近代傳奇雜劇史論

左鵬軍著

臺灣 學生書局 印行

吳國欽教授序

　　左鵬軍君《近代傳奇雜劇史論》一書，是關於近代傳奇雜劇的史述著作，也是剖析近代傳奇雜劇各種創作現象、研究其內外部規律的一部專著。

　　中國近代是血與火的時代，屈辱與抗爭共生，紓難與救亡並存。從開眼看世界、慷慨論天下事的經世致用思想到洋務自強思潮，從維新變法運動到民族民主革命，近代中國走過了波瀾壯闊的文化之路。從龔自珍、林則徐、魏源到康有爲、梁啓超、譚嗣同、秋瑾，多少仁人志士、英雄豪傑以驚天地、泣鬼神的業績載入史冊。近代歷史的滄桑與凝重，不能不令當代的中國人思之再三。近代中國面臨的種種文化難題，今天仍然回蕩在我們的心裏。然而，中國近代文學史與戲劇史，卻處於尷尬的地位，治古代文學史與戲曲史者，常把它當作一條無足輕重甚至有些多餘的「尾巴」甩掉；治現代文學史與戲劇史者，又不承認它是與後代文學與戲劇發展血脈貫通、關係密切的歷史淵源，而不予理睬。近代的傳奇雜劇，則是這種尷尬中的尷尬。有一部洋洋八十五萬言的戲曲史，近代傳奇雜劇竟然連幾百字的篇幅也沒有分攤到，令人覺得非常遺憾。

　　不可忽視的歷史事實卻是：中國近代戲劇形成了「三水分流」、或者說是「三足鼎立」的格局，即花部地方戲、新興話劇與傳奇雜劇三者並行不悖，各有千秋。傳奇雜劇屬於古典的戲曲形

式，它們在近代這個特殊的社會文化環境中，獲得了新的生命，愛
國與救亡成爲主調。正如著名文化人鄭振鐸所指出的：近代戲曲
「皆慷慨激昂，血淚交流，爲民族文學之偉著，亦政治劇曲之豐
碑」（《晚清戲曲錄敘》）。今天，只要我們翻讀《新羅馬》、《劫灰
夢》、《軒亭秋》、《警黃鐘》等劇本，則依然精神振奮，熱血沸
騰。許多劇作在藝術改革方面也可謂新招疊出，令人目不暇接。應
該說，作爲古典戲曲形式的傳奇雜劇，在近代日益式微直至最後消
亡的時候，給自己畫上了一個異常美麗而且光芒四射的句號。近代
傳奇雜劇應該享有較高的歷史地位。遺憾的是學界對這部分戲曲或
關注不夠，或語焉不詳，研究者更是寥若晨星。

　　左鵬軍君《近代傳奇雜劇史論》正是一部具有「塡空補闕」價
值的學術專著。它在簡要介紹清代乾隆末年以後的戲曲發展趨勢之
後，首先勾勒出近代戲劇三足鼎立格局的基本輪廓，將近代傳奇雜
劇的發展歷程劃分爲前中後三個時期，又把各個時期的代表作家單
列出來，考敘生平，剖析思想，觀照作品，品評得失。在此基礎
上，集中筆墨綜論近代傳奇雜劇之題材類型、藝術新變、文體特
性、語言變革、舞臺藝術等，既有縱的線索條貫，又有橫的斷面切
割。尤其是關於近代傳奇雜劇文體特性和語言變革的論述，有不少
新穎的學術見解。全書以客觀之史筆，詳盡記述近代傳奇雜劇的嬗
變軌跡，評價其歷史地位，將研究對象放在特定的歷史文化背景下
考察其成就與不足，條分縷析，別開生面。

　　樸實無華，是本書的風格與底色。清晰的思路，井然的層次，
客觀的敘述，深入的評說，使本書顯得實實在在。樸實、翔實、充
實，是本書的特色，也是左鵬軍君做人和做學問的風格，正所謂

「文如其人」。

左鵬軍君專治近代文學與近代戲曲有年，是一位三十多歲的年青學者。幾年前，他開始在中山大學攻讀博士學位，本書就是他的博士學位論文。在論文答辯過程中，當時的論文評閱人和答辯委員，都一致認爲這是一部優秀的學術專著。我瞭解這部專著從確定選題、搜集資料到構思醞釀、寫作完成的全過程。這是左鵬軍博士殫精竭慮、以整個身心投入的過程。他訪讀了北京、上海、廣州和江浙圖書館的有關藏書，讀到了大量的原始材料。迄今爲止的任何前輩學者都未能讀到數量如此之多的近代傳奇雜劇作品，他從中發現了人所未知、未被著錄的近代傳奇雜劇劇本十多種，介紹稀見近代傳奇雜劇五種，考證辨析學術界尚未解決的近代曲家曲目問題若干。這些看似意外而令人驚喜的發現，徵之以作者所下的功夫，卻可知完全在情理之中。爲撰寫這篇博士學位論文，左鵬軍君所經歷的周折與艱辛，是不難想見的。荀子曰：「無冥冥之志者，無昭昭之明；無惛惛之事者，無赫赫之功。」（《勸學》）本書就是有志者一部「事功」之作。

本書付梓之時，我很高興寫下這些文字；更讓我覺得高興的，是近代戲曲研究這一一向比較冷落的學術領域，又增添了新的磚石。是爲序。

<div style="text-align: right">

吳國欽

2000 年 4 月於廣州中山大學中文系

</div>

內容提要

　　不論是從中國戲曲史研究還是從中國近代文學史研究的角度來看，近代傳奇雜劇都是最爲薄弱的環節，與其應有的戲曲史、文學史地位極不相稱。近代是傳奇雜劇的最後繁榮並走向終結的時期，近代傳奇雜劇是中國戲劇史一個重要組成部分。近代傳奇雜劇從內容到形式的許多方面都發生了具有深刻意義的歷史變革，對中國戲劇史作出了獨特的貢獻，也爲傳奇雜劇這種古典戲曲樣式畫上一個有力而圓滿的句號。本書就是對近代傳奇雜劇進行全面深入研究的一個嘗試。

　　本書始終堅持從原始文獻入手，盡可能廣泛地搜求、發掘第一手資料，在研究原始材料之基礎上形成見解、確立觀點；以近代傳奇雜劇的發展線索和重要作家作品爲基礎，展開各個專題的討論。還注意將近代傳奇雜劇的各種現象置於中國戲曲史特別是乾隆末年以降的戲曲發展歷程中觀照，注意將近代傳奇雜劇的發展置於中國近代古今交替、中西交彙的文化背景中考察。力圖形成以文化背景爲參照，以戲曲史線索爲依託，以原始文獻爲基礎，觀點從材料出，結論從史實出，史論結合的研究思路。本書各個章節從不同角度展現近代傳奇雜劇的歷史變遷和時代特色，它們又構成一個較爲周詳的整體，從而形成對近代傳奇雜劇比較深入、比較系統的認識。

　　第一章至第三章主要討論和概括近代傳奇雜劇產生的戲劇史背景、近代戲劇格局、近代傳奇雜劇的發展階段、重要作家作品等。在簡單回顧乾隆末年以降的戲曲走向之基礎上，本書提出近代戲劇確立了以傳奇雜劇、京劇及其他地方戲、早期話劇爲中心的三足鼎立的基本格局，這種格局在動態的近代戲劇歷程中形成和發展，改變了中國傳統戲曲史的總體結構，奠定了中國現代戲劇的基礎，這是古往今來的中國戲劇史上絕無僅有的。

　　關於近代傳奇雜劇的數量，學界向來不甚清楚。根據筆者的最新統計，目前尚存的近代傳奇雜劇約達 420 種之多。根據近代戲劇史的總體狀況，特別是近代傳奇雜劇的發展趨勢，亦爲了敘述的方便，本書把近代傳奇雜劇分爲三個時期：近代前期（第一階段，1840－1901），近代中期（第二階段，1902－1919），近代後期（第三階段，1920－1949）。在此基礎上，從數量眾多的近代傳奇雜劇作家中選擇有代表性的三十多位，分別介紹他們的生平事跡、傳奇雜劇創作特點、戲曲史貢獻與地位，試圖從這一具體角度認識近代傳奇雜劇的獨特成就。

　　第四章至第八章屬專題性研究，探討近代傳奇雜劇各主要方面的時代特點和重要現象，是前三章的深化，也是全書的重點所在。各章依次討論近代傳奇雜劇的題材類型、創作藝術、文體特性、語言變革、劇場演出與舞臺藝術等問題。在對已掌握的近代傳奇雜劇劇本進行分類統計之後，將其主要題材類型歸納爲六種：政治時事劇，社會問題劇，歷史題材劇，外國題材劇，歷代小說筆記與歷代文獻題材劇，作者自述劇與抒情議論短劇，又將各題材類型的作品劃分爲若干個小類，論述其內容特點、時代特色和戲曲史意義，展

示近代傳奇雜劇題材的多樣性與豐富性。關於近代傳奇雜劇的創作藝術，在認識其繼承古代傳統戲曲藝術方法之基礎上，集中討論傳奇雜劇在近代出現的變革與創新趨勢，提出了戲劇情節的削弱、戲劇衝突的淡化、戲劇人物的平面化、戲劇劇本的案頭化等論題，並探討這些戲曲史現象的表現和成因，試圖從比較內在的層面上認識傳奇雜劇藝術結構的近代變革。指出：近代傳奇雜劇的非情節化傾向在許多作品中表現明顯；戲劇衝突的虛化和弱化使其作用明顯減弱；議論、演說成分加強，概念化、觀念化成分突出，重視事件而輕視人物，以學問為戲曲是造成戲劇人物平面化的重要原因；不遵曲譜曲律的作家作品增多，大量非表演性成分進入傳奇雜劇，非常規表現方式大量出現，則是戲劇劇本案頭化的重要原因。

從體制規範與文體特徵的角度考察近代傳奇雜劇，本書認為從曲本位走向文本位，傳奇雜劇各自文體規範的消解，傳奇雜劇之間文體界限的消失，是近代傳奇雜劇發展的重要現象，並分析了產生這些現象的戲曲史原因。認為這既是傳奇雜劇發生重要變化的表徵，為傳奇雜劇開闢了新天地，迎來了中國戲曲史上傳奇雜劇最後一次高潮，同時也使傳奇雜劇的特殊體制和文體規範喪失殆盡，是它們在新的文化環境中走向式微直至完全消亡的徵兆。近代傳奇雜劇在語言方面也表現出一些新的特點，如回歸本色、走向通俗、類型化語言增多、方言運用頻繁、外來語大量出現等。本章還特別討論了近代傳奇雜劇語言變革的幾個重要側面，如報章文體對傳奇雜劇語言的滲透，西學東漸對傳奇雜劇語言的影響，方言在傳奇雜劇中的運用等，認為近代傳奇雜劇的語言變革是空前深刻的，對現代戲劇語言的形成具有先導意義。

　　本書還專闢一章，從舞臺表演的角度討論近代傳奇雜劇的新變化，指出：一些近代傳奇雜劇劇本提供的情況表明，它們的演出場所，或作者創作時心目中擬想的演出場所，已經是在西方戲劇文化影響下產生、帶有明顯西化色彩的新式劇場。與此相聯繫，不少傳奇雜劇中的服裝、道具、煙火、燈光等都發生了革命性的變革，舞臺設計也大爲改觀，開始運用場幕和佈景，旋轉舞臺也出現於傳奇雜劇劇本中，舞臺效果取得了飛躍式進步。這都是中國戲曲演出場所和舞臺藝術方面取得的實質性進步，開啓了中國現代戲劇的先河。

　　第九章主要是對新見劇本的介紹和部分戲曲史實的考證辨析。本書寫作過程中，筆者在文獻資料方面所用精力甚多，些許收穫主要體現在本章中。幾年來，在搜求、研讀近代傳奇雜劇文獻過程中，發現有關著作從未著錄、或未見其他研究者提及的近代傳奇雜劇十三種。根據目前所知，對這些新見劇本的基本情況進行了介紹和考訂。另有五種相當稀見的近代傳奇雜劇劇本，亦有著重介紹之必要，對劇本作者及相關史實也略有考證辨析，故專設一節。本章的另一內容是對多年來學術界未能解決的幾個近代傳奇雜劇作家作品和有關戲曲史實問題的考訂說明，根據新的材料，得出了若干新結論。

　　書末有附錄《近代傳奇雜劇目錄》一種，係在前人有關目錄之基礎上，進行重新統計編排而成，特別是筆者將新的材料發現、新的考辨結果納入其中，希望爲學術界提供一份比較完備的近代傳奇雜劇目錄。

Abstract

Chuanqi & Zajü of modern China is the least studied in Chinese traditional opera and Chinese modern literature, which is not correspondent with its particularly great achievement in bringing Chuanqi & Zajü, the classic opera of China into its last splendour with its success in, namly, form and content.

The discussion in the thesis base on firsthand information, focuses not only on the relationship between Chinese traditional opera history especially the late Qianlong of the Ch'ing dynasty afterwards and Chuanqi & Zajü of modern China, but also on the contemplation of Chuanqi & Zajü against the cultural backgounds of modern China. Each chapter presents the historical change and the characteristics of the times of Chuanqi & Zajü of modern China from different poits of view.

From chapter 1 to chapter 3 mainly discuss and summarize the historical background of traditional opera, the fundamental pattern of dramatic of modern China, the developing phase of Chuanqi & Zajü of modern China and the significant dramatists & dramas. The thesis advances that Chuanqi & Zajü, Beijing opera and other local operas, as well as early modern drama form the fundamental pattern of modern drama of China. This dynamic state changed the main structure of the

Chinese traditional opera and established the foundation of the modern drama of China. This is a unique phenomenon in the dramatic history of China.

According to the auther's statistics, there are about 420 Chuanqi & Zajü of modern China perserved up to now, which are divided into 3 stages: the earlier stage (the first phase, 1840-1901), the middle stage (the secend phase, 1902-1919), and the later stage (the third phase, 1920-1949). On the basis of this, the thesis selects about 30 important playwrights from numerous ones, and introduce their life story, creative distinguishing feature, hoping to help understand their remarkable achievment in Chuanqi & Zajü of modern China.

Chapter 4 to chapter 8 are monographic study, discussing the characteristics of the times and the significant phenomena of Chuanqi & Zajü of modern China, a deepening research and the central part of the article on the basis of the first 3 chapters. These chapters discuss the type of subject, artistic structure, characteristics of literary style, language transform, theatre performance and stagecraft of Chuanqi & Zajü of modern China. The theme of the Chuanqi & Zajü of modern China is political current events, social probloms, history of China, foreign countries, past dynasties fictions and literary sketches, playwrights' autobiographic notes and lyrics & comment. The change of artistic structure of Chuanqi & Zajü of modern China is mainly discussed in the following aspects: plot of play weakened, conflict of dramaturgy descended, flat charater and closet drama. The thesis

probes into the expressions and reasons of these phenomena.

The stylistic characteristics of Chuanqi & Zajü also changed significantly: from singing and performing to closet drama, the stylistic characteristics are dispelled and the difference between Chuanqi and Zajü disappeared. There are ceitain new peculiarities in the language of Chuanqi & Zajü of modern China such as returning of plainness, move towards popularity, the use of typical language, dialect and expressions from abroad. This chapter mainly dicusses the following questions: newspaper language infiltrated Chuanqi & Zajü, Western learning influenced Chuanqi & Zajü and dialect was put into use in Chuanqi & Zajü. In stagecraft, new theatres appeared; costumes, stage properties, fireworks and lighting experienced revolutionary transform; curtains, scenery and revolving stages appeared. The stage effect of Chuanqi & Zajü of modern China achieved great progress.

Chapter 9 analyses some newly discovered plays and offers some textual criticism and discrimination about the historical facts of Chuanqi & Zajü of modern China. This chapter provides some new materials and a few new conclusions. At the end of this thesis is a catalogue of Chuanqi & Zajü of modern China, which includes new materials and interpretations.

近代傳奇雜劇史論

目　錄

第一章　近代傳奇雜劇的戲劇史背景

　　本書的研究對象是近代傳奇雜劇，爲方便下面各章的討論，有必要首先對「近代」的時限作一個規定。目前歷史學界對「中國近代史」的範圍比較通行的規定，是從鴉片戰爭到民國三十八年（1840 年－1949 年），約一百一十年左右的時間；而中國文學史研究者對「中國近代文學」範圍的規定，通常是從鴉片戰爭到五四運動前夕（1840 年－1919 年），約八十年左右。本書對「近代傳奇雜劇」研究範圍的確定，一方面考慮歷史學界、文學史研究界對中國近代史、中國近代文學的一般界定，另一方面著重考察傳奇雜劇自晚清以後至最終消亡階段的實際狀況，從而把研究範圍確定在鴉片戰爭爆發至民國三十八年這一歷史時期內，換句話說，本書的研究對象是晚清民國時期的傳奇雜劇。

　　從中國文化發展的基本脈絡上看，近代戲劇、近代文學發生、發展的文化史背景是相當特殊的，最集中地表現在中國文化自從近代以來面臨著空前尖銳的衝突與危機，發生著空前深刻的變革。一方面是西方近代文化以武力強權爲主要方式的輸入，對中國傳統文化構成前所未有的重大衝擊，中國文化的各個層面在沒有充分準備

的情況下，都不得不作出必要的回應；另一方面，長期以來不斷進行自我完善、自我更新的中國傳統文化在外來文化的刺激下，進入了異常激烈迅速、深刻廣泛的嬗變革新過程之中。近代中國文化面臨的這一基本格局，簡單地說就是中外文化的衝突交融、古今文化的整合重建過程。中國近代戲劇、中國近代文學實際上既是這一獨特文化格局的產物，也是這一非凡歷史過程的形象反映。本書主要討論的近代傳奇雜劇自然也是在這樣的文化背景下發生發展的。換言之，我們在認識近代傳奇雜劇發展變化的許多重要問題時，也應當有意識地將其置於這一文化背景之下，盡可能將研究對象置於中西古今文化衝突嬗變的氛圍之中。

由於近代傳奇雜劇所處的文化背景幾乎是盡人皆知的常識，本書不擬為此多花費筆墨。本章主要敘述近代傳奇雜劇發展的戲劇史背景和近代戲劇呈現出來的基本格局，試圖為以下各章具體討論近代傳奇雜劇不同方面的問題提供一個基本的戲劇史氛圍。

第一節　乾隆末年以後的戲曲走向

一、花部與雅部的爭勝

花部與雅部的消長變化，實際上經歷了一個比較長期的過程。花部諸腔與雅部崑曲形成並行的局面，實際上從明代中後期起已經漸露端倪，但新興的花部尚未能取得與崑曲二分天下的地位。花部正式成為一部，明張旗鼓地與崑曲對壘抗衡，實際上是在乾隆年間才開始的。在雅部崑曲走向式微、花部諸腔興起的過程中，在清代

初年，還曾經出現過一個弋陽腔與崑曲爭勝對峙的過渡時期。這正
如周貽白所分析的：「『崑曲』既在明代末年即已開始衰落，清初
之轉尚『弋腔』，更造成一種對峙局面。雖然康熙乾隆間『崑曲』
又呈復興之象，而各地方劇種亦正各奏爾能地相與爭逐。由是
『崑』『弋』之外，復有『花部』『雅部』之分。……表面上看
來，以『崑曲』爲『雅部』，似仍顯示著地位的崇高，實則經此一
番分別，反愈速其崩潰。」❶這情形恰恰印證了中國那句「曲高和
寡」的古話。張漱石《夢中緣傳奇序》有云：「長安之梨園……所
好惟『秦聲』『羅』『弋』，厭聽『吳騷』，歌聞『崑曲』，輒哄
然散去。」❷由此可知，到了乾隆初年，一般的觀眾對雅氣十足的
崑曲已覺厭倦。此後崑曲雖沒有完全喪失振作的機會和可能，但基
本的戲曲格局已經發生了重大的變化，崑曲終於比不上繁興的花部
諸腔各調，不得不走向了漸趨式微的道路。在這種情況下，即使是
那些喜愛崑曲、專講文辭的士大夫們，興趣也發生了轉變，逐漸捨
棄崑曲而喜歡起通俗明快的花部亂彈了。很明顯，乾隆初年，在北
京就已經出現了觀眾給花部亂彈以青睞而不大喜歡崑曲的現象。這
種現象的出現，是非常具有戲曲發展史意味的，它顯示了一種重要
的戲曲發展趨勢。

　　從雅部衰落、崑弋對峙到花部勃興，這中間經歷了複雜而深刻

❶　周貽白《中國戲劇史長編》，北京：人民文學出版社，1960 年，第 455
　　頁。

❷　見周貽白《中國戲劇史長編》，北京：人民文學出版社，1960 年，第 473
　　頁。

的戲曲變革歷程，其中的興衰起伏、陞降隆替也包含著多種多樣的戲曲文化因素，其中朝廷與官府的提倡號召在戲曲繁榮過程中的作用是相當突出的。乾隆年間的一系列京城演劇活動對改變過去的戲曲格局、建立新的戲曲發展局面起到了重大的作用。乾隆十六年（1751 年）之太后六十歲生日、乾隆三十六年（1771 年）太后八十歲生日，都舉行了隆重的慶祝活動，造成了南北戲曲齊集北京的機會，使北京成爲各種戲曲樣式融合交流的所在，中國戲曲的基本格局在發生著明顯的變化。周貽白曾描述道：「乾隆四十年至五十年間，京師的梨園，是一個諸腔雜奏的局面。」❸過了不久，北京梨園這種諸腔雜奏的局面就再一次發生了重大的變化。

乾隆五十五年（1790 年），是乾隆皇帝的八十壽辰，少不得舉行大規模的慶祝活動，而且喜慶氣氛更加隆重，娛樂節目更加豐富，非常喜歡戲曲的乾隆，在京城舉行規模空前的戲曲演出。這一年北京城所發生的一切，在一般的意義上看，與其他皇帝的生日慶典很難說有什麼本質的不同；但是，從戲曲史的角度來看，乾隆五十五年卻是一個非常重要、特別值得紀念的年頭。因爲，爲乾隆皇帝祝壽而陸續進京演出的四大徽班，是方興未艾的花部戲曲取代漸趨衰落的崑曲的一個最重要的標誌，這是中國戲曲史上一個重大的事件。四大徽班進京演出這一事件本身的戲曲史意義，恐怕是這些戲班和皇帝都沒有意料到的。

首先進入北京演出的是三慶班，然後是四喜、春臺、和春三

❸ 周貽白《中國戲劇史長編》，北京：人民文學出版社，1960 年，第 492 頁。

班。以演唱二黃調爲主的四大徽班，在進入北京的初期，就採取了一種切合實際、著眼將來的演出策略，對當時活躍於北京戲曲舞臺上的各種戲曲樣式採取了兼收並蓄、博採眾長的方法，從而使自己不僅很快在京城站穩了腳跟，而且博得了廣大觀眾的青睞。其中最重要的是徽班逐漸接受了來自湖北的西皮調，並將其融入原來演唱的徽調之中，這一變化的意義異常重大，它確立了皮黃戲的基本面貌。正如周貽白所說：「自有了『西皮調』的加入，『徽班』的面目由此一新，『皮黃劇』的基礎，亦由是而鞏固地奠定。」❹

自從四大徽班進京之後，花部諸腔的影響日益擴大，逐漸形成了以皮黃戲爲主的眾多戲曲劇種同生共存的戲曲格局，花部亂彈顯示出一種前所未有的生機和活力，而且昭示著中國戲曲的發展前景。與此同時，從前佔據傳統戲曲中心地位的雅部崑曲卻明顯地走向了邊緣化，隨著觀眾興趣的轉移以及其他多方面的變化，崑曲在戲曲舞臺上演出的機會愈來愈少了。非常明顯，花雅兩部爭勝的結果，就是花部亂彈的日益興盛和雅部崑曲的漸趨蕭索。

二、乾隆至道光年間的傳奇雜劇

洪昇《長生殿》和孔尙任《桃花扇》是有清一代戲曲發展最高峰的標誌，也是整個中國古代戲曲史偉大成就的重要標誌。康熙年間的南洪北孔之後，雖然這樣的戲曲高峰再沒有出現過，但是傳奇雜劇仍然在持續發展的軌道上前進，仍然產生了一批足以在戲曲史

❹　周貽白《中國戲劇史長編》，北京：人民文學出版社，1960 年，第 521 頁。

上佔有重要地位的戲曲家和戲曲作品。乾隆年間是另一個值得重視的時期，這時最傑出的戲曲家當推楊潮觀和蔣士銓，二人代表了此期雜劇傳奇創作的最高成就。楊潮觀以對官場齷齪的清醒認識，對百姓哀苦生活的深切同情，創作了《吟風閣雜劇》三十二種，抨擊當時許多不合理的社會現象，特別是揭露官場的營私舞弊，讚揚清正廉潔、體察民情的官吏，反映平民百姓的疾苦和願望，對世態炎涼、人情冷暖多有再現並予以針砭，達到了相當突出的思想高度。它每劇僅一折、每劇一故事的新穎構思，富於獨創意義的情節衝突、人物性格處理，寓意深長、如詩如畫的獨特韻味，也都堪稱領一時之風騷。另一位傑出的戲曲家、文學家蔣士銓，創作戲曲達三十多種，今存作品就有雜劇《一片石》、《第二碑》、《四絃秋》、《廬山會》等八種，傳奇《空谷香》、《桂林霜》、《雪中人》、《香祖樓》、《臨川夢》、《冬青樹》、《採樵圖》、《採石磯》等八種。強烈的入世精神使他特別關注關乎世道人心的重大歷史和現實問題，也使他擅長在重要事件中選取自己戲曲創作的題材，如歌頌以國家命運、民族興衰爲己任的愛國志士，反映世變之際的重大歷史事件，表現帶有相當普遍意義的個人遭際與命運，都能夠深深感動讀者和觀眾。蔣士銓欽佩並學習湯顯祖，又具有過人的才情，將深厚的詩詞功底不著痕跡地運用於戲曲創作之中，別具一格。無論從戲曲創作的數量還是質量上看，蔣士銓都堪稱當時第一流的戲曲家。

此外，乾隆年間的重要戲曲作家還有創作了《無瑕璧》、《杏花村》、《瑞筠圖》、《廣寒梯》、《花萼吟》、《南陽樂》等《新曲六種》的夏綸，在六種傳奇中明確揭示創作主旨是「褒忠、

闡孝、表節、勸義、式好、補恨」，六劇分別表現這些創作思想，對後世影響較大。唐英創作了《笳騷》、《轉天心》、《蘆花絮》、《傭中人》、《女彈詞》、《巧換緣》、《麵缸笑》、《十字坡》、《梅龍鎮》等十七種戲曲，雖然宣揚忠孝節義、封建迷信的內容在他的戲曲作品中大量存在，但他別出手眼地反映了當時為人們所普遍關注的許多社會問題，而且表現得相當深刻，相當生動，這是十分難得的成就。更重要的是，唐英的戲曲劇本由於題材的現實性和適於舞臺演出，後來被大量地改編為京劇，這在清代戲曲家中是首屈一指的。

徐爔《寫心雜劇》的獨特之處在於以戲曲記述自己的生活經歷、內心情感，作者在劇中用真實姓名以生角登場表演，雖然以寫生活瑣事為主，劇情也相當簡單，但真實地反映了一位年老儒士對自己一生無所作為、壯志難酬的感慨。他的傳奇《鏡光緣》創作用意也與《寫心雜劇》相類。在此之前，廖燕已經嘗試過戲曲作者以真實姓名作為劇中主人公登場的作法，徐爔當是受到了廖燕的啟發。這種作法在近代傳奇雜劇中得到了進一步的發展。如果說廖燕是將自己以真實姓名寫入劇中登場演出這一作法的開創者的話，徐爔就可以說是這種作法的繼承者，他擴大了這一作法的影響，成為作者本人登場演出作風在近代得到進一步發展的一個重要中介。

桂馥依照徐渭《四聲猿》的體式，創作了由《放楊枝》、《題園壁》、《謁帥府》和《投溷中》四種短雜劇組成的《後四聲猿》，以凝練集中取勝，刻畫人物內心活動真切細緻，具有很強的戲劇性。沈起鳳的《報恩緣》、《才人福》、《文星榜》、《伏虎韜》四種傳奇，內容上多關注個人的恩怨與窮通，也有一些儆戒世

道人心的道德勸說，與同時代的戲曲大家相比，可取之處不多，尤其是劇本中表現的對婦女的態度，更顯落後。沈起鳳《紅心詞客四種曲》之最可注意者，當是吳語的大量運用。四劇之中，淨丑等角色的道白，大量使用蘇州話，極盡以蘇白爲戲謔調笑手段之能事，造成滑稽逗笑的戲劇效果。以蘇州方言入戲是乾隆年間比較流行的戲曲創作風氣，沈起鳳的四種傳奇堪稱其傑出代表。這種作風在此後的傳奇雜劇創作中得到了進一步的發展。

乾隆時期的戲曲成就還是相當突出的，這種興盛局面的出現，與「康乾盛世」的政治經濟環境有關，也與此前以南洪北孔爲標誌的戲曲高峰的影響有關，而統治者的大力提倡，也不能不說是一個重要的原因。到了嘉慶至道光年間，外部文化環境與內部創作狀況都發生了顯著的變化，這一時期的戲曲發展便呈現出與前有別的基本面貌。從總體上說，嘉慶、道光時期的戲曲創作局面，已不再像乾隆時期那麼興盛闊大；從數量和質量兩方面來看，成就也要比前一時期遜色不少。這與政治經濟環境的變化密切相關，與嘉慶、道光兩位皇帝對戲曲再不像乾隆那麼喜愛有關，當然戲曲發展自然興衰隆替的內在理路也是非常重要的原因。

儘管如此，此期還是出現了一批足可稱道的戲曲家和戲曲作品，在戲曲史上當佔有一席之地。以《揚州畫舫錄》著稱的李斗，創作了兩種傳奇《歲星記》和《奇酸記》，將傳奇與雜劇的體制糅合到一起，名爲傳奇，卻採用了四折加楔子的雜劇體制，每折內部又分爲六齣。這種傳奇與雜劇體制上的相互借鑒和吸收，具有昭示戲曲發展方向的重要意義，值得特別注意。許鴻磐所作《北觀樓六種曲》即《西遼記》、《雁帛書》、《女雲臺》、《孝女存孤》、

《儒吏完城》、《三釵夢》六種四折雜劇，有寫易代時的史事，有寫動亂中的時事，均流露出作者對家國變遷、個人遭際的感慨，尤其突出地表現了對抵抗強寇之行、感恩知己之義、奮不顧身出死力報效國家之勇的充分肯定。汪應培的《香穀雜劇》八種也值得一提，劇作或寫時人時事，或抒個人情感，形式上也多有創新，突破元雜劇一本四折成例，八種之中有五種為一折短劇。石韞玉有《花間九奏》，由九個單折短劇組成，均取材於文人作家故事，內容可取之處不多，但它分別以一折寫多個獨立故事，然後以一個劇名統而貫之的作法卻是值得注意的。它不僅表明當時戲曲創作的一種傾向，而且對後來的傳奇雜劇也有著重要的影響。

陳棟的《苧蘿夢》、《紫姑神》和《維揚夢》三種，採取元人四折體制，內容集中於抒發自己的憤懣不平，特別是表現了對婦女不幸遭遇的深切同情，有明顯的進步意義。舒位的《瓶笙館修簫譜》由《卓女當壚》、《樊姬擁髻》、《酉陽修月》和《博望訪星》四種單折雜劇組成，體制小巧靈活，內容精練集中，寫古人故事，寓自己對當時社會現實和人生際遇的感慨。朱鳳森的《才人福》、《輞川圖》、《金石錄》、《十二釵》和《平猓記》五種，前四種主要表現才子佳人的愛情故事，表現作者的羨慕向往之情，後一種則反映了作者從正統思想觀念出發對起義者的否定態度，這也是多數封建文人對此類事件的共同立場，具有一定的代表性。湯貽汾的《逍遙巾》雜劇四折，仍遵元人體制，但是在人物安排上，卻以自己和友人的姓名入戲，寫自己的真實經歷。

周樂清、嚴廷中、梁廷楠、吳藻都是生活於古近代之交的戲曲家，他們的戲曲創作基本上都在進入近代時期之前完成，所以也在

此一提。周樂清所作《補天石傳奇》八種，即《宴金臺》、《定中原》、《河梁歸》、《琵琶語》、《紐蘭佩》、《碎金牌》、《紞如鼓》和《渡弋香》，作者自述所寫皆爲千古遺恨，天欲完之而不能，因此命名爲《補天石傳奇》，可知其中寄託著作者深刻的感慨。嚴廷中《秋聲譜》包括雜劇三種：《武則天風流案卷》、《沈媚娘秋夜情話》和《洛城殿無雙豔福》，作者在落葉秋風、百無聊賴之時寫成此劇，因此冠以「秋聲」之名，但是不難發現，劇中寄寓著作者深沈的傷今悼昔之感和對現實社會的某些疏離難入之情。梁廷楠向以《藤花亭曲話》聞名，他的四種雜劇《江梅夢》、《曇花夢》、《圓香夢》和《斷緣夢》被稱爲「小四夢」。平心而論，這「小四夢」無論從思想藝術成就還是從戲曲史地位來說，都難與湯顯祖的「臨川四夢」相比肩。但是，將梁廷楠的這四種雜劇置於當時的戲曲史背景中考察，不能不說，它們仍然是相當突出的作品，應當予以足夠的重視。在作品的情節結構、人物刻畫、語言運用方面，雖然創新意識不很突出，但也頗能實踐自己的理論主張，在當時具有較突出的地位。吳藻之所以值得在戲曲史上一提，不僅僅因爲她是一位女戲曲家，更重要的是她創作了抒發人生感慨、表現襟懷志向的雜劇《喬影》。很明顯，作品中的主人公就是作者自己的化身，表現出女性傑出的才華，不甘人後的志氣，透露出朦朧的婦女解放意識。這一點，在此後不太長的時間裏，逐漸成爲愈來愈多的人們強烈的思想意識和自覺解放要求，發展到近代戲曲中，男女平權已經成爲一種強烈的時代聲音。

從戲曲發展的角度來看，嘉慶、道光年間的傳奇雜劇創作成就不很突出，前比不上乾隆時期，後亦難與同治、光緒時期相提並

論。但是，這一相對黯淡的時期裏，正在發生著一個重要的轉折，它一方面是此前出現的戲曲高潮的尾聲，另一方面，也是更重要的，它是隨後到來的又一個戲曲高潮的醞釀。如果說乾隆時期是中國古代戲曲發展的最後一座高峰，二十世紀初年出現的戲曲高潮是近代戲劇繁榮時期到來的標誌，那麼嘉慶、道光時期就是這兩座高峰之間的山谷，它不僅將二者連接起來，而且將二者的地位更加充分地映襯顯現出來。

三、皮黃戲的茁長與成熟

　　乾隆末年以降，花部亂彈在與雅部崑曲的競爭中，逐漸顯示出強大的優勢，尤其是徽調接受了西皮調之後，皮黃戲的基礎已經確立，地位得到進一步的鞏固。與此同時，皮黃戲本身也在不斷地進行調整發展，自我完善，走向上了健康成長、漸趨成熟的道路。

　　在皮黃戲茁長成熟的過程中，程長庚、余三勝、張二奎都是作出了傑出貢獻的人物，他們的名字至今仍是許多人耳熟能詳的。陳彥衡在《舊戲叢談》中描述皮黃戲興盛發展、流派紛呈的情形云：「皮黃盛於清咸、同間，當時以須生為最重，人材亦最夥。其間共分數派。程長庚，皖人，是為徽派；余三勝、王九齡，鄂人，是為漢派。張二奎，北人，採取二派而攙以北字，故名奎派。汪桂芬專學程氏，而好用高音，遂成汪派。譚鑫培博採各家而歸於漢調，是曰譚派。要之，派別雖多，不外徽、漢兩種，其實出於一源。」❺

❺　張次溪編纂《清代燕都梨園史料》，北京：中國戲劇出版社，1988 年，第 850 頁。

張肖傖《燕塵菊影錄》也說:「談皮黃者,靡不知有四箴堂主人程長庚,長庚字玉山,徽人,憤徽伶之依人門戶,乃鎔崑弋聲容於皮黃中。匠心獨造,遂成大觀。」❻明確指出程長庚將崑腔與弋陽腔鎔入皮黃之中,顯示出博採眾長、融會貫通的氣度,這對皮黃戲的發展來說是非常必要、也是極其重要的。關於這一點,周貽白嘗評論道:「至其『鎔崑弋聲容於皮黃』,則有關於今日之皮黃劇者甚大。這雖然是程伶成名之由,實亦中國戲劇進步的事實。」❼

　　儘管皮黃戲的發展勢頭正好,它真正取代崑曲仍然需要一個過程,在這一過程中,出現了一個過渡階段,就是崑曲與皮黃二者共同並存於戲曲舞臺上的時期。許多戲曲演員也適應了這一要求,往往二者兼長。咸豐、同治時期就是如此。咸同年間,崑曲雖然已經無可挽回地進入了尾聲階段,但仍可以與皮黃戲相間演出,所以凡是當時劇壇的著名演員,都是崑曲亂彈二者兼擅的。到了同治末年至光緒初年,情況發生了進一步的變化,在這一時期,皮黃戲發展的全盛期已經到來,它開始確立在戲曲史上獨特的地位。皮黃戲的優勢地位一經確立,就成為相當穩定的戲曲史事實,在此後相當長的時間內,京劇的重要地位都沒有動搖過。

　　除了戲曲發展內部的理路之外,皮黃能夠取代崑曲,除了它的通俗易懂、為普通百姓所喜聞樂見這一最關鍵的原因之外,也有一些人為的因素起著重要的作用,其中之一就是皇帝的喜好和宮廷的大量演出。周貽白對此曾有較充分的注意:「清代『皮黃』之所以

❻　見周貽白《中國戲劇史》,上海:中華書局,1953 年,第 637 頁。
❼　周貽白《中國戲劇史》,上海:中華書局,1953 年,第 638 頁。

盛行，雖由一般觀眾愛好之故，而其詞句聲腔之通俗，實爲最大原因。清末內廷之演無虛日，亦與南宋事同一例。則不但與民間演劇在劇目上有所交流，同時也給予民間演劇以相當影響，今日的『皮黃劇』能具有一種高度發展，關於清代內廷演劇的這一番經過，我們是不應當忽視的。」❽

到了同治、光緒以後，不僅皮黃戲很快確立了明顯的優勢地位，成爲一個受人矚目的生機勃勃的劇種，而且，隨著交通的便利，傳播的愈來愈方便迅速，到了辛亥革命前後，它已經從京城傳播到其他許多地區，幾乎到處都可見皮黃戲的足跡，一部分地方戲曲劇種，也免不了受到它的影響。周貽白曾經指出：「中國戲劇的許多地方劇種，不管是那一個地區的戲劇，都不是孤立地成長起來的，不僅其本身來歷是『水有源頭木有根』，即在其逐漸發展的過程中，也和其他地方劇種斷絕不了關係，特別是一些具有高度成就而在流行方面已成爲全國性的劇種，如『崑曲』、『高腔』、『梆子』、『皮黃』之類，差不多每一地區的戲劇，無論爲小型劇種或大型劇種，都或多或少地受有其影響。」❾他還說過：「京劇之形成，雖由徽班衍變而來，而與其他地方劇種實具有千絲萬縷的關係，至少在老生的唱工方面，當具有崑山腔、徽調、楚調等三種腔

❽　周貽白《中國戲劇史長編》，北京：人民文學出版社，1960 年，第 573頁。

❾　周貽白《中國戲劇史長編》，北京：人民文學出版社，1960 年，第 626頁。

調的因素。」❿一方面，皮黃戲在發展的過程中積極學習其他戲曲樣式的優長之處，主動接受其他地方戲曲劇種的影響，使自己比較順利、相當迅速地發展成熟起來；另一方面，它也不斷地給予其他戲曲劇種以影響和啓發，對這些戲曲樣式的發展也起到了促進的作用。皮黃與其他戲曲樣式之間形成了一種相互借鑒、彼此啓迪、共同發展的良好關係，這對中國戲曲的發展意義極其重大。

從徽班進京開始，經過了一百年左右的發展變化，皮黃戲逐漸成熟壯大起來，到辛亥革命時期，它已經成爲具有全國性影響的重要戲曲劇種，直至後來成爲中國古典戲曲藝術的寶貴結晶和傑出代表，成爲中國戲曲百花園中最爲璀璨耀眼的一朵奇葩，產生了世界性影響。完全可以說，京劇所以能夠如此根深葉茂，流派紛呈，不斷發展，所以能夠取得如此輝煌的成就，成爲東方表演體系的典範，它的歷史準備和文化醞釀過程就是在中國近代這一獨特的歷史時期中進行並且完成的。在這個意義上，可以認爲近代是京劇的搖籃。

第二節　近代戲劇的三足鼎立格局

從總體上觀照中國近代戲劇的發生發展狀況、基本面貌，以及各個不同劇種之間的關係，可以發現，與古代戲曲發展的基本過程和總體面貌相比，近代戲劇的基本格局發生了重大變化，呈現出一

❿　周貽白《中國戲曲發展史綱要》，上海：上海古籍出版社，1979 年，第416 頁。

系列新的特徵。近代戲劇格局新變化、新特徵的最集中體現，就在於形成了以傳奇雜劇、京劇與其他地方戲、早期話劇爲主體的格局，它們雖然各有消長起伏的發展變化線索，表現出不同的時代特點與發展趨勢，呈現出相當不同的生存狀態與發展前景，也具有截然不同的文化境遇，但是從總的方面來看，它們如一鼎之三足，形成了中國近代戲劇的基本結構，決定著近代戲劇史的基本面貌。另一方面，近代戲劇的這種三足鼎立的基本格局也是在中國戲曲的長期發展過程中逐漸孕育，特別是在近代中西文化衝突交流的特殊文化背景之中迅速形成的。而且，在中國歷史進入近代時期以後，近代戲劇的這種格局也仍然處於不斷的發展變化之中，也經歷了一個相當複雜的過程。從嚴格的意義上說，近代戲劇三足鼎立的格局正式確立之日，同時也就是它開始發生解體之時。這種局面僅存在於近代戲劇的動態發展過程中，不僅在長期的中國古代戲曲發展歷程中看不到這樣的格局，在中國現代戲劇史上同樣再也看不到這樣的情景。到了中國現代戲劇史正式開始的時候，近代所特有的這種戲劇格局實際上已經基本被打破，最後甚至完全不復存在了。

一、傳奇雜劇

有學者在論述清代道光時期中國戲曲基本狀況時指出：「道光年間，一則因爲皇帝不太愛好，二則內憂外患造成政治動亂和經濟蕭條，戲曲不但沒有發展，反而有所削弱。」⑪從一個重要的角度

⑪　周妙中《清代戲曲史》，鄭州：中州古籍出版社，1987年，第411頁。

揭示了歷史在邁入近代門檻的時候，中國戲曲的際遇與處境。戲曲
的這種新變化，在傳奇雜劇方面表現得尤其突出。而且，就傳奇雜
劇來說，至咸豐、同治年間，這種情況仍在延續，並沒有得到明顯
的改變。簡單地說，道光、咸豐至同治時期的傳奇雜劇基本上仍然
籠罩在清代初年出現過的戲曲高峰的陰影裏，仍然處於戲曲高潮過
後的低谷之中，多數傳奇雜劇作家從總體上看還是以承襲傳統、效
法前人爲主要的創作目標，傳奇雜劇中表現出來的近代性思想內容
與藝術特質還相當少見，仍徘徊於通向低迷式微的道路上。

　　這種情況的出現，從戲曲史內部來看，當然是戲曲本身發展理
路指向的必然，任何一個時期的戲曲高峰都不可能永遠存在下去，
高潮與低潮的交替出現乃是必然的趨勢。而且，從一個更大的範圍
內去考察戲曲史的發展就會發現，一般性戲曲家、戲曲作品的大量
存在是戲曲史最平常也最正常的狀態，而戲曲高峰的出現才是特
例。從外部文化環境來看，道光、咸豐至同治年間傳奇雜劇出現這
種情形，與皇帝等最高統治者對傳奇雜劇的不大喜歡、興趣逐漸轉
向花部亂彈有關係，更與社會的動蕩不安密切相關，尤其是與太平
天國起義造成的空前嚴重的社會動蕩和政治危機關係極大。

　　近代傳奇雜劇真正走出低谷，迎來高度發展的新局面的時候，
已經是光緒年間了。光緒二十年（1894 年）中日甲午戰爭的爆發，
次年清政府在戰爭中的徹底失敗，才真正驚醒了處於黑甜夢鄉中的
中國人，更多的有識之士對國家和民族所處的真實的世界環境，面
臨的深刻危機開始有了更清醒的認識，此前洋務自強運動時期即已
萌發的變法維新思潮逐漸高漲，並且以空前的規模和氣勢影響著幾
乎一切文化領域。在這樣的背景下，整個近代中國文學發生了最廣

泛、最深刻的變化。在戊戌變法前後，興起了「詩界革命」、「文界革命」與「小說界革命」運動，戲劇改良運動也隨之展開。理論上的倡導迅速帶動了創作的發展，文學創作領域出現了嶄新的面貌，近代詩詞、小說、散文等都明顯地進入了一個新的發展階段。也是在這一系列文學革新運動的啓發和推動下，傳奇雜劇也出現了新的面貌。到這時，傳奇雜劇乃至整個近代戲劇的發展高潮才眞正到來。

　　近代戲劇新局面的形成，與一批有識之士的理論倡導和積極實踐密不可分，其中，作出了多方面卓越貢獻的梁啓超，在戲劇方面的貢獻也同樣是他人難以比擬的。僅就傳奇雜劇方面來說，他創辦的《新民叢報》、《新小說》等都是鼓吹和倡導文學改革的重要報刊，他發表於《新小說》創刊號上的《論小說與群治之關係》內容重點雖在小說，但是也包含著戲曲改革的內容。當時所謂「小說」大體上等於今天所說的小說與戲曲。他的理論倡導無論是在當時還是在後來，都發生了廣泛而深遠的影響。梁啓超還創作了《劫灰夢》、《新羅馬》和《俠情記》三種傳奇劇本，第一次將外國社會變革的歷史內容納入中國戲曲之中，擴大了戲曲的表現領域和題材範圍，帶來了有史以來中國戲曲時間和空間表現範圍最為重大的拓展。更重要的是把戲曲改革與政治變革、民族前途較密切地聯繫起來，借助外國歷史事實的戲劇化表現，呼喚國人的覺醒，激發中華民族為自由、為生存而奮鬥的抗爭精神，激勵更多的愛國者奮起，為國家的獨立與富強而鬥爭。此外，蔣智由的《中國之演劇界》、陳獨秀的《論戲曲》、王鍾麒的《劇場之教育》、陳去病的《論戲劇之有益》等大量理論文章的出現，也發生了重要的影響，不僅改

變著人們傳統的戲劇觀念，而且對當時戲劇創作的走向也發生了明顯的影響。

一些報紙雜誌特別是小說期刊大量刊載傳奇雜劇劇本，《繡像小說》、《月月小說》、《小說林》、《小說月報》、《小說世界》、《小說新報》等等都是重要的代表。而光緒三十年（1904年）以宣傳反清革命、號召戲劇改良爲主旨的第一個專門的戲劇刊物《二十世紀大舞臺》的出現，不僅改寫了中國沒有專業戲劇雜誌的歷史，而且將戲劇改革與政治變革更加緊密地聯繫起來。它刊載的一些戲劇劇本也明顯地帶有反清革命的政治意圖，甚至相當直接地在作品中進行政治鼓動與反清宣傳，在當時發生了重要的影響。

回顧近代戲劇的發展歷程，可以清楚地看到，從《新民叢報》、《新小說》、《二十世紀大舞臺》的創刊到五四運動前夕，這將近二十年的時間裏，是傳奇雜劇創作最爲活躍、發展最爲迅速、局面最爲繁榮的時期，在這並不算長的時間內，明顯地形成了一個傳奇雜劇的發展高潮。這一時期的傳奇雜劇最典型、最集中地體現著近代傳奇雜劇乃至整個近代戲劇的時代特點，無論優點還是不足、成就還是缺憾都是如此。

從更大一點的範圍來看，這一時期傳奇雜劇的繁榮，是清初康熙、乾隆年間出現的戲曲高峰之後的又一個高峰，儘管它從總體成就上來說難以與前一個戲曲高峰比肩，但是它的戲曲史意義並不遜色。這是中國傳奇雜劇長久發展歷程中的最後一座高峰，是曾經有過無限燦爛與輝煌的傳奇雜劇在走向衰亡之際煥發出來的最後一抹奪目的夕陽光輝。

五四新文化運動興起之後，由於整體文化環境、文化取向發生

了根本性的變化，傳統文化面臨著一次空前嚴峻的考驗與抉擇。傳統詩詞、小說、古文、戲曲都不再是主流文化的核心內容，逐漸成爲新文化接納、吸收或者衝擊、清除的對象，它們在新的文化格局中不再擁有不可或缺的重要地位。此時的傳奇雜劇，雖然依舊存在並且在一定範圍內發生著影響，有時候也在新文化建設中起過一點作用，但從總體上已經逐漸成爲對傳統文化較多依戀的文人、特別是對傳統戲曲飽含深情的文人們自娛娛人的一種文體形式。這一時期雖然也出現過一些重要的戲曲家和傳奇雜劇劇本，但是再也無法形成傳奇雜劇繁榮興盛的局面。從傳播方式上看，這種變化也非常明顯。五四運動以後，很少再像此前那樣，有眾多的報紙雜誌發表大量的傳奇雜劇劇本，傳奇雜劇逐漸從報刊上消失，轉而以自刊自印、友朋贈閱爲主要的傳播方式，甚至有一些劇本沒有刊印，只是以稿本、鈔本的形式存於世間。在五四運動以後三十年的時間裏，傳奇雜劇對新文化、新文學而言愈來愈顯得無足輕重，逐漸成爲可有可無、甚至是完全多餘的東西，它除了走向徹底消亡一途之外，大概再沒有任何其他的選擇了。

二、京劇及其他地方戲

「京劇」這一名稱至二十世紀二十年代才出現，並且逐漸爲愈來愈多的人們所認可，到了三十年代，它又進一步被稱爲「國劇」，成爲中國傳統戲曲的結晶和代表，直到今天仍然如此。但是京劇的發展經歷了相當漫長的歷史過程，在這一過程中，近代是一個至爲關鍵的時期。可以毫不誇張地說，京劇就是在中國近代這一特殊的歷史時期成長壯大，並且眞正走向成熟的。

自乾隆末年以後就進入孕育生長期的皮黃戲，至道光年間已經發展得相當迅速，與雅部崑腔相比，它的通俗性、大眾性特徵愈來愈明顯地呈現出來。與乾隆年間和光緒年間相比，由於受到整個戲曲發展趨勢與文化狀況的影響制約，道光年間的皮黃戲經歷了一個低潮時期。咸豐、同治以後，新的戲劇發展高潮到來的徵兆已經比較明顯，到了光緒年間，與傳奇雜劇及其他戲曲劇種一樣，皮黃戲的發展也逐漸進入了高漲的時期。換言之，假如把乾隆、嘉慶時期至咸豐、同治時期看作是京劇的孕育形成時期的話，那麼，光緒以降至五四運動前後就可以說是京劇的壯大成熟時期。在這一過程中，京劇經歷了許多方面的重要發展，作為一個戲曲劇種，確立了它自己的特色，逐漸取得了在中國近現代戲劇史上不可或缺、舉足輕重的地位，十分集中地體現了中國近現代戲劇發展的時代特點和民族特色。

簡單地說，京劇的壯大與成熟，從演員、劇目、表演藝術、音樂、流派、傳播諸方面都得到了集中的體現，這是一個相當龐大而且極其複雜的問題，此處僅概括述之。

㈠在演員方面，與其他戲劇樣式一樣，京劇的中心是舞臺表演，在戲劇演出中，演員無疑起著關鍵性的作用。傑出演員的出現是京劇在近代進入成熟期的重要標誌之一。在京劇的形成過程中，有「老生前三傑」之稱的程長庚、余三勝、張二奎起到了非常重要的作用。在他們之後，更有師法程長庚的「老生後三傑」譚鑫培、孫菊仙、汪桂芬，三人成為京劇成熟時期的代表演員，在京劇由形成走向成熟的過程中，起著至為關鍵的作用。應當特別指出的是，有「伶界大王」之譽的譚鑫培，在繼承「前三傑」演出成就之基礎

上,又進行了進一步的藝術創造,把京劇表演藝術提高到了一個新的成熟階段。譚鑫培的表演藝術,不論是在當時還是在後來,都發生了廣泛而深遠的影響。除了「後三傑」之外,同時其他行當也湧現出許多代表當時最高演出水平的演員,如老生行的汪笑儂、賈洪林、劉鴻聲、許蔭棠,武生行的楊月樓、俞菊笙、黃月山、李春來,旦行的余紫雲、陳春霖、田桂鳳、余玉琴、王瑤卿,老旦行的龔雲甫、謝寶雲,武旦行的朱文英,小生行的王楞仙、德珺如、朱素雲,丑行的羅壽山、德子傑、王長林、蕭長華等。與各行傑出演員大量出現的同時,戲班體制也在發生著重要的變化,比較突出的變化如戲班管理的制度化、規範化,並且逐漸形成了固定的法規,原來的以群體演出活動為主要特徵逐漸向以主要演員為中心的「名角挑班制」過渡。戲班體制的這些重要變化促進了京劇的成熟發展。

㈡京劇劇目也逐漸走上了規範化、特色化的道路。這可以從三個方面來認識:一是來自徽、漢、梆、崑等的傳統劇目在演出過程中不斷經過整理、加工,使它們與京劇舞臺表演的要求更加密切。二是新創作的劇目題材更加擴大,風格日趨多樣化,同時也愈來愈適合京劇表演的需要,便於演員更加充分地進行藝術創造。在這一演進過程中,京劇劇本的結構規範逐漸形成,一些規定的程式和規矩趨於固定化。無論是本戲、折子戲還是小戲、連臺本戲,都在這一過程中形成並且逐漸成熟起來。傑出演員譚鑫培、孫菊仙、汪桂芬等都對京劇劇本作了大量的加工整理工作。三是京劇劇目數量空前增多。錢君起編著的《京劇劇目初探》(北京:中國戲劇出版社,1963年)所收 1300 餘種京劇劇目中,傳統劇目佔百分之九十左右,其中

有不少即產生於清末民初。當時京劇的繁榮發展由此亦可見一斑。據京劇藝人編寫的《戲簿》記載，從光緒八年（1882 年）到清末，四十多家戲班經常演出的皮黃劇目達 800 多種。周明泰在此書基礎上，又補充了辛亥革命以後的重要劇目 1200 餘齣，總計 2000 多齣，輯成《五十年來北平戲劇史料》（臺北：廣文書局，1977 年），更眞切地展示了京劇劇目空前豐富的情況。

㈢表演藝術走向成熟，這主要表現在兩方面：其一，角色行當逐漸擺脫漢調、徽調、崑劇、梆子等的傳統影響，形成一種穩定而完備的行當體制，生、旦、淨、丑成爲京劇的四大基本行當，各行內部又有更加細緻的劃分，這既是京劇表演藝術發展成熟的重要標誌，也與京劇流派的形成密切相關。其二，表演藝術向著精雅細緻的方向發展，曲調更加豐富，韻味更加講究，著名演員個人的藝術風格特點更加明顯，並且佔有更加重要的地位，藝術創新精神更加突出，形成了以唱、念、做、打爲主要手段的表演藝術體系，而且，「絕活」已經出現並且發生了重大影響。從總體上看，京劇表演藝術上一個重大的收穫是京派演出風格逐漸濃郁強烈起來，具備了一些基本的特點；演唱風格上也發生了明顯的變化，從原來的悲愴哀婉向高亢激越轉變。

㈣京劇音樂方面也取得了重要成就。唱腔漸趨成熟，旋律更爲豐富，具有細膩委婉的特點，演唱技法不斷提高，吐字、發聲、運腔都日益講究韻味。逐漸形成了由管、絃和打擊樂組成的伴奏樂隊，樂隊建制逐漸固定化，樂師向著專一化方向發展。

㈤伴隨著京劇各個方面的重要變化，舞臺美術也出現了求新求美的趨向，而且重要的服裝、道具都開始走向規範化並且逐漸形成

比較固定的體制。京劇臉譜也進一步向著細緻、豐富、性格化的方向發展。這些方面的進步，同樣有力地推動了京劇藝術的全面發展。

在二十世紀初興起的「詩界革命」、「文界革命」和「小說界革命」運動中，戲劇的改良也開始進行，其中自然包括流行於民間、影響非常廣泛的京劇在內，而且，京劇是其中一個重要的部分。1904 年 10 月，陳去病、柳亞子、熊文通等聯合京劇著名老生演員和劇作家汪笑儂共同發起創辦了我國第一個專門的戲劇雜誌《二十世紀大舞臺》，鼓吹戲劇革命。這是戲劇改良運動中的一個重要事件，也有力地促進了京劇的發展。這一時期，一些維新派和革命派的報刊陸續刊載了大量的以宣揚革命思想、喚起民族精神爲宗旨的改良京劇劇本。從此以後，京劇劇本大量出現，在舞臺上搬演的劇目大大增加，一批著名演員和其他人士熱情進行京劇劇本的改編和演出。京劇改良運動的高潮出現於 1908 年上海「新舞臺」創立至辛亥革命前後，時裝新戲大量湧現，發生著較廣泛的影響。時裝新戲對京劇從內容到形式都進行了很大的創新，而且帶來了戲班體制、演出場所和戲曲教育等多方面的重大變化。

與傳統戲曲相比，時裝京劇形式上的主要特點表現爲：第一，說白多，唱工少；第二，說白不用中州韻，而以京白與蘇白爲主，有時還用方言；第三，鑼鼓用得很少，主要是用於上下場；第四，表演比較自由，不太講究程式，追求生活化。在身段方面，一切動作要求寫實；在場面上是按著劇情把鑼鼓傢伙加進去；在唱腔設計上，多用將西皮、二黃各腔打亂的唱法；在舞臺佈景上，多用燈光。時裝京劇的一系列革新，目的都是爲了使形式更好地適應表現

內容的需要，也可以說，改革的結果在一定程度上達到了這樣的目的。隨著辛亥革命之後戲劇改良運動的走向低潮，京劇改革也隨之走向了衰微的道路。但是，這一時期出現並興盛一時的京劇改革，對京劇的現代發展起到了重要的推動作用。

在戲劇改良運動中，除京劇外，一些地方劇種也進行了重要的改革，其中川劇、梆子腔的改良最有代表性，影響也最大。川劇改良公會和陝西易俗社是近代戲曲改良潮流中兩個重要的組織。1905年，官商合辦性質的四川「戲曲改良公會」成立，主持者爲周善培（1875－1958），擔負起川劇改良的組織和指導工作。他們首先興建了新式劇場悅來茶園，又邀請著名文士參加編寫改良川劇劇本，並且組織演出，這些措施給川劇的劇本創作和舞臺演出都帶來了明顯的變化。在川劇劇本創作方面，四川傑出文人黃吉安、趙熙都是作出了重要貢獻的人物，他們參加編寫劇本，開文人作川劇的新風氣，使川劇劇本的思想性和藝術性都得到了大幅度的提高。黃吉安（1836－1924）是川劇改良運動中的重要作家，他創作和改編的川劇劇本八十餘種，四川揚琴劇本二十多種，共計達百種以上，給川劇以重大的影響，大大促進了川劇的發展和成熟。黃吉安所作川劇劇本被川劇界奉爲「黃本」，從不輕易改動，《江油關》、《柴市節》、《三盡忠》、《審吉平》、《百寶箱》是其代表作。趙熙（1867－1948）既是近代四川傑出的詩人，也是熱心於川劇劇本創作的作家，他改編的川劇劇本數量不多，卻以精贍著稱。代表劇目《活捉王魁》中的《情探》一折，經常作爲折子戲單獨演出，有川劇「絕劇」之譽，無論在當時還是在後來，都發生了重大的影響。

成立於 1911 年 7 月的陝西易俗社，是近代西北地區影響最大

的戲曲改革團體，受到日趨高漲的資產階級民主革命思想的直接影響，把組織新戲曲社、編寫新戲曲以改造社會作為自己的宗旨。主要編撰者孫瑗（字仁玉，1872－1943）一生寫作劇本達一百三十四齣，另一位重要戲曲家范凝績（字紫東，1878－1954）編寫戲曲六十多種。另外，李桐軒、高培支、李約祉、李儀祉、呂南仲、李幹臣、謝邁千、淡棲山等皆為博雅之士，在文史方面多有造詣，都是易俗社編劇隊伍中的重要人物，對秦腔的發展作出過突出貢獻。他們與秦腔藝人相結合，積極進行戲曲改革，通過改革戲曲達到改革社會的目的。易俗社還把戲曲分為歷史戲曲、社會戲曲、家庭戲曲、科學戲曲和詼諧戲曲等五類，這種分類方式與當時一些小說刊物對小說的分類十分相似，表明他們對戲曲題材種類認識的加深和對當時社會諸方面問題的關注。易俗社在唱腔、器樂、表演方面都進行了改革，形成了自己的風格，豐富了秦腔的表現力。易俗社對近代秦腔藝術的發展作出了開創性的貢獻。

　　1910 年前後，一種新興的劇種評劇在戲劇改革運動中發展起來。初期的評劇從思想上到藝術上都受到戲劇改良運動的重要影響，以反映現實生活、編演時裝戲為主。評劇的創始人之一成兆才（1874－1929），也是第一位卓有成就的劇作家，一生創作、改編、整理評劇劇目一百零二種，為評劇藝術風格的形成奠定了基礎。成兆才的代表劇作《楊三姐告狀》、《花為媒》等今天還活在戲曲舞臺上。

　　近代京劇與其他地方戲曲發生的重大變革和取得的突出成就，展示了中國近代戲劇多方面成就的一個重要側面。這些戲曲劇種所達到的思想水平和藝術高度，使它們足以成為近代戲劇三足鼎立局

面中的重要一支，構成了近代戲劇的基本框架，支撐著近代戲劇的
基本格局，決定著近代戲劇的總體面貌。

三、早期話劇

說白從來就是中國傳統戲曲的一個組成部分，具有不可或缺的
重要地位。但是，中國傳統戲曲中的說白成分卻與源於西方的舞臺
表演藝術形式話劇沒有必然的關聯。從本質上說，中國傳統戲曲與
西方戲劇是兩種頗不相同的舞臺藝術形式，期望即使不受外國戲劇
的影響，中國傳統戲曲內部也可以自然地生長出話劇來，幾乎是不
可能的。近代中國話劇的興起，主要是受外國文化特別是外國戲劇
影響的結果。

早在十九世紀五六十年代，上海就出現了兩個西方僑民的業餘
演劇團體浪子社和好漢社，開始演出西方話劇。1866 年，這兩個劇
社合併擴充爲上海西人業餘劇團（Amateur Dramatic Club of
Shanghai），簡稱 A.D.C 劇團，在新建造並由西方人經營的正規劇
場蘭心戲院用英語、法語演出了一些世界名劇。A.D.C 劇團在蘭心
戲院的演出每年三四次，每次三天左右，全部是夜場，演戲看戲的
主要是西方僑民，對中國戲曲和觀眾似乎沒有發生過什麼影響。正
如徐半梅回憶所說：「這樣一個劇團於我們中國話劇的產生，竟沒
有什麼大影響。因爲一般的中國人，都不知道有這樣一個劇團和這
樣一所戲院，如果知道了，也決不會去觀看那種與我們生活隔膜的
戲劇的；即使偶然有好奇之人，去欣賞一下，除驚歎佈景的逼眞
外，對戲劇本身，總覺索然無味。假使當時有一部分人對於這劇團
能加以注意，以它作參考品，那說不定中國的話劇，可以早十年產

生哩。」⓬

　　對早期話劇的萌芽產生直接影響的是教會學校的學生業餘演劇活動。隨著外國教會在中國興辦學校，也把西方學校演劇的傳統帶到了中國。英國人辦的上海聖約翰書院、法國人辦的上海徐匯公學，都是較早的教會學校。教會學校在課程之外，還設置了「形象藝術教學」，將聖經故事編成劇本，讓學生們用英語或法語排練，有時也選用一些世界名劇。後來有的學生在演出外國劇目之後又自己編演一些中文的時裝戲，能夠為更多的人接受，效果和影響都超過了外文戲。這對早期話劇的產生起到了至關重要的作用。「教會學校的演出，使學生們自然地接受了西洋戲劇的演出樣式，由此他們在演宗教劇和西方劇目外，也運用這種新的演劇樣式編演中國的時事或歷史故事，用自己的語言取代了外語，於是就出現了中國話劇的原始形態。」⓭

　　中國話劇的萌芽，開始於戊戌變法至辛亥革命時期。受到外國戲劇的影響，適應當時文化環境與時代主題的需要，以宣傳新思想、反映新生活、塑造新人物為主要特徵，衝破傳統戲曲的固定程式，以寫實性語言和動作為主要表演手段的「新劇」開始出現，這就是後來被稱為文明戲的中國話劇的早期形式。十九世紀末上海出現的學生演劇可以說是中國話劇的濫觴。至 1907 年，汪仲賢、朱雙雲等聯合各校學生的演劇骨幹，組織了開明演劇會，並編演了一

⓬　《話劇創始期回憶錄》，北京：中國戲劇出版社，1957 年，第 4－5 頁。

⓭　葛一虹主編《中國話劇通史》，北京：文化藝術出版社，1997 年，第 8 頁。

組以《六大改良》爲總題目的新戲，演出三天，影響較大。到此時，學生演劇已經在上海蔚然成風，得到了社會各界人士的認可。從藝術上看，學生演劇還處於混雜與過渡的狀態，仍未成熟，它受到教會學校演出歐洲戲劇的一些啓發，以散文化語言和非程式化動作爲主要的表演手段，同時，在戲劇結構與演出方式上，又明顯地模仿了當時盛行的「改良京劇」。

　　儘管如此，學生對中國話劇形成作出的貢獻是異常重要的。這些青年學生敢於衝破長期以來鄙視戲曲、賤視優伶的傳統觀念，將戲劇作爲呼籲救國、宣傳新學、開啓民智的有效手段，提高了戲劇在人們價值系統中的地位，有力地促進了中國傳統戲劇觀念的現代轉換。二十世紀初，留學日本的青年學生與中國民族民主運動相呼應，受日本「新派劇」（即「壯士芝居」）的影響，較正規地介紹歐洲式的話劇，推進了中國話劇的產生。

　　中國話劇史上一個至爲重大的事件就是春柳社的成立。1906年底，在當時盛行於日本的新派劇影響下，曾孝谷、李叔同等一批愛好文藝的留學生在東京成立了春柳社，以研究新舊戲曲、促進中國文藝改良爲宗旨。春柳社是一個以戲劇演出爲主的綜合性藝術團體。春柳社成立不久，就演出了《茶花女》第三幕，1907年初，又演出了曾孝谷根據林紓、魏易合作翻譯的同名小說改編的《黑奴籲天錄》。這是第一個由中國人創作演出的話劇，也是文明新戲的發展進入新階段的標誌。春柳社（包括後來的新劇同志會、春柳劇場）演出的劇目達百種左右，可見當時話劇興盛情形之一斑。1907年秋，新劇活動家王鐘聲在上海領導成立了春陽社，並且成立了第一所新劇教育機構通鑑學校，也演出了《黑奴籲天錄》，引起了觀眾的震

動，推動了話劇的發展。1908 年春，在任天知的幫助下，王鐘聲以通鑑學校的名義排演了《迦因小傳》，在形式上完全掃除了京劇影響的痕跡，成爲國內新興話劇正式形成的標誌。

至此，晚清以來的戲劇改革在西洋戲劇和日本新派劇的先後影響下，經過改良戲曲、學生演劇、春柳社和春陽社等探索階段，終於完成了具有歷史意義的轉折，話劇萌芽時期的新戲形式從此定型。

辛亥革命把文明新戲的發展推向了高潮。新生的話劇以其迅速反映現實社會生活的突出特點，有力地配合了民主革命的思想宣傳，同時也在迅猛發展的革命形勢下得到了蓬勃發展和廣泛普及。從 1910 年到 1913 年間，以上海爲中心的新劇活動空前興盛，各地新劇團體也迅速湧現，演劇活動十分活躍。在這一時期最爲重要也最有影響的，是任天知創辦並領導的進化團。進化團 1910 年 11 月在上海成立，是中國現代戲劇史上第一個話劇職業劇團。進化團成立後，在長江中下游一帶城市演出，深受廣大觀眾歡迎，也使話劇這種新興的藝術形式日益深入人心。

1912 年，陸鏡若在上海召集原春柳社的部分成員，並加以擴充，成立了新劇同志會，歐陽予倩也是該會的主要領導者之一。他們巡迴演出於上海、江蘇一帶。新劇同志會經常演出的劇目有《家庭恩仇記》、《不如歸》、《猛回頭》、《社會鐘》、《熱血》、《鴛鴦劍》等。1914 年，陸鏡若又在上海組織了春柳劇場，參加者有歐陽予倩、馬絳士、吳惠仁、吳我尊等。春柳社在成立之初就有意識地將西方話劇作爲學習的榜樣，作爲後期春柳的新劇同志會和春柳劇場仍然堅持著春柳社的話劇藝術方向，形成了一個面貌一

新、影響廣泛的派別春柳派。他們的劇本嚴格遵守西方話劇的編劇
原則，如分幕，用暗場，不追求故事的頭尾俱全；劇中沒有演講
詞，不搞幕外戲；表演使用國語，決不摻雜方言土語。從總體上
說，春柳派的話劇更加接近西方話劇，藝術質量也達到了當時的最
高水準。

　　1914年以後，由於辛亥革命的果實被袁世凱竊取，政治局勢發
生了重大的變化，文明新戲也從鼎盛走向衰落。這一時期的文明新
戲，劇團林立，劇目繁多。僅上海一地就先後成立過三十多個劇
團，擁有一千多演職員。較有影響的有六大劇團，即鄭正秋的新民
社，經營三、張蝕川的民鳴社，孫玉聲的啓民社，蘇石癡的民興
社，朱旭昇的開明社和陸鏡若的春柳劇場。其中，成立於1913年
的新民社對後期文明戲的轉變起到了直接的影響作用。鄭正秋首先
編寫了《惡家庭》一劇，之後編寫了大量的家庭劇、情節劇，並由
此將新劇引向了商業化的道路。同時他也編演過《徐錫麟秋瑾合
傳》、《桃源痛》、《蔡鍔》等具有現實意義的劇本，使他成爲任
天知之後新劇界的代表人物。

　　從此以後，新劇基本上走向了每況愈下的道路，劇團之間互相
傾軋，劇本劇目迎合市民口味。到了1916年，最大的劇團民鳴社
被迫停頓，一些著名演員組織起同人劇團堅持演出了一段時間，不
久也解體了。至此，南方以上海爲中心的早期話劇失去了最後一塊
陣地，被迫流入商業性的遊樂場，盛行一時的文明新戲陷入困境，
不可避免地全面衰落了。

　　與此同時，北方以南開學校爲代表的新劇活動，以新的面貌、
新的素質蓬勃開展起來，這是我國北方開展話劇運動最早的一所學

校。大約從 1914 年到五四運動前夕，南開新劇團編演的劇目達三十三個，主要是通過集體創作並且在排演的過程中逐漸成熟的方式形成的，重要的如《一圓錢》、《一念差》、《新村正》等，帶有西方話劇的寫實主義特徵。南開新劇團的話劇演出活動在實踐上和理論上都標誌著萌芽期的話劇向現代話劇演變的過程。在同樣的歷史條件下，南開新劇之所以能迅速興盛，並完成向現代話劇的過渡，不僅由於它始終屬於業餘的、非營利的性質，而且還因爲它在戲劇觀念上以歐洲近代戲劇爲榜樣，走了一條嚴肅認眞的藝術道路。

辛亥革命之後，話劇的發展有了更好的物質條件基礎，隨著報刊業的進一步繁榮，刊登話劇劇本的雜誌也多了起來，《新劇雜誌》、《劇場月報》、《戲劇叢刊》等都是比較專門地刊載話劇劇本的刊物，其他文學期刊如《小說月報》、《小說大觀》、《中華小說界》、《小說時報》等，還有政治性期刊如《新青年》等，都刊載了不少話劇劇本，發生了較大影響，也留下了珍貴的戲劇史料。

南開新劇團的骨幹田漢、清華大學新劇演出活動的骨幹洪深，在早期話劇運動中都發揮了重要作用，後來都走上了終身從事中國話劇運動的道路。南開新劇團、特別是張彭春，是田漢話劇演出與創作的啓蒙老師，洪深除在國內積極參加話劇活動之外，還曾師從美國著名戲劇家奧尼爾（Eugene O'Neill, 1888－1953），1922 年回國後，爲中國話劇的發展作出了傑出的貢獻。田漢、洪深等一批新人正式登上話劇運動的大舞臺，開創了中國話劇繁榮發展的一個新時代。

在早期話劇運動中，還有一個重要的情況，就是翻譯或改譯外國話劇劇本。這類劇本在早期話劇中佔有較大比例，對中國話劇的發展成熟起到了榜樣和示範的作用。當時外國話劇的傳入是通過舞臺演出和刊物發表兩個渠道同時進行的。春柳社最早演出了外國話劇。1907 年，李叔同等把法國小仲馬的《茶花女》第三幕譯爲中文演出，後來又翻譯了《熱淚》、《鳴不平》和全本《茶花女》，改譯演出了《猛回頭》、《社會鐘》、《不如歸》等。在春柳社的帶動之下，其他演劇團體也競相演出外國劇目。與此同時，一些翻譯或譯編的話劇劇本也陸續出版或發表，成爲介紹外國話劇的另一重要途徑。1908 年，萬國美術研究社出版了李石曾翻譯的波蘭名劇《鳴不平》和法國名劇《夜未央》，這可能是我國最早出版的翻譯劇本。此後，《小說時報》、《小說月報》、《中華小說界》、《新青年》等雜誌也紛紛刊載外國話劇劇本。而 1918 年的《新青年》還出版了易卜生專號，集中介紹了傑出現實主義戲劇家易卜生的劇作。陸鏡若、徐半梅、周瘦鵑、陳景韓、劉半農、曾樸等也翻譯或改編了一些外國話劇。

從今天的角度來看，當時對外國話劇的翻譯介紹還處於起步階段，還有一些未盡如人意之處，比如譯者未必個個精通外語，對話劇這種新穎的戲劇形式也不是很熟悉，所譯劇本也就隨之出現了形式多種多樣、質量參差不齊的情況。其中上乘的譯本基本上做到了忠實於原著，對作品的主題思想、人物性格、創作風格有較好的把握。也有的劇本依照原來的故事情節，卻將作品的人物、環境都中國化，於是出現了面目奇特的不中不西、亦中亦西的劇本。還有的只是翻譯介紹原劇本的故事梗概、場次情形，與當時比較流行的幕

表頗爲相似。這些翻譯或改譯的話劇劇本的演出和發表，一方面使更多的早期話劇倡導者和廣大觀眾（讀者）對西方話劇有了更加準確深刻的認識，有利於更好地學習西方話劇的編劇、演出等方面的長處和經驗，促使我國話劇日臻成熟和完善；另一方面，發生於近代戲劇改革運動中的外國話劇翻譯，對改變以傳統戲曲爲核心的戲劇觀念和格局，對改變人們的戲劇欣賞習慣和評價標準，對促進中國戲劇創作演出和欣賞評價的現代轉換，也都具有重要的意義。因此，早期話劇運動中翻譯和改譯外國話劇劇本，對我國早期話劇的形成發展具有重要的推動作用，是對中國話劇運動的一份貢獻，同時也是近代戲劇改革歷程中取得的成果之一，對整個中國戲劇的近代轉型和現代發展，也作出了貢獻。

　　從這樣一個簡單的回顧中可以認識到，發生於近代的早期話劇運動，不僅是中國現代話劇的先驅，而且是近代戲劇整體格局中一個重要的組成部分，是近代戲劇成就的突出表現之一。早期話劇無論就創作演出的實績還是就歷史影響來說，都足以與近代京劇及其他地方戲、近代傳奇雜劇一道，成爲中國近代戲劇史總體格局的三大支柱，共同決定著中國戲劇發展歷程中這一特殊而重要的歷史時期的基本面貌。

　　在傳奇雜劇、京劇與其他地方戲、早期話劇構成的中國近代戲劇的基本格局中，一方面，三者各自都有一個獨特的變革更替的歷史過程，留下了各不相同的運動軌跡，從不同的方面展示著中國近代戲劇發展歷程中的重要特點，三者呈現出相對獨立的發展路徑；另一方面，傳奇雜劇、京劇與其他地方戲和早期話劇作爲近代戲劇史的基本構架，行進在各自的發展道路上，同時，三者之間也發生

著密切而深刻的關聯，顯示出相互影響、彼此呼應、共同發展的關係。比如，傳奇雜劇在內容與形式上出現的某些新面貌、新趨勢，就與京劇領域內發生的同類變化相關；早期話劇變革中採取的某些表演方式，也與變革期的京劇相當接近；傳奇雜劇的一些表演方法、舞臺藝術處理，與早期話劇借鑒外國話劇的某些表演方式和舞臺經驗有著相當密切的關係。

在近代戲劇三足鼎立的基本格局中，儘管傳奇雜劇、京劇與其他地方戲和早期話劇的文化經歷、發展趨向呈現出諸多的既密切相關又各不相同的複雜面貌，但有一點可以肯定，就是三者都是近代戲劇基本格局中的重要組成部分，都為中國近代戲劇的發展變革、為中國戲劇完成從古典形態向現代形態的過渡轉型作出了十分重要的貢獻，在整個中國戲劇發展史上都應當佔有突出的地位。

第二章　近代傳奇雜劇概說

在進入具體問題的討論之前，有必要對近代傳奇雜劇的基本情況作出一個準確細緻的說明。本章僅就目前之所能，介紹近代傳奇雜劇的著錄情況，並在此基礎上，根據筆者所掌握的資料線索和統計結果，對近代傳奇雜劇的現存數量作出新的估計。同時，還根據筆者對近代傳奇雜劇發展過程、基本趨勢、文化特徵的認識，將近代傳奇雜劇的發展變遷劃分為三個階段，並對每一階段的基本情況和時代特點進行一些介紹說明。試圖通過本章的概括性描述，對近代傳奇雜劇的一般狀況有一個大致的認識。

第一節　近代傳奇雜劇的著錄

一、近代傳奇雜劇的著錄情況

關於近代傳奇雜劇的數量和劇目情況，向來沒有一個全面準確的統計。已經出版的幾種有代表性的曲目曲錄著作、曲學工具書，對近代傳奇雜劇劇目的著錄大致反映了目前這一研究領域的文獻資料狀況。現將幾種重要著作對近代傳奇雜劇劇目的著錄情況簡介如下。

㈠阿英《晚清戲曲小說目》（上海：上海文藝聯合出版社，1954 年）之《晚清戲曲錄》部分，著錄傳奇 54 種，雜劇 40 種，共計 94 種。此書編成於二十世紀三四十年代，初版於 1954 年。由於當時歷史條件、文獻資料的限制，加之收錄標準較嚴格，難以準確反映近代傳奇雜劇的面貌。如阿英所說：「本書意在補闕，故所錄以石印本爲主，必要時兼及木刻本，未刊稿」，「本書所收戲曲，以出版在晚清者爲限，略及民初」，「晚清戲曲總數，雖爲時不久，已無法統計，搜集齊全，更非易事。本書所錄，以已收得者爲限，僅知其名者不錄」❶。非常明顯，這一數目遠非近代傳奇雜劇作品之全部。

㈡周妙中《江南訪曲錄要》（載《文史》第二輯，北京：中華書局，1963 年）附錄《晚清至現代傳奇雜劇》著錄 78 種，正文著錄近代作品 8 種，共 86 種。《江南訪曲錄要（二）》（《文史》第十二輯，北京：中華書局，1981 年）中，又著錄近代作品 2 種。兩文著錄近代以來傳奇雜劇共計 88 種。此二文所著錄，限於作者在江南各地訪書所見之劇目，數量不多，當然難以全面反映近代傳奇雜劇的總體狀況。

㈢曾永義《清代雜劇概論》（載《中國古典戲劇論集》，臺北：聯經出版事業公司，1975 年）附錄《清代雜劇體制提要及存目》中，於《清人雜劇體制提要》部分著錄近代作品 81 種，《清人雜劇存目》部分著錄近代作品 24 種，共 105 種。此文寫作時間較早，且僅以雜劇

❶　阿英《晚清戲曲錄例言》，《晚清戲曲小說目》卷首，上海：上海文藝聯合出版社，1954 年。

爲限，更由於當時當地資料條件的限制，著錄近代作品數量亦不算
多。

　　㈣傅惜華《清代雜劇全目》（北京：人民文學出版社，1981 年）卷六
《清末時期雜劇家作品》著錄 159 種，附錄《清末至建國前雜劇簡
目》著錄 78 種，全書著錄近代雜劇共 237 種。此書作者著錄作品
時，無論存佚，不分是否親自見過，而以求全爲目標，因此著錄
近代雜劇作品數量很多，反映了雜劇至近代出現的高度繁榮局
面。

　　㈤莊一拂《古典戲曲存目彙考》（上海：上海古籍出版社，1982 年）
之附錄《近代作品》部分，著錄傳奇 57 種，雜劇 50 種，其他部分
著錄基本上可以判定爲產生於清道光年間以後的傳奇 130 種，雜
劇 71 種，上述傳奇共 187 種，雜劇共 121 種，總計 308 種。此書
收錄範圍較寬，如基本上可以判斷爲這一時期的作品盡皆收錄，
只存劇名而可能已經亡佚的作品也一併收錄，而且《近代作品》
的時間下限至 1949 年，因此此書所著錄近代傳奇雜劇的數目較
多。

　　㈥《中國曲學大辭典》（杭州：浙江教育出版社，1997 年）最爲晚
出，編者所見文獻資料較全，也注意反映本領域的學術進展情況，
吸收近期研究成果，而且與前書一樣，將收錄作品的下限定至 1949
年，因此收錄近代作品的數目也較多：傳奇 180 種，雜劇 128 種，
共計 308 種。

　　㈦梁淑安、姚柯夫《中國近代傳奇雜劇經眼錄》（北京：書目文
獻出版社，1996 年）的劇目著錄原則與上述幾種著作有較大不同：一
是將「近代」範圍嚴格確定在 1840 年至 1919 年之間，二是以編著

者「經眼」即親自看到的劇本爲限。另外,將經眼的五四新文化運動以後的傳奇雜劇作品、諸家曲目著錄而未及寓目的劇目列入附錄,作爲全書正文之補充。此書正文著錄近代傳奇雜劇 170 種,五四運動以後作品 46 種,未及寓目作品 45 種,共計 260 種。

二、筆者的統計情況

上述幾種著作儘管各有所長,各具特色,但是《中國近代傳奇雜劇經眼錄》所反映的近代傳奇雜劇作品情況更可靠些。但是也完全可以肯定,此書所著錄的近代傳奇雜劇亦非此期產生並保存至今之劇目的全部。比如,《中國近代傳奇雜劇經眼錄》未曾著錄,上述其他各書亦均未著錄,產生於 1840 年至 1949 年之間的傳奇雜劇作品,筆者就見過如下十三種:

1. 《横塘夢傳奇》,三十二齣。載《集成報》。
2. 《聞雞軒雜劇》(《王粲登樓》一折)。載《法政學交通社雜誌》。
3. 《武士道傳奇》。載《南洋兵事雜誌》。
4. 《烏江恨傳奇》,二齣。載《南洋兵事雜誌》。
5. 《岳家軍傳奇》。載《南洋兵事雜誌》。
6. 《雙鸞隱》傳奇。載《神州叢報》。
7. 《秣陵血傳奇》。載《崇德公報》。
8. 《哀川民》傳奇,一齣。載《南社小說集》。
9. 《針師記傳奇》,七折。載《小說月報》。
10. 《但丁夢雜劇》。載《學衡》。
11. 《連理枝雜劇》,四折。單行本。又爲《南橋二種》之一。

12.《陟山觀海遊春記》，二卷，八折二楔子。《顧隨文集》
本。

13.《饞秀才》，二折一楔子。《苦水作劇》本。

有關以上各劇之具體情況，請參見本書第九章《新見劇本介紹與有
關史實考辨》之第一節《關於新見近代傳奇雜劇十三種》，此處暫
不詳述。

根據諸家曲目、曲學工具書的著錄，加上筆者新發現作品十三
種，可以肯定地説，1840 年至 1949 年這一百多年的時間裏，產生
並傳世的傳奇雜劇作品當在 420 種以上。這實在是一個令中國戲曲
研究者和中國近代文學研究者驚訝而又興奮的數字。一個多世紀的
時間內就產生了數量如此眾多的傳奇雜劇作品，不僅表明近代戲曲
繁榮發展、傳奇雜劇出現了最後一次創作高潮的事實，而且，將這
一情況置於整個中國戲曲史的發展歷程中來考察，也可以説，這是
一個傳奇雜劇大量產生的重要時期，在中國戲曲史上應當佔有一席
重要位置。本書附錄《近代傳奇雜劇目錄》提供了目前所知作品出
版刊行的具體情況，可參閱。

雖然至目前為止，對於近代傳奇雜劇的數量還沒有一個準確的
統計，但是僅從筆者掌握的材料來看就可以清楚地認識到，從 1840
年到 1949 年之間一個多世紀的時間裏，產生的傳奇雜劇數量是眾
多的，可見傳奇雜劇這一古老的戲曲樣式，在走向終結的歷史過程
中，最後一次展現出了興盛繁榮的局面。撇開以京劇為代表的花部
戲曲和早期話劇的高速發展、空前繁榮不論，僅就傳奇雜劇的創作
發展來説，就不能不承認，鴉片戰爭至二十世紀四十年代末這一時
期，是中國戲曲發展史上一個十分重要的階段。

現根據筆者所作統計，將近代傳奇雜劇的數量分佈情況列表如下，希望通過比較直觀的數字化方式從總體上展示近代傳奇雜劇的基本面貌。

表一：近代傳奇雜劇數量分佈情況

時　　期	年　　代	數　　量	年平均數	總　　計
近代前期 1840－1901	1840－1849	9	1.57	61 年 96 種
	1850－1859	2		
	1860－1869	0		
	1870－1879	15		
	1880－1889	35		
	1890－1901	35		
近代中期 1902－1919	1902－1910	91	10.18	17 年 172 種
	1911－1919	81		
近代後期 1920－1949	1920－1929	26	2	29 年 58 種
	1930－1939	18		
	1940－1949	14		

另有一部分傳奇雜劇，至今已難以判斷其成書或出版的準確時間，無法列入表中。其中有些作品，成書或出版的具體時間雖不能確定，但可以得知它們大概的出版或成書時間，這部分作品也可以作爲上表的一個補充，從另一角度反映近代傳奇雜劇創作與發表的部分情況。這樣的作品筆者共得 57 種，爲了更直觀、更準確地反映這些情況，也列表如下：

表二：道光二十年至民國年間部分傳奇雜劇成書或出版情況

年　號	時　間	作品總數	年平均數	備　注
道　光	1840－1850	11	1.1	道光二十年以後
咸　豐	1851－1861	3	0.3	
同　治	1862－1874	4	0.33	
光　緒	1875－1908	17	0.52	
宣　統	1909－1911	0	0	
民　國	1912－1949	22	0.59	

第二節　近代傳奇雜劇的發展概況

在目前的文獻資料和學科基礎條件下，要對近代傳奇雜劇的發展情況作出一個令人較爲滿意的介紹，實在不是一件容易的事情。但是，爲了給以下各章的討論提供一個一般性的背景，也爲了從總體上認識一下近代傳奇雜劇的面貌，本節只能就目前筆者所瞭解的情況和掌握的材料，對近代傳奇雜劇發展的主要線索進行最基本的介紹。爲了敘述的方便，根據近代傳奇雜劇發展的實際狀況，也參照對近代文化發生深刻影響的重大歷史事件，本書將 1840 年至 1949 年的近代傳奇雜劇發展歷程劃分爲如下三個階段：第一階段，或稱近代前期，1840 年至 1901 年；第二階段，或稱近代中期，1902 年至 1919 年；第三階段，或稱近代後期，1920 年至 1949 年。這種時段的劃分是相當粗略的，更多的是出於本書寫作方便的考慮，同時也反映了筆者目前對近代傳奇雜劇發展過程的基本理解。

近代前期（第一階段，1840－1901），這是古代傳奇雜劇的終結和近代傳奇雜劇的起步時期。從總體上說，這一時期仍處於乾隆年間出現的戲曲高潮的餘波之中，這時的傳奇雜劇，無論是內容還是形式，仍以繼承元明兩代和清中葉以前取得的突出成就爲主，表現出新舊交替、漸變發展的基本特徵。就戲曲發展趨勢來說，尤其值得注意的是近代前期傳奇雜劇的某些方面已經出現了以變革傳統爲主要特徵的作家和作品，代表了傳奇雜劇進入近代時期出現的新態勢。

從作品數量上看，這一時期雖然時間跨度很大，長達六十一年，佔據了近代傳奇雜劇一百一十年歷史的一半還強，但是產生的作品數量並不多。筆者曾作了一個簡單的統計，在可以確定發表時間的 326 種近代傳奇雜劇作品中，這一時期僅有 96 種，平均每年發表 1.57 種。特別有意思的是，從 1840 年至 1859 年，共發表作品 11 種，1860 年至 1869 年的十年中，竟沒有一部作品出現。1870 年至 1879 年共有 15 種，後面的二十年每十年各有 35 種，共達 70 種之多，佔據了這一時期作品的絕大多數。

從戲劇題材方面來看，這一時期的作品主要承續乾隆末年、嘉慶以來傳奇雜劇的題材特點，以傳統題材爲多，如道德倫理、婚姻家庭、神仙鬼怪、忠奸善惡、歷史故事等。另一方面，在某些作品中，已經透露出鴉片戰爭以降中國社會發生的深刻變化的某些資訊，時代風雲、國情民意已經開始從某些作品中傳達出來，如對鴉片危害國人身心的擔憂，對封建官場黑暗齷齪的揭露，對太平天國起義造成社會動蕩不安的關注，這些都明顯地反映了傳奇雜劇這一古老的戲曲樣式在近代社會變遷面前作出的積極反應，最早從戲劇

題材方面展示出中國傳奇雜劇發展歷程的又一重要階段，也是最後一個階段的開端。

在戲劇題材發生變化的同時，傳奇雜劇的體制也發生著愈來愈明顯的變化。簡單地說，就是傳奇雜劇原有的體制規範愈來愈多地被改變或突破，較爲突出的變化如傳奇雜劇的篇幅更加靈活，不受折數或齣數的限制，嚴格的曲律再不被大多數戲曲作家所認真遵守，戲曲作家在創作過程中擁有了更大的自由度和更多的靈活性，甚至出現了不用曲牌、沒有曲詞的傳奇雜劇或作品片段。這些情況的出現，實際上是明清以來傳奇雜劇體制發展趨勢的繼承和發展，原來非常嚴格的文體規範逐漸鬆動，從前相當嚴格的體制要求愈來愈經常、愈來愈深刻地被突破。從傳播手段方面來看，這一階段產生的作品與此前的作品並無太大的不同，作品寫成之後，仍以作者自己或親朋好友主持刊刻爲主，然後在一定範圍內流傳。

總的說來，這一時期的傳奇雜劇，一方面仍然在傳統的慣性作用下衍化持續，成爲康熙、乾隆時期出現的戲曲高潮的餘波，也是古代傳奇雜劇的終結；另一方面，它的某些方面已經發生了一些深刻的變化，透露出後來戲曲發展的某些趨勢，成爲近代傳奇雜劇的開端。

近代中期（第二階段，1902－1919），這是近代傳奇雜劇迅速崛起、高度發展的時期。這一時期由於發生了對近代以來的中國文學史、戲劇史影響至爲深遠的文學革新運動，促進了詩詞、文章、小說、戲劇等的變化發展。1899 年，梁啓超在《夏威夷遊記》（一名《汗漫錄》）中正式提出「詩界革命」、「文界革命」的口號，標誌著文學革新運動正式興起。1902 年至 1907 年，梁啓超又在《飲冰

室詩話》中，對「詩界革命」進行了進一步的理論總結，也對其取得的詩歌創作成就進行了比較細緻的描述。1902 年，梁啓超又在主辦的《新小說》創刊號上，發表《論小說與群治之關係》一文，這篇對「小說界革命」具有奠基作用和指導意義的論文發表，標誌著與戲曲發展直接相關的「小說界革命」正式興起。一個明顯的文學史事實是，「小說界革命」運動的開展，不僅帶來了近代新小說創作的高度發展，而且迅速而直接地促進了近代傳奇雜劇的繁榮，並在短短的不足二十年的時間內，留下了大量的傳奇雜劇作品。可以認爲，對近代小說和戲曲的發展來說，梁啓超《論小說與群治之關係》等論文所發揮的巨大作用，是其他任何人的任何論著都無法比擬的。這不僅在中國近代文學史、中國近代文學批評史上絕無僅有，就是在整個中國文學史、中國文學批評史上也是十分罕見的。有力的理論倡導迅速帶來了創作的高度繁榮。

首先從數量上看，仍以筆者的統計數字爲據，這一時期時間很短，僅有十七年，但是產生並發表傳奇雜劇達 172 種之多，平均每年 10.18 種，是前一時期年平均數的 6.5 倍。1902 年至 1910 年的八年間，有作品 91 種，這個數字幾乎等於近代前期六十一年的作品總和。從 1911 年至 1919 年，有作品 81 種，雖比前十年略少，但這同樣是一個令人驚歎的數字。傳奇雜劇的大量發表，是近代戲曲高潮到來的一個重要標誌。

就題材來說，這一時期傳奇雜劇的題材也發生了非常明顯的變化。戲劇題材突出地反映了此期中國近代文化史上的重大變革，許多傳奇雜劇的題材還表現出十分強烈的政治化、現實化的傾向，內容多集中於維新變法的啓蒙宣傳、民主共和的政治鼓吹、反清革命

的思想號召，還有宋元之際、明清之交歷史的回顧抒寫。與前一時期相比，傳奇雜劇的題材一方面更加貼近近代社會現實，更全面、更直接地反映出歷史文化的變遷，另一方面，變革創新的近代精神也在作品中得到了更加充分的發揚。許多戲曲家相當自覺地運用傳奇雜劇的形式進行政治變革、文化啓蒙的宣傳倡導，傳奇雜劇的主導內容發生著明顯的變化。

在戲劇題材發生重大變化的同時，傳奇雜劇體制變化之深刻迅速，也達到了前所未有的程度。這時的許多傳奇雜劇作家，對原來的體制規範更加不予重視，傳奇雜劇在篇幅長短、曲律曲譜、折數齣數、唱詞賓白等各方面的原有體制規範，對戲曲家創作的約束力都愈來愈弱，有時甚至已經不起什麼作用，戲曲創作表現得更加自由隨意，作者的思想意志、興趣喜好等主觀化的內容愈來愈突出地表現於傳奇雜劇劇本之中。而且，從體制到表演，經常採用新的方法與手段，不斷進行新的嘗試。這時期出現的不少作品，甚至連其究竟是「傳奇」體制還是「雜劇」體制都難以分辨清楚，傳奇和雜劇這兩種戲曲樣式的眾多差異實際上已經喪失殆盡了。

再從傳播手段方面看，由於近代印刷工業的高速發展，報紙雜誌的大量出現，這一時期傳奇雜劇的傳播方式已經大不同於從前。此時的大多數作品已經可以及時地在報刊上發表，迅速地傳播開來，發生相當大的社會宣傳作用。而且，需要特別指出的是，此期發表傳奇雜劇作品的報刊，已不限於小說報刊、戲劇報刊以及其他文藝性報刊，幾乎所有重要的報紙雜誌包括一些著名的政治性、學術性報刊都曾發表過傳奇雜劇作品，表現出對傳統戲曲的濃厚興趣和高度重視。這種新情況的出現，無論是對中國古代戲曲史來說，

還是對近代前中期的戲曲發展而言，帶來的變化都是巨大的。

總之，這一時期是近代傳奇雜劇發展歷程中最繁榮、最輝煌的時期。從作家的社會角色、創作心態、創作過程，到作品的題材內容、體制特徵、傳播媒介、接受方式、社會影響等，都發生著前所未有的重大變化，最典型地表現了近代傳奇雜劇發展變化的時代特徵。簡單地說，近代中期的傳奇雜劇是整個近代傳奇雜劇的傑出代表，近代傳奇雜劇的特點最集中地表現在此期的作品中，這包括它的突出成就和巨大貢獻，也包括它的某些不足和歷史缺憾。

近代後期（第三階段，1920－1949），這是近代傳奇雜劇走向式微直至消亡的時期，也是整個中國傳奇雜劇史的最後階段。這一時期包括二十九年的時間，有傳奇雜劇 58 種，年平均二種。這個數字雖然比近代前期大一些，但是清楚地表明，傳奇雜劇經過在此之前近二十年的繁榮發展之後，已經進入了低谷階段。可以再仔細些觀察一下筆者的統計結果：從 1920 年到 1929 年有作品 26 種，1930年到 1939 年有作品 18 種，1940 年到 1949 年有作品 14 種，相當明顯地呈遞減趨勢。這種趨勢帶有強烈的戲曲史意味：它昭示著傳奇雜劇這一源遠流長的戲曲形式，在五四新文化運動興起之後，迅速走向式微蕭索直至最終消亡的歷史命運。

從題材方面看，這一時期的傳奇雜劇除了在前一階段之基礎上繼續拓展新的貼近現實政治、近代生活的新題材之外，另一個明顯的特徵是，出現了向傳統題材復歸的趨向。一些作品表現出對傳統觀念較多的親近感和認同感，特別是在西方文化大舉東來，社會發生空前動蕩的文化背景下，一些傳奇雜劇作家對中國道德倫理觀念、婚姻家庭格局出現了重新認識、重新認同的情感。

　　與題材方面的新特點相聯繫，在戲曲體制上，這一時期的傳奇雜劇表現出兩種重要的情形，就是一方面繼續對傳統傳奇雜劇體制進行改造、突破，實現更大的創作自由，促使原有體制規範進一步消解，這一點與近代中期的總體趨勢基本相同；與此同時，在另一方面，也出現了更多的遵循舊有體制、謹守原有規矩的作品。後一種情形的出現，當然與當時的文化背景、文人心態有著深刻的關聯，更直接的，應當是與傳奇雜劇作家對原有體制的掌握情況、熟練程度密切相關，也與他們中的一些人士社會身份發生的重大轉變不無關係。這裏主要是指一些傳奇雜劇作家由原來的政治型人物轉變成為專門從事戲曲教學與研究的學者，從文化政治舞臺上退居於課堂和書齋。

　　從印刷技術、傳播媒介方面來看，毫無疑問地，這一時期較之前一時期更加發達、方便，報紙雜誌的印製數量和質量都達到了前所未有的水平，這無疑為傳奇雜劇的發表傳播提供了更大的可能性。但是此期傳奇雜劇的主要傳播方式卻沒有在前一時期呈現出來的新特徵之基礎上進一步發展擴大，而表現出頗為不同的特點。此期大部分傳奇雜劇作品主要仍是通過報刊發表傳播，另有相當一部分作品又採用石印、鉛印、油印等方式出版，有的甚至不謀求公開發表，只是以稿本、鈔本的形式自娛娛人地在親朋好友中或較小範圍內流傳，表現出對主流文化走向的一種疏離感。有一個事實是非常明顯的，1920年以後，傳奇雜劇作品愈來愈少在報紙雜誌發表，傳奇雜劇日漸失去了公開發表、參與文藝交流的機會，作者們似乎也再無熱情和興趣去為自己的作品爭取這樣的機會，其結果就是傳奇雜劇在新文化運動開始之後較快地失去往日的繁榮，迅速離開文

壇的重要位置。筆者曾查閱長達 460 萬字的《中國現代文學期刊目
錄彙編》（唐沅、韓之友等編，天津：天津人民出版社，1988 年），發現從民
國八年到民國三十八年的三十年中，絕少有傳奇雜劇作品發表在此
期的文學期刊上。據此書所錄，在中國現代 276 種文學期刊中，發
表過傳奇雜劇的只有如下兩種：《學衡》有兩期發表作品二種，
《小說世界》凡三期發表作品二種。另外，據筆者之所見，此書未
收錄的《小說新報》，1920 年也是它較多發表傳奇雜劇的最後一
年，這也是五四運動以後發表傳奇雜劇作品最多的一家雜誌。從傳
奇雜劇的文化遭際和歷史命運的角度來看，這種情況的出現並非偶
然，而是帶有一定戲劇史和文化史意味的現象。

　　無論是從近代戲劇史的角度還是從近代文化史的角度來認識，
這種情況的出現都是自然的。從戲劇史的角度來看，近代戲劇的三
大支柱傳奇雜劇、京劇和地方戲、早期話劇的關係，不斷地發生著
此伏彼起、此消彼長的變化，這種變化自五四新文化運動以後表現
得更加強烈。總體趨勢是花部持續繁榮發展，直至使京劇成為中國
傳統戲曲的典型形態和傑出代表，確立了它不可動搖的特殊地位；
由外國傳入的一種新的戲劇樣式話劇，經過文明新戲、早期話劇階
段的發展，漸趨成熟興盛，產生了典範性的作品，同樣確立了它的
重要地位；而傳奇雜劇在前兩者興盛發展的時候，卻走向了從逐漸
淡出文壇、遭人冷落直至完全終結其戲劇史、文學史命運的道路。
從近代文化史的角度來看，五四新文化運動以後，古代傳統的文章
學文學格局已經被打破，逐漸建立起現代性的純文學格局。中國文
學的基本結構發生了空前深刻的變革，新文學中的諸多品種佔居了
主導地位，主流文化走向也較多地批判、擯棄傳統，愈來愈多地主

張學習西方，愈來愈徹底地要求走向現代化。在這樣的主導文化環境下，式微徵兆已經相當明顯的傳奇雜劇迅速走向消亡，就是它注定的命運了。

從上述情況可以看到，在中國歷史進入近代之後半個世紀左右的時間裏，傳奇雜劇雖然從內容到形式都在緩慢地發生著變革，某些方面表現出一定的時代色彩，但是從總體上說，仍然籠罩在乾隆以後出現的戲曲高峰中，是前一次戲曲高潮的餘波。經過鴉片戰爭之後五十多年的歷史準備、緩慢發展，在 1902 年正式開始的「小說界革命」運動的直接推動下，近代傳奇雜劇真正出現了繁榮發展的高潮時期，這不僅是近代戲曲歷程中傳奇雜劇最為興盛的時期，也是整個中國戲曲史上傳奇雜劇的最後一片晚霞。這一時期的傳奇雜劇作家和作品，是近代傳奇雜劇時代特徵的最突出代表。五四運動以後，由於整體政治文化環境的巨大變化，主流文化愈來愈多地反思批判傳統、學習效法西方，戲曲、文學等多方面也發生了巨大而深刻的文化變遷。戲曲與文學內部和外部的種種重大變化，迫使傳奇雜劇再也無法保持興盛的局面，走向了終結直至消亡的道路。可以說，到二十世紀四十年代末，傳奇雜劇的歷史已經徹底完結了。

第三章 近代傳奇雜劇代表作家作品述略

在中國近代一百多年這一並不算很長的歷史時期內，出現的傳奇雜劇作家人數眾多，產生的傳奇雜劇劇本從思想內容到藝術取向，都十分複雜。尤其是這一切都發生於中國文化從古代走向現代的歷史轉型過程中，發生於中國戲劇從古典形態到現代形態的轉變過程中，傳奇雜劇所面臨的文化環境、文學風氣都是前所未有的，傳奇雜劇從思想到藝術發生的許多變化也是空前廣泛深刻的。本章擬從眾多的近代傳奇雜劇作家中選擇有代表性的三十多位，對他們的生平事跡和戲曲成就作一簡要的介紹評述，試圖從這一具體角度展示近代傳奇雜劇作家作品的基本面貌和總體成就。

第一節 近代前期作家作品

這裏所說近代前期係指道光二十年（1840 年）至光緒二十七年（1901 年）約六十年左右的時間。從總體上看，這一時期的傳奇雜劇主要承襲康熙、乾隆時期出現的戲曲高潮之餘續，雖然在戲劇題材、主題、藝術形式諸方面都發生著比較顯著的變化，特別是嘉

慶、道光時期傳奇雜劇的創作比較明顯地出現了衰落的景象，但從基本面貌上看，近代前期的傳奇雜劇仍以繼承傳統、漸變發展爲主要特徵，同時也透露出一些近代氣息。現將此期影響較大的傳奇雜劇作家作品評介如下。

李文翰（1805－1856），字雲生，號蓮舫，別號訒鏡詞人，室名味塵軒、看花望月之軒。安徽宣城（今宣州）人。出身於清貧之家，青少年時代熱衷於科舉功名。道光八年（1828年）舉人，此後六應禮部試皆報罷，後充幕僚。道光十八年（1838年）春試下第後在京遏選，得縣令官職，分發陝西。先後在樂城、鄠縣、岐山等地任職。後調任長安知縣，陞鄜州直隸州知州。咸豐三年（1853年）補嘉定知府，五年署夔州知府，捐道員，留四川補用。六年病卒於四川。文翰心儀林則徐，二人多唱和之作，又與馮桂芬交好。詩文創作皆有一定成就，尤性耽度曲，詞律細而嚴。著有《味塵軒詩集》、《味塵軒文集》、《味塵軒詞集》、《治岐撮要》、《守嘉州紀要》、《鄠縣修城記》、《李氏先賢紀年集覽》一卷。戲曲作品有傳奇四種：《紫荊花》、《胭脂舄》、《銀漢槎》、《鳳飛樓》，合稱《味塵軒四種曲》，又稱《李雲生四種曲》。

盧前從傳統曲學和明清傳奇總體成就的角度出發，對李文翰的四種傳奇評價較低：「都平淡無奇，沒有甚麼可以稱述的地方。」❶然從近代傳奇雜劇發展歷程的角度來考察，李氏四種曲足當重視。完成於道光二十四年至二十五年（1844年至1845年）的《銀

❶　《中國戲劇概論》，香港：南國出版社，不署出版時間，第132頁。

漢槎》是李文翰的代表作。劇本以漢代張騫勘探河源、治理水患的神話故事，影射鴉片戰爭時期的社會狀況，具有很強的現實針對性，以「河海之災」比喻當時中國面臨的內憂與外患，可見作者十分敏銳的社會洞察力和生活感受力。更值得注意的是，作品把批判的矛頭指向統治階層和封建政治、經濟、官僚制度的某些方面，具有重要的社會批判意義。而作者將張騫向西域「查探河源」，向域外「堵外患而清水患」作為全劇的結構主線，具有向西方尋求出路的文化意味。《銀漢槎》的結尾也極有特色。作者在傳奇習以為常的大團圓結尾中，又直接說明這不過是幻想而已，將劇情從神話傳說中陡然拉回到殘酷的現實中來，以風、雲、雷、電出場，暗示時代風暴即將到來。在當時的社會政治背景下，設計了一個這樣的戲劇結尾，的確是意味深長的。

　　黃燮清（1805－1864），原名憲清，字韻甫，又字韻珊，別號吟香詩舫主人、繭情生、兩園主人，室名拙宜園、硯園、晴雲閣、倚晴樓。浙江海鹽人。出身寒士，以家貧，所學皆得之父授。少年聰穎，才思敏捷，博通書史，工詞翰，喜音律，善彈琴繪畫。道光十五年（1835 年）舉人。後七上京師會試不第。道光二十八年（1848 年），應李藹如之聘為幕賓，隨赴江西虔州（今贛州）、南昌，又隨至安徽。咸豐二年（1852 年）會試再報罷，以實錄館謄錄用湖北知縣。因太平軍扼據長江，兩湖時有戰事，託病未赴任，歸鄉息影數年。咸豐十一年（1861 年）太平軍攻佔海鹽，所居倚晴樓毀於兵火，遂攜家出走，輾轉於杭州、蕭山、甬東，經上海赴漢口。同治元年（1862 年）就任湖北宜都縣令，翌年調任松滋縣令，有政聲。三年夏卸任，不久客死於漢口。平生功名失意，蹭蹬風

塵。家居時嘗築倚晴樓，栽竹種花，招朋會友，以詩酒著述自娛。才情富麗，博藝多能，詩、詞、曲、駢文兼擅。能畫，嘗爲黃鶴樓繪《扁舟訪友圖》。著有《拙宜園詞》、《倚晴樓詩集》、《倚晴樓詩續集》、《倚晴樓詩餘》等，編有《國朝詞綜續編》、《吳諺集》。尤以戲曲聞名，所作工詞藻，世人比之尤侗，然曲律未嚴。主要劇作收入《倚晴樓七種曲》中，即《茂陵絃》、《帝女花》、《鶼鰈原》、《鴛鴦鏡》、《淩波影》、《桃溪雪》、《居官鑑》七種，另有傳奇《玉臺秋》、《絳綃記》二種。

黃燮清的早期劇作多取材於歷史，擅長描寫兒女戀情，文辭華豔，聲情並茂。《帝女花》是其早期作品中最負盛名的一種，影響及於海外。鴉片戰爭之後，由於對社會現實瞭解的加深，黃燮清文學觀、戲劇觀都發生了重大變化，對早年的戲曲創作也進行了深入反思：「晚年自悔少作，懺其綺語，毀板不存。」❷並果眞將自己青年所作傳奇《帝女花》、《桃溪雪》、《茂陵絃》、《鴛鴦鏡》、《淩波影》五種毀板，可見他戲曲創作改絃更張的決心。最能夠體現這種轉變的就是作於咸豐年間的傳奇《居官鑑》。劇中提出了通過改良吏治、整治官場來挽救危局的方案，表現出憂患時局的清醒態度。爲了直接而充分地表現這種政治見解，作品也出現了概念化、簡單化的傾向，情節和人物都不十分出色。語言也一改早期的華豔瑰綺，曲詞以白描爲主，以日常口語入曲，自然流暢。作於咸豐二年在京邅選時的《絳綃記》也值得重視。它是一個崑曲演

❷　馮肇曾《居官鑑·跋》。

出臺本，不同於作者的其他案頭之作，在情節結構、文武場面、曲詞說白、科諢調笑等方面都相當適合舞臺演出，而且借鑒亂彈戲的表演技藝，採用撒火彩的特技手段。吳梅嘗指出：「韻珊諸作，《帝女花》、《桃溪雪》為佳，《茂陵絃》次之，《居官鑑》最下，此正天下之公論也。」❸又云：「《帝女花》、《桃溪雪》，自是上乘，惟其詞穠麗柔靡，去古益遠。」❹青木正兒亦論曰：「黃燮清詞才有餘，而劇才不足，論者云：『其曲學蔣士銓，而遠不如也，』（《顧曲麈談》下《瀕盧曲談》四）蓋定論也。然在道光以還戲曲衰頹之時，如求其足稱者，則不可不先屈指此人。」❺黃燮清的戲曲創作，尤其是後期傳奇，在許多方面反映了近代以後傳奇雜劇發展變化的基本趨向，具有重要的戲曲史意義。

范元亨（1819－1855），原名大濡，字直侯，號問園主人。江西德化（今九江）人。自幼聰明過人，稍長即以名士稱於世。道光二十六年（1846 年）選優第一，中副榜貢生。咸豐二年（1852 年）舉人。翌年入京會試不第，遂絕意功名。與鄧輔綸、龍汝霖、李壽蓉、陳大力、高心夔等友善，相約偕隱。太平軍入江西，其家毀於戰火，流寓廣豐，為幕客，謀劃方略，不為所用，遂離去。咸豐五年貧病而死。生性耿直，不媚權勢，終生窮困。平生嗜為詩，

❸ 《中國戲曲概論》，見《吳梅戲曲論文集》，北京：中國戲劇出版社，1983 年，第 184 頁。

❹ 《顧曲麈談》，見《吳梅戲曲論文集》，北京：中國戲劇出版社，1983 年，第 114 頁。

❺ 《中國近世戲曲史》，北京：中華書局，1954 年，第 475 頁。

古文亦佳。戲曲創作主張以情爲重，以眞爲主。著有傳奇《空山夢》，問園主人（筆者按即作者本人）所作《序》謂：「讀其文，感聚散之無常，傷美人之零落，殆有大不得已者歟。」「但其製譜，不用古宮調，知爲曲子相公所訶。然有其繼之，必有其創之。元人樂府，孰非創自己意者。若以爲不便梨園，則名家依譜循聲，可被之管絃者，亦無幾也。」❻種秋天農序亦曰：「全無結構之規模，不仿金元之院本，詞窮意竭，淚盡腸枯，傾墨凝脮，停杯變紫，殆有所謂自憑悲憤，別作文章者歟。」❼此外傳世者尚有《問園遺集》一卷。其他著作如《四書注解》、《五經釋義》、《紅樓夢評批》三十二卷、《問園詩文集》二十四卷、《問園詞稿》八卷、《秋海棠傳奇》十六卷（齣）等，多毀於戰火。

《空山夢》傳奇作於道光二十一年（1841 年）前後，作者去世三十六年後的光緒十七年（1891 年），方由其子履福爲之刊行。劇中所寫青年男女大膽相愛的方式與勇氣，已經帶有一定的背叛封建正統禮教規範的意味。此劇之更加值得重視者，是全劇藝術形式上的新面貌。它名爲傳奇，卻一反傳統曲牌聯套體的成法，通篇不用宮調，不遵曲牌，卻又不是花部亂彈的板腔體形式，頗爲奇特。這一大膽作法對近代傳奇雜劇的體制創新和形式解放，都具有導夫先路的作用。周貽白嘗評論道：「這個劇本，體制之奇特，可謂從來

❻　蔡毅編著《中國古典戲曲序跋彙編》，濟南：齊魯書社，1989 年，第2616－2617 頁。

❼　蔡毅編著《中國古典戲曲序跋彙編》，濟南：齊魯書社，1989 年，第2617 頁。

未有。因爲他把舊有宮調曲牌完全推翻，而又不是整齊的七字句或十字句。若用現代眼光去看，便仿佛一種近於詞體的新詩，這形式，好像有點故弄狡獪。……其不用曲調牌名，獨抒己見，創造的精神，固所難及。」❽又嘗云：「《空山夢》雖僅八齣，但有一特點，即不用宮調，不遵曲牌，完全以自度腔出之，蓋前所未有也。……其詞雖不守宮調曲牌，而聲律仍極和諧，殆習知格律，而不願爲其所縛，故悍然出此耳。」❾

　　俞樾（1821－1907），字蔭甫，號曲園、右臺仙館主人，晚號曲園叟、曲園老人、茶香室說經老人，室名右臺仙館、達齋、樂知堂、好學爲福齋、春在堂、俞樓、認春軒、茶香室、第一樓、湖樓、鶴園，別稱德清太史。浙江德清人。四歲遷居杭州。道光三十年（1850 年）進士，改庶吉士。因復試時有「花落春仍在」之句，爲曾國藩所賞，後遂以「春在堂」榜其室。咸豐二年（1852 年）授編修，五年（1855 年）簡放河南學政，以事爲曹澤所劾罷歸，僑居蘇州，購地築「曲園」。終身從事著述和講學，先後主講蘇州紫陽書院、杭州詁經精舍、上海求志書院、德清清溪書院、歸安龍湖書院等。同治七年（1868 年）起，主講杭州詁經精舍達三十年之久，至七十九歲辭去。從學者人才輩出，如戴望、黃以周、袁昶、章炳麟、吳昌碩等皆其著者。講學期間一度總辦浙江書局，精刻子書二十餘種，海內稱爲善本。爲學訓詁主漢，義理主宋，爲一代樸學宗

❽　《中國戲劇史》，上海：中華書局，1953 年，第 533 頁。

❾　《曲海燃藜·范元亨〈空山夢〉》，見《周貽白戲劇論文選》，長沙：湖南人民出版社，1982 年，第 350 頁。

師。光緒二十八年（1902年）以鄉試重逢，詔復原官。晚年足跡不出江浙，聲名溢於海內，遠播日本。於樸學外，從事文學，頗究心於戲曲小說，亦能詩詞。所著極富，彙刻爲《春在堂全書》，共計一百六十餘種，中有《春在堂雜文》、《春在堂詩編》、《春在堂尺牘》、《春在堂詞錄》，戲曲作品有《春在堂傳奇》，即《驪山傳》、《梓潼傳》二種，雜劇《老圓》。另有《薈蕞詩選》、《上海求志書院課集》、《詁經精舍》三至八集等。

俞樾以學問家從事傳奇雜劇創作，在近代戲曲史上表現得個性鮮明，特色突出。正如鄭振鐸所說：「《老圓》寫老僧點化老將老妓事，多禪門語。然於故作了悟態裏卻也不免蘊蓄著些憤激。」❿劇中透露出作者的人生感慨。其《驪山傳》與《梓潼傳》傳奇，將經學、史學、小學、考據等方面的知識學問用傳奇的形式來表現，造成傳奇從內容到形式、從曲詞到說白多方面的重大變化。《驪山傳》第二齣結詩云：「驪山老母世皆知，世系源流孰考之。《史記》《漢書》明白甚，並非院本構虛詞。」《梓潼傳》第六齣下場詩亦云：「戲將六藝付閑評，鑼鼓場中試共聽。欲把文君稍點綴，遂教科白也談經。」均可見作者旨趣與作品特色。俞樾的傳奇創作可以說是近代以學問爲戲曲的典型，將以學問爲戲曲的作風發展到極致。從整個中國戲曲史上看，也可以說俞樾是以學問爲戲曲創作傾向的一個傑出代表。

陳烺（1822－1903），字叔明，別號雲石山人，晚號潛翁、玉

❿ 《清人雜劇二集》卷首《題記》。

獅老人。江蘇陽湖（今常州）人。邑增生。幼年苦讀，屢失意科場。
道光二十二年（1842 年）館趙氏，後遊幕安徽。同治五年（1866
年）遊幕廣東。其弟子後多通達顯耀者。同治十年（1871 年）以鹽
官分發浙江候補。光緒十六年（1890 年）督嚴州關。十九年署理三
江鹽務，次年卸任。二十三年（1897 年）署龍山鹽務，次年調辦桐
廬關。二十七年（1901 年）辭官歸里，參究佛學。在官四十年，沈
鬱下僚，甚不得志。與當世著名文人俞樾、俞廷英、宗山、楊葆
光、吳唐林、劉炳照等結翰墨緣。工詩善畫，長於山水。精音律，
善度曲，以戲曲作家名於世。俞樾謂其所著傳奇「於世道人心皆有
關係，可歌可泣，卓然可傳」⑪初著《仙緣記》、《蜀錦袍》、
《燕子樓》、《海蜃記》四種傳奇，合為《玉獅堂四種曲》。後又
成《梅喜緣》、《同亭宴》、《回流記》、《海雪吟》、《負薪
記》、《錯姻緣》六種，合為《玉獅堂十種曲》，卷末附說唱曲本
《悲風曲》。詩文大多散佚，僅存《讀畫輯略》一書，及詩、文、
詞、散曲合集《雲石山房賸稿》之未刊稿本。

　　吳梅對陳烺評價不高，嘗云：「文律曲律，俱非所知，而頗傳
於世，可怪也。」⑫青木正兒在吳梅此論之基礎上繼續分析道：
「蓋以其時距今未遠，故偶得多傳之耳。」⑬《玉獅堂十種曲》所
以流行一時，固與當時傳奇雜劇走向式微、特出之作絕少有關，亦

⑪　《玉獅堂十種曲·總序》。

⑫　《顧曲塵談》，見《吳梅戲曲論文集》，北京：中國戲劇出版社，1983
　　年，第 114 頁。

⑬　《中國近世戲曲史》，北京：中華書局，1954 年，第 477 頁。

與這十種傳奇較易見到、因而人們較多瞭解不無關係，但從戲曲史
的角度來看，它們也有特殊之處。比如這十種傳奇全部爲中等篇
幅，十六齣、八齣各五種，長度適中，既不同於正規傳奇動輒二三
十齣以上，也不同於元代雜劇的四折一楔子。這種情況反映出明清
以來傳奇篇幅縮短、雜劇篇幅自由的基本趨勢，爲人們喜聞樂見。
雖曰傳奇，但劇中主要角色生、旦的出場時間也表現得相當自由，
不遵傳奇主要角色必在前兩三齣即出場的舊習慣。凡此都反映了傳
奇與雜劇體制變遷的某些情況。其代表作《燕子樓》結構緊湊，曲
詞清雅，充分表現了陳烺的戲曲創作風格。不能不承認，陳烺足以
在近代戲曲史上佔有一席之地。

　　許善長（1823－1889 以後），字季仁，一字元甫，號玉泉樵
子，又號西湖長，室名碧聲吟館。浙江仁和（今杭州）人。出生於書
香門第，父母早逝，由祖母梁德繩養育成才，少年即擅吟詠。道
光二十三年（1843 年）初應鄉試落第。咸豐優貢生。咸豐二年
（1852 年）進士，六年（1856 年）入都供職。同治、光緒年間歷
官內閣中書、湖口牙厘局事、江西建昌知府、信州知府。其祖父許
宗彥爲詞章名家，兼擅戲曲彈詞，家中藏書豐富。善長自幼即身受
熏染，亦工詞曲。著有傳奇《胭脂獄》、《茯苓仙》、《神山
引》、《風雲會》、《瘞雲巖》，合稱《碧聲吟館五種》，又有雜
劇《靈媧石》，實爲《伯嬴持刀》、《忠妾覆酒》、《無鹽拊
膝》、《齊婧投身》、《莊姪伏幟》、《奚妻鼓琴》、《徐吾會
燭》、《魏負上書》、《聶姊哭弟》、《繁女救夫》、《西子捧
心》和《鄭袖教鼻》等十二種單折雜劇之合稱。另著有筆記《碧聲
吟館談塵》、《端巖集》、《倡酬錄》等。其著作合輯爲《碧聲吟

館叢書》刊行。

關於許善長傳奇六種，許之衡嘗評曰：「強作解事，實則於此道瞽然，其餘更自鄶下矣。」❹這是從傳統曲學的評價標準出發得出的判斷。從近代傳奇雜劇發展過程的角度來看，應當承認，許善長是一位值得重視的戲曲作家。許善長的劇作，在題材上有突出的特點。傳奇多取材於古代小說、故事傳說，如《風雲會》、《茯苓仙》、《神山引》、《胭脂獄》都是如此。十二個單折雜劇合成之《靈媧石》，全部取材於春秋列國故事，每一折雜劇著重描寫一個女子的性格，寓勸善懲惡之意，在題材處理上可謂別具一格。這種合多個單折短劇爲總體，表現一個共同主題的作法，既是明末清初以來同類雜劇的繼承，也反映出近代傳奇雜劇藝術形式發展的某些趨勢。許善長是近代前期一位比較集中地從事古代題材傳奇雜劇創作的戲曲家。

魏熙元（約 1830－1888 以後），字玉巖，號玉玲瓏館主人。浙江仁和（今杭州）人。「幼愛漁善獵，每草衣葛履，蕩舟煙際，叫跳巖嶺間。興所至，即信口而歌，天籟自鳴，宮商協焉。鄉里父老奇之。」❺咸豐八年（1858 年）舉人，官桐鄉教諭。咸豐十年（1860 年），太平軍攻杭州，家業物產蕩然無存，文稿亦於戰亂中零落。翌年全家人均死於戰亂，熙元僅以一人逃脫，倖免於難。同治元年至三年（1862 年至 1864 年），遊異鄉三載有餘，四年春入

❹ 見盧冀野《中國戲劇概論》，香港：南國出版社，不署出版時間，第 132 頁。

❺ 楚南擔飯僧《玉玲瓏館詞存·序》。

都。同治五年（1866年）應試落第，落拓不得歸，滯留北京。晚年流離困苦，蒙袂輯履，而嘯傲自得。於古今詩文，無不精妙，尤善詞曲。有《玉玲瓏館詞存》（附散曲二套）傳世。早年曾著傳奇《犁樂軒》、《玉棠春》、《西樓夢》、《寶石莊》，合稱《餐英館樂府四種》，付刻初竣，即遭兵亂焚毀。此後南北賓士，擱筆二十餘年。光緒六年（1880年）春禾城歲試，同人咸集聯歡之際，傾談多爲酸儒之語，因著傳奇《儒酸福》，結撰工穩巧妙，人物鬚眉欲活，流傳頗廣。

《儒酸福傳奇》之最可注意者有二：其一，作品以士子儒生之窮困潦倒、抑鬱不得志爲題材，這一創作角度表現了作者對自己及朋友際遇命運的不平，更重要的是反映了封建社會許多下層文人可憐可悲的生活道路與人生命運，帶有較爲普遍的社會意義和深刻的認識價值。其二，在情節結構和人物安排上，作品採取「逐齣逐人，隨時隨事，能分而不能合」⑯的比較自由的方式，全部十六齣每齣名稱均冠以「酸」字，這仿佛是全劇的一條內容主線，所有情節與人物均依此需要而展開。《儒酸福》這兩個方面的特色，反映了傳奇與雜劇在進入近代之後所發生的重要變化，也透露出傳奇雜劇近代發展的某些基本特徵。

李慈銘（1830－1894），初名模，字式侯，一作式甫，亦字法長，後更名慈銘，字炁伯，一字蓴客，又作蓴克，晚號越縵老人。別署花隱生、霞山花隱、荀學老人、黃葉院病頭陀。室名眾多，主

⑯　《儒酸福》卷首作者《例言》。

要有小東圃、白華絳跗閣、杏花香雪齋、軒翠舫、聽花榭、困學樓、孟學齋、受禮廬、荀學齋、息荼庵、祥琴室、桃華聖解庵、越縵堂、蘿庵、湖塘林館、碧交館、知服堂、籀詩研雅之室等。浙江會稽（今紹興）人。道光三十年（1850年）補縣學生員，次年補廩。凡十一次應南北鄉試，同治九年（1870年）始中舉。入貲爲戶部郎中。五應禮部試，光緒六年（1880年）始成進士。後補山西道監察御史，數次上疏言事，不避權要。爲近代著名學者，學識淵博，於史學功力尤深。詩詞古文，名聞天下。又工書，善畫山水、花卉。平時讀書所得，按日記述，三十年不斷，成《越縵堂日記》五十一冊，《越縵堂日記補》十三冊，內容涉及朝廷政事、經史百家等。詩仍承襲浙派，詞亦屬屬鶒一派舊格，駢文雅秀。著有《白華絳跗閣詩》、《杏花香雪齋詩》、《霞川花隱詞》、《越縵堂文集》、《湖塘林館駢體文鈔》、《越縵堂詩話》等。經史著作主要有《十三經古今文義彙正》、《說文舉要》、《音字古今要略》、《漢書後漢書箚記》、《後漢書集解》、《北史補注》、《唐代官制雜鈔》、《明諡法考》、《南渡事略》、《越縵經說》等。戲曲作品有《舟觀》（一名《蓬萊驛》）、《秋夢》（一名《星秋夢》）二種，合稱《桃花聖解庵樂府》。

　　李慈銘的兩種劇作，在題材處理上，採取了以古代故事與個人親身經歷相結合的方式，或者說是用古人古事作爲自己真實經歷的一種遮掩，既使所表現的內容比較委婉，又使作品具有較強的藝術性。在角色人物安排上，劇中男主公的姓名無論是《舟觀》中的書生茲純父，還是《秋夢》中的書生莫嶠，都是由作者的名字別號變化而來，暗示劇中所寫，多是作者親身經歷。這種方式既不同於

歷代以古代人物事件爲題材的劇本，也不同於清代中葉以後較多出現的作者以自己眞實姓名上場表演的方式，具有一定的獨創性，值得重視。

鄭由熙（約 1830－1898 以後），字伯庸，一字曉涵，號堅庵，別署歙嵐道人。安徽豐口（今歙縣）人。寄籍江甯（今南京）。同治間恩貢，以與太平軍作戰有功，保舉知縣，分發江西，歷任新昌、瑞金等縣知縣，補靖安知縣，卒於官。始好駢儷，後精研古文、詩詞曲，亦善書法。與許善長相交最爲密切。其詩頗有反映民生疾苦之作。著有《晚學齋初集》、《晚學齋二集》、《晚學齋續一集》、《安遇軒詩鈔》、《蓮漪詞》等。戲曲作品有傳奇《暗香樓樂府三種》，又稱《晚學齋曲三種》，即《霧中人》、《木樨香》和《雁鳴霜》。馬祖毅《皖詩玉屑》評鄭由熙云：「他寫詩推崇曹植、陶潛、杜甫、蘇軾和陸遊，所著《晚學齋初集》三卷，收詩二百四十七首，《二集》十二卷收詩九百四十七首，《續一集》一卷，收詩五十首。此外還著有《蓮漪詞》二卷及《霧中人》、《木樨香》、《雁鳴霜》院本三種。」⓱

鄭由熙的劇作，情節緊湊巧妙，人物性格鮮明，說白曲詞均流暢生動，尤其是劇中所寫多與作者親身經歷有關，因此故事之曲折眞切，感情之眞摯強烈，在近代傳奇雜劇中均屬難得。特別值得一提的是，在近代爲數不少的關於太平天國及其他農民起義題材的傳奇雜劇中，鄭由熙在《霧中人》、《木樨香》中表現出來的基本觀

⓱　《皖詩玉屑》，合肥：黃山書社，1985 年，第 125－126 頁。

點，對這類歷史事件的態度和認識，都是絕無僅有的。他一方面與正統的封建時代文人一樣，認爲太平天國起義是生民之不幸，國家之劫難，應當儘快平息；另一方面，他又著力表現太平軍與官軍雙方的野蠻行爲，揭露官軍害民的罪惡事實，暴露清朝官員貪生怕死的醜態。這些作品表現出的思想，可以說達到了近代前期同類題材傳奇雜劇的最高水準。就其思想和認識深度而論，在近代戲曲史上實屬難能可貴。

楊恩壽（1835－1891），字鶴儔，號蓬海、朋海，又作鵬海，別署蓬道人、朋道人、坦園。湖南長沙人。咸豐八年（1858年）優貢生。同治九年（1870年）舉人。歷官詹事府主簿、湖北鹽運使、候補知府、湖北護貢使等。早年充湖南郴州府教席，後曾遊幕雲貴。自云：「吾半生所造，以曲子爲最，詩次之，古賦、四六又次之，其餘不足觀也。」⑱其作品中多寓時政，語多激烈，工於作曲，又善詩詞。創作之外，亦擅長戲曲理論批評，著有《詞餘叢話》、《續詞餘叢話》。並精書畫鑒賞。另著有《坦園文錄》、《坦園詩錄》、《坦園詞錄》、《坦園叢稿》、《眼福編》、《燈社嬉春集》、《雉舟唱酬集》、《小序韻語》、小說集《蘭芷零離錄》等。其詩、詞、文、賦皆輯入《坦園叢書》。所著《坦園日記》手稿十巨冊，由陳長明標點，上海古籍出版社於1983年5月刊行。戲曲作品有傳奇《坦園六種曲》，即《姽嫿封》、《桂枝香》、《理靈坡》、《桃花源》、《再來人》和《麻灘驛》；《姽

⑱　《坦園日記》卷三，上海：上海古籍出版社，1983年，第137－138頁。

爐封》、《桂枝香》與《雙清影》三種又嘗以《楊氏三種曲》之名刊行。惟有傳奇《鴛鴦帶》二十四齣因劇中插敍時事，語多過激，以朋友之勸焚毀不傳。

　　楊恩壽的劇作可以《再來人》為代表。此劇取材於一個福建老儒的故事，通過老儒陳仲英的兩世際遇，抨擊了封建科舉制度的埋沒人才、扼殺個性，道出了封建社會士子儒生共同的可悲命運，具有廣泛的社會批判力量。它在藝術上也取得了突出的成就，從情節關目、角色科白到人物性格，都相當出色。楊恩壽的戲曲創作一向以富於戲劇性著稱，情節生動豐富，矛盾衝突集中，動作賓白精妙。但所作多不合音律，反映了傳奇雜劇進入近代之後發生的帶有普遍性的變化。吳梅評楊恩壽云：「蓬海三記，余最喜《再來人》，摹寫老儒狀態，殊可酸鼻。《麻灘》、《理靈》，不脫藏園窠臼。」⑲又曾說：「近見《坦園六種》，其中排場之妙，無以復加，真是化功之筆。」⑳青木正兒亦有云：「恩壽詞彩雖不及黃燮清，然其排場與賓白之技巧反過之，但尚未足稱善也。」㉑由這些品評中可知，楊恩壽在當時戲曲史上擁有重要地位。

　　劉清韻（1841－1916），字古香，小字觀音，室名瓣香閣、林風閣、林風洞、小蓬萊仙館。江蘇海州（今東海）人。二品封螽商

⑲　《中國戲曲概論》，見《吳梅戲曲論文集》，北京：中國戲劇出版社，1983 年，第 185 頁。

⑳　《復金一書》，見《中華文學通史》第五卷近代文學部分，北京：華藝出版社，1997 年，第 258 頁。

㉑　《中國近世戲曲史》，北京：中華書局，1954 年，第 476 頁。

劉蘊堂之女，行三，人稱劉家三妹。四歲即辨四聲，六歲延師就讀，初師建陵老人王詡，後以師禮事同門周丹源。十八歲適沭陽文士錢梅坡，夫婦吟詩作畫，互為題識，甚為相得。光緒二十三年（1897 年）徐淮大水，家宅遭水災，夫婦流寓江南，售書畫以自給，得友人資助印行文稿，濟困而返。晚境困窘。擅長詩詞，多身世之慨。亦擅書畫。尤工戲曲，曾作傳奇二十四種。1897 年因秋雨成災，毀壞稿本十四部。攜其餘十部至杭州，得俞樾賞識，遂刊行問世，稱《小蓬萊仙館傳奇》，包括《黃碧籤》、《丹青副》、《炎涼券》、《鴛鴦夢》、《氤氳釧》、《英雄配》、《天風引》、《飛虹嘯》、《鏡中圓》、《千秋淚》等。又有《瓣香閣詞》、《林風閣詩鈔》、《小蓬萊仙館詩鈔》、《瓣香閣曲稿》等。

劉清韻雖為一位女戲曲家，但是劇本中多有反映社會現實的重要內容，如《千秋淚》中表現的文人知遇之感，對科舉制度弊端的揭露，《英雄記》中對太平天國起義的反映，特別是《黃碧籤》中對女子出色才能的表現和女子對自身地位的充分自信，具有男女平等、個性解放的思想意義。劉清韻劇作風格柔婉細緻，結構疏朗簡明，關目精巧靈動，語言自然雅潔，確是達到了相當高的藝術境界。認為劉清韻是中國近代最傑出的女戲曲家，恐不為過。

徐鄂（1844－1903），字午閣，號棣亭，別號汗漫生、汗漫道人。江蘇嘉定（今屬上海）人。生九日即喪父，由母親撫養、教讀，故以「誦荻」名其齋。其族多顯貴，鄂自甘淡泊，勤勉力學。光緒十一年（1885 年）順天鄉試舉人。遊幕東北、河北、山東、河南、江西等地數十年。凡賑災、治河諸要政，規劃措施，均切實可行。

以功敘同知，保舉知府分發浙江候補，未得實任，年六十卒於家。工詩文、詞曲、書畫，又精天文、算術、文字學，尤以戲曲聞名於世，人以爲「烈拍淒腔楚動人，綺思纏綿忝華縟」❷。吳梅評曰：「徐午閣《白頭新》科諢不惡，……較《梨花雪》，卻無時文氣矣。」❷著有傳奇《梨花雪》（一名《白霓裳》）、《白頭新》、《洛水犀》、《點額妝》等四種，合稱《誦荻齋曲》，前二種曾以《誦荻齋二種》之名刊行，《洛水犀》、《點額妝》未見傳本，或云已佚。此外尚著有《奇門反約》、《奇方放觀》、《吉良合璧》、《追臆說》、《籌算洪由》、《平方捷密》、《隸體尋源》、《經界求眞》等。

《梨花雪》通過金陵少女黃淑華（字婉梨）的遭遇和她一家慘遭殺害的事件，揭露了曾國荃在攻破太平天國都城天京之後，其部下湘勇蹂躪百姓、濫殺無辜的罪行。著力描寫女主人公勇敢機智，不畏強暴，終於報仇雪恨的過程，劇情緊張曲折，格調悲壯感人。尤其值得指出的是，儘管作者將殺人掠女者寫成原來是「髮逆」而後投誠做湘軍的，以一個素有劣跡的湘軍人物將對官軍暴虐兇殘的嚴屬譴責減輕了、轉移了，但是，此劇在爲數不少的關於太平天國起義事件的傳奇雜劇中，選取了一個獨特的角度，以反映湘軍的殘忍爲主，在當時居於統治地位的封建正統思想體系中，表現出清醒而冷峻的歷史態度，具有重要的社會意義。

❷　楊彥深題詩，見《誦荻齋曲》卷首，光緒十二年大同書局石印本。

❷　《中國戲曲概論》，見《吳梅戲曲論文集》，北京：中國戲劇出版社，1983年，第174頁。

　　鍾祖芬（1845－1911），字雲舫，號落落居士。四川江津人。廩生。幼年見虐於後母，稍長，遊學他邦，成名而歸。每郡中課士，其十藝皆前列。平生於九流三教之書，天文術數之學，無不通曉。年逾三十，未登鄉榜，遂絕意功名，以教館爲業。晚年遭家庭變故，蒙受冤獄，逃亡異鄉。雖博學多才，而終生困頓。李五卿評其遭遇與創作曰：「以曠達不羈之才，秉剛正嫉邪之性，屢折屢躓，幾無以存，宜其有哭無歌，繼歌以哭也。」❷其一生所著「詩歌、詞賦、論序，高尺有咫」❷，「聯語尤奇橫，不落窠臼」❷，然大半散佚。詩文僅存《振業堂集》傳世。

　　所著傳奇《招隱居》十六齣（後附雜曲《火坑蓮》一卷），刊行於世，「極寫鴉片力量之大，爲害之深，曲折波瀾，結構尤爲謹嚴」，「全劇文字的技術也很高，曲詞優美，說白運用川東一帶的口語，極爲圓融，不顯得一點牽強粗鄙」❷。劇本採取「以諷作規」的形式提出關乎國家民族生死存亡的大問題，禁止吸食鴉片煙，具有重大的社會意義。構思新穎，曲詞優美，結構謹嚴，取得了突出的藝術成就。劇中一段長達 1100 多字的《戒煙歌》，作者明確標示演員要站在臺前朗誦，開近代戲曲插入長篇演講的風氣。

❷　《招隱居·序》，阿英編《鴉片戰爭文學集》，北京：中華書局，1957
　　年，第 645 頁。

❷　陳項《火坑蓮·序》。

❷　《民國江津縣志》。

❷　均見楊世驥《文苑談往·招隱居傳奇》，臺北：華世出版社，1978 年，
　　第 88 頁。

第二節　近代中期作家作品

這裏所說近代中期係指光緒二十八年（1902 年）至民國八年（1919 年）。近代中期時間跨度並不長，但這不足二十年的時間卻是近代傳奇雜劇創作最繁榮、發展最迅速、變革最深刻的時期，也可以說是整個中國戲曲史上傳奇雜劇從內容到形式變革都最為廣泛深刻的重要歷史時期之一。這是近代傳奇雜劇的發展高潮，也是整個傳奇雜劇發展歷程中最後一個高峰。近代傳奇雜劇的時代特點、突出成就都在這一時期集中地表現出來。本節選取此期重要作家作品若干，簡要介紹如下。

　　洪炳文（1848－1918），字博卿，號棟園，別署花信樓主人、祈黃樓主、好球子、寄憤生、棟園綺情生、悲秋散人。浙江瑞安人。出身書香門第，家中藏書豐富。自云：「少時讀書頗慧，而學每不竟其業。如天文、曆算、地理、兵刑、樂律以及道藏、釋典、方藥、相法、技擊、彈琴、習射、書畫、玩好之屬，皆好之，稍寓目，輒棄去。又好太西新法諸書。」㉘先後師從林夢楠、黃體芳、孫鏘鳴等。科舉屢試屢挫。至光緒十七年（1891 年）始成貢生。以教館、遊幕為業，終身未入仕途。曾遊幕江西餘幹、潯陽諸地，任瑞安縣中學地理、歷史教師，又執教於溫州第十中學，同時應邀至冒廣生之甌隱園中授課。入南社，成為齒德俱尊的長者之一。民國初，曾任纂修《瑞安縣志》之總採訪。一生著述頗富，尤以戲曲創

㉘　《棟園主人自敘》。

作成就最著。著有傳奇、雜劇、時調新劇劇本三十六種，數量之眾多，題材之廣泛，形式之多樣，在近代戲曲史上均屬罕見。其中《懸嶴猿》、《警黃鐘》、《後南柯》、《水嚴宮》、《秋海棠》、《芙蓉蘖》、《白桃花》、《孝廉坊》、《木鹿居》、《天水碧》、《信香秋夢》、《四絃秋》、《吉慶花》、《撻秦鞭》、《四時樂》、《荊駝憾》、《長生曲》、《普天慶》、《古殷鑑》、《後懷沙》、《電球遊》、《誰之罪》等二十二種，均有刊本傳世，部分劇目（如《懸嶴猿》）曾搬上舞臺演出。尚有《三生石》、《黑蟾蜍》、《鸞簫配》、《女中傑》、《留雲洞》、《眾香國》、《再來緣》、《無根蘭》、《晚節香》、《孝子亭》、《簪苓記》、《懷沙記》、《靈瓊圖》、《清官鑑》、《月球遊》等十五種，未見傳本。其他詩文雜著有《花信樓文稿》八卷、《棟園樂府》四卷、《花信樓詞存》一卷、《花信樓散曲》一卷、《花信樓駢文》二卷、《花信樓詩稿》十二卷，及《花信樓楹聯》、《花信樓時務策論》數十種。熟諳自然科學，嘗著《空中飛行原理》。

　　洪炳文是近代最傑出的戲曲家，在許多方面對傳奇雜劇的歷史變革作出了突出的貢獻。首先，從思想內容上說，他宣傳反清革命、歌頌民族氣節的戲曲作品處於時代思潮的前列，堪稱近代政治鬥爭的藝術化反映。如表現明末張煌言抗清鬥爭的《懸嶴猿》，反映秋瑾反清革命的《秋海棠》都是代表。其次，他以寓言形式、採取擬人化方法創作的思想寓意非常深刻、極有現實針對性的劇作，真實地反映了當時中國異常危急的社會政治狀況，發出了救國保種的呼號，起到了警醒國人、喚起同胞的鼓動作用。姊妹篇傳奇《警

黃鐘》和《後南柯》都是此類作品的代表。再次，他創作的《電球遊》、《月球遊》等劇目開創了我國科學幻想劇的先河，這不僅是近代傳奇雜劇的一個嶄新種類，是傳奇雜劇創作的一個歷史性的進步，而且是傳奇雜劇（甚至可以包括其他戲曲劇種在內）自產生以來品種門類的一個重大開拓。最後，洪炳文的大量傳奇雜劇劇本，故事情節、戲劇衝突、角色人物、曲詞說白、服裝道具、舞臺效果等諸多方面，也不同程度地有所發展創新，帶有明顯的近代色彩。洪炳文是中國近代屈指可數的代表了當時戲曲最高成就的作家之一，他的戲曲創作集中展現了傳奇雜劇在近代的重大發展和取得的突出成就，是中國近代戲曲史最高成就的主要標誌之一。

林紓（1852－1924），原名群玉，亦名徽，又名秉輝，字琴南，號畏廬，別署冷紅生，晚號蠡叟、踐卓翁、長安賣畫翁、六橋補柳翁等。學者稱閩侯先生，門人私諡貞文先生。福建閩侯（今福州）人。幼年家貧，嗜讀不輟。自十三歲至二十歲校閱古籍不下二千卷。光緒八年（1882 年）舉人，大挑教職贈三品銜。後數赴禮部試，皆報罷。終身未仕，以授書、著譯、繪畫爲業。曾任福州蒼霞精舍教席，1899 年以翻譯《巴黎茶花女遺事》蜚聲文壇，自此專心教書和翻譯。同年移家杭州，掌杭州東城講舍。1901 年赴京，任金臺書院、五城學堂講席，兼任京師譯書局筆述。1906 年起任京師大學堂等教席，以文章鳴海內。1913 年辭去北京大學文科講席，以賣文鬻畫爲生。1914 年任北京《平報》總編。1919 年在《新申報》發表小說《荊生》，反對推廣白話文。後卒於北京。陳衍《石遺室詩話》評林紓有云：「多才藝，能畫能詩，能駢體文，能長短句，能譯外國小說百十種，自謂古文辭爲最，沈酣于班孟堅、韓退之者

三十年，所作兼有柏梘、梣湖之長。」❷林紓爲著名古文家，詩詞俱佳，在小說、戲曲方面也有突出成就。根據他人口述，以古文譯著了大量西方文學作品，多達 180 餘種（有書統計爲 206 種），以《巴黎茶花女遺事》、《黑奴籲天錄》、《撒克遜劫後英雄略》、《塊肉餘生述》等最負盛名。又善繪畫，工山水，靈秀似文徵明，濃厚近戴熙。著有《畏廬文集》、《畏廬二集》、《畏廬三集》、《畏廬詩存》、《春覺齋論文》、《文微》、《閩中新樂府》、《技擊餘聞》、《踐卓翁短篇小說》（後易名爲《畏廬漫錄》）、《金陵秋》、《官場新現形記》、《鐵笛亭瑣記》（後易名爲《畏廬瑣記》）、《劫外曇花》。戲曲有傳奇三種，即《合浦珠》、《天妃廟》、《蜀鵑啼》，閩劇劇本《上金臺》。另有《韓柳文研究法》、《左孟莊騷精華錄》、《左傳擷華》等古文選本多種，《冷紅齋詞賸》（鈔本）等。

　　盧前曾指出林紓的傳奇「不合於曲律」❸，這其實是近代傳奇雜劇作家一種帶有普遍性的創作現象。林紓的傳奇創作，有兩點比較特殊，值得重視：一是故事題材與人物安排的獨特性。《蜀鵑啼》寫朋友吳德瀟在庚子事變中爲義和團所殺的故事，作者化名連書、字蔚閣，作爲劇中人物上場。此劇與其他作家的同類作品一道，反映了近代傳奇雜劇創作中比較明顯的紀實作風。二是劇中人物角色構成的獨創性。林紓所作三種傳奇，沒有安排一個旦角，完全突破了傳奇以生、旦爲主角，二者缺一不可的成規。僅從這兩方

❷　《石遺室詩話》卷三，瀋陽：遼寧教育出版社，1998 年，第 40 頁。

❸　《中國戲劇概論》，香港：南國出版社，不署出版時間，第 132 頁。

面的特點來看，就可以說林紓和他的傳奇創作是近代戲曲史上的重
要作家作品之一，應當在近代戲曲史上佔有突出的地位。

林紓還嘗計劃創作另外兩種傳奇，因故未能完成。現將林紓自
述錄於此，以見這些計劃中的傳奇之故事梗概和林紓對戲曲創作的
極大興趣：

> 余摯友長樂高子益（而謙），孝友人也。曾問學於巴黎之女
> 士。迨子益歸，而女士貽書子益，言父母皆老，待養其身，
> 勢不能事人，將以彈琴、授書活其父母。父母亡，則身淪棄
> 爲女冠耳。余聞之惻然，欲編爲傳奇，歌詠其事。旋膺家
> 難，久不塡詞，筆墨都廢。❸
>
> 余傷壽伯茀光祿之殉難於庚子，將編爲《哀王孫傳奇》。顧
> 長日丹鉛，無暇倚聲。行思寄跡江蘇，商之於南中君子耳。❸

吳子恒（1855－1935 以後），又名承烜，字伍佑，號東園。安
徽歙縣人。夙有詞名，亦工駢文，才思敏捷。享年八十以上，卒於
1935 年以後。著有傳奇四種，即《綠綺琴》、《星劍俠》、《花茵
俠》和《慧鏡智珠錄》。另有散套《竹洲淚點圖》等。

吳子恒的生平事跡目前所知不多，但是僅從其戲曲創作來看，
就足當引起極大的重視。吳子恒的四種傳奇中，《星劍俠》特別值
得重視。此劇長達五十三齣，在《小說新報》上連載了近四年的時

❸　《美洲童子萬里尋親記》序。

❸　《紅礁畫槳錄》，《譯餘賸語》。

間，將近代歷史上發生的許多重大事件容納其中，以戲劇化的方式表現出來，氣勢博大，場面廣闊，人物眾多，結構靈活，情節安排自由，表現方法豐富多樣，語言具有強烈的時代色彩。《星劍俠》當推為近代篇幅最長的傳奇之一，以藝術化方式反映了中國近代史上許多重大政治變革、文化變遷的側面。可以說，《星劍俠傳奇》是一部凝重而壯闊的史詩性作品。僅從此劇取得的思想成就和藝術成就就可以認為，吳子恆這個名字雖然還不廣為人所知，但他的確是中國近代戲曲史上一位十分傑出的戲曲家，足以在近代戲曲史上佔有特別突出的地位，就是將他置於整個中國戲曲史上，也應當佔有一席重要的位置。《綠綺琴》、《花茵俠》兩種傳奇均為愛情故事，情節曲折，人物畢肖，曲詞優雅，在同類題材的近代傳奇雜劇中當屬上乘之作。

　　1920 年刊載於《小說新報》的《花茵俠》當作於 1915 年至1920 年已經刊行的《星劍俠》之前，至少《花茵俠》之第二齣《入月》作於《星劍俠》第三十九齣《宴園》之前。根據是：《星劍俠》第三十九齣《宴園》寫道：「（旦）我昔遊上海，看演《花茵俠》，有《入月》一齣，情韻雙絕，待我唱來，為諸公洗耳。」接著旦即唱《錦中拍》一曲。同齣又寫道：「（貼）小姐既唱《入月·錦中拍》，我也唱《入月·錦後拍》，列位大人，勿見笑哩。」接著貼又唱《錦後拍》一曲。❸

　　姜繼襄（1859－1924 以後），號勁草詞人，又號曙叟。安徽懷

❸　見《小說新報》第五年第九期，1919 年 9 月出版。

寧人。光緒二十年（1894 年）舉人。為官廣西、湖北、安徽諸省，歷任湖北羅田、黃安（今紅安）、江陵、安徽宿縣諸縣知縣。清末寓居江南，辛亥革命後，仍歸湖北任職八年。晚年賦閑，從事寫作。能詩，善古文辭。著有《勁草堂詩集》、《勁草堂筆記》。戲曲作品有《漢江淚》、《金陵淚》、《松坡樓》三種，合稱《勁草堂傳奇三種》，亦稱《勁草堂曲稿》，另有《梧桐淚》傳奇二十齣。

　　《漢江淚》當推為姜繼襄的代表作。作者通過劇中人物之口，描述了武昌起義帶來的種種嚴重後果，把辛亥革命看作是一場浩劫，表現出保守的政治態度。這種思想代表了一部分舊時代文人面臨重大歷史變革、特別是暴力革命時的心態，具有一定的普遍意義。更重要的是《漢江淚》藝術上的獨創性。名為傳奇，但其體制寫法既不同於傳奇，也不同於雜劇，而是採取了敘事與代言結合、議論與抒情摻雜的表現方式，帶有比較明顯的說唱文學意味。這種奇特的文體形式表現了傳奇與雜劇的體制規範至近代中後期以後走向消解的基本趨勢。另外，它的表演手段也是十分先進的，帶有極強的時代特點。在其第二本中，為表現理想中五十年以後新武漢的繁榮發達景象，作者採用了電燈、洋樓、汽車、馬車、跳舞隊、汽船、花園、洋行、兵輪、鐵橋、火車等當時一切現代化的道具和表演手段，集中反映了近代傳奇雜劇在表演藝術方面發生的深刻變革。

　　袁蟫（1870－1912 以後），字祖光，又字小俌，號瞿園，別署暖初氏。安徽太湖人。光緒二十年（1894 年）舉人，光緒二十九年（1903 年）進士，官吏部主事，隨班入值。性情灑落，淡泊自甘，

不事奔競。能為駢體文，流麗妍美，與六朝為近。亦能詩，所作五言優於七言，古體優於近體。精於詩歌品鑒。尤長於南北曲，嘗自謂：「於紅氍毹場、工尺譜未甚考究，而酷嗜元、明、國朝名人南北套曲。十年前遊吳、楚、湘、汴，搜羅善本百數十家，握管輒一效顰。」❸❹仿作傳奇，自感稚弱未敢出以示人。光緒二十九年（1903 年）後客京師，續有所作，以沈宗畸（字太侔）之慫恿而付刊。所著雜劇，傳唱一時。戲曲創作有《瞿園雜劇》五種：《仙人感》、《藤花秋夢》、《孽海花》（一名《金萃夢》）、《暗藏鶯》和《賣詹郎》；《瞿園雜劇續編》五種，即《東家顰》、《鈞天樂》、《一線天》、《望夫石》和《三割股》。另有雜劇《玉津園》、《西江雪》、《神山月》，傳奇《雙合鏡》、《支機石》、《鴟夷恨》、《紅娘子》等，未刊行。另尚著有《瞿園詩草》十卷、《瞿園詩餘》三卷、《綠天香雪簃詩話》等。

徐淩霄評袁祖光劇作嘗云：「代表庚子以後，一個時期，一般的騷人逸客，傷時憂國，憤世嫉俗的作風。」❸❺他又進一步具體分析道：「其不自居於文化者之地位，仍以一種『閒情逸致』之態度，染翰揮毫，而實已受時事波濤之催動，含有不滿於現實之暗示者，袁瞿園是也。……袁作陳義不取過高，而拈著個人的情感，或有興趣之故事而一一寫狀之。故若論親切動人，則袁作較優，而頹

❸❹　《瞿園雜劇·自序》。

❸❺　《瞿園雜劇述評》，見梁淑安編《中國近代文學論文集（1919—1949）·戲劇卷》，北京：中國社會科學出版社，1988 年，第 393 頁。

廢過火亦是一病。」❸❻此論對認識袁祖光戲曲創作很有啓示意義。
袁祖光所作雜劇大多篇幅短小，十種之中，除《望夫石》一種爲四
齣加楔子，係標準的元雜劇體制外，其他九種均僅一折，這與明末
清初以降傳奇雜劇體制規範發生的變化密切相關。故事動人，人物
鮮明，情感眞摯，更重要的是劇中寄託了作者對人生、時局、文化
風尙的強烈關注和深沈感慨。袁祖光有《與汪笑儂》詩云：「開天
重話淚分垂，粉墨開場又一時。新樂獨鳴蘇柳技，舊琴終戀水雲
師。俳優稱長名原好，哀樂移人世豈知。等是哀吟成絕調，江干惆
恨老袁絲。」❸❼恰好道出了這一點。確是如此，瞿園雜劇最値得重
視的，是其中表現出來的複雜而深刻的思想矛盾和文化衝突，它們
不僅困擾著作者，也是同時代的許多人憂慮的文化問題，具有較廣
泛的思想意義。特別突出者如《仙人感》中對戊戌變法之後湖南政
治局勢的擔心，《暗藏鶯》中對鴉片毒害國人身心、人們難以自拔
的憂患，《賣詹郎》中對一個被販至海外、供人觀覽的小人物命運
際遇的關注，《東家顰》中對維新運動中某些盲目效法西方行爲的
諷刺，《一線天》中表現的對信仰、追求和生命的執著等，都是具
有相當思想深度的作品。另外一部分作品則集中反映了袁祖光比較
保守的政治文化立場。如《望夫石》對日本女子愛哥因盼望出征在
外的丈夫而化爲望夫石的肯定，《三割股》中對兒媳、女兒爲醫治
公公、父親重病，恪盡孝道，割股療親的褒揚，對在外追求自由之

❸❻　《瞿園雜劇述評》，見梁淑安編《中國近代文學論文集（1919—1949）·
　　戲劇卷》，北京：中國社會科學出版社，1988年，第394頁。
❸❼　《瞿園詩草·癸丑集》，湖北官紙印刷局，甲寅夏五月武昌刊本。

二兒媳的否定等，都是特別明顯的例子。袁祖光的思想文化態度，在近代以來以學習西方爲主導的文化走勢中尤其顯示出獨特的認識價值。

梁啓超（1873－1929），字卓如，號任公，又號滄江，別署飲冰室主人、飲冰子、如晦庵主人、哀時客等。廣東新會人。光緒十年（1884年）補博士弟子員，後就學於學海堂。光緒十五年（1889年）舉人。光緒十六年起拜康有爲爲師。光緒二十一年（1895年）進京會試，隨康有爲發動「公車上書」，主張變法。參加強學會，任書記，創辦《中外紀聞》。翌年至上海，任《時務報》主筆。光緒二十三年（1897年）應湖南巡撫陳寶箴之聘，任長沙時務學堂中學總教習。次年入京，賞六品銜，辦京師大學堂和譯書局。戊戌政變後逃亡日本，在橫濱創辦《清議報》，又在東京組織政聞社，宣傳維新變法。光緒二十八年（1902年）創辦《新民叢報》，開始發表《飲冰室詩話》。1912年9月，在海外流亡十四年後回國。入民國，出任共和黨首領，組織進步黨，任北洋政府司法總長、幣制局總裁。張勳復辟之役，參段祺瑞軍，於馬廠起義討張。旋任段祺瑞政府財政總長兼鹽務總署督辦。1918年底赴歐洲考察，1920年春回國後，宣告政治退隱。1925年起任清華研究院導師、北京圖書館館長，從事學術研究和教學、著述。學問廣博，在多個學術領域有卓越建樹。光緒年間首舉「詩界革命」旗幟，提出「鎔鑄新理想以入舊風格」，「能以舊風格含新意境，斯可以舉革命之實矣。」❸❸

❸❸　《飲冰室詩話》，北京：人民文學出版社，1959年，第2頁，第51頁。

民國後隨陳衍、趙熙學詩，編《庸言雜誌》，並請陳衍撰《石遺室詩話》。在詩、詞、文、小說、戲曲、文學理論諸方面均有突出成就，影響特別深遠。戲曲創作方面，有傳奇三種：《劫灰夢》、《新羅馬》、《俠情記》，廣東班本《班定遠平西域》一種。有論者謂作者署「新廣東武生」之廣東班本《黃蕭養回頭》亦出自梁啓超之手，尚待考查。一生著述宏富，約多達一千四百萬字，著作集刊行版本頗夥，其弟子林志鈞所編《飲冰室合集》（上海：中華書局，1936－1937 年初版；北京：中華書局，1989 年再版），最為齊全，然尚非梁氏著述之全部。

梁啓超的三種傳奇均未寫完，原計劃寫四十齣的《新羅馬傳奇》只發表了七齣，其他二種各發表一齣，但是僅從發表的這部分來看，它們對傳奇的固定體制多有突破，從情節、衝突、角色、曲詞、說白到舞臺表演，許多方面都有不同程度的創新。而且，《新羅馬傳奇》是中國戲曲史上第一部搬演外國故事的劇本，它的出現，標誌著我國戲曲題材範圍的一次實質性的拓展。與這些具體的探索創新相比，梁啓超的戲曲活動所帶來的戲曲創作和戲曲理論高潮顯得更加重要。梁啓超的戲曲創作及散文、小說、詩詞創作，與他倡導的詩界、文界、小說界三大「革命」理論一道，在近代文學史上發生了空前廣泛深遠的歷史影響。以戊戌變法時期梁啓超的文學活動為標誌，迅速迎來了整個近代文學史上、戲曲史上繁榮時期的到來。一個非常明顯的事實是，梁啓超的戲曲活動和理論倡導，直接促進了中國近代戲劇創作與戲劇理論高峰的出現。這一點，可以說任何一位近代文學家、戲曲家都無法比擬。梁啓超的三種傳奇劇本在近代傳奇雜劇史上也許不是最傑出的，但是它們所發生的歷

史影響是其他任何作品都難以企及的。從這個意義上說，梁啓超和他的傳奇創作理所當然地是中國近代戲曲史非常重要的組成部分，也相當集中地表現了中國近代戲曲的某些重要的時代特徵。

陳栩（1879－1940），原名壽嵩，一作壽同、嵩壽，字昆叔，後改名栩，字栩園，號蝶仙，別署天虛我生、太常仙蝶、惜紅生、櫻川三郎、國貨之隱者。浙江錢塘（今杭州）人。十餘歲即有《惜紅精舍詩》刊行於世，繼又輯《一粟園叢書》。曾中副貢，不喜仕宦，遂棄舉子業專心著述，好小說、戲曲、彈詞、詩詞。初以詩詞投稿於上海《同文滬報》等報刊。光緒二十一年（1895 年）任杭州《大觀報》主編，並著《瀟湘影彈詞》等。二十四年（1898 年）著長篇小說《淚珠緣》，爲鴛鴦蝴蝶派之濫觴，在文壇上嶄露頭角。光緒二十七年（1901 年）在杭州開設萃利公司，經營書籍和文具紙張、化學儀器、留聲機、無聲影片等，不久倒閉。次年開設石印局，不久毀於火。繼而創辦圖書館，組織文學社團飽目社，並向日本人學習化學知識。光緒三十三年（1907 年），在杭州創辦著作林書社，出版《著作林》雜誌。從宣統元年（1909 年）起，先後在紹興、靖江、淮安等縣任幕客及下級官吏，1912 年曾代署鎮海知縣，不久辭職返滬。1913 年在上海與王鈍根合編《遊戲雜誌》，次年主編《女子世界》。1916 年任《申報·自由談》主編。翌年加入南社，同年研製成無敵牌牙粉。1918 年成立家庭工業社股份有限公司，發展民族工業。五四運動發生，國人群起抵制日貨，日產「獅子」、「金剛石」牙粉大受打擊，從此家庭工業社業務蒸蒸日上。於是，陳氏在上海建立總廠，並在無錫、寧波、鎮江、杭州、太倉等地建立製鎂廠、造紙廠等企業。從事實業後，寫作不多，曾創辦

並主編《機聯會刊》，宣傳提倡國貨。抗戰期間，上海總廠遷移內地，但資材先後遭日機炸毀。1939 年作客成都，因病返滬，次年逝世。具有多方面創作才能，詩、詞、散文、戲曲、小說、彈詞皆能，文思敏捷。創作多集中於小說、戲曲，亦曾大量翻譯小說、戲劇。翻譯小說有《杜賓塞探案》、《桑狄克偵探案》、《亞森羅頻奇案》、《福爾摩斯偵探案全集》等。創作小說有《玉田恨史》、《美人淚》、《黃金祟》、《火中蓮》、《情網蛛絲》、《瓊花劫》、《嫣紅劫》、《井底鴛鴦》、《棄兒》、《自殺黨》、《不了緣》、《孽海凝雲》等。其他著作尚有《天虛我生詩詞曲稿》、《栩園唱和錄》、《瓜山竹枝詞》、《栩園叢稿》、《一粟園叢刻》、《新疑雨集》、《栩園詩牘》、《栩園詩話》、《耳順集》、《文牘薈存》、《栩園新樂譜》、《惜紅軒琴譜》、《音律指掌》、《九宮曲譜正宗》、《考證白香詞譜》等。另尚有《實業淺說》、《西藥指南》、《工商業尺牘偶存》、《菌類食譜》等。劇作主要有《桐花賤傳奇》、《桃花夢傳奇》、《花木蘭傳奇》、《落花夢傳奇》、《媚紅樓傳奇》、《自由花傳奇》、《白蝴蝶傳奇》等。卒後陸澹安嘗作挽聯：「公眞無敵，天不虛生。」

　　陳栩的小說創作開鴛鴦蝴蝶派之先路，頗有影響。其傳奇創作也集中寫愛情故事，所作除《花木蘭》一種外，其他均爲愛情婚姻題材。這些作品，情節曲折生動，筆觸細膩入微，風格纏綿悱惻。這種題材選擇與風格特色在近代傳奇雜劇作家中可謂獨樹一幟。同時，陳栩的愛情婚姻題材傳奇，也反映了另一種有時代特點的問題，劇本通過描寫因追求自由戀愛、自主婚姻而上當受騙的女子的不幸遭遇，表現對當時頗爲流行的新式愛情婚姻觀念的評價，對自

由戀愛、自主婚姻多有微詞，反映出比較保守的文化觀念。

　　高增（1881－1943），字迪雲，號澹安、澹庵、卓庵，別署卓公、筠庵、佛子、大雄、覺佛、岫雲、秋士、東亞憤人，室名自怡軒、嘯天廬。或云「吳魂」亦其別署，待考。江蘇金山（今屬上海市）人。南社詩人，高旭（字天梅）弟。光緒二十九年（1903 年）與兄高旭、叔父高燮（字吹萬）等組織覺民社，發刊《覺民》雜誌，鼓吹反清革命。並在《醒獅》、《復報》等刊物上發表詩文、戲曲、小說、歌詞。後參加南社。辛亥革命後，對現實失望，回鄉長期隱居，很少寫作。1937 年移居上海，1943 年 3 月病逝。柳亞子嘗謂高燮與高旭、高增「都以詩文著名，人稱一門三俊」[39]又有評論說：高增「自幼能詩，類皆悲健作楚聲。民清之際，嘗與同志數人，結爲覺民社，以文字鼓吹革命，成績頗著，聲名藉甚。」[40]詩風粗獷，晚年詩風有所變化。著有《澹庵詩存》、《自怡軒詩鈔》、《嘯天廬詞存》等。戲曲創作有《女中華》、《俠客傳奇》、《人天恨》、《血海恨》、《女英雄》、《活地獄》等，篇幅均不長。

　　作爲一位革命派戲曲家，高增的戲曲創作值得特別注意者有二：首先，非常重視戲曲的社會政治功能，比較專門地以戲曲藝術形式積極宣傳反清革命、民族氣節、婦女解放主張，實現了以戲曲作爲政治文化鬥爭武器的作用；與此同時，由於過分注重戲曲的社

[39]　《南社紀略·我和南社的關係》，上海：上海人民出版社，1983 年，第 6 頁。

[40]　高旭《澹庵詩存·序》。

會政治功能、思想宣傳價值，也造成了戲曲的藝術本性未能充分展開、藝術審美價值不甚理想的缺憾。其次，由作者的革命理想和戲劇觀念所決定，高增所作戲曲對傳奇雜劇的傳統體制多有變革，比如篇幅均相當短小，一般只有一二齣，出場人物也只有一二人，而且不少劇本或僅有極簡單的故事情節，或者根本就沒有什麼故事情節和戲劇衝突。高增戲曲創作中表現出來的這些傾向，都是帶有較大普遍性的時代文學特徵，具有重要的戲曲史、文學史意義。

　　吳梅（1884－1939），字瞿安，亦作癯安、癯庵，一字靈鶼，號霜厓，別署吳呆、江東浦飛、長洲呆道人、東籬詞客，室名奢摩他室、百嘉室。江蘇長洲（今蘇州）人。父親吳國榛（1865－1886）精通音律，著有雜劇《續西廂》。吳梅三歲喪父，十歲喪母，飽嘗艱辛。年少時曾為諸生，後應試不中，遂不復留意科名。肆力於古文詞，並喜讀曲。早年名列南社，任東吳大學堂教習，又主持存古學堂。入民國後，先後任南京第四師範、上海民立中學教席。1917年後，歷任北京大學、東南大學、中山大學、光華大學、中央大學、金陵大學等校教授，主講古樂詞曲，成才頗眾。任中敏、盧前、蔡瑩、錢南揚、王玉章、唐圭璋、王季思、萬雲俊、汪經昌等皆出其門下。抗日戰爭開始，舉家輾轉流亡於木瀆（香溪）、漢口、湘潭、桂林、昆明等地，後轉至雲南大姚，卒於大姚縣李旗屯。古文師法桐城文派，詩得陳三立指點，詞得朱祖謀親授。為曲學專家俞宗海入室弟子，後來成為曲學大師。製譜、填詞、按拍，一身兼擅，嘗組織嘯社及道和曲社演戲。其藏曲之富，不下二萬卷。於戲曲研究，側重於曲律，能博取前人成果，參以己見。著有《霜厓文錄》、《霜厓詩錄》、《霜厓詞錄》、《霜厓曲錄》、《中國戲曲

概論》、《曲學通論》、《顧曲塵談》、《元劇研究ＡＢＣ》、《瞿安讀曲記》、《奢摩他室曲叢》、《詞學通論》、《遼金元文學史》、《南北詞簡譜》等。戲曲創作豐富，有傳奇《風洞山》、《鏡因記》、《萇弘血》、《雙淚碑》、《血花飛》、《綠窗怨記》、《東海記》，雜劇《暖香樓》、《湘眞閣》、《無價寶》、《義士記》、《惆悵爨》（包括四個短劇，即《白樂天出妓歌楊柳》、《湖州守乾作風月司》、《高子勉題情國香曲》和《陸務觀寄怨釵鳳詞》，第二種二折，其他均爲一折）、《軒亭秋》、《落溷記》等。他還寫過一個京調時事新劇劇本《俄佔奉天》，刊於 1904 年的《中國白話報》，分爲上下兩部，上部題《袁大化殺賊》，旨在譴責帝俄侵佔我國東北的陰謀，褒彰袁大化反帝反清的愛國壯舉。下部未見續刊。

　　吳梅早年深受反清革命思想影響，嘗撰《血花飛》傳奇，爲其處女作，歌頌戊戌六君子，後又寫《軒亭秋》雜劇，並塡《小桃紅》曲，以悼秋瑾。其後所作《風洞山》傳奇，更是直接宣傳反清革命、爲推翻滿清統治製造輿論的作品，也是吳梅代表作之一。辛亥革命後，由於受到政治文化環境的影響，吳梅的思想表現出與早年頗不相同的特點。《落茵記》（1912 年）和《雙淚碑》（1911 年至 1913 年），都是取材於現實的愛情悲劇，通過女人公在追求自由愛情、自主婚姻過程中誤入歧途、被人欺騙的情節，得出了自由害人的結論。此期其他幾部作品通過對義夫節婦的表彰，表達對當時世風日下的不滿，也表現出比較保守的文化觀念。此後吳梅的政治文化觀念基本上沒有根本性的變化。晚年則以詞曲教學、研究爲主，較少從事戲曲創作活動了。吳梅的劇作，音律功夫極深，文詞刻意求工，十分注意戲曲的舞臺特點。這在近代傳統戲曲走向式

微，許多傳奇雜劇作家重案頭之曲，輕場上之曲，疏於曲律的情況
下，顯得尤其重要，具有獨特的戲曲史意義。人們把吳梅看作中國
傳奇雜劇史上的最後一位代表人物，是有一定道理的。

　　王蘊章（1884－1942），字蓴農，號西神殘客，簡稱西神，又
署西神王十三、梁溪蓴農、蓴廬、二泉亭長、洗塵、紅鵝生等。江
蘇無錫人。父王道平爲翰林。蘊章幼承家學，熟讀詩古文辭，通英
語。光緒二十八年（1902 年）副貢，官直隸州州判，一度在家鄉任
英語教師。宣統二年（1910 年）任上海商務印書館編輯，創辦《小
說月報》，並任主編。同年參加南社，係該社早期成員之一，亦爲
鴛鴦蝴蝶派主要作家之一。1915 年又創辦《婦女雜誌》，兼任主
編，仍由商務印書館發行。1920 年 12 月《小說月報》出至第十一
卷共一百二十六期，王蘊章請人繪《十年說夢圖》，遍請文壇名流
題詠。旋應沈縵雲之約，漫遊南洋，並作《南洋竹枝詞》百首。回
滬後，先後編過《新聞報》、《明星畫報》等，又創辦正風文學
院，自任院長。又嘗任滬江大學、暨南大學、正風大學等校教授，
又任《新聞報》主筆。敵僞時期曾任《實業報》主筆。晚境頹唐，
輕於出處。多才多藝，兼工詩、詞、文、書法，亦擅戲曲和小說。
著作頗多，有《梁溪詞徵》、《然脂餘韻》、《西神雜識》、《留
佳庵文集》、《玉晚香簃詩草》、《西神樵唱》、《秋雲平室詞
鈔》、《西神小說集》、《情蝶》、《綠淨園》、《玉晚香簃苦
語》、《秋雲平室野乘》、《特健藥齋詩話》、《梅魂菊影室詞
話》、《雪蕉吟館集》、《菊影樓話墮》、《王蘊章詩文鈔》、
《玉臺藝乘》、《墨傭餘沈》等。戲曲作品有傳奇《可中亭》、
《香桃骨》、《霜華影》、《碧血花》、《綠綺臺》、《玉魚

緣》、《鐵雲山》、《鴛鴦被》、《錦樹林》等，並爲文鏡堂補續
《蘇臺雪傳奇》。

　　王蘊章具有豐富的知識，多方面的藝術才華，加上有廣泛的社
會交往和閱歷，他的戲曲創作題材主要集中於兩個方面，一是取材
於古代故事傳說或文學作品，一是取材於當時人物的故事。無論何
種題材，多爲愛情故事，作者比較注意的大多是文人雅士的文采才
華，風流韻事。這種創作傾向，固與王蘊章爲鴛鴦蝴蝶派重要作
家，戲曲創作（甚至大部分文學創作）均以追求趣味、顯示才華、以遊
戲筆墨出之大有關係，也與辛亥革命前後的基本文學走向、總體文
化環境密不可分。因此，儘管王蘊章的戲曲作品思想意義不是特別
突出，但是它們反映出來的戲曲發展基本走向，它們折射出來的政
治文化環境的重大變遷對戲曲、文學產生的深刻影響，仍然是值得
重視並且進行深入研究的。

　　陳尺山（？－1934 以後），原名尺山，後改天尺，字昊玉，號
韻琴，別署莫等閒齋主人。福建長樂人。清末至民國間在世。曾遊
學英國（一説日本）。清末加入中國同盟會。民國初年在福州創辦
《舞臺報》，評述當時戲曲活動。後業醫，爲中國國醫館福建分館
館長。1934 年尚在世。工詩文，善詞章，通音律，尤擅遊戲文字，
關注民間文學。有小說《武夷晚照》、《雙蓮花》等，譯有俄國小
說《奈何天》（亞歷山大杜盧原著），並著有《閩諺》、《聲律啓蒙》
等。戲曲作品有傳奇《病玉緣》（一名《麻瘋女》）、《孟諧傳奇》
（含單折短劇六種，即《牽牛》、《搏虎》、《攘雞》、《食鵝》、《烹魚》和
《獲禽》）。

　　《病玉緣傳奇》又名《麻瘋女傳奇》，取材於宣鼎《麻瘋女邱

麗玉傳》，寫一個離奇而動人的愛情故事。《孟諧傳奇》由六個單折故事組成，均取材於《孟子》一書，立意比較別致，富於喜劇性和哲理性。陳尺山的戲曲創作成就最集中地表現在舞臺藝術方面。《病玉緣》和《孟諧傳奇》中都使用了場幕佈景與旋轉舞臺，而且運用得相當自如、相當恰切，效果比較理想。這表明傳奇雜劇在西方戲劇演出方式與手段的影響下，在舞臺表演藝術方面已經發生了前所未有的根本性變革，而且對這些新的表演方式與表現手段的把握和運用已經相當成熟，這一點在傳奇雜劇的發展歷程中非常重要。還必須指出，近代戲曲家在傳奇雜劇中使用場幕佈景和旋轉舞臺的雖不止陳尺山一人，但是運用得如此自如、如此圓熟者，卻非他莫屬。可以說，陳尺山在近代傳奇雜劇作家中，把場幕佈景和旋轉舞臺的運用發展到了完善的程度，他的戲曲作品代表了近代傳奇雜劇運用場幕佈景藝術和旋轉舞臺的最高水準。

　　姚錫鈞（1892－1954），字雄伯，號鵷雛，以號行，別署宛若、龍公、紅豆詞人。江蘇松江（今屬上海市）人。七歲喪母，寄居外祖父家。年十二，以第一名考入府中學堂。成績優秀，畢業後被保送入京師大學堂。以作文優異，受到教授林紓激賞。該校提調商衍瀛亦愛其才，特許其免交膳學等費用。辛亥革命起，京師大學堂停辦，輟學南歸。在滬遇中國同盟會會員陳陶遺，介紹入《太平洋報》任編輯，得交葉楚傖、柳亞子等，加入南社，成爲南社重要社員之一。與同社朱璽（號駕雛）並稱「二雛」，益以聞宥（號野鶴），稱「雲中三傑」。後于右任、葉楚傖、邵力子等創辦《民國日報》，又邀其任文藝部編輯。曾任上海進步書局編輯，編輯過《申報》副刊，以及《七襄》、《春聲》雜誌。1918年春南下新加坡，

助雷鐵崖編輯《國民日報》，同年秋以病返國，得沈思齊舉薦，入江蘇省幕。1927 年以後，歷任江蘇省長公署、南京市政府、江蘇省政府秘書，凡十餘年。其間曾兼任東南大學、河海工程學院、南京美專、江蘇醫政學院教職，主講國學。1937 年抗日戰爭爆發，姚錫鈞攜家西走，經武漢、長沙、芷陽、貴陽而抵重慶。得監察院院長于右任之聘，任該院編纂，旋改主任秘書。抗戰勝利後隨院遷回南京，仍任主任秘書，並遞補劉三遺缺為監察委員。1949 年 10 月以後，一度為松江縣副縣長，並任上海文史館館員、蘇南區人民代表。1954 年以胃病誤診為癌，被妄施手術而卒。文學、藝術、學術研究皆所擅長。南社以外，曾入文學研究社、國學商兌會、京江曲社等學術、文藝團體。就文學而言，詩、詞、散文、小說、戲曲均有造詣。為文宗林畏廬，論詩宗宋，推崇同光體，所作小說則屬鴛鴦蝴蝶派一路。著有長篇小說《燕蹴箏絃錄》、《風颭芙蓉記》、《恨海孤舟記》、《春奩豔影》、《海鷗秋語》，另有《蒼雪詞》、《龍套人語》（後來重印時改名《江左十年目睹記》）、《止觀室詩話》、《紅豆書屋近詞》、《恬養簃詩》、《夢湘閣說瓠》、《榆美室文存》、《桐花夢月館隨筆》、《飲粉廡筆語》，以及《二雛遺墨》（與朱重合著）等。戲曲作品有傳奇《沈家園》、《紅薇記》、《菊影記》、《博浪椎》，末一種未見傳本。

　　姚錫鈞的傳奇創作，或取材於當時文人墨客的風流韻事，或取材於古代著名人物的愛情故事，對題材的處理有一共同特點，即主要關注故事情節中反映出來的名士文采風流，憐香惜玉，生活情趣，表現出比較明顯的以娛樂趣味為主導的創作傾向，不大注意當時的政治文化環境和社會現實內容。在這樣的創作思想指導下，其

傳奇創作在藝術上也相當注意有樂趣，寫作起來比較隨意，也有一些遊戲筆墨，在有的地方對傳統戲曲體制也有所突破。這當然與姚錫鈞在小說創作上屬鴛鴦蝴蝶派作家有關，也與當時文學、戲曲創作風氣緊密相關。姚錫鈞的戲曲創作情形和戲曲史、文學史意義，與王蘊章有些相近。

楊子元，字連珊。四川蒲江人。生卒年與生平事跡未詳。清末至民國間在世。戲曲作品有傳奇《阿芙蓉》、《新西藏》、《黃金世界》、《女界天》四種。

有關楊子元的情況雖然目前所知不多，他卻是近代傳奇雜劇作家中極有個性、極可重視的一位。從題材內容上看，他的四種傳奇都是關於近代中國社會的重大題材，而且非常獨特。《阿芙蓉》寫鴉片之害，表現勸禁吸食鴉片、廓清煙孽的主題。《新西藏》介紹西藏歷史、地理、物產、宗教、風俗等方面的情況，表現自由平等、民主共和的主題。《黃金世界》意在以戲曲轉移人心風俗，爲開闢未來黃金新世界張本，寓大同理想於劇中。《女界天》則借古今中外傑出女子自立自強、分擔國家責任的事跡，揭示婦女解放、男女平等、自由平權的時代主題。在藝術上，楊子元的劇作也具有突出的獨創性。如沒有完整的故事情節或索性無故事情節，而是從表現主題思想的需要出發，以知識性的介紹或思想性的敘述、宣傳爲主。《女界天》將古今中外八個互無聯繫的故事組合到一起，完成作品的思想主題。《黃金世界》更突發奇想地將戲曲曲牌作爲劇中人物的姓名，如老生名「天下樂」、小生名「謁金門」、且名「金縷曲」、丑名「金絡索」之類，在近代戲曲史上可謂絕無僅有。可見楊子元的戲曲創作理當在近代傳奇雜劇史上佔有一席重要

的地位，楊子元這個尚未廣爲人知的人物，應當是近代戲曲史上一位成就突出、貢獻巨大的傑出戲曲家。

劉咸榮（1857－1948），《娛園傳奇》署「雙江劉咸榮著」。劉咸榮生平事跡，目前所知不多。《民國四川人物傳記》所載《劉咸榮事略》有云：「咸榮，字豫波，四川雙流人。前清拔貢生。氏淵源家學，才華早發。每有題詠，噴薄如泉，思若宿構。蜀中勝處，殆無不見其留跡。筆走龍蛇，善畫蘭卉，尤洗脫凡俗。貌清癯，性情瀟逸，妙語達譬，閱者心曠。民國以來，蜀中耆舊，有五老七賢之號，處官民間，溝通政令輿情，稱爲時望。氏初與七賢，後列五老之一。其爲人所見重如此。民國三十七年秋卒，年九十二。以卒年推之，蓋生於前清咸豐五六年間。」❹《清暉山館友聲集》收有劉咸榮致陳鐘凡信二通，一作於八十二歲時，一作於八十五歲時。書後附《書信作者小傳》劉咸榮條云：「劉咸榮（1858－？），號豫波。四川成都雙流人。光緒廿三年（1897）貢生，曾任內閣中書、達縣訓導。光緒末、宣統初任遊學預備學堂、成都府中學堂監督。民國初執教於存古學堂、華西大學。曾任四川省參議員。」❷以上二則材料所述劉咸榮生平字號等有異，「雙江」與「雙流」亦有別，姑存以待考。

《娛園傳奇》四齣，實爲四個單折短劇，即《梅花嶺》、《眞總統》、《斷臂雄》、《乞丐奇》。筆者所見《娛園傳奇》一冊，

❹　鄧長風《明清戲曲家考略三編》，上海：上海古籍出版社，1999 年，第334 頁。

❷　《清暉山館友聲集》，南京：江蘇古籍出版社，2000 年，第703 頁。

版心有「日新印刷工業社代印」字樣，刊行年代不詳，約係清末民
初所作所刊。卷首有小引云：「衰朽餘年，無求於世，種花之暇，
偶作數曲。以忠孝節義爲綱，古今中外，不能越此範圍。寄之筆
墨，亦聊以風世耳。」可知此劇係作者晚年之作，宣揚忠孝節義，
多含對人生世道之感慨。四齣戲情節各自獨立，主題密切相關。第
一齣《梅花嶺》「表忠」，寫史可法抗清事；第二齣《真總統》
「勸孝」，寫美國總統華盛頓孝敬老母事；第三齣《斷臂雄》「昭
節」，寫寡婦李氏因受不良男子拉手憤斷己臂以示節烈事；第四齣
《乞丐奇》「彰義」，寫乞丐王三義救主人辭祿不受事。人物不
多，劇情簡單。最堪重視者是此劇表現的以正統「忠孝節義」統攝
古今中外的思想。從中明顯可見作者保守的文化觀念，對世風變遷
的感慨無奈，作者晚年心態亦表現得相當充分。這種思想觀念和文
化選擇，在近代傳奇雜劇中非常少見，具有重要的意義。雖然其他
戲曲家如袁祖光的劇作中也出現過類似情形，但是劉咸榮《娛園傳
奇》中的保守文化思想表現得最爲充分、最爲集中。

第三節　近代後期作家作品

　　近代後期指 1920 年至 1949 年，即民國九年至民國三十八年這
三十年左右的時間。這是近代傳奇雜劇發展的最後一個時期，也是
整個傳奇雜劇發展歷程的最後階段。五四新文化運動興起之後，特
別是三十年代左翼文學革命運動興起之後，政治經濟環境、文化主
導走向都發生著日益重大而深刻的變化，中國戲劇的基本格局也進
入了從古典戲曲向現代戲劇轉變完成的最後階段。傳奇雜劇作爲古

典戲曲的傑出代表，在面臨文學、戲劇內部與外部發生的種種空前深刻變化的時候，勢必受到重要的影響和明顯的制約。這一戲曲變遷過程異常紛繁複雜，其中一個最重要的變化就是從前作為傳統戲曲核心的傳奇雜劇迅速走向了邊緣化，它產生的一個最重要的結果就是傳奇雜劇在內外夾擊之下迅速衰微，直至完全消亡，曾經輝煌燦爛的傳奇和雜劇從此以後永遠只能成為歷史的陳跡。

近代後期的傳奇雜劇雖然總體上走向了式微、消亡的道路，這一時期的戲曲成就不僅不能與近代中期相比，甚至也難以與近代前期相提並論。可以說這是近代傳奇雜劇成就最不突出的一個階段，但是這時傳奇雜劇發生的許多變化，出現的某些戲曲史現象，不僅是相當重要的，而且對傳奇雜劇的歷史而言，更是意味深長的。這時的作者多以受過舊時代傳統教育的文人學者型戲曲家為多，其中不少是戲曲史、戲曲理論研究的傑出學者。戲曲家身份的變化也帶來了傳奇雜劇內容與形式的諸多變化，比如從戲劇題材到創作體制都有更多地復歸傳統的趨勢，也有個別戲曲家大膽將外國題材用傳奇雜劇的形式來表現。本書所說近代後期的傳奇雜劇向來未能引起研究者的應有重視，現代文學史、現代戲劇史中當然不會有它們的位置，專門的戲曲史、包括近代戲曲著作中也通常不會提到這些最後時代的傳奇雜劇作家。現僅就所知，從近代後期的傳奇雜劇作家中選擇有代表性的數家簡介如下。

王季烈（1873－1952），字晉餘，一字君九，號螾廬。江蘇長洲（今蘇州）人。出身於一個安貧守己、家風清正的家庭。父王資政，母謝氏。光緒三十年（1904 年）進士。歷任京師譯學館監督、學部專門司司長。宣統三年（1911 年）兼充資政院欽選議員。辛亥

革命後遠離政壇。1932 年 3 月，爲僞滿洲國內務大臣，12 月任技正，與羅振玉、鄭孝胥等過從甚密。舊學根柢扎實，亦通西學。於經史、譜牒、金石之學頗有心得。悉心研究崑曲，精通音律，考證精詳，善於度曲，長期從事崑曲理論研究，並進行崑曲改革的嘗試。以科學方法建立戲曲研究的理論基礎，最先提出「主腔」概念，示譜曲和聯套以準繩。與吳梅私交甚篤，王季烈、吳梅、俞宗海三人合稱「近代三曲家」。曾在天津組織審音社。畢生從事崑曲傳統曲譜的整理、訂誤、編選工作，與劉富梁合編有《集成曲譜》，分金、聲、玉、振四集，每集附有王氏論述崑曲之文，後彙輯成單行本《螾廬曲談》，繼又從《集成曲譜》中選出部分，另編成《與眾曲譜》（1947 年），在曲壇均頗有影響。抗戰期間擬選輯《正俗曲譜》，收有《龍舟會》、《桃花扇》等，惜僅出二集而止。1948 年與唐文治發起成立正俗曲社。著有《度曲要旨》，校訂《孤本元明雜劇》。亦擅製曲，戲曲作品有《人獸鑑傳奇》、《西浦夢》雜劇；散曲有《螾廬曲稿》，收入小令七首，套數五篇，多感懷之作。又有《螾廬未定稿》、《螾廬未定稿續編》，譯有《近世化學教科書》（光緒末年商務印書館出版）等。

　　《人獸鑑傳奇》一卷，實由八個單折短劇構成，即《原人》、《著書》、《解慍》、《說法》、《救世》、《去私》、《勸善》和《大同》，民國三十八年四月（1949 年 4 月）正俗曲社刊本。其書流傳較鮮，筆者亦迄未獲見。王季烈爲長期被忽視的戲曲家，此書之刊行時間亦頗具戲曲史意味。現僅將有關材料引錄如下，以便進一步研究。唐文治《〈人獸鑑〉弁言》中有云：「而民生之歷劫運，乃靡有已時，慘乎痛乎，今君九兄《人獸鑑》之作，其挽回劫

運之苦心乎。昔瀏（筆者按此字誤，當作劉）蕺山先生作《人譜》，其門人張考夫先生，復作《近代見聞錄》，以羽翼之。君九兄此書，其體例雖與《人譜》略異，而其救世苦心則一也。深願家置一編，庶幾出禽門而進人門，由人門而進聖門已夫。」❹李廷燮所作《跋》亦云：「《人獸鑑》傳奇，譜詞佳妙，不愧爲曲壇祭酒。……以匡正人心，挽救時艱爲旨，寓意深遠，有功世道。」❹顏惠慶《茹經〈勸善小說〉、〈人獸鑑〉傳奇譜合序》中云：「更屬蠙廬撰《人獸鑑》傳奇八折，載入譜中，爲世人修身養心之助。其書闡孔老之微旨，參以佛耶之哲言，外似詭而內不失其正，所以爲淺見寡聞者道也。」❹由此可知，王季烈所撰戲曲，並非遊戲筆墨，確有拯救世道人心之深意存焉，而以曲學家撰作傳奇，曲律精贍、文詞雅妙亦屬自然之事。

　　冒廣生（1873－1959），字鶴亭，一字鈍宦，號疚齋、小三吾亭長。江蘇如皋人。成吉思汗後裔。明末四公子之一冒辟疆後人。光緒二十年（1894 年）舉人，歷官刑部郎中、農工商部郎中，賞加四品京銜。戊戌時期參加保國會變法活動。入民國，歷任財政部顧問、全國經濟調查會會長、甌海關監督兼溫州交涉員，鎮江關監督及鎮江交涉員，又任《廣東通志》總纂。三十年代曾主持《青鶴》

❹　蔡毅編著《中國古典戲曲序跋彙編》，濟南：齊魯書社，1989 年，第 2621 頁。

❹　蔡毅編著《中國古典戲曲序跋彙編》，濟南：齊魯書社，1989 年，第 2621 頁。

❹　蔡毅編著《中國古典戲曲序跋彙編》，濟南：齊魯書社，1989 年，第 2622 頁。

雜誌。抗戰前任中山大學教授。抗戰時伏處上海從事《易經》、諸子等研究。1949 年 10 月以後任上海文物保管會顧問。病逝於上海，葬於蘇州靈巖。少從外祖周星詒治經史、目錄、校勘之學。從葉衍蘭學詞。博學廣聞，熟知掌故，於經學、史學、諸子都有研究，治《管子》尤有所得，亦擅版本、考據之學。詩、詞、曲均有傑出成就，以詩人、詞學家聞名於世。著述頗夥，有《京氏易三種》、《大戴禮義證》、《管子校注長編》、《蒙古源流年表》、《吐蕃世系表》、《四聲鉤沈》、《小三吾亭詩集》、《小三吾亭詞集》、《小三吾亭文集》，編有《冒氏叢書》、《楚州叢書》、《永嘉詩人祠堂叢刻》、《永嘉高僧碑傳集》。另有未刊詩詞藏於家。其孫冒懷辛整理之《冒鶴亭詞曲論文集》1992 年 8 月由上海古籍出版社出版。戲曲創作有《疚齋雜劇》四折，即《別離廟蕊仙入道》、《午夢堂葉女歸魂》、《馬湘蘭生壽百穀》、《卞玉京死憶梅村》，以及附錄四種：《南海神》、《雲韐娘》、《廿五絃》、《鄭妥娘》。

《疚齋雜劇》一本四折，由四個情節互不關聯的獨立故事構成，前有副末開場。附錄四種，每種一折，各為一獨立故事。這些都反映了雜劇體制發生的重大變化，以及雜劇與傳奇體制相互借鑒、彼此融合的情形。冒廣生所作雜劇，題材主要集中於前朝史事、文人愛情、先輩故事，突出表現對前朝影事的懷念，對文人韻事的品味，對先輩遺事的追懷，寄託著深沈的古今滄桑之感和故國家園之情。故事簡單，情節緊湊，人物較少，曲詞雅潔，抒情色彩濃厚，集中地表現出文人學者戲曲創作的特色。

許之衡（1877－1934），字守白，號飲流齋主人、曲隱道人。

廣東番禺（今廣州）人。留學日本，畢業於日本明治大學。歷任北京大學國文系教授兼研究所國學門導師，北平師範大學、北平女子文理學院教授。精詞曲，著有《守白詞》（一名《步周詞》）、《詞餘》、《中國音樂小史》、《曲律易知》、《聲律學講義》、《曲史講義》、《中國戲曲研究講義》、《飲流齋說瓷》等。1905 年有文刊於《國粹學報》。戲曲創作有《玉虎墜》、《錦瑟記》、《霓裳豔》傳奇等。盧前嘗說：「許之衡的幾種傳奇，也只是稿本。」⑯筆者所見僅民國十一年刻本《霓裳豔》一種。

許之衡長期湮沒無聞，其實他是一位傑出的戲曲史研究家和戲曲作家，其學術成就和戲曲創作足以使他在近代學術史和近代戲曲史上佔有重要的地位。《霓裳豔》傳奇寫文士阮心存（字冷雲）與名伶劉喜娘愛情故事，民國十一年刊成。彼時風氣大開，時代氣息時露於人物說白中，使用現代新名詞入戲，尚覺妥當，少有早期戲曲家運用新名詞的生搬硬套現象。偶將吳語用於人物說白，亦反映了時代風氣。由於作者精於曲律，熟悉搬演，全劇情節曲折動人，排場巧妙，曲牌選擇、文詞處理皆極講究。道具運用方面亦有特色，使用真實道具，將人力車推上舞臺，反映了傳奇雜劇表演由寫意化向寫實化方向發展的趨勢。時將關於前代戲曲作家作品、當時戲曲狀況等內容寫入劇中，有時將梆子戲或皮黃戲名稱串合於曲文之中，見出作者的學問才情，均體現了戲曲學者作劇的本色。

錢稻孫（1887－1966），字介眉，別號泉壽，筆名大泉、泉、

⑯　《中國戲劇概論》，香港：南國出版社，不署出版時間，第 132 頁。

稻孫。浙江吳興人。錢恂之子，錢玄同姪。幼年隨父留學日本，畢業於日本成城學校與慶應義塾中學。回國後不久，又隨父赴意大利，畢業於羅馬大學。此間學習意大利文與法文，並自學美術。1912 年任教育部主事，後兼京師圖書館分館主任，改任視學、僉事，兼任北大醫學院日籍教授課堂翻譯，並自學德文。1927 年後歷任清華大學講師，國立北京美專圖書館主任兼講師，北京政法學院、朝陽大學、民國大學講師，北京圖書館興圖部主任。三十年代任清華大學外文系教授兼圖書館館長等，講授東洋史。又曾任北京大學東方文學系講師、教授，講授日文與日本書學，並任國立北京圖書館館長。抗日戰爭時期，任僞北京大學秘書長、文學院院長、校長、東亞文化協會評議員等職。1949 年 10 月以後，任衛生出版社編輯，並爲人民文學出版社翻譯日本古典文學作品。主要著作、譯作有《漢譯萬葉集》、《板東之歌》、《木偶淨瑠璃》、《慧超往五天竺國傳箋釋》、《西域文明史概論》、《從考古學上觀察中日文化之關係》、《神曲一臠》、《造型美術》等。戲曲創作有《但丁夢雜劇》，僅刊一齣。

　　錢稻孫所作戲曲僅《但丁夢雜劇》一種，且僅刊一齣。作者在翻譯但丁《神曲》爲《神曲一臠》之餘，根據但丁原作本事，著爲此劇，實屬著譯參半之作。這一題材、這種寫法在近代傳奇雜劇中，均非常獨特，具有首創意義。正如《學衡》第三十九期刊載此劇時編者按語所說：「錢君於正譯而外，又用但丁《神曲》本事，譜爲吾國雜劇。今所登其第一齣也。他日全劇譜成，不但文學因緣，東西合美，而且於盛集雅會，按景奏樂，低徊演唱，其銷魂益智，殆又可知。惟所亟待聲明者，即錢君此劇，實運用但丁《神

曲》全部，由原文脫化而出，故其中無一字一句無來歷，語語均有所指，非與原作參證比較，不能知其妙也。此齣所詠，實為《神曲·地獄》第一、第二兩曲 Canto I－II 之本事。」可知錢稻孫創作此劇十分獨特的方式，這在近代傳奇雜劇作家作品中是罕見的，值得重視。

　　吳宓（1894－1978），原名玉衡，七歲改名陀曼，十七歲改名宓，字雨生、雨僧，別號餘生、空軒。陝西涇陽人。光緒三十四年（1908 年）入陝西三原宏道高等學堂肄業，並與表兄胡文豹、文驤、文犀兄弟等創辦《陝西》雜誌。宣統二年（1910 年）考取遊美第二格學生，入清華學校就讀。1916 年夏畢業，因沒有通過體育考試，故未能與丙辰級畢業生一起赴美，留清華學校任文案處翻譯及文牘職事。1917 年赴美，就讀於佛吉尼亞大學，插入文科二年級。次年暑假轉入哈佛大學文學院比較文學系，師從美國文學批評家白璧德。1921 年 6 月畢業，獲文學碩士學位。歸國後歷任東南大學、東北大學教授、清華國學研究院主任和外語系教授，燕京大學、北京師範大學、北京大學講師。1930 年赴歐洲，先後在牛津大學、愛丁堡大學、巴黎大學等處聽課遊學，並至意大利、瑞士等國觀光遊覽。1931 年歸國，仍回清華大學任教。1922 年至 1933 年間，兼任《學衡》雜誌總編，1928 年至 1934 年間兼任天津《大公報·文學副刊》編輯。1938 年以後，任西南聯合大學、武漢大學、重慶湘輝文法學院教授。1952 年調入西南師範學院，歷任外文系主任、中文系教授。1976 年回涇陽縣養病，1978 年卒於西安。學貫中西，知識廣博。通十餘種外國語言，常用者約五六種。工詩詞，擅戲曲。寫有《〈紅樓夢〉新談》、《〈石頭記〉評讚》、《〈紅樓

夢〉與世界文學》等論文，爲早期紅學家之一。著有《雨僧詩文集》、《空軒詩話》、《白璧德與人文主義》、《吳宓詩集》等。編有《拉丁文法》、《法文文法》、《外國文學名著選讀》等教材。其著作近年正在陸續整理出版，如《文學與人生》（王岷源譯，北京：清華大學出版社，1993 年）、《吳宓自編年譜》（北京：生活・讀書・新知三聯書店，1995 年）、《吳宓日記》（已出 10 冊，北京：生活・讀書・新知三聯書店，1998－1999 年）。吳宓的戲曲創作有傳奇《陝西夢》、《滄桑豔》二種，附於 1935 年上海中華書局出版的《吳宓詩集》之後。

吳宓作爲一位非常傑出的學者和文學家，被遺忘了許多年。他的戲曲創作最值得重視者有兩點：其一，《陝西夢》寫作者親身經歷的事件，且劇中人物「涇陽吳生」即是作者自己，敘事傳神，情節生動，情感眞摯。這是自敘傳式戲曲作品的一個新發展。其二，《滄桑豔》係根據美國詩人郎費羅（Longfellow，1807－1882）的敘事長詩 Evangeline 寫成，屬譯著參半之作。此劇與錢稻孫《但丁夢雜劇》一道，開創了傳奇雜劇創作的新題材領域和新創作方法。

顧隨（1897－1960），原名寶隨，字羨季，別號苦水。河北清河人。1915 年入北洋大學肄業兩年。1920 年畢業於北京大學。歷任山東、河北、天津等地中學教師。1924 年參加淺草社，在《淺草》、《沈鐘》雜誌上發表過《失蹤》等小說。1929 年後，歷任燕京大學、輔仁大學、北京師範大學教授，並兼職於北京大學、中法大學。1949 年起兼輔仁大學中文系主任。1953 年調天津師範學院（後改河北大學）任教，直至逝世。曾作過不少舊體詩詞，輯爲《無病詞》、《味辛詞》、《荒原詞》、《留春詞》、《倦駝庵詞

稿》、《苦水詩存》。於古典文學研究頗有功力，著有《倦駝庵稼軒詞說》、《倦駝庵東坡詞說》、《揣籥錄》、《元曲中方言考》、《夜漫漫齋讀曲記》、《駝庵詩話》、《不登堂看書外記》、《曹操樂府詩初探》等。1986 年 1 月上海古籍出版社出版《顧隨文集》，1995 年 1 月天津人民出版社出版顧隨女兒之京整理的《顧隨：詩文叢論》，1997 年 2 月又出版該書增訂版。《顧隨全集》亦將由河北教育出版社出版。顧隨亦擅戲曲，所作編爲《苦水作劇三種》，1937 年刊行，包括雜劇三種及附錄一種，即《垂老禪僧再出家》、《祝英臺身化蝶》、《馬郎婦坐化金沙灘》，及《飛將軍百戰不封侯》。另有雜劇《陟山觀海遊春記》一種，《顧隨文集》所收本，上海古籍出版社 1986 年 1 月出版。早年尚作有雜劇《饞秀才》二折一楔子，據云嘗收入《辛巳文錄初集》，於 1941 年刊行，筆者惜未獲見。筆者所見爲葉嘉瑩輯《苦水作劇》附錄本，臺北桂冠圖書股份有限公司 1992 年 10 月鉛印刊行。葉嘉瑩所輯《苦水作劇》亦目前所見最爲完善之顧隨戲曲集。有關新見顧隨雜劇之詳細情況，可參閱本書第九章《新見劇本介紹與有關史實考辨》之第一節《關於新見近代傳奇雜劇十三種》，此處暫不多述。

　　關於顧隨劇作，葉嘉瑩曾說過：「我以爲先生之最大的成就是使得中國舊傳統之劇曲在內容方面有了一個嶄新的突破，那就是使劇曲在搬演娛人的表面性能以外，平添了一種引人思索的哲理之象喻的意味。」她又指出：「而先生之所寫則是並非僅爲供搬演之戲劇，而更爲供閱讀之戲劇，其目的並不在於搬演一個故事，而是要借用搬演故事之劇曲，來表達出對於人生之某種理念或理想。這種

寫作態度，無疑的曾受有西方文學很大的影響。」❹這些論斷有助
於比較深入地認識顧隨及其劇作。劇中的故事與人物確是以象徵、
隱喻等方式寄託著作者的人生經驗與感慨，流露出作者的人生態度
和理想。從形式上看，作者嘗有云：「雜劇何必定是四折，余之仿
作，亦殆所謂由之而不知其道者也。」❹但是《苦水作劇三種》仍
遵元雜劇體制，三種均為四折加楔子，附錄《飛將軍百戰不封侯》
四折，均為元雜劇正格。《陟山觀海遊春記》則有所變化，採用上
下兩卷，各四折一楔子，共八折二楔子的形式，等於將元雜劇的標
準體制擴大了一倍，依然可見元雜劇的影響。惟有早年所作之《餓
秀才》為二折一楔子，似是將元雜劇的標準體制縮短了一半。就基
本情形而言，顧隨的雜劇從形式上看有向傳統戲曲體制復歸的意
味，也透露出當時的文人心態和創作風氣。

　　盧前（1905－1951），原名正紳，字冀野，號小疏，別署飲
虹、飲虹簃主人、飲虹園丁、江南才子等。江蘇江甯（今南京）人。
1921 年入東南大學，受業於詞曲大師吳梅，與任二北同為吳門高
弟，參與組織曲學社。1926 年畢業，先後任教於金陵大學、光華大
學、成都大學、河南大學、中央大學、中山大學、暨南大學等。
1940 年任四川大學教授。翌年赴福建永安，任音樂專科學校校長。
抗戰勝利後返南京，任通志館館長。主編《草書月刊》、《南京小
志》。1950 年參加中國國民黨革命委員會。次年病逝於南京。著名

❹　《紀念我的老師清河顧隨羨季先生》，《顧隨文集》附錄，上海古籍出版
　　社，1986 年，第 804 頁。
❹　《苦水作劇三種》附錄《飛將軍百戰不封侯》後《跋》。

詞曲學家，著有《詞曲研究》、《中國戲劇概論》、《紅冰詞集》、《南北曲溯源》、《讀曲小識》、《曲話叢鈔》、《明清戲曲史》、《何謂文學》、《三絃》（小説）等，編有《飲虹簃所刻曲二十八種》、《元人雜劇全集》等。亦擅戲曲創作，有雜劇五種：《琵琶賺》、《茱萸會》、《無爲州》、《仇宛娘》、《燕子僧》，總署《飲虹五種曲》、《飲虹五種》或《盧冀野丙寅所爲五種曲》，另有《楚鳳烈傳奇》、雜劇《窺簾》（一名《女惆悵爨》）等。

　　吳梅評《飲虹五種》嘗說：「置諸案頭，奏諸場上，交稱快焉。余按諸折中，《琵琶賺》感歎滄桑之際，《無爲州》記述循良之績，於家國政俗，隱寓悲喟，已非率爾操觚之作，若宛玉一劇，尤足爲末流針砭，蓋禮教廢而人倫絕，夫婦之離合，不獨可覘世風之變，而人情之淳澆，即國家興亡所繫焉。曲雖小藝，實陳國風，而可忽視之乎？近世工詞者，或不工曲，至北詞則絕響久矣。君五種皆俊語，不拾南人餘唾，高者幾與元賢抗行，即論文章，亦足壽世矣。」[49]吳梅此論於認識盧前五種雜劇大有助益。劇中所表現國家興亡、知恩圖報、清正廉潔、停妻再娶、苦海無邊等問題，均可見作者入世情懷。吳梅雖讚譽此劇北曲成就，然每種僅一折，已屬元雜劇體制之變，至曲詞說白之本色當行，合案頭場上之曲二而一之，則尤爲難能。《楚鳳烈傳奇》則爲夙好北詞之盧前作南曲傳奇的嘗試。此劇是「旨在發揚忠烈」、「無一事無來歷」之「歷史悲

[49]　《飲虹五種·序》，蔡毅編著《中國古典戲曲序跋彙編》，濟南：齊魯書社，1989 年，第 2623 頁。

劇」❺，取材於明代王國梓《一夢緣》稿本。作者力求遵守傳奇體制，「作者自信頗守曲律，不似近賢墨脫陳式，不問腔格者。」「《楚鳳烈》全部用南曲。」❺但是無論是在齣數設計，還是在曲律、曲牌運用方面，凡內容需要者，亦有所變通。

　　盧前嘗在《中國戲劇概論》中自述所作雜劇云：「我的《飲虹五種》——《琵琶賺》，譜蔣檀青事。《仇宛娘》，譜仇宛玉事。《無爲州》，譜蔣師轍事。《茱萸會》，實際上譜我的家事。《燕子僧》，譜蘇玄瑛事。以上皆北曲。（有中山大學木棉集本，開明袖珍本，渭南嚴氏精刻本）是吳先生（引者按指吳梅）子懷孟所製譜，北方曾有人唱過。亡友劉鑑泉曾題一絕句，最知余意。詩曰：『慷慨悲歌亦等閒，家常本色自然妍，知君自有《茱萸會》，一任《琵琶賺》獨傳。』又近年作《南曲四種》，淳安邵次公爲題名《四禪天》。」❺夫子自道，於認識《飲虹五種》具有重要參考價值。至於盧前所說《南曲四種》（《四禪天》），筆者未能獲見，亦未見其他研究著作提及，不知尚存世間否。

❺　《楚鳳烈傳奇·例言》，見蔡毅編著《中國古典戲曲序跋彙編》，濟南：齊魯書社，1989 年，第 2630 頁。

❺　《楚鳳烈傳奇·例言》，見蔡毅編著《中國古典戲曲序跋彙編》，濟南：齊魯書社，1989 年，第 2631 頁。

❺　盧冀野《中國戲劇概論》，香港：南國出版社，不署出版時間，第 113 頁。

第四章　近代傳奇雜劇的
主要題材類型

　　近代傳奇雜劇作爲整個中國傳奇雜劇史上一個頗有特色的發展階段，在許多方面表現出獨特之處。隨著近代社會文化歷程的展開，中西古今文化的劇烈衝突與艱難融合，中國在佔盡優勢的西方文化淩厲攻勢的衝擊下出現的無所適從感，人們生活與認識空間的眞正拓展，第一次確立了「世界」這一觀念，從未有過的政局、社會的動蕩不安，如此等等，都是造成戲劇題材出現新變化的社會文化因素。近代中國人、中國文化面臨的種種新難題、新選擇，在傳奇雜劇上當然也有相當集中的呈現，這就必然帶來近代傳奇雜劇題材的新特點。1941 年 2 月，鄭振鐸在爲阿英所編《晚清戲曲錄》作敘文時，嘗論中國近代戲曲說：「我漢族之光復運動，萬籟齊鳴，億民效力，而戲曲家於其間亦盡力甚多。吳瞿安先生之《風洞山傳奇》，浴日生之《海國英雄記傳奇》，祈黃樓主之《懸嶴猿傳奇》，虞名之《指南公傳奇》，皆慷慨激昂，血淚交流，爲民族文學之偉著，亦政治劇曲之豐碑」❶。

❶　《晚清戲曲錄敘》，《鄭振鐸古典文學論文集》，上海：上海古籍出版社，1984 年，第 1005 頁。

這當然是結合當時中國人民正在進行的抗日戰爭和民族解放運動來談近代戲曲的時代主題和題材特點的，也道出了近代戲曲（包括近代傳奇雜劇）一個非常重要的時代特色。從戲曲史的角度對近代傳奇雜劇的題材進行學術考察，我們就會明顯地發現，在這個並不算很長的時段內產生的傳奇雜劇，作品數量相當龐大，題材範圍極為廣泛，不僅帶有強烈的時代文化色彩，而且，在許多方面超過了以往任何時代的傳奇雜劇。

本章主要討論近代傳奇雜劇的主要題材類型，試圖從這一角度展示近代傳奇雜劇的某些基本特徵。本章擬將近代傳奇雜劇劃分為以下諸種類型：政治時事劇、社會問題劇、歷史題材劇、外國題材劇、歷代小說筆記和歷代文獻題材劇、作者自述劇與抒情議論短劇。需要說明的是：第一，這裏的分類，主要以作品題材內容為劃分標準，但亦有變通，如「抒情議論短劇」就是依據劇本的主要表現手法來分類的。第二，以這樣的標準劃分種類，可能出現部分作品跨類或出現邏輯上的交叉現象，在寫作中當儘量避免重複論說的情況出現。第三，分類的主要目的是從題材類型的角度揭示近代傳奇雜劇的特點，而不是試圖包涵所有的作品，因此對展示近代傳奇雜劇特點意義不大的某些作品，不能不有所忽略。比如，有一些作品是表現文人雅士、社會名流生活經歷、風流韻事的，如果以追求題材類型齊全完備為目標，可以列出「文人名士劇」一類，並進行專門討論。筆者放棄了這種作法，主要想法有二：此類作品乃是長期以來中國戲曲的一個重要題材，近代出現的這類作品，雖然也提供了某些值得注意的新內容，但對從總體上認識近代傳奇雜劇意義不是很大；從本書的具體情況來說，本章篇幅已經相當長，為了儘

量與其他部分保持平衡，不宜再使之擴張加長，只得割捨這一部分
內容，留諸他日再討論。此外，筆者尚未能看到流傳至今的所有近
代傳奇雜劇作品，本章所作討論，只能根據目前掌握的劇作情況進
行。

第一節　政治時事劇

　　對現實社會、現世人生的關注，不僅是中國戲曲的重要題材特
點，也可以說是中國文學在創作題材、價值取向上的重要特點之
一。在近代中國十分特殊的文化背景下，對現實社會生活、對當代
人們生存狀況的關注，就成為近代傳奇雜劇在題材方面表現出來的
最突出的特點。將這些作品所反映的近代社會現實聯繫起來，就幾
乎形成了一部戲劇化的中國近代歷史的圖景，成為近代中國人生活
與奮鬥的形象歷史。下面通過介紹反映近代重大歷史事件的主要作
品，來說明這一題材特點。

一、關於太平天國及其他農民起義的作品

　　從目前掌握的材料來看，作為近代中國歷史開端之標誌的鴉片
戰爭這一事件，並沒有立即引起近代傳奇雜劇作家的充分注意，直
接反映這一歷史事件的傳奇雜劇作品極為少見。近代傳奇雜劇在題
材上表現出來的這種情形，與近代小說的情況相似，而與詩詞、散
文對鴉片戰爭直接而迅速的反映大不相同。因此，考察近代傳奇雜
劇的題材選擇，可以說，反映太平天國起義的作品是最早的從題材
方面表現出近代色彩的作品。這些作品，多產生於近代傳奇雜劇的

第一個時期（即近代前期）。

　　邯鄲夢醒人的《夢中緣》雖然不是直接反映太平天國事件，而是以抒發人生如夢的感慨爲主的作品，但它的背景卻是「豹惡大王」領導的金田起義，其主要故事也是表現書生何華等與起義者鬥爭並且連連取得勝利。這已經表明作者對起義的基本認識和否定態度。周紹熙《紅羊劫》則直接反映太平天國事件，作品將起義視爲一場紅羊浩劫，描繪了戰爭帶來的種種慘像，造成的無盡苦難，國家在經歷了一場空前的災難之後，最後由玉帝發出旨意，蕩平賊寇，作者表明自己的願望云：「願祝有道萬年，基業無疆，一統山河。」❷浮槎仙客的《金陵恨》係根據實事寫成，起義軍佔領金陵城後，書生張炳增獻計援助清軍，事泄被太平軍殺死。作品通過一個書生在戰爭中的命運反映了太平天國事件，對張生寄寓深切同情，視起義軍爲賊寇。許善長《瘞雲巖》與此相近，寫一對青年男女的愛情故事，也是以太平軍攻破金陵城爲背景，作者對戰亂及其造成的災難，恐懼與憎惡之情清晰可見。劉清韻《小蓬萊仙館傳奇》十種從總體上說並不長於對現實社會生活的表現，但是其中仍有《英雄記》一種反映了太平天國起義。劇寫周又侯、杜憲英夫婦組織民團抵禦太平軍，在經歷了丈夫被俘、夫妻離散的磨難之後，二人終得團圓。作品將二人描繪成兒女英雄的典型。

　　在反映太平天國起義題材的傳奇雜劇中，楊恩壽、鄭由熙、徐鄂的幾種作品表現出來的思想較爲複雜，也比較特別，尤其值得重

❷　第十二齣《劫圓》終曲。

視。楊恩壽的作品中表現出他對農民起義的充分注意，反映明末農民起義的作品下文再談，這裏只說反映太平天國的《雙清影》。此劇係據當時實事寫成，作品一方面把陳源兗與妻易氏描繪成忠烈、貞節的典型，把太平軍描寫成無惡不作的強盜，這一點與其他同類題材的作品無大差異。另一方面，作品對官府的腐敗無能、太平軍內部存在的某些弊端有所認識。在第六齣《弋心》中，興安縣一個歸順了太平軍的店家（丑）與池州書生劉蔡照（小生）的如下一段對白集中地表現了這一點：

> （丑）老爺你還不曉得，於今日紅勝堂，立了太平天主，他的官名，與清朝不同。廣西一省，處處都有他的官了。（小生）怎麼一省的百姓，都肯甘心從他？（丑）入教之初，每人只要三百三十個根基錢，寫上名字，便是從紅。凡是從紅的，便蓄頭髮，另給太平天國錢一個，拿了此錢，遇著從紅的，要穿有衣穿，要吃有飯吃。（小生）地方既遠，人家又多，怎麼分出從紅不從紅的來？（丑）從紅的人家，門首貼一「順」字。（指介）你看我門首不貼了麼？（小生）從紅的那有許多家私，供應這些穿吃？（丑）又有個章程，凡從紅的，搶得客商銀錢，三分歸己，七分充公。這些供應，就出在充公項下。（小生）難道不怕官府嗎？（丑）官府是不管事的，怕他怎的？(標點為筆者所加，下引劇同，不一一注出。)

　　楊恩壽的另一傳奇《姽嫿封》亦有必要在此一提。作者在此劇《自序》中有云：「庚申仲夏，薄遊武陵。公餘兀坐，無以排遣。

偶記姽嫿將軍已事，衍爲填詞。每成一折，即郵寄回家，索六兄爲余正譜。……至姽嫿事，雖見《紅樓夢》，全是子虛烏有。閱者第賞其奇，弗徵其實也可。」❸楊恩壽在爲其另一部傳奇《麻灘驛》所作《自敘》中，對《姽嫿封》的創作情況和主要意圖說明得更加詳盡：「咸豐庚申，遊幕武陵。客有談周將軍雲耀者，勇敢善戰，其婦亦知兵。乙卯守新田，以輕出受降而死，婦亦戰以殉之。當即演成雜劇，詭其名於說部之林四娘，即所謂姽嫿將軍也。」❹此劇寫明代嘉靖年間，恒邸親王駐守青州。因朝政腐敗，義軍四起，湧向青州，與青州城內士紳裏應外合，將恒王騙出城外殺死。恒王淑妃林四娘，封號姽嫿將軍，率娘子軍出戰，亦戰死，宮嬪多人一同殉難。由此可知，《姽嫿封》係假借《紅樓夢》第七十八回《老學士閒徵姽嫿詞，痴公子杜撰芙蓉誄》中所述姽嫿將軍林四娘故事，頌揚咸豐五年（1855 年）鎮守湖南新田的清朝將領周雲耀夫婦。這一題材處理頗可注意：看似從傳統小說中獲得創作靈感，實際上是以眞實事件爲根據。此劇介於現實政治題材劇與古代小說題材劇之間，而且以前者爲主，故於此一併介紹。

　　鄭由熙在《霧中人》與《木樨香》中表現出來的對太平天國與清廷清軍的認識，又深入了一步。他當然與許多封建時代知識份子一樣，對農民起義懷有一種本能的恐懼與敵視，但是最值得注意的

❸　蔡毅編著《中國古典戲曲序跋彙編》，濟南：齊魯書社，1989 年，第2398 頁。

❹　蔡毅編著《中國古典戲曲序跋彙編》，濟南：齊魯書社，1989 年，第2395 頁。筆者對原標點略有調整。

獨特之處是，他對這種犯上作亂行爲發生的原因進行了較深入的思考。這與鄭由熙長期擔任縣令、注意體察民情有關，尤其與他在戰亂中親歷險境、有切身之感、深入瞭解官府和義軍雙方的眞實情況密不可分。《霧中人》寫太平軍襲擊黃山曹竹寺，書生庾信懷一家乘一場大霧，幸而脫離險境。此劇係寫作者親身經歷，極爲生動眞切，庾信懷這一人物身上，帶有作者的影子，這一名字亦隱寓「哀江南」之意。第八齣《爭堵》描繪戰爭造成的慘狀云：

> 【北越調·鬥鵪鶉】平白地玉碎珠埋，風雲變態，地裂山頹，乾坤不改。鼓角聲哀，兜鍪勢大，崛起的命應該，陣亡的人何在？封侯的八座高擡，從軍的全家哭壞。

這一曲雖不長，然狀戰爭使山河變色、生靈塗炭的場景極爲眞切，正如志道人眉批所云：「如讀古戰場文。」而第十一齣《衙哄》中的片段，借太平軍將領（淨丑）之口，既有對太平軍中某些野蠻行爲的描寫，又有對官府害民的揭露：

> （淨丑）此是帥府，兄弟們，打進去，搜取子女玉帛，將妖頭捆來見我。（眾）得令。（下）（扛箱籠上）妖頭不見，亦無家室，這是黃金一箱，白銀百桶，綢段書籍無數。
> （淨）書籍無用，擡去作望火燒了。餘件存庫，事定賞功。那妖頭想已走了，便宜他。（丑）好笑這世界，就被一般糊塗蟲鬧壞了。
> 【北採茶歌】糊塗蟲，鑽刺工，泥中鰍，也登龍，文章政事

何曾懂，可笑他乞憐又作驕人態，到要緊關頭，便撇下人民
城郭杳無蹤。

鄭由熙的另一作品《木樨香》也是據當時實事寫成。歙縣知縣
廉驥元，爲官廉正，太平軍攻破縣城，廉驥元在縣衙一株桂樹上自
縊身亡。劇中憂心時局的書生司徒裔帶有作者影子。第八齣《殉
桂》描寫廉驥元（生）於城破後的從容表現，並借此讚揚「書獃
子」與城池共存亡的執著，揭露眾官皆棄城而去、貪生怕死的行
爲：

> （末急上）聞得賊已破城，現在府衙打掠，老爺速作主張。
> （生）府大老爺呢？（末）不知蹤跡，道台亦不知何往，一
> 城的官，只有老爺與左堂尚在。頃見左衙火起，張太爺已自
> 焚了。（生）究竟張君是個男子。（末）老爺爲何忽穿公
> 服？（生）今日乃我全受全歸的日期，自應公服前往。
> （末）與城存亡，乃書獃子做的事，老爺顧了虛名，何益實
> 際？（生）你那裏知道，古今來聖賢豪傑，以及忠孝節義大
> 有爲之事，全仗這點獃氣作成。若大乾坤，不是幾個獃子撐
> 住，那天早掉下來了。

在廉驥元自盡之後，第九齣《忠感》中，作者又別出心裁地設計了
一個由太平軍將領賴皮（副淨）與眾士兵爲之裝殮、極受感動的情
節，通過太平軍之口，表現了相當大膽的思想：忠臣名垂青史，貪
官汙吏該殺，太平軍作賊爲寇，乃是替天行道，未泯天良：

（眾）莫是大王也要殉難？不然要這棺材何用？（副淨）胡
說！你不知道，

【前腔】作賊的有天良，忠臣也將名姓揚；汙吏祭刀槍，好
官留榜樣。（眾下攛棺攜香紙上）（副淨）你們攛進去，把
他好好裝殮，就放在後堂，我們在大堂上，擺起香案，拜他
一拜。（眾攛棺下，副淨）粗棺相賑，營奠營齋，再拉和
尚。（眾上）裝殮好了。（副淨）就此上香。（眾擺香案同
拜介）（合）不孝長毛，哀哉來上饗。（副淨）我賴皮打了
幾年江山，像這樣的官，百中無一。若個個像他，這江山就
打不成了。如此敬重他，叫天下人曉得有公是公非，作賊
的，也是替天行道。歎如今傀儡場，像這個官兒，現了宰官
身，返天上。（下）

可以說，作者這樣評判朝廷、義軍及二者的關係，從兩方面來認識
太平天國起義的某種必然性和合理性，已經達到了時代所允許的最
高水準。由此可見鄭由熙思想中獨特而可貴的冷峻與清醒。這在有
關農民起義的近代傳奇雜劇作品中，是絕無僅有的。

徐鄂《梨花雪》則是根據同治年間影響頗大的黃婉梨事跡，從
另外一個角度反映太平天國時期一個普通女子的命運。黃婉梨一家
居金陵，曾國荃攻破天京，湘軍入城搶掠，殺害黃婉梨一家，並掠
婉梨赴湘潭。黃婉梨於途中設計殺死押解兩強徒後，自縊而死，留
下詩及序述自己及家人戰亂中經歷。與其他關於黃婉梨事件的作品
一樣，徐鄂同樣是把黃婉梨作為一位烈女來表現的。但是此劇的獨
特之處在於反映了官軍給人民造成的災難，揭露了戰亂之中官軍害

民的罪行。

與以上關於太平天國的作品中表現出的正統立場不同，洪炳文的《白桃花》以史料爲依據，採用紀實的筆法，將太平軍將領白承恩作爲一個傑出人物來描寫，他雖在攻打瑞安戰鬥中於桃花洋地界兵敗身亡，但臨死前曾發願如英靈不泯，當「保此一方人民」，不失英雄本色。這不僅開拓了關於太平天國的戲劇題材，從評價歷史事件的角度來看，也是一個進步。這種情形既表明作者政治立場與其他作家的重大區別，也反映了民主革命思潮興起之後，關於太平天國起義的評價問題發生了重大變化。

除關於太平天國的作品外，還有一小部分反映其他農民起義如捻軍起義等的傳奇雜劇，陳學震《雙旌記》和《生佛碑》可看作此類作品的代表。《雙旌記》又名《忠烈記》，取材於咸豐年間實事：安徽阜陽陳振邦（字鐵臣）爲劉銘傳部下，率軍與張仲愚之捻軍交戰，戰死於滑縣大河村。陳妻吳氏知夫已亡，遂服毒自盡以殉節。《生佛碑》亦以史實爲據，寫提督軍門陳國瑞打擊太平軍、捻軍事。二劇對太平軍、捻軍持反對立場與其他同類作品無異，作品突出起義軍之惡，主人公之忠勇，前劇更描繪並肯定了烈婦殉夫的節操。

從總體上考察反映農民起義的近代傳奇雜劇，有如下幾個方面的特點值得提出：⑴劇中所寫內容，多有史實根據，以歷史事實爲基礎，有的甚至是作者親歷親見的眞實事件，寫來極爲眞切感人。有的作品在關鍵部分甚至標明具體時間，表現了以劇本紀述史實的作風。⑵作者基本上採取正統立場，對起義事件持否定態度。最直接的表現就是對太平天國等起義者均以長毛、賊、匪、寇等相稱，

與清廷官方對起義者的稱呼完全一致。但有的作品中表現出批判朝廷和理解起義的思想傾向，有獨特的認識價值和思想意義。(3)從角色行當上看，生、末、且等重要行當，均派給清朝官方人物或者親官人物，而起義軍將領兵士均由淨、副淨、丑等行當充當，性格或兇惡陰險，或滑稽愚頑。

二、關於維新變法與庚子事變的作品

　　無論從哪一角度考察，戊戌維新變法對近代中國來說都是極其重要的，在近代詩詞、散文、小說等大量的作品中，對這一事件都有相當充分的表現。與此相一致，維新變法運動以及隨後的君主立憲等相關事件，也成為近代傳奇雜劇的一個重要題材，而且突出地表現了近代戲曲的時代特點。

　　玉橋的《雲萍影》寫兩名青年男女目睹國家貧病、國事日非的現實，發出維新變法的主張。歐陽淦等《維新夢》採用理想化的手法，表現由於採取了一系列切實有效的措施，如建鐵路、採礦藏、講武備、勸新學、裁冗官、辦工廠、行商戰、施立憲等，終於實現大同理想，維新變法取得圓滿成功，國家走上富強道路。佚名的《維新夢》僅成兩齣，但主旨清楚可見。第一齣《遊園》中，宋西（字紫芝）於戊戌變法之後，絕意仕進，寄居上海，感慨時局，憂心國事：「自從甲午以來，外患頻仍，內亂迭起，為官的貪財貪位，為士的好利好名，眼見得我祖國錦繡江山，葬送這班人手裏。」❺作品對假維新之名為自己謀名謀利的當道者多有批判揭露。洪炳文

❺　《大陸報》第二年第九號，1904 年。

《普天慶》採用紀實手法，寫清廷實行預備立憲事。當遊於滬上的書生萬年青（字扶華）得知清廷詔諭預備立憲的消息時，不禁歡喜難抑，遂與友人賀中興（字葆黃）二人敘談，將立憲宗旨與富國強民之術演述而出，表現振興國家、造福人民的願望。開場曲就點明了作品主旨：

> 【南呂過曲·一江風】望昇平，久把堯天戴，郅治空千載。詔親裁，准擬恭己，垂裳媲美，動華日月中天再。正是黃民幸福來，黃民幸福來，歡聲動似雷，笑我弱書生也從旁喝聲采。

這些作品，從價值評判上看，是從肯定、讚揚維新變法的角度表現有關事件的；從表現手法方面看，維新變法雖然取得了巨大成就，但是說到底它是一場失敗了的政治改革運動。因此這些作品無論在思想傾向上還是在藝術表現上，多採取理想化的手法，以創造性想像構造作者向往的結果，彌補現實中維新運動的失敗與不足。這是表現維新變法運動的近代傳奇雜劇的總體特點。

在反映維新變法運動的作品中，袁祖光的兩種雜劇《東家顰》和《鈞天樂》比較特別，在內容上和文化觀念上與上述許多作品存在重大不同。這兩種作品借助神話傳說，運用諷刺戲謔手法，著重表現維新變法過程中出現的某些弊端或不良傾向，由此出發基本上否定維新變法運動。《東家顰》借助古代傳說東施效顰的故事，通過滑稽可笑的情節，嘲諷改良派採取的政治改革措施一切照搬西方，不僅學得不似，且不合本國現實，徒貽笑柄。《鈞天樂》寫玉

帝降旨宣召趙軼魂魄上天，特賞給他鈞天廣樂一部，引導他聽樂，以促其醒悟。劇中對「外交家」、「內交家」、「維新年少」等均予以諷刺。這類作品與近代社會文化的基本走向不一致，甚至有明顯的背離傾向，表現了作者比較保守的政治觀與文化觀。同時也反映出維新變法運動、學習西方過程中的確存在的某些弊端，揭示了中國近代社會發展與文化變遷的複雜性，值得重視。就近代戲曲史、近代文學史而論，這些作品也具有一定的思想認識價值。

　　庚子事變對中國近代社會歷史來說，也是一件具有深刻影響的重大事件。近代文學的許多文體如詩詞、小說、散文、說唱文學中，都留下了大量的有關作品。近代傳奇雜劇作家在一些作品中對這一事件同樣作了形象化的反映。高樹《思子軒傳奇》這一以「傳奇」命名的高腔劇本，即是寫庚子事變中八國聯軍攻佔北京時作者一家人的亂離遭遇，特別是兒子由於戰亂中的艱辛勞苦，不久死去。關於此劇的創作與命名，作者有這樣的敘述：「壬寅硯兒歿，演數齣以寄哀思，姪孫輩鈔錄，毀於兵火。近年拾得殘稿，手錄付石印。不曰高腔而曰傳奇者，藉小說之美名以掩醜云。」❻即便將此劇視爲高腔在此不予論說，仍有反映庚子事變的傳奇雜劇數種。

　　林紓《蜀鵑啼》即根據庚子事變中浙江西安縣知縣吳德瀟及其全家被義和團殺害的實事寫成。作者是吳德瀟朋友，且以化名上場，寫來誠摯眞切，對官場也有所揭露。陳時泌《武陵春》中，由一個從北京逃難而出、親身經歷了戰亂的國子監生向武陵漁人（作

❻　《思子軒傳奇》作者自序，民國十一年鉛印本。

者化名）講述庚子事變的起因、經過等情況，表現作者關心時局、憂心國事的情感。支碧湖的《春坡夢》也是此類作品，不同之處在於，此劇將內亂與外患聯繫起來表現。作者確有與義和團作戰經歷，在劇中化名支半蘇上場，而且請命剿辦義和團，並大獲全勝。復設想國家又聯合亞洲，驅除外侮，高奏凱歌。葉楚傖的《中萃宮》據清末史實創作，寫慈禧忌恨光緒帝寵愛珍妃，將珍妃打入冷宮中萃宮。作品對清末皇宮中史實尤其是慈禧的陰險醜惡多有揭露。趙祥瑗原作、吳梅潤辭的《枯井淚雜劇》，寫義和團亂起，聯軍逼近北京，慈禧在逃往西安之前，令李蓮英將珍妃投入甯壽宮井中，沈溺而死。控訴慈禧的陰險狠毒，同情珍妃的悲慘遭遇，對當時國家的危急局勢也多有反映。

總觀關於庚子事變的傳奇雜劇作品，表現出以下共同特點：(1)作者對待事件的基本認識是，既反對八國聯軍入侵，也反對義和團起事，將二者一視爲外患，一視爲內亂。這樣的認識也是傳統知識份子在這一問題上的基本觀點。(2)作品中所表現的，或是作者親身經歷，或是耳聞目睹的實事，不少作者甚至直接或間接地作爲劇中人物出現，表現出明顯的紀實作風。這樣的表現方式，也使作品反映的事件更加詳實可信，表現的情感更加深切真摯，也與關於太平天國題材的傳奇雜劇相似。

另有幾部反映近代重大歷史事件的作品，同在此作一簡要介紹。賀良樸的《海僑春》表現反對美國華工禁約運動，對這一事件中國內國外的有關情況都有所表現。陳時泌《非熊夢》感於日俄戰爭中清廷宣佈中立，想像自己帶兵出戰，大敗俄軍，再次表現出對時局的關注。感惺《三百少年》寫日俄戰爭中三百名中國少年戰死

疆場，成為帝國主義爭奪中國戰爭的犧牲品，作品從這一角度反映了日俄戰爭的歷史。佚名的《揚州夢》則把反侵略主題和反清思想結合起來，既指出沙俄強佔東三省的罪惡，也批判清政府殘害漢族人民的罪行，達到了較高的思想水平。這些作品與其他反映近代歷史事實的作品一道，表現了近代傳奇雜劇反映社會歷史事件的廣度和深度，都堪稱近代戲曲中的重要作品。

三、關於民主革命重要事件的作品

在筆者統計過的近代傳奇雜劇中，表現資產階級革命派反抗清朝統治、追求民主共和政治理想革命運動中某些重要事件的作品，與以上各種作品相比，數量最多，產生的時間也相對集中，這些作品最充分地表現了近代傳奇雜劇貼近現實、面向社會的題材特點。

在這類作品中，首先引人注目的就是關於秋瑾與徐錫麟革命活動的劇本。洪炳文的《秋海棠》、吳梅的《軒亭秋》、嬴宗季女的《六月霜》、蕭山湘靈子（韓茂棠）的《軒亭冤》、陳嘯廬的《軒亭血》等都是表現秋瑾革命活動的代表作。專門表現徐錫麟刺殺恩銘事件的作品有傷時子的《蒼鷹擊》、華偉生的《開國奇冤》等，孫雨林的《皖江血》則把徐錫麟、秋瑾二人的革命事跡結合起來反映。龐樹柏的《碧血碑》從另一角度表現對秋瑾烈士的懷念，寫秋瑾犧牲之後，吳紫瑛在杭州西湖邊築墓，將烈士遺骨重新安葬。這些作品的共同特點也十分突出：以歷史事件為據，採用紀實手法，力圖真實地再現歷史；從革命派的立場出發，對他們的革命行動予以肯定並高度讚揚，將二人之被害視為千古奇冤，強烈控訴統治者的殘暴罪行。

　　此外，記載民主革命運動中其他歷史事件的作品還有許多，反映了資產階級民主革命艱難壯烈的歷程。高增的《活地獄》從反對清朝統治的角度出發，歷數清軍入關之後的種種惡行，把清朝統治下的國家描繪成一座「活地獄」，揭露統治者的兇暴殘酷。橫江健鶴《新中國》寫章炳麟、鄒容的反清革命活動，開頭讓譚嗣同鬼魂出場引出其他情節，表現他死後認識到了維新變法不是最佳方案，中國非革命無出路。這一內容和情節安排表明作者政治觀點的進步。孫寰鏡的《鬼磷寒》爲控訴清朝統治者屠殺無數漢族同胞而作，表明革命派作家對滿清統治者的認識。《安樂窩》則揭露慈禧太后的窮奢極欲，從而表現反清的主題。李璿樞的《義民跡》反映民主革命運動中廣東東莞起義事件，反清革命的創作主旨清晰可見。逋隱《黃花岡》以紀實的手法，表現辛亥廣州起義事件，寄託反對清朝統治、懷念革命烈士的感情。貢少芹《哀川民》寫張勳復辟時辮子軍在四川燒殺搶掠的罪行和百姓哀苦無告的慘狀，寄寓作者強烈的憤懣感情。王蘊章《霜華影》爲悼念亡友之作，無著的《翩鴻記》主要寫一對青年男女愛情的悲歡離合，兩種劇作的背景則是辛亥革命時期的社會歷史狀況，也從側面反映了當時的政治局勢。這些作品反映的歷史事件不同，角度也有差異，但在思想上有一個共同特點，就是明確而激烈地反對清朝統治、擁護民主革命。

　　姜繼襄《漢江淚》記辛亥武昌起義事，既認爲起義是清朝殘酷統治的必然結果，又認爲起義給百姓帶來了災難，是一場浩劫。他的《金陵淚》記「二次革命」事，再現南京三次反袁獨立的經過，揭露了北軍破城之後的種種罪行，同時對反袁獨立也持反對態度。姜繼襄表現這兩個歷史事件時採取的角度、所持的態度較爲特殊，

既不是革命擁護者的立場，也不是革命反對者的立場，他沒有站在事件雙方的任何一方來評價，採取的是事件之外的中立者的立場。這在同類作品中是不多見的，顯示出作者觀察歷史問題角度的獨特性和思想的深刻性。還有從另外一個方面反映民主革命事件的作品。胡薇元的《樊川夢》寫辛亥革命時期興安知府胡龍威反對新政，新軍佔據興安之後，都督曾三次召降，胡龍威堅決不屈服，全家投井欲死未遂，被新軍拘禁數月後得釋入蜀，作了清朝遺老。作品對清朝的滅亡戀戀不捨，對辛亥革命深惡痛絕，創作意圖十分清楚。從政治立場上說，這類作品基本上是落後的，但是對瞭解當時的政治與社會，對全面而深刻地考察近代傳奇雜劇，也未嘗沒有一定的認識價值。

四、關於時人時事的作品

與上述反映重大歷史事件的作品不同，有一部分傳奇雜劇的內容是關於當時的某些個人或某些時事的，作品的主要目的就是演述這些具體人物和事件的原委。本書把這類傳奇雜劇也歸入時事劇一類，作一討論。

從題材來源上看，這類作品又可分爲兩種：一種是取材於當時生活中發生的實事，這在此類作品中佔絕對多數。袁祖光《金華夢》（一名《孽海花》）寫曾經與狀元金雯青有過一段情緣的晚清名妓賽金花，在金雯青死後，重落風塵，徐娘半老的淒涼境況與十分懊悔的心情。金雯青（洪鈞）與賽金花（傅彩雲）二人之事爲當時流傳最廣的故事之一，曾樸的小說《孽海花》把他們的悲歡離合作爲全書的結構線索。袁祖光的《賣詹郎》（又名《長人賺》）寫徽州人詹五身

高英尺丈二有餘，食量極大，流落至上海謀生，爲歐洲人販子嗎拉噠注意，將其販至海外，四處展示以斂財，最後成爲檀欒國（矮人國）駙馬。此劇情節亦有同治、光緒年間實事爲基礎。作品末附《倉山舊主筆記》與《囈餘小志》各一則，即記此事。此外，據徐一士《一士贅稿》（臺北：臺灣學生書局，1973 年）中《談長人》一文所述，晚清多種筆記著作中均有關於詹五長人故事的記載，可見此事也頗爲引人注意。丁傳靖《七疊果》根據著名詩人易順鼎自述前世七生的奇異故事寫成，作品集中體現了生死輪回的生命觀，也寄寓了濃重的感慨。曾樸《雪疊夢》寫甄林（作者自謂）與妻子王鏤冰前世今生的愛情故事，以寄託對亡妻的懷念之情。

陳栩《桃花夢》寫武陵人秦雲（字寶珠）爲尚書秦文正公之子，有一表姐花婉香，爲姑蘇桃花塢人，早失椿萱，復無兄弟，只得依嫣母度日。花婉香來秦家小住，二人相悅相戀。花婉香叔父爲姪女擇婿，遣人接婉香回姑蘇，時秦雲正在病中，二人依依不捨，含恨分別。據作者自述，劇中所寫當與作者親身經歷有關。南社社員姚錫鈞《菊影記》寫陸子美與馮春航聯袂演出時事新劇《血淚碑》，轟動一時。文壇才子柳亞子不僅大爲讚賞此劇，而且與兩位演員交好，來往甚密，並爲二人編輯刊行《子美集》、《春航集》，成爲文壇韻事佳話。此作取材於當時實事，此事的主要人物之一柳亞子在《磨劍室詩詞集》（上海：上海人民出版社，1985 年）、《磨劍室文錄》（上海：上海人民出版社，1993 年）等著作中也留下了許多有關此事的記載。陸恩煦《血手印》寫戲劇演出中一次意外事件：吳江楊夏爲賑濟安徽災情，自願演出新劇《血手印》，在扮演一被盜賊搶劫的人物時，由於胸前起保護作用的板片滑落，被盜賊用刀刺中胸部

而死，釀成悲劇。作者把楊夏描寫爲一個赤誠愛國的人物，對這一意外事件十分感傷。

白雲詞人的《風月空雜劇》表現近代上海十里洋場煙館、賭場、娼寮遍地，對其車喧似水，人勢如潮，花天酒地，醉生夢死的生活多有感慨。一般認爲作者爲龐樹柏和歐陽淦（筆者以爲當係龐樹松與歐陽淦）所作的《玉鈎痕傳奇》，據當時上海發生的實事寫成：滬上名妓林黛玉等四人因見落花飄零，觸景生情，自傷身世，遂發起募建花塚，選地葬花，題碑弔塚，藉以抒發自己淪落風塵之傷感。一些文人也參與其事，才子佳人共弔落紅，極一時之盛。

另外一種是數量較少的取材於時人或近人著述的關於時人時事的傳奇雜劇作品。楊恩壽的《桂枝香》取材於陳森小說《品花寶鑑》名伶李桂芳與才子田春航二人同性相戀的故事，從這一特殊角度對近代社會現象與士人心態有所反映。姚錫鈞的另一傳奇《紅薇記》係取材於同爲南社社員的傅熊湘（字鈍根，號紅薇生）所著《紅薇感舊記》，寫民國初年傅鈍根與幾個同志創辦《長沙日報》，發表揭露軍閥的文章，被湖南督都湯薌銘通緝，妓女黃玉嬌深明大義，設法智救傅鈍根。墨香詞客所撰的《賴綃恨》取材於龔自珍詞《瑤臺第一層》注引某侍衛所作《王孫傳》，寫一對表兄妹傾心相愛，但由於封建家長的反對，婚姻難成，女鬱鬱而死，男出家爲僧。墨淚詞人（龐樹柏）著《花月痕傳奇》係根據晚清作家魏秀仁（字子安）的小說《花月痕》寫成，主要表現書生韋癡珠與妓女劉秋痕的愛情故事。

從總體上看，這類作品與上述表現近代重大社會歷史事件的作品相比，思想價值和社會意義都要遜色許多，有的甚至是一些文人

風流韻事的再現，趣味不高，傳統觀念與落後成分較明顯。在內容上，這些作品也顯得鬆散零碎，創作的隨意性比較大，這些作品與近代戲曲的基本走向、與近代文化的基本精神都存在較明顯的疏離現象。但是，從另一個角度來看，這些作品也比較曲折地反映了近代中國現實的某些方面，反映了人們文化心態發生的某些變化，特別是透露出一部分文人雅士生活情趣、文化心態的複雜狀況。因此，這些作品雖然沒有表現重大的時代主題，但無論從戲曲史、文學史的角度來說，還是從社會史、文化史的角度來說，都有一定的認識價值。

第二節　社會問題劇

近代中國人面臨的種種社會文化問題，其頭緒之紛繁，程度之深刻，在整個中國歷史上都可以說是前所未有的。人們在中西古今文化衝突、交彙、轉型之際的思考與探索，在近代詩詞、散文、小說等文體中都有集中的反映，在近代傳奇雜劇中，也留下了人們追尋探求的痕跡。近代傳奇雜劇與其他文體一道，體現著近代文學密切關注現實人生、關心社會問題的共同特點。近代傳奇雜劇所反映和涉及的社會問題相當廣泛，如中西文化衝突帶來的價值觀變化、傳統道德的近代轉變、家庭關係的時代變遷等。相對而言，大部分作品對這些問題的反映不十分具體，近代傳奇雜劇對社會問題的反映主要集中於兩個方面：一是鴉片對國人身心的毒害；一是婦女解放與婚姻自由。

一、關於鴉片毒害的作品

　　鴉片對中國人民的毒害由來已久，不僅僅是到近代才開始，但是明顯的事實是，自從鴉片戰爭以後，販賣、吸食鴉片公開化，使其毒害廣泛與深入的程度大大加強，給無數的人們和整個國家造成了災難性的後果，這成爲長期困擾中國的一個根深蒂固的社會問題。反映鴉片罪惡的傳奇雜劇數量不很多，但從總體上看，這些作品的思想意識、表現方法均相當突出，堪稱近代傳奇雜劇中的上乘之作。

　　鍾祖芬的《招隱居》以神話寓言形式表現鴉片毒害之難以抵禦。主人公魏芝生是堅決反對吸食鴉片的，煙神爲了征服他，發動眾神以酒色財氣百般誘惑，魏芝生毫不動心。後來魏芝生生病，妻子以鴉片爲藥爲其醫治，讓魏芝生服用，病果然治好，魏芝生毒癮亦養成，最後不得不出賣妻子兒女，落得個家破人亡的可悲下場。楊子元《阿芙蓉》在廣闊的中國近代社會文化背景下，從各個方面描繪了鴉片貿易和吸食鴉片造成的嚴重後果，意在「羅列煙界現象，使人觸目驚心，引爲國恥，而鑑前車」。❼作品中也寄託了作者國家振興、民族富強的理想，此劇的尾聲更是作者理想的激情表白：「四萬萬人福如天，震旦盡兵仙。雄吼地球執牛耳，三千界掃芙蓉煙。」袁祖光的《暗藏鶯》以寓言手法揭示鴉片害人之深，令人難以自拔。華氏三兄弟分別娶陰氏三姐妹阿芙、阿蓉、阿鶯爲

❼　李炳炎題《阿芙蓉傳奇·六大特點》，見梁淑安、姚柯夫《中國近代傳奇雜劇經眼錄》，北京：書目文獻出版社，1996年，第174頁。

妻，三人被消磨得骨瘦神疲，毫無生氣，奄奄欲死。父親令三人一律休妻避害，兩兄依從父命，只有三郎難以割捨，仍暗中與阿鸞來往。劇僅一齣，用意也不難理解，卻表現了作者對鴉片害人身心的深刻憂患。

二、關於婦女問題的作品

婦女社會地位的高下往往是衡量一個社會文明程度的重要標準。中國進入近代以後，隨著西方啓蒙主義思潮的東漸，婦女解放、男女平權、婚姻自由等觀念日益深入人心，重新認識和確立婦女的社會地位、社會角色的問題成爲許多人不斷思考、持續探索的問題。這些內容在近代所有的文學樣式中都有非常突出的反映。不少關於婦女問題的近代傳奇雜劇，也從不同的角度、不同的方面反映了這一時代主題。這些作品的出現，不僅大大豐富了近代文學作品所反映的社會內容，而且也豐富了近代傳奇雜劇的思想內容，成爲近代戲曲史上的出色之作，有的還發生了較大的社會影響。

近代傳奇雜劇作品主要從兩個角度提出婦女解放的問題。一類是反對婦女纏足的作品。蔣景緘《俠女魂·足冤》中的女主人公胡仿蘭，因爲提倡放足爲婆母所不容，終至被逼吞食鴉片自盡。作品的結局是悲劇性的，但是其中所表現的婦女爲爭得自由解放而大膽抗爭的精神，具有深刻的時代意義；另一方面，也表明在中國這樣一個封建勢力異常頑固、極其強大的國度，婦女解放道路上的每一個小小的進步，都需要付出沈重的代價。蔣鹿山的《冥鬧》揭露纏足對婦女的殘害。作品通過受盡纏足之苦的小腳婦女大鬧陰間冥司的情節，控訴這一千年酷刑給廣大婦女造成的身心創傷。劇情雖帶

怪誕奇異色彩，反映的卻是十分沈重的社會問題。

　　另一類是受到西方自由民權思想的影響，宣傳男女平權平等的作品。作者署名東學界之一軍國民的《愛國女兒》寫中國女子謝錦琴因爲受到西方思想的啓發，感於中國民權不振、女教不昌的現實，發出提高婦女地位的呼喊，認爲女子同樣應當承擔救國救民的責任。高增的《女中華》是以宣傳議論爲主要方式提倡婦女解放、號召女子投身革命運動的作品。陳伯平《同情夢》以夢境爲主要構思方式，宣傳婦女自由、男女平權，寄託了作者的理想。柳亞子所作《松陵新女兒》更是一部以議論宣傳爲主要方式直接鼓吹男女平權的作品，女主人公名字就叫謝平權，作品的主旨由此即可以想見。

　　楊子元的《女界天》包括八個傑出婦女的故事，其中關於中國古代婦女的四個，關於外國女子的四個，每個故事有一個相對獨立的情節，但是全劇的主題卻是非常明確而且十分集中的，就是作者自述所云：「新撰《女界天傳奇》，以擴張女學、鞏固共和爲宗旨，援中西有關國家、有關世界奇女子，資紅顏模範，期共享平權自由之福。」❽作者的視野十分開闊，在宣傳婦女解放、號召男女平權的時候，不僅以中國古代的傑出女子爲榜樣，而且把西方有關婦女解放的人物故事納入自己作品中，這不僅表明作者思想的進步，也反映了戲曲創作題材空間的拓展。佚名的《巾幗魂傳奇》，寫留日學生吳茗姒（筆者按諧音無名氏）有感於「現今世界，人類競

❽　該劇卷首作者自序，見梁淑安、姚柯夫《中國近代傳奇雜劇經眼錄》，北京：書目文獻出版社，1996年，第176頁。

爭，適者生存，乃成公理」的情形，歐美女子獲得自主獨立地位，而「中國女界，日就沈淪，黑暗殆無天日，光明難通一線」，於是號召婦女解放，幹一番「翻天倒海的事業」。❾

關於婦女解放、男女平權的近代傳奇雜劇中，不是所有的作品都如同上述各劇一樣，從積極的方面宣傳提倡，發出號召，而是表現出非常有意味的複雜性、矛盾性的特點。有一部分作品，從文化傾向到創作宗旨，都表現出與上述作品大不相同的文化價值觀念和思想政治特點，它們關注和思考的主要是婦女自由解放過程中出現的某些問題，帶來的某種負面影響。陳翠娜的《自由花雜劇》通過青年婦女因追求婚姻自主、向往自由獨立而上當受騙的情節，反映婦女解放過程中出現的問題。吳梅的《落茵記》也是寫女學生劉素素因追求婚姻自由被人欺騙，淪爲煙花女子的故事，主人公在經歷了不幸之後，得出了罪過由於自由而起，自由學說害人的結論。其中也寄託了作者對民主自由觀念盛行於時的看法。吳梅根據陸秋心小說寫成的《雙淚碑傳奇》也表現了與此相近的文化思想傾向。作品寫留日學生王秋塘因受婚姻自由思想影響，與原聘未婚妻李碧娘解除婚約，而與女友汪柳儂自由戀愛結婚。不久汪柳儂得李碧娘書信，得知此事原委，於是認爲王秋塘悔婚爲不義之舉，自己亦陷不義境地，遂決心以死成全王、李二人婚姻。作者通過讚賞一個女子爲成人之美而義無返顧地選擇死亡的情節安排，表現了自己對婚姻自由問題的評價。

❾ 　均見《發端一齣·長歌》，載《河南》第一期，1907 年。

從近代以來中國文化的總體走向和思想史的基本線索來看，這類作品表現出明顯的文化保守主義傾向和比較落後的思想觀念，在西方文化思想長驅直入的文化背景下，這些作品的總體價值取向是不合時宜的。但是從另一個角度來看，它們反映出中國傳統文化向西方學習、走向現代化的過程中，一部分人思想觀念深處出現的價值危機和文化憂慮，也反映了在當時極其複雜紛繁的社會文化變革中，在密度極高的政治運動中，的確存在的某些偏頗，具有獨特的認識價值和文化史意義。因此，這些作品，無論從戲曲史、文學史的角度來說，還是從文化史、社會史的角度來說，都具有重要的認識價值，不能因為它們比較保守甚至落後就全盤否定。

三、以現實社會問題爲基礎的警世之作

還有一些傳奇雜劇，不是以近代中國的某一事件、某一人物爲表現對象，而是以總體的大範圍的某一時期、某一階段的歷史現實與社會狀況爲基礎，表現時代主題，揭示民族危難，警醒世人，呼喚振興，多通過神話傳說、寓言象徵等手法，展示中國美好的未來前景，寄託作者的理想與希望。就近代傳奇雜劇的基本狀況來說，這類作品數量不多，但是成就突出，影響深遠，在近代戲曲史上應當佔有重要地位。

黃燮清《居官鑑》以道光、咸豐時期爲背景，時值鴉片戰爭爆發，太平天國興起，半生爲官的王文錫以父親所著《居官寶鑑》爲座右銘，不負父望民心，爲官勤勉，清正廉潔，學問文章，經世致用。作者面對內憂外患日益嚴重的形勢，感慨國病難醫，救世維艱。特別有意義的是，在近代戲曲中，《居官鑑》較早指出官場弊

端，提出了醫治官場病與國家病的問題，開啓了後來無數關於官場問題的戲曲、小說及其他形式的文學作品的先河，具有重要的戲曲史、文學史意義。文人儒生的際遇命運與不平之鳴，一向是戲曲表現的重要主題之一。魏熙元的《儒酸福傳奇》是近代一部通過科舉考試中的種種世相，集中反映文人儒生處境遭遇，表現傳統知識份子憤懣不平的傑出作品。全劇凡十六齣，每齣名稱皆以「酸」字冠首，全劇故事並不連貫，但亦以「酸」字貫穿。正如作者所說：「是曲之成，乃二三知己，酒酣燭跋，相對涕泣，因而援筆按歌，抒其憤悶之胸，以自快樂，本無意於問世，自無煩敘明籍貫名號，會心人當得之言外。」「《酸警》齣是實有其事，餘係憑空結撰出來，閱者定不泥煞句下。」⑩此劇所揭示與表現的，也是近代中國面臨的突出的社會文化問題之一，具有重要的意義。從戲曲史、文學史的角度來看，可以認爲《儒酸福》是關於知識份子問題戲曲作品的承前啓後之作，同樣應當予以足夠的重視。

洪炳文的《警黃鐘》以各種蜂群、蜂國喻不同人種、不同國家，通過象徵手法指出中國當時面臨強敵的深重危機，並寄託了國家振興、民族強盛的理想。大胡封國、大元封國侵襲大黃封國領地，而黃封國卻內政不修，外交失策，無力抵禦。後來東宮太子瓊英領兵親征，團結禦敵，終於擊敗入侵強敵，凱旋還朝。他的另一傳奇《後南柯》，以不同蟻國喻各個國家，寫檀蘿國與白蟻國、馬蟻國等強國立約，準備共同瓜分大槐安國國土，並欲滅槐安國黃蟻

⑩ 《例言》，《儒酸福傳奇》卷首，光緒十年玉玲瓏館刊本。

之種。槐安國設法抵禦，求得唐朝裨將淳于棼後裔淳于毅及其友人田希文、周孟鷹，並委以重任。檀蘿等國來犯，三人領兵出戰，擊敗敵軍，槐安國從此無滅種之虞。這兩部作品分別從不同側面表現了作者對中國現實的深沈憂患，正如作者在《〈後南柯〉傳奇自序》中所說的：「《警黃鐘》但言爭領地，而茲編則言保種族。爭領地者，其患在瓜分；保種族者，其患在滅種。瓜分則猶有種族之可存，滅種則並無孑遺之可望，是瓜分之禍緩而滅種之禍慘也。二編之作，其警世同，而所以警世則不同。」⓫

　　楊子元的《新西藏》與《黃金世界》，也屬這類作品。前者在介紹西藏歷史、地理、物產、宗教、風俗、習慣等情況之後，提出治理西藏的各種策略，目的是建立自由平等的統一國家，讓五色國旗樹於神州。以戲曲形式對西藏的各方面情況進行介紹，並對如何保證西藏長治久安的問題進行較全面的思考，顯示出近代戲劇題材緊密貼近社會現實的特點。在整個中國戲曲史上，反映西藏問題的作品，《新西藏》也可能是最早的，值得予以充分重視。《黃金世界》也是就近代中國危機四伏，神州多災難，同胞沈苦海，民族積貧積弱的現實狀況，思考如何使國家富強，民族振興的問題。作者自己把作品用意說得十分清楚：「是劇藉社會絲竹移人之效，吹入民國同胞腦海之中，為他日開闢黃金世界張本。」「謀大中華全國之富，並欲擷黃金之光，普照大千世界，寓大同主義於樂府之

⓫　阿英編《晚清文學叢鈔·傳奇雜劇卷》，北京：中華書局，1962 年，第376 頁。

音。」⑫楊子元的這兩種作品，表現的是近代中國面臨的最緊迫、最重要的問題，在提出這些問題之基礎上，作者還賦予作品以強烈的理想主義色彩。這就使作品既有警醒世人的作用，又促使人們滿懷信心地去作解決這些問題的努力，可見作者的愛國熱情之誠摯與藝術構思之精湛。

特別要指出的是，吳子恒的《星劍俠傳奇》長達五十三齣，是近代最長的傳奇之一，即將其置於整個中國戲曲史上，也可說是一部較長的傳奇。作品以吉神凶煞下凡人間，爲善爲惡作爲基本結構框架，在曲折複雜的情節中，將近代多種時事納入劇中，正如作者在劇首所自道的：「我也不能顧忌許多，且將時事，編作《星劍俠傳奇》則個。」⑬此劇涉及的重要時事有日俄戰爭、英德據膠州、設存古學堂、保護海外華工、秋瑾被害、歐洲即將開戰等，反映的主要社會問題有官場腐敗、鴉片毒害、婦女解放、西學東漸、保護國粹等。在空前廣闊的背景下，以如此寬闊的視野，如此豐富的內容，反映近代中國社會的重大事件，再現近代中國面臨的文化問題，這在近代傳奇雜劇中是絕無僅有的。《星劍俠傳奇》不僅是中國近代戲曲史上獨具特色的名作，稱之爲整個中國戲曲史上的著名作品之一，蓋不爲過。

近代傳奇雜劇中的社會問題劇數量不很多，所反映的內容與近代中國的社會文化問題相比，也不是特別豐富，但它們爲戲曲史、

⑫ 見梁淑安、姚柯夫《中國近代傳奇雜劇經眼錄》，北京：書目文獻出版社，1996 年，第 175 頁。

⑬ 《提綱·第一齣》。

文學史留下的啓示是豐富而深刻的：

(1)不論是關於鴉片毒害、關於婦女問題的作品，還是關於其他問題的劇作，近代傳奇雜劇中的社會問題劇所集中表現的，都是近代中國社會面臨的最爲緊迫、最爲嚴峻的問題，也是困擾人們最深、人們最爲關注的問題。這些傳奇雜劇作品，內容貼近現實生活，反映了近代社會的某些本質方面。

(2)鴉片毒害和婦女解放，作爲社會問題與戲曲史、文學史題材，既不是從近代開始，也不是至近代結束。但是這種長期存在的問題還是第一次在近代戲曲史上以傳奇雜劇的形式表現出來，主題之集中，內容之深刻，作品之眾多，都是中國戲曲史、文學史上前所未有的。

(3)關於婦女解放、男女平權、婚姻自由的近代傳奇雜劇，數量遠遠多於揭露鴉片罪惡的作品，更值得注意的是它們在內容上、觀念上表現出相當複雜、十分矛盾的現象，這是其他題材的作品中所沒有見到的。這種情形的存在，最直接地反映了某些戲曲家文化觀念中有著較多的保守與落後成分，透露出某些戲曲家思想內部的衝突，以及不同的戲曲作家之間文化思想觀念的矛盾與差異。從更廣泛的意義上說，其中也反映出婦女問題在中國傳統社會中的根深蒂固，實現婦女的眞正解放、男女的眞正平權平等異常艱難。從這樣的角度來認識近代傳奇雜劇中的社會問題劇，其意義已經不僅僅是戲曲史、文學史的，同時也是社會史、文化史的。

(4)從社會問題出發，以社會現實爲基礎的警世之作，以內容豐富多彩、思考深入中肯見長，通過象徵、寓言、神話等表現方法，對中國在世界中所處的地位、所面臨的問題進行了相當清醒的確

認，這表明近代戲曲家政治觀、歷史觀取得了實質性的進步。尤其是《星劍俠傳奇》，應當稱之爲近代傳奇雜劇的代表作品之一，它在中國近代戲曲史乃至整個中國戲曲史上的地位應當予以確認。

第三節　歷史題材劇

中國是一個崇古尚史的國度，在人們的觀念中，歷史向來具有重要的意義，尤其是歷史對現實與未來的啓示價值。在中國戲曲史上，從悠遠的歷史長河中獲取創作題材，從浩繁的古代史實中獲得藝術靈感，是歷代戲曲家們常常採用的方法，因此歷史劇成爲中國戲曲史上一個十分重要的題材類型。近代戲曲史上同樣產生了爲數眾多的歷史題材作品，僅就傳奇雜劇而言，其數量就達數十種之多。任何歷史劇的創作都不是戲曲家的異想天開，也很少是戲曲家單純地發思古之幽情，往往有著某種直接或間接的現實機緣和當代意識，這種現實因素賦予歷史劇以時代色彩，這也是歷史題材的戲曲作品常作常新的現實文化依據。在中西文化、古今文化激烈衝突、迅速交彙的近代文化背景下，歷史劇的創作表現出更加明確的現實目的和清晰的時代色彩。現分兩個方面介紹其中的重要作品：一是關於歷代英雄豪傑、文人雅士的作品，二是關於古代農民起義的作品。

一、關於歷代抗敵衛國的英雄豪傑、堅守節操的文人雅士的作品

近代中國，外族憑陵，主權淪喪，在中西文化對抗中，中國處

於絕對的劣勢地位，這與古代中國在對外關係中往往處於居高臨下的優勢地位的情形恰成鮮明的對照。許多傳奇雜劇作家把目光投向與近代社會狀況有較多相似之處的宋元之際、明末清初，創作了不少歷史題材的作品。

古代的不少英雄人物事跡成為近代傳奇雜劇的題材來源，雖然這些故事發生的時代不同，具體情節有異，但是它們在精神實質上顯然是相通的。胡盍朋的兩種傳奇《海濱夢》與《汨羅沙》都是歷史題材作品。前者寫韓信被呂后夷滅三族，只有其第三子為門客季鷹救出，在蕭何幫助下，韓信之子得以投往南粵王趙佗處，封於海濱，得以生存延續。作品感於古代內憂外亂之事，寄託懷古傷今情懷。《汨羅沙》根據有關史料和傳說寫成，採用了一些浪漫表現手法，寫屈原於放逐之中得楚國為秦國所滅消息，自投汨羅江殉國後，成為湘江水神，並於九月九日在湘江還魂，由漁父打撈送歸，楚王恭迎屈原還朝，並拜楚國令尹。楊與齡《烏江恨》基本上根據《史記》關於項羽烏江自刎的記載寫成，表現了項羽於兵敗之際，不肯回江東的大丈夫品格，作品將項羽塑造成一位寧為玉碎不為瓦全的大英雄。張聲玠《玉田春水軒雜齣》之六《安市》寫薛仁貴從軍之後，被委以先鋒重任。唐太宗親自率兵征遼，攻安市，薛仁貴身著白甲，勇冠三軍，所向披靡，唐軍大獲全勝。塑造了一個平定外患、為天子分憂、為國家解難的古代英雄形象。

宋元之際的政治鬥爭、軍事對抗等史事，與明末清初歷史一樣，是近代傳奇雜劇歷史劇中最集中的題材，這類歷史題材的作品無論在思想性還是在藝術性方面，通常都比較突出。洪炳文《撻秦鞭》取材於秦檜陷害抗金英雄岳飛的故事，構造了一些神奇的情

節，武將華忠清以鞭猛撻秦檜，歷數他誣陷忠良、賣國求榮的種種罪行。他的另一傳奇《天水碧》取材於正史和方志，寫南宋末年元兵南下時，宋室求和，臨安被佔，中原無主。浙江瑞安守禦宗室秀王堅守瑞安，誓死抗元，後由於內奸出賣被逮，不屈而死。作者以古諷今、傷時憂國的情感歷歷可見。幽並子的《黃龍府》寫岳飛立還我河山之志，在朱仙鎮大破金兵，並有率岳家軍直搗黃龍府的決心。此時卻爲賣國求榮的秦檜夫婦陷害誹謗，岳飛被捕入獄，最後被害至死。

筱波山人《愛國魂》寫南宋另一愛國忠臣文天祥在抗元兵敗之後被俘，不爲元世祖百般威脅利誘所動，堅守民族氣節，決不投降求生，在柴市被害。作者署名「孤」的《指南夢》取材於文天祥的《指南錄》，寫文天祥奉命與元軍議和被執，押解北上，中途逃脫至眞州，仍準備興兵抗元，無人敢收留，只得南下揚州。待至揚州城下，原從行十二人中又有四人攫取黃金逃走。作品痛恨奸臣誤國，譴責負主奴僕，讚揚文天祥節勁凌霜的高貴品質。虞名的《指南公》也是寫文天祥抗元事跡，劇雖未完成，但著重於表現文天祥的民族氣節與忠誠體國精神的主旨依然清晰可見。

張聲玠的《玉田春水軒雜齣》中，有兩種屬此類題材：之三《琴別》，寫南宋汪元量任宮中琴師，在元兵南侵時，隨迎降的謝后北上，流落燕京十二年。晚年請爲道士，準備南歸，南宋舊宮人王清惠等十四人亦皆出家修道，眾人在梁園爲汪元量餞行，汪元量撫琴悲歌，碎琴揮淚而去。作品表現家國淪亡之恥，至爲沈痛。之四《畫隱》寫南宋滅亡之後，宋宗室、著名畫家趙孟堅隱居於西湖，元朝訪求江南才士，趙孟堅從弟孟頫前往應徵，孟堅十分氣

憤。後孟頫來訪，孟堅令其從後門而入，並嚴辭斥責他以宗室至親而喪失氣節的可恥行爲，孟頫抱慚而去。作品讚揚氣節堅貞之士，譴責奴顏求榮之人，用意非常清楚。

　　楊與齡的《岳家軍傳奇》突出表現在民族危難面前，岳飛之忠誠，秦檜之奸惡，通過忠奸善惡對比表現對古代民族英雄的欽敬，對賣國投降者的鞭撻。楊與齡的另一作品《武士道傳奇》也取材於南宋時期歷史，寫韓世忠與夫人梁紅玉在金兀朮南侵時，定計擊敗金兵，取得勝利的故事。值得指出的是，楊與齡這兩部作品與上文提及的《烏江恨傳奇》，是今天所見這位作者的全部傳奇作品，而均爲歷史題材劇作，表現了同樣的基本精神，這是與近代中國人民抗敵禦侮、振興民族的時代精神相一致的。

　　明末清初世變之際的歷史和人物，成爲近代許多傳奇雜劇作家關注的題材，尤其是反清排滿思潮興起，民主革命思想興起之後，這一題材的作品數量更多，思想也更加激進。陳烺《海雪吟》寫明代末年廣東南海人鄺露在被革去功名、流落粵西數載之後返回家鄉，得知廣州已爲南下清軍攻陷，自己再也無以爲家，遂抱琴投海自盡。王蘊章的《綠綺臺》同樣是寫鄺露因國破家亡投海而死，與《海雪吟》一樣，寄託了作者深沈的故國情思和強烈的時局憂患。吳梅的名作《風洞山》以正史材料爲據，寫明末瞿式耜在永曆皇帝棄城而逃的情況下，堅守桂林，抗擊清軍，效死衛國，在城破被執後，與張同敞大義凜然，慷慨赴死。

　　洪炳文《懸嶴猿》寫明末兵部尚書張煌言於清兵南下之際，奮起抗清。至魯王卒，南明無主之時，張煌言在南田之懸嶴解散軍隊，自己隱居於古刹之內，養兩猿以爲守望警戒。後爲舊日部下所

出賣，帶至杭州清軍營中，不爲勸降所動，堅貞不屈，慷慨就義。浴日生的《海國英雄記》敍鄭成功的身世經歷，重在表現他堅決抗清的英雄事跡。佚名所作《陸沈痛》寫清兵南下，史可法在揚州率軍堅決抵抗，終至殉國事，感慨神州淪陷，夷夏顛倒，讚譽史可法深明大義、爲國犧牲的品格。烏台的《秫陵血傳奇》寫在清軍南下的危急局勢下，南明王朝苟且偷安，不思振作，復社文人余醒初等人感於民族大義與國家前途，與奸黨馬士英、阮大鋮展開鬥爭。作品讚揚忠烈、以古鑑今的創作目的非常明顯。丁傳靖《滄桑豔》主要寫明末吳三桂與陳圓圓的故事，也反映出亂世中的種種社會現狀與人情世態。

還有作品著重塑造女英雄的形象，數量雖不多，卻顯示出一種新的時代精神。陳栩的《花木蘭》述木蘭從軍、英勇善戰故事，表現了這一女英雄的品質。高增的《女英雄》表現南宋梁紅玉擊鼓助戰，與丈夫韓世忠共同抗敵，大破金兵。這類作品與近代婦女解放、男女平權思想是相通的。

二、關於明末張獻忠、李自成起義的作品

近代歷史題材傳奇雜劇中的另一類，是關於明末張獻忠、李自成起義的。這一情形較爲獨特，古代農民起義發生了許多次，其中可以作爲傳奇雜劇創作題材的各種事件不可勝數，但是一個明顯的事實是，關於古代農民起義題材的近代傳奇雜劇作品，大多選擇了明末張獻忠、李自成起義作爲表現的對象，其中反映張獻忠起義事件的作品尤其突出。

李文翰《鳳飛樓》取材於《岐山邑乘》所載烈女梁珊如故事。

明崇禎十六年李自成起義軍攻佔岐山時，少女梁珊如爲李自成部將混天猴所擄，梁珊如抗拒不從，觸壁而死。義軍人物在劇中作惡多端，毫無人性，烈女、孝子、忠臣、義紳等正面人物作爲正統觀念的代表，多被歌頌。陳烺《蜀錦袍》寫明末女將秦良玉事，情節較爲曲折，但是作品後半部分的主要情節就是李自成、張獻忠起義時，秦良玉因勤王有功，獲崇禎皇帝賜蜀錦袍一件，以示嘉獎。李自成、張獻忠在作品中作爲賊魁寇首，成爲秦良玉這位女元戎打擊的對象。曾傳鈞《蕙蘭芳》介紹了張獻忠起義的主要經過，並以此爲背景，集中表現書生張承敞夫婦在戰亂中的經歷，塑造了一對義夫烈婦的形象。起義在作品中也是被作爲國家劫難、百姓不幸的根源來表現的。

正如前文討論關於太平天國的近代傳奇雜劇時所述，楊恩壽的作品中，表現出對農民起義事件的極大關注。他的《理靈坡》寫張獻忠攻陷長沙時，司理蔡道憲被擒，決不屈服，最後被處死。作品把蔡道憲塑造成爲一個聲名滿乾坤的忠臣孝子的典型，張獻忠則作爲不忠不義的凶賊流寇出現。他的《麻灘驛》寫明末張獻忠起義、清軍南下過程中一個家庭的遭遇，特別是突出了一個從明朝正統思想出發，既抗擊張獻忠又反對清兵的女英雄沈雲英的形象。王蘊章的《香桃骨》寫李自成起義中一對青年男女的離合悲歡，把李自成起義作爲造成國家戰亂、百姓失所的根源，予以否定。從這些作品的基本思想傾向來看，都是從封建正統觀念出發，對農民起義採取了敵視的態度。盧前《楚鳳烈傳奇》亦以張獻忠、李自成起義爲背景，寫書生王國梓與郡主朱鳳德的命運，「旨在發揚忠烈」，「《楚鳳烈》本事根據王國梓自述之《一夢緣》，與孔尚任《桃花

扇》、董榕《芝龕記》、蔣士銓《冬青樹》、黃燮清《帝女花》同
爲歷史悲劇，無一事無來歷，差堪自信者。」⓮

這些傳奇雜劇作家對待李自成、張獻忠等古代農民起義的態
度，與上文所述近代傳奇雜劇作者們對太平天國的看法基本一致。
從作品的題材來源上看，它們所反映的事件多有方志或筆記等史料
根據，並非憑空虛構而成。這一點也與關於太平天國的傳奇雜劇作
品一樣，表現出戲曲創作的紀實作風。

統觀近代歷史題材的傳奇雜劇作品，有如下幾點值得注意：

⑴十分注意歷史事件與當時現實的聯繫，以古鑑今、懷古傷今
的創作用意相當明顯，這是近代歷史題材傳奇雜劇空前興盛的戲曲
史原因和社會文化根據。譜寫古人古事，關注當代現實，收以古爲
鑑之效，可以說是中國戲曲史上歷史題材作品創作的共同特點之
一，但是，值得特別指出的是，近代戲曲史上，如此明顯、如此強
烈地以古鑑今的傳奇雜劇作品大量出現，這在整個中國戲曲史上，
還是第一次。

⑵近代傳奇雜劇中的歷史劇，數量較多，時間範圍也較廣，但
是總的說來這些作品所反映的歷史事件比較集中，關於南宋末年、
明末清初易代之際事件與人物的作品尤其眾多。這種現象的出現，
有著相當強烈的現實政治原因。從整個中國歷史上朝代更疊的角度
來看，宋末元初與明末清初這兩個重要的歷史關頭，具有其他時代
無法替代的特殊性質，不僅僅是朝代的更替變換，更重要的是外族

⓮　《楚鳳烈傳奇》卷首《例言》，民國樓園巾箱本。

入主中原，給漢族文士造成的心理衝擊非同尋常。這兩個特殊的時期，在許多近代中國人包括近代傳奇雜劇作家們看來，與西方列強欺凌宰割下的近代中國的遭遇和處境有著更多的相似之處，於是這兩個歷史關結點就成爲傳奇雜劇作家們特別關注的對象。

(3)近代歷史題材的傳奇雜劇作品，多有史料或其他歷史依據，多採取紀實性的表現方法，不以虛構見長。這一點與許多現實題材的傳奇雜劇作品有相似之處，也與近代其他戲劇樣式以及詩詞、小說、文章等文體所表現出來的基本傾向一致。這種以紀實爲主的創作取向也透露出在空前激烈的文化衝突之中，在前所未有的民族危機面前，戲曲家們創作心態發生的變化。

第四節　外國題材劇

對於中國歷史來說，在近代以來發生的無數文化變遷當中，一個最大的變化就是世界走向中國和隨後而來的中國走向世界。嚴格地說，只是到了近代以後，中國人才眞正逐步認識到世界之大，才逐步弄清楚中國在世界中的地理位置和文化地位。也只是到了近代之後，關於外國的歷史發展、現實狀況、風土民情、科學技術等對中國人來說非常新鮮的內容才大量在詩詞、散文、小說、戲劇等各種體裁的文學作品中出現。近代傳奇雜劇中外國題材作品的出現，與整個中國近代文學發生的這一文學空間的實質性拓展相應，共同成爲中國文學走向近代的重要表徵之一。

假如說關於中國歷史題材的近代傳奇雜劇是在古已有之的同類作品基礎上的進一步發展深化，那麼，關於外國題材的近代傳奇雜

劇的出現，就是近代戲劇題材取得重大擴展、發生實質性變化的重
要標誌，也可以看作是中國戲曲史上戲劇題材的一次前所未有的更
新和豐富，它的戲曲史意義和文化史意義同樣重大。

　　近代外國題材的傳奇雜劇數量不多，比不上關於中國現實題材
和歷史題材的作品，但是這些外國題材的傳奇雜劇不僅塑造了全新
的人物，演述了新鮮的故事，而且帶來了新的思想觀念，帶給人們
新的觀察與思考問題的眼光，它們對中國近代戲曲史和整個中國戲
曲史的意義和貢獻，不但一點也不比其他題材的作品遜色，而且具
有獨特的價值。

一、關於弱小國家命運與抗爭的作品

　　洪炳文的《古殷鑑》寫古巴時事：古巴內亂，兩黨相爭，總統
巴爾瑪辭職。美國總統羅斯福陳兵於兩國邊境，準備干涉，坐收漁
利，以約束古巴。議員多魯斯和將軍蒙德護等苦求巴爾瑪以國家利
益為重，復位以平息內亂，免受他國控制。巴爾瑪終不肯復位。作
品取材於當時報紙所載古巴內亂事實，創作意圖十分明顯，作者在
《小引》中自述道：「昔唐太宗云：『以古為鑑，可鏡得失。』
《詩》云：『殷鑑不遠。』古巴亂事，凡有國者之殷鑑也，故編成
名之曰《古殷鑑》。」基於這樣的創作宗旨，作品採取了紀實的創
作原則，作者《例言》中說得很清楚：「是編原本日報，情節關
目，不能臆造，以免失實。」❶這不僅對準確而深入地理解《古殷

❶　均見梁淑安、姚柯夫《中國近代傳奇雜劇經眼錄》，北京：書目文獻出版
　　社，1996年，第82頁。

鑑》非常重要，而且對認識近代其他外國題材的傳奇雜劇作品也有一定的啓發意義。

周祥駿《學海潮》敘 1871 年古巴人民反抗西班牙殖民主義者的鬥爭：西班牙人加但農任報館主筆，大肆宣揚專制主義，激起古巴人民反抗，殺死加但農。西班牙駐防軍尋找藉口逮捕古巴學生四十餘人，殺害其中八人。此事激起古巴人民強烈反抗，奮起爲國家獨立而鬥爭，不久古巴即擺脫殖民統治，宣佈獨立。作者在該劇卷首的《敘事》中說：「我戊戌、庚子，去今幾何年矣，能無餘悲？能無厚望？用繹其事，願爲有心人道焉。」❶創作意旨同樣異常清楚。

陸恩煦《李範晉殉國》寫出使俄國的朝鮮皇族李範晉，因感於日本侵吞朝鮮，遂在國外組織光復黨，抵抗侵略，欲圖恢復。不幸失敗，憂憤萬分，刺臂寫下血書，號召後人奮起鬥爭，然後自刎殉國。貢少芹《亡國恨》寫日本駐高麗統監伊藤博文至哈爾濱，準備與沙俄帝國秘密討論瓜分我國東三省，被朝鮮愛國志士安重根擊斃，安重根被捕，英勇就義。不久，日本政府頒發併韓條約，令朝鮮國王李完用退位，朝鮮正式爲日本所吞併。作者揭示在這競爭世界中，面臨日本等強國的侵略，中朝兩國唇齒相依的關係，呼喚中國人民儘快覺醒，拯救祖國。

❶　見梁淑安、姚柯夫《中國近代傳奇雜劇經眼錄》，北京：書目文獻出版社，1996 年，第 106—107 頁。

二、表現外國自強奮鬥歷史、反對專制統治,要求自主
　　獨立的作品

　　梁啓超創作了三種傳奇,兩種是外國題材,《新羅馬》和《俠情記》均是取材於他編譯的《意大利建國三傑傳》,劇本的創作用意也與這篇文章的主旨相同,借意大利在瑪志尼、加里波的、加富爾三傑率領下奮起抗爭,反對專制統治,終於取得民族革命勝利、獲得民族獨立之史實,號召中國人民快速覺醒,自強自立,爲擺脫屈辱、實現民族振興而奮鬥。感惺的《斷頭臺》表現法國大革命中,山嶽黨人開庭審判廢王路易十六,將其送上斷頭臺處死事。通過誅殺暴君的情節,宣揚反對封建專制統治的時代主題。麥仲華的《血海花》寫法國羅蘭與夫人瑪利儂向往平等自由,反對專制統治,主張建立共和政府。雖是演外國故事,卻與中國近代政治變革密切相關。

三、關於愛情婚姻及其他

　　有的外國題材傳奇雜劇作品表現出比較複雜的文化傾向,反映了中西古今文化嬗變交替之際的某些矛盾現象。袁祖光的《一線天》寫日本古詩人近藤道原死後,因地府徇私舞弊,靈魂被貶至不見天日的深淵之中。他不爲所屈,守定孤忠,反復吟誦生前所著《讀騷百詠》,終以至誠感動天地,巖石崩裂,現出青天一線,詩人靈魂跳出苦難之地。這是另一種創作思路,意在借外國故事抒發自己對現實生活中某些醜惡現象的憤懣感情。袁祖光的另一作品《望夫石》表現出與許多作者不同的文化傾向,帶有較濃重的保守

主義色彩。劇寫日本女子愛哥因丈夫出征不歸，每日眺望盼夫歸來，終於殉夫而逝，化爲望夫石。作者署名「社員某」的《維多利亞寶帶緣》，寫日爾曼可白兒辦公爵世子愛爾伯德與英國維多利亞公主的愛情故事。

劉咸榮的《娛園傳奇》共四種，之二《眞總統》是關於外國題材的，寫美國首任總統華盛頓少年時受到父親嚴格要求，謹受教誨，任總統之後孝順母親、勤儉持家一如從前，從而成就大事業。正如作者自己在劇首標明的，寫華盛頓故事用意重在「勸孝」，與其他三種《梅花嶺》的「表忠」，《斷臂雄》的「昭節」，《乞丐奇》的「彰義」一道，構成了全劇「忠孝節義」的主題，其中多有保守落後的成分。但是《眞總統》作爲外國題材的近代傳奇之一，塑造了一個與中國古代皇帝迥然不同的美國總統形象，客觀上也起到了開闊人們眼界的作用。

四、取材於外國文學名著的譯著參半之作

在近代外國題材的傳奇雜劇中，有兩種是十分特別的：一是吳宓的《滄桑豔》，一是錢稻孫的《但丁夢》。《滄桑豔傳奇》係根據美國詩人 Longfellow（朗費羅，1807－1882）的敘事長詩 Evangeline 譯著而成，作品的歷史背景爲英法兩國在美國開戰，法國戰敗，英國殖民勢力深入美國，著重描寫在這一動盪形勢下，一戶美國鐵匠家庭的父子二人因反對英國統治而被捕，一對普通家庭的青年男女受到的劇烈衝擊而發生的愛情悲劇。《但丁夢雜劇》僅刊出第一齣《魂遊》，係根據意大利偉大詩人但丁《神曲·地獄》第一第二兩曲（Canto I－II）之本事寫成，基本上是採取雜劇形式

的翻譯作品。這是錢稻孫在翻譯《神曲》之餘的創作。正如此劇發表時「編者按」中云：「錢君於正譯而外，又用但丁《神曲》本事，譜爲吾國雜劇。今所登其第一齣也。他日全劇譜成，不但文學因緣，東西合美，而且於盛集雅會，按景奏樂，低徊演唱，其銷魂益智，殆又可知。惟所亟待聲明者，即錢君此劇，實運用但丁《神曲》全部，由原文脫化而出，故其中無一字一句無來歷，語語均有所指，非與原作參證比較，不能知其妙也。」⓱這段表白，不僅對理解《但丁夢》大有益處，而且對認識《滄桑豔》也有一定的幫助。

就創作情況而論，這兩部作品存在一些相近之處。吳宓與錢稻孫能夠採取這樣譯著參半的方式創作傳奇雜劇，一方面是由於他們對中國傳統戲曲樣式的熟悉與喜愛，另一方面更是由於他們對西方文學、文化有著精深的把握和理解，缺少其中任何一個因素，都不可能想像創作出這樣的作品。

外國題材的近代傳奇雜劇，無論是對中國近代戲曲史、文學史來說，還是對整個中國戲曲史、文學史來說，意義都是重大的。

⑴這些傳奇雜劇作品的題材雖然是取自外國的歷史、現實或者是文學作品，但是以外鑑中的創作意圖非常清楚，作者們的目光始終密切關注中國社會現實。這就使人們在思考和探索中國近代的社會文化問題的時候，在中國戲曲史上古已有之的「以古爲鏡」的歷史劇之外，又擁有了一個新鮮而重要的參照系統，大大拓展了人們

⓱ 《學衡》第三十九期。

的認識空間和思考維度。

(2)這類作品的內容相當廣泛，思想也頗爲複雜，但基本傾向還是清晰的，就是通過表現各國的史事或時事，向中國輸入和宣傳民主、獨立、自由等啓蒙主義思想，促進中國向西方學習，走上自強自立的發展道路。這一點，與中國近代的許多其他形式的外國題材文學作品的基本精神一致，無論是關於外國的近代詩詞、散文還是小說，從總體上說，都貫穿著這種啓蒙主義精神。

(3)無論是就中國近代戲曲史、文學史而言，還是就整個中國戲曲史、文學史而言，出現如此眞實、如此眾多的外國題材傳奇雜劇作品，都還是第一次，這對豐富中國戲劇題材的貢獻是實質性的、獨特的，是中國戲曲史、中國文學史上一件值得重視與歡欣的事情。這些作品向中國人展示了一幅幅眞切而多樣的外面世界的圖畫，是近代以來世界走向中國與中國走向世界的雙向文化交流過程的重要成果之一，它又將繼續促進這種文化交流與對話。

第五節　歷代小說筆記和歷代文獻題材劇

古代文獻向來是中國戲曲的重要題材來源之一，特別是古代小說與戲曲的關係十分密切，取材於小說的戲曲作品數量歷來不少。近代戲曲繼承和發展了這一傳統作法，僅在近代傳奇雜劇中，就有不少是取材於古代小說筆記的作品，經學、史學、諸子文獻等也成爲傳奇雜劇的題材來源，有的甚至可以說是根據這些古代文學作品、古代文獻進行改編的作品。因此這些傳奇雜劇也成爲一個重要的題材類型。

一、取材於《聊齋志異》者

在取材於古代小說的近代傳奇雜劇中，以《聊齋志異》爲題材資源的作品最多，許多作家不約而同地將這部小說作爲自己戲曲創作的素材庫，這一現象非常突出。

李文翰《胭脂舄》據《胭脂》寫成，同時對道光年間官場黑暗與科舉弊端有所抨擊。黃燮清《絳綃記》取材於《西湖主》，情節有所增刪。王增年《暗香媒》的創作靈感來自從友人處聽聞的發生於吳下的一件實事，作者聽後不僅覺得頗新耳目，而且發現此事與《嬰寧》故事十分相似，「歸而構思，不欲直指其人，乃取《嬰婷》本傳爲緯，以己意經之，並稍設神道，以合關目。凍雲壓屋，積雪照窗，青燈熒熒，萬籟悉絕。試一拈毫，似覺腕中有鬼。每晚或成一二首，二十餘夕而畢。」[18]此作係將作者所聞事件與《嬰寧》故事相結合而成，這種處理方式，在取材於古代小說的近代傳奇雜劇中非常獨特。

陳烺《梅喜緣》取材於《青梅》，寫一書生張介與二女子程青梅、王阿喜的愛情婚姻故事。他的另外兩種傳奇也是據《聊齋志異》創作，《負薪記》據《張誠》，情節多依據原作，《錯姻緣》據《姊妹易嫁》故事寫成。這一故事後來被改編爲呂劇《姊妹易嫁》，影響至今。許善長《神山引》據《粉蝶》而作，《胭脂獄》據《胭脂》寫成。劉清韻的《小蓬萊仙館傳奇》十種中，有三種是取材於《聊齋志異》的：《丹青副》根據《田七郎》寫成，表現對

[18] 王增年《暗香媒序言》，《小說月報》第四卷第十號。

惡紳贓官的憎惡，《天風引》據《羅刹海市》寫成，內容情節均十分離奇，《飛虹嘯》據《庚娘》而作，寫戰亂中一對夫妻的悲歡離合，特別突出的是塑造了一個智勇雙全的剛烈女子形象。顧隨的《陟山觀海遊春記》取材於《連瑣》，這是筆者所見最爲晚出的取材於《聊齋志異》的傳奇雜劇劇本。

二、取材於唐人傳奇者

近代傳奇雜劇的另一重要題材來源就是唐代傳奇小說。唐代傳奇小說的繁榮不僅在中國小說史上具有十分重要的意義，而且也是整個中國文學史上的重要事件，對後來小說、戲曲的發展產生了非常深遠的影響。明清文人傳奇、雜劇等取材於唐傳奇者很多，似已形成一種創作習慣。正如周貽白論明代傳奇時所指出：「取材唐人傳奇文，實爲當時一種風氣。湯顯祖『四夢』固皆如此，沈氏今存諸種，亦有兩種源出唐人。這或者因爲唐代傳奇文，本身即爲較好劇材，如故事曲折，情節離奇，皆足供劇作者之揮灑。同時，故事既有所本，亦可免人認爲有所攻訐，招致非議。」❶❾近代傳奇雜劇作家繼續保持著這一習慣，創作了不少作品。近代戲曲家以唐代傳奇小說爲題材創作傳奇雜劇，主要是出於故事性的考慮，以古爲本免招非議的因素已經基本上不存在。

陳烺《仙緣記》據唐代小說《袁氏傳》，寫白猿化爲女子與書生孫恪結爲夫婦，後醒悟歸眞，重返山林。許善長《風雲會》取材

❶❾　《中國戲曲發展史綱要》，上海：上海古籍出版社，1979 年，第 291頁。

於張說《虯髯客傳》，寫李靖在長安謁見司空楊素，爲楊素家妓紅拂所傾慕，隨之出奔，途中結識豪俠張虯髯，後同至太原，得見李世民，也基本根據原作寫成。何墉《乘龍佳話》據唐人李朝威《柳毅傳》而作，情節也與原作基本相同。李慈銘雜劇《舟觀》（一名《蓬萊驛》）據唐人小說《支生傳》，情節有改變，寫會稽書生茲純父與武林女子施弄珠之間情事。該劇人物茲純父籍貫與作者一致，姓名與作者名字別號似有關聯，李慈銘號蒪客，茲純父之名當係由此化出。李慈銘的另一雜劇《秋夢》（一名《星秋夢》），乃是寫自己親身經歷的一件情事。將二者結合起來考察可知，《舟觀》所寫故事，雖以唐人小說爲憑藉，當包含作者個人親身經歷成分。將前人創作與個人經歷結合起來創作成雜劇，這種題材處理方式非常獨特。胡無悶《章臺柳》根據唐李堯佐《柳氏傳》，寫唐代才子韓翃與柳氏的愛情故事。

三、取材於歷代經史者

　　一些作品取材於正史，但是無論就它們的內容本身來看，還是就作者對這些內容的處理來看，或具較強的故事性，或顯然帶有神話色彩和虛構意味，很難認爲表現了什麼史實，反映了什麼具體的歷史問題，因此筆者沒有把它們歸入歷史劇之中，而別爲一類。這類作品比歷史劇數量少些，思想意義也較歷史劇低一些。李文翰的《銀漢槎》取材於《漢書》、《通鑑綱目》，採用「虛實參半」的手法❷，寫雌鼉王率山妖海怪鼓浪來襲，漢室君臣束手無策。張騫

❷　該劇《凡例》，見《銀漢槎》卷首，咸豐四年味塵軒刊本。

以出使西域之多年經驗，奉命探查河源。張騫溯源而上，誤入銀河，得織女所贈支機石，治水靈驗無比，擊敗海怪，天下太平。作品寫張騫故事，對道光時期中國政局動蕩、外患頻仍多有反映。張聲玠《玉田春水軒雜齣》之一《訊狚》取材於《梁書》、《南史》所載關於吉狚故事。寫十五歲少年吉狚爲父鳴冤，求代父死，終使父子二人共同獲釋。吉狚堅辭純孝稱號，決不因買名，爲時人所稱道。之八《遊山》取材於《宋書》所載謝靈運遊山故事。吳梅《東海記》取材於《漢書·于定國傳》中東海孝婦的故事，對烈女、孝婦大爲褒揚。

　　近代傳奇雜劇中，取材於經學著作的作品更少，這與經學著作的內容特點大有關係，很多經學著作的確難以適合戲曲創作的需要，很難成爲戲曲家取材的對象。但是，有的經學著作，或其中的某些部分，帶有較強的故事性，也成了近代傳奇雜劇的題材來源。在取材於經學著作的傳奇雜劇作品中，陳尺山的創作是最成功的，他的《孟諧傳奇》取得了突出的成就。《孟諧傳奇》由六個單折故事組成，幽默詼諧，富有諷喻意義，不僅風格獨樹一幟，題材也十分集中，全部據《孟子》中故事寫成：《牽牛》述齊宣王將釁鐘之牛放生，《搏虎》述馮婦應村民之請搏虎，《攘雞》述有人日攘鄰居一雞，《食鵝》述田仲子中兄田勝圈套、誤食鵝肉，《烹魚》述鄭子產欲放生魚、校人烹之，《獲禽》述趙簡子家臣善射者嬖奚與名御者王良出獵。這些劇作，以輕喜劇色彩和哲理性見長，堪稱近代傳奇雜劇短劇中的上乘之作。

　　俞樾的兩種傳奇《驪山傳》與《梓潼傳》在取材和命意上都非常特殊，它們不是取材於某種經史著作，而是通過傳奇劇本的形

式，考證解決經史問題，這在筆者所見的近代傳奇雜劇作品中，確
是絕無僅有的。在傳統經史研究中，關於驪山老母（驪山女）與梓潼
帝君（文昌）的來源等問題，存在不同觀點。俞樾作為一位在經學、
史學、小學等方面具有高超造詣的學問家，創作這兩種傳奇，當然
表明他對戲曲的重視，與他創作《老圓》雜劇、修訂小說《三俠五
義》為《七俠五義》、為他人戲曲小說作品作序等重視戲曲小說之
舉一致，更重要的是採用傳奇劇本的形式，表明他對這兩個學術問
題的見解。前者是根據古代文獻考證驪山老母的來歷，後者則同樣
以豐富的古代文獻為據，考證了梓潼帝君的由來。由於寫作傳奇的
主要目的是借傳奇這種形式發表對學術問題的觀點，因此這兩種傳
奇在情節結構、曲詞說白、語言表達等許多方面都呈現出其他作品所
不具備的特點。俞樾這種創作方法，是以戲曲形式承載經史學問、
考據文章的深奧內容，簡單地說就是「以考据學問為戲曲」。

四、取材於歷代筆記及詩文者

　　歷代筆記著作常常成為戲曲創作的題材來源，近代傳奇雜劇中
也有一些這樣的作品。許善長的《靈媧石》雜劇共包含十個單折短
劇，加附錄二種，共有單折短劇十二種，這些劇作依次為：《伯嬴
持刀》、《忠妾覆酒》、《無鹽拊膝》、《齊婧投身》、《莊姪伏幟》、
《奚妻鼓琴》、《徐吾會燭》、《魏負上書》、《聶姊哭弟》、《繁女
救夫》、《西子捧心》、《鄭袖教鼻》，全部是取材於春秋時期列國
故事。從許善長的傳奇雜劇創作來看，他對這類題材相當重視，也
十分熟悉，他創作的傳奇雜劇作品之絕大部分均取材於古代小說及
其他古代文獻。張聲玠《玉田春水軒雜齣》之二《題肆》取材於周

密《武林舊事》所載于國寶故事。之五《碎胡琴》取材於計有功《唐詩紀事》引《獨異記》陳子昂碎白玉胡琴，以文章獲得盛名的故事。之七《看眞》取材於馮夢龍《古今譚概》及宋祝穆《事文類聚》所載黨進命畫師畫像的故事。王蘊章《可中亭》據梁紹壬《兩般秋雨庵隨筆》，寫張船山欲納妾，爲求得夫人同意，安排妻妾二人相會於可中亭的故事，表現文人風流韻事。吳梅的《暖香樓》取材於明末清初余懷所著《板橋雜記》，寫南明文士姜如須與秦淮名妓李十娘的愛情故事。作者署瀨江濁物的《金鳳釵》取材於明代瞿佑《剪燈新話》，寫吳興娘與崔興哥曲折離奇的愛情故事。

還有一部分近代傳奇雜劇取材於某些詩文作品。楊恩壽《桃花源》根據陶淵明《桃花源記》寫成，寄託了作者的理想。劉龍瞗的《桃花源》也是取材於《桃花源記》，但是在情節上有所豐富，突出了秦始皇暴政這一桃花源中人避難的背景，這對近代社會的全面危機來說，有重要的現實意義。王蘊章《錦樹林》據《吳梅村詩集》關於卞賽（玉京）詩、余懷《板橋雜記》所載卞賽故事，寫秦淮名妓卞賽與明末名士吳偉業相愛，欲以妾事吳偉業，但吳偉業感於國憂家難，無心顧及兒女情長，卞賽甚爲失望，遂斷絕塵緣，出家爲女道士。夏仁虎的《碧山樓傳奇》據《吳梅村詩集‧過東山朱氏畫樓有感並序》寫成，作者自述曰：「右詩及序，爲傳奇之本事。……今年客瀋陽，長夏務簡，恒以度曲消遣。偶覽此篇，譜爲傳奇，十日而脫稿。余居文字無忌之世，彼但可四十字者，余則不妨放言，聊代梅村抒其感慨耳。」❷❶王時潤《聞雞軒雜劇‧王粲登

<hr>

❷❶　《碧山樓傳奇》卷首作者《跋》，民國十五年鉛印本。

樓》係取材於王粲《登樓賦》，寫旅食荊州的王粲登上當陽城樓，
抒發生不逢時、懷才不遇的感慨，作者的感慨亦寓其中。

　　吳梅的《綠窗怨記》值得特別一提。此劇僅刊十折，未見全
本，從已刊部分判斷，係根據明代孟稱舜的《嬌紅記》改寫而成，
寫一對真心相愛的表兄妹爲家庭所阻雙雙殉情而死的故事。作者對
這對男女表示讚賞與同情，對當時男女自由結合的風氣有所抨擊，
表現出與《嬌紅記》迥然不同的旨趣，如開場【西江月】下闋所
云：「一段幽魂渺渺，兩行紅淚疏疏。貞夫義女世間無，並不似近
日的鴛鴦野侶。」王季思指出：「《綠窗怨記》十折，關目全仿孟
稱舜《嬌紅記》，甚至賓白曲詞也一字不易，僅改換劇中人姓名和
略去一些次要的細節而已。當屬先生早歲遊戲之作（原載 1914－1915
年《遊戲雜誌》）。由於後面三十折沒有刊載，今天已看不到先生的
用意所在。根據先生對《詩錄》、《詞錄》的嚴格態度看，似不宜
編入。」㉒可以作爲考察《綠窗怨記》的參考。

　　統觀取材於古代小說筆記、古代經史及其他古代文獻的近代傳
奇雜劇，有一些不同於其他題材類型的近代傳奇雜劇的特點：(1)參
與過此類創作的戲曲家身份複雜，作品數量眾多，內容龐雜，故事
分散，很難用概括的方法將它們的核心內容揭示出來，這些作品是
近代傳奇雜劇題材廣泛特點的重要表徵之一。(2)無論其題材來源如
何，一些作品的內容與近代社會現實存在某種關聯，有的甚至是作
者親身經歷的事件，這些作品以曲折隱晦的獨特方式反映了近代中

㉒　《吳瞿安先生〈詩詞戲曲集〉讀後記》，《玉輪軒曲論三編》，北京：中
　　國戲劇出版社，1988 年，第 192 頁。

國的某些現實內容，具有一定的社會意義和認識價值。⑶絕大部分作品的創作，當係作者興趣愛好的較直接的反映，很難發現其中有什麼題外之旨、象徵意味。這些作品與現實關係較疏遠，卻是考察與認識作家性情志趣、個性特徵的重要材料，在戲曲史和文學史中，同樣應當予以足夠的重視。

第六節　作者自述劇與抒情議論短劇

本章上述各種類型的作品均是以題材內容為標準進行分類的，本節所述的作品，從題材內容到表現方法，都十分特殊，在近代傳奇雜劇中是比較獨特的，而且頗有集中討論之必要，因此本節擬採用另一種分類標準，即以作品的演述角度和表現手法來分類，對這些作品進行探究。這是根據這部分傳奇雜劇的特點採取的變通之法。

一、作者自述劇

近代有一部分傳奇雜劇，已經不滿足於借古人古事寫己意，或將自己經歷、情感等融入劇中，或者讓主要人物成為自己的化身，而是把自己直接寫入劇中，用自己真實姓名，或將姓名略加變化，創作成自述經歷、自抒情感的作品。為了討論的方便，筆者稱之為作者自述劇。

以這樣的角度與方法創作傳奇雜劇，並非到了近代戲曲家才開始，清初廖燕是這類作品的開創者。他的四種雜劇《醉畫圖》、《訴琵琶》、《續訴琵琶》和《鏡花亭》都是作者以真實姓名入

戲，並且將自己作爲主要人物的。乾隆、嘉慶年間的徐爔是另一位採取自述方法創作的戲曲家，其《寫心雜劇》二十種，全部是寫作者親身經歷。他的傳奇《鏡光緣》，男主角名余義，非常明顯，係取作者姓名之半，仍是寫自己經歷的作品。湯貽汾（號雨生，別署少雲子）作於道光年間的《逍遙巾雜劇》據實事寫成，記作者與徐廣緒（子容）二人「成兄弟交，又贈之長歌，以逍遙巾爲別，是道光壬午三月廿七日事也」㉓，作者以自己眞實姓名上場。例如第一齣《尋春》生云：「下官靈邱都尉湯雨生，毗陵人也。幼承先烈，早荷國恩，職備鷹揚，業慚鵬展。」第三齣《衲訪》也有這樣的片段：「（生）不消假託，我從前在羅浮山緝訪逆匪，改易道裝，原名易一仙，字貝水，道號掃雲子，於今仍用此姓名，便好道家是一元，來復本字。派你可喚做元鶴，呼我爲師，我已寫下詩箋一幅，你袖了到門投詩代刺便了。」作者雖未以自己眞實姓名上場，但劇中人物名字別號中藏作者眞實姓名甚明。近代傳奇雜劇中的作者自述劇，就是廖燕、徐爔、湯貽汾等這種創作方法的繼承與發展，在並不算很長的時間內，產生了一批自述身世與情感經歷的作品，足以成爲近代戲曲史上一個值得注意的創作現象。

從作者自述劇作者本人在劇作中出現的方式來看，還可以分爲兩種情況。一種是作者毫無變化地以眞實姓名直接出現於作品之中。賀良樸（號南荃居士）的《海僑春傳奇》是一部反對美國華工禁約的作品，以南荃居士爲正生，以其學生女俠遁雲爲正旦，貫串全劇。周實《清明夢雜劇》爲作者獨居金陵，時值清明，思念亡母所

㉓　《逍遙巾雜劇》卷首作者自敘，南京裏社民國二十五年刊本。

作，作者一人以眞實姓名登場，於夢中與妻子訴別情，寄念母思家之情。吳宓《陝西夢傳奇》根據自己親身經歷而作，述涇陽吳生與朋友創辦《陝西》雜誌，因款項不繼，終於導致停刊，甚爲可惜。主人公「涇陽吳生」即吳宓本人。姚錫鈞（號鵷雛）《菊影記》寫文士柳亞子與伶人陸子美、馮春航故事，作者爲主要人物之一，也以眞實姓名出現於劇中。

　　還有一種情況是作者在劇中出現時，對自己姓名進行了一點改變，但仍然可以清楚地判斷劇中人物就是作者本人。鄭由熙《霧中人》述書生庾信懷一家在太平天國起義中的一段經歷，即是作者個人親身經歷的表現，庾信懷即作者的化名。林紓（字畏盧）《蜀鵑啼》寫朋友浙江西安知縣吳德瀟被義和團殺害事，作者以諧音法化名連書，字尉閭，出現於劇中。支碧湖《春坡夢》寫庚子事變時期，支半蘇請命剿辦義和團，大獲全勝事。從作者經歷來判斷，此「支半蘇」即作者化名。湖南武陵人陳時泌的兩種傳奇《武陵春》與《非熊夢》，前者寫庚子事變，後者寫日俄戰爭，均以「武陵漁人」爲作品結構的線索，成爲作品的重要人物。可以肯定，此「武陵漁人」即作者自謂。胡薇元所撰《壺庵五種曲》中的三種《鵲華秋》、《青霞夢》和《樊川夢》，均寫胡龍威政治經歷與感情經歷，將這三種南曲雜劇與作者經歷聯繫起來考察，可以斷定，此「胡龍威」即作者自己。李慈銘（初名模，號蓴客）的雜劇《舟觀》借唐人小說《支生傳》寫自己經歷，劇中主要人物書生茲純父即從作者名號中化出。他的另一雜劇《秋夢》寫莫嶠與舊時情人嬰娘重會故事，莫嶠亦當係由作者初名而來。洪炳文《電球遊傳奇》寫花信樓主人帶僕人乘電球訪問友人吟香居士事，劇中吟香居士是作者朋

友李邃賢，花信樓主人即作者自己。曾樸《雪曇夢》主人公名甄林，亦係由作者姓名化出，曾與甄音近，劇中甄林自言係林逋轉世，故名爲林。

綜合考察近代傳奇雜劇中的作者自述劇，可以發現，它們給戲曲史留下的經驗是值得總結的：(1)這類作品，不論是敍述自己生活經歷，還是表現自己感情經歷，一方面是清代廖燕、徐爔、湯貽汾等同類傳奇雜劇創作的繼承，另一方面更是對前人同類戲曲創作的發展。從內容上說，近代傳奇雜劇中的作者自述劇更加豐富多彩，富於時代氣息和近代色彩。從形式上說，由於時至近代，傳奇與雜劇的區別實際上已經完全喪失，它們更加自由，更加大膽，從一個側面表現了近代傳奇雜劇的發展態勢。(2)這類傳奇雜劇雖早已有之，但是，在一百多年的近代戲曲史上，就出現了如此數量眾多，內容豐富，形式多樣的以作者自述爲主要表現手段的傳奇雜劇作品，形成了一個引人注目的重要戲曲史現象，這在傳奇雜劇的發展歷程中還是第一次，甚至在整個中國戲曲史上，也可以說是第一次，具有重要的戲曲史、文學史意義。(3)這些作品，自述生活經歷與情感歷程，根據自己經歷的眞實事件，反映個人眞實的內心世界，有感而發，生動逼眞，情眞意切，極易打動讀者與觀眾，引人共鳴。不少作品將敍述、議論、抒情較好地結合在一起，流暢自然，有的部分帶有強烈的內心獨白意味，將一些最個人化的事件與內心感受表現出來，特點十分突出，具有引人入勝的效果。

二、抒情議論短劇

在近代傳奇雜劇中，還有一部分作品，歸入以上類型中的任何

一類都覺不太合適。它們表現出一些突出的共同特點，如篇幅短小（明顯未完成者不計在內），人物較少，以抒發情感、議論時事、宣傳政治主張爲主，幾乎沒有故事情節，爲了討論的方便，筆者姑且稱之爲抒情議論短劇。

　　盧前在《明清戲曲史》中特闢一章《短劇之流行》，專門討論短劇問題，可見他對此問題的重視。中有云：「『短劇』云者，指單折之雜劇而言。……單折劇之製作，實在明正德嘉靖之世。」「入清以後，短劇日盛，順康之際，徐石麒、尤侗、嵇永仁、張韜，並有妙造。雍乾之世，有桂馥、曹錫黼，而楊潮觀尤臻極詣。降及嘉咸，有舒位、石韞玉、嚴廷中，亦一時能手。同光而還，始稍衰矣。然如陳烺輩，猶學步邯鄲，未盡絕跡。」❷實際上，同治、光緒以後，由於傳奇與雜劇實際上已經難以區分，許多戲曲作品大量發表於報刊，作者身份與心態也發生了重大變化，短劇創作仍然非常興盛，而且顯示出一些新的特點。筆者所謂近代傳奇雜劇中的抒情議論短劇，就是由於受盧前所稱「短劇」啓發並有所發展變化而來。

　　賀良樸的《歎老》傳奇僅有一折，一個人物，於新舊世紀交替之際，主人公陳腐聽說有一英武少年即將登場，自己退場讓位。主要表現舊中國的陳腐落後，對新中國滿懷希望。袁祖光《仙人感》雜劇寫1901年11月15日呂純陽道人在岳陽樓上，對湖南時局抒發感慨。無故事情節，也只有一人開口，劇中雖有其他人物出現，但只是作爲時事背景，供主人公抒發感想。陳天華《黃帝魂》雜劇

❷　《明清戲曲史》，臺北：臺灣商務印書館，1994年，第88頁，第94頁。

乃小說《獅子吼》中的一部分，爲宣傳革命而作，由中國之少年述說當年推翻滿清政府，建立獨立自由新中國的業績，以宣講演說爲主要表演手段，無故事情節。作者署無名氏的《少年登場》僅一折，無故事情節，由主人公中國人眞個（字少年）一人登場，邊說邊唱，批判沈睡不知危機者、改良主義者和個人主義者，揭露「欽定憲法」的虛僞性，號召青年起來革命。

陳家鼎《邯鄲夢傳奇》共二齣，也基本上由一人表演，但有故事情節，宣傳反清革命思想。述書生侯志達（字顯揚）因不滿於反清革命思潮之興，夢見自己奉皇命剿滅亂黨，反而被認作串通革命黨，意圖謀反，從而醒悟，決心爲糾集同胞，復我故土盡力，組織演說會，宣傳革命。吳魂《迷魂陣傳奇》僅一齣，一人登場，生扮金可珍，原爲革命新黨，後投靠清朝爲官，笑心醉共和志士爲飛蛾撲火，自投網羅，對政府封賞感恩戴德。爲諷刺抨擊漢奸之作，無故事情節。柳亞子《松陵新女兒傳奇》僅一齣，且扮謝平權一人上場，無情節，述婦女形式與精神之雙重不自由，女權蹂躪，女界沈淪，鼓吹學習西方，廣開女智，收回女權，發揚愛國精神，扶植文明。阮式（字夢桃）的《夢桃新劇》僅一齣，基本無故事情節，述臏魄（字殘魂）與憐卿兄妹二人感於時事艱難，共想救國之法，擬設立一漂心會，並初擬章程，欲使同胞洗心革面，人爭上游。

在近代傳奇雜劇之抒情議論短劇中，高增與玉橋憂患的創作是值得特別介紹的。高增《女中華》由且辮髮西裝扮黃英雌一人表演，以議論、宣講等方式，宣傳女權思想，無故事情節。他的另一作品《俠客傳奇》僅一齣，由生扮楊無畏一人上場，無故事情節，感慨亡國之痛，就當時國家危機與世界大勢，發表議論，宣傳自由

自立，反清革命主張。高增《人天恨傳奇》亦僅一齣，一人表演，生扮亞東少年含辛子，述含辛子妻亡己孤，感慨甲午中日戰爭後，中國危急日甚，同胞受壓制，河山將淪亡，宣傳反清革命。他的《血海恨》歷數清兵入關後種種罪行，痛斥認賊作父的漢奸，鼓吹反清思想。此劇亦無故事情節。可以說，高增是近代最出色的抒情議論短劇作家。

玉橋憂患其人的眞實姓名、生平事跡等情況目前雖然尙未知曉，但其抒情議論短劇同樣值得重視。玉橋憂患《廣東新女兒傳奇》僅一齣，小旦扮朱翠華，感於女權久墜，女學未興，鼓吹女子自立，與男子同處於競爭世界之中。一個角色出場，無故事情節。同人所著《雲萍影傳奇》，雖不能說無情節，但故事極其簡單。劇分上下二齣，上齣僅小生扮歪挨克一人上場，述於此歐風美雨東漸之時，國弱家貧，希望救國有方，於國有用。下齣旦扮華格斯與歪挨克出場，華格斯悼祖國人權之淪亡，二人共道天演競爭公理，宣傳平等自由獨立思想。

盧前嘗指出：「曲有場上之曲，有案頭之曲，短劇雖未必盡能登諸場上，然置諸案頭，亦足供文士吟詠。無論何種文體之興，其作也簡，其畢也巨。雜劇之起爲四折，終而至於有四十齣之傳奇，物極必反，繁者亦必日益就簡，短劇之作，良有以也。」㉕此論最值得注意者有二：短劇較難在舞臺上演出，多爲供閱讀吟詠的案頭之曲；短劇的流行，是對長篇傳奇的一種反撥，是戲曲文體發展的

㉕　《明清戲曲史》，臺北：臺灣商務印書館，1994年，第105頁。

內在需求。從上述近代傳奇雜劇中的抒情議論短劇的情況看，它們較之盧前所論的明清短劇作品，雖有繼承，但更重要的是發展，近代短劇在許多方面令前代同類之作有所不及。

近代傳奇雜劇中的抒情議論短劇的突出特點有：(1)無論傳奇或雜劇，篇幅短小，大多僅有一二齣（折）；人物較少，一般僅一至二人有說白與唱詞，偶有多人出場，但僅爲陪襯或背景。(2)以抒情、議論、宣傳爲核心，一般無故事情節；或者僅有極簡單的情節，故事不完整也不連貫，而且不佔重要地位，基本無法在舞臺上演出，屬供閱讀的案頭之曲。(3)表現內容多以近代社會現實爲基礎，反映對時代最緊迫、最重要、最突出的社會問題的見解、觀點等，尤其突出對政治文化主張的闡發。(4)不論是就近代傳奇雜劇來說，還是就傳奇雜劇的全部發展過程來說，這些抒情議論短劇對傳奇雜劇原有體制規範的突破都是非常大膽的，它們對傳奇雜劇傳統的變革更新也是相當顯著的。

第五章　近代傳奇雜劇
的藝術新變

　　如果把近代傳奇雜劇置於中國戲曲、中國文學發展的動態歷程
中考察，就會認識到，無論就其思想內容來說，還是就其藝術形式
來說，近代傳奇雜劇與其他時代的戲曲創作、文學現象一樣，既在
一些方面繼承和延續了傳統，又在許多地方對傳統有所變革創新，
獲得了與其他時代的戲曲發展大爲異趣的特點。而且，相當明顯，
近代傳奇雜劇對戲曲傳統的揚棄，表現得特別集中，特別充分。在
近代傳奇雜劇研究中，最佳的策略就是對其繼承傳統與變革傳統的
兩個方面進行均衡而深入的考察，這是一個完美卻不易達到的目
標。本章爲了著重討論近代傳奇雜劇藝術上的創新因素，因此不能
不在二者之間有所側重，就是說，爲了研究目標的需要，本章採取
的研究思路是，在不忽略傳統因素的前提下，將重點放在討論近代
傳奇雜劇創作藝術的變革與創新方面。

第一節　戲劇情節的削弱

　　傳奇雜劇作爲中國古典戲曲的結晶，以「合言語、動作、歌

唱，以演一故事」❶是其文體構成方面的突出特徵，與其他抒情
性、敘事性的文體相比，具有較強的綜合性特點。情節在傳奇雜劇
中的作用與其他敘述性文體如小說、說唱等有較大的不同，但它作
爲戲劇要素之一，在傳奇雜劇中具有不可或缺的地位。可以說，中
國戲曲史上的著名作品，幾乎無不具有完整而精彩的情節結構，引
人入勝的故事脈絡。因此，在中國古代戲曲史上，無論是傳奇還是
雜劇，「故事」一直佔有重要的地位。

　　這種情況在近代傳奇雜劇中發生了引人注目的變化。從總體上
說，不同的戲曲家對情節的處理方式有很大的不同，情節與故事因
素在近代傳奇雜劇中發生了明顯分化現象。具體而言，一部分傳奇
雜劇中的情節，與元明清三代傳奇雜劇相比，沒有大的變化，它們
具有連貫而完整的情節，構造了引人入勝的故事，創作思路基本上
是以繼承戲曲傳統爲主。這樣的傳奇雜劇作品，在近代一百多年的
戲曲史上都存在，而在上文所述近代傳奇雜劇發展的第一個時期
（近代前期，1840－1901）和第三個時期（近代後期，1920－1949）中，以故
事情節取勝而顯得比較突出的作品多些，其中不乏近代戲曲史乃至
整個中國戲曲史上的名作。如近代前期戲曲家李文翰、黃燮清、陳
烺、許善長、鄭由熙、楊恩壽、劉清韻等的大量傳奇雜劇，都可以
作爲代表。近代中後期的傳奇雜劇作家也留下了許多以情節與故事
見長的劇本，如洪炳文、吳子恒、袁祖光、陳栩、吳梅、王蘊章、
冒廣生、盧前、顧隨等的許多作品都是很好的證明。這些戲曲家的

❶　王國維《宋元戲曲史·宋之樂曲》，上海：上海古籍出版社，1998 年，
　　第 32 頁。

創作，較好地繼承了傳奇雜劇重視情節結構，注重故事性的傳統，在戲劇情節的處理上，重視前人取得的成就，並較好地在自己的作品中貫徹了情節故事重要性的原則。近代傳奇雜劇中的這部分作品，更多地展示了戲曲創作中傳統慣性動力所發生的巨大作用，取得的成功也是顯而易見的。這些傳奇雜劇作品理所當然地在近代戲曲史上佔有重要的地位。

另一方面，從發展變革的角度考察近代傳奇雜劇中的情節與故事，就可以清楚地看到，還有相當多的作品在情節結構、故事格局方面已經發生了很大的變化，從這些傳奇雜劇中可以明顯地感受到，情節與故事在戲曲家心目中的地位已經大不如前，在戲曲中的作用已經大大降低，有時甚至成為可有可無的東西，或者乾脆出現了無情節、無故事的傳奇雜劇作品。也就是說，在近代一些傳奇雜劇中，情節再也不是戲劇的構成要素了。這種情形雖然在近代以前的某些傳奇雜劇中就有所表現，但是傳奇雜劇的情節淡化、故事淡化或稱之為非情節化、非故事化傾向，至近代發展到了空前的程度，成為近代戲曲史上的重要現象之一。這種情形在整個近代傳奇雜劇的發展歷程中都有所表現，而在近代傳奇雜劇發展的第二個時期（近代中期，1902－1919）的作品中表現得尤其突出。

近代傳奇雜劇的非情節化、非故事化傾向，主要通過如下三種方式表現出來：無故事情節；僅有極簡單的情節與故事；情節與故事不連貫不完整。現分別討論。

一、無故事情節

有相當一部分近代傳奇雜劇，是基本上無情節、無故事的，作

品的主要目的不在於通過連貫的情節構成故事，描繪人物，營造藝術空間，實現理想的戲劇效果，而主要在於以比較直接簡潔的方式抒發情感，發表見解，宣傳主張，呼喚理想。這種傾向在近代許多傳奇雜劇中都有明顯的表現，尤其是在一些政治家型、宣傳家型戲曲家的作品中表現得更爲突出。

上文所述的抒情議論短劇，就是近代傳奇雜劇非情節化、非故事化傾向的最典型代表。如賀良樸傳奇《歎老》、袁祖光雜劇《仙人感》、陳天華雜劇《黃帝魂》、無名氏《少年登場》、吳魂《迷魂陣傳奇》、柳亞子《松陵新女兒傳奇》、高增《女中華》、《俠客傳奇》、《人天恨傳奇》、《血海恨》、玉橋憂患《廣東新女兒傳奇》、佚名作品《巾幗魂傳奇》等都是這類作品的代表。這些作品篇幅短小、人物很少，由於這種表現形式上的限制，當然使它們難以構成曲折的情節，有趣的故事。

出現這種形式的傳奇雜劇，深層的原因是因爲戲曲家的創作動機、戲曲宗旨已經在很大程度上離開了戲曲藝術本身，情節與故事顯然已經不是他們創作過程中最關心、最重視的問題，他們在進行戲曲創作的時候，更多地把目光投向了戲曲之外。這種情形，不僅僅出現於傳奇雜劇中，近代政治家型、宣傳家型文學家的小說、散文、詩詞創作都不同程度地帶有這種傾向。這種情形的大面積出現，深刻地反映著近代文學家的創作心態，近代文學的命運與際遇。作爲傳奇雜劇來看，不能不說這類作品藝術成就不高，留下的教訓要多於經驗。但是，假如把這些作品的出現當作一種戲曲史現象、文學史現象來考察，卻可以發現許多令人深長思之的東西，具有重要的戲曲史、文學史價值，也具有一定的文化史價值。

　　近代無情節戲曲並不僅限於篇幅短、人物少的傳奇雜劇，也有篇幅較長、人物較多的作品同樣沒有情節的情況。楊子元的《新西藏》和《黃金世界》就屬這類作品。《新西藏》共四齣，前三齣主要介紹西藏的歷史、地理、種族、物產、宗教、風俗、習慣等，第四齣為全劇中心，針對西藏的具體情況，提出有效地治理西藏、保持西藏穩定的策略。此劇重在介紹有關情況並提出方案，知識的介紹和策略的思考取代了故事情節。《黃金世界》凡五齣，創作目的是「藉社會絲竹移人之效，吹入民國同胞腦海之中，為他日開闢黃金世界張本。」❷因此，此劇重點在有感於「神州多難，四萬萬同胞沈苦海」❸的社會現實，提出當時中國人民的苦難現狀和社會面臨的緊迫問題，思考如何使國家民族擺脫內憂外患的窘境，迅速走向富裕、大同的理想。社會現狀的描述和理想未來的企盼也代替了情節。

二、僅有極為簡單的情節和故事

　　有一部分近代傳奇雜劇，篇幅較短，以一二齣（折）為多，人物也少，一般只有一兩個角色上場，不能說完全無情節、無故事，但其情節與故事極為簡單。在這部分傳奇雜劇中，不僅事實上情節與故事在劇中已經不重要，出現明顯的淡化趨勢，而且，從創作的

❷　作者自述，見梁淑安、姚柯夫《中國近代傳奇雜劇經眼錄》，北京：書目文獻出版社，1996年，第175頁。

❸　《楔子·百字令》，見梁淑安、姚柯夫《中國近代傳奇雜劇經眼錄》，北京：書目文獻出版社，1996年，第175頁。

角度來看，作者也只是將情節與故事作爲一個憑藉，重要的是它們承載的內容，表現的思想，並不重視戲曲的情節與故事本身。這些作品從另一個方面表現了近代傳奇雜劇非情節化、非故事化的傾向。

在進入近代之前，戲曲史上已經可以看到此類傳奇雜劇的出現。道光年間傑出女戲曲家吳藻的雜劇《喬影》，就是一部這樣的作品。作品述少女謝絮才因抱怨自己身爲女子，遂女扮男裝，並將此形象畫成小影一幅，名之曰《飲酒讀騷圖》，懸掛於書齋。後又欣賞自己女扮男裝畫像，邊舉杯痛飲，邊誦讀《離騷》，藉以抒發內心的憤懣憂怨之情。

近代以後，這樣的傳奇雜劇數量增加，非情節化、非故事化的傾向表現得更加突出。吳寶鎔《太守桑》據當時實事寫成，意在讚美作者熟悉的一位官員的善政，情節極其簡單，全劇帶有濃重的抒情詩、田園詩意味。俞樾《老圓》雜劇由三人上場，述老將李不侯因感於征戰無功，老妓花退紅因感於年老色衰，二人心懷塊壘，備覺惆悵凄涼，遇一老僧以佛法相勸，言英雄兒女，事異情同，世間之事，無有好收場，皆如夢幻，二人遂消卻不平，頓覺釋然。作品重在抒發人生感慨，情節極爲簡單。玉橋憂患《雲萍影傳奇》上齣僅小生扮歪挨克一人上場，述歐風美雨東漸之際，國弱家貧，希望救國有方，於國有用。下齣旦扮華格斯與歪挨克出場，華格斯悼祖國人權之淪亡，二人共道天演競爭公理，宣傳平等自由獨立思想。雖不能說無情節，但故事極其簡單。李慈銘雜劇《舟靚》（一名《蓬萊驛》）和《秋夢》（一名《星秋夢》）各一折，前者借唐人小說述自己情事，後者直述個人感情經歷，重點均在於表現對往事的懷舊之

情，對舊情人的思念之感，雖有較連貫的情節，但情節相當簡單，故事也未見精彩，創作重點顯然不在於情節與故事。洪炳文的《撻秦鞭》主要控訴秦檜的罪惡，對時局多有感慨，《普天慶》演述立憲宗旨與富國強民之策，對未來深懷期待，二者均不以情節取勝。

　　袁祖光《瞿園雜劇》中的《藤花秋夢》、《孽海花》（一名《金秋夢》）、《暗藏鸎》、《賣詹郎》（一名《長人賺》），《瞿園雜劇續編》中的《東家顰》、《鈞天樂》、《一線天》、《三割股》等，都是情節相當簡單，故事極其簡潔，著重表達作者政治文化見解的作品。陳翠娜的《護花幡雜劇》、東學界之一軍國民的《愛國女兒》、蔣鹿山的《冥鬧》、高增的《女英雄》和《活地獄》、歐陽淦的《新上海》、龐樹柏的《碧血碑》、王蘊章的《可中亭》、周實的《清明夢》、麥仲華的《血海花》、浴血生的《革命軍》、吳魂的《迷魂陣》、孫寰鏡的《鬼磷寒》和《安樂窩》、阮式的《夢桃新劇》、陸恩煦的《血手印》、心悸的《邯鄲女兒》、陳家鼎的《邯鄲夢傳奇》、逋隱的《黃花岡》、宛君的《山人扇》、蔣景緘的《俠女魂》、劉咸榮《娛園傳奇》四種《梅花嶺》、《眞總統》、《斷臂雄》、《乞丐奇》、王時潤的《聞雞軒雜劇·王粲登樓》、貢少芹的《哀川民》、佚名作品《揚州夢》、《維新夢》等，都是這樣的作品。

　　這些情節簡單、故事簡單的傳奇雜劇，篇幅較短，人物較少，不易展開曲折的情節，難以演述精彩的故事。這當然是造成它們非情節化、非故事化傾向的重要原因。但是，要從作者的政治文化觀念、生平經歷與主要事跡等方面追尋作者採取這種表現形式的原

因，才能對這類傳奇雜劇有更深一步的認識。

三、有情節而不連貫，有故事卻不完整

上述兩種情形，主要是就近代傳奇雜劇中的短劇來說的。現在所要討論的是篇幅較長、人物較多，同樣帶有非情節化、非故事化傾向的作品。就是說，這些傳奇雜劇作品，從篇幅上說，不再限於一二齣（折），從人物上說，也不僅是一二人上場，它們具備了構成曲折離奇的情節，形成精彩動人的故事的基本條件，但是仍然表現出較明顯的非情節化、非故事化傾向。嚴格地說，這一部分作品是近代傳奇雜劇走向非情節化、非故事化道路之最充分、最集中的表現。近代傳奇雜劇中情節、故事因素的新態勢、新走向，也往往通過這些作品最有說服力地得以呈現，通過這部分傳奇雜劇，可以比較充分地認識近代戲曲與元明清三代戲曲關於情節與故事處理的不同特點。

近代傳奇雜劇中，這種作品爲數不少，頗引人注目。如果根據造成非情節化、非故事化的主要原因將這些作品作一區分的話，可以看到主要有三種情況。

第一，由於反映現實、議論時政、抒發情感的需要。魏熙元的《儒酸福傳奇》凡十六齣，沒有貫穿全劇的情節與故事，而採取了每一齣情節與故事相對獨立的方式，事實上每齣的情節與故事也並不突出，各齣戲分別從不同的側面表現同一主題，全部十六齣戲共同反映士子儒生的種種生活、心態、處境和遭遇。也就是說，這部傳奇不是以情節與故事作爲結構的線索，而是把主題置於非常明晰的位置，每齣齣目均冠以「酸」字，突出作品主題，以問題爲中心

結構全劇。作者把這一點說得相當清楚：「是曲逐齣逐人，隨時隨事，能分而不能合。乃於因果兩齣中，暗爲聯絡，而以十六個酸字貫串之。」❹這樣進行構思並創作的必然結果，就是情節和故事走向戲曲的邊緣，由於突出主題的需要而採取並強化了戲曲的非情節化傾向。

　　吳子恒的《星劍俠傳奇》，長達五十三齣，爲近代傳奇雜劇中的奇構，人物眾多，出場人物難以準確統計，內容豐富，二十世紀最初二十年的國內大事、一部分國外大事幾乎都有所表現，當時中國存在的主要社會問題、面臨的主要政治危機差不多都有所反映。爲了適應這樣的創作意圖與內容需要，作者採取了相當自由的結構方式，在神仙帶領下上天入地，遍歷中外，不受情節連貫與否和故事完整與否的限制，在縱覽世界的廣闊文化背景下，展示了二十世紀初葉中國社會的圖景，描繪了一幅幅中國人民苦難深重與不懈抗爭的畫面。這樣以一個一個的「事件」與「問題」來構思創作的結果，就造成了全劇情節不連貫，大幅度跳躍，故事也不完整、不精彩的情形。從某一部分來看，不能說《星劍俠》的情節和故事不連貫、不完整，但是從總體上看待整部作品的情節與故事，就會感到故事與情節明顯的淡化、邊緣化的情況。

　　歐陽淦等的《維新夢》共十六齣，也是以「問題」作爲結構的主要線索，這一點從各齣齣目名稱就可以看出，第一齣《感憤》之後，第二齣即爲《入夢》，之後第三齣至第十五齣依次爲《授

❹　作者《例言》，《儒酸福傳奇》卷首，光緒十年玉玲瓏館刊本。

職》、《寫本》、《建路》、《採礦》、《講武》、《勸學》、《裁官》、《訓農》、《驗廠》、《商戰》、《外交》、《立憲》、《大同》，第十六齣以《夢醒》作結。很明顯，中間十三齣是全劇的主體部分，它們從不同方面揭示了當時中國面臨的主要問題，提出了應當採取的主要對策。在這樣的劇作裏，情節與故事已經退居於不重要的位置，情節與故事淡化的傾向非常明顯。

上文在討論近代傳奇雜劇中的無情節作品時，曾提及楊子元的《新西藏》和《黃金世界》。在此必須再次說到這位戲曲家。楊子元的另外兩種作品《阿芙蓉傳奇》與《女界天傳奇》，是近代傳奇雜劇非情節化、非故事化趨勢的重要代表。《阿芙蓉傳奇》凡十八齣，前加楔子，創作目的是揭露鴉片罪惡，勸禁吸食，廓清毒孽，使國家民族迅速振興。對此相當瞭解的作者之友李炳炎指出：「羅列煙界怪現象，使人觸目驚心，引爲國恥，而鑑前車。」❺作者本人也在作品中說得很清楚：首齣之前《楔子》開場曲【青玉案】云：「乾坤一大梨園耳，花花世，皆傀儡。十二萬年一彈指，蛤中佛笑，桔中叟喜，劫換滄桑矣。南部煙花金粉地，東山絲竹霓裳隊，利國福民膈社會。銅琶鐵笛，紅簫綠綺，驚醒睡獅起。」【尾聲】云：「四萬萬人福如天，震旦盡兵仙。雄吼地球執牛耳，三千界掃芙蓉煙。」因此，作品以展示鴉片煙毒害的種種現狀和應當採取的禁止措施爲中心，沒有連貫的情節和完整的故事當屬自然之事。

❺ 李炳炎《題阿芙蓉傳奇·六大特點》，見梁淑安、姚柯夫《中國近代傳奇雜劇經眼錄》，北京：書目文獻出版社，1996 年，第 174 頁。

　　第二，由於表現紛繁史實、陳述複雜事件的需要，特別是當所反映的內容時間、空間跨度極大、難以把握與駕馭的時候。梁啓超的傳奇《劫灰夢》、《新羅馬》和《俠情記》均未完，從已經完成部分的情況可以看出，三種傳奇的非情節化、非故事化傾向也十分明顯。僅完成一齣的《劫灰夢》，作者感於甲午戰敗，庚子國變，列強侵略，人心不振，憂憤已極，欲以戲曲喚醒同胞，遂借劇中人物杜撰之口表白道：

> 我想歌也無益，哭也無益，笑也無益，罵也無益。你看從前法國路易第十四的時候，那人心風俗不是和中國今日一樣嗎？幸虧有一個文人叫做福祿特爾（引者按今譯伏爾泰），做了許多小說戲本，竟把一國的人從睡夢中喚起來了。想俺一介書生，無權無勇，又無學問可以著書傳世，不如把俺眼中所看著那幾椿事情，俺心中所想著那幾片道理，編成一部小小傳奇，等那大人先生、兒童走卒，茶前酒後，作一消遣，總比讀那《西廂記》、《牡丹亭》強得些些，這就算我盡我自己面分的國民責任罷了。❻

梁啓超《新羅馬》、《俠情記》二種據他編譯的《意大利建國三傑傳》譜成，重點在於演述意大利由弱變強、成為歐洲自主國家的歷史，給中國人提供借鑒。與《劫灰夢》相似，在《新羅馬》的開

❻　《楔子一齣·獨嘯》。

頭，作者借意大利偉大詩人但丁之口表白創作意圖說：

> 老夫生當數百年前，抱此一腔熱血，楚囚對泣，感事唏噓。
> 念及立國根本，在振國民精神，因此著了部小說傳奇，佐以
> 許多詩詞歌曲，庶幾市衢傳誦，婦孺知聞，將來民氣漸伸，
> 或者國恥可雪。……我聞得支那有一位青年，叫做甚麼飲冰
> 室主人，編了一部《新羅馬傳奇》，現在上海愛國戲園開
> 演。這套傳奇，就係把俺意大利建國事情逐段摹寫，繪聲繪
> 影，可泣可歌。四十齣詞腔科白，字字珠璣；五十年成敗興
> 亡，言言藥石。……我想這位青年，飄流異域，臨睨舊鄉，
> 憂國如焚，回天無術，借雕蟲之小技，寓逋鐸之微言，不過
> 與老夫當日同病相憐罷了。❼

從這樣的宗旨出發創作傳奇雜劇，情節與故事的因素必然退居次要
的位置，從而更充分、更集中地實現啓發蒙昧、鼓舞民氣、救國救
民的目標。

　　楊子元的《女界天傳奇》八齣，前加楔子，每齣述一個故事，
有一個相對完整的情節，全劇由八個互無聯繫的獨立故事構成：第
一齣《授書》，述玄女授黃帝兵書；第二齣《飯韓》，述漂母以飯
食韓信；第三齣《戍邊》，述花木蘭代父從軍；第四齣《救種》，
述秦良玉抗清保種；第五齣《宗孔》，述美國總統華盛頓之母尊

❼　《楔子一齣》。

孔；第六齣《醫院》，述俄皇娣亞歷山大內親王親任看護婦；第七
齣《救國》，述英國首相亞斯夫人救國危難；第八齣《和議》，述
海牙萬國婦女大會。顯然，前四齣寫中國傑出婦女，後四齣寫外國
婦女狀況。各齣之間在情節上決不相關，全劇當然沒有一個完整的
故事，全劇的情節與故事已經完全被消解。但卻有一個非常突出的
中心主題將作品聯繫起來，情節的作用已經被思想主題所取代。作
品的最後一齣結尾曲【南鄉子】云：「婦學掌周官，女界原來別有
天。九嬪之法空秦火，堪憐，女權墜地三千年。天鐸振劇壇，喚醒
震東玉嬋娟。模範中西奇女子，請看，神聖民邦鞏紅顏。」作者自
述創作宗旨時說得更清楚：「蒲江楊子元，新撰《女界天傳奇》，
以擴張女學，鞏固共和爲宗旨，援中西有關國家、有關世界奇女
子，資紅顏模範，期共享平權自由之福。」❽由此就更容易理解作
者爲何要採取這樣的創作策略了。

　　丁傳靖的《七疊果》根據近代著名詩人易順鼎自述前世七生之
事創作，共八齣。首齣寫周靈王太子晉（字子喬）前生本靈山會上的
優曇仙史，因情心萌動而被貶謫下界。第二齣至第六齣寫明代張
靈與崔素瓊的愛情悲劇。第七齣寫張靈的三個化身清代張船山、王
仲瞿、張春水同至可中亭相聚。第八齣寫優曇仙史謫限將滿，最後
一世即清末湖南龍陽易順鼎。實際上，作品由四個相對獨立的故事
構成，全劇情節並不連貫，時間和空間跨度極大，結構相當自由。
連貫的情節與完整的故事在此劇中已經不重要，其基本結構線索就

❽　見梁淑安、姚柯夫《中國近代傳奇雜劇經眼錄》，北京：書目文獻出版
　　社，1996年，第176頁。

是易順鼎的生命輪回，前世今生。

　　第三，由於考證學術問題、追索正確結論、展示學問淵博的需要。這樣的作品不多，但是非情節化、非故事化傾向表現得非常充分，作品作意、寫法、面貌、風格等均極獨特，特別值得重視。近代前期戲曲家張道的傳奇《梅花夢》分上下兩卷，凡三十四齣，爲近代篇幅較長的傳奇之一。此劇有引人的情節與完整的故事：梅花仙子被謫下界，投生爲揚州女子喬小青。小青慧解詩書，棋畫皆精，嫁錢塘馮雲將爲妾。爲正妻所不容，強令遷往孤山中獨居，備受煎熬，抑鬱而死。值得指出的是，此劇卷上之末有《補一折·評疑》，卷下之末有《綴一折·寄韻》，二折戲皆與全劇情節無關，也皆在全劇故事之外。《評疑》主要考證評析劇中人與事的來歷，如指出喬小青原姓馮，實有其人等。該折皆爲考據性文字，均係說白，無一曲唱詞；還記載了《梅花夢》上本演出之後各類觀眾的不同反映，不同人物亦從不同角度評論小青的事跡。《寄韻》重在表達對小青故事的感想，此折沒有什麼情節，抒情性特點十分突出，【尾聲】中多係作者感慨之言：「寓言眞假全無驗，倒不如分付秦皇火一炊。據我看來，把那《梅花夢》付諸一炬，倒覺清脫，再問那夢神兒，你撮弄無端，還敢把人去閃？」如果說《寄韻》一折的寫法還屬於傳奇中經常使用的抒情性結尾，那麼《評疑》一折的特殊性質就更加突出一些。一般情況下，這樣的內容不被納入劇中，更少有專列一折以表現之的情況。在許多傳奇雜劇中，對這類內容通常的處理方法是，將它們作爲附錄，或在劇前，或在劇後，總之不作爲全劇的一個部分出現。可以認爲，這兩折戲的運用，實際上部分地改變了這部傳奇的情節與故事結構，透露出近代傳奇雜劇走

向寫實化、非情節化的動向。

　　俞樾的兩種傳奇《驪山傳》和《梓潼傳》的情節與故事處理更值得注意。作者本人集經學家、史學家、小學家與文學家於一身的特殊身份，賦予這兩種傳奇許多新奇的特點，作者的學問、興趣、才情和稟賦在傳奇中得到相當充分的展示。《驪山傳》凡八齣，係考證驪山老母的來歷，《梓潼傳》亦八齣，是考證梓潼帝君的來歷，二者均根據古代經史文獻，字斟句酌，語語坐實，旁徵博引，考訂精詳。作者創作的興奮點顯然不在於情節與故事，並不曲折的情節和並不精彩的故事在作品中明顯處於可有可無的從屬性地位，本來應當受到作者重視、引起觀眾和讀者興趣的情節與故事，退居到作品的邊緣，被濃重的學術色彩和深奧的經史考據所沖淡。正如《驪山傳》第二齣結詩所說：「驪山老母世皆知，世系源流孰考之。《史記》《漢書》明白甚，並非院本構虛詞。」全劇結詩也說出創作用意：「平生耽著述，頗不襲陳因。搜出驪山女，補完周亂臣。經生傳述誤，史氏記來真。此論奇而確，迂儒莫怒嗔。」《梓潼傳》第六齣文學博士下場詩也說：「戲將六藝付閒評，鑼鼓場中試共聽。欲把文君稍點綴，遂教科白也談經。」全劇結詩再次訴說作者對作品中所得出的學術性結論的自信：「文昌宮殿人間滿，畢竟無人識此人。天上文昌推本命，周時張仲託前身。蠶叢故里仍難沒，蛇腹訛言大可嗔。試看常璩《巴蜀志》，我言徵實豈翻新。」作者不僅道出傳奇創作的用意、方法，而且對得出的學術結論十分自信，可以與正史相參。作者最為關注的並非戲曲的情節與故事，也反映得再清楚不過。俞樾是近代戲曲家中「以學問為戲曲」的最傑出代表，他的《驪山傳》和《梓潼傳》是近代「學問化」戲曲的

代表作品。

　　上述三種情形表明，在近代傳奇雜劇中，有相當一部分作品，表現出明顯的非情節化、非故事化傾向。這種傾向，在近代中期的作品中表現得尤其突出。這些傳奇雜劇，或由於反映現實社會問題、尋求救世之道的需要，或由於展現中外歷史事實的需要，或由於抒發情感、發表議論的需要，或由於展示學問功力、考證學術問題的需要，種種過遠地離開戲曲本身藝術特性的外在因素，構成了對傳奇雜劇情節結構、故事線索的強烈衝擊，帶來的結果則是非情節化、非故事化的戲曲史走向。回顧中國戲曲史上元明清三代的大量作品，特別是明清雜劇、文人傳奇中，也有由於重抒情議論、重史實敘述而帶來情節弱化、故事弱化的作品出現，但是近代傳奇雜劇表現出來的非情節化、非故事化傾向，從其深度、廣度等方面衡量，都可以說達到了中國戲曲史上的空前程度，成爲傳奇雜劇最後歷程中一種新的創作現象。

第二節　戲劇衝突的淡化

　　戲劇衝突是表現人與人之間矛盾關係和人的內心矛盾的特殊藝術形式，中外許多戲劇理論家都非常重視它的作用。有外國戲劇理論家將衝突作爲戲劇藝術的本質特徵，形成了著名的「衝突說」。中國戲劇理論與批評也普遍地認爲，沒有衝突就沒有戲劇。戲劇衝突的表現方式多種多樣，可能表現爲某一人物與其他人物之間的衝突，亦稱外部衝突；也可能表現爲人物自身的內心衝突，或稱內部衝突；二者可以單獨展開，有時則交錯在一起；還可能表現爲人與

自然環境或社會環境之間的衝突，這種衝突也需要戲劇化。❾陳荒煤曾指出：「戲劇衝突的虛假、不眞實和不尖銳，人物沒有或缺乏鮮明的性格，沒有或缺少情節，這都會損害戲。如果這三寶都沒有，那麼，簡直就不成其爲戲了。」❿可見戲劇衝突在戲劇理論與批評、戲劇創作實踐中的重要地位。

由於中西戲劇傳統的差異，中國古典戲曲中的衝突與西方戲劇傳統中的衝突在構成方法、表現形式、地位作用等方面有著多種不同。但是，中國戲曲中戲劇衝突的作用仍然是重要的。不僅在戲曲理論與批評方面如此，在創作實踐上也如此，中國戲曲史上的許多傑出作品，都證明了激烈而精彩的戲劇衝突對戲曲成功的重要意義。

關於近代傳奇雜劇的戲劇衝突表現，可以從兩個方面去認識。一是在傳統戲劇觀念指導和影響下，一部分近代傳奇雜劇仍然以繼承傳統爲主要結構方式，戲劇衝突也與清代中葉以前的情況有著更多的相似性。這一點，尤其在近代前期的作品中表現得比較集中，近代後期也有相當一部分作品出現了更多地回歸傳統的趨勢。在近代許多傳奇雜劇作品中，無論是內部衝突，還是外部衝突，都得到較成功的展示，與元明清三代的傳奇雜劇相比，沒有顯著的不同。從傳奇雜劇發展變遷的角度來看，另一種情形是更有意義、更值得注意的，就是戲劇衝突的淡化趨勢。從變化的角度考察近代傳奇雜

❾　參《中國大百科全書·戲劇》卷「戲劇衝突」條，北京、上海：中國大百科全書出版社，1989 年，第 431－432 頁。

❿　《説「戲」》，《文藝報》1959 年第 13 期。

劇中戲劇衝突的表現方式，可以看到這種戲劇衝突的淡化主要以如下幾種方式表現出來。

一、戲劇衝突虛化

陳荒煤曾十分明確地指出：「『戲』就是衝突。這是我們大家早已明確的問題了。沒有衝突就沒有戲劇。」⓫把戲劇衝突在整個戲劇中的關鍵作用和首要地位說得非常明白。從戲劇理論上講，無論是內部衝突、外部衝突，還是二者兼而有之，或者是表現人與自然環境或社會環境之間的衝突，戲劇衝突都必須是具體的、實在的，或者說是有戲劇性的衝突。一般說來，在表現內部衝突和外部衝突的戲劇中，這一點還比較容易做到；在表現人與自然、人與社會環境之間衝突的戲劇之中，更應當強調這種衝突也必須戲劇化。

從這樣的角度考察近代傳奇雜劇的戲劇衝突，可以看到，一些作品的衝突是「虛化」了的，就是說，雖然不能認為這些傳奇雜劇已經沒有了戲劇衝突，但是非常明顯，在這些作品中，戲劇衝突在表現形式上已經不集中、不突出，在戲曲中的作用也變得不重要、不關鍵，有時甚至處於可有可無的地位。這樣的近代傳奇雜劇數量不多，卻代表了一種十分重要、必須予以重視的戲曲史現象。

近代大部分無故事情節傳奇雜劇，由於篇幅短小，只有一二折（齣），人物很少，只有一二人，表現形式上的限制，使它們難以構成曲折的情節，有趣的故事，幾乎無法表現不同人物之間的衝

⓫ 《說「戲」》，《文藝報》1959 年第 13 期。

突，即外部衝突，這是必然出現的情況。另一方面，它們可以表現
的人物自身內心世界的衝突、人與社會環境、自然環境之間的衝
突，又沒能得到較好的表現，也出現了戲劇衝突虛化的趨勢。

賀良樸的《歎老》傳奇僅一齣，一開始，就由全劇唯一的角色
「幅巾、絺袍、眇目、跛足、扶杖」的老生陳腐揭示主題道：

> 海桑陵谷幻乾坤，春夢模糊不見痕。滿目山川何限感，夕陽
> 雖好近黃昏。老夫姓陳名腐，排行老大，混沌帝國人也。冉
> 冉龍鍾，奄奄龜息。四肢如廢，無獨立之精神；五官不靈，
> 乏自由之思想。見者謂其心已死，諒非金石，豈能長存；醫
> 士云元氣大傷，雖有參苓，恐難奏效。（歎介）咳！不料我
> 好好一個人兒，忝竊得偌大個家私，消受得這多奴僕的供
> 養，如今只弄得如醉如癡，又聾又瞽。人人譏笑我老大，唾
> 罵我老大，揶揄我老大，看看我也老大得不耐煩了。今日傳
> 說有個少年登場，說了許多頂天立地的大話，要替我混沌帝
> 國開開竅兒。少年少年，你兀的不羨煞俺也！

在下面的篇幅中，繼續以唱詞和說白闡述這些思想，議論和抒情是
其主要的表現方式。最後寫道：「此刻已是新舊交代的時候，老夫
去矣。」「【尾聲】故人不及新人好，我到此何須歎二毛。少年啊
少年，只望你提挈河山休草草！」很明顯，作品從思想內容到表達
方式都與梁啟超的著名文章《少年中國說》有些相似，或許是受到
過後者啟發影響的結果。此劇沒有具體而實在的戲劇衝突，倒是更
接近抒情與議論相結合的文章。

另外一些無情節作品，如陳天華雜劇《黃帝魂》、無名氏《少年登場》、吳魂《迷魂陣傳奇》、柳亞子《松陵新女兒傳奇》、高增的《俠客傳奇》、《女中華》、《人天恨傳奇》、《血海恨》、玉橋憂患的《廣東新女兒傳奇》、佚名作品《巾幗魂傳奇》等，它們的內容或宣傳婦女解放、男女平權，或議論時政、警醒同胞，或抒發民族義憤、揭露滿清，著重表現時代先行者或激情愛國者對社會狀況、國家處境的深刻憂患感情，本來都有構成戲劇衝突的可能，可以表現為身處內憂外患危機環境中的個人內心世界的衝突，也可以表現為覺醒者個人與腐朽的統治者、危急的社會政治狀況之間的衝突。但是這些都只是上述傳奇雜劇的題材和內容所包含的可能性，並不是說它們必然展示出這樣的戲劇衝突。從這些傳奇雜劇作品的實際情況看，作者並沒有展現出具體的、真實的、激烈的戲劇衝突，沒有將原有的構成戲劇衝突的可能性變為現實。

關鍵的問題是，作者在構思與創作過程中，無心無暇對戲劇衝突予以足夠的注意，強烈的激動、深刻的憂憤沖淡了一切，主要人物在許多場合不是作為劇中的一個角色在表演，在很大程度上是作者借人物之口在宣講、議論和抒情。在戲劇人物身上，我們隱約看到情緒高漲不能自已的作者形象。作者和作品的這種情形頗有點像馬克思所說的「把個人變成時代精神的單純的傳聲筒」⑫，就戲劇的藝術本質來說，這樣的傳奇雜劇不能說是成功的，它們留下的教訓要多於經驗；但是從近代戲曲乃至近代詩詞、小說、散文產生的

⑫　馬克思《致斐·拉薩爾》，《馬克思恩格斯選集》第 4 卷，北京：人民出版社，1972 年，第 340 頁。

文化背景來分析，這種情形的出現不僅是不難理解的，而且是必然的。

　　另有一部分近代傳奇雜劇，也由於戲曲藝術以外的種種原因，不同程度地出現過戲劇衝突虛化的傾向。洪炳文的《電球遊》是近代傳奇雜劇中極其特殊的作品。關於此劇的創作情況與用意，作者嘗說：「有吟香居士，在千里之外，遠莫能致，遂結想而成夢。」❸又說：「理想小說，貴乎徵實。是編之說，事虛而理實。」❹因思念朋友結想成夢而成的這部事虛而理實的作品，寫花信樓主人接友人吟香居士寄來的曲譜一套，名之曰《三秋圖》，於再三玩味揣摩之中，不覺困倦入夢。夢中花信樓主人與僕人乘電球至金華訪吟香居士。電球是一種能載人的大球，頂端用大鈎挂在兩根電線上，接通電源後，即可飛馳而去。至吟香居士住所，又以催眠術造夢，與吟香居士同在夢中遊於所畫之園林圖「適園圖」中。在園中會薌芳、懺紅二女士，與她們題詩唱和。此時僕人來報郵電局通知西北風大，須即刻返回。於是主僕二人辭別友人，復乘電球歸去。醒來乃是一夢。作品以【北粉蝶兒】開場：「木落庭柯，恨只恨流光空過，卷簾橫盼不斷的雲羅。念舊雨，重記憶，書窗頻危坐。歎世界如轉陀螺，單剩下愁人一個。」很明顯，《電球遊》中雖寄託了作者思念友人的愁懷，但是作品最關鍵的內容不在於此。作品只是以

❸　《自序》，見梁淑安、姚柯夫《中國近代傳奇雜劇經眼錄》，北京：書目文獻出版社，1996年，第83頁。
❹　《例言》，見梁淑安、姚柯夫《中國近代傳奇雜劇經眼錄》，北京：書目文獻出版社，1996年，第83頁。

這樣一個框架，表現「電球」與「催眠術」兩項科學幻想內容，這是作品的真正宗旨所在。在此劇中，戲劇衝突不僅已經不重要，而且早已處於若有若無的地位。

俞樾的《驪山傳》與《梓潼傳》兩種傳奇，從各齣來看，一定的戲劇情節構成了具體的戲劇衝突，但結合創作宗旨從全劇的結構來看，兩種傳奇的衝突就不那麼集中，不十分突出了。換言之，劇中那並不緊湊的情節與並不激烈的局部衝突，完全服務於考證經史問題的需要，完全服從於戲曲內容謹嚴、博雅的學術化要求。從全劇的角度考察這兩種傳奇，同樣可以看到戲劇衝突的虛化傾向。

楊子元的《新西藏》和《黃金世界》也是這類作品。《新西藏》的主旨是為治理西藏提供有用的策略，這一點在第四齣即最後一齣中表現得非常充分，除此之外的前三齣《說礦》、《宗教》、《崑崙》，分別介紹了西藏的歷史、地理、種族、物產、宗教、風俗、習慣等內容，宛如一部簡明的《西藏志》一般，知識介紹與治國方案的核心內容代替了具體的戲劇衝突。《黃金世界》的側重點與《新西藏》有所不同，著重於對當時社會現狀的展示，特別是描繪同胞的苦難和民族的危機，然後提出振興國家民族的策略，正如作者所說：「謀大中華全國之富，並欲攝黃金之光，普照大千世界，寓大同主義於樂府之音。」⑮戲劇衝突自然難以在作者心目中佔有特別突出的地位，於是造成了以描繪現實、憧憬理想為創作核心而虛化戲劇衝突的結果。

⑮　作者自述，見梁淑安、姚柯夫《中國近代傳奇雜劇經眼錄》，北京：書目文獻出版社，1996年，第175頁。

二、戲劇衝突弱化

戲劇衝突應當是具體的、深刻的，這樣才能使作品的戲劇性得到加強。大凡戲曲史上的傑作都具有這樣的特點。從這一角度考察近代傳奇雜劇，就會發現有一些作品的情況恰好相反，主要表現爲戲劇衝突不夠具體、不夠深刻。爲了敘述的方便，筆者稱這種情況爲戲劇衝突的弱化現象。

近代傳奇雜劇戲劇衝突的弱化現象在近代中後期作品中的表現要比前期作品突出，這主要是因爲近代前期的傳奇雜劇承續傳統的成分更大些，而到了中後期，隨著文化環境愈來愈劇烈的動盪，戲曲家的思想意識、創作心態都發生著深刻的變化，中國戲曲才眞正進入了以空前繁榮、迅速變革爲基本特徵的新階段。這種戲曲史和文化史的急劇變化在傳奇雜劇中的表現之一，就是戲劇衝突的弱化趨勢。

有的作品是因爲反映社會問題的需要而弱化戲劇衝突。魏熙元的《儒酸福傳奇》是一齣抒情性很強的戲，作品開場的【蝶戀花】就詠歎道：「五十光陰驚一霎。便到期頤，有甚消愁法？羽換宮移隨手拍，葫蘆學士工描畫。哀樂中年須陶寫。踏向氍毹，說句酸心話。話不休時淚盈把，上天下地誰知者？」全部以「酸」字冠首的十六個齣目也體現了它的抒情特點：酸意、酸因、酸影、酸忿、酸趣、酸警、酸夢、酸嘲、酸思、酸痗、酸慰、酸慶、酸毓、酸窘、酸果、酸情。在多方面地描繪展示儒生士子的可憐可悲命運之基礎上，表現出作者深切的同情和無可奈何之感。從對社會一角眾多現象的展示到抒發作者濃重的思想感情，這樣的創作意圖與結構方式

都沒有給戲劇衝突留有足夠的藝術空間。事實也果眞如此。作品中，一面是形形色色的書生，一面是並不具體也不眞切的官僚體系乃至整個社會，本來有可能形成的個人與社會環境之間的衝突並沒有得到充分的展現，本來就很難表現的戲劇衝突被弱化。楊子元《女界天》寫古今中外八位傑出女性的業績，目的是爲中國婦女提供學習的榜樣，以達到男女平權、共享自由之境。全劇八齣中每一齣的故事都是獨立完整的，也都具有必要的情節與衝突，但是從總體上考察這一作品，就發現它最突出的特點是反映了一個重要的社會問題，而在這一過程中並沒有構成具體的眞正的戲劇衝突。

有的作品是因爲敘述歷史或現實事實而弱化了戲劇衝突。梁啓超的戲曲創作是一個很典型的例子。只完成一齣的《劫灰夢》、《俠情記》不宜作爲分析的對象，而將完成七齣的《新羅馬》作爲著重考察的對象應當是可行的。原計劃寫四十齣的《新羅馬傳奇》，表現意大利自 1814 年以後五十年間興衰成敗的歷史。如此巨大的時間跨度，必須採用高度概括的結構方式，這與戲劇情節清晰、衝突集中的要求正相矛盾。在這一創作難題面前，梁啓超的選擇是讓情節和衝突遷就戲劇內容。從第一齣開始，作者就採用近於「歷史大事年表」的排列方式展現在意大利歷史變革過程中三位傑出人物的巨大作用，登場人物與其說是作爲戲劇角色在表演故事，不如認爲他們是在舞臺上向讀者或觀眾講述歷史。劇中人物之間、人物與環境之間都難以構成尖銳而具體的戲劇衝突，將可能形成的戲劇衝突弱化爲政治和黨派的一般矛盾，角色很多時候也是在講述這種戲劇性不強、表演困難的複雜事件過程。以這種並不具體、也不集中的矛盾爲主要的戲劇衝突，這種現象當然可以認爲是近代中

國戲曲變革中的一種探索，其結果之一就是戲劇衝突的弱化。有論者說，《新羅馬傳奇》中的主要人物瑪志尼至第四齣才出場，打破了古代傳奇中正生和正旦必須在第一齣、第二齣即出場的舊習慣。其實，梁啓超所以能夠這樣處理，從戲曲本身來說，一是由於表現這種龐雜的新題材的需要，另一個重要的原因就是，戲劇情節的淡化，戲劇衝突的弱化，使他這樣處理戲劇人物具有了可能性。

還有的作品是因為著重於敘事、議論與抒情而弱化戲劇衝突。陳時泌的《武陵春傳奇》凡八齣，只有老生扮武陵漁人、小生扮湖南國子監生兩個角色上場，後者因入京肄業，正值庚子事發，於亂離中幸歸湖南，向隱居於此的武陵漁人講述耳聞目睹的庚子事變中的種種情形，二人邊敘邊議，對往事的陳述和對現實的感慨成為全劇的主體部分。敘述人從旁觀者的角度講述歷史事件的經過，這樣的戲劇主體內容與戲劇人物之間沒有構成具體而強烈的戲劇衝突。姜繼襄的《漢江淚傳奇》以另一種方式表現了戲劇衝突的新變化。此劇凡二本，每本一齣。第一本末扮香雪道人、生扮丁令威，通過二人唱詞與說白敘述清初以來武漢的興衰隆替，特別是武昌起義以來造成的蕭條冷落景象，並為之傷心流淚。第二本末扮鍾子期、生扮玉茗詞孫，玉茗詞孫有感於武漢繁盛之地於戰亂之中化為焦土的殘酷現實，醉而入夢，鍾子期將其夢魂引起，展示武漢五十年後的興旺發達景象。此劇係作者於 1912 年春重遊武漢時「雜寫見聞，以歌當哭」❶之作，劇中人物均基本上是以旁觀者的身份敘述史

❶　第二本前作者自敘，見梁淑安、姚柯夫《中國近代傳奇雜劇經眼錄》，北京：書目文獻出版社，1996 年，第 97 頁。

事，抒發情感，丁令威、玉茗詞孫二人的感慨憂患是構成戲劇衝突的好材料，作者卻沒有予以特別的重視，沒有充分地展示人物與社會政治環境之間的矛盾衝突，戲劇衝突在劇中顯得無足輕重，出現了弱化的情形。

第三節　戲劇人物的平面化

戲劇人物歷來是戲劇創作的重心，如何塑造個性化的不朽的藝術典型，創造具有長久生命力的戲劇人物，是中外戲劇家普遍關注的問題。人物在戲劇作品中通常成為情節的中心，衝突的焦點，戲劇人物的成功與否在很大程度上成為戲劇藝術成就高下的關鍵。中國戲曲史上的名作幾乎都創造了富有藝術生命力的人物形象，許多戲曲作品因為天才的人物創造而獲得了無限光彩。

近代傳奇雜劇對於戲劇人物的創造，取得了可觀的成績。在一些作品中，人物個性、命運、意義都得到比較充分的展示，從人物形象本身來看，這些人物的個性展示比較充分，性格內涵比較豐富，是近代傳奇雜劇人物群像中的傑出者。從人物類型的角度說，無論近代傳奇雜劇的人物形象成功與否，都為中國戲曲史增添了新的人物形象，有許多人物類型是古代戲曲中從未出現或未得到充分發展的。近代前期的許多傳奇雜劇作品都是如此，中後期的相當一部分作品也是如此。另一方面，從戲曲發展變化的角度認識近代傳奇雜劇中的人物形象，有些作品的主要人物性格不很突出，缺乏深度，也沒有發展變化的過程，帶有簡單化、臉譜化的傾向，筆者稱之為戲劇人物的平面化現象。

從近代戲曲發展新態勢的角度來考察，這種戲曲史現象也許是更有價值、更值得注意的。戲劇人物的平面化與戲劇情節的削弱、衝突的淡化密切相關，互爲因果，分別從不同側面反映了近代傳奇雜劇戲劇性減弱這一問題。本書分別討論，主要是爲了各有側重和敘述的方便。從作品內容方面分析近代傳奇雜劇人物形象平面化傾向發生的主要原因，可以看到有幾種不同的情況，下面分別述之。

一、議論、演說等宣傳成分的加強造成人物平面化

與古代戲曲相比，近代戲曲有許多獨特之處，近代戲曲生存環境和戲曲家創作心態的獨特性是十分明顯而且是特別重要的。這種獨特性帶來了近代傳奇雜劇的許多非同以往的面貌。在大量的傳奇雜劇中，人物的表演有很多就是進行廣泛而直接的政治宣傳鼓動，議論時政、憂患時局、發表政治見解、宣傳政治主張成了大量作品的突出內容，劇中人物有時獨自感慨，有時與人商討，有時登臺演說，表現形式不同，意圖卻十分清楚。這些政治宣傳、思想鼓動成爲戲曲的核心內容和人物的主要活動方式，必然削弱對人物性格的充分表現。

就戲曲的藝術本質來說，這些非戲劇性成分的大量進入作品，如果把握和處理不當，很容易造成整個作品的嚴重非戲劇化傾向。如果將這些本來屬非戲劇性的內容處理得好，把握得恰到好處，就可以提高作品的思想性、針對性，使其獲得廣泛而長久的社會意義和認識價值。在一些近代傳奇雜劇特別是近代中後期政治家、宣傳家型戲曲家的作品中，我們看到更多的是前者，即是由於種種非戲劇性因素造成的戲劇人物平面化的現象。

近代許多政治化的傳奇雜劇都不同程度地表現出人物性格平面化的傾向。許多人物在戲曲中的主要任務不是通過表演故事，在情節推進與衝突發展中逐漸展示自己的個性特徵，而是在很大程度上成為故事的旁觀者或講述者，成為作者政治主張的信仰者和宣傳者。從讀者或觀眾的角度看，他們是劇中的人物，處於作者與讀者（觀眾）之間；從戲劇情節、戲劇衝突的構成來看，他們又仿佛處於情節與衝突之外，或者是介於劇中與劇外的邊緣人物。

賀良樸《海僑春》中的正生南荃居士和正旦女俠遁雲，陳時泌《武陵春》中的武陵漁人和國子監生，歐陽淦《新上海》中的生淨丑末諸人，《黃花岡》中的生和末黃花觀老道士等，都是故事的講述者和評論者，他們的性格是定型化的，沒有什麼變化發展的過程，也沒有顯示出應有的深度。陳天華《黃帝魂》中的小生、無名氏《少年登場》中的真少年、高增《女中華》中的旦黃英雌、《人天恨》中的生含辛子、陳伯平《同情夢》中的尤素心、玉橋憂患《廣東新女兒》中的朱翠華、吳魂《迷魂陣》中的生金可珍、柳亞子《松陵新女兒》中的謝平權、阮式《夢桃新劇》中的殘魂等人物，大都作為宣傳者、鼓動者出現於戲曲之中，他們在劇中表演的成分不足，著重於對政治主張、思想意識、國家危機、民族矛盾進行分析評論，提出變革方案，展望美好理想，他們的形象有簡單、蒼白之嫌，更難說具有獨特的個性、具有性格深度和發展變化的過程了。

二、概念化、觀念化成分過於突出造成戲劇人物平面化

戲劇人物是戲劇家的藝術創造，不論什麼樣的戲劇人物，都毫

無疑問地帶有作者的主觀色彩。但是，戲劇家在創造人物過程中，以何種方式、在多大程度上、通過什麼樣的藝術手段將自己對人生、對生活、對世界的感受和認識寄託在戲劇人物身上，融入戲劇人物的性格中，卻是一個非常複雜、極其深奧的藝術創造問題。最理想的境界是既充分地表現作者的思想觀念，又出色地完成戲劇人物的性格創造，將二者完美如一地結合起來，作者的思想觀念通過人物形象藝術化地表現於戲劇作品之中。中國戲曲史上的許多名作都是成功的範例，為戲曲創作積累了豐富而寶貴的經驗。

不少近代傳奇雜劇作品也在這方面取得了相當的成功，作者思想觀念與戲劇人物性格結合得比較好，人物個性在戲曲中得到了比較充分的展示，為近代戲曲史創造了許多新型的人物，顯示了中國戲曲史進入近代以後的新發展。還有一些戲劇人物就不那麼出色，由於在他們身上過多又過於直接地寄託了作者的思想觀念、政治主張、宣傳意圖等，而且這些政治內容沒有得到完善的藝術化處理，造成他們的性格比較單薄，立體感不強，有簡單化、臉譜化的傾向。從戲曲藝術的角度看，這些人物不能算是成功的、具有典型意義的；從戲曲史的角度看，這種類型戲劇人物的大量出現，卻是非常有意味的，反映了近代傳奇雜劇在戲劇人物創造方面的一個引人注目的新現象。

首先值得注意的是作者們為了直接而忠實地貫徹創作意圖創造的許多反面人物形象。為了展開情節、構成衝突、烘托正面人物等戲劇性因素的需要，他們在劇中作為作者思想觀念的對立面出現，經常被處理成簡單化、臉譜化的人物，或兇惡可恨、陰森恐怖，或滑稽可笑、庸俗卑鄙，這些人物在作品中多以淨、副淨、丑、雜等

行當充當，偶爾用生、末行充當。關於農民起義的近代傳奇雜劇中，絕大多數農民起義軍的將領、士兵或者親近起義軍的人們都被描繪成這樣的人物。李文翰《鳳飛樓》淨扮李自成，其部將丑扮獨行狼、副扮混天猴、末扮天可飛、生扮不沾泥即是此等人物。歷史上實有李自成其人自不待言，據第四齣《屠慘》錫淳（厚庵）眉批「四賊俱流賊傳中有名目者」可知，後四人亦非虛構人物，只是在作品中對他們進行了戲劇化的處理，從性格到姓名都帶有明顯的作者的感情色彩。陳烺《蜀錦袍》中淨扮瞎一目的闖王李自成、末扮部將東山虎、丑扮部將黑煞神、副淨扮部將副塌天亦是如此。劉清韻《英雄配》中的淨扮太平軍將領左山虎、曾傳鈞《蕙蘭芳》中的張獻忠也莫不如此。鄭由熙《霧中人》、《木樨香》、朱紹頤《紅羊劫》、楊恩壽《理靈坡》、《雙清影》、《麻灘驛》、支碧湖《春坡夢》、王蘊章《香桃骨》等中出現的起義軍人物也都是如此。只有主張反清革命的南社社員洪炳文在《白桃花》中把投靠太平軍的白承恩當作英雄人物來描寫，是個例外。將農民起義軍作為反面戲劇人物來表現的情形，除了反映出作者的正統立場外，還造就了一批平面化的戲劇人物。其他傳奇雜劇中的反面人物或次要人物也不同程度地帶有平面化的傾向，但是據筆者所見，這種傾向在與農民起義鬥爭有關的作品中表現得最為集中、最為強烈。

上文所談的作者自述劇，係作者將自己作為劇中人物，以自己真實姓名或對真實姓名稍加改變而上場。從創作上看，在這類作品中作者思想觀念驅使戲劇人物的情況是最為突出的，但是由於一些作者能夠比較好地處理作者本人和作為戲劇人物的自我的聯繫與區

別，較好地把握了個人與人物的關係，還是創造了較爲豐滿的人物形象。同時，也有的作者自述劇由於人物直接地過多地爲作者的思想情感、意志行爲所左右，出現了戲劇人物平面化的傾向。周實《清明夢》以直接抒發思鄉憂國之情爲主，劇中僅周實一人上場，夢中又出現妻子形象，周實感歎：「傷同胞一般寥落，頻睜白眼問穹蒼。」情感極爲強烈，周實這一戲劇人物則顯單薄。

在一些抒情短劇中，因爲作者的情感、思想等未能融入戲劇人物形象之中，而是經常性地讓人物代作者發言，也使戲劇人物性格缺乏立體感，顯得簡單化，沒有展示其形成發展變化的過程。袁祖光《仙人感》中對湖南政治局勢深爲擔憂、無限感慨的呂洞賓，賀良樸《歎老》中無獨立精神、乏自由意志、既老朽且愚腐的陳腐，高增《俠客傳奇》中頂天立地、獻身祖國、誓報家仇雪國恨的楊無畏，都是這類人物的代表。

三、反映歷史事實的作品特別關注「事件」而輕視「人物」造成人物平面化

反映歷史事件的傳奇雜劇並不一定帶來戲劇人物平面化的結果，中國戲曲史上的傑作如《鳴鳳記》、《清忠譜》、《桃花扇》、《長生殿》等就是最有力的說明。另一方面，當戲曲所表現的歷史事件異常紛繁複雜或者時間空間跨度較大的時候，必然給戲曲家的藝術創造特別是人物塑造帶來困難。李漁也主要是從這一點出發指出：「頭緒繁多，傳奇之大病也。……作傳奇者，能以『頭緒忌繁』四字刻刻關心，則思路不分，文情專一，其爲詞也，如孤桐勁竹，直上無枝，雖難保其必傳，然已有《荊》、《劉》、

《拜》、《殺》之勢矣。」⓱在創作頭緒紛繁、人物眾多、事件複雜的戲曲作品的時候，如果戲曲家牢牢以核心人物、中心事件爲重點，堅持通過具體的人物形象反映歷史，以人物活動爲重點再現事件，那麼仍然具有創造出傑出戲劇人物的可能性。但是，當作者將創作的重心轉移到重現歷史事件的複雜過程，描繪社會生活的紛繁矛盾，並以此作爲歷史借鑒，作爲警醒同胞的重要途徑的時候，就容易出現戲劇人物湮沒於複雜的事件之中，眾多人物出現於戲曲中，卻難以發現哪幾個人物個性特別突出、形象特別鮮明的情況。這也是我們所謂戲劇人物平面化的表現之一。

近代最長的戲曲之一、吳子恒的《星劍俠傳奇》是頗有代表性的。此劇篇幅長，達五十三齣之多，時間空間跨度大，涉及二十世紀最初二十年左右的中外史事，出場的人物多得難以準確統計。但是這些人物多爲匆匆過客，完成他們表現歷史事實、述說所知事件的任務之後，就再也沒有留給讀者和觀眾更清晰、更深刻的印象。由於表現如此紛繁複雜的歷史事實成了戲曲的核心，戲劇人物的形象沒有得到著力的塑造，性格沒有得到充分的展現，「見事不見人」，因此，他們在劇中表現得不十分生動、不那麼眞切也就不難理解了。該劇由天德星、天解星、天富星等神仙的意志與活動構成總體框架，統攝全局，以天喜星和天願星下凡爲人作爲穿插情節的手段，將許多人物事件聯繫在一起，劇中出現的日本兵、俄國兵、火車棧人員、海員、學堂生、術士、海王島大王、鐵路工師、銀行

⓱ 《閑情偶寄》卷一《結構第一》，《中國古典戲曲論著集成》第七冊，北京：中國戲劇出版社，1959年，第18頁。

商人、白話新學家、波斯國女士蘭玉英克尼、埃及國女士阿蕙尼思等等各色新舊人物，多給人以來去匆匆、浮光掠影之感。此劇可說是筆者見過的近代傳奇雜劇中人物最多的一種，但是在數量眾多的各色人物中，很難找出幾位性格突出、形象豐滿的戲劇形象。就再現歷史而言，《星劍俠傳奇》畫面廣闊，氣勢雄偉，就塑造戲劇人物而言，卻很難說它是非常成功的。

梁啓超戲曲中的人物，也帶有平面化的色彩。不管是《劫灰夢》中的正生杜撰，《新羅馬》中的正生瑪志尼、加富爾，還是《俠情記》中的正旦馬尼他，登場之後，大多有較長段的道白並適當穿插唱詞，作者並不是通過這些舞臺活動著力刻畫性格，表現個性，讓他們做得最多的是敘述歷史事件的複雜過程，兼有宣講政治局勢、分析危機原因、討論救國辦法的內容。也就是說，這些人物的道白與唱詞，在很大程度上就是作者對歷史事件的介紹說明和自我志向的表白，戲劇人物在舞臺上相當直接地述歷史之實，言作者之志。這就使人物在戲曲中「表演」的成分大大削弱，人物性格缺乏應有的發展過程，不夠豐滿，不夠立體化，有時甚至顯得較爲蒼白。這種情形的出現，從戲曲的藝術本質來看，不能不說是梁啓超的一個失誤；但這些人物卻很好地貫徹了作者的創作意圖，完成了作者賦予他們的任務。梁啓超並不缺乏藝術修養，也不缺少駕馭劇中人物的才情，所以如此者，是他將文學理論和創作納入政治運動軌道的必然結果。他並非不知道，在他的劇本中，戲曲的藝術本質沒有得到充分的展現，他甚至是有意如此的。這其實是一部分近代戲曲家的必然選擇，是近代戲曲的注定命運。戲劇人物的平面化傾向只是近代戲曲在總體上走向政治化道路的表現之一。梁啓超從事

戲曲創作的深層原因和眞正目的並不在戲曲本身，這就使他在創作過程中最關注的並不是從戲曲的藝術規律出發，創造出高度個性化、立體化的戲劇人物，他最關心的是如何通過戲劇人物傳達自己的政治見解、宣傳個人的文化主張，因此他對自己戲曲中的人物進行了這樣的非戲劇化處理。

四、以學問爲戲曲、以考證入戲曲造成人物平面化

李漁嘗將「參引古事」、「借典核以明博雅」視爲「塡塞」三病之一，明確提出傳奇「貴淺不貴深」的主張。❶但是令李漁始料不及的是，在他之後，特別是在近代以來的戲曲史上，出現了不少以學問爲戲曲的作家和作品。造成近代傳奇雜劇人物形象平面化的另一個重要原因，是某些戲曲家將經史考據、語言文字、典章故實等傳統學問大量寫入傳奇雜劇之中，也有的戲曲家把近代某些學術文化思想寫入傳奇雜劇之中，從而使戲曲帶有明顯的學術色彩和淵雅風格。由於學術問題的討論、說明在作品中居於重要的地位，戲劇人物的主要活動就是講述、論證有關的學術問題，而不是在情節與衝突的發展過程中展示性格，這種創作方式在很大程度上影響了對戲劇人物形象的塑造。

以學問爲戲曲的情況在有的作品中是局部出現，從而使這一部分出現人物形象平面化的傾向。張道《梅花夢》上卷末尾《補一折·評疑》全部爲說白，無一句唱詞，其主要目的就是考證辨析劇

❶ 見《閒情偶寄》卷一《詞采第二》，《中國古典戲曲論著集成》第七冊，北京：中國戲劇出版社，1959 年，第 27—28 頁。

中人物與事件的來歷和根據，完全是考據性文字，人物成為有關學術問題的說明者，無性格塑造可言。可以想見，這樣的片段要想在戲曲舞臺上演出是極其困難的。吳子恒《星劍俠傳奇》第十一齣《國文》也是如此。此齣由外扮天富星與老生扮天文星二人討論是否「學堂興而國文廢」的問題，還言及南皮張相國（之洞）所奏國文一摺的主旨，倡創立存古學堂的主要意圖，二人完全是作為有關政治問題、學術知識的陳述者出現，戲劇化的表演成分在此齣戲中很難見到。此齣只有三支很短的曲子，其他全為對白，有一大段長達800 多字，如同一篇學術對話文章一般。二人討論的核心問題可以從下面一節文字中看出：

> （老生）國文指為國粹何也？（外）今日環球萬國，學堂皆有國文一門。國文者，本國之文字語言，歷古相傳之書籍也。間有時勢變遷，不盡適用者，亦必存而傳之，斷不肯聽其漸滅。至本國最為精美擅長學術之技能，禮教風尚，則尤為寶愛護持。名曰國粹，專以保存為主。凡此皆所以養其愛國之心思，樂群之情性。東西洋強國之本原，實在於此，不敢忽也。（老生）自然不敢忽。

　　胡盍朋《汩羅沙傳奇》寫屈原故事，也帶有明顯的學術化色彩。作者除在卷首節錄司馬遷《史記》之《屈原列傳》、唐沈亞之《屈原外傳》外，還採取了十分獨特的考證方式：在作品中加注釋，全劇凡二十齣，其中八齣末尾有作者自注。這種作法突出表現了戲曲創作中的學術化傾向。由此而來的結果之一，就是戲劇人物

更加眞實可信，而形象的生動性和創造性受到一定影響。現將此劇
作者自注略舉幾例，以見一斑。第一齣《占夢》注和第十六齣《化
鳥》注云：

> 吳任臣讀《山海經》語一則云：周秦諸子，惟屈原最熟此
> 經。《天問》中，如十日代出，啓棘賓商，梟華安居，燭龍
> 何照，應龍何畫，靈蛇吞象，延年不死，以至鮫魚、黿堆之
> 名，皆本此經。
> 百蟲將軍即伯益，見《水經注》。
> 夢，見《九章·惜誦》篇中。
> 崔豹《古今注》：楚魂鳥，一名亡魂，或云楚懷王與秦昭王
> 會於武關，爲奏（引者按原刊本誤，當作秦）所執，囚咸陽，不
> 得歸，卒死於秦。後於寒食月夜，入見於楚，化而爲鳥，名
> 楚魂。⑲

　　還有一種情況是以學問爲戲曲貫穿於全劇始終，整部戲曲的學
術化造成戲劇人物平面化傾向的出現。楊子元《新西藏》主要意圖
並不在於學術，而在於提出治理西藏之策，呼喚自由平等、共和花
開的新理想。但是其中有許多介紹西藏歷史、地理、種族、物產、
宗教、風俗、習慣等知識性、學術性較強的內容，如同地方志一
樣。它們作爲描繪未來新西藏的鋪墊和準備，自然是必要的。從創

⑲　上引均見古橦文獻擷遺第二種《汨羅沙傳奇》，上海國光書局，1916
　年。標點爲筆者所加。

造戲劇人物的角度來看，這些學術內容的大量出現，不能不影響劇中人物性格的刻畫。李文翰《銀漢槎傳奇》帶有很強的神話色彩，同時其學術考證特徵也很突出。卷首節選《漢書》《張騫傳》和《汲黯傳》的有關內容，隨後又特列《考據》內容，引《通鑑綱目》、《漢書‧卜式傳》、《淮南子》、《博物志》、《星經》、《皇會通考》、《荊楚歲時記》、《山海經》、《神仙綱鑑》等書的有關內容，以作爲所寫戲曲的文獻根據。作者還在《凡例》中特列一條對此作說明道：「編中摭拾典故，習見者多，隱諱者亦復不少，恐宜於雅而不解於俗，悉列於後考據卷中，以便稽核。」❷作者在塑造戲劇人物時，一方面要適應劇情需要，一方面又要有古代文獻依據，其難度之大、藝術創造空間之有限，不難想見。

　　在近代傳奇雜劇中，俞樾的《驪山傳》和《梓潼傳》堪稱以學問爲戲曲的最傑出代表，由此帶來的戲劇人物平面化傾向也在這兩種傳奇中得到了最充分的表現。作者分別在兩種傳奇之首借磬圍老人之口自述創作宗旨道：

　　　　這本戲叫做《驪山傳》，聽我表明大義：那周武王亂臣十人，有一婦人，或說是太姒，或說是邑姜，都講不去。有人把婦人改作殷人，說是膠鬲，更屬無稽。直到曲園先生，才考得此婦人是戎胥軒妻姜氏，即後世所稱爲驪山老母者。《史記》載申侯之言曰：「昔我先酈山之女，爲戎胥軒妻，

❷　《凡例》，《銀漢槎傳奇》卷首，咸豐四年味塵軒刊本。

以親故歸周保西垂，西垂和睦。」是其有功於周可見。《漢書》載張壽王之言：「驪山女亦爲天子，在殷周間。」是驪山女固一時人傑。周初寄以西方管鑰，然後無西顧之憂，得以專力中原，厥功甚鉅，列名十亂，固其宜也。此論至奇亦至確。唐時有書生李筌，遇驪山老母，指授《陰符經》；宋時有鄭所南，繪《驪山老母磨鐵杵作針圖》，皆以神仙目之，莫知其爲周武王十亂之一。我故演出此戲，使婦豎皆知，雅俗共賞，有功經學。看官留意，勿徒作戲文看也。㉑

這本戲叫做《梓潼傳》，聽我表明大意：我朝陞文昌爲中祀，極其隆重。文昌何神？說就是文昌六星。既是天星，何以相傳二月初三是文昌生日？又何以稱爲梓潼帝君？近來曲園先生考得梓潼帝君是漢時梓潼文君，見高朕《禮殿記》。此說極確。按晉常璩《華陽國志》載：「文參字子奇，梓潼人。孝平帝末爲益州太守，造開水田，民咸利之。不服王莽、公孫述。遣使由交趾貢獻，世祖嘉之，拜鎮遠將軍，封成義侯。南中咸爲立祠。」《禮殿記》所稱梓潼文君，即此人也。廟食千秋，洵可不愧當日；南中咸爲立祠，即今日文昌宮之權輿。是以起於蜀中，後世誤以爲文昌星，天人不辨。至文昌化書所載，假託姓名，僞造事實，轉使祀典不光。我故演此一戲，使人人知有梓潼文君。雖一時遊戲之

㉑ 《驪山傳》首齣前之開場，《春在堂傳奇》，光緒二十五年刊本。標點爲筆者所加。

文，實千古不磨之論。㉒

非常明確，作者的主要目的是考證歷史事實，將考證的結果用傳奇的形式記述出來，以便於更多的人瞭解並接受。在作者的心目中，普及經史知識的需要明顯地高於戲曲本身的藝術價值。在這種創作目標指導下的戲曲創作，必然不可能將戲劇性的諸種因素置於重要的地位，情節、衝突、人物等在作品中既不重要，也不突出，就十分自然了。戲劇人物完全服務於經史考證的需要，他們的形象、性格如何展示，戲劇性如何構成，始終不在作者重點考慮之列。因此，戲劇人物的平面化在以學問爲戲曲的作品中充分表現出來，是十分正常的。如果要求這樣的戲曲具有精彩的情節，強烈的衝突，生動的人物，優美的曲詞，反而顯得不太合適。

　　吳宓《滄桑豔傳奇》和錢稻孫《但丁夢雜劇》是另外一種情形。二者均係翻譯外國文學作品爲傳奇雜劇之作，嚴格地說，它們的創作過程介於譯與著之間。吳宓在介紹其翻譯創作情況時說：

> 《滄桑豔傳奇》者，係譯自美人郎法羅（Longfellow）之
> Evangeline 詩，復以己意增刪補綴而成。或問於予曰：是篇
> 果以何故而譯之作之耶？對曰：有二故焉：一以傳其情，一
> 以傳其文也。Evangeline 原作，其情奇，其文亦奇，情文並
> 至，其可傳必矣。……《滄桑豔傳奇》之用意，非欲傳豔

㉒　《梓潼傳》首齣前之開場，《春在堂傳奇》，光緒二十五年刊本。標點爲
　　筆者所加。

情，而特著滄桑陵谷之感慨也。……今吾人之生，時勢既復
如此，山河破碎，風雲慘澹，雖號建新國而德失舊風，察察
之士，觸目傷懷，感人事之日非，思盛世之難再，有是遭
逢，實深同病，此所以讀其文而特傷其情，非僅爲一二有情
人作不平之痛也。《滄桑豔》之作，爲傳滄桑，而非寫豔。
予謹本是意譯之，或者我國人士，於此知所警惕，肆力前
途，使劫灰不深於華夏，愁雲早散乎中天，則吾所爲傳其情
而爲之也，又何言乎傳其文也？❷

可見吳宓翻譯創作《滄桑豔傳奇》的最重要目的是藉以警醒同胞，
寄託感慨，其次才是介紹外國文學作品給中國讀者的文學性、知識
性動機。儘管如此，翻譯外國詩歌爲中國傳奇，這一行爲本身即是
學術活動與創作活動的結合，其中必定包含著較強的文化學術意
味。錢稻孫翻譯創作《但丁夢雜劇》之目的和作法，則主要是知識
性、學術性的，正如此作發表時編者所說：「錢君此劇，實運用但
丁《神曲》全部，由原文脫化而出，故其中無一字一句無來歷，語
語均有所指，非與原作參證比較，不能知其妙也。」❷忠於原作的
嚴謹學術風範是錢稻孫翻譯創作此劇的最突出特點，雖僅發表第一
齣，其基本面貌已然可見。

　　將這兩種作品與典範的中國傳奇雜劇進行比較，體會其中的人

❷　《自敍》，見《滄桑豔》卷首，《吳宓詩集》，上海：中華書局，1935
　　年初版。

❷　《但丁夢》第一齣之後《編者按》，《學衡》第三十九期，1925年。

物形象，頗有人物性格不夠突出、行為態度相當陌生之感。這可能由兩方面原因造成：一是題材本身的陌生化，無論如何，外國文學作品對一般中國人來說都是比較生疏的，對其中的人物性格特點、行動方式有較大的距離感；二是翻譯者兼創作者過分注重翻譯的嚴謹性和知識的準確性，從而帶來人物形象不夠生動豐滿的情形。這是傳奇雜劇發展到近代以後出現的新問題。

第四節　戲劇劇本的案頭化

　　場上之曲與案頭之曲的區別與關聯，二者孰高孰下，孰優孰劣，戲曲家在它們之間如何選擇取捨等等，是中國戲曲史上一個長期存在而且爭論不休的問題。這一問題在明清以後的傳奇雜劇史上表現得尤為突出。晚明湯顯祖與沈璟關於《牡丹亭》改編問題的爭論，可能是其中最為激烈、影響最為深遠的一次。戲曲作為一種表演藝術形式，戲曲家創作的劇本以何種方式、在多大程度上適應舞臺演出的需要，同時，作為演出者對劇本應當提出怎樣的要求，如何理解和把握戲曲家的創作，這的確是一個十分重要也十分複雜的問題。即如《牡丹亭》這樣的長達五十五齣的傑作，因為篇幅等原因，自從創作完成以來，全本演出的次數也是屈指可數的。許多文人傳奇文詞雅化，篇幅加大，有愈來愈不適應舞臺演出的趨勢。演出中必須採取變通的辦法，或者對原作進行改編，或者選取其中的部分內容演出折子戲。

　　傳奇雜劇發展到近代，由於戲曲家心態的改變、戲劇觀的變化、傳播媒介的進步等因素的作用，場上之曲與案頭之曲的問題表

現得異常尖銳。在近代，雖然也有傑出的戲曲家作出過富有成效的重視場上之曲的努力，如吳梅等就是，但更多的近代傳奇雜劇作家的基本選擇是寧可讓傳奇雜劇走下戲曲舞臺，走上文人案頭，再從文人案頭通過雜誌報紙等傳媒走向廣大的讀者。

上文從戲劇情節、衝突、人物等方面的新態勢考察近代傳奇雜劇的變化發展特徵，其實也部分地涉及到戲曲案頭化、文章化的問題，或者說，上述諸方面的變化也可以視爲近代傳奇雜劇案頭化的原因或表現。本節再從另外一些角度討論近代傳奇雜劇逐漸難以演出、遠離觀眾的問題。

從歷時性的角度考察近代傳奇雜劇與場上或案頭的關係，可以發現不同時期的戲曲家對這一問題在總體上表現出不同的態度。近代前期（1840－1901），由於不少戲曲家仍然基本上走在傳統戲曲的道路上，多繼承明清以來傳統，創作典雅的文人化的案頭之曲。近代中期（1902－1919），從戲曲內部到外部都發生了深刻的變化，戲曲家們的創作已經不僅僅是供文人雅士把玩的案頭之曲，他們更多地關注國計民生、民族危機，創作出大量的文章化的宣傳變革、鼓舞民眾之曲，這是近代戲曲創作形態的一次重要變化，對後來的戲曲發展也發生了深遠影響。近代後期（1920－1949），由於主流文化取向的深刻變化與傳統戲曲地位影響的降低，傳奇雜劇迅速走向衰落，此時的傳奇雜劇重新回歸文人書齋案頭，與文化主潮和一般民眾明顯地疏離了。

如果從具體的戲曲作品出發，從戲曲內部尋找近代傳奇雜劇遠離舞臺、走向案頭的原因，可以看到總體上逐漸遠離舞臺與觀眾、走向書齋與讀者的近代傳奇雜劇的發展趨勢，是由多方面因素造成

的。其中重要的約有如下數端。

一、不遵曲譜曲律的作家作品增多

　　就戲曲創作而言，曲譜曲律與文詞藻采佔有同等重要的地位。曲譜曲律是傳奇雜劇創作聲律經驗的總結，也是一種體制規範，在聲韻格式上對傳奇雜劇起著約束的作用。如何在既遵守曲譜曲律的同時，又能夠充分發揮才情，實現創作的最大自由，也一直是中國戲曲史上許多戲曲家面臨的重要問題。吳梅認爲《長生殿》勝於《桃花扇》，也主要是就曲律而言的：「余嘗謂《桃花扇》有佳詞而無佳調，深惜雲亭不諳度聲，二百年來詞場不挑者，獨有稗畦而已。」㉕近代傳奇雜劇作家們同樣不能回避這一問題，而且，這一問題對他們來說，顯得更加緊迫而嚴峻。梁廷楠作於道光年間的《圓香夢》、《斷緣夢》、《江梅夢》、《曇花夢》四種雜劇，吳梅也評之曰：「梁廷楠『小四夢』，曲律多誤。」㉖

　　從是否合曲律、是否遵曲譜的角度考察近代傳奇雜劇，我們看到的基本趨勢是曲譜逐漸被輕視，出現愈來愈多的不嚴格遵守曲律的作品。也就是說，隨著近代傳奇雜劇的迅速發展變化，戲曲聲律因素在創作中的地位與作用基本上呈逐漸下降的趨勢。這種情形的出現，原因是多方面的、複雜的，比較明顯的如，有的是因爲傳奇

㉕　《中國戲曲概論·清人傳奇》，王衛民編《吳梅戲曲論文集》，北京：中國戲劇出版社，1983年，第177頁。

㉖　《中國戲曲概論·清人雜劇》，王衛民編《吳梅戲曲論文集》，北京：中國戲劇出版社，1983年，第174頁。

雜劇作家疏於曲律，難以謹守曲譜要求，從而造成曲律鬆動或乖違；也有的是通解曲律的戲曲家，因爲創作需要或其他原因有意不嚴守曲律。

　　無論是詩詞創作還是戲曲創作，當行的作者都應當是熟稔詩詞曲格律的。戲曲作家既要有精湛的文學修養，又要熟悉甚至精通曲律曲譜，這樣在創作中方可做到將戲曲內容要素與聲律格式要素巧妙地結合起來，達到運用自如、左右逢源的自由境界。盧前曾經論述清人傳奇創作中不守曲律的問題，對我們從更廣闊的背景下思考近代傳奇雜劇的曲律問題深有啓發。他指出：

> 清之曲家，《長生殿》爲第一，吳（梅村）尤（西堂）二家，亦極當行。東塘《桃花扇》，雖詞華秀贍，而句讀錯誤，無齣蔑有。笠翁十種，夙有惡劄之誚。然排場曲律，無不穩協。以律言之，笠翁固有足多。乾隆以後，合律之曲日少，文律並美，惟一藏園。洎乎嘉道，此道遂幾成廣陵散矣。楊蓬海（恩壽）、許玉泉（善良）、陳潛翁（娘）強作解事，未足語於曲律也。清末，丁閬公（傳靖）《滄桑豔》，更自鄶下，並粗細曲之不明，尚有何排場之可言邪？❷❼

　　盧前指出的曲家疏於曲律的情況，在近代傳奇雜劇作家中，更是一種帶有普遍性的現象。從所見的近代傳奇雜劇作品中我們看

❷❼　《明清戲曲史》，臺北：臺灣商務印書館，1994 年，第 49 頁。

到，一些近代戲曲家的確不能說精於曲律，自我表白不諳曲律、需
要他人代為進行音律潤飾的人增多。也就是說，不諳曲律的作者在
創作戲曲時的狀態，與寫作文章、小說等其他形式規範不很嚴格的
作品時是接近的，反而與嚴格意義上的戲曲創作有較大不同。這種
情形不可能不影響傳奇雜劇創作的總體面貌。由此帶來的一個必然
結果就是戲曲距離舞臺演出愈來愈疏遠，創作出來的戲曲作品與文
章、詩詞、小說等無需進行舞臺表演的文體樣式沒有本質區別。這
是近代許多傳奇雜劇難以原本演出、只能走向案頭供讀者閱讀的一
個重要原因。

　　李文翰在《銀漢槎傳奇》卷首的《凡例》中說：「《犯斗》一
折【耍三台】一曲，引用《水經注》並《禹貢錐指》，礙於故實，
音韻字句間有不調，識者諒之。」㉓很明顯，這是由於追求內容詳
實謹嚴而不得不鬆動曲律的情形。在此曲的上方，有周騰虎眉批
云：「細按《水經》，了如指掌。」可見作者與評校者最為重視的
均在於曲詞內容，而非曲律。現將第十一齣《犯斗》中的這支曲子
錄出，以見其面貌：

　　　（生）據牧童所說，這河難道沒有源頭麼？（小生）怎生沒
　　　了？
　　　【耍三台】你曾經崑崙島，應見源流從地抄。（生）正是，
　　　我從崑崙山下，見有一水，從東北出者，歸於何所？（小

㉓　《銀漢槎傳奇》卷首，咸豐四年味塵軒刊本。標點為筆者所加。

生）出東北，走東南，流於渤海。（生）那西去的呢？（小
生）徑罽賓、月氏、安息，數千餘里而遙。（生）經過三
國，莫非與蜺羅跂禘水，同注雷翥海者麼？（小生）正是。
還不但此，又西徑四大塔以北，與陀衛國北的水相交。
（生）那東去的哩？（小生）東徑皮山國與于闐河水同流。
（生）那東北去的呢？（小生）東北徑扜彌、且末二國分兩
道。（生）那東南去的呢？（小生）東徑莎車山凹，東南徑
溫宿島，又東徑姑墨、注賓、樓蘭三大國城南，共注於鹽澤
山坳。（生）既有許多去路，何以來源不竭？（小生）這卻
是夏禹王尋出來的哪，積石山前有石竅，河水實從中冒，誰
想他一線源流，竟成了千秋害擾？

　　李文翰的另一作品《紫荊花傳奇》也有不完全遵守曲律的現
象，卻是由其他原因造成的。作者自述道：「卷上十六齣，皆舟中
所作，比時九宮譜無查處，止就手邊老院本依樣填之，恐於襯字誤
作正文，匆匆付梓，未遑細核，內家諒之。」「卷下十六齣，大半
作於樂城，少半作於杜亭，按譜諧聲，不增減一字，韻亦的確，較
上卷差堪自信。」❷此處有兩個情況值得注意：首先是此劇上卷有
不合曲律之處，是由於創作時曲譜不在作者身邊，無法查核；同時
也透露出作者於曲律並未達到精通熟稔程度，創作時還需對照曲
譜，無曲譜在手則只得參照其他劇本填詞。

❷　《凡例》，《紫荊花傳奇》卷首，道光二十二年味塵軒刊本。

　　這種創作狀況在近代傳奇雜劇作家中並非絕無僅有，而具有一定的代表性。梁啓超在評論《桃花扇》時說：「論曲本當首音律，余不嫻音律，但以結構之精嚴，文藻之壯麗，寄託之遙深論之。」**❸⓿**梁啓超在評論戲曲作品時表明「不嫻音律」，自己創作傳奇劇本時曲律所處的地位與發生的作用也可想而知。俞樾也坦言自己疏於曲律的情況道：「余不通音律，而頗喜讀曲，有每聞清歌輒喚奈何之意。偶讀清容居士《四絃秋》曲，因譜此以寫未盡之意，且為更進一解焉。所惜於律未諧，聲牙不免，紅氍毹上，未必便可排當，聊存諸《雜纂》，亦猶《船山先生全書》之後附《龍舟會雜劇》而已。」**❸❶**

　　盧前在寫作《楚鳳烈傳奇》時指出：「作者自信頗守曲律，不似近賢，墨脫陳式，不問腔格者。惟第六齣記獻忠、自成之叛，在【雁過沙】後用【江頭金桂調】加快板唱，似有未安，然於劇情尚無不合，故仍之。」**❸❷**此語中有兩方面內容可注意：盧前此劇盡可能謹守曲律，偶有未合，亦是內容所需，表明作者對曲律極為重視；當時創作傳奇雜劇不守曲律、不遵曲譜者大有人在。

　　這一判斷是可信的。不少近代傳奇雜劇在署名時，經常有「某某填詞，某某正譜」之類的情況出現，即是說，作者主要進行曲詞

❸⓿　《小說叢話》，《新小說》第七號，光緒二十九年七月十五日，第 173頁。

❸❶　《老圃》序，《春在堂全書·曲園雜纂第五十》，光緒十五年重定本。標點為筆者所加。

❸❷　《楚鳳烈傳奇》卷首《例言》，民國樸園巾箱本。

和說白等文本內容的創作，而根據曲譜曲律進行按律譜曲方面的工作，主要由另一人完成。這種情形也透露出近代戲曲家精於曲律者較以前有減少的趨勢。如：楊恩壽《姽嫿封》署「同懷兄彤壽六笙按拍，長沙楊恩壽蓬海填詞」，《桃花源》署「同懷兄彤壽麓生正譜，長沙楊恩壽蓬海填詞」，《再來人》署「同懷兄彤壽鹿笙正譜，長沙楊恩壽篷澥填詞」，《麻灘驛》署「同懷兄彤壽麓笙正譜，長沙楊恩壽篷海填詞」，《桂枝香》署「吹綠竹笙人正譜，長沙蓬道人填詞」，其《理靈坡》署「同懷兄彤壽鹿笙正譜，長沙楊恩壽朋海填詞」，張雲驤的《芙蓉碣》署「文安張雲驤南湖填詞，上元吳孝緒雲在按拍」，鄭由熙《雁鳴霜》署「梁安湖上醉漁正譜，天都歘嵐道人填詞」，《木樨香》署「天都歘嵐道人填詞，梁安湖上醉漁評訂」，《霧中人》署「天都歘嵐道人填詞，梁安湖上醉漁正譜」，許善長撰《風雲會》署「西湖玉泉樵子填詞，天都梅谿逸叟訂譜」。莊一拂在創作《十年記》時，也曾明確表示自己不諳曲律。諸如此類的情形都有一定的代表性。

二、大量非表演性內容進入傳奇雜劇，文章化傾向明顯

戲曲的高度綜合性特點是不言而喻的。從表現方式上說，敘述、議論、抒情、說明等，它無所不包；從戲曲文體上說，詩詞、歌賦、駢文、散文等，它無所不含。簡單地說，戲曲實際上是表演性內容與非表演性內容、戲劇性因素與非戲劇性因素的綜合。兩方面因素的比重不同、地位不同、處理方式不同，是形成不同時期、不同作家不同創作特點的重要原因。由於中國近代內外交困的極為特殊的文化背景，由於戲曲史內在的發展理路和慣性，也由於近代

傳播方式前所未有的深刻變化，近代傳奇雜劇發生的變化在整個中國戲曲史上，也是非常引人注目的。如上所述，近代傳奇雜劇在戲劇情節、衝突、人物等方面都呈現出一些相當獨特的趨勢，都是促使它由舞臺走向案頭的重要原因。這裏再從另一角度討論近代傳奇雜劇案頭化特點空前突出的表現。

與以往的傳奇雜劇相比，近代傳奇雜劇發生的一個重要變化就是它表演性成分的減少和非表演性成分的增加，戲劇性因素的削弱和非戲劇性因素的加強。比如，敘述、議論、抒情、說明等諸種成分的非角色化趨勢，許多內容都幾乎是作者個人相當直接的表白，戲曲區別於其他各種文體樣式的曲的成分在減弱，可以歌唱表演的內容的核心地位有所動搖，而以說白、朗誦、演說爲主要表演方式的文章化內容增加，而且逐漸居於十分重要的地位。有一些傳奇雜劇劇本，從它們表現的內容與創作目的、寫作方法等方面看，實際上已經很難在舞臺上進行演出，它們是沒有多少戲劇性的傳奇雜劇作品。用沒有戲劇性的傳奇雜劇這樣的說法來表達對近代某些高度案頭化的戲曲作品的評價，在邏輯上似乎是自相矛盾的。筆者的確很難找到更加妥當的詞語來表達對這類作品的基本認識。這種語言表述上的尷尬其實也從一個側面傳達出近代傳奇雜劇所處的兩難困境，特別是它在走向終結過程中面臨的許多尷尬。

在近代傳奇雜劇中，我們可以見到大量的難以在舞臺上表演、只能供讀者閱讀的文章化內容。鍾祖芬《招隱居傳奇》第二齣《誡子》中，有主人公魏芝生朗誦自作《戒煙歌》的情節，作者特別作舞臺說明曰：「此段正文，演者須臺前朗誦」，之後就將這首長達1100多字的《戒煙歌》全部念出。這麼長篇幅的通俗詩歌在傳奇中

以朗誦的方式表演出來，就宣傳禁戒鴉片來說，可能收到良好的效果；就戲曲表演來說，卻未必是最佳的表現手段，與以往傳奇雜劇的常用表現方法也有明顯的差別。吳梅是近代特別重視場上之曲、強調戲曲的舞臺性特點的戲曲家，這種類型的傳奇雜劇作家在近代爲數不多，吳梅堪稱其傑出代表。即便如此，他有的戲曲作品中也表現出較明顯的案頭化傾向。吳梅代表作、也是近代戲曲名作之一《風洞山》即是一例。作者在例言中說：

> 是編事實見瞿錫元所著《庚寅始安事略》。錫元爲式耜後人，所言當有可信。余通本篇目，悉據此以爲排次。
>
> 九宮舊譜音律雖精，而字句鄙俚，不堪卒讀。學者按譜塡詞，此種文字容易攔入筆端。余力避其艱澀粗鄙處，一以雅正出之，故通本詞意瀏亮，無吹折嗓子之誚。後有作者，可以爲法。❸

這裏最值得注意之處有二：其一，此劇所寫故事有文獻根據，內容眞實可信；其二，創作中「力避艱澀粗鄙」，追求「雅正」風格。這種戲曲創作紀實性和雅正化的追求與戲曲劇本的案頭化趨勢大有關係。吳梅表明此作「通本詞意瀏亮，無吹折嗓子之誚」，可見他相當重視戲曲音律。從吳梅的曲律修養來看，他完全可以做到這一點。但是，戲曲作品的是否合乎曲律與是否適合舞臺演出，還不完

❸ 阿英編《晚清文學叢鈔·傳奇雜劇卷》，北京：中華書局，1962 年，第 45—46 頁。

全是一回事。第十六齣《囚吟》表現得相當突出。該齣的中心內容是表現外扮瞿式耜和小生扮張同敞二人被囚之後，各作《浩氣吟》七律八首以明堅貞不屈之志。二人分別寫畢，各讀對方之作。十六首七律詩佔據了大部分篇幅，使本齣戲劇性減弱，詩詞文章色彩增強。

古越嬴宗季女撰《六月霜》第八齣《鳴劍》中，旦扮日本女裝、持倭刀的秋瑾「高歌《寶劍篇》，拔刀起舞」：

> 寶劍復寶劍，羞將報私憾。斬取國讎頭，寫入英雌傳。（一解）
>
> 女辱咸自殺，男甘作順民。斬馬劍如雋，云胡惜此身。（二解）
>
> 干將羞莫邪，頑鈍保無恙。咄嗟雌伏儔，休冒英雄狀。（三解）
>
> 神劍雖挂壁，鋒芒世已驚。中夜發長嘯，烈烈如梟鳴。（四解）㉞

這四首詩與今本《秋瑾集》（上海：上海古籍出版社，1979 年）中的《寶劍詩》基本一致，只個別文字偶有異同，如第一首末句「英雌」作「英雄」，第二首首句「咸」作「成」，末句「胡」作「何」等。可以斷定，劇本中的《寶劍篇》即是根據秋瑾原作《寶劍詩》稍加

㉞　阿英編《晚清文學叢鈔·傳奇雜劇卷》，北京，中華書局，1962 年，第165 頁。

變化而成。蕭山湘靈子（韓茂棠）《軒亭冤傳奇》第二齣《演說》，
主要內容就是旦扮秋瑾登壇演說，雖有五支曲子穿插其間，仍是以
說白為主，且基本上是秋瑾一人在表演。如開頭一段講纏足之害
道：

> （旦登壇）同胞呵！儂是沒有大學問的人，卻是最愛國愛同
> 胞的人。如今不說別的事情，卻先把這纏足的問題演說演
> 說。同胞呵！你曉得我們女子纏足的苦處麼？蓬門幼女，恒
> 捧足而呻吟；金屋嬌娃，每痛心而飲泣。姿容有瘦削之虞，
> 筋骨有拘攣之慮。要知纏足一事，為中國最不文明的，兩間
> 之所不容，五洲之所同嫉。猶復陋習相延，憚於改革，難道
> 不是我們女界的汙點麼？因此仿照上海的章程，開個天足
> 會，為女界放點光明。你們贊成不贊成？（眾）我們都贊成
> 的。㉟

《軒亭冤傳奇》中這種針對當時婦女問題提出的宣傳婦女解放、鼓
動男女平等的演說，與秋瑾所作《敬告姊妹們》等演說從思想內容
到形式、語氣都非常相像。說這是戲曲之中插入演說恐不為過分。
孫雨林《皖江血》第四齣《刺恩》中，也有徐錫麟向眾人演說、宣
傳排滿反清的情節。華偉生《開國奇冤》第二齣《開學》，有清朝
官員向眾學生演說的情節，第五齣《訓士》中，有警察長官向眾學

㉟　阿英編《晚清文學叢鈔·傳奇雜劇卷》，北京：中華書局，1962 年，第
　　113─114 頁。

員發表長篇演說的情節。第十三齣《公審》表現徐錫麟被捕後受審情景，更有引錄徐錫麟原供詞的作法，將其直接寫入劇本中，作者特別作舞臺說明云「截錄原供」：

> 我蓄志排滿，已十有餘年。滿人虐我漢族，將近三百載矣。現在表面上鬧立憲，我說是萬萬做不到的；革命是人人可以做到的。本擬殺恩銘後，再殺端方、鐵良、良弼，爲漢人復仇。乃竟於殺恩銘後即被拿獲，實難滿意。今日僅欲殺恩銘與毓鍾山耳。恩銘料難久活，（對末介）只是鍾山卻便宜你了。**㊱**

　　幽並子的《黃龍府》傳奇寫岳飛率軍抗金、秦檜陷害岳飛故事，第一齣《斬虜》中，岳飛在以一支長曲【混江龍】歷數金人侵略罪惡，拔刀殺死金兀朮之後，眾人拍手稱賀道：「中華獨立國萬歲！黃帝子孫萬歲！」作者在此似乎根本沒有注意劇情與時代等具體情況，讓劇中宋代人物直接喊出民主革命口號，政治宣傳鼓動的需要顯然超過了劇情合理性的要求。冒廣生《疚齋鄭妥娘雜劇》第二支短曲【步步嬌】之後，鄭如英（字妥娘）有一長段說白，略云：

> 記得老身盛年，王孫貴人，也不知閱過多多少少，夢回心

㊱　阿英編《晚清文學叢鈔·傳奇雜劇卷》，北京：中華書局，1962 年，第306 頁。

上，大半都作古人。只有期蓮生，聞說近年，寄跡甌江，蘭
成蕭瑟，許久不通音問。待我修書一通，遇有便人，託他帶
去，俾知幽居空谷，尚有天寒袖薄之人，或者有個計較。
（作書科）書已寫畢，待我念他一遍。（念介）……書是有
了，昨晚做得一詩，待我一齊寫上。（寫詩介）（念
介）……咳，期蓮生，期蓮生，只怕你讀到此詩時，也得聲
銷魂斷也呵！我且放過一邊者。

在這段說白中，鄭如英於前一「念介」之後念所作書信一封，從
「期蓮生足下」讀至「沐愛鄭如英百拜」，內容格式都極其完整，
長達 228 字。在後一「念介」之後，鄭如英又讀長達十八句、126 字
的七言古詩一首。這一片段中僅鄭如英一人說白就有近 500 字之多。

　　洪炳文在所作《警黃鐘》之《例言》中說：「是編情節甚多，
故講白長而曲轉略。以鬥筍轉接處曲不能達，不得不藉白以傳之，
並非討便宜也。」❸可知此劇曲詞與說白關係之特點。第四齣《醉
夢》無一曲，全為說白，作者特作說明道：「此折以副淨丑末等上
場，長於打諢插科，每不便於塡曲，故以九首十七字令詩代之。前
人成作，亦有一齣之中無曲，非自我作古也，閱者諒之。」❸第七
齣《廷諍》寫謝瑤芳、蘇蘊香感於文臣武將無一人關心國事，二女

❸　阿英編《晚清文學叢鈔‧傳奇雜劇卷》，北京：中華書局，1962 年，第
　　335 頁。

❸　該齣後作者評語，見阿英編《晚清文學叢鈔‧傳奇雜劇卷》，北京：中華
　　書局，1962 年，第 347 頁。

子擬伏闕上書，諫諍時事，作者需將奏疏內容寫入曲文之中，以戲曲形式傳達文章內容，在創作上實屬不易，在文體上文章化色彩極強。作者自己也道出其中甘苦：「女士諫疏，既按曲譜，又合章奏體裁，最難著筆。稍有遺漏，亦限於韻、拘於格耳。閱者諒之。」❸《警黃鐘》中這些與一般傳奇明顯有別的寫作方式，當然是為了適應劇情需要，特別是為了表現作品主旨所必須。從另一角度來看，這種變通處理的結果，就是較多地改變了傳奇的一般體制和習慣作法，使其表演性有所減弱，帶有強烈的文章化特徵。

　　三愛（陳獨秀）在《論戲曲》中嘗提出戲曲改革的五條辦法，其第二條云：「採用西法。戲中有演說，最可長人之見識。或演光學、電學各種戲法，則又可練習格致之學。」❹提倡於戲曲中加入演說內容之意甚明。從以戲曲教育民眾、輸入西學、開化啟蒙的角度言之，陳獨秀所言當然有道理。可是從戲曲藝術、舞臺表演的角度來看，演說、口號、書信等內容的大量進入，不能不大大影響戲劇性的充分表現。從這一角度來說，近代傳奇雜劇中此類成分的頻繁出現，表明傳奇雜劇發生的深刻變化和強烈的時代色彩，從藝術性方面來說，這些內容不利於傳奇雜劇舞臺藝術特性的充分展現。

三、非常規表現方式大量出現，造成演出困難

　　中國戲曲的程式化特徵主要表現在舞臺表演過程之中，同時，

❸　該齣後作者評語，見阿英編《晚清文學叢鈔・傳奇雜劇卷》，北京：中華書局，1962 年，第 352 頁。

❹　《新小說》第二年第二號，第 4 頁。

這種程式化特徵也表現在戲曲劇本中。戲曲劇本創作過程中形成的某些文體規範，就是戲曲程式化特點的表現之一。就傳奇雜劇而言，在長期的發展過程中，在表演上，形成了一定的規範體系，即是它們的表演體制；在文本上，也有一定的規範要求，就是它們的文體特點。雖然傳奇雜劇與其他文體樣式一樣，自它誕生之日起，就一直處於持續不斷的發展演變過程之中，但是變化中有相對穩定的部分，這就形成了它最重要、最基本的表演方式與文本特徵。

近代傳奇雜劇的一切方面都處於空前劇烈的變動之中，戲曲內外多方面因素促使它產生了許多非同尋常的新變化，展現出不少前所未有的新特點。近代傳奇雜劇案頭化趨勢的另外一個方面的重要表現，就是在一些劇本中，出現了令人亦驚亦喜的以前相當少見或者是前所未有的表現方式。這些表現方式通常都具有促使傳奇雜劇遠離舞臺、走近案頭的作用，使傳奇雜劇劇本的非表演性特徵得到明顯加強。

署名「孤」所撰的《指南夢傳奇》中大量引用文天祥詩句，作者均在劇中注明篇名，還有多處在劇本中加注釋。這種作法，無疑加強了作品的眞實性，使其內容顯得詳實可靠；另一方面，也使劇本帶有很強的學術文章意味，大有講究無一句無來歷的傾向。最突出的如第一齣《勤王》開頭：

> （生巾幘冠帶領兵卒上）
> 【繞地遊】江山半壁。痛賊臣誤國，不信挽回無策。請劍朱雲，聞雞祖逖，糾江東子弟，勤王赴闕。
> 楚月穿春袖，吳霜脫曉鞲。壯心欲塡海，苦膽爲憂天。（文

山《赴闕》詩）小生文天祥，表字宋瑞，江西吉水人也。讀書
十載，慕俎豆於先賢；（文山為童子時，見學宮所祠鄉先生歐陽修、
楊邦乂、胡銓像，皆諡忠節，欣然慕之曰：沒不俎豆於其間，非夫也。）
對策萬言，魁姓名於儁輩。（天祥年二十舉進士，對策集英殿。時
理宗在位久，政理浸怠。天祥以法天不息為對，其言萬餘，不為稿，一揮
而成。帝親擢為第一。）不幸寇氣日逼，國步多艱。家本素封，
且效子房之破產；經傳絳帳，致同李長之自豪。（天祥性豪
華，平生自奉甚厚，聲伎滿前。後至軍中，痛自貶損，盡以家貲為軍
費。）近聞北軍大舉，江上告急，人詔勤王。可憐我國家養
士百年，一旦有急，竟無一人一騎入衛者！我文天祥忠肝如
鐵石，（天祥及第時，考官王應麟奏稱：其卷古誼若龜鑑，忠肝如鐵石，
臣敢為得人賀。）是個中國好男兒，誓散家財，招募死士，抃
犧牲此身以報國了。❹

非常明顯，括弧內的注釋文字絕對無法表演，作者也無意將這些內
容傳達給觀眾，這樣寫，完全是供讀者閱讀的，以使作品具有強烈
的紀實性特點。感惺《斷頭臺》第四齣《餘情》也有類似寫法：
「灑家馬特靈寺僧正。因為路易十六世造了無量沙數的孽案，到了
斷頭臺上，結算一筆大帳。把好端端的呼呵（法人謂君曰呼呵），弄成

❹　阿英編《晚清文學叢鈔·傳奇雜劇卷》，北京：中華書局，1962 年，第
　　18－19 頁。筆者按：除第一括弧內文字為舞臺說明外，其他括弧內文字
　　均為作者自注。

一字平肩王。」㊷括弧內文字爲作者原注，說明「呼呵」爲法語 roi（國王）一詞的音譯。同齣又寫道：「我們要上麥普爾托獄，把這血巾懸那窗前槍尖上，給廢后和廢太子瞧瞧者。（內應）這廢后私立黨羽，侵佔政權，一味奢華，不恤人民艱苦，要這特吾惠希何用（法人謂府庫空乏曰特吾惠希）！何不並廢太子，也賞他一刀，索性斬草除根麼？」㊸這也是在解釋一個法語詞的含義，「特吾惠希」當係法語 trèsorerie（國庫）一詞的音譯。貢少芹的《亡國恨傳奇》第五曲《旅滿》中，還有於曲文之後加注的情況：「【喜蛺兒】你風度兒幽，吐屬兒秀，舉世無儔，更放縱詩和酒。先生，你我到寂寞時，手持金斗，大白滿浮，數牙籌，各爭勝負，醉倒發狂謳。這舟漾碧波秋，馬踏黃花瘦，把眼前詩料錦囊收，況時序將逢九月九。（按伊藤旅滿在九月初旬）」㊹還有作品在每齣之後加注釋，如上文所述胡盍朋《汨羅沙傳奇》，凡二十齣，其中八齣末尾有作者自注，這些注釋以考據性內容爲主，同樣表現了近代傳奇雜劇案頭化的趨勢。

吳子恒長達五十三齣的《星劍俠傳奇》，在近代傳奇雜劇中，在許多方面表現出獨特性，極可重視。這裏且不說它五十三齣的篇幅難以全本演出，已經不適合戲曲舞臺的需要，僅就其表現手法而

㊷　阿英編《晚清文學叢鈔·傳奇雜劇卷》，北京：中華書局，1962 年，第 570 頁。

㊸　阿英編《晚清文學叢鈔·傳奇雜劇卷》，北京：中華書局，1962 年，第 571 頁。

㊹　阿英編《晚清文學叢鈔·傳奇雜劇卷》，北京：中華書局，1962 年，第 589 頁。

言，也有許多案頭化的表徵。最突出的是第十七齣《劫村》中副淨扮鄭健飛請旦扮女兒鄭紫姑占卜一節。占卜的內容在古代戲曲中也不能說很少見，但是此劇中對占卜情況的記載方式和對結果的分析說明，前者是無論如何無法在戲曲舞臺上傳達給觀眾的，後者也毫無戲劇性可言，簡直就是解說卦象的說明文：

（副淨）女兒呀，你知道呢，

【南普天樂】殺人心，心何壯；救人心，心誰諒。英雄氣，英雄氣，天地包藏。志大難償，燕頷封侯相，虯髯俠客腸。有幾人六五帝又四三王？

女兒，為我占一課，究竟何方利便？（旦拈筆介）（沈思介）（寫介）

丙辰年戊戌月甲子日丙寅時占得重審進連茹課

三傳			四課		元武太陰			
財 食神	食神	朱雀	卯甲	太常 酉	戌	亥	子	天后
辰 巳	午	六合	辰卯	白虎 申			丑	貴人
六合 勾陳	青龍 貴人	丑子	天空 未				寅	蛇
戊 巳	庚 蛇	寅丑	青龍 午	巳	辰	卯	朱雀	
					勾陳	六合		

案此課三傳辰巳午，四課，干上神為月將，支上神為貴人；子水天后，當為百穀之主；巳居辰位，巳為蛇，辰為龍，是蛇變龍之象；歲祿在巳，本命長生在午，佳兆也。惜青龍乘午火，謂之燒身，離火為中女，向明雖治，特恐六五之吉，不能掩九四之凶。此卦義在《易》之《離》：焚如死如，突

　　如來如。是爲後事，顧慮不得許多；目前宜向南吉。（副
　　淨）我也想到南洋一走。❹

　　這樣的內容以這樣的方式進入戲曲之中，是絕對無法在舞臺上演出
的。從戲曲表演的角度來說，這是不成功的；從獨創性的角度來
看，它又是頗有新意的。不論如何去評價這種現象，但有一點是肯
定的，就是從諸如此類的創作現象中，我們看到了近代傳奇雜劇從
內容到形式發生深刻變化的一個側面。

　　這些近代傳奇雜劇中經常出現的內容，從一般戲曲劇本創作和
戲曲舞臺性特點的角度來看，是非常不適合進入戲曲的。它們不僅
毫無戲劇性可言，無法在舞臺上演出，而且，即使是從一般讀者閱
讀戲曲劇本的角度來看，也沒有什麼文學性和藝術性。因此，筆者
把這種現象稱爲非常規表現方式進入戲曲。大量非常規表現方式進
入傳奇雜劇，造成演出的極大困難，甚至有的部分根本無法在舞臺
上演出，這也是近代傳奇雜劇案頭化特點的突出表現之一。

❹　《小說新報》第二年第九期，上海國華書局發行，1916 年 9 月。

第六章　近代傳奇雜劇
的文體特性

　　傳奇和雜劇在經過了元明兩代至清中葉的長期發展之後，在體制上逐漸形成了一整套規範，這些規範在戲曲文本上的主要表現，就是其區別於詩、詞、散曲、文章、小說、說唱等文學樣式的突出的文體特徵。對於傳奇雜劇來說，這些體制規範使傳奇和雜劇從創作到表演均得以日臻完善，是它賴以存在並且不斷發展的前提條件，形式上的成熟促進了傳奇雜劇的興盛繁榮；同時也是它自身的一種限制，從內部制約著它的變化，這種規範與制約也是傳奇雜劇從興盛走向衰微的原因之一。

　　與傳奇雜劇在近代變革歷程中其他諸方面出現的新態勢一樣，近代傳奇雜劇在文體上也出現了許多令人注意的新動向，發生了一些重要的新變化。這既是近代傳奇雜劇發展變化的重要表徵，也是它走向式微直至消亡的突出表現。本章擬主要討論近代傳奇雜劇文體內部發生的新變化，呈現出來的新的文體特性，從這一角度認識近代傳奇雜劇的時代特點。

第一節　從曲本位走向文本位

　　王國維說：「雜劇之爲物，合動作、言語、歌唱三者而成。」❶
這不僅是元雜劇的構成特點，也說出了明清以後雜劇、傳奇乃至其
他戲曲樣式的構成特色。但是，在中國傳統戲曲觀念中，動作、言
語、歌唱三者在戲曲中的地位並不完全相同，無論是戲曲家、理論
家還是戲曲觀眾，大多更加重視歌唱的作用，而對說白、科介不甚
關注。李漁對戲曲唱詞與賓白的關係問題進行了詳細考察，並提出
不同於前人和時人的新見解：

> 　　目來作傳奇者，止重填詞，視賓白爲末著。常有《白雪》、
> 《陽春》其調，而《巴人》、《下里》其言者，予竊怪之。
> 原其所以輕此之故，殆有說焉。元以填詞擅長，名人所作，
> 北曲多而南曲少。北曲之介白者，每折不過數言，即抹去賓
> 白而止閱填詞，亦皆一氣呵成，無有斷續，似並此數言亦可
> 略而不備者。由是觀之，則初時止有填詞，其介白之文，未
> 必不係後來添設。在元人，則以當時所重不在於此，是以輕
> 之。後來之人，又謂元人尚在不重，我輩工此何爲？遂不覺
> 日輕一日，而竟置此道於不講也。予則不然，嘗謂曲之有
> 白，就文字論之，則猶經文之於傳注；就物理論之，則如棟
> 梁之於榱桷；就人身論之，則如肢體之於血脈，非但不可相

❶　　《宋元戲曲史·元劇之結構》，上海：上海古籍出版社，1998 年，第 94
　　頁。

無，且覺稍有不稱，即因此賤彼，竟作無用觀者。故知賓白一道，當與曲文等視。有最得意之曲文，即當有最得意之賓白。但使筆酣墨飽，其勢自能相生。❷

　　由此觀之，傳奇雜劇重曲詞而輕賓白的現象不僅由來已久，而且事出有因。尤其重要的是，李漁提出「賓白一道，當與曲文等視」的觀點，對糾正以往的偏見，確立賓白在戲曲中的應有地位，很有意義。不僅如此，李漁還在自己的戲曲創作實踐中身體力行。他說：「傳奇中賓白之繁，實自予始。海內知我者與罪我者半。知我者曰：『從來賓白，作說話觀，隨口出之即是；笠翁賓白，當文章做，字字俱費推敲。』」❸於戲曲之賓白，李漁提出了一系列主張：聲務鏗鏘、語求肖似、詞別繁減、字分南北、文貴潔淨、意取尖新、少用方言、時防漏孔等。李漁在理論上和實踐上的努力，對戲曲賓白的發展非常重要。

　　吳梅是一位十分重視戲曲舞臺性特點的戲曲家，嘗指出：「論遜清戲曲，當以宣宗為斷。咸豐初元，雅鄭雜矣。光宣之際，則巴人下里，和者千人，益無與於文學之事矣。……同光間則南湖、午閣，已不足入作家之列矣。」❹吳梅又曾對有清一代戲曲狀況作總

❷　《閒情偶寄》卷三《賓白第四》，《中國古典戲曲論著集成》第七冊，北京：中國戲劇出版社，1959 年，第 51 頁。筆者對原標點作了數處訂正。

❸　《閒情偶寄》卷三《賓白第四》，《中國古典戲曲論著集成》第七冊，北京：中國戲劇出版社，1959 年，第 54 頁。

❹　《中國戲曲概論·清總論》，王衛民編《吳梅戲曲論文集》，北京：中國戲劇出版社，1983 年，第 166 頁。

體評價說：「乾隆以上，有戲有曲；嘉道之際，有曲無戲；咸同以後，實無戲無曲矣。」❺都主要是從戲曲的舞臺性、音樂性、典雅性等特點來立論的。吳梅與李漁的理論出發點雖不盡相同，卻道出了一個共同的戲曲史事實，就是清代戲曲發生了空前深刻的變化。從曲詞與賓白的關係上看，李漁所提倡的重視賓白，賓白與曲文並重，這種相當穩妥中和的表述，具有較爲廣泛的理論合理性。同時，就當時戲曲史重曲詞而輕賓白的現實狀況而言，這一理論主張客觀上帶有衝擊長期以來傳奇雜劇曲本位傳統的意味。

　　近代傳奇雜劇的發展變化，比李漁的理論主張和創作實踐走得更遠，總體的趨勢可以說是曲詞的核心地位逐漸動搖，許多作品從創作之時起，就已經表明主要不是爲舞臺演出而作，或者根本就無法演出。不僅賓白在戲曲中愈來愈多地出現，甚至常常出現無曲詞的片段（折或齣），而且，即使是曲詞部分，也愈來愈走向文章化。對這些戲曲作品，最佳的接受方式是當作書面文章去閱讀，而不是觀看表演。筆者將這一變化概括爲近代傳奇雜劇從曲本位向文本位轉移的過程。近代傳奇雜劇由曲本位走向文章本位的趨勢，主要表現在以下諸方面。

一、無曲文片段經常出現

　　洪炳文《警黃鐘》第四齣《醉夢》無一支曲子，全部爲副末扮大黃封國蜜部大臣烏里瓜、丑扮統兵提督黑心干等人之說白，作者

❺　《中國戲曲概論·清人傳奇》，王衛民編《吳梅戲曲論文集》，北京：中國戲劇出版社，1983 年，第 185 頁。筆者對原標點略有調整。

解釋道：「此折以副淨丑末等上場，長於打諢插科，每不便於塡曲，故以九首十七字令詩代之。前人成作，亦有一齣之中無曲，非自我作古也，閱者諒之。」❻同樣的意思，作者在《警黃鐘》卷首《例言》中已經說過一次：「編中演士、農、工、商人等十七字令詩，均爲插科打諢，亦無所指，閱者幸勿見罪。」❼值得注意的是，在整個一齣戲或一折戲中無曲詞而全部爲說白的情況，在近代傳奇雜劇中得到明顯的發展，已經不是特別罕見的現象。這實際上表明傳奇雜劇體制上的一個重要變化。

　　李文翰《銀漢槎》第五齣《怪談》無曲文，全部爲說白。主要由丑扮龍身人面、手持算盤的豎亥向眾水鬼宣講天下各種精怪的特徵和來歷。作品是這樣引出演說文字的：

　　（眾）天地算不清，那些山精海怪，可知有多少？（丑笑介）你們這些糊塗鬼，又來猷問了。普天之下，除了有心的人，盡是蟲魚鳥獸，如何算得盡哩？也罷，你們站立一傍，聽我演說一番。（眾）正要領教。（分立聽介）（丑作勢說介）……

接下來的一段演說詞，長達 370 字。作者是將這一齣戲當作文章來

❻　《警黃鐘》第四齣《醉夢》末作者評語，見阿英編《晚清文學叢鈔·傳奇雜劇卷》，北京：中華書局，1962 年，第 347 頁。

❼　阿英編《晚清文學叢鈔·傳奇雜劇卷》，北京：中華書局，1962 年，第 335 頁。

作的。此齣之後周騰虎評語明白地說出了採取這種作法的用意，中有云：「此折不用曲，但用詩詞起結，寥寥數語，精義無窮。由鬼而神，由神而怪；胡然而天，胡然而海；忠臣孝子，汙吏貪官，各有褒貶。是有功於世道人心者，何止以傳奇論耶？」❸就是說，由於思想內容的需要而對傳奇的傳統結構習慣有所改變，以更好地實現新的創作意圖。近代傳奇雜劇在一折或一齣戲中不用曲詞只用說白的作法，多是這種情形。張道《梅花夢》卷上《補一折·評疑》考評劇中人和事之來歷，全部是考據性說白，無一支曲文，整齣戲如同一篇學術對話，幾乎是作者親自解說創作用意了。如談作品女主人公喬小青原本姓馮一段云：

> （生）今填詞的何不說他姓馮，卻依著姚靖把他姓喬呢？
> （淨）傳奇須雅俗共賞，同姓未免駭俗，故而只從姚說但作喬，雖是假姓，傳奇亦有舊例。（副淨）比甚例來？（淨）譬如姓杜是杜撰的意思，姓趙與造同音，姓賈與假同音，姓魏與偽同音，姓吳與無同音，俱是憑空編撰之意。即甄與真同音，亦因有人無姓，以便稱呼。此自來傳奇家如《西廂記》、《琵琶記》、《還魂記》、《四聲猿》之類，無不如此。其餘用此例者，不可枚舉。這傳奇中如楊夫人及馮生之妻，亦援例借姓的。（生）老兄敢就是填詞家？不然何以如此熟法？（淨笑介）詞卻不是俺填，其人卻也認識，聽他談

❸　《銀漢槎》，咸豐四年味塵軒刊本。

過，所以略略曉得。

洪炳文《後南柯》中的《訪舊第三》一齣，全部是說白，長達 1900
多字。作者對此有說明云：「此折純是講白，並無一曲者，以各人
俱無身分情懷，是以白描上場，白描下場，與丑腳神氣最合。」❾
這些都是近代傳奇雜劇中說白佔居了主導地位的典型例子。這種情
況比較經常地出現，不僅表明傳奇雜劇曲詞與說白關係發生著重要
的變化，也反映了中國傳統戲曲醞釀著深刻的歷史變革。

二、曲文減少而說白增加的趨勢

洪炳文在談到所作《警黃鐘傳奇》時曾說：「是編情節甚多，
故講白長而曲轉略。以鬥筍轉接處曲不能達，不得不藉白以傳之，
並非討便宜也。」❿這樣的觀點在近代傳奇雜劇作家中有一定的代
表性，像《警黃鐘》這樣的作法在其他近代傳奇雜劇中也時可見
到。鍾祖芬《招隱居傳奇》以說白為主、唱詞為輔的傾向表現得十
分突出。全劇十六齣，唱詞均採用比較簡短的曲牌，主要作為抒情
議論的穿插，而大段大段的道白則明顯地成為全劇的主體部分，在
展開情節、描繪人物、表達禁戒鴉片思想方面發揮著決定性的作
用，假如除去曲詞，對於全劇的內容也不會有明顯的影響。李漁在

❾　該齣後作者評語，見阿英編《晚清文學叢鈔·傳奇雜劇卷》，北京：中華
　　書局，1962 年，第 393 頁。

❿　《警黃鐘》之《例言》，阿英編《晚清文學叢鈔·傳奇雜劇卷》，北京：
　　中華書局，1962 年，第 335 頁。

《閑情偶寄》中曾指出：「自來作傳奇者，止重塡詞，視賓白爲末著。」❶考察此劇關於曲詞與說白關係的處理以及二者在劇本中的地位，與李漁所批評的重曲輕白現象正相反，而且有走向另外一個極端的傾向。如何深入認識評價這種變化是另一極其複雜的問題，僅從這種現象本身來看，已經表明近代傳奇雜劇創作體制、文體結構發生的重要變化。

俞樾的兩種傳奇《驪山傳》和《梓潼傳》作爲「以學問爲戲曲」的代表，說白增多而且地位重要的情形也表現得十分充分。這兩種傳奇中說白篇幅一般較長，而曲詞大多短小，大段的說白文字與簡短的曲詞對比相當明顯。兩種傳奇中作者選用的多是較短小的曲牌。凡八齣的《驪山傳》中竟無一支長曲子，第七齣《西域巡遊》中僅用一次的八十二字的【滿庭芳】，已經是全劇中最長的一支曲子了，其他曲子多在七十字以下。《梓潼傳》的情況有些不同，數次使用了長曲，如第二齣《仗義拒新》中的【五供養】、第三齣《卻幣公孫》中的【梁州序】接【前腔】等，第四齣《奉表漢室》中的集曲【雁魚錦】、第七齣《百齡大會》中的【混江龍】更是特別長的曲子。【雁魚錦】係益州太守文參在奉到漢家皇帝詔書後，擬上奏一篇表文，首先作一番說明曰：「我遠方一守土之吏，蒙朝廷垂念，恩禮便蕃，理宜奉表陳謝。但聞今上少時受《尚書》於廬江許子威，學問淵源，尤留意文藝表文，不可草草。今先擬定大意，再行斟酌。」然後用【雁過聲】、【漁家傲】、【漁家

❶ 《閑情偶寄》卷三《賓白第四》，《中國古典戲曲論著集成》第七冊，北京：中國戲劇出版社，1959 年，第 51 頁。

燈】、【喜漁燈】、【錦纏道】集成【雁魚錦】一長曲，中間帶說白，將這篇奏表的主要內容相當細緻地道出，並在曲末說：「大意如此，再加潤色，即可繕寫。」可見這是一支內容與寫法都比較特殊的曲子，重點則在於以曲詞發揮敘述功能。【混江龍】是寫文君百歲壽辰熱鬧場面使用的，來自各方的祝壽者分別登場，文君以一支長曲將喜悅心情表露無遺，眾祝壽者說白穿插於【混江龍】之間，將敘述與抒情結合得非常巧妙。《梓潼傳》中雖偶有長曲出現，仍未影響說白在整部戲曲中的重要地位。

　　梁啓超《劫灰夢》、《俠情記》各完成一齣，全部爲短曲，因未能展示作品基本面貌，暫且不論。他完成了七齣的《新羅馬》也是以說白爲主，曲詞較短。除第三齣《黨獄》使用【混江龍】接【前調】之外，其他均爲字數較少的曲牌。這與俞樾《梓潼傳》的情況有些相似。劉清韻《丹青副》第五齣《探監》、第六齣《慶壽》和第七齣《禍萌》都是曲詞簡短而說白較長的，而且三齣戲組成了一個頗長的戲曲段落，顯示了曲詞與說白關係的消長變化。前一齣只有三支短曲，後二齣各有四支短曲，而主要部分都是說白。《炎涼券》第六齣《平蠻》、第七齣《榮歸》的情形也與此相似。特別是第六齣，雖用四支曲子，但曲詞實際上只有四句，總共只有107 字，其他均爲說白。這種在數齣戲中連續較多使用說白的情況筆者還較少見到。

　　姚錫鈞（號鵷雛）的《菊影記傳奇》第五齣《停鴻》中，生扮柳亞子不滿意眾人對馮春航、陸子美的冷淡，於是誇讚二人的佳處，有曲有白，但是相當明顯，說白佔主要地位。最突出的一處爲：

（雜上）郵局書到呈上。（生拆視念介）姚鵷雛詩緘。
（生）他有甚麼詩，莫非又是說壞春航？（急拆書介）（看
介）（良久忽大笑介）奇了奇了！放下屠刀，立地成佛，鵷
雛竟會洗心革面起來。他竟能崇禮子美至此，也可以算天良
發現了。（念詩介）吾識亞子以壬子，嶔崎磊落天人
姿。……綺才驚豔今消磨，我其將奈子美何？啊，這一篇長
短句，凌亂姿肆，也算到極處了，姚鵷雛拔山力盡矣。⓬

劇中柳亞子所念姚鵷雛長詩一首，達 452 字之多。劇本將詩作全部
寫出，爲免冗繁，筆者僅引其首尾各二句。如果是在舞臺上演出，
要讓觀眾耐心聽完這樣長篇的詩朗誦且取得良好的戲劇效果，是非
常困難的。顯然，作者將這類內容寫入傳奇中，也主要是供人閱讀
的。不署撰人的《巾幗魂傳奇》僅見《發端一齣·長歌》，僅有中
國女學生吳茗岆一人上場，唱五支曲子，仍是以說白爲重點的，其
中一段說白談作此傳奇的主旨和作用，長達 450 多字，佔全齣字數
的一半。瀨江濁物的《金鳳釵傳奇》也是說白明顯多於、重於曲詞
的作品。

　　文鏡堂原著、王蘊章補訂的《蘇臺雪傳奇》說白之長、地位之
重要表現得更加突出。它效法《桃花扇》首創的作法，於每齣齣目
之下，注明事件發生的時間，表現出嚴謹紀實的作風，如第一齣
《訪梅》即標明「咸豐己未冬月」。更重要的是，它的一些說白段

⓬　《小說叢報》第六期，1914 年。

落極長,在戲劇情節的發展、人物事件的表現中明顯地處於核心的地位。最典型的如第三齣《鬧燈》（咸豐庚申正月）中眾人猜燈謎的一段說白,長達 1700 多字,完全成了此齣戲的中心內容。又如第四齣《哄餉》（咸豐庚申正月）中,250 字以上的說白就有六段之多,其中最長的一段達 660 字,幾支短曲在此齣戲中已經顯得無足輕重。吳子恒《星劍俠傳奇》第十一齣《國文》也是以一段長達 800 多字的討論國文問題的對話為中心,第三十齣《海戰》中也分別有兩段長達 400 多字、660 多字的說白,也顯示出說白在作品中部分地佔據主要地位的情況。

　　楊世驥在評論麥仲華《血海花傳奇》時曾說過:「至於其中曲詞,任意增減句格,穿插冗長的說白,在音律方面是完全不合的。」❸楊世驥在論及遯廬撰二十四齣的《童子軍傳奇》時也指出:「全劇甚為冗長,倘使除去了其中的曲詞,我們與其說它是一部戲曲,不如說它是一部小說。」❹這些評論主要都是就作品曲詞短小且不很重要、說白較長且至為關鍵的情形而言的,同樣體現了近代傳奇雜劇曲詞與說白關係的重要變化。

三、曲文曲牌原有模式的突破

　　王國維說:「元雜劇於科白中敘事,而曲文全為代言。」❺曲

❸　《文苑談往》,臺北:華世出版社,1978 年,第 66 頁。

❹　《文苑談往》,臺北:華世出版社,1978 年,第 72 頁。

❺　《宋元戲曲史·元雜劇之淵源》,上海:上海古籍出版社,1998 年,第 63 頁。

文爲代言體不僅是元雜劇的特點，也是明清以後傳奇雜劇曲文的特點。在持續發展的過程中，傳奇雜劇文體上的規範逐漸形成，傳奇和雜劇曲詞的主要功能是抒情兼帶敘事，而以前者爲主。經過元明清三代的發展，這已經形成了一種相對固定的創作習慣。從動態的觀點看，傳奇與雜劇始終處於一種變動不居的狀態之中，其文體規範形成的過程，同時也就是這一系列規範走向消解的過程。傳奇與雜劇就是在這樣一種既是發展前進又是消解式微的動態過程中存在。

不同的是，到了近代，傳奇雜劇原有的種種體制規範、傳統習慣，處於極其特殊的文化變革之中，文體各個方面發生了空前明顯、十分劇烈的變化。這與以往的以漸變爲主導特徵的戲曲史發展過程是大有區別的，也給近代傳奇雜劇、近代戲曲史帶來了與以往頗不相同的景觀。在傳奇雜劇曲詞上進行的一些相當獨特的嘗試，採取的不少一新人們耳目的作法，就是這種變化發展與新特徵的集中表現。

有的近代傳奇雜劇將本來是文章的內容由曲文表現出來，使曲詞兼有曲子與文章的功能，在文體形式上也是對曲詞的一種創新。鄭由熙《霧中人》第三齣《聘校》有這樣一段：

> （雜遞書介）（小生看介）呵，原來要請我校閱試卷，只是這幾年，我於時藝一道，已廢棄不事，只恐兩眼麻茶，負人所託。（雜）相公不要過謙，家爺吩咐，一定要屈駕的。（小生）你在裏面酒飯，待我修書回覆，不日買舟赴約便了。（雜）多謝。（丑引雜下）（小生寫書介）
> 【泣顏回】拜手覆君侯，下筆龍蛇飛走；江郎才退，那堪五

鳳樓修。此行不負，問仙蹤得遇初平否。開試院，好聽煎茶；賞奇文，憑伊下酒。

（雜上）相公，書寫完了麼？（小生）寫完了。（交書介）回去拜覆貴上，說我不日起程。

此劇的評訂者嶺海志道人在【泣顏回】一曲處作眉批云：「以文為曲，純任自然。」⓰許之衡的《霓裳豔》第十二齣《進表》中，用【入破第一】、【破第二】、【袞第二】、【歇拍】、【中袞第五】、【煞尾】、【出破】共七支曲子，由演員邊唱邊寫，將一篇表文內容道出，堪稱以文入曲的典型例子之一。茲錄其首支曲子以見這一片段之一斑：

【入破第一】勸進臣伯壇啓，百拜歌臺地，奏為上尊號事，恭擬徽稱二字，武豔為宜。臣謹誠惶誠恐，稽首頓首，熏沐虔誠，撰成歌頌，獻蕪詞，點綴昇平鼓吹。臣最長俳體，憶自少，得科第，直到做封疆大吏，專靠文辭，一直頌揚到底。到今時，老眼昏花，猶能執筆。

此例與上舉《霧中人》例寫法相近。嶺海志道人所云「以文為曲」，恰切地概括了這類曲文的內容和文體特點。

還有的近代傳奇雜劇作品，於曲文之中夾雜其他說唱形式。這

⓰　《霧中人》，《暗香樓樂府三種》，光緒十六年刊本。

種作法並非近代傳奇雜劇作家所首創，例如孔尚任在《桃花扇》中就已經使用過，其《續四十齣·餘韻》中就有副末扮老贊禮「彈絃唱巫腔」、丑扮柳敬亭「照盲女彈詞唱」和淨扮蘇崑生「敲板唱弋陽腔」的情節。這種作法在近代傳奇雜劇中得到進一步發展，主要表現爲使用得更加經常化，涉及的其他文藝形式也更加多樣了。張道《梅花夢》卷下第二十四折，主要部分即是演唱彈詞，首先是「副淨陳媽引丑扮彈詞婦抱琵琶上」，演唱「新出的《前後紅樓夢》王鳳姐遊地府那一回」，「彈琵琶照盲女唱」，共唱【彈詞】四曲，丑扮彈詞婦演唱，且同時講述故事，有唱有述，是相當完整的彈詞表演。傷時子《蒼鷹擊》最後《束一齣·衢歌》也有眾人齊唱弋陽腔的表演：

> （雜扮全體國民上，白）我輩原都是神州貴種，大宋遺民。不幸中華錦繡河山，被外來一群蒙古賤族所奪，陷於腥膻黑暗胡塵之中，困於束縛壓制虐政之下者二百餘年。今幸人心不死，天道好還，胡運將僭，漢威漸熾。昨日又看演一本新戲，名叫《蒼鷹擊》的，非常沈痛，異樣尖新。詞曲關王，激懦夫於並世；衣冠優孟，活烈士於九原。觀之益發令人悲喜無端，俯仰自失，傷心雪涕，變色動容，不禁怒髮沖冠，爭欲奮身投袂。因而大家譜成一套北曲，藉表同情，不免齊聲唱來者。（敲板唱弋陽腔介）❶❼

❶❼　阿英編《晚清文學叢鈔·傳奇雜劇卷》，北京：中華書局，1962 年，第 209—210 頁。

接著大家齊唱【北新水令】等七支曲子後下場，全劇結束。許之衡
《霓裳豔》第十四齣《拒客》，於傳奇之中插用吳歌二首，表現方
法別致，創作構思獨特，借園居士眉批云：「插吳歌固添風趣，而
排場尤妙，非深於曲律及搬演者不易知。」⓲為說明問題的方便，
現錄其片段如下：

　　（丑）有理有理，請你先說。（副淨）還是老尤你先說。
　　（丑）

　【吳歌】你是個大慈大悲的觀世音，你是個成仙成佛的活神
　　靈，你是個玉洞仙姬下凡塵，你是個月裏嫦娥愛的是兔兒
　　精。

　　（副淨）你說甚麼兔兒精，這句話得罪了他了。（丑）我是
　　口快說錯了。我原說是月裏嫦娥，愛的是立在桂花陰。你快
　　說罷。（副淨）

　【吳歌】你是嬌嬌的的一朵牡丹花，你是豐豐韻韻一個小嬌
　　娃，你是救苦救難一個活菩薩，你是今生今世我的大冤家。

　　（丑）呸，你也得罪人了。大冤家豈不是仇人麼？（副淨）
　　我也是一時說錯。我原說是今生今世我的親媽媽。（各作醜
　　態向旦諢介）（旦）嗳喲，怎一班大人先生們，倒怎的胡鬧
　　起來？

　【紅衲襖】你便似張文遠醜態多，你便似馬思遠風情大；為

⓲　《霓裳豔》，民國十一年刊本。

> 甚學紫霞宮搧動心頭火？爲甚學少華山掀翻欲海波？俺怎肯
> 遣翠花被誚訶？俺怎肯打櫻桃相挑撥？你休要扭捏身軀，賣
> 弄風流也，唱一齣相送銀燈戲玉娥。

在【紅衲襖】曲處，有借園居士眉批云：「人說是以戲爲文，我說
是以文爲戲。」❿這一評語與上文所述嶺海志道人評《霧中人》
「以文爲曲」的說法如出一轍，兩位評論者共同指出了這是一種
「以文爲戲」的創作傾向。這種創作傾向在近代傳奇雜劇的發展變
革過程中，具有相當重要的戲曲史意義，值得深入探究。

「以文章爲戲曲」在近代傳奇雜劇創作中得到大幅度的發展，
並且發生了空前的影響，這與傳奇雜劇文體本身自清代中葉以來變
化發展的基本走向是一致的，可以算得是在明清取得的傑出成就之
基礎上，近代傳奇雜劇探索新的創作思路、創造新的發展可能性的
一種努力。這種走向與近代詩詞、文章、小說的發展趨向有一定的
關係，也與近代學術的基本走向不無關聯。它們共同展示著傳統中
國文學走向終結、解體階段的某些基本特徵。

上述近代傳奇雜劇曲文與說白之間關係的種種變化，從戲曲史
的變革歷程中考察，反映出傳奇雜劇從原來的以曲文的抒情敘述內
容爲中心，走向了以說白等文章內容爲中心。從接受的角度來看，
這一變化就表現爲從場上之曲走向了案頭之曲，它的接受方式不同
了，接受者也由觀眾變成了讀者。戲曲重心的變化，給近代傳奇雜

❿　《霓裳豔》，民國十一年刊本。

劇從內容到形式、從曲詞到說白，都帶來了一次空前深刻的歷史性
變化。

第二節　傳奇雜劇文體規範的消解

　　傳奇和雜劇在發展過程中形成了一定的體制，從文體上說，即
是一定的文體規範。這些規範是傳奇和雜劇作爲文體形式存在的基
本前提和主要特徵，不僅對傳奇雜劇創作與演出都發生著巨大的影
響，而且對它們的發展成熟也起著重要的作用。雜劇的體制規範在
元代雜劇中就已經表現得十分成熟，以民間性爲主要特徵的南戲在
經歷了文人化的過程，形成文人傳奇之後，體制規範也基本成熟
了。從另一個角度來看，雜劇和傳奇創作體制、文體規範一直處於
變化發展的過程之中，它們的體制規範的固定化、嚴密化過程，同
時也是一個不斷變動出新的過程。以歷時性的眼光考察傳奇雜劇的
發展，可以認識到，在戲曲史上不同的時期內，傳奇和雜劇體制規
範的變與不變的表現特徵、主導趨勢有所不同，有時以變革爲主，
有時則以守成爲主，從而形成了極其複雜多姿的戲曲史發展脈絡。

　　從近代傳奇雜劇的創作體制、文體規範方面來看，它們當然繼
承了已有的體制規範傳統，這是傳奇雜劇得以存在的前提。但是，
近代傳奇雜劇所表現出來的基本特徵、主導趨勢仍是以變革最爲引
人注目。這種變革創新的主導趨勢在體制規範上的表現，就是傳奇
與雜劇原有的創作體制、文體規範逐漸鬆弛，直至開始走向失去自
己的體制規範和文體特徵，也就是說基本喪失了它們作爲一種文體
形式獨立存在的必要條件。

一、雜劇

　　王國維曾在《宋元戲曲史》中集中論述元雜劇的結構特點，揭示了元雜劇的創作體制和文體規範。他說：

> 元劇以一宮調之曲一套爲一折。普通雜劇，大抵四折，或加楔子。雜劇之爲物，合動作、言語、歌唱三者而成。故元劇對此三者，各有其相當之物。其紀動作者，曰科；紀言語者，曰賓、曰白；紀所歌唱者，曰曲。元劇中所紀動作，皆以科字終。
>
> 元劇每折唱者，止限一人，若末，若旦；他色則有白無唱。若唱，則限於楔子中；至四折中之唱者，則非末若旦不可。
>
> 元劇中歌者與演者之爲一人，固不待言。❷

　　簡單地說，元雜劇在體制上的主要特點爲四折一楔子、或旦或末一人主唱、演唱北曲、曲白科三者並用等。其實，這些規範只是就元雜劇的基本情形而言的，至少從元末明初開始，元雜劇的體制規範就逐漸被突破，而且有愈來愈經常、愈來愈深入地突破元雜劇一般規範的傾向。這一方面是由於其他戲曲劇種如南戲、傳奇等的影響，一方面也是由於元雜劇自身發展的要求。重要的變化如：折數趨於自由化，劇本可長可短，少則一折，多則六七折；南北合套的

❷　《宋元戲曲史·元劇之結構》，上海：上海古籍出版社，1998 年，第 93—96 頁。

形成與專用南曲的南雜劇出現，南曲被運用於雜劇中已經是十分平常的事情；且本末本界限被打破，且末都可以演唱等。這樣的變化貫穿於明清雜劇的發展歷程之中。進入近代以後，雜劇創作體制、文體規範上的變化趨勢更加明顯而深入，在明清兩代雜劇文體變革之基礎上，將雜劇體制規範的變革又向前推進了一步。

四折一楔子的固定模式進一步削弱，單折短劇大量出現。元雜劇一本四折加楔子的規定被突破，單折短劇的出現，早在明中葉以來南雜劇形成並發展之後就已經開始，但是近代雜劇中的單折短劇有數量增多、作用加強的勢頭。張聲玠《玉田春水軒雜齣》由九個互不相關的單折雜劇組成，均取材於古人古事，故事情節淡化，以抒情寄慨爲主要內容。許善長《靈媧石》雜劇由十二個單折短劇組成，除題材均爲春秋時期列國故事這一點之外，各劇在情節、人物、結構等其他方面無甚聯繫。這種構思與創作方式，與系列劇頗爲相似。它們已經完全沒有了一本雜劇的概念，多個單折雜劇在一起，組成了如同系列劇的形式。

冒廣生《疚齋雜劇》雖分爲四折，似乎還是一本雜劇，初看上去與元雜劇體制無太大差異，但是這四折戲每折演一故事，四折之間情節毫無聯繫，是四個各自獨立故事的組合，只有均以古代女子爲題材這一點是四折戲的共同之處。這只要看一看每折的名目即可知曉：第一折《別離廟蕊仙入道》寫吳琪（字蕊仙）與冒辟疆相愛故事，第二折《午夢堂葉女歸魂》寫葉少鸞死後魂靈復歸探望父母故事，第三折《馬湘蘭生壽百穀》寫馬守眞（字湘蘭）與王百穀愛情故事，第四折《卞玉京死憶梅村》寫卞賽（字玉京）思念吳梅村致死故事。這樣的作品形式上仍爲一本雜劇，實際上已經是四個單折雜劇

的聯合。在這樣的雜劇中，原來四折一楔子的體制實際上已經不復存在。冒廣生的另外四種雜劇《南海神》、《雲䯄娘》、《廿五絃》、《鄭妥娘》也都是單折短劇，各自獨立，沒有再使用聯為一本四折的方式。

戲劇角色減少，故事情節淡化。一些近代雜劇，出場的角色只有一二人，也沒有什麼故事情節，重點完全不在於展開故事情節，而帶有強烈的抒情性特點。道光初年吳藻所作《喬影》雜劇不分折，而且僅有小生一個角色，唱南北聯套曲一套即結束，無故事情節，主要內容為抒發憤懣不平的情感。在戲曲史進入近代前夕，吳藻的雜劇創作已經透露出時代資訊。此後，以獨特面貌出現的雜劇作家作品就愈來愈多。周實《清明夢》雜劇亦不分折，劇中主人公即生扮作者，以周實本名上場，而且全劇只有生一個角色，只是在夢中又出現作者妻子一人，主要內容為以思鄉之情寓憂患國家之情，無完整故事情節。王時潤的《聞雞軒雜劇·王粲登樓》也是由生扮王粲帶琴童上場，感慨身世、憂患時局之外，無甚故事情節。這些雜劇，從體制到內容都對元明清三代以來的雜劇作品有進一步的突破。而且，在近代雜劇中，這樣的作品經常出現，表明這已經不是一種偶然現象，而是一種反映了雜劇在最後時期發展變化總體趨勢的重要戲曲史現象。

題目正名是雜劇重要的文體特徵之一。但是雜劇發展到近代，題目正名在雜劇中的地位與作用也已經發生了很大的變化，主要表現為可有可無，並不重要；時有時無，十分隨意。題目正名地位與作用的變化，與雜劇體制、文體其他方面的近代變化一道，表明雜劇至近代進入了它長久發展歷程的最後階段。以袁祖光《瞿園雜

劇》五種、《瞿園雜劇續編》五種爲例：《仙人感》、《藤花秋夢》無題目正名；《金華夢》有，七言四句；《暗藏鶯》、《長人賺》、《東家顰》、《鈞天樂》均無題目正名；《一線天》有，七言四句；《望夫石》有，七言四句，但在題目正名之前，尙有角色吟誦七言四句韻文，如同傳奇之結詩一般。冒廣生《疚齋雜劇》全部不用題目正名。

　　盧前作爲一位比較注重戲曲舞臺特點和體制規範、理論與創作兼長的戲曲家，在雜劇創作中也多有變革元雜劇體制規範之處。《飮虹五種》的五個雜劇，均爲一折短劇，情節相當簡單，人物也較少，抒情色彩濃厚。在題目正名方面，也改變了元雜劇中或七言二句或七言四句、或在劇首或在劇末的習慣，一概將其簡化成僅爲七言一句的「正目」，置諸劇首。如其第一種《琵琶賺雜劇》，在劇名下標明「家麻韻」之後，次行起首即爲「正目：琵琶賺蔣檀青落魄」，其他四種的作法也完全相同。顧隨也是一位比較嚴格遵守元雜劇規矩的戲曲家，在《苦水作劇三種》中，全部使用題目正名。他早年所作雜劇《饞秀才》共兩折，中間插一楔子，題目與正名各七言一句，置於全劇之末：「題目：老和尙熱心幫襯。正名：饞秀才執意拿喬。」顧隨的另一雜劇《陟山觀海遊春記》對元雜劇的創作體制和文體規範有比較明顯的突破。僅就題目正名這一點來看，作者的處理方式相當獨特，在「題目正名」之後，又加上一個「總關目」：

　　題　目　　炎暑山齋自習文　　嚴寒雪夜猶相訪
　　正　名　　楊生得意春鳥鳴　　連瑣團圓秋墳唱

　　總關目　　精魄橫成意外緣　　秀才得遂平生志
　　　　　　　薏草沾幃元夜詩　　陟山觀海遊春記㉑

　　從上述諸方面的重要變化中可知，雜劇在進入近代之後，其原
有的體制規範、文體特性已經發生著全面的消解。它最後一個階段
的發展變化，無論是對近代戲曲史來說，還是對雜劇的全部發展歷
程來說，都是十分重要的。

二、傳奇

　　李漁論傳奇格局時嘗指出：

> 傳奇格局，有一定而不可移者，有可仍可改，聽人自爲政
> 者。開場用末，沖場用生，開場數語，包括通篇，沖場一
> 齣，蘊釀全部，此一定不可移者。開手宜靜不宜喧，終場忌
> 冷不忌熱；生旦合爲夫婦，外與老旦，非充父母，即作翁
> 姑，此常格也。然遇情事變更，勢難仍舊，不得不通融兌換
> 而用之，諸如此類，皆其可仍可改、聽人爲政者也。近日傳
> 奇，一味趨新，無論可變者變，即斷斷當仍者，亦加改竄以
> 示新奇。㉒

㉑　《顧隨文集》，上海：上海古籍出版社，1986 年，第 651 頁。
㉒　《閑情偶寄》卷三《格局第六》，《中國古典戲曲論著集成》第七冊，北京：
　　中國戲劇出版社，1959 年，第 64－65 頁。筆者對原標點作了數處訂正。

李漁除了介紹傳奇的體制規範，還提出了其中有的可變，有的則不可變的問題，也批評了當時傳奇創作中出現的一味追奇逐新的不可取傾向。由此可以窺測當時傳奇文體上發生的重要變化。夏仁虎在論傳奇體制時也指出：「傳奇第一折之前，必以副末開場，略述全書大意，謂之家門。所填必爲詞而非曲，普通兩首，第一首隨意揮灑，第二首總括大意。……傳奇之例，開始以正生上場，其次爲正旦。但因劇情變化，亦可不拘。然重要人物，必於前數折內登場。」㉓盧前在談到傳奇篇幅時嘗指出：「傳奇慣例以二十齣或四十齣爲準，但梨園搬演，每多改刪。」㉔他在所著《明清戲曲史》中，特闢《傳奇之結構》一章，中述傳奇的主要結構特點有云：

> 傳奇第一齣，必是正生上起，以生爲全書之主。開場白謂之定場白，多用四六駢語。當正生出場前，有副末開場，述全書大意，謂之家門，可作第一齣，亦可不入各齣內。所填者詞，非必南曲，常例二首。詞畢，以四語總括之，謂之題目正名，叶韻。或於詞後，接之以白。場上問而場內答，不外籠括全部之言。齣目，明人或用四字，或用二字。惟《荷花蕩》用三字，《醉鄉記》用五字，《玉鏡臺》字數無定，非常例也。如《西樓記》用訓詁語，「群噪」二字，在傳奇亦不多見。蓋以其不顯，不可從耳。

㉓　《枝巢四述·論曲》，見《枝巢四述·舊京瑣記》，瀋陽：遼寧教育出版社，1998年，第47頁。筆者對原標點略有調整。

㉔　盧前《楚鳳烈》卷首《例言》，民國樸園巾箱本。

> 傳奇中之尤要者爲排場，以劇情別之，曰悲歡離合。悲歡爲
> 劇中兩大部別。
> 傳奇通常每部在二十齣以上，清之作者，有以八齣，十齣，
> 或十二齣爲一部者。既不合於雜劇，復不諧於傳奇，此未知
> 傳奇之結構者也。㉕

　　從上引諸家的論說可知，傳奇在發展過程中也形成了一定的體
制規範，而且，這種體制規範在明清兩代傳奇史上仍處於不斷的變
化之中。這種在變革中形成規範、在規範下謀求創新的情形大抵也
是許多文體樣式發展的一般規律。與雜劇相似，傳奇發展到近代，
在體制規範、文體特徵方面也發生了一些新變化，出現了一些新現
象，比較集中地體現了在傳奇內容發生重大變化的同時，其體制規
範方面也出現了不少值得重視的新態勢。

　　傳奇齣數和戲劇角色進一步減少。一些名爲傳奇的近代劇本，
齣數已經完全沒有了限制，長短極爲隨意，甚至短到只有一二齣；
戲劇角色數量也相當自由，最少的只有一二人。這已經達到了減少
戲曲齣數和角色的最大限度，再也沒有進一步減少、簡化的可能。
《揚州夢》傳奇不分齣，只有末扮宗祖一人上場，以控訴滿清罪
惡、宣傳反清革命爲主要內容，沒有連貫的故事情節。陸恩煦《朝
鮮李範晉殉國傳奇》僅一折，兩個人物，一爲生扮李範晉，一爲外
扮僕人，這與傳奇的一般結構方式距離甚遠。楊與齡《烏江恨傳

㉕　《明清戲曲史》，臺北：臺灣商務印書館，1994 年，第 26—48 頁。筆者
　　對首段文字之原標點略有改動。

奇》雖曰傳奇，實際上只有二齣，極爲簡短。佚名所作《陸沈痛傳奇》亦僅有《楔子一齣》、《第二齣·城溫》兩齣，並無全劇未完的跡象或說明，也是篇幅相當短小、結構極爲獨特的傳奇。高增《女英雄傳奇》和《人天恨傳奇》、吳魂《迷魂陣傳奇》、陳家鼎《邯鄲夢傳奇》也都屬此類之作。這些傳奇作品，比盧前所說清代作者寫作八齣、十齣、十二齣的傳奇更加簡短，是傳奇發展最後歷程中值得重視的現象。

劉咸榮的《娛園傳奇》雖爲四齣，但是四齣之間只有主題上的關聯，四者構成一個整體，而在情節上沒有任何聯繫。它的立意構思與生活於清康熙、雍正、乾隆年間的夏綸（號惺齋）所作《新曲六種》極爲相似。徐夢元爲夏綸戲曲所作《五種總序》中有云：「其傳奇定爲五種：曰《無瑕璧》，所以表忠也；曰《杏花村》，所以教孝也；曰《瑞筠圖》、曰《廣寒梯》，所以勸節、勸義也。至《南陽樂》一編，顚倒兩大遊戲之昧，爲千古仁人志士補厥缺陷，固忠、孝、節、義之賅而有者也。」❷⁶吳梅也曾指出：「惺齋作曲，皆意懲勸，嘗舉忠孝節義事，各撰一種，其《無瑕璧》言君臣，教忠也。其《杏花村》言父子，教孝也。其《瑞筠圖》言夫婦，教節也。其《廣寒梯》言師友，教義也。其《花萼吟》言兄弟，教弟也。事切情眞，可歌可泣，婦人孺子，尤可勸屬，洵有功世道之文，惜頭巾氣太重耳。惟《南陽樂》譜武侯事，頗爲痛

❷⁶ 蔡毅編著《中國古典戲曲序跋彙編》，濟南：齊魯書社，1989 年，第1742 頁。

快。」㉗夏綸標明作品主旨，如《無瑕璧》為「褒忠」，《杏花村》為「闡孝」，《瑞筠圖》為「表節」等。劉咸榮《娛園傳奇》的作法與此幾乎完全相同。作者在劇首表明主旨道：「衰朽餘年，無求於世，種花之暇，偶作數曲，以忠孝節義為綱，古今中外，不能越此範圍，寄之筆墨，亦聊以風世耳。」㉘此劇之第一齣《梅花嶺》題下注曰「表忠」，寫史可法抗清而死事；第二齣《真總統》曰「勸孝」，寫華盛頓從小孝敬父母終成大業事；第三齣《斷臂雄》曰「昭節」，寫李氏孀婦因被不良男人扯手、憤而引刀斷己臂以表貞節事；第四齣《乞丐奇》曰「彰義」，寫乞丐王三仗義疏財、忠心事主事。非常明顯，此劇各齣之間在情節上毫無關聯，而通過「忠孝節義」四方面內容的表現，以思想主旨將四齣戲聯繫在一起。這種結構方式與以往的傳奇已經有非常大的差別。

由上引李漁、夏仁虎、盧前有關傳奇結構的論述已可見，傳奇在發展過程中形成了一定的結構模式，主要角色的出場時間也有相應的規定，如「開場用末，沖場用生」，「傳奇第一齣，必是正生上起」等。關於傳奇的體制要求和角色出場，李漁還特別指出：

> 本傳中有名腳色，不宜出之太遲。如生為一家，旦為一家，生之父母隨生而出，旦之父母隨旦而出，以其為一部之主，餘皆客也。雖不定在一齣、二齣，然不得出四、五折之後。

㉗ 《中國戲曲概論》，王衛民編《吳梅戲曲論文集》，北京：中國戲劇出版社，1983年，第182頁。

㉘ 《娛園傳奇》卷首，日新印刷工業社代印本。

太遲則先有他腳色上場，觀者反認爲主，及見後來人，勢必
反認爲客矣。即淨、丑腳色之關乎全部者，亦不宜出之太
遲。善觀場者，止於前數齣所見，記其人之姓名。十齣以
後，皆是枝外生枝，節中長節，如遇行路之人，非止不問姓
字，並形體面目，皆可不必認矣。㉙

　　李漁之所述，乃是就傳奇創作的普遍情形、一般要求而言的。戲曲
史的真實情況要比這種理論闡述紛繁複雜得多。

　　　傳奇發展到近代，出現了極其複雜、異常多變的情形，其體制
規範受到了空前嚴峻的考驗，面臨著令許多戲曲理論家意想不到的
衝擊。一些近代傳奇作品，出現了非常明顯的角色出場隨意化、自
由化的傾向，不僅表現爲重要配角的出場順序、時間等無甚嚴格規
定，而且，即便是主要角色如正生、正旦等的出場順序和時間也非
常隨意，非常自由，在有的劇目裏，甚至可以缺少某一類角色。

　　　按照傳奇的創作體制要求，主要角色正生、正旦是絕對不可缺
少的，但是這種體制規範在近代傳奇中已經被突破。最典型的例子
是林紓的戲曲創作。林紓所作傳奇《蜀鵑啼》、《天妃廟》和《合
浦珠》，三種劇本從題材到寫法多有不同，但有一個共同作法：三
劇均無旦角。正如楊世驥所指出的：「就體式言，舊的傳奇必不能
無『旦』，而林紓的這三種傳奇都沒有一個旦角，且音乖律違的地

㉙　《閒情偶記》卷三《格局第六》，《中國古典戲曲論著集成》第七冊，北
　　京：中國戲劇出版社，1959 年，第 68 頁。

方極多，我們可知它也是改途易轍的作品了。」❸鄭振鐸也曾評價
林紓的傳奇說：

> 他的傳奇也很可以使我們注意。所謂「傳奇」，向來都是敘
> 戀愛的，敘「悲歡離合」之刻板式的故事的──只有極少數
> 是例外──林琴南的傳奇則完全不是敘述這些事的；他的
> 《蜀鵑啼傳奇》敘杭州拳亂時吳德繡（引者按此字原刊誤，當作
> 瀟）殉難的事，他的《天妃廟傳奇》敘謝讓遣戍的事，他的
> 《合浦珠傳奇》敘陳伯澟推產還原主的事。舊的傳奇，必不
> 能無「旦」，第一齣必敘「生」，第二齣必敘「旦」，他的
> 三種傳奇則絕未一見旦角；舊的傳奇必有四十齣或五十齣，
> 他的傳奇則至多不過二十齣，少則只有十齣；他可算是一個
> 能大膽的打破傳統的規律的人。❸

　　近人寒光更在所撰《林琴南》中指出這三種傳奇是「林氏一種
完美的文藝物」，認爲林紓「簡直是中國傳奇的壓陣大將，乾乾淨
淨的把住陣腳而收軍回營」❸。寒光還曾進一步分析林紓傳奇作品
的獨創價值，指出：

❸　《文苑談往》，臺北：廣文書局，1981 年，第 57 頁。
❸　《林琴南先生》，見《中國文學論集》，香港：港青出版社，1979 年，
　　第 101 頁。
❸　《福建戲史錄》，福州：福建人民出版社，1983 年，第 235 頁。

中國從前的傳奇，大多數是以生、旦做主角，第一齣必敘
生，第二齣必敘旦。此外又有什麼排場，必有起伏轉折，什
麼填詞長折例用十曲，短折例用八曲等等呆板不靈的格式；
而且所謂生旦的傳奇，無非是些描寫戀愛的故事。替才子佳
人團圓式的爛調小說別開一條偏路。當林氏那時代，這個風
還未銷歇，但他偏能獨樹一幟，極力打破以前的舊俗套，創
造出一種輕鬆、美妙的新傳奇。他所做的傳奇三部，內中完
全沒有旦角，絲毫也沒有肉麻式戀愛的痕跡；所敘的不是國
事就是社會事，而且事情翔實，文筆簡白，像他《閩中新樂
府》一樣的，都是十分通俗的好文字。[33]

　　從近代戲劇的發展歷程和創作實績來看，此種評論雖未免有點言過
其實，卻表明論者對林紓傳奇創作的高度重視。將林紓的傳奇創作
置於近代戲劇史的變革之中來考察，不能不說，林紓三種傳奇劇本
的角色設置，實在是對傳統傳奇體制的一個重大突破。

　　洪炳文《警黃鐘傳奇》的角色安排反映了近代傳奇雜劇發展過
程中的另外一種趨勢：受到皮黃等其他戲曲劇種的影響，原有的角
色行當規範發生重大的改變。此劇由於女性角色過多，由於劇情的
需求，改變了傳奇的傳統體制。作者嘗自述道：「梨園中本有正旦
名目，而傳奇則無之。日旦者，即正旦也。茲編派旦腳過多，因另
加正字以別之。日旦者，即俗稱當家旦是也。又有武旦名目，傳奇

<hr>

[33]　《福建戲史錄》，福州：福建人民出版社，1983 年，第 235 頁。

亦無有,以無所分別,特加武字,以別於他旦。蓋捨傳奇而從梨園
名目,以便於派腳色也。」❸楊世驥評論此劇有云:「此劇就思想
來看並無若何特色,然劇中說白往往長於曲辭,又因旦腳過多,乃
有花旦、武旦的名目,這在舊的傳奇體式上都是未曾前見的事,這
時候戲曲的裏面實際混雜著皮黃的成分了。」❸值得注意的是,這
種情形的出現,已經不是無意而爲之,洪炳文在創作此劇時,是相
當自覺地進行這樣的角色處理的。

　　與《警黃鐘》情況相似的作品還有感惺的《斷頭臺》。此劇中
因爲生角太多,假如按照傳奇的慣例來派角色,必然無法安排,於
是作者將生行角色分爲生、小生、正武生、幫武生四種,非常明
顯,把武生又分爲正武生和幫武生二種,是爲了解決有兩位武生的
矛盾。幽並子《黃龍府》因需要生角較多,於是在生、小生之外,
增加武生一人。陳尺山《孟諧傳奇》中,也出現了武旦、武生,他
們是第六齣《獲禽》中的兩個主要角色。可見,諸如此類的角色安
排,已經不是近代傳奇雜劇的偶然現象,而是具有一定趨勢性特徵
的重要現象。這些劇本的角色安排,都明顯地受到皮黃劇的啓發。

　　戲劇角色行當方面發生的明顯變化,表明當時傳奇雜劇與皮黃
等戲曲樣式有著相當密切的關係。傳奇雜劇原有體制規範在創作中
地位與作用的下降趨勢,由此亦可窺知一二。這種種複雜多變的情
形,與李漁在《閑情偶寄》中提出的「出腳色」的理論要求相去甚

❸　《警黃鐘》卷首《例言》,阿英編《晚清文學叢鈔·傳奇雜劇卷》,北
　　京:中華書局,1962年,第335頁。
❸　《文苑談往》,臺北:廣文書局,1981年,第52頁。

遠。不能不說，這是近代傳奇在創作體制上、文體規範上發生的又一個重要變化。

梁啓超在許多方面都堪稱近代文學變革的倡導者和先行者，他的戲曲創作表明他也是近代戲曲改革的先鋒。《新羅馬傳奇》在楔子中仍然使用副末開場，之後的前三齣是淨、副淨、丑、小旦、末、外等出場，按傳奇體制規範本當在第一齣即出場的正生瑪志尼，遲至第四齣《俠感》才出場。捫虱談虎客（韓文舉，號孔广）於該齣之後批註中說：「瑪志尼爲三傑之首，至是始出現，方入本書正文。」❻本當在第二齣就出場的正旦，在該劇已經完成的七齣中，始終沒有出現。第六齣《鑄黨》後又有韓文舉批註云：「傳奇體例，第一折謂之正生家門，第二折謂之正旦家門，實爲全書頭角。但此編主人翁不止一人，萬難偏重偏輕，故不能照依常例。作者本擬以此折令加富爾登場，鄙人嫌其三傑並排，未免板笨，且加富爾可表見之事跡不妨稍後，故商略移置第八齣。」❼可知梁啓超主要是爲了內容題材上的需要而突破了傳奇的文體習慣，在傳統形式與現實內容之間，後者顯得更重要，也反映了傳奇體制規範走向鬆弛的趨勢。因爲突破了一般的傳奇體制，採取了比較特殊的創作體制，《新羅馬傳奇》中準備安排在第八齣出場的另一個主要人物加富爾終於沒有得到出場的機會，作品就沒有再創作、發表下去。

❻　阿英編《晚清文學叢鈔·傳奇雜劇卷》，北京：中華書局，1962 年，第537 頁。

❼　阿英編《晚清文學叢鈔·傳奇雜劇卷》，北京：中華書局，1962 年，第544 頁。

這對於後世讀者來說，是頗覺可惜的，但是這種現象的戲曲史意義卻是非常重要的。

在梁啓超之前，早已有戲曲家突破傳奇文體習慣的創作。陳烺《玉獅堂傳奇十種》之第一種《仙緣記傳奇》凡十六齣，與明清傳奇相比已經算是篇幅較短的，更值得重視的是，按傳奇體制本應在第二齣就上場的正旦，遲至劇情已經過半的第九齣才出現，這顯然是對傳奇原有體制規範的一個重要突破。陳烺的另外一些劇作對角色出場次序的處理方式也是值得注意的。凡八齣的《回流記》在開首的【蝶戀花】引子之後，第一齣《妝樓》正旦即出場，而正生則遲至第五齣《敗北》才出現。也是八齣的《海雪吟》正生第一齣即上場，然後有淨、丑、小旦等角色出場，正旦至第五齣方出場。角色出場順序的趨於隨意化、自由化，同樣表明傳奇體制規範逐漸走向解體的基本趨勢。

集曲運用的增多趨勢。集曲是明清傳奇創作中的一種非常值得重視的現象，一些傑出的戲曲理論家們對集曲早有論述。李漁嘗專門討論集曲問題曰：

> 曲譜無新，曲牌名有新。蓋詞人好奇、嗜巧，而又不得展其技倆，無可奈何，故以二曲、三曲合爲一曲，鎔鑄成名，如《金索掛梧桐》、《傾杯賞芙蓉》、《倚馬待風雲》之類是也。此皆老於詞學文人善歌者能之，不則上調不接下調，徒受歌者挪揄。然音調雖協，亦須文理貫通，始可串離使合。……予謂串舊作新，終是塡詞末著。只求文字好，音律正，即牌名舊殺，終覺新奇可喜。如以極新極美之名，而塡

以庸腐乖張之曲，誰其好之？善惡在實，不在名也。❸

對戲曲理論和傳奇雜劇創作均極為熟悉、且均有巨大貢獻的吳梅也曾論及集曲問題，他明確地指出：

> 惟文人好作狡獪，老於音律者，往往別出心裁，爭奇好勝，於是北曲有借宮之法，南曲有集曲之法。所謂借宮者，就本調聯絡數牌後，不用古人舊套，別就他宮鬮取數曲，（但必須管色相同者）接續成套是也。……所謂集曲者，其法亦相似，取一宮中數牌，各截數句而別立一新名是也。……余謂但求詞工，不在牌名之新舊，惟既有此格，則亦不可不一言之。總之，借宮集曲，統名犯調，若用別宮別調，總須用管色相同者。❸

李漁和吳梅二人均說明了集曲產生的主要原因及其他相關問題，同時也都表明了對集曲作法的態度。由此可知集曲的產生是由於追奇逐新、好勝鬥巧的需要，集曲創作難度較大，對集曲這種創作形式，李漁、吳梅都不甚贊成。

　　近代傳奇中集曲的強化趨勢，主要是指集曲出現的頻率增加，集曲使用得更加充分。集曲早在明代傳奇中就已經出現，並非至近代才有。但是近代傳奇中的集曲出現了經常化、普遍化的傾向，集

❸　《閑情偶寄》卷二《音律第三》，《中國古典戲曲論著集成》第七冊，北京：中國戲劇出版社，1959年，第39頁。

❸　《顧曲塵談》，王衛民編《吳梅戲曲論文集》，北京：中國戲劇出版社，1983年，第17頁。

曲在作品中的作用也表現得非常突出、非常充分，可以認爲是近代
傳奇創作中一種値得注意的現象。

吳梅對集曲的態度多有保留，但是他自己所作《風洞山傳奇》
中，使用集曲很多，大概也主要是出於「別出心裁，爭奇好勝」的
心理。第一齣《遊湖》、第六齣《夢驚》、第七齣《書規》、第十
二齣《愁語》、第十五齣《旅吟》、第二十齣《入海》等，基本上
全部是由集曲組成的。以第十二齣《愁語》爲例，此齣除首尾的
【三疊引】、【尾聲】二曲外，中間的【九回腸】、【巫山十二
峰】都是集曲，特別是後者，由【三仙橋】、【白練序】、【醉太
平】、【普天樂】、【犯胡兵】、【香遍滿】、【瑣寒窗】、【劉
潑帽】、【大勝樂】、【賀新郎】、【節節高】、【東甌令】組
成，是比較典型的集曲例子。

劉清韻《小蓬萊仙館傳奇》十種也多處使用集曲。如《黃碧
簽》第十一齣《斬蛟》、第十二齣《同昇》主體部分全部是集曲構
成的。特別値得一提的是，劉清韻傳奇十種中使用的多爲字數不多
的短曲牌，但是她仍然非常積極熱情地使用集曲。這一點更加充分
地表明，她如此常用集曲，主要不是爲了更好地表情達意，而是爲
出新出奇、展示才情。俞樾評《小蓬萊仙館傳奇》十種有云：「余
就此十種觀之，雖傳述舊事，而時出新意，關目節拍，皆極靈動。
至其詞，則不以塗澤爲工，而以自然爲美，頗得元人三昧。視李笠
翁十種曲，才氣不及，而雅潔轉似過之。」❹以「自然雅潔」概括

❹　《小蓬萊仙館傳奇》卷首俞樾序，上海藻文書局石印本，光緒二十六年
　　刊。標點爲筆者所加。

劉清韻傳奇風格當是恰切之論，其集曲中仍然可見這一特點。爲見
其特色，茲錄其《黃碧籤》第十二齣《同昇》中集曲一支如下：

> 【六奏清音】【梁州序】遙天清曠，素暉溶漾，丹桂香浮綠
> 釀。説甚方壺圓嶠，人間自有仙鄉。【桂枝香】嘹亮歌喉
> 囀，翩躚舞袖揚。【排歌】歡無極，樂未央，恰逢月滿更花
> 芳。【八聲甘州】花前玩月情愈暢，月下看花興倍長。【皂
> 羅袍】月和花氣，花爭月光，仙乎宛在瑤臺上。【黃鶯兒】
> 願高堂東王拜貺，同享壽無疆。㊶

下場詩也是傳奇相當固定的創作習慣和體制特徵之一。原來傳
奇每齣之後必有的下場詩，在近代傳奇中，同樣出現了非常複雜、
比較隨意的情況。孫雨林《皖江血》傳奇共十六齣，其中《八·剖
心》、《十三·屈殺》、《十五·結案》三齣之末無下場詩，其他
十三齣均有下場詩。一劇之中出現了非常明顯的體例不一現象。而
洪炳文《警黃鐘》凡十齣，全部沒有下場詩。《維新夢》下場詩的
使用情況比較獨特，有時用有時不用，有時七言有時五言。具體情
況爲：第一齣《感憤》無下場詩，第二齣《入夢》、第三齣《授
職》有，均七言四句，第四齣《寫本》無下場詩，第五齣《建路》
有，五言四句，第六齣《採礦》、第七齣《講武》、第八齣《勸
學》均無下場詩，第九齣《裁官》有，七言四句，第十齣《訓

㊶　《小蓬萊仙館傳奇》，上海藻文書局石印本，光緒二十六年刊。標點爲筆
　　者所加。

農》、第十一齣《驗廠》均無下場詩，第十二齣《商戰》有，七言
四句，第十三齣《外交》、第十四齣《立憲》、第十五齣《大同》
均無下場詩，第十六齣《夢醒》有，五言四句。這種複雜情況的出
現，與此劇出於四人之手有關：前六齣爲惜秋（歐陽淦）填詞，第七
齣爲鄉士所作，第八齣至第十四齣爲旅生作，第十五、十六兩齣爲
遯廬補剩，出於多人之手是造成體例比較複雜混亂的重要原因之
一。另一方面，這種情形也反映出傳奇創作體制、文體規範的鬆
弛、不被嚴格遵守的總體趨勢。遯廬的《童子軍》共二十四齣，前
三齣均有七言四句的下場詩，第四齣無，第五齣下場詩亦爲七言四
句，第六齣以下直至最後，再沒有使用下場詩了。此劇出於一位作
者之手，同樣出現了如此複雜的情況，更加充分地表明傳奇體制走
向消解的趨勢。上述情況並非偶然出現，而是相當常見的現象。

　　明清傳奇動輒長達二三十齣、四五十齣以上，從演出的角度來
說，篇幅這樣長的劇本要在一個晚上表演完畢，幾乎是不可能的。
爲了便於演出，在劇本的情節結構上一般要劃分爲兩個部分，二者
之間既可以相對獨立，又必須具有比較密切的關聯，於是傳奇劇本
形成了分爲上下兩卷的傳統，凡是篇幅比較長的傳奇劇本都可以分
爲上下兩卷。也有的傳奇劇本分爲多卷，但較爲少見。

　　近代傳奇中的一些長篇作品仍然沿用分卷的傳統作法，短篇傳
奇則完全沒有分卷的必要了。吳子恒《花茵俠傳奇》的結構處理方
式，在筆者所見的近代傳奇中是非常獨特的。全劇篇幅不長，共十
四齣，不分卷，首齣《冶遊》之前加《緣起》，由外唱兩支曲子，
相當於副末開場；第十四齣《拜影》之後有《餘文》，這也是許多
傳奇的創作習慣。此劇的獨特之處主要表現在：在劇本的中部即第

七齣《贈行》與第八齣《京捷》之間安排了一個簡短的《過曲》。為了說明問題的方便，現將其錄出如下：

（外青袍上）

《花茵俠》前半演完了。（內問介）演的如何？請總結數言。（外）聽我表來：

【仙呂入雙調】【二犯江兒水】尋煩覓惱，緣底事，尋煩覓惱，做成愁圈套。妄相思紅豆，密約藍橋，賺江郎，魂黯銷。羞澀阮囊挑，蒨騰魯酒澆，范叔綈袍，汙國書槧。花兒柳兒香伴俏，寒窗寂寥，秋闈捷報，差可喜秋闈捷報，感深兩佳人、兩良朋嘉貺，富貴無忘患難交。

（內）前半既經演說，後半教如何？（外）待我說來：

【前腔】出山小草，還說甚出山小草，脫離他席帽。但翼舒彩鳳，背踏金鰲，浙江行觀晚潮。撤闈回滬那時節，勸嫁說徒勞，談瀛興最豪。節署旌旄，菊部笙簫，華夷一家盟會好。柳豔秋呵，娟娟阿嬌，金屋藏，娟娟阿嬌。花月嬌呵，娥娥小照，蒲團拜，〔娥〕娥小照。君不見女俠生來意氣高。話猶未了，咦，那一班袍帶戲，早已登場，列位請看。

（筆者按：【前腔】方括弧內一「娥」字係筆者據曲意所加，疑原刊本脫。）

在此《過曲》之後，有絳珠評論曰：「承上啓下，一氣呵成，萬派千支，中流一束。」[42]十分清楚地道出了這一段《過曲》在全

[42] 《小說新報》第六年第七期。

劇藝術結構、情節發展中的作用。它處於全劇的中間，既是前半部
分的一個小結，又是下半部分的開端，兼有結束曲與開場曲的雙重
作用。它的長度和作用，也頗像雜劇中的楔子。從《花茵俠傳奇》
的篇幅來看，它是屬於中等長度的作品，並不需要分爲上下兩卷，
因此也就無須有總結上卷、開啓下卷的設計安排。作者在劇本中採
用了《過曲》，顯然是出於戲劇情節的需要，更重要的是受到傳奇
分卷傳統作法的影響。這種結構方式，從長篇傳奇分卷傳統的角度
來看，是分卷作法的遺留和延續；從篇幅較短的傳奇無須分卷的情
況來看，是傳奇傳統體制的一個變化。這種作法，試圖在分卷與不
分卷之間作出一種穩妥而靈活的選擇，帶有明顯的折中意味，表現
了傳奇體制在近代發生變化的一個方面。

可見，進入近代之後，雜劇與傳奇沿著在明清以後形成的發展
慣性和內在理路，加上處於極其特殊的文化環境之中，戲曲史內外
的複雜因素，促使雜劇和傳奇進入了一個前所未有的劇烈變革的階
段。在元明清傳奇體制規範發展變革的基礎上，近代雜劇傳奇的各
種主要創作體制、文體規範已在逐漸消解。這是雜劇和傳奇發展歷
程中的最後階段，是它們眞正走向式微的最後一抹夕照。

雜劇與傳奇創作體制、文體規範的形成過程，同時也是它們不
斷變革、持續創新的過程。從這個意義上說，雜劇與傳奇的文體消
解是一個長期的、複雜的變革過程，而且這一過程早在進入近代以
前就已經開始。但是，值得特別重視的是，在傳奇雜劇走向終結的
歷史過程中，一個多世紀的近代戲曲史，是傳奇雜劇文體發展中至
爲關鍵的一個階段，它們發生的文體變革就其深刻程度和劇烈程度
來說都是空前的。傳奇雜劇創作體制、文體規範消解的最後完成，

是中國近代戲曲史上一個特別重大的事件，也是整個中國戲曲史上一個具有深遠意義的事件。

第三節　傳奇雜劇之間文體界限的消失

傳奇與雜劇是起源不同的兩個劇種，它們在發展過程中各自形成了一系列體制規範，二者之間存在許多創作體制和文體規範上的不同，這是從形式上將它們區分開來的重要依據。另一方面，隨著戲曲史的發展，傳奇與雜劇兩種戲曲形式之間的交流借鑒、取長補短也愈來愈頻繁，愈來愈深入。南北聯套體的形成，南雜劇的出現，傳奇篇幅的縮短，雜劇且本末本界限的打破等，都是它們逐漸走向一體化的重要表徵，而且，種種跡象表明，傳奇與雜劇處於逐漸接近、頻繁交流、直至合流的發展過程中。

但是，直至清中葉以前，傳奇和雜劇的基本區別還未消失，還沒有進入實質性的相互融合、共同發展階段。進入近代以後，特別是進入二十世紀以後，戲曲史內部和外部情況都發生了重大的變化，傳奇雜劇進入了實質性的走向一體化、協同繁榮發展並最終共同走向終結消亡的時期。這一點，從人們特別是戲曲家對傳奇雜劇的認識上，從傳奇雜劇作品表現出來的體制特點、文體特徵上，都可以充分地認識到。

一、人們觀念上傳奇與雜劇的混淆不清

「雜劇」一詞與「傳奇」一樣，在中國文學史、戲曲史上曾經有過多種含義。僅就戲曲史而言，它們也都曾經被用以指稱多種戲

曲樣式。因此在中國戲曲史上，不論是「雜劇」還是「傳奇」，都必須根據具體的時代和語境才可以準確地判斷它們指稱的對象究竟是什麼。但是有一點是基本清楚的，就是到了元代，「雜劇」一詞已經由宋代的多種戲曲之共稱，轉化爲專指當時盛行於北方的以演唱北曲、分宮聯套、四折一楔子、或旦或末一人主唱爲基本特徵的戲曲劇種；到了明代中後期，「傳奇」一詞也不再是一般戲曲的通稱，而成爲明清兩代盛極一時的南曲系統中以文人創作爲主體的、文學上規範化、音樂上格律化的長篇體制的戲曲形式的專稱。可見，無論是「雜劇」還是「傳奇」，作爲中國文學史、戲曲史上的重要術語，在長期的發展演變過程中，到清代中葉以前，都經歷了一個從混沌到清晰、從寬泛到具體、從不確定到確定的發展過程。

這還不是「雜劇」和「傳奇」在中國文學史、戲曲史上含義的全部，也不是它們指稱對象、被使用狀況的全部。從另一個角度看，「雜劇」與「傳奇」的概念始終處於變動不居、不斷轉移的過程之中，這一點，在明初以後特別是明中葉以後南雜劇興起之際，已經表現得相當明顯。至清乾隆末年以後，由於中國戲曲史總體格局發生的重大變化，「雜劇」與「傳奇」無論是在戲曲理論上還是在創作實踐上，二者的關係已經變得日益複雜，難以說清。特別是到了十九世紀末、二十世紀初，「雜劇」和「傳奇」在理論觀念和創作實踐兩方面都表現出空前的複雜性，二者界限打破，混淆難分，隨意使用，無法區別。也就是說，在傳奇雜劇長期發展歷程的最後一個階段，「雜劇」和「傳奇」原本清晰的概念、原本明確的關係出現了一次新的不清晰、不明確、隨意化、自由化的狀態。這種狀態的結果是雙重的，一方面打破了二者之間原有的界限，一些

體制規範的消解，使作者創作更加自由，促進了傳奇雜劇的發展；另一方面，也帶來了概念上的混亂難辨，創作上體制規範的欠缺，雜劇和傳奇在這種失範的混沌狀態下最後走向了解體。

傳奇雜劇的交融一體、混淆難辨，在近代戲曲家的戲曲創作、傳奇雜劇作品的發表、人們對劇本的認識理解等方面都十分集中地表現出來。以 1902 年梁啓超在日本橫濱創辦《新小說》雜誌爲標誌，迅速帶來了近代報紙雜誌的繁榮發展，對近代小說、戲曲的影響更是非常明顯。雖然此前也出現了一些報紙雜誌，比如梁啓超本人參與的《時務報》（1896 年創刊）和《清議報》（1898 年創刊）等，但是一個重要的變化是，《新小說》創刊之後，帶動了小說雜誌、文學刊物的發展，迅速形成了小說雜誌、文學刊物大量出現的局面。當時許多戲曲作品都是發表在小說雜誌上，《新小說》、《繡像小說》、《月月小說》、《小說林》、《小說大觀》、《小說新報》、《小說月報》（1920 年以前）等都是發表戲曲作品的重要刊物，它們特闢「傳奇」、「歷史傳奇」、「曲譜」或其他專欄以刊載戲曲作品。

許多雜誌都將包括傳奇雜劇在內的戲曲作品（有時還包括一些說唱文學作品）列入「小說」欄目，例如《新民叢報》1902 年刊載《劫灰夢傳奇》、《新羅馬傳奇》和《愛國女兒傳奇》，1903 年刊載《血海花傳奇》，1904 年刊載《學海潮傳奇》時，均將它們歸入「小說」欄中。1903 年《漢聲》雜誌發表的《陸沈痛傳奇》即入「政治小說」欄目，1904 年創刊的《覺民》雜誌把發表的傳奇列入「小說」欄中，同年刊於《大陸報》的《維新夢傳奇》也是「小說」欄內容之一，1912 年《小說月報》刊《秋海棠傳奇》即標明「社會小

說」。《江蘇》、《民報》、《崇德公報》等發表戲曲亦均與上述刊物相似。此外，還有一些刊物把戲曲歸入「雜俎」、「文藝」等欄目。這些情況表明，當時戲曲仍然被作為傳統「說部」之一種，作為「小說」的一個種類，還沒有取得作為一種文學樣式的獨立地位。因此，梁啓超倡導、多位文學家參加的「小說界革命」運動，一直將戲曲改革作為主要內容之一。

從戲曲創作與評論上看，近代明顯地出現了雜劇或傳奇的專用名稱被隨意使用，不分雜劇與傳奇的情況。這種情形與雜劇和傳奇成熟之前的元代至明初「雜劇」和「傳奇」術語混亂不清、隨意使用的情形有一定的相似之處。古越嬴宗季女《六月霜傳奇》卷首小引中有云：「會坊賈以採摭秋事演為傳奇請，僕以同鄉同志之感情，固有不容恝然者。重以義務所在，益不能以不文辭，爰竭一星期之力，撰成十四折，匆匆脫稿，即付手民。潤色補苴，俟諸再版。」❸對傳奇不稱「齣」，而用雜劇之名稱「折」。《紫荊花傳奇》第二十三齣《奇謀》賀美恒評曰：「此一折排場戲，承上起下，有伏有應，足見三十二折中，無一空頭文字。」❹同一人所作此劇評語中全部稱傳奇之一齣，即一個情節單位或一個音樂單位曰「折」，錫淳批評《鳳飛樓傳奇》使用術語也與此相同。《開國奇冤》作者華偉生在該劇《旨例》中亦云：「本書自《開學》至《圓案》，計十六折。先以《約敘》，閏以《臏義》，共成一十八齣。

❸　阿英編《晚清文學叢鈔·傳奇雜劇卷》，北京：中華書局，1962 年，第148 頁。

❹　《紫荊花傳奇》，道光二十二年味塵軒刊本。

均據實直書，初無臆造。惟《夢警》一折，似涉神怪。」❹如此等等，都是「齣」與「折」混用，不作區別，十分隨意。這種情形在近代傳奇雜劇中極爲普遍。《亡國恨傳奇》每一情節和音樂片段既不稱齣，也不稱折，而全部稱「曲」，如《第一曲·協約》、《第十二曲·併韓》之類，全劇十二齣皆如此。洪炳文《後南柯傳奇》又有不同，齣、折等字完全不用，只云《宮議第一》、《立約第十二》等，全劇十二齣亦全部如此。

還有一個值得重視的例子是楊恩壽的《再來人》。此劇一向被稱作「傳奇」，連長沙楊氏坦園自刊本的目錄中也以「傳奇」稱之，但是第十六齣亦即最後一齣《慶餘》中卻將其稱爲「雜劇」：「（生）這些陳腐塡詞，已聽厭了。你班中可有新出戲文麼？（女伶）少老爺這件奇事，長沙地方，有個好事的蓬道人，塡成《再來人》雜劇，小班已經演熟了。老爺夫人，就賞點這戲罷。（生）既是把少老爺的事，編成戲文，我和夫人，都是戲中人了。（旦）人生是戲，皆可作如是觀，管他做甚？只是戲文太長，恐怕要分作兩天，才演得完。你且揀一齣好的，演來聽聽。（女伶）只有第十六齣《慶餘》，最是有趣的。（生）你就演《慶餘》罷。（女伶）老爺夫人請看，沖場的就是少老爺也。」這裏對傳奇和雜劇已經完全不加區分了，兩個名稱隨意使用。

❹　阿英編《晚清文學叢鈔·傳奇雜劇卷》，北京：中華書局，1962 年，第244 頁。

二、戲曲家創作文本中傳奇雜劇難以區別

范元亨《空山夢》仍分上下兩卷，共八齣，前仍有副末開場之《情概》，最後爲《想夢》一齣，與一般傳奇結構方式並無大的不同，但其各齣不標「第某某齣」字樣。更重要的是，此劇「全無結構之規模，不仿金元之院本」❹，「但其製譜，不用古宮調，知爲曲子相公所訶。然有其繼之，必有其創之。元人樂府，孰非創自己意者？若以爲不便梨園，則名家依譜循聲，可被之管絃者，亦無幾也。」❹可見作者創新意識非常明確，改變傳統的意識十分強烈。周貽白在評論《空山夢》時嘗指出：「這個劇本，體制之奇特，可謂從來未有。因爲他把舊有宮調曲牌完全推翻，而又不是整齊的七字句或十字句。若用現代眼光去看，便仿佛一種近於詞體的新詩，這形式，好像有點故弄狡獪。……也許他根本不懂得曲調的來因和作用，只是熟讀幾本傳奇，不耐煩去按韻填詞，所以只取曲子的聲韻和句法，而不用曲牌。這樣，便可以隨意遣詞，不至受格律上的拘束。……其實，『空山夢』雖不用曲牌，句調並非完全獨創，讀起來雖覺不倫不類，似乎尙不拗口。」❹可以這樣認爲，《空山

❹ 種秫天農《〈空山夢〉傳奇序》，蔡毅編著《中國古典戲曲序跋彙編》，濟南：齊魯書社，1989 年，第 2417 頁。

❹ 問園主人即作者本人《〈空山夢〉傳奇序》，蔡毅編著《中國古典戲曲序跋彙編》，濟南：齊魯書社，1989 年，第 2416 頁。筆者對原標點稍有改動。

❹ 《中國戲劇史長編》，北京：人民文學出版社，1960 年，第 439－440 頁。

夢》實際上已經成爲既非傳奇雜劇，也非花部亂彈的一種十分獨特的戲曲樣式，雖然自稱傳奇，但已與傳奇的體制規範相去甚遠。

姜繼襄《漢江淚傳奇》分上下兩本，每本一齣，第二本之前加楔子，從結構上已經可見這是將傳奇與雜劇體制合二爲一的作法。更重要的是，作品上本基本採取說唱形式，主要通過敘述傳達劇情，人物作爲戲劇角色進行表演的成分極少；下本爲了展示想像中五十年之後新武漢的景象，利用現代表演手段將新武漢市容市貌描繪出來，重在視覺效果，戲劇性並不強。此劇的整體形式也比較特殊，與傳奇、雜劇、說唱都有不同，也都有一些關聯。很明顯，已經難以確定這種戲曲樣式的眞正歸屬了。

從結構方式、文體特徵上看，近代一些戲曲作家根據劇情需要或者個人興趣，將傳奇和雜劇兩種戲曲形式的某些特徵結合起來，比較自由地運用於創作中，於是出現了一些新穎的傳奇雜劇作品。假如以典範的雜劇或傳奇的創作體制、文體規範衡量它們，會發現許多若即若離、非此非彼、似是而非的複雜情形。許多戲曲作品的作法其實介於雜劇和傳奇之間，是二者的雜糅結合體，當然大部分這樣的作品在規範的雜劇或傳奇之間可能有所側重，或較多地表現出雜劇的體制特徵，或較多地帶有傳奇的文體特點。但是無論如何，雜劇與傳奇的界限漸趨消除，二者合一的總體走向是明顯可見的。

冒廣生《疢齋雜劇》凡四折，由四個各自獨立的故事組成，在第一折之前使用了副末開場，副末以【青玉案】、【沁園春】兩支曲子和說白將劇情簡略述出，然後交代各折名稱：「別離廟蕊仙入道，午夢堂葉女還魂。馬湘蘭生壽百穀，卞玉京死憶梅村。」最後說：「道猶未了，那吳蕊仙早已登場，列位請看。」這是標準的傳

奇之首副末開場結構。袁祖光《望夫石》雜劇第四齣即最後一齣
《化石》的結尾是這樣的：

> （貼）姐姐，你看他生來孤僻，從一而終，到於今這般結
> 果。我們自主婚嫁，口講維新，仍是朝歡暮樂。仔細想來，
> 還是主張自由的好。（小旦）雖然如此，到底要（引者按此字
> 原刊本誤，當作要）仗他保全國粹呀。妹妹，你說維新的好，只
> 怕新者自新，舊者自舊，千秋萬載，自有公論喲。
> 【尾聲】（合）他守貞不壞金鋼煉，俺一夥煙花輕賤。這座
> 望夫石呵，直要把不死的綱常硬拗轉。
> （小旦）海東屹立冠山鰲　（貼）大節崢嶸愧我曹
> （小旦）留作人間不朽事　（合）年年寒食哭聲高
> 　　　焚香拜石一生癡　　　獨抱冰心只自知
> 　　　悵望海天秋黯淡　　　東方傀儡下場時

這樣的結束方式不同於雜劇的題目正名，也不同於傳奇的結詩。如
果說前四句詩還與傳奇的結詩有些相似，那麼後四句詩簡直就是作
者自己意見的表白，與雜劇的題目正名截然不同，二者組合起來，
就構成了一種相當獨特的結尾。顧隨《陟山觀海遊春記》為雜劇，
卻採用傳奇的習慣方式分爲上下兩卷，各包括四折一楔子，顯然是
因爲劇情較複雜、篇幅較長而借鑒了傳奇的結構方式。

　　洪炳文《警黃鐘傳奇》的開頭和結尾方式都是獨特的：開頭在
《卷首·宣略》之前，尚有《提綱》概括全劇大意：「俏儲君卓識
詗戎心，奸大臣甘言惑主聽。副元帥妙計擒渠魁，新國民熱腸立團

體。」而在末齣第十齣《團圓》之後，又加《總束》：「舉世滔滔我獨醒，黃封恥作小朝廷。蜂群借作人群看，午夜鐘聲仔細聽。」「蜂蟻由來團體堅，《南柯記》後此餘編。若教警醒黃民夢，待譜新聲入管絃。」這種開頭和結尾方式，既不像雜劇，也不同於傳奇，似乎是雜劇的題目正名和傳奇結詩二者的雜糅。

綜合以上三方面情況可知，就創作體制與文體規範來說，近代傳奇和雜劇的情況十分複雜。就兩種戲曲樣式內部而言，無論是傳奇還是雜劇，它們各自經過長期的發展，已經形成的相對穩定而明晰的那一整套體制特徵、文體規範，入清以後尤其是乾隆末年以後愈來愈多地被突破，傳奇和雜劇都出現了體制特徵、文體形式上的不甚明晰、難守成法的局面。而發展到鴉片戰爭之後，尤其是進入二十世紀之後，傳奇和雜劇的體制遭到了前所未有的衝擊，出現了空前劇烈、空前深刻的內部變化。到近代戲曲史結束的時候，傳奇和雜劇這兩種具有長久發展歷史的戲曲劇種、文體樣式，可以說已經變得面目全非了。

從傳奇雜劇二者的關係來看，如果說元末明初出現的南北曲在雜劇中同時出現，直至發展成南北合套曲子並在雜劇與傳奇中運用是二者交融的第一步，已經出現了彼此借鑒的徵兆，明中葉以後南雜劇的大量出現、傳奇篇幅的縮短是傳奇與雜劇文體交融的第二步，二者的交融已經走向了實質性的階段，那麼，近代傳奇與雜劇的關係就更加密切，彼此之間的種種體制界限被進一步打破，各自的文體特徵都表現得不甚明晰，二者真正形成了你中有我、我中有你的局面。

從元雜劇的興盛、明清文人傳奇的繁榮，到近代傳奇與雜劇的

合二爲一，最後走向消解，這是一個複雜而漫長的富有文化史意味的歷程。在中國近代戲曲史接近尾聲的時候，回顧傳奇雜劇的歷史蹤跡，我們發現它們仿佛畫了一個圓圈，似乎又回到了開始階段那種混沌不明、界限不清的起點上。從近代傳奇雜劇的內外狀況來看，的確會有歷史重新回到了起點的感覺。但是，透過表面現象，認眞考察這種情形出現的前因後果，不能不說，近代傳奇雜劇自身的內部狀況和面臨的文化環境，與以往任何時代都有著本質的不同。僅就近代傳奇雜劇體制特徵、文體規範的變化而言，在整個中國戲曲史上的地位就與元明之際的狀況迥然不同，它們所蘊含的戲曲史意義也絕不可同日而語。假如把第一次混沌狀態比作黎明時分晨曦出現之前的短暫未明，它蘊含著無限的生機，預示著蓬勃壯闊的未來，那麼，也完全可以說，這第二次晦暗不明則是黃昏時分最後一抹殘陽也已逝去的寂靜，它留下的是曾經有過無限輝煌歷史的傳奇雜劇的回響，展示的是這兩種傳統戲曲樣式永遠消逝之後的無限空曠。

近代傳奇雜劇體制、文體上表現出來的新變化，與戲劇題材、情節、角色、衝突等方面的近代變遷一道，表明以傳奇雜劇爲主要劇種的中國古典戲曲史走向了終結，同時也預示著中國戲劇另一個新時期的開始。那將是一個戲劇種類、戲劇格局都與古典戲曲史大不相同的時期，以京劇爲主體的花部戲曲空前興盛，在借鑒學習西方戲劇的基礎上形成的話劇逐漸成爲中國戲劇的另一主幹，中國戲劇也是在這以後，愈來愈充分地融入世界戲劇格局之中。總之，近代傳奇雜劇乃至整個近代戲劇發生的歷史性變革，標誌著中國古典戲曲史的結束，也預示著中國現代戲劇史的開端。

第七章　近代傳奇雜劇
的語言變革

　　與近代傳奇雜劇其他方面發生的新變化、出現的新情況相聯繫，在語言形式上，近代傳奇雜劇也帶有一些新的特徵，或出現了一些在以往的傳奇雜劇中表現得不十分突出的語言特點。作爲作品思想內容與外在形態載體的文學語言形式，它從來都是與作品的其他部分一道，構成一個難以分割的有機整體，語言形式成爲文學作品的存在方式，其重要性和不可替代性不言而喻。傳奇雜劇作爲中國古典戲曲的重要組成部分，作爲具有民族特色和時代特點的舞臺表演藝術形式，其語言的內容特徵、形式特點，不僅是我們走近這些作品的唯一途徑，認知這些存在的唯一媒介，而且是認識並把握前人創作習慣、思維特徵的最重要角度。本章希望通過語言特點的認識，語言變革的考察，從一個重要的角度認識近代傳奇雜劇發生的變化，從而更深入地把握近代傳奇雜劇從內容到形式各個方面所發生的非常重要、空前深刻的歷史變遷。

　　從歷時性的角度來看，近代傳奇雜劇的語言變革在不同的階段呈現出不同的特點。概括地說，近代前期（1840－1901），由於傳奇雜劇的發展剛剛進入近代不久，戲曲史內部諸因素和外部文化環

境都處於比較緩慢的變化之中，傳奇雜劇語言也與此相應，尚未發
生大規模的突出的變革，仍然以承襲元明兩代至清代中期傳奇雜劇
的語言面貌爲基本特徵，只是出現了一些局部性的帶有近代色彩的
動向。至近代中期（1902－1919），戲曲發展的高潮階段已經到
來，傳奇雜劇也進入了繁榮興盛的時期。與此相聯繫，傳奇雜劇語
言的各個主要方面都表現出一些重要的變化趨勢，呈現出不少迥異
於前人傳奇雜劇創作的新特點，最集中地表現了傳奇雜劇的語言形
式在近代所發生的深刻變化。這種種新特徵、新變化既使傳奇雜劇
又一次呈現出嶄新的面貌，出現了新的輝煌，也使它無可挽回地走
向了式微、終結直至徹底消亡的道路。近代後期（1920－1949），
傳奇雜劇的高漲時期已經過去，它眞正進入了走向衰微直至完全消
亡的階段，對主流文化走向、總體文學格局愈來愈疏離。這時傳奇
雜劇的語言呈比較複雜的局面，一方面繼續走在近代中期戲劇語言
以變革創新爲基本特徵的發展道路上，與現代戲劇語言的關係更加
密切、更加直接；另一方面，一部分作品的語言走向了復歸傳統、
返樸歸眞的道路，較多地學習元明傳奇雜劇的語言特點，成爲維護
傳奇雜劇傳統的最後一次努力。

　　近代傳奇雜劇語言變遷的這種基本趨勢，與近代傳奇雜劇在題
材、結構、文體、舞臺藝術等方面的變革，都有著一定的關聯。這
多方面的變化與發展，共同展示著傳奇雜劇在其最後階段出現的新
特徵。

第一節　近代傳奇雜劇語言的基本特點

　　與元明兩代及清中葉以前的戲劇語言一樣，近代傳奇雜劇的語言形式與特色也是多種多樣的，這在眾多的近代傳奇雜劇作品中表現得非常充分。另一方面，從基本趨勢和總體走向上尋繹近代傳奇雜劇的語言特點，也可以發現其中的某些重要傾向，這對認識近代傳奇雜劇創作的基本面貌是大有裨益的。本節試圖從幾個方面的重要趨勢入手，展示近代傳奇雜劇語言的基本特點。

一、本色與綺麗：回歸本色

　　本色與綺麗，這是中國戲曲史上關於戲劇語言風格的一個長久而且重要的論題。人們在評價元雜劇作家時，就運用本色派與文采派的術語，如以關漢卿為本色派的翹楚，而王實甫、鄭光祖則是文采派的代表。至明代後期，不少戲曲家和批評家們更多地從理論上闡發關於本色與綺麗、質樸與華美的問題，並在創作實踐中進行了種種探討，首次將這一問題提到了前所未有的高度。明代後期逐漸形成了本色派、文辭家派、道學家派、駢綺派共存互補的戲曲理論與創作格局。本色派代表人物何良俊主張戲劇語言的清麗流便、情真語切，徐渭主張戲劇語言要家常自然、宜俗宜真，王驥德則主張戲劇語言當在深淺、濃淡、雅俗之間。這些理論主張對明清兩代戲曲發展的影響極其深遠。明代戲曲史上還有反對南戲的民間性傳統、以作時文的習慣作戲曲的文辭派，在劇作中顯示才學，念白駢四儷六，多用典故，如邵璨；還有以戲曲宣揚倫理綱常，推廣名教風化，以戲曲寓聖賢之言的道學家派，如丘濬；還形成了以劇本展

現學問，曲詞綺靡，使事用典，念白少俗語多文言，且多用駢儷語的駢綺派，鄭若庸、梅鼎祚均可爲代表。這些戲曲流派對後代戲曲史也都發生了重要的影響。

近代傳奇雜劇發生發展的戲劇史背景和時代文化狀況與明清傳奇雜劇所處的戲曲史和文化史環境相比，在許多方面都已經發生了巨大而深刻的變化。雖然如此，以往的戲曲理論主張和創作實踐對近代傳奇雜劇作家們仍然發生著明顯的影響，他們不可能完全割棄傳統的滋養，在全新的起點上毫無借鑒地從事創作活動，當然有必要認識前人的種種理論探索和創作實踐，從中總結經驗，吸取教訓，並在此基礎上作出自己的選擇。

歷史進入近代以後，政治文化環境、文人的遭際命運、戲曲家的創作心態、戲劇基本格局等等都發生著重要的變化，特別是近代中後期約半個世紀的時間裏，這種種變化尤其廣泛而深刻。這不能不在許多方面對文學、戲曲發生顯著的影響。這種文化政治機緣使明清兩代戲曲與近代戲曲之間，出現了一個顯而易見的變化，二者基本的戲曲史面貌存在著明顯的不同。以時文爲依託的文辭派戲曲隨著八股取仕制度的廢除難以再發生重要的影響，以宋明理學的興盛爲契機大行其道的道學家戲曲隨著理學聲勢的逐漸減弱而不再爲人們所關注，以駢文加學問爲主要特徵的駢綺派戲曲也隨著駢文影響的減弱和學術風氣的變化而不再受人青睞。明清兩代的戲曲流派對近代戲曲影響最大的，理所當然地是以清麗自然、宜俗宜人、面向民間爲主導走向的本色派戲曲。

在豐富的戲曲史傳統中，近代眾多的戲曲家認同了本色派戲曲家的理論主張和創作道路，在本色與綺麗之間自覺自主地選擇了本

色,這既是戲曲史內部傳承發展的自然結果,也是近代特殊的政治文化背景之下中國戲曲的必然選擇。雖然學問化、騈儷化、道學化戲曲在近代傳奇雜劇中也存在並且發生著一定的作用與影響,但是,更重要的是,近代傳奇雜劇中的大量作品,在戲劇語言的形態和風格上,走的基本上是一條本色自然之路,本色可以說是近代傳奇雜劇語言的主導風格。從近代傳奇雜劇這一基本的語言特色中,我們最強烈地感受到具有悠久傳統和廣泛影響的本色理論在近代戲曲史上的又一次回響。近代傳奇雜劇語言的本色特徵實際上是向中國傳統戲劇語言風格的一次回歸,當然是在發展進步基礎上的一次向傳統的回歸。

二、淵雅與通俗:走向通俗

　　文學語言的文雅與通俗,艱深與平易,這是一個既有理論價值又有實踐意義的問題,它不僅在中國戲曲史上長期存在,就是在整個中國文學史上也一直非常突出。作為在具體的時間空間中從事創作活動的戲曲家、文學家,在創作過程中由於總是以自己的學識修養、語言習慣、期待視野為基礎,由於面對不同文化層次、不同語言習慣、不同感情需要的讀者,不能不對文學語言問題予以足夠的注意。

　　戲曲在諸種文學樣式中的特殊性是不言而喻的。戲曲與其他文學樣式的最大不同之處是它不僅僅要面對讀者,更必須在舞臺演出中面對觀眾。這種舞臺性特點就對戲劇語言提出了更為具體的要求,文學語言的文雅與通俗的問題在戲劇語言中表現得也就更為突出。戲曲作為一種具有極強的民間性色彩的藝術形式,語言的通俗

曉暢、本色自然是其最基本的特徵。元雜劇語言的本色通俗向爲戲曲家們稱道，南戲語言的俚俗流暢也給人留下了深刻印象。由南戲到傳奇，由民間到文壇，在完成了文人化的過程之後，傳奇一方面從下里巴人的俚俗狀態走向了高雅的士人之中，一方面也喪失了不少本眞的成分。雜劇的語言自從元代之後也逐漸向著文人化的方向發展。戲劇語言的逐漸文人化、淵雅化、學問化，總之走向了遠離民間、遠離民眾的道路，就是諸種重要變化之一。

　　針對戲劇語言發展過程中的這種狀況，一些有識見的戲曲理論家曾經提出了發人深省的主張，李漁堪稱其重要代表。他曾經專門提出傳奇語言「貴顯淺」、「忌塡塞」的主張，並具體論述道：「曲文之詞采，與詩文之詞采非但不同，且要判然相反。何也？詩文之詞采貴典雅而賤粗俗，宜蘊藉而忌分明；詞曲不然，話則本之街談卷（引者按原本誤，當作巷）議，事則取其直說明言。凡讀傳奇而有令人費解，或初閱不見其佳、深思而後得其意之所在者，便非絕妙好詞；不問而知，爲今曲，非元曲也。」又說：「總而言之，傳奇不比文章。文章做與讀書人看，故不怪其深；戲文做與讀書人與不讀書人同看，又與不讀書之婦人小兒同看，故貴淺不貴深。」❶清代的一些傳奇雜劇作家在戲劇語言的淺近通俗道路上作出了不少可貴的探索，取得了成功的經驗。

　　歷代戲曲家的理論倡導和創作實踐，無疑地爲近代傳奇雜劇作家提供了豐富的經驗和有益的借鑒。從總體上考察近代戲曲史的發

❶　《閒情偶寄》卷一《詞采第二》，《中國古典戲曲論著集成》第七冊，北京：中國戲劇出版社，1959年，第22、28頁。

展歷程，在戲劇語言的選擇上，近代傳奇雜劇作家主要走的是一條指向大眾、面向民間的通俗化、口語化的道路，出現了明顯不同於古代戲劇語言的某些重要趨勢。這些趨勢不僅屬於近代戲曲史，也指向現代戲劇的發展過程，具有重要的意義。與歷代的傳統戲曲家相比，近代傳奇雜劇作家由於從事戲曲創作的目的性更加明確、更加直接，也使得他們特別注意戲劇語言形態的有關問題，更加重視戲劇語言與廣大普通民眾的語言接近，更加注意戲劇語言與當時人們使用的書面語言和口頭語言接近，更加關注中國近代語言發展過程中出現的大量新語彙，包括對外來語和方言的空前重視，從而使近代傳奇雜劇的語言發生了十分顯著的變化，形成了帶有許多時代色彩和民族特色的戲劇語言形態。

　　俞樾評劉清韻《小蓬萊仙館傳奇》嘗有云：「至其詞，則不以塗澤爲工，而以自然爲美，頗得元人三昧。視李笠翁十種曲，才氣不及，而雅潔轉似過之。」❷以「自然」、「雅潔」概括劉清韻傳奇創作的語言特點，當然是相當恰切的。實際上，俞樾「以自然爲美」的評語也頗可代表許多近代傳奇雜劇家對戲劇語言的期待與追求，具有重要的示範意義和普遍價值。近代傳奇雜劇語言逐漸剔除前代戲劇語言中的過分講究文辭、淵雅古奧、華美駢儷的成分，愈來愈多地吸收以往戲劇語言中平易淺白、通俗曉暢、樸素自然的成分，並且最終創造出具有獨特面目的近代戲劇語言形式，形成了自己新的時代特色和民族特色。

❷　《小蓬萊仙館傳奇》卷首俞樾序，光緒二十六年上海藻文書局石印本。標點爲筆者所加。

近代傳奇雜劇的發展趨勢和創作走向，從近代文學語言的發展變遷上來看，與近代戲劇的其他劇種、詩詞、小說、文章等整個近代文學語言的基本走向是一致的，這是時代文學的共同選擇，其中包含著某些帶有規律性的深刻內容。從更大一點的範圍來認識近代傳奇雜劇語言的發展變遷，我們可以看到，走向民間、走向通俗實際上是中國文學語言發展歷程中最重要、最基本的趨勢，從這個意義上說，近代傳奇雜劇語言的新特徵，實際上與整個中國文學語言的總體發展趨勢是一致的，其意義已經不僅限於近代戲劇史和文學史本身。

三、個性化與類型化：類型化語言增多

通過人物的語言和行動塑造人物性格是中國小說的主要表現手段之一。戲劇與小說相似，具有明顯的敘事性特徵，戲劇語言是塑造人物性格、表現戲劇衝突、展開戲劇情節的最重要手段。因此戲劇人物的語言應當是個性化的，而且，戲劇人物語言的個性化程度越高，對戲劇創作取得成功的積極作用就可能越大。戲劇人物語言如果個性化程度不高，甚至出現類型化的傾向，一般說來，這樣的戲劇作品想要取得全面的藝術成功幾乎是不可能的。中國戲曲史上的許多傑出作品，主要人物的語言都是充分個性化的，言如其人，可以很好地展示人物的性格特徵。人物的語言很好地成爲塑造人物形象、刻畫人物性格的重要手段，爲戲曲史增添了個性鮮明、富於立體感的人物形象，爲戲曲塑造人物積累了豐富的經驗。

歷代戲曲理論家也一向重視戲劇人物語言的個性化問題。李漁曾指出：「言者，心之聲也。欲代此一人立言，先宜代此一人立

心。若非夢往神遊，何謂設身處地。無論立心端正者，我當設身處地，代生端正之想，即遇立心邪辟者，我亦當捨經從權，暫爲邪辟之思。務使心曲隱微，隨口唾出，說一人肖一人，勿使雷同，弗使浮泛，若《水滸傳》之敘事，吳道子之寫生，斯稱此道中之絕技。」❸李漁從作者需代戲劇人物「立心」的角度強調戲劇人物語言個性化的問題。即是說，作者在創作中，要深入體驗並把握戲劇人物的性格特徵，方可在具體的戲劇情節中爲人物安排最切合其聲口、最能展示其性格的語言，要做到這一點，重要的方法就是「設身處地」，體察人物彼時彼地的心情境遇。

　　與中國戲曲史上的傑出作品相比，近代傳奇雜劇的人物語言出現了一些比較明顯的變化，表現出與以往大不相同的情形。一部分近代傳奇雜劇作家比較注意戲劇語言與人物性格之間的關係，基本上還能夠繼承古代戲曲傳統，爲戲劇人物設計切合其性格特點的語言，戲劇語言表現出一定程度的個性化特色。這部分作品的人物語言與古代傑出戲曲的人物語言相比，雖然還存在一定差距，但是可以看出作者在戲劇語言個性化方面作出的努力和探索。

　　這方面的成就最集中地反映在近代前期和近代後期的一些傳奇雜劇作品中。近代前期的傳奇雜劇，基本上仍然延續著前代戲曲傳統和發展慣性，許多方面表現出來的特點仍以繼承以往傳統爲主，戲劇語言方面也是如此。近代後期，傳奇雜劇所處的文化環境發生了根本性的轉變，它們在文學格局中的位置發生了重大的變化，迅

❸　《閑情偶寄》卷三《賓白第四》，《中國古典戲曲論著集成》第七冊，北京：中國戲劇出版社，1959年，第54頁。

速走向邊緣化。與此相聯繫，它們以往與詩詞、小說、文章等文體一道在社會變革、文化變遷中所承擔的非常重要的歷史任務，也就很快爲其他文體所取代。傳奇雜劇走向文壇邊緣和文化邊緣的過程，是它走向式微的重要表徵。另一方面，在這一無可奈何的重大變革過程中，傳奇雜劇也表現得比以往更加從容自在，得以更多地復歸自身，更充分地展現自己的藝術特質。因此在中國傳奇雜劇發展歷程的最後二三十年中，我們看到較多的復歸元明戲曲傳統，關注戲曲藝術品格，強調戲曲獨特境界的創作。這些傳奇雜劇作品的語言，同樣達到了相當高的水準。

　　二十世紀初的二十年左右，是中國近代戲曲史十分活躍、空前繁榮的時期，近代傳奇雜劇的特點在這並不長的時間裏表現得充分無比。這一時期，傳奇雜劇從題材到思想，從內容到形式，都發生了重要的變化，它的突出成就與明顯缺憾都集中地表現出來。僅從戲劇語言的個性化與類型化的角度來看，此期傳奇雜劇的人物語言當然有一些是比較個性化的，語言在揭示人物性格方面起到了相當重要的作用。另一方面，也是更值得注意的一個方面是，此期許多傳奇雜劇的語言出現了比較明顯的類型化傾向。即是說，戲劇人物的語言在很多時候主要不是揭示「這一個」人物的內心世界，不是展示其獨特的性格特徵，更主要的是作爲「這一類」人物的代表在說話，抒發思想感情，表達政治願望，人物的語言對表現同類人的思想特徵、情感趨向是重要的，有代表意義的，但是對表現戲劇舞臺上的「這一個」人物的性格作用不大。這頗有些像黑格爾所指出的：「但是藝術還不能停留在這種單純的整體上面，因爲我們所說的是具有定性的理想，因此就有一個更迫切的要求，就是要性格有

特殊性和個性。」❹近代傳奇雜劇中的一些人物，恰恰缺少這種特殊性和個性，這在他們的相當類型化的語言中也能明顯地感覺到。

　　這種情況的出現，從戲曲藝術和文學發展的角度來看，當然難以認爲是成功的，但是結合近代傳奇雜劇所處的特定歷史文化環境、戲曲家特殊的創作心態、古典戲曲向現代戲劇轉型等內外多種因素來考察，這種現象的出現也不難理解。人物語言的類型化傾向在很大程度上助長了戲劇主題和內容的政治宣傳性的加強，也促成了戲劇人物性格的平面化和類型化。這是近代傳奇雜劇一系列深刻變革中的比較重要的內容。

　　從總體上說，近代傳奇雜劇的語言選擇，呈現出兩種主要趨向，一是戲劇人物語言的個性化，一是戲劇人物語言的類型化。前者主要是繼承並發展戲劇語言傳統特色的結果，體現了近代傳奇雜劇與元明至清中葉以前戲曲創作的密切關係，展現出戲曲發展的連續性特徵；後者主要是近代戲曲家自主選擇的結果，表現出近代傳奇雜劇的變異性特徵，揭示了近代戲曲史的深刻變化與重要進展。

　　從戲曲發展的角度考察這種語言變遷，近代傳奇雜劇語言的類型化傾向表現得更加突出，也更加重要，具有深刻的戲曲史意義。儘管這種傾向的大面積出現對戲曲發展來說是不利的，但它反映出來的戲曲命運令人回味，它提出的戲曲史難題發人深省。近代傳奇雜劇語言的類型化傾向實際上透露出整個近代戲曲在現實政治需求和藝術價值追求之間的尷尬境地。

❹　黑格爾著、朱光潛譯《美學》第一卷，北京：商務印書館，1979 年，第304 頁。

四、地方語與共同語：方言空前興盛

從本質上說，方言是語言最原始、最本眞的狀態，它往往保存著語言中最精彩、最傳神的東西，但也限制了交流的範圍。每一個人在自然狀態下習得的語言都一定是方言，或者是以方言爲主體的語言。在長期的發展過程中，中國的文學語言很早就形成了爲廣大地區的人們所熟悉的共同語，主要是書面的文學語言。清代以後，隨著各地區人們交流的日益頻繁，共同語與地方語的問題顯得愈來愈突出，逐漸有人提出書面語言和口頭語言合一、建立共同的書面語和口頭語的問題。由於方言在人們語言中的根本性作用，不少方言詞彙隨著文學創作活動不斷地進入爲大多數人理解並接受的文學語言之中。

與民間文學和方言二者的關係都特別密切的中國戲曲，創作中地方語與共同語的問題表現得十分突出。正如李漁所說：「塡詞中方言之多，莫過於《西廂》一種。其餘今詞、古曲，在在有之。非止詞曲，即《四書》之中，《孟子》一書，亦有方言。」❺元雜劇中保存著大量的北方方言，還使用了一些蒙古語詞彙，明清傳奇中使用了許多江浙等南方地區的方言語彙，這都是人所共知的事實。這些用語方式有一部分已經成爲戲曲創作的習慣，對後來傳奇雜劇創作發生著重要的影響。

近代傳奇雜劇的語言，在繼承古代戲曲創作傳統的基礎上，又

❺　《閑情偶寄》卷三《賓白第四》，《中國古典戲曲論著集成》第七冊，北京：中國戲劇出版社，1959 年，第 59 頁。

從近代新的歷史文化狀況出發，結合近代文學語言的特點，對傳統戲劇語言有所創新。從地方語與共同語之關係的角度考察近代傳奇雜劇的語言特點，我們可以看到，與古代傳奇雜劇的語言習慣一樣，近代傳奇雜劇中最基本、最重要的語言仍然是在長期的戲曲發展過程中形成的共同的文學語言。這是近代傳奇雜劇強大的語言基礎，也是傳奇雜劇得以廣泛傳播、爲各不同方言區的人們所接受的首要前提。與近代中國文學語言的發展變化相應，近代傳奇雜劇的語言在詞彙、語法方面都出現了一些新的趨勢，既有別於古代傳奇雜劇的語言，又不同於近代詩詞、小說、散文等文學樣式的語言。儘管如此，近代傳奇雜劇的語言基本上可以使來自不同方言區、具有不同語言習慣的絕大多數讀者或觀眾接受並理解，其共同語的特徵是非常明顯的。

另一方面，一些近代傳奇雜劇中還使用了相當數量的方言語彙，而且，與以往傳奇雜劇作品中使用方言有所不同的是，近代傳奇雜劇中使用方言的種類比較繁多，一些方言（如吳方言）在某些作品中的使用頻率也有所提高。至於這些方言中帶有的近代語言色彩，更是社會文化變遷賦予語言的時代性的新特徵，更是古代戲劇語言所無法比擬的。

從變革的角度考察近代傳奇雜劇中共同語與方言的關係，就可以發現，與以往的傳奇雜劇相比，方言在傳奇雜劇中的運用呈明顯的上昇趨勢，形成了一種相當流行的創作風氣，出現了方言戲曲空前興盛的局面。主要可以從兩方面認識這種變化：其一，運用於傳奇雜劇中的方言，在種類上有所增加，涉及的範圍比以往更加廣泛；其二，方言在傳奇雜劇中使用的頻率和比例，比以往有大幅度

的提高。因此，近代傳奇雜劇中運用方言，成爲一種相當突出的現象，值得戲曲史研究者和語言史研究者深入探討。

五、民族語與外來語：外來語大量出現

近代是中國歷史上中外文化的第二次大規模衝突、交融的時期。在這一時期，中國文化的許多方面都面臨著前所未有的艱難選擇，中國文化的諸多具體領域都發生了空前深刻的嬗變更替。自鴉片戰爭以來，在中外文化關係的整體格局中，對中國傳統文化而言，「西學東漸」成爲最重要的主題。西方優勢文化的大量傳入，促進了中國傳統文化自身的變更與完善，帶來了中國傳統社會物質文化、制度文化和精神文化各個層面的重大變革。作爲思維工具和思想的直接現實的語言，隨著社會的產生而產生，隨著社會的發展而發展。中國近代社會發生的深刻變革，人們生活的空前豐富，思維空間的極大擴展，必然給中國傳統文化格局中的漢語帶來顯著而深刻的變化。

近代以來漢語的明顯變化是多方面的，如語音、文字、詞彙、語法等各個方面都不同程度地發生了變化，尤其是語言諸構成要素中最活躍、變化最迅速的詞彙，發生的變化是最爲引人注目的，最直接、最集中地反映著語言所發生的種種變化。語言的各種新變化、新趨勢，反映著人們社會文化、日常生活、思維方式等多方面的變革與進步。

與詩詞、小說、文章等文體的語言相比，戲曲的語言有突出的獨特性，如它具有民間性、通俗性、口語化、大眾化等特點，這不僅使戲曲在語言運用上、語言習慣上、文體形式上具有重要的區別

於其他文體樣式的特徵，使之具備了相對的獨立性，更使它得以比其他文體更加迅速直接、更加準確生動地傳達不同時代、不同階層、不同職業的人們的語言特點，再現人們日常生活各個方面的眞實情景，反映人們社會生活、思維方式的變化更新。戲曲對外來語特別是外來詞彙的接受也是相當迅速的，關於這一點，元雜劇中保留的爲數不少的蒙古語彙就是一個最好的例子。

近代以來，隨著中外文化交流的日益廣泛深入，大量的外來語進入漢語之中，其中的一些逐漸成爲漢語不可或缺的組成部分。漢語在近代以來出現的這種新的發展特點，在近代傳奇雜劇中也有著相當集中的表現，使傳奇雜劇這一古老的戲曲形式也展現出新的語言面貌。一些來自日語、英語、法語等重要語種的詞彙，通過音譯、意譯、音譯與意譯相結合等方式被介紹到漢語中來。有時甚至直接將外語詞彙以外文原文書寫，以外語詞彙的形式直接進入漢語戲劇劇本之中。這種情況雖然是比較少有的，但對漢語發展變化的促進作用卻是非常重要的。外來語詞彙大量進入漢語詞彙系統之中，大大豐富和更新了傳統漢語的詞彙。與外來詞彙進入漢語相聯繫，漢語的語音也隨之發生了一些變化，如由於構造新詞彙的需要，在原有的語音組合方式、結構規律之基礎上，創造了一些新的語音組合搭配方法。

語法是語言各構成要素中比較穩定的部分，它的變化往往比詞彙要緩慢一些，另一方面，它一旦發生變化，影響力也會相對持久一些。近代傳奇雜劇的語言變化，也體現在語法結構方面。由於受到日語、英語等語種的影響，近代中後期的傳奇雜劇中比較多地出現了與傳統漢語表達習慣有異的語法結構方式，如邏輯嚴密、修飾

語增多、語句較長的日化、歐化句子的出現，並逐漸成爲某些戲曲家、文學家的表達習慣。這種情形，在與外國語言、文學關係比較密切的戲曲家、文學家的作品中表現得尤其集中，在某些宣傳西方新思想、新觀念的報刊文字中（包括戲劇、小說、詩詞、文章等）表現得特別突出。

從總體上認識近代傳奇雜劇中民族語與外來語的關係，非常明顯的事實是，傳統漢語毫無疑問地是近代傳奇雜劇的語言基礎，與近代中國文學的其他文體一樣，漢語是近代傳奇雜劇得以存在發展的根本語言前提。雖然漢語的某些方面發生了一些變化，但是它基礎性、根本性的作用從來不曾有絲毫的動搖。這種情形，也使得近代傳奇雜劇與古代戲曲相比，具有較多的相同性和連續性，也與古今中國文學的其他領域具有相當多的共同性質。另一方面，近代傳奇雜劇的一個最顯著的變化，就是它與產生於近代的其他諸種文體一道，吸收了數量相當可觀、影響極其深遠的外來語彙，形成了一些具有近代特色的新的語法結構方式。詞法句法方面發生的具有文化史意義的新變化，使近代傳奇雜劇具備了許多既不同於古代傳統戲曲，又不同於現代新式戲劇的獨特的語言特點和藝術面貌。

外來語大量進入近代傳奇雜劇，一方面使它的語言形式具有突出的近代特色，既有別於古代戲劇語言，也不同於現代戲劇語言；另一方面，也開啓了中國戲劇語言、文學語言大量接受外來語影響的先河，對中國現代戲劇語言和文學語言的創立，都具有重要的啓示意義。

第二節　報章文體對傳奇雜劇語言的滲透

　　從語言形式上看，中國戲曲的發展基本上有兩條並行互補、各有消長的路徑：一個是由民間化、通俗化走向文人化、雅正化的過程；一個是由書面化、規範化走向口語化、隨意化的過程。由於其他多方面因素的交互作用，以及二者之間的複雜關係，不同時代、不同劇種、不同作家的語言選擇、創作取向呈現出極其複雜的特徵，戲劇語言的雅俗通變關係、口頭語與書面語的關係等也隨之出現千差萬別的情況。就近代傳奇雜劇基本的語言走向而言，可以說它與近代詩詞、小說、文章等文體樣式的基本走向是一致的，雖然也有雅正化、文人化、規範化的取向，但是從總體上說，選擇的仍然是一條以走向民間、走向通俗、走向口語爲主的道路。

　　從總體上考察近代傳奇雜劇的發展歷程，可以《新小說》雜誌的創辦、「小說界革命」口號的正式提出及其後小說雜誌的大量出現爲標誌，將近代傳奇雜劇的語言變遷分爲前期和中後期兩個階段。近代前期傳奇雜劇的語言面貌，與其他方面的情形類似，主要表現爲承襲清中葉以前傳奇雜劇的傳統，傳奇雜劇仍然在強大的歷史發展慣性中行進，在語言上也並未出現顯著的時代變化。將此期的傑出戲曲家李文翰、黃燮清、陳烺、許善長、鄭由熙、楊恩壽、劉清韻等的傳奇雜劇作品與「南洪北孔」之後的唐英、蔣士銓、沈起鳳、楊潮觀等的戲曲作品相較，在語言上很難看出有什麼實質性的差異。如果說近代前期的傳奇雜劇以繼承以往的戲劇語言爲主要特徵，那麼，近代中後期的傳奇雜劇語言則以變化、創造爲主要特徵，其中一個顯著的變化就是報紙雜誌的文章語言向傳奇雜劇滲透

的趨勢，特別是以梁啓超的「新文體」爲傑出代表的報章文體語言
向傳奇雜劇語言的滲透。

　　近代傳奇雜劇的語言走向，受到近代以來文學語言通俗化、口
語化理論主張的明顯影響。中國近代較早提出語言文字通俗化、語
言文字合一主張的人是黃遵憲，他提出有關主張的時間是在十九世
紀八十年代或者更早。黃遵憲在 1887 年定稿的《日本國志·學術
志》中就明確指出：「蓋語言與文字離，則通文者少；語言與文字
合，則通文者多，其勢然也。」❻這一主張在當時並未對戲曲創作
發生明顯的影響，這不僅因爲《日本國志》於 1890 年初版之後文
學界人士較少注意及之，更因爲這是一部主旨在研究日本以爲自己
國家改革之借鑒的政治性學術著作。

　　近代傳奇雜劇的語言受到文學語言通俗化、口語化主張的深刻
影響，當以「詩界革命」、「文界革命」、特別是「小說界革命」
的興起爲最重要標誌。當此「三大革命」運動前後，傳奇雜劇的許
多方面都發生了明顯的變化，尤其是戲劇語言方面的變化最爲直
接，最爲突出。裘廷梁提出的「崇白話而廢文言」❼的主張，梁啓
超倡導的「小說爲文學之最上乘」❽的思想，都對近代戲劇包括戲
劇語言的通俗化產生了直接的推動作用。更重要的是，梁啓超作爲

❻　《日本國志》卷三十三，上海圖書集成印書局，光緒二十四年刊本。

❼　《論白話爲維新之本》，《中國近代文學大系·文學理論集一》，上海：
　　上海書店，1994 年，第 84 頁。

❽　《論小說與群治之關係》，《新小說》第一年第一號，光緒二十八年十月
　　十五日出版，第 3 頁。

一個兼理論宣傳家與創作實踐家於一身的影響廣泛的人物，在積極
進行理論倡導之基礎上，還親自從事創作實踐，號召並引導當時的
一批文學家走向語言文字通俗化、口語化的道路。以他的文章爲文
體典範的「新文體」的形成，其影響和意義遠遠不僅是文章方面
的，而且波及小說、戲劇、詩詞、說唱文學等許多方面。梁啓超在
回憶「新文體」的產生過程與廣泛影響時曾說：「啓超夙不喜桐城
派古文，幼年爲文，學晚漢魏晉，頗尚矜煉，至是（引者按指戊戌變法
失敗亡命日本之後）自解放，務爲平易暢達，時雜以俚語韻語及外國語
法，縱筆所至不檢束，學者競效之，號新文體。老輩則痛恨，詆爲
野狐。然其文條理明晰，筆鋒常帶情感，對於讀者，別有一種魔力
焉。」❾

　　從大量的產生於近代中後期的傳奇雜劇劇本中我們看到，不僅
以維新派爲核心的一批戲曲家深受「新文體」作風的影響，就是稍
後的革命派戲曲家也明顯地接受了這種影響，形成了報章文體向傳
奇雜劇大量滲透的現象。這種現象，在二十世紀最初二十年左右的
近代戲曲史上，是相當引人注目的。就傳奇雜劇而言，不少作品中
出現了與報刊文章從內容到形式、從思想到文風都極爲相近的片段
或部分。比如議論時政、登臺演說、宣傳教育、呼喊口號等思想內
容與表現方式在某些近代傳奇雜劇中的經常出現，一些傳奇雜劇的
遣詞用語、表達習慣、人物特徵、劇本結構等也出現了與當時報刊
語言、思想主旨愈來愈接近的趨勢，近代報刊語言的許多特點在傳

❾　《清代學術概論》，上海：上海古籍出版社，1998年，第85—86頁。

奇雜劇中也有突出的反映。

從報刊史的角度來看，在中國近代報刊業發展興盛過程中，外國人在華所辦報刊起到了關鍵性的作用，開創了中國帶有現代性質的報刊發展的先河。外國人在華辦報刊早在嘉慶、道光年間即已出現，且具有一定影響，而其大量出現並發生更大作用，是在同治、光緒年間。關於外國人在華創辦報刊之作用，戈公振嘗論曰：「我國現代報紙之產生，均出自外人之手。」❿中國人自己獨立創辦的民間性報刊的大量出現並發生空前影響，是在甲午戰爭中國失敗、維新變法思潮興起之後。正如戈公振所說的：

> 吾前不云乎，「我國人民所辦之報紙，在同治末已有之，特當時只視爲商業之一種，姑試爲之，固無明顯之主張也。其形式既不脫外報窠臼，其發行亦多假名外人。」故由鴉片戰爭以迄戊戌政變，其時期舉爲外報所佔有。⓫
> 以龐大之中國，敗於蕞爾之日本，遺傳惟我獨尊之夢，至斯方憬然覺悟。在野之有識者，知政治之有待改革，而又無柄可操，則不得不藉報紙以發抒其意見，亦勢也。當時之執事者，念國家之阽危，懍然有棟折榱崩之懼，其憂傷之情，自然流露於字裏行間。故其感人也最深，而發生影響也最速。其可得而稱者，一爲報紙以捐款而創辦，非以謀利爲目的；一爲報紙有鮮明之主張，能聚精會神以赴之。斯二者，乃報

❿ 《中國報學史》，臺北：臺灣學生書局，1982年，第87頁。

⓫ 《中國報學史》，臺北：臺灣學生書局，1982年，第130頁。

紙之正軌，而今日所不多覯者也。❿

　　民間創辦報刊風氣的興起，給中國近代社會文化的各個方面帶來了
日益深刻的變化。僅就近代文學諸文體而言，由於傳播方式的重大
變革，隨之出現了創作與接受等諸多環節的明顯變化。

　　從傳奇雜劇的語言方面來看，由於傳奇雜劇自從產生到此時，
第一次面臨著如此深刻的傳播媒介的重大變化，因此，戲曲家的創
作心態、創作方式、創作過程，讀者與觀眾的接受途徑、期待視野
等，都出現了幾乎全新的情況。在如此重要的文化變革與文學變遷
過程中，傳奇雜劇發生一些從來未曾有過的新變化，出現一些以前
從未有過的新現象，無論就其文體內部而言還是就其所處的文化環
境而言，都可以說是必然的。

　　戈公振還曾指出：「清代文字，受桐城派與八股之影響，重法
度而輕意義。自魏源梁啓超等出，紹介新知，滋為恣肆開闊之致。
留東學子所編書報，尤力求淺近，且喜用新名詞，文體為之大
變。」❸這對我們認識傳奇雜劇的語言變革也有一定的啓發意義。

　　這一時期許多政治性較強的報刊幾乎都成為刊載傳奇雜劇的重
要陣地，如以宣傳維新變法為主旨的《新民叢報》、《大陸報》，
倡導民主革命的報刊《民報》、《復報》、《覺民》等。留學生創
辦的報刊內容十分豐富，如改良桑梓促國人覺醒，介紹外國社會科
學與自然科學，介紹法律常識以助祖國立憲，提倡女子教育宣傳女

❿　《中國報學史》，臺北：臺灣學生書局，1982年，第235頁。
❸　《中國報學史》，臺北：臺灣學生書局，1982年，第175頁。

權思想等。《浙江潮》、《江蘇》、《河南》、《遊學譯編》、《法政學交通社雜誌》等都是重要的刊載傳奇雜劇以及其他通俗文學作品的雜誌。至於專門的小說戲曲雜誌或者文學刊物，如《新小說》、《月月小說》、《繡像小說》、《小說林》、《小說月報》、《小說叢報》、《小說新報》、《小說世界》、《小說海》、《二十世紀大舞臺》、《著作林》等，在傳奇雜劇以及其他戲曲、小說等傳播發展中的促進作用，更是有目共睹的事實。

報章體文章語言向傳奇雜劇語言滲透的現象，在刊載於報紙雜誌上的許多傳奇雜劇作品中都有著相當明顯的表現，特別是在政治家型、宣傳家型戲曲家的創作中，報章體文章對戲劇語言的影響痕跡幾乎俯拾即是。梁啓超作爲「新文體」的傑出代表，作爲詩界、文界、小說界「三大革命」的首倡者，在所作的三種傳奇劇本中，非常突出地表現出戲劇語言與報刊語言的密切關係，從使用詞彙到表達方式，他的戲劇語言都與他同期發表於報刊上的詩詞、小說、文章語言非常接近，最充分地表明傳奇雜劇語言與報章語言之間的密切關聯。作者署「東學界之一軍國民」的《愛國女兒傳奇》、玉瑟齋主人（參仲華）的《血海花傳奇》、春夢生（周祥駿）的《學海潮傳奇》同刊於《新民叢報》，與梁啓超發表於該刊的《劫灰夢傳奇》、《新羅馬傳奇》一樣，從思想內容到語言表達方式，都與該刊發表的其他文章有著相當多的相似之處，清晰地反映了戲劇語言向報刊語言靠攏的傾向。

《江蘇》所刊橫江健鶴的《新中國傳奇》、浴血生的《革命軍傳奇》，《民報》所刊浴日生的《海國英雄記》等，都與原刊雜誌發表文章的思想傾向、語言特點相當接近，同樣反映了傳奇雜劇語

言接受報刊文章語言影響的趨勢。蕭山湘靈子（韓茂棠）《軒亭冤傳奇》中也有不少這類語言，第二齣就以《演說》名之，劇中多次出現的演說詞與當時報刊上的同類文字非常接近。孫雨林《皖江血》、華偉生《開國奇冤》、感惺《斷頭臺》中也都有大段的演說出現。惜秋、旅生、遯廬合撰的《維新夢》中大量使用的新名詞、外來詞也與當時報刊出現的同類現象有著密切關係。其第十五齣《大同》中有「願地球萬歲，各總統萬歲」的口號。幽並子的《黃龍府》中，更是讓岳飛的部下喊出了這樣的口號：「中華獨立國萬歲！黃帝子孫萬歲！」虞名《指南公》第一齣《舉義》有兵士吶喊三聲道：「殺……殺殺……中國萬歲！」《斷頭臺》之第三齣《伏刑》中也有一段寫道：

> （副提路易王首級，繞場三匝，高唱介）這不是專車的防風骨，也不是作器的智罍頭。比不得王莽體，國人嚌割；比不得董卓臍，聊當膏油。若論三百鞭屍，他非是當時楚子；便說六軍戰死，也不同前代周幽。只因把公民得罪，便教作受戮累囚，便教作受戮累囚。（雜扮巴黎男女老幼呼介）共和政府萬歲！（兵卒們懸帽槍上介）國民萬歲！自由！自由！大慶！❶

這些都是帶有強烈時代特點的表達方式，與當時宣傳政治變革的報

❶ 阿英編《晚清文學叢鈔·傳奇雜劇卷》，北京：中華書局，1962 年，第568 頁。

刊文章的語言有密切關係。

吳子恒《星劍俠傳奇》是一部根據近代時事編成的長篇戲曲作品，而且在《小說新報》上連載將近四年，許多方面表現出受到報章文體影響的特徵。如第十齣《時勢》外扮天富星與老生扮天文星討論「中國時勢，天下形勝」問題，第十一齣《國文》中，二人又討論學堂與國文興廢問題，從所談內容到表達方式，都與當時許多報刊所關注的問題相近。正如陳琴仙在《國文》齣後的評語中所說：「《時勢》、《國文》兩折，九州形勢，如在目中。萬古國文，易成灰燼。撤藩籬，咎歸誰子？輕中學，罪坐何人？東園倚此，正當清季之時，民國肇基，殷鑑非遠。」❶陳樹軒亦評此劇曰：「《醉言》、《時勢》、《國文》、《說劍》、《哄棋》等折，早已包括一切，橫掃一切。大言炎炎，小儒咋舌，減字偷聲，偷聲之下，寓救時愛國之心。熱血一噴，淋漓滿紙，有書有筆，不蔓不支，不得以傳奇目之。」❶從中可知作者用意之所在，也可見作品的語言特點。

概括而言，近代中後期一些發表於報紙、雜誌上的傳奇雜劇中，比較多地出現了宣講演說、議論宣傳、標語口號、抨擊時政、介紹新知等內容，造成了報刊文章語言向戲劇語言大規模滲透的情形，在很大程度上改變了傳統戲曲的語言特點，形成了具有近代色彩的新的戲劇語言形態。這一部分傳奇雜劇成為近代戲劇語言接受

❶　《小說新報》第二年第三期，上海國華書局，1916 年。

❶　第二十三齣《閱江》後評語，《小說新報》第二年第十二期，上海國華書局，1916 年。

報刊影響的最突出代表，在近代戲劇語言變革中顯示出重要的意義。

　　實際上，任何一種文學現象的出現，都應當是多方面的複雜因素共同作用的結果。近代傳奇雜劇語言發生的變革同樣如此。近代傳奇雜劇語言逐漸從文人雅士的講究內容與格調並美的語言習慣走向適合廣大民眾的報章體語言，與戲曲作者身份和創作心態的變化有著密切的關係，與接受者人員構成發生的變化也密切相關，還有近代文學諸文體發生的語言變革，戲曲作品大量地在報紙雜誌發表造成的創作氛圍等等，也都對近代傳奇雜劇的語言形式產生著重要影響。撇開種種複雜多變的因素不論，僅從近代報紙雜誌的興盛與戲曲小說繁榮發展的關係方面來考察近代傳奇雜劇的語言變革，我們就會發現，近代傳奇雜劇語言走向通俗化、口語化，走向普通民眾、走向民間，與其說是報章體語言向傳奇雜劇滲透影響的結果，不如說是傳奇雜劇適應了時代文化主題的需求，順應了整個近代文學發展的大趨勢，主動而自覺地向報紙雜誌靠攏的結果。

　　從原來的傳抄、刊刻等傳統傳播方式轉向了機器印刷、報刊發表、書局報館發行等現代傳播方式，這一切完全改變了傳奇雜劇的生存狀態與命運，給戲曲帶來的影響是實質性的、時代性的。只要我們回顧一下戊戌變法之前、五四運動之後傳奇雜劇的整體狀況，看一看它們二十世紀最初二十年左右的發展情形，並將不同時期的傳奇雜劇進行一個簡單的比較，就會更加真切地認識到這一點。近代傳奇雜劇受到報刊語言的重要影響，只是這一問題的一個側面。

第三節　西學東漸對傳奇雜劇語言的影響

　　適當接受並合理吸收外來詞語，是語言發展的一種必然現象和重要特徵，也是語言自我完善的一種重要手段。由於科學技術的發展，世界各國間文化交流的日益頻繁，許多種語言中的外來詞語都會愈來愈多。從語言學史的角度考察外來詞語的地位和作用，可以發現一個基本的事實，即隨著社會文化的日益發展，外來詞語呈不斷增加的趨勢，其地位和作用愈來愈重要。

　　就外來詞語進入漢語的情況來說，到目前爲止的漢語史上，出現過兩個外來詞語集中而且大量地進入漢語的時期：一是漢唐時期佛教詞語進入漢語詞彙；一是近代以來西方詞語的大舉東來。前一個外來詞語進入漢語的時期早已成爲過去，而且取得了突出的成績，使漢語詞彙更加多姿多彩，擴展了人們的視野，並在一定程度上改變了中國人的思維方式。雖然自明末清初開始就有一些西方詞語逐漸被介紹到中國來，但是西方詞語的大量進入漢語系統並成爲漢語的重要組成部分，是從鴉片戰爭以後才開始的，至今仍在進行之中。這一過程雖尚未結束，但是已經取得了顯著的成果，許多外來詞語已經成爲漢語詞彙的重要組成部分，外來詞語幾乎進入了中國人語言系統的所有方面。與此同時，近代以來的漢語語音、文字、詞彙、語法等方面也不同程度地接受了西方文化的影響。這種語言變革對中國人思維方式的改變也是空前深刻的。

　　近代傳奇雜劇就是在外來詞語大量而且集中地進入漢語這一大的語言文化背景下發展的。在許多近代傳奇雜劇中，特別是在維新變法思潮興起之後產生的傳奇雜劇中，運用外來詞語已經成爲一種

相當普遍的語言現象，特別是一些與西方文化、外國文學有著種種
直接或間接關係的戲曲家，在作品中使用外來詞語更爲常見，從而
使這些作品在語言上與以往的戲曲作品呈現出明顯的不同之處。此
期創作的傳奇雜劇運用外來詞，從詞語的語種來源上說，較多的有
英語、法語、日語等；從接受方式上說，大多爲音譯，也有意譯，
還有少數在劇本中直接使用外語詞彙的情況。

　　大量使用外來詞語在戊戌維新變法時期產生的傳奇雜劇中幾乎
觸目皆是，現舉幾例以見一斑。筱波山人《愛國魂》第三齣《乞
和》寫道：

> （淨看表文問丑介）貴國戮我行人，犯我公法，致我國興師
> 問罪。今天下已全入版圖，指日可直抵京師。優勝劣敗，天
> 演之例。**⑰**

鍾祖芬的《招隱居傳奇》第十齣《三騙》有云：

> 夫天地之間，不外陰陽二氣，陰陽二氣又化爲輕養淡三氣，
> 流動充滿。惟養氣生熱，五穀多含養氣，人食五穀，故身強
> 體健，無養氣則死。**⑱**

⑰　阿英編《晚清文學叢鈔・傳奇雜劇卷》，北京：中華書局，1962 年，第 7
　　頁。
⑱　張庚、黃菊盛主編《中國近代文學大系・戲劇集一》，上海：上海書店，
　　1996 年，第 234 頁。

這裏所謂「輕養淡三氣」即今天化學科學中「氫氧氮」三種氣體。惜秋、鰤士、旅生合著《維新夢》第八齣《勸學》（筆者按此齣署「旅生續稿」）寫道：

> （同入課堂介，生傳命介）王命眾學生先試實學，再試文才。（末應介，諭眾學生習科學介）
> 【普賢歌】新頒儀器各安排，經緯縱橫軌道斜。辨淡輕，別錳鉀；妙合分，窮變化。憑多才，誰說是，學牛毛，成麟角。⑲

其中的「淡輕錳鉀」都是化學元素名稱，屬為適應近代科學技術發展需要而產生的新詞語，「淡輕」二元素今已寫作「氮氫」。感惺《斷頭臺》第四齣《餘情》中有這樣的說白：

> 灑家馬特靈寺僧正。因為路易十六世造了無量沙數的孽案，到了斷頭臺上，結算一筆大賬。把好端端的呼呵（法人謂君曰呼呵），弄成一字平肩王。聽說山嶽黨人把廢王屍體，貯在赤色長箱，要於本寺掘一深穴，將他掩埋其間，特派馬刺將軍押解前來，敢則到也。⑳

⑲ 阿英編《晚清文學叢鈔·傳奇雜劇卷》，北京：中華書局，1962 年，第456—457 頁。

⑳ 阿英編《晚清文學叢鈔·傳奇雜劇卷》，北京：中華書局，1962 年，第570 頁。

（內問）列位挑送血巾上那裏去呀？（眾答）我們要上麥普爾托獄，把這血巾懸那窗前槍尖上，給廢后和廢太子瞧瞧者。（內應）這廢后私立黨羽，侵佔政權，一味奢華，不恤人民艱苦，要這特吾惠希何用（法人謂府庫空乏曰特吾惠希）！何不並廢太子，也賞他一刀，索性斬草除根麼？（眾答）聽説內閣不日便有處分，你們等著看罷。㉑

其中使用的外來詞語相當多，尤其特殊的是，作者在使用法語音譯詞語之後，自己加注解說明其含義：「法人謂君曰呼呵」、「法人謂府庫空乏曰特吾惠希」。筆者按：「呼呵」為法語 roi（國王）的音譯，「特吾惠希」當係法語 trèsorerie 的音譯，為「國庫」，其本身並無「空乏」之意。梁啓超在《劫灰夢》之《楔子一齣·獨嘯》中，使用英語音譯詞，自己又加原文作說明，也別有一番意趣：

【前調】更有那婢膝奴顏流亞，趁風潮便找定他的飯碗根芽。官房翻譯大名家，洋行通事龍門價。領約卡拉（collar），口銜雪茄（cigar），見鬼唱喏，對人磨牙，笑罵來則索性由他罵。㉒

㉑　阿英編《晚清文學叢鈔·傳奇雜劇卷》，北京：中華書局，1962 年，第571 頁。

㉒　阿英編《晚清文學叢鈔·傳奇雜劇卷》，北京：中華書局，1962 年，第687 頁。

　　玉橋所著《雲萍影傳奇》中的生旦二人，分別叫做歪挨克和華格斯，一個著西裝持手杖，一個梳辮髮戴眼鏡，從名字到裝扮都帶有強烈的西化新潮色彩。此劇使用外來詞也相當多，作法與梁啓超相似。茲錄其《上齣·演鏡》開頭一段以見一斑：

　　　（小生西服右手持士的 stion 左手持周五十寸橢圓式西洋鏡上）
　　　【如夢令】拋卻衣冠骯髒，消受文明供養，欲做嫋釵拿 new china，先做斬新模樣。模樣模樣，鏡裏頭顱無恙。
　　　王侯第宅皆新主，文武衣冠異昔時。小生歪挨克，原是奧廬釵拿 oiagnina 一個博士弟子員。故鄉文譽，也自清娛；少小賦情，卻殊流俗。霞綃霧綺，早登年少之場；彩筆華牋，久廁詞人之隊。㉓

在這段文字中，「嫋釵拿」係「新中國」之音譯，由其後所附英文可知。而「士的」之後所附外文，不知係何語種，亦不解其何意，但「士的」與英語 stick（手杖）語音相近，且從上下文來看，當係指手杖。至於「奧廬釵拿」，意義未明，其後所附外文，亦不知其來歷和意義。從語音來推測，「奧廬釵拿」與英語 old China 相近，且與「嫋釵拿」相對，與文意亦合，當係「舊中國」之意。
　　楊世驥曾說過嘯廬（陳鐵俠，筆名嘯廬）在《軒亭血》中「引用了

───────────────

㉓　《繡像小說》第四十期。

過多的新名詞，有的簡直是生吞活剝地裝上去的，這從上面所錄的
『破齊陣』便可看到，這也正是解放期戲曲的共同的特色。」❷為
印證這一觀點，並進一步展示近代傳奇雜劇運用外來語、新名詞的
情況，現將楊世驥所評論的【破齊陣】片段引錄於此：

（旦下復攜兒兩上）〔筆者按：原刊本誤，依上下文意，「兒兩」當
作「兩兒」〕

【前調】千種淒涼，萬種悲傷，空握全權稱海王，風潮看湧
大西洋。無血工商戰，中心傀儡場。（作左右顧介）（喚
介）兒呀！（兩兒應介）（喚母作欣喜狀介）（旦復顧介）
兒呀，怎近日這般消瘦？莫是我心緒惡劣，兼顧不到所致？
今日天氣晴明，園花盛開，不妨同去閒逛一回，略受新鮮空
氣，敢待好也。調護身強壯，待他日歷史爭回祖國光。

（攜手同行介）（進園介）（旦指介）你看這紅肥綠瘦，柳
嚲花嬌，一陣陣香風斷續，一聲聲鳥語間關，好個小小花世
界呀！（旦凝神介）（兩兒爭折花介）（花枝刺兒手兒哭
介）（旦撫摩介）（旦見蛛絲網花挑去蛛絲介）（瞥見他樹
復有蛛絲又挑去介）（歎介）

【破齊陣】平等自由天賦，那容彼此相妨。許暫回翔，反施
束縛，勢力圈兒圈上。他只知張網羅涼血，卻不道鋤強遇熱
腸，還他清淨場。

❷　《文苑談往》，臺北：華世出版社，1978 年，第 73 頁。

> （回顧不見兩兒作尋狀介）（喚介）（兩兒自假山後攜花上
> 介）（旦復歎介）小兒女有何心事，只是我因蛛絲網花，我
> 卻更添了無限牢騷，而且因將蛛絲挑去，我又平白地生出許
> 多希望。㉕

古越嬴宗季女所作《六月霜》中，也使用了許多近代以來才出現於漢語中的新名詞，第七齣《負笈》表現得尤其充分。在此齣戲中，一位留學日本的中國學生用滿口的新潮詞彙表明自己的獨特身份，顯示自己的與眾不同：

> （生白）我是官費到東的留學生。這一趟兒，元是懷挾著金
> 錢主義和功名思想來的。拚著稍微吃一兩年的苦，將來還要
> 做大官，娶西婦，前程萬里，不可限量。今日雖然是客邊，
> 暫時在船上，倒也不可妄自菲薄，被外人看輕了。好在有的
> 是同胞汗血的錢替我代惠，又何妨慷他人之慨呢。我要坐頭
> 等的艙。㉖

陳尺山《麻瘋女傳奇》第十八齣《求醫》有一段丑扮美國醫科博士薩坯籲為旦扮邱麗玉診病的情節，因為是洋醫生，其診病方式、病情判斷當然要有些與中國醫生不同之處，此時使用一些外來

㉕　《小說林》第十二期，第159—160頁。

㉖　阿英編《晚清文學叢鈔·傳奇雜劇卷》，北京：中華書局，1962年，第161頁。

詞語就顯得相當正常了。從戲劇情節發展和人物語言運用的角度來
看，此劇中對於外來詞語的運用顯得更加和諧自如了：

> （幕啟，旦偎衾靠榻，半臥半坐呻吟介）（副末、生引丑
> 上）（生扶旦起坐榻前介）（丑取出寒暑針就診介）呵，據
> 俺看起來，這病十有八九是由傳染而得，這都是黴菌微生物
> 作祟哩。你們不要慌，俺的西藥，百發百中，不比中華藥
> 品，有名無實。待俺配一兩劑，包管起死回生哩。（開皮
> 包，量藥配藥介）（旦服藥介）（丑白）這裏附近有教堂醫
> 館，俺到那邊暫歇，過日再來覆診罷。（副末、生引丑下）
> （幕復閉）❷❼

惜秋、鯽士、旅生合著的《維新夢》第十一齣《驗廠》中，生扮徐
自立的一段曲詞，極盡其所能，使用了許多譯音詞，展示了一幅新
奇誘人的工業化社會圖景，從中我們不僅可以體會到中國近代戲劇
語言發生的歷史性變革，而且在這些前所未有的新詞彙、新情境
中，還可以體察到近代中國人思想觀念發生著的深刻變化：

> （作上岸介）
> 【紫蘇丸】羊腸窄徑橫如練，蕎路轉峰坳平衍。晴霞影裏走
> 驚雷，大鈞鑄物呈遙巘。
> 這不是鐵廠麼！六州聚得，一錯無妨。熱堪炙手，寒欲生

芒。待我進去看來。

【皂羅袍】一片頑銷鋒斂，仗洪爐熾炭，大匠操權。九州軌道取來便，千艘鋼甲從伊煉。沈江有鎖，鈎須爾連；城門有牡，關須爾鍵。知此中世界本無邊。

這不是槍炮廠麼！殺人利器，破敵先聲。呔嗜士得，田雞格林。待我進去看來。

【前腔】絕勝青霜紫電，那藥當觸引，彈足摧堅。高弧下擊勢如懸，連珠快放螺能旋。戈登猛將，聞聲也憐；林根大統，著瘢也殲。更無庸三定天山箭。㉘

上文已提及梁啓超《劫灰夢》中直接使用英語音譯詞入戲的情況，他的《新羅馬》和《俠情記》兩種傳奇以意大利建國獨立歷史爲題材，其中使用大量的外來詞更是十分自然的，甚至可以說是必需的。《新羅馬》第七齣《隱農》末扮達志格里阿、外扮加富爾，二人的一段對話相當充分地體現了這一點，作者寫道：「（末）到底老弟意見如何，請從直見教罷。（外）老丈啊！我想現今世界大局，凡一國的舉動，動輒把第二國第三國的關係牽引出來，非在外交上演些五花八門，一定不能自立。又想往後世界大局，全變作經濟競爭場面，非從實業上立些深根固蒂，亦到底不能自存的。」㉙

㉘ 阿英編《晚清文學叢鈔·傳奇雜劇卷》，北京：中華書局，1962 年，第 461－462 頁。

㉙ 阿英編《晚清文學叢鈔·傳奇雜劇卷》，北京：中華書局，1962 年，第 547 頁。

　　丁傳靖《霜天碧》中也使用了大量的外來新名詞，主要用以表現人物性格、造成喜劇氣氛，不少地方有故意追奇逐新的用意。劇中丑扮范媽媽說道：「壞了壞了，禍事來了，連我的新名詞也來不及支配了！」（《碧誓》）丑又有云：「我在南京釣魚巷裏，學了幾句新名詞，因此悟得一種道理。」（《碧歸》）都可見此劇使用新鮮外來詞語的特點。再舉其《碧嫁》齣中一段為例：

　　（丑）你還做夢哩，他說那季老爺阿，

　　【啄木叫畫眉】山東老，性粗豪，惜玉憐香全不曉。便與他十分要好，也不抵一碗燒刀，更可憎滿嘴鬖鬖繞。倘若跟了他，怕要把姊妹叢中笑倒。縱然是縣君封誥好風光，也抵不過枕邊煩惱。

　　因此變了方針，去跟盧老爺了。（中淨）原來如此。但姑娘已與季家說定，如何反悔？（丑）你又腐敗了。做姑娘的說話不著準，原是文明通例。就算他已經認可，究竟並未簽字，還許他隨時改良，這才叫做自由結婚，要算姑娘進化的速率哩。

　　許之衡所作傳奇《霓裳豔》，因為創作於近代後期，彼時風氣更開，時代氣息時常從劇中人物語言的新名詞中透露出來，而且運用相當妥帖自然，已無此前同類作品中時常流露出來的生搬硬套、勉強湊和等缺點，表現了近代傳奇雜劇在運用新名詞、新術語方面的進步。現錄出該劇片段如下：第八齣《宵遁》有云：「（老旦）這個自然，卻怎麼走法哩？（旦）兒想若搭火車，車站上最是張揚，

斷斷搭不得，倒不如繞個灣兒，雇騾車走到清江浦，趁小輪走運河到上海，由上海再趁輪船回天津，如此人不知，鬼不覺，豈不是好？」第十四齣《拒客》寫道：「（丑）從前女伶的戲，我們還可以運動入後臺，偏偏劉喜娘，是與後臺老闆訂約，若放一閒人入後臺，他就不唱，我們這條路就塞了。有一天，也是我們同黨的人，站在園門口，專等劉娘出來，果然被他等著了，他忘其所以，要上前親一個乖乖，被警察拿住了，罰了五十塊錢，從此以後，連門口都不許人站，極力運動，都不成功，真是不如冼靈芝的好。」第十七齣《打媒》更有這樣的語句：「（副淨丑同上）（副淨）名公名公，半通不通，一個女伶，十代祖宗。（丑）名士名士，風顛已極，一個女伶，十個佛爺出世。（副淨）你比我說的還利害。（丑）不如此不能表我的熱度。」

表現外國故事的近代傳奇雜劇，由於題材與內容的需要，更多地使用了外來詞語，這是十分明顯也相當自然的。這些作品不僅表現了傳奇雜劇題材範圍的實質性擴展，而且相當集中地反映了近代傳奇雜劇外來詞語運用方面取得的重要進步。至於吳宓根據美國詩人 Longfellow 詩歌 Evangeline 寫成的《滄桑豔傳奇》，錢稻孫根據意大利詩人但丁《神曲》寫成的《但丁夢雜劇》，因為二者均是譯著參半之作，兩位作者又都具有深厚的西文西學造詣，其中使用的外來詞就更多，而且早已超越了早期那種生搬硬套的水平，外來詞語的運用在他們的傳奇雜劇中顯得更加妥帖自然，靈活自如，可以認為代表了近代傳奇雜劇中運用外來詞語的最高水準。

外來詞語進入任何一種語言都要經過一個不斷「本土化」的過程，外來詞語要逐漸尋求與本國語言取得愈來愈多的可相容性的途

徑。外來詞語進入傳奇雜劇的過程以及表現出來的一些特點，也反映了這一語言影響交流過程中的重要現象。從歷時性的角度考察近代傳奇雜劇中外來詞語的運用情形可以發現，外來詞語在最初進入漢語的時候，出現過不少不確切、不自然、甚至生搬硬套的情況。在不斷的介紹、探索、發展過程中，不僅外來詞語進入漢語的數量有增加的趨勢，而且從使用的情況來看，也逐漸克服了初期暴露出來的一些問題，使外來詞語更自然、更恰切地進入漢語之中，在劇本中更好地完成敘述故事、表現情節、塑造人物等任務。語言的進步過程說到底是思維發展的過程。通過外來詞語進入傳奇雜劇這一特定的角度，我們也可以感受到近代中國人思維的發展和思想的進步。

近代以來西學東漸的總體文化趨勢給近代傳奇雜劇的語言帶來了重要的變化，最突出的表現就是隨著西方文化對中國文化影響的日益深入，近代傳奇雜劇中出現了愈來愈多的外來詞語。外來詞語進入傳奇雜劇之中，給中國傳統戲曲的語言帶來了重大的變革，傳奇雜劇語言呈現出嶄新的面貌。這是傳奇雜劇自產生以來，接受外國語言影響最爲廣泛、最爲深入的一次，也是集中而眾多地創造產生新詞語的第一次。這一變化對傳奇雜劇等傳統戲曲的影響已經遠遠不只是語言上的，這一影響已經波及到傳奇雜劇從內容到形式的各個方面。

外來詞語的大量進入傳奇雜劇，產生的結果也是複雜的。在賦予傳奇雜劇新的語言面貌、使之更加具有現代色彩的同時，也在一定程度上改變了傳奇雜劇的傳統語言習慣，也促進了傳奇雜劇文體其他方面的變化。這既是近代傳奇雜劇在一段時間內煥發生機、繁

榮發展的重要原因之一，也是它在此後的不久即迅速走向式微、直至消亡的一方催化劑。

第四節　方言在傳奇雜劇中的運用

　　在雜劇與傳奇中使用方言，可以說是中國戲曲的語言特點之一，元代雜劇、明清傳奇莫不如此。尤其是從清代乾隆年間開始，傳奇雜劇中使用方言，主要是使用吳方言，逐漸成爲一種創作習慣。沈起鳳所作四種傳奇《報恩緣》、《才人福》、《文星榜》和《伏虎韜》堪稱以吳語入戲曲的代表。正如吳梅指出的：「四劇之中，淨、丑等角色，均大量使用蘇州話道白，可謂極盡以蘇白爲調笑手段之能事，此一作法，與崑曲舞臺上之演出情況，即有時夾雜蘇白當有關係。觀余昨日所購《遏雲閣曲譜》可知。」❸的確，從反映乾隆年間戲曲演出情況的戲曲集《綴白裘》、曲譜著作《遏雲閣曲譜》中保存的當時演出於舞臺之上的戲曲劇目中可以看到，以吳方言入戲曲在當時相當普遍。

　　對於這種風氣，李漁頗不以爲然，提出了「少用方言」的主張，還特別針對吳語盛行於傳奇之中的情況，指出：「凡作傳奇，不宜頻用方言，令人不解。近日塡詞家見花面登場，悉作姑蘇口吻，遂以此爲成律，每作淨、丑之白，即用方言。不知此等聲音，止能通於吳、越。過此以往，則聽者茫然。傳奇，天下之書，豈僅

❸　吳梅輯《奢摩他室曲叢》第一輯《傳奇之屬·沈氏四種》，上海：商務印書館，1928 年初版。

爲吳越而設？至於他處方言，雖云入曲者少，亦視塡詞者所生之
地。」❸關於戲曲中運用方言的問題，吳梅也發表過類似意見，而
且闡述得更加詳盡：

> 我國幅員廣大，言語頗難一致。吳越方言，不通於秦晉；燕
> 齊土語，又不通於關隴。塡詞家局故鄉之聞見，肆梓里之科
> 諢，乃至聽者茫然，不能一解人頤者，多用方言之過也。余
> 以爲塡詞用韻，既一本中州，則賓白亦當以中州音爲斷。院
> 本中淨丑口角，往往以蘇州口語出之，亦是厭套。此以塡詞
> 者南人居多，而南人中又以蘇人爲多，生此一方，未免爲一
> 方所囿，故搖筆即來，一也。淨丑口角，其出語總以發笑爲
> 主，塡詞者既係南人，自當取悅鄉人之耳；若用中州之音，
> 恐聽者未必雅俗俱解，二也。不知曲中韻律，既不專用鄉
> 音，則白中字眼，亦當一律。曲白兩音，終非所宜。但使作
> 者於賓白及科介之際，將鄉土之語，逐一檢點刪削，則自無
> 此等病矣。此賓白之方言宜少也。❸

但是，兼戲曲理論家和戲曲作家雙重身份於一身的李漁和吳梅，他們
理論上的主張並沒有改變以吳語入戲曲的普遍風氣，而且，一個重要
的現象是，以吳語入戲曲的作法自乾隆以後有愈來愈風行的趨勢。

❸　《閒情偶寄》卷三《賓白第四》，《中國古典戲曲論著集成》第七冊，北
　　京：中國戲劇出版社，1959 年，第 60 頁。
❸　《詞餘講義》，北京：北京大學出版部，1919 年初版，第 26 頁。

　　由於近代文化環境的巨大變化，更由於傳奇與雜劇之間關係的種種新變化、新情況，近代傳奇雜劇以方言入戲曲的情形與以往相比，表現出一些新的特點：第一，方言不僅繼續在傳奇中使用，而且也進入了雜劇；第二，傳奇雜劇使用的方言已不限於吳語，也運用了其他方言；第三，戲曲中使用方言的角色已不限於淨、丑等，說方言的角色有增加的趨勢，出現了其他行當的人物使用方言的情況；第四，吳方言仍然是傳奇雜劇中使用得最多的方言，而且使用得比以前更加頻繁。下面分別述之。

　　傳奇和雜劇本來在體制上各具特徵，區別比較明顯，但是在近代戲曲發展過程中，二者體制上的區別性特徵逐漸混淆直至消失，兩種戲曲樣式逐漸走向了合一，並且一道走向了終結。從運用方言的角度來看，原來主要用於傳奇中的方言開始運用於雜劇中，這是以方言入戲曲的舊習慣在運用範圍上的重要擴展。近代初期張聲玠的《玉田春水軒雜齣》雜劇九種，就是以吳語入雜劇的代表作之一。關於此劇，鄭振鐸曾指出：「中多吳儂柔語，蓋亦當時風尚如此。」㉝儘管在雜劇裏使用吳語方言的劇本在數量上要比同樣的傳奇少許多，但是吳語進入雜劇的變化卻是重要的，它反映出以方言入戲曲在清代中期以後深入發展的趨勢，表現了當時戲曲創作與演出中的某些帶有規律性的走向。這對全面考察以方言入戲曲的情況，對完整地認識近代傳奇與雜劇的發展以及二者的關係，都是十分重要的。

㉝　《二集題記》，鄭振鐸編輯印行《清人雜劇二集》卷首，1934 年出版。

　　清代以後傳奇雜劇中使用的方言以吳語為主，並且成為戲曲中運用得最多、影響最為廣泛的方言種類，有著戲曲史和文化史的必然性。這與江浙地區向來為人文薈萃之地的地域文化特點有關係，更與崑曲產生與盛行的地區有著密切的關係。近代以來的傳奇雜劇中使用方言，除了繼續以吳語為主之外，還逐漸出現了運用其他地區方言的情況，這些方言在傳奇雜劇中的運用與吳語相比雖然無任何優勢，但是從以方言入戲曲的發展趨勢來看，這一變化是值得充分注意的戲曲史現象。

　　在一些近代傳奇雜劇中，我們看到運用其他多種方言的情況：張聲玠《玉田春水軒雜齣》之二《題肆》中寫道：「（副淨）提起做詩，小弟到有一首，題目是個《遇美有感》。（生外末淨）請教。（副淨念介）昨朝湖上遇多嬌，心愛區區把手招。一夜相思眠不得，有如脰頸擱腰刀。（生）末句怎解？（副淨）這是我們杭州的市語，叫做想殺咧。（生笑介）原來如此。」這是以杭州諺語入雜劇的例子。鍾祖芬的《招隱居傳奇》中使用了四川方言。楊世驥曾指出：「全劇文字的技術也很高，曲詞優美，說白運用川東一帶的口語極為圓融，不顯得一點牽強粗鄙。」[34]這當然與作者是四川江津人有關；另一方面，鍾祖芬大量運用家鄉口語作為戲劇人物的說白，也與當時以方言入戲曲的創作風氣不無關係。古越嬴宗季女《六月霜》第十齣《癡噎》中，丑扮苟入華有一段長達 450 字的念白，說的完全是一口紹興方言。同齣還有副淨「撇京腔白」曰：「你們今

[34]　《文苑談往》，臺北：華世出版社，1978 年，第 88 頁。

天兒也想要歡迎你們的老爺和將帥們嗎？」❸這裏偶爾使用一句京腔道白，主要是作爲表現人物裝腔作勢性格的一種手段。

遯廬《童子軍》第九齣《戰耗》中丑扮賣報人在說白中夾雜一些上海方言，而且展示出近代上海報刊業興盛的情況：「賣報阿賣報！先生阿要看報？《申報》、《新聞報》、《中外報》、《同文報》、《時報》、《繁華報》、《遊戲報》、《笑林報》，先生阿要看那種報？」❸陳烺《負薪記》第六齣《尋弟》中有一段較長的揚州話說白：「（副淨扮丐頭打揚州白上）富貴驕妻妾，貧窮害子孫。區區非別，江都縣裏一個丐頭便是。做了三年叫化，陞得一個丐頭，吃著衣穿，件件受用；妻孥僮僕，色色俱全。看我這小小的衙門，到有個大大的規矩：但凡新來入驛的，都要孝敬孝敬，方許他入我這行。昨日有個窮鬼，要來入夥，身邊半文錢也沒有，怎能容他？但不知他的本領如何，且喚他來一問。小二那裏？」

可見，近代傳奇雜劇中使用的方言種類與以往相比有所增加，被使用的仍以江浙地區方言爲主，同時也出現了使用四川話、北京話的作品。這些方言在傳奇雜劇中的作用，除了仍然繼承傳統作法，以方言作爲調笑滑稽、增強娛樂性的手段之外，還更加注意運用方言作爲塑造人物形象、表現人物性格的重要手段。這是傳奇雜劇中使用方言的一個明顯的進步。

❸ 阿英編《晚清文學叢鈔·傳奇雜劇卷》，北京：中華書局，1962 年，第 169 頁。

❸ 阿英編《晚清文學叢鈔·傳奇雜劇卷》，北京：中華書局，1962 年，第 487 頁。

　　正如李漁所說，清代傳奇中使用方言的多爲淨、丑等滑稽戲謔角色，乾隆以後至近代以前的戲曲大致如此。進入近代以後，情況發生了比較明顯的變化，傳奇雜劇中使用方言雖然仍以滑稽調笑爲主，但是說方言者已不限於淨、丑等，方言在傳奇雜劇中的使用從角色行當到人物數量，都有增加的趨勢，出現了末、雜旦、貼旦、小淨等其他行當的人物也較多地使用方言的情況。

　　張聲玠《玉田春水軒雜齣》之《題肆》中，小淨說白幾乎全部是蘇州話。李文翰《紫荊花》第二十七齣《泛舟》出現了部分吳語說白，頗可注意：

> 　　（末淨扮男女船戶隨意唱歌上）小子今年九十九，慣聽東風連夜吼。（淨）老娘今年八十八，只打鴛鴦勿打鴨。（末）啥話？（淨）阿你一對老鴛鴦，活像子個老鴨，禁勿起打哉！（末）勿用閒話，今日順風，快請客人起來，開船罷。（淨）可憐女客人，終日賈啼啼哭哭，老天爺也該起點子順風，送送哩羅。（末起摳扯篷，淨撐篙向內喚介）客人起起，轉子順風，開船哩！（內作風聲，老旦應介）好風好風，船家看仔細呀！（末淨諢下）❸❼

此處扮男船戶的末在說白中也用蘇州話。末行說白使用方言的情況在近代傳奇雜劇中並不多，筆者所見僅此一例。很明顯，此處末使用方言說白，同樣主要是起到插科打諢的作用，與其他角色如淨、

❸❼　《紫荊花》，道光二十二年味塵軒刊本。

丑使用方言沒有太大差異。夏仁虎《碧山樓傳奇》使用吳語道白的
作法也十分值得重視。現引兩個戲劇片段如下：

> （丑白）相公傳命，今日遊湖，家主婆，艙裏向阿曾打掃乾
> 淨？（雜旦白）今早起來，打掃子一天光哉！（丑）格墨蠻
> 好。噲，家主婆，耐個《五更調》，阿曾記得？誠恐相公高
> 子興，要耐唱《蕩湖船》哽。（雜旦）啐，露刀水個。……
> （生）唱得甚妙，你們將船慢慢搖著，往後山去罷。（繞場
> 行介，白）你看後山紅葉，好不燦爛也。（丑白）相公格個
> 弗是水紅花，要叫做山裏紅哉！（生）胡說，你也將就唱一
> 支曲兒罷。（丑）格墨那哼唱法，有哉有哉！㊳
> （丑）唷唷唷，有趣得勢，毫燥點搖攏來。（貼）客人阿是
> 要趁儂個船？（丑）是介是介。呵，大娘子，趁耐一趁，弗
> 知要幾花銅錢？（貼笑介）隨客人高興哉！㊴

這裏，除生以外的所有上場角色，雜旦、丑、貼都以蘇州話道白。
這樣的情形在近代傳奇雜劇中並非絕無僅有，而有一定的代表性。
丁傳靖《霜天碧》中也有老旦、外、貼、副淨扮四妓女說蘇州話的
情況，茲舉其《碧邁》齣一段戲文為例：

> （老旦外貼副淨扮四妓上）（老旦）吾哩周麗娟。（外）吾

㊳　《碧山樓傳奇》第五折《清遊》，民國十五年鉛印本。
㊴　《碧山樓傳奇》第六折《湖船》，民國十五年鉛印本。

俚吳蘭芬。（貼）倪末叫仔鄭媛媛。（副淨）倪末叫仔王素琴。（丑）恭甫兄請看，這都是蘇滬有名人物，難得到此。

【虞美人】你看他畫就濃眉三角勁，花露渾身浸，定然一顧便傾城，更妙是盈尺蓮船，大都天足會中人。

（生顰蹙不語介）（四妓行酒畢起辭介）（老旦外合）對弗住，吾哩還轉仔一個局，轉來一淘白相白相。（貼中淨合）倪還有幾花堂唱，晏歇阿好請耐篤到倪搭坐坐去。（四妓下）

　　上文所列舉的例子已經表明以方言入戲曲在近代傳奇雜劇中的廣泛性。現再略舉幾例：陳烺《梅喜緣》中的淨、丑多處使用蘇州話道白，有的還比較長，如第二齣《託女》、第六齣《婚阻》、第八齣《遣嫁》和第九齣《尋女》都是這樣。魏熙元《儒酸福傳奇》之《酸警》、《酸嘲》各齣中，都有吳語說白出現。何墉《乘龍佳話》之第七齣《歸里》、第八齣《乘龍》中，多處使用吳語道白。陳栩《自由花傳奇》之第二齣《捕花》、第四齣《酒樓》中，他的《桐花牋傳奇》第三齣《題樓》中，也都使用了長段的吳語方言說白。許之衡《霓裳豔》第十七齣《打媒》有這樣一段戲文：

（丑淨欲逃雜旦捉住介）非把你們再罵個痛快不可。（捉副淨介）

【秋夜月】你休自誇，倚著來頭大，朱門食客真瀟灑，襟裾一任隨牛馬。這根由應打，這根由應打。

（打副淨介）（丑）打得唔俉，打得唔俉，打得蠻上勁哉！

（雜旦）蠻上勁，蠻上勁，我就跟你上上勁！（捉丑介）

【前腔】你休自誇，臉厚禁人罵。自將捧角招牌挂，其中齷齪難描畫。這根由應打，這根由應打。

（打丑介）（副淨）你剛説打得唔俙，報應呀報應，打得蠻痛快哉，打得蠻痛快哉！（又打副淨各譚介）（丑副各抱頭逃出急下）⓪

此處有借園居士評語兩則：一曰：「聖歎於《西廂》《拷紅》折，連批數十個『不亦快哉』，曷不移贈於此？」二曰：「偶插吳語，未能免俗。」㊶從以方言入戲曲的角度來看，後者更值得重視，它不僅表明批評者個人對以吳語入戲曲的看法，也透露出當時戲曲創作的時代風氣。

以吳語入傳奇自清代乾隆年間開始已漸成風氣，降及近代，傳奇雜劇中吳語及其他方言說白已經發展成爲一種戲曲創作習慣，不僅運用吳語說白，而且在曲詞裏也偶爾使用一兩個方言詞，可見清中葉以來形成的以方言入傳奇雜劇的風氣在近代中後期有了進一步的發展。在近代傳奇雜劇中，運用吳語等方言的作品比以往更加常見，許多戲曲家比較喜歡在作品中運用方言，有的是在全劇滑稽戲謔角色中廣泛使用，有的只是在個別次要人物說白中偶一出現。種種情況表明，以方言入傳奇雜劇，特別是以吳語入傳奇雜劇的風氣在近代又有了進一步的發展，這也可以說是近代傳奇雜劇語言運用

⓪　《霓裳豔》，民國十一年刊本。

㊶　《霓裳豔》，民國十一年刊本。

的一個值得注意的特點。

　　總之，近代傳奇雜劇語言在繼承傳統戲劇語言特點之基礎上，又對中國戲劇語言進行了重大的發展，進行了非常大膽而且是卓有成效的探索與嘗試，使戲劇語言在許多方面出現了新變化、新氣象，不僅爲傳統戲劇語言、文學語言開闢了新天地，而且爲現代戲劇語言、現代文學語言的孕育和形成進行了頗有實效的醞釀與鋪墊。近代傳奇雜劇的語言成就，成爲古代戲劇語言終結和現代戲劇語言形成之間不可或缺的過渡環節。

　　回顧整個中國戲曲史，自傳奇雜劇形成以來，戲劇語言在一個不太長的時間內發生如此廣泛、如此深刻的變革，是絕無僅有的。這一重大變革，無論就其戲曲史意義來說，還是就其語言史意義來說，都是非常重要的。近代傳奇雜劇中戲劇語言的新風貌、新特點，與近代詩詞、小說、文章等文體語言諸方面出現的新變化、新特徵一道，是對中國文學語言的一個重要貢獻，也是對中國戲曲史、文學史的一個重要貢獻。

第八章　近代傳奇雜劇的
演出劇場與舞臺藝術

　　戲曲是高度綜合性的藝術，包含著文學、音樂、舞蹈、美術等多種藝術成分，在戲曲表演的過程中，這一點會得到特別充分的體現。戲曲演出場所的狀況與變遷，演出中各種藝術手段的運用，戲曲舞臺各種藝術成分的構成，都是戲曲史重要的研究內容。這些方面的情形與變遷，與當時戲曲發展狀況有著直接的關係，或者說就是戲曲發展狀況的一個重要的表現。不僅如此，不同時期、不同地域戲曲演出場所、戲曲舞臺的狀況，往往與當時當地的物質文化水平、社會習尚、民俗風情、審美情趣等都有著密切的關係。

　　從總體上看，中國戲曲的演出場所經歷了從勾欄瓦舍到酒樓茶園，從民間戲棚到宮廷劇場，從傳統戲園到近代劇院的發展過程。這一漫長而豐富的劇場史，是一個從簡單到複雜、從簡陋到發達的發展變化過程，它不僅描繪出中國戲曲演出諸種因素的文化歷程，同時也展現了中國戲曲文化發展的一個重要側面。

　　近代是中國文化漫長歷程中發生深刻而迅速變革的重要時期，也是中國戲曲演出場所、舞臺藝術又一次發生實質性變革的重要時期。物質文明水平迅速提高，傳統文化發生迅速變革，外來文化大

量湧入，中西文化全面而深入地交流，戲曲劇種急劇分化與再生，傳統戲曲向現代戲劇嬗變過渡，逐漸形成新的戲劇史格局。這一切，都決定了近代傳奇雜劇在舞臺藝術方面必然發生空前深刻的變化。本章擬以現有資料爲據，討論近代傳奇雜劇的劇場演出、舞臺藝術方面發生的新變化，試圖從這一角度考察近代傳奇雜劇發生的歷史性變革。

第一節　新式劇場

中國戲曲演出場所的變化更疊，實際上也是中國戲劇文化史的一個重要組成部分。從不同的演出場所、演出環境，可以感受到戲曲發展變化的時代色彩。從古到今，中國戲曲的演出場所一直處於變革發展之中，但是，近代戲曲演出場所面臨的新問題、發生的新變化都可以說是承上啓下、空前重要的。與近代詩詞、小說、文章乃至整個近代文學和文化一樣，近代戲曲不僅處於古代與現代中國文學、文化的交彙點上，同時處於中國本土文化與西方外來文化大規模衝突交融的過程中，這就使近代戲曲發生的變革、演進帶有更加豐富的文學史、文化史意義。僅從近代傳奇雜劇演出場所發生的種種變化，呈現出的多種新氣象，顯示出的許多新態勢，就可以非常深切地感受到戲曲發展到近代所出現的重大變革，也可以大量地呼吸到近代戲劇文化的新鮮氣息。

上海作爲中國近代文化中心，近代文化的許多新變化都首先發生在那裏，戲劇演出上的新動向、演出場所的新變化也首先在上海顯示出來。據有關史料記載：「同治十三年（1874）英國僑民在上

海博物院路建起了一座歐式劇場，稱作蘭心劇院，以供自己的 A.D.C 業餘劇團上演西方戲劇用。這是中國第一座現代化的劇場。……同治以後，上海陸續興建戲園，仿照北京樣式又有所改造，大多開在當時的外國租界裏，集中在寶善街一帶（今廣東路福建路附近）。上海戲園由於受到西式劇場的影響，在形制和設備上都有所更新。」❶上海戲園受到西方劇場影響，從而開始有意識地學習借鑒、自我更新，這也是中西戲劇交流的組成部分。

隨著近代戲劇的不斷發展，一批戲劇家、政治家對中國傳統戲曲進行改革創新的意識明顯增強，於是在繼承前人戲曲創作成就、借鑒外國戲劇經驗之基礎上，在變法維新政治運動的推動下，正式開展了戲劇改良運動。這不僅帶來了傳統戲曲觀念、戲曲創作的重大變化，也帶來了戲曲演出場所等方面的重大變革。有研究者指出：「傳統式茶園劇場正式開始建築樣式的轉變是在本世紀以後。那時中國舞臺上的戲曲改良搞得如火如荼，但還都是表演上的創新，直至上海發生了一件事情之後，才引發了舞臺和劇場的改造運動，那就是蘭心大戲院對中國觀眾的首次公演。那是在 1907 年。」❷上海在中國近代文化發展中得風氣之先，這一文化中心發生的影響日益顯著。而政治中心北京在戲曲創作改革、戲曲演出場所創新方面，要比上海落後許多，有學者指出：「1921 年，北京興

❶　廖奔《中國古代劇場史》，鄭州：中州古籍出版社，1997 年，第 159 頁。

❷　廖奔《中國古代劇場史》，鄭州：中州古籍出版社，1997 年，第 162 頁。

建了第一座西式劇場——眞光劇場（今天的兒童藝術劇院），它也是北京第一個以『劇場』命名的劇院。……但是眞光劇場是一個兩栖影院，一邊演戲，一邊也放電影。幾年以後，劇場和美國好萊塢的影片公司簽訂了新的合同，就放棄了演戲，成爲專門的電影院。」❸從京滬兩地戲劇演出場所變化的不同情形中，我們也不難體會發生在上海的劇場變革所蘊含的戲曲史意義和文化史意義。

　　從近代傳奇雜劇劇本中考察傳奇雜劇演出場所、演出環境的變化是相當困難的，這一方面是因爲筆者還沒能見到所有現存的近代傳奇雜劇劇本，另一方面是因爲劇本中保存的關於戲曲演出的資料很少。儘管如此，還是可以從已見的劇本中尋覓近代傳奇雜劇演出情形的一些蛛絲馬跡。

　　許善長的《風雲會》第一齣《示因》寫道：「（末）列位，今日看演《風雲會》新戲。（內）請教，這《風雲會》是何故事？何人手筆？（末）列位不知，就是作《瘞雲巖》的玉泉樵子。昨日演了一天《瘞雲巖》，看官都說近今細事，妝點成文，恐屬子虛烏有。他說此事雖則風流，究傷雅道，不便提出眞名實姓。如今將唐朝開創之初，一位大功臣李衛公，請將出來，人人曉得，只是他功德巍巍，難於殫述，就將《唐代叢書》張說所撰《虬髯客傳》中，李靖納紅拂私奔一事，搬演起來。實事實人，毫無假借，可見從古英雄，忘不了兒女私情的意思。」從中雖可知此劇創作與演出的一點資訊，但無法確定有關此劇演出地點、搬演方式等具體情況，與

❸　廖奔《中國古代劇場史》，鄭州：中州古籍出版社，1997 年，第 164頁。

一般傳奇雜劇的場上問答並無大異。陳時泌《非熊夢傳奇》第二齣《夢興》也有這樣一段：「（老生）吾乃太白星君是也。玉帝昨見翼軫分野，浩氣上騰，充塞太虛，以武陵漁人不安本分，蓋懷時局，庚子之變，彼演《武陵春傳奇》一部，兵甲胸中，陽秋皮裏，以教坊之樂府，作當道之爱書，已屬位卑言高，罪無可逭，乃於奉事，又哀絲豪竹，不病而呻，鐵板銅琶，長歌當哭。」同屬借劇中人物之口介紹創作主旨的常見手法。

　　許之衡撰《霓裳豔》第十六齣《合歌》中，出現了生扮阮心存，且扮劉喜娘，共演黃變清《淩波影》的片段，可謂戲中之戲。在第十五齣《撮會》中，通過末扮蒲願和生扮阮心存的對話，對此曾有交代：「他（筆者按指劉喜娘）近日研究崑曲，我教了他一齣新戲，叫《淩波影》，就是黃韻珊《倚晴樓七種》內的。若是合演《淩波影》，他去洛神，你去曹子建，豈不是極雅極合的麼？但不知這《淩波影》你熟不熟？（生）這齣戲的曲文，我是頗熟的，但未曾協過絃管，裏面的身段怎樣，也沒有習過。（末）既熟曲文，就容易了。我明天就和你按按拍，至於身段，這齣戲從來沒人唱過，也沒有老規矩，你是聰明人，難道不會隨機應變麼？」楊恩壽的《再來人》第十六齣《慶餘》寫道：「（生）這些陳腐填詞，已聽厭了。你班中可有新出戲文麼？（女伶）少老爺這件奇事，長沙地方，有個好事的蓬道人，填成《再來人》雜劇，小班已經演熟了。老爺夫人，就賞點這戲罷。（生）既是把少老爺的事編成戲文，我和夫人都是戲中人了。（旦）人生是戲，皆可作如是觀，管他做甚？只是戲文太長，恐怕要分作兩天才演得完。你且揀一齣好的演來聽聽。（女伶）只有第十六齣《慶餘》，最是有趣的。

（生）你就演《慶餘》罷。（女伶）老爺夫人請看，沖場的就是少老爺也。」

　　這些材料中透露出當時傳奇雜劇上演流傳的一些情況，但是要想從中考察戲曲演出場所、演出情形等具體內容，就相當困難了。上述材料還有一個共同特點，就是它們的思想觀念、表達方式仍然是戲曲創作傳統的繼承，帶有近代色彩的創新內容不多，其中透露出的戲曲演出資訊也基本上限於戲曲演出舊習慣的範圍之內。從現有材料顯示出的情況來看，從鴉片戰爭時期到戊戌變法時期這半個多世紀的傳奇雜劇，不僅在內容、形式等方面主要以繼承戲曲傳統爲主，在演出場所、表演方式等方面也表現出同樣的特徵。

　　近代傳奇雜劇演出場所發生實質性的變革是在進入二十世紀之後。由於西方物質文化與精神文化影響的日益深入，中國傳統戲曲的變革更新也愈來愈迅速。在演出場所方面，一方面是因爲傳統戲曲演出變革進步的內在要求，另一方面也因爲西方戲劇演出方式的滲透影響，中國傳統的戲園逐漸發生變化，劇場的總體設計、場幕佈景、服裝道具、舞臺效果等都在不斷進步。在這一變革傳統和學習西方的過程中，原來的傳統戲園逐漸被新式的劇場所取代，傳奇雜劇的演出場所有史以來第一次發生了實質性的變化。

　　近代傳奇雜劇演出場所的這種實質性變化在一些劇本中透露出來，這些劇本成爲考察傳奇雜劇演出場所近代變遷的重要資料，對認識近代傳奇雜劇的演出情況乃至傳奇雜劇其他方面的近代變革，都有著重要的價值。梁啓超《新羅馬》開頭《楔子一齣》中，副末扮意大利詩人但丁的靈魂出場之後，與臺後人員有這樣一段問答：

（内問介）支那乃東方一個病國，大仙為何前去？（答）你
們有所不知。我聞得支那有一位青年，叫做甚麼飲冰室主
人，編了一部《新羅馬傳奇》，現在上海愛國戲園開演。這
套傳奇，就係把俺意大利建國事情逐段摹寫，繪聲繪影，可
泣可歌。四十齣詞腔科白，字字珠璣；五十年成敗興亡，言
言藥石。因此老夫想著拉了兩位忘年朋友，一個係英國的索
士比亞，一個便是法國的福祿特爾，同去瞧聽一回。❹

　　從形式上看，這段文字與傳奇雜劇一般的場上問答的固定形式並無
大的不同，但是最值得注意的是，在談到《新羅馬傳奇》演出的時
候，梁啓超明白地說出演出地點是在「上海愛國戲園」。今天已經
難以考證當時上海是否確有這樣一家戲園，即便確有「愛國戲園」
的存在，也難以知曉這一戲園各個方面的具體情況和此劇是否在該
戲園上演過。儘管如此，這一則材料的重要性仍然是十分突出的，
它表明，至少梁啓超在創作此劇時，心目中的演出場所已經不再是
中國傳統的舊式戲園。這「上海愛國戲園」帶有比較明顯的近代文
化色彩，這裏已經透露出近代傳奇雜劇演出場所發生變化的重要資
訊。《新羅馬傳奇》創作發表於 1902 年，正是近代傳奇雜劇乃至
整個近代戲劇高潮到來的時候。

　　原署「嘯廬外編（筆者按陳鐵俠筆名嘯廬）、小萬柳堂評點」的
《軒亭血傳奇》之《楔子一齣》中，且扮秋瑾說道：

❹　阿英編《晚清文學叢鈔・傳奇雜劇卷》，北京：中華書局，1962 年，第
　　519 頁。

近更聞得上海春陽社有一位社員叫做甚麼鐵俠的，又新譜了
一套《軒亭血傳奇》，今晚在該社開演。聽說這套傳奇，就
是將儂家一生歷吏（引者按原本誤，當作史），極意描摹，不但
繪影繪聲，亦且可歌可泣。雖說他未免多事，卻難得如此熱
腸。我已約下了幾位中外女豪傑，中國是沼吳霸越、功成投
江的西施，和那勝朝冒充公主、手刃闖賊不果的費宮娥，外
國是法蘭西擊斃暴魁、慷慨捐軀的沙魯土格兒姪娘，和那聯
絡落達黨、反被山嶽黨掩襲的羅蘭夫人（四人雖有幸有不幸，然
犧牲其身求達目的則一也），同去瞧聽一回。你看煙樹昏合，燈
火萬家，早近黃昏時候，諸位敢待來也。（旦宮裝扮西施
上）一身拚雪會稽恥，（旦宮裝扮費宮娥上）九死難招帝子
魂。（旦西裝扮沙魯土格兒姪娘上）公敵既除甘就戮，（旦
西裝扮羅蘭夫人上）斷頭臺是凱旋門。（相見握手介）（旦
睨歎介）

【小皮靴】天人色相，英雄作用，笑倒男兒拳勇。平生熱
血，有何代價酬庸，頭顱一個，史策千年，豔說文明種（是
何意態雄且傑）。本來公論難逃眾，今請輿評再聽儂，舞臺
新，冤血痛。（承接處極融洽又極分明）（攜手同下介）（向劇
場前進介）（場上放煙火介）（五魂遙指場上作聽狀介）❺

很明顯，這是作者借劇中人物之口述說創作宗旨、抒發壯志豪情，
也是傳奇雜劇經常採用的表現方法。但是這段文字的與眾不同之處

❺　《小說林》第十二期，第 154—155 頁。

在於透露出近代劇場變化的重要資訊，非常難得。由此可知，此劇或許的確曾在上海春陽社演出過，至少作者思想中覺得它應當在春陽社中上演，舞臺說明中更有「向劇場前進介」字樣，作者預想中的演出場所已經不再是傳統的茶園戲園，而是上海春陽社的劇場了。1907 年 10 月，王鐘聲、任天知在上海發起成立春陽社，《軒亭血傳奇》創作於 1909 年，從上引文字可知，作者陳嘯廬是春陽社社員。

吳子恒《星劍俠傳奇》第三十九齣《燕園》也寫道：

> （淨）諸公不棄，富姑何妨再唱一枝？（旦）我昔遊上海，看演《花茵俠》，有《入月》一齣，情韻雙絕，待我唱來，爲諸公洗耳。（貼吹笛介）（旦唱介）
> 【錦中拍】俄延，這芙蓉粉粘，又薔薇露沾，將火棗冰桃檢點。良會燕，瑤臺群豔，恁吹彈技兼，指尖，舌尖，驚不醒人間夢魘，停不住，房中漏簽。四坐皆仙，兩好無嫌，廣寒宮，天香染。❻

這裏寫《星劍俠》中人物表演吳子恒的另一部傳奇《花茵俠》的片段，雖然沒有說明《花茵俠》演出的具體地點，但是明白地說其《入月》一齣曾經在上海上演，同樣值得重視。

另一方面，從近代傳奇雜劇舞臺藝術其他方面的變化中，可以

❻　《小說新報》第五年第九期。

進一步瞭解到演出場所發生的重大變化，更深切地體察傳奇雜劇的各個方面在近代出現的新態勢。比如，服裝上出現的西裝洋服，道具上出現的火車輪船，各種煙火的頻繁使用，電燈照明作用的充分展示，多重臺幕的經常使用，舞臺佈景的設計與運用，借鑒日本演劇經驗而建造的旋轉式舞臺等，這些新的表演內容和方式主要是借鑒外國戲劇經驗的結果，是中國古代戲曲演出中難以做到的，甚至是根本不可能出現的。

中國戲曲在長期的發展演變過程中，形成了自己的一套比較完整的演出程式，這使中國戲曲在整個世界戲劇文化格局中佔有一席重要地位，同時也在一些方面限制了它的進一步發展。中國近代的戲曲家在繼承傳統、勾通中外、不斷創新方面作出了巨大的努力，也取得了突出的成就。就戲曲表演藝術來說，上述這些新穎的舞臺藝術表現方式，就是融合古今中外的一系列嘗試。從戲曲演出場所的角度來看，這些新東西、洋玩意，已經很難在中國舊式的茶園戲園中演出，傳奇雜劇內部發生的這種新變化也在呼喚新式演出場所的出現。

可以認為，近代中後期出現的許多傳奇雜劇劇本，已經無法在傳統的劇場、舊式的舞臺上演出，換言之，它們必須在新式劇場、新式舞臺上才可以完美地表演出來。目前我們還無法考證出究竟哪些劇本曾經在新式劇場、新式舞臺上演出過，但是可以肯定的一點是，從現有的許多劇本中可以看到，作者在創作這些傳奇雜劇作品時，心目中擬想的表演場所早已不是舊式茶園戲園，而是帶有明顯外來文化色彩的新式劇場了。

上文曾論及近代傳奇雜劇在明清戲曲發展之基礎上，更加明顯

地出現遠離戲曲舞臺的案頭化傾向。這是從中國傳統戲曲的發展變革和近代傳奇雜劇文體特徵的角度來考察，得出的一個基本認識。本節所討論的近代傳奇雜劇演出劇場的問題，實際上是從另一角度，即從西方戲劇文化對傳奇雜劇的影響，特別是帶來的戲劇演出觀念方面的變化這一角度，來認識近代傳奇雜劇的新變革。而且本節所述，基本上是以筆者目前所見材料爲據，將有關近代傳奇雜劇舞臺演出的線索進行一個初步的整理評述，以便進行更加深入細緻的研究。筆者所述內容，大多是一些傳奇雜劇劇本中的場上問答，這是傳奇雜劇的傳統作法；所不同者，是其中透露出許多有關戲曲演出新式劇場的資訊，或者準確地說，是戲曲作家在創作過程中曾經擬想的新式演出場所的重要情況。因此，筆者並不是想根據上述材料來證明近代傳奇雜劇舞臺演出的眞實情況，因爲那實在是一個目前無法正式討論的複雜問題。本章以下各節討論的服裝道具、燈光煙火、臺幕佈景、旋轉舞臺等問題，基本意圖也是如此。

　　結合上文所述近代傳奇雜劇劇本的案頭化傾向和文體上發生的顯著變化，再從近代傳奇雜劇中所見舞臺演出資訊的若干情況來考察傳奇雜劇的近代際遇與命運，我們看到了傳奇雜劇非常尷尬的處境：一方面開始遠離了傳統的戲曲舞臺，逐漸耗盡了原本鮮活的舞臺生命；另一方面又在千方百計尋求重新振興的途徑，特別是希望借鑒西方戲劇的某些新奇優長之處給傳統戲曲注入新的生機與活力。這確是一個異常複雜的兩難問題，近代傳奇雜劇的這種尷尬處境也可以看作是中國傳統戲曲之近代命運的一個生動寫照。

第二節　服裝道具

一、服裝

　　戲劇人物的不斷更新可以說是戲劇發展的通例，與前代相比，每一新時期的戲曲史上都出現了無數的新型人物。近代傳奇雜劇中出現許多前所未有的新人物，就是十分正常的，甚至可以說是必需的。與以往不同的是，處於海通之際、生活與思維空間得到空前擴展的近代戲曲家們，在戲曲創作中擁有前輩戲曲家所無法比擬的優勢，創造出了一大批具有強烈時代色彩的人物形象。作者在創造這些新型人物的時候，採取的藝術手法多種多樣，其中之一就是對他們服裝與髮式的設計安排。因此，從這一角度認識近代傳奇雜劇舞臺表演藝術的新變化，是可行而且可靠的。

　　近代傳奇雜劇中出現了一批身著洋裝的人物，有西裝、和服、俄國裝、蒙古裝等，他們的髮式、使用的道具也隨之與眾不同，這是以往戲曲舞臺上從未出現過的。現舉數例如下：蕭山湘靈子（韓茂棠）著《軒亭冤》第六齣《驚夢》有舞臺說明云：「（旦辮髮西裝上）【引子宴蟠桃】歲月駒留，家鄉蜷伏，難消萬種閑愁。」古越贏宗季女《六月霜》第七齣《負笈》寫道：

> （場上放煙火，作輪船抵埠介。生短髮西裝扮留學生上，
> 白）男兒識字憂患始，（丑科頭跣足荷鋤，扮墾荒人上，
> 白）披荊棘兮長孫子。（末華冠麗服扮豪商上，白）商人重
> 利輕別離，（副淨短衣邊帽扮工匠上，白）工用高曾之規

矩。（合）請了，請了。我輩皆是搭客，今輪船業已抵埠，
不免一同上去。

同劇第八齣《鳴劍》中也有這樣一個片段：

> （旦日本女裝，持倭刀，扮秋競雄上，唱）
>
> 【集賢賓】好女兒壯心殊未已，肯空作楚囚悲。憐女界寒蟬
> 噤響，盡旁人凡鳥留題。多迷信拜月香焚，不思量挽日戈
> 揮。大都是怯生生顧影翩翩自道美。終日家弄粉調脂，只知
> 道邀歡和妒寵，幾曾解雌伏愧雄飛。

　　遯廬撰《童子軍》第十一齣《割髮》云：「（生扮葛天常西服披髮
上）【疏影前】摶摶大地，欷茫茫浩劫，海樣封屍。痛讀《陰
符》，飽看《髮史》，猛鉤起無限悲思。」葛天常說白中明確說到
自己非常特殊的衣著打扮：「唉！你想俺師臨別贈言，曾經吩咐我
曹努力。但只空拳赤手，努出甚麼力來！現在聽說太和國裏，有個
練將學堂，倒不如萬里張帆，直指蓬萊之島；三年學劍，重開雲霧
之天。就此起行則個。（想介）呀，且住！你看我這不中不西的模
樣，到了那邊，只怕是隻劍隨身，未遂鷹揚之志；飛蓬滿首，先來
豚尾之嘲。算來又是這髮兒誤事也。」第十二齣《插旗》中，戲劇
人物又穿著比較獨特的服裝上臺表演：「（葛天常戎服西裝騎上）【破
齊陣】淚灑海天煙雨，夢回故國山河。大廈瀕危，神州誰奠，敢說仔
肩非我！盼只盼掃櫬槍姓字書麟閣，怕只怕彈劍鋏功名困羯磨，惻悵
聽鐃歌。」凡此均可見《童子軍》中主要人物服裝的特色。

　　吳子恒《星劍俠傳奇》第五齣《雪戰》中，出場的人物完全是外國裝扮：

　　　　（小生東洋裝佩劍扮日本隊官雨笨騎馬急上）（眾兵隨上）
　　　呀，雪下得如此大了，正是：月黑雁飛高，單于夜遁逃。欲
　　　將輕騎逐，大雪滿弓刀。此詩寫塞外情形，歷歷如繪。（喚
　　　介）俄兵在前，且追及酣戰一番。（追介）（副淨偕匪暗隙
　　　觀戰介）（四雜扮俄兵持洋槍上）（與日兵混戰介）（互放
　　　槍介）（混下）（副淨）呀，好一場惡戰。❼

同劇第四十五齣《檢裝》中也出現了這樣裝扮的女子：「（小旦洋裝
左上，貼洋裝右上，握手介，小旦）我波斯國女士蘭玉英是也。（貼）我埃
及國女士阿惠尼思是也。」玉橋憂患《廣東新女兒傳奇》第一齣
《慧因》有云：「（小旦辮髮西妝上）【踢繡球】人天揮手，雨橫風狂
候，怨海沈沈春晝。嫩（筆者按原刊誤，當作懶）畫眉，慵刺繡，要傾
河洗恥，殖地埋憂。」《巾幗魂傳奇》之《發端一齣·長歌》寫
道：「（女學生和服翠袖紅裙，右執書左按劍上）（唱）【踢繡球】珠袖飄
飄，絳裙繚繞，宮殿扶桑頻眺。愁無那，鎮無聊，聽鼙鼓聲雄，鐵
馬嘶驕。」梁啟超《新羅馬》第五齣《弔古》中有云：「（淨扮加里
波的水手裝上）【破齊陣】孤嶽千尋壁立，長風萬里橫行。冰雪聰
明，雷霆精銳，天付與男兒本性。叵耐朝朝送客浮家慣，著甚夜夜

❼　筆者按：首句舞臺說明中之「雨笨騎馬」原本疑誤，據上下文判斷，
　　「笨」當作「穌」。

驚人匣劍鳴，西風聞血腥。」

　　感悝《斷頭臺》第一齣《黨爭》開頭舞臺說明云：「淨洋裝扮法蘭西山嶽黨首領上」。同一齣戲中，議會舉行會議時的舞臺說明爲：「場上中央設座，左右列席作弓形狀。副淨扮議長，眾雜扮議士，丑扮布利梭卿，眾雜扮狄郎的士黨人及中央黨人，各洋裝，胸露錶鏈子，手執木拐同上」，相當詳細地描述會場的佈局和出場人物的服裝、道具。同劇第三齣《伏刑》舞臺說明云：「小生扮廢王路易乘馬車，正武生扮歐耆華斯，幫武生扮桑特爾，夾護左右上」。川南筱波山人《愛國魂傳奇》第三齣《乞和》有云：「（淨扮巴延蒙古軍裝引眾上）【秋夜月】烈轟轟實海龍蛇走，月夜西湖憑消受。由來胡膽大如斗，將大元造就，把宋都踏覆。」《三百少年》第一折《觀戰》有如下的舞臺說明：「（武生西裝策馬上）（唱）【減字木蘭花】嘶秋塞馬，帽影鞭絲人去也。無限傷懷，萬里涼雲百尺臺。飄零冠劍，夢裏風光不見。鼙鼓漁陽，滿地殘紅正斷腸。」孫寶鏡《安樂窩》中還出現了身著滿族宮廷服裝的慈禧太后形象，第一齣《唱歌》開頭寫道：「（女丑滿裝扮西太后上）【皂羅袍】梧桐深院，秋風容易，暗換流年。星星華髮老紅顏，曉來怕伺妝臺見。早是個輕霜草上，短燭風前，能幾回看春花豔豔，秋月娟娟。正好向華堂筵宴，莫放金樽淺。」諸如此類的情形在近代傳奇雜劇中相當常見。凡此種種，都比較集中地反映了近代傳奇雜劇在戲劇服裝方面發生的具有強烈時代色彩和重要戲曲史意義的新變革。

　　以上劇本基本上反映了近代傳奇雜劇服裝方面發生的重要變化，從這些材料中我們可以得到幾點基本認識：⑴這些身著洋裝的角色有兩種人：一種是出現在中國戲曲舞臺上的外國人，他們的服

裝與中國人不同，看起來是理所當然之事；另一種是深受外國文化
影響的中國人，他們以「不中不西的模樣」上場，看上去可能有點
怪異。不論對這些人物的印象如何，二者都是中國戲曲舞臺上出現
的新人物，也是戲劇服裝的一次重大變革。(2)作者讓這些人物身著
洋裝上臺演出，有時是爲了表明他們的特殊身份，如扮日本兵、俄
國兵、蒙古兵、水手、山嶽黨首領、波斯女士、埃及女士等，但是
更重要的是爲了表現主要人物深受外國文化影響、不同流俗、極有
個性的性格特徵。這些具有新型性格秉賦、新式人格特徵的人物形
象的出現，對中國戲曲史的意義，遠比洋裝穿在傳奇雜劇人物身上
這一事實本身重要，服裝很好地實現了塑造戲劇人物性格、展示新
型人物個性的目標。(3)新式服裝往往與其他的藝術表現手段密切結
合，如與髮式、道具、語言、動作等相配合，從各個方面、不同角
度展示人物的個性特徵、生活環境，從而收到良好的舞臺效果。

二、道具

道具是戲曲演出舞臺藝術諸要素中非常重要的一個部分，它總
是與時俱進的。社會物質文化的不斷發展，戲曲表演藝術的不斷完
善，必然帶來戲劇道具的逐步發展。戲劇道具一般是眞實具體的實
物或虛擬化的外物，運用於戲曲演出之中，也經常表現出強烈的時
代色彩。近代物質文明水平的大幅度提高，西方物質文化與精神文
化影響的加深，爲戲劇道具的發展提供了物質條件與實踐可能性。
而隨著中國戲曲自身的發展演進，如戲劇觀念的變革、傳奇雜劇藝
術的發展、外國戲劇的影響等，傳統戲曲中的「砌末」早已不能適
應戲曲時代發展的需要，戲劇道具發生重大變革逐漸成爲戲曲發展

的必然要求。因此，近代傳奇雜劇在發生著多方面變革的歷程中，道具方面也發生相應的變化，是十分自然的。

與以往的戲曲相比，近代傳奇雜劇中的道具發生了十分明顯、非常重要的變化，從而使近代傳奇雜劇在道具方面表現出突出的近代特點，這種近代特點、時代色彩是以往傳奇雜劇及其他戲曲樣式中難得一見的，甚至是根本沒有出現過的。

還是看些比較有代表性的例子：梁啓超《新羅馬》第七齣《隱農》外扮加富爾的道白之後，出現了頗為新鮮的道具：「但我加富爾矢志回天，獻身許國，中原多事，來日方長，難道以尺璧光陰竟付諸黃金虛牝！今日去官閒散，正爲預備時期。應擇何途，始宏斯願？待我細想則個。（作默坐介。雜持名片稟呈介。外取名片視介）哦！原來是達志格里阿老丈惠臨，快請進來。」梁啓超《俠情記》第一齣《緯憂》旦扮馬尼他說白之前也出現了極具近代色彩的道具：「（作讀新聞紙介）六月十九日，里阿格蘭共和國起獨立軍，與巴西開戰，有意大利軍人一隊突然相助，奪得巴西兵船一艘，大獲勝仗。（作驚介）嗄！怎麼我意大利還有一群恁般義俠的人，眞算祖國之光了！」蕭山湘靈子（韓茂棠）《軒亭冤》第五齣《創會》寫道：「（雜持新聞紙上）報載中國預備立憲了。（眾起座爭閱看介，小旦取新聞紙朗誦介）立憲立憲，中國竟預備立憲了。」兩劇均以新聞紙（報紙）爲道具。《軒亭冤》第八齣《哭墓》中也有這樣一個片段：

（小旦）你看前面這塊碑兒光滑滑的，字跡都沒有了，風雨摧殘，星霜剝蝕，不知是何人立的。待儂題兩首詞於上，做

個紀念。豈不好麼！（向懷中取鉛筆介，題介）

【鬥黑麻】是我緣乖，是他命劣，歎申江數語，竟成永訣。空中霧，水中月，待返芳魂，憐無絳雪。難禁淚咽，教儂五內裂。我待追到重泉，追到重泉，奈陰陽路別。（再題介）

【前調】跋涉長途，更加病怯。痛捐軀頃刻，含冤負屈。目流淚，頸流血，未得生離，未得死別。鑑湖水竭，龍山一夜裂。傷心黑獄釀成，把冤情細說。

在這一情節片段中，鉛筆作爲道具出現，而且成爲戲劇人物抒情言志的重要線索。

玉橋所著《雲萍影傳奇》上齣《演說》有這樣一段：

（小生西服右手持士的 stion 左手持周五十寸橢圓式西洋鏡上）……（重歎介）咳，咳！難道我三千年之古國，四萬萬的黎元，竟送將那虎那鷹那象，作一頓飽餐不成？（以手拍胸作自負態介）咄！我歪挨克一息尚存，斷不忍看此廢池喬木與橋邊紅藥也。美哉中國之山河！美哉中國之山河！亦知有小生歪挨克其人否？（手舉橢圓鏡向外照介）如若不信，請看此影。（鏡中現浮雲數片，下有流水一灣，水中浮萍萬朵，隨波蕩漾，水上有飛絮幾點，作欲落未落之勢）

同劇下齣寫道：「（旦辮髮眼鏡上）【繞地遊】春雲繚繞，一枕星眸悄，隔窗紗聲聲啼鳥。回身欲泣，翻身狂笑，總嫌塊壘難澆。」此處出現的「士的」（手杖）、橢圓式西洋鏡、眼鏡都是帶有強烈時代

色彩的道具，也給戲曲人物的創造、舞臺手段的運用提供了更爲廣闊的藝術空間。

吳子恒《星劍俠傳奇》第十四齣《星聯》有舞臺說明：「內鐘鳴八句介」。第十五齣《避雨》亦有說明：「內自鳴鐘響十下介」。第二十一齣《遊女》寫道：「（小旦扮美蘭英綠羅衫上）（坐介）（啜茶介）（案上右置琴，左置自鳴鐘）（歎介）【怨回紇】斜撼珍珠箔，低傾瑪瑙杯，淚沾紅袖䩞，恨寫綠琴哀。風靜林還靜，雁來人不來，亂蛩疏雨裏，清漏玉壺催。」多次運用自鳴鐘爲道具，作爲表現時間和空間變化的重要藝術手段，非常自然。感惺《斷頭臺》第四齣《餘情》中，還運用了西洋宴席作爲道具，以烘托場面。劇本寫道：

> （淨）預備大餐，待俺與歐、桑二君飲宴也。（內應）嗱。
> （場上設洋菜席，淨、武生、幫武生各就座介，淨舉杯介）
> 嗣後製造太平，兩君當相助爲理。俺與公等保守自由，同擔
> 義務罷。（武生、幫武生呼介）國家萬歲！內閣萬歲！（撤
> 席，各跳舞下）

上述劇本中出現的，都是一些帶有強烈近代色彩的小型道具，如名片、新聞紙（報紙）、鉛筆、士的（手杖）、西洋鏡、眼鏡、自鳴鐘等，洋席大餐營造了稍大的場面，也是頗爲新奇的。這些物品大多是近代以來出現於中國人社會生活中的，將這些新東西作爲道具寫入傳奇雜劇劇本裏，運用於戲曲舞臺演出中，實在是一個重要的進步。特別需要指出的是，這些道具在劇本中運用得比較自然，

切合劇情需要。有的作品對這些道具的說明非常詳細，使用相當合理，可見作者對這些洋玩意十分瞭解，如《雲萍影》中出現的「周五十寸橢圓式西洋鏡」，非常精確，而且充分運用這一新式道具，展示其獨特之處，劇中出現了西洋鏡中的奇特景象：「鏡中現浮雲數片，下有流水一灣，水中浮萍萬朵，隨波蕩漾，水上有飛絮幾點，作欲落未落之勢」，如此巧妙的表現手法，對戲劇演出也提出了更高的要求，西洋鏡中的景致，只有運用比較先進的表演方法才能傳神地表現出來。

還有一些近代傳奇雜劇劇本，盡可能利用當時無論就中國來說還是就世界來說都可以算作最為先進的物質文明成果，在舞臺上運用了規模巨大的道具，用以表現較為廣闊的戲劇場景，反映發達繁榮的近代社會生活，造成新奇的戲劇效果，這在以往的中國戲曲舞臺上也肯定沒有先例。

惜秋、鞠士、旅生合著《維新夢》第十一齣《驗廠》（筆者按該齣署「旅生續著」）寫道：「（雜扮水手駛船上）（生登舟介）【步步嬌】汽笛嗚嗚煙一點，浪激雙紋碾。回波漾碧天，渺無際，萬水飛過，千山掠遍。彼岸溯葭葭，身輕舟疾如春燕。」吳子恒《星劍俠傳奇》第五齣《雪戰》有這樣一段戲：「【山花子】紅日上，憑榆關萬象皆春，白雪消，那蘆臺一望無塵。暖薰薰，南顧津門，亂紛紛，西盼燕雲。（丑扮火車棧人員上）到天津的客人買票。（副淨）買票介。（同下）（旦領副淨坐火車上）好快呀。霎時間，電掣星奔，飛龍騰躍光閃鱗，參差鳳樓淩紫宸，易水風寒，析木天津。」〔筆者按：此段中「（副淨）買票介」原刊標點有誤，當作「（副淨買票介）」〕同劇第二十五齣《祥鴉》云：「（小生）（扮巡洋艦隊長帶眾上）軍令肅如山，鴻毛命

等閒。夜巡飛電火，風雨海東灣。（持顯微鏡瞭望介）（放電光介）（以硝代電光介）呀，海濤隱約間，似有敵船潛進。我且用無線電達海口炮臺預備。（末引眾扮炮弁上）頃海巡艦員發無線電來告警，口外已有敵船潛入，大家預備轟擊。」

　　而姜繼襄在《漢江淚二本》中，爲了展示五十年後武漢的興旺景象，運用了一切現代化的舞臺手段，想像出一個十分繁榮、非常發達的現代新武漢的景象，其中出現的一系列大型場面（其中有道具、佈景、人物），起到了關鍵性的作用。可以說，這樣的場景在古代戲曲中簡直是不可想像的，而且，據筆者之所見，這樣的表現方法和道具運用在近代傳奇雜劇中也是絕無僅有的：

　　（場上發電燈，設洋樓江岸）……

　　（場上電燈，汽車、馬車、跳舞隊繞下）……

　　（場上汽船繞下）……

　　（場上洋樓、妓女、汽車繞下）……

　　（場上設花園）……

　　（場上設洋行，擡夫齊擁繞下）……

　　（場上設兵輪，放炮繞下）……

　　（場上設煙窗、城幕）……

　　（場上設鐵橋，火車繞下）……

　　上述劇本中出現的輪船、火車、巡洋艦、汽車、馬車、軍艦等等大型或超大型道具，時代特點極其鮮明，工業化色彩相當突出。這一切作爲演出道具出現在戲曲舞臺上，在人們進入近代工業文明

社會以前，簡直是不可想像的。這是中國戲曲舞臺藝術的一個飛躍式的進步，具有重要的戲曲史意義。

傳奇雜劇劇本中出現了如此大型化、現代化的戲劇場面，就必然帶來一個問題：這些場景如何展現在戲曲舞臺上？即便是在今天，要在戲曲舞臺上使用這些道具，展現上述場景，將這些道具一一落實，也是十分困難的，有的幾乎是不可能的。一個可能性最大的方法就是採用中國傳統戲曲中虛擬化、象徵性的手段，不可能、也無必要將它們原原本本地搬到傳奇雜劇舞臺上。儘管如此，這些大型化、現代化道具的出現，打開了傳奇雜劇乃至其他戲曲劇種道具運用、舞臺表演上的新天地。這種變化與傳奇雜劇在近代發生的其他變革一道，對促進中國戲曲的發展，起到了重要的重用。

關於近代傳奇雜劇中使用的道具，筆者以為如下兩個例子有必要予以特別注意，應當進行深入研究。一是傷時子的《蒼鷹擊》，其《領一齣·場白》寫道：

（末道裝白鬚，綸巾羽扇，鶴氅黃絛，扮賽陳摶，倒騎驢從左上，南向大笑三聲，高唱）

【滿江紅】無限鄉心，回首望，忻然色喜。狂笑指山陰道上，鬱蟠奇氣。博浪施椎安足數，陳蕃下榻殊難比。決此君千載有雄名，空餘子。亡國恨，阿誰記？降虜恥，幾時洗？導同胞先路，有人奮起。俊膽渾身如斗擔，血心一顆懸天地。既達吾目的，竭吾才，何妨死！

（唱畢，狂笑墜驢，復狂笑不止介。貼披髮西裝軍服，扮小

唐衢，乘自由車從右上，北向大笑三聲，高唱）

【沁園春】泣抱骷髏，被髮大荒，我心孔悲。痛犬羊九五，暗干正統；虎狼千萬，搏噬遺黎。鉅款朝賞，嚴疆暮割，血產頻捐作贈貽。忍坐視，我河山大好，斷送憑伊！

（唱畢，痛哭下車，復哭不止介）

另一個在道具運用方面顯得特別突出的例子是許之衡所撰《霓裳豔》，其第四齣《徵歌》也有這樣一段戲文：

（老旦）單大人，你不要太性急了，既然節度衙門來調俺們去唱戲，是沒有不去的，到底做壽是那天日子？（丑）就是本月二十五日，現在是二十，只有五天了，坐火車盡來得及，俺等著你們同去。……

（丑）我就住在馬路上高陞旅館，你快點收拾行頭，一起去罷。（老旦）一定不誤。……

（老旦）劉四，姑娘們，俺也同去，你叫一輛大點的車來，好快去趕火車。（雜）是。

（車夫推車上）（老旦）俺們收拾已齊，大家登車同去。

（旦）從命。（登車介）

與上文所述近代傳奇雜劇中出現的多種道具相比，這兩齣戲中出現的道具並無什麼特殊之處，獨特的是在這兩個戲劇片段中道具運用的方式和它們在戲劇舞臺上的作用。這兩齣戲中出現的非常值得重視的道具是「自由車」和車夫所推之「車」，前者是自行車無

疑，後者當是人力洋車。體察這兩個戲劇片段的具體情況，體會作者的創作用意，這裏出現的兩種車很有可能是以實物直接出現在戲劇舞臺上的，至少作者在創作時的用意當是如此的。如果這樣的理解大致不錯的話，那麼，將自行車、人力車等實物作爲道具使用於戲劇舞臺之上，這是戲劇道具發展過程中的一個重大突破，也是中國戲曲演出歷程中一個實質性的進步。

這種以實物爲道具並且眞正運用於戲劇演出之中的作法，在當時和後來都產生了較爲廣泛的影響，成爲一種比較流行的演出方式。直至今天，這種表演方法仍然可以在一些劇種劇目中見到。其實，諸如此類今日的人們看來頗覺新鮮的作法，早在近代戲劇中就已經出現，可以說由來已久。

第三節　舞臺效果

有研究者指出：「上海第一家新式舞臺是 1908 年 7 月在南市十六鋪創立的新舞臺，由京劇演員潘月樵和夏月潤、夏月珊兄弟共同主持創建。……對比舊式舞臺，新舞臺在舞臺設備、燈光、佈景以及觀劇環境各方面確實是有許多先進的地方，製造出一種舊戲園所沒有的新的聲、光、色彩效果，因此立即引起人們的注目。其他戲園紛紛效法，一時上海連續出現了五六家類似的新式戲園。……由於天子腳下正統勢力的強大與頑固，北京的劇場革新要比上海晚上好幾個節拍。北京的第一座新式舞臺——前門外西珠市口建造的第一舞臺，雖然也於 1914 年修建起來，接著又有新明大戲院，它們都改造了舞臺和一些設備，但在管理上仍然是完全舊式的，一直

保留著傳統的茶園方式。」❽這是對上海、北京兩地新式戲劇舞臺創建史實以及使用情況的介紹。

戲曲作為綜合程度很高的舞臺藝術形式，其各個構成要素之間有著十分密切的關係，某一方面發生的變化勢必引起其他方面的相應變化。從現在已知的近代傳奇雜劇劇本的情況來看，可以認為，早在中國新式戲曲舞臺建立之前，中國戲曲舞臺藝術的各個方面已處於重要的發展變化歷程之中。通過對近代傳奇雜劇煙火、燈光、場幕、佈景、旋轉舞臺等演出效果、舞臺設計諸方面情況的考察，可以更真切地認識到這一點，也可以增加一個考察近代戲曲歷史性變革的角度，對全面而深入地認識中國戲曲的近代歷程相當重要。

一、煙火與燈光

煙火是戲曲舞臺效果的一個重要方面，是營造特殊氣氛、創造獨特情境的一種常用手段。近代傳奇雜劇劇本中有不少這方面的材料，從中可以看到戲曲煙火效果變化發展的大致情形。

場上放煙火的例子在近代前期的傳奇雜劇劇本中就已經不難見到。現舉幾例：黃燮清《絳綃記》第一折《龍遊》寫道：「（老旦）隨帶多人，轉恐駭人耳目，我兒不要過慮，俺只帶了素書同行，就此變化去也。（內放煙火，老旦小旦下，雜扮豬婆龍、鯉魚沖上，繞場下。旦）呀，你看母親帶著素書竟自去了。眾水卒，各歸營伍者。」李文翰《紫荊花》第八齣《改聘》有云：「（內吶喊，鬼門放硫黃，雜急上介）

❽　廖奔《中國古代劇場史》，鄭州：中州古籍出版社，1997 年，第 162－163 頁。

員外安人，不好了，廚房火起，快去救火。（場上放硫黃，副淨丑慌下）（淨小丑雜繞場亂搶混下介）（副丑急上）好了好了，幸而救息。呀！不好了！這些聘禮都搶去了！這、這、這怎麼處？」同劇第二十四齣《再造》亦有云：「（內吹打，雲霞煙霧，燕鶯蜂蝶登場安排丹爐，雜扮二小鬼撬紙人躺爐上，土地引小生魂上，淨作勢唱介）【混江龍】你看這魂兒古怪，（場上放流磺，小生跳爐內藏介）竟跳向這八卦爐去投胎。……」魏熙元《儒酸福》卷下《酸痹》一齣開頭就這樣寫道：

> （場後放煙火）（老旦仙裝，袖二金盒，雜扮黑虎，並行上）欲求真訣駐衰顏，終日昏昏醉夢間。舊鬼煩冤新鬼哭，幾堆白骨積如山。……（場右放煙火）（旦豔妝舞袖上）煙消日出不見人，（場左放煙火）（丑醜裝舞衣上）千呼萬喚始出來。……（飛舞一回）（場右放煙火）（旦下）（小旦扮童子筋斗上）（場左放煙火）（丑下）（貼扮童子筋斗上）（合）教主有何驅遣？

　　明確提示運用了煙火的近代傳奇雜劇劇本還有許多，在這些運用煙火的傳奇雜劇中，有的劇本明白標出舞臺上的煙火是通過燃放硫磺製造出來的，有的劇本則沒有明確的說明，想來製造煙火的方法當無大異。戲曲演出中使用煙火，多是特殊情境下的需要。就上述諸劇而言，多是爲了表現仙人、鬼神出現，突然起火等情況，能夠創造出逼真的舞臺效果。特別是《儒酸福》的煙火使用相當充分，煙火從舞臺的後邊、右邊、左邊，再到舞臺的右邊，造成了一個異常奇特的藝術空間，可以想像，這樣的煙火運用帶來的舞臺效

果應當是十分理想的。

在近代中後期的傳奇雜劇中，煙火的使用更加頻繁，表現的場景、內容更加豐富，也帶有愈來愈多的近代生活色彩。也舉幾例：陳嘯廬所著《軒亭血傳奇》《楔子一齣》有云：「（場上放煙火，旦拂塵仙裝扮秋瑾上）【踢繡球】白雲濛濛，環佩天風送。往事春婆一夢，甚人權，天賦重，待同胞喚醒，訣別匆匆。」瀨江濁物的《金鳳釵傳奇》《楔子》也寫道：「（場上放煙火，旦拂塵仙裝扮興娘陰魂手執金鳳釵上）【踢繡球】一片和風，把環佩聲送，身際白雲簇擁。思往事，如春夢，歎人間天上，訣別匆匆。……（繞場行介）（場上放煙火旦下）。」這是爲了營造仙人出現的特殊環境，造成一種奇特效果而使用煙火。

吳子恒《星劍俠傳奇》第三十四齣《北上》云：「（內作眾鬼號啕介）（淨）咦，鬼哭，鬼哭，【五更轉】夜昏黃，燈火光浮動。（指天介）月朦朦，雨濛濛，天陰鬼哭，鬼哭聲悲痛。何處是碧漲清淮，白雲荒隴。北邙多少高低塚，青磷一片，一片松楸擁。（臺口放鬼火介）不由人，魄悸魂驚，髮毛都竦。」同劇第四十二齣《祭劍》亦有云：「（臺內鼓聲作雷鳴介，臺中放硝磺作電光介，丑擎傘做醜態介）哎喲，風伯清塵，哎喲，雨師灑路，噯喲喲，雪公車迓，電母鏡明。咳，咳，怎麼這樣喜期？怎麼這樣喜期？」前者是爲表現鬼的出現而使用煙火，與鬼的哭聲配合，鬼哭與鬼火相映，造成十分恐怖的氣氛。後者是表現雷鳴電閃的情景，創造特殊的天氣環境，作者還特別詳細地寫道此處的電光是「放硝磺」造成的，提示了造成這種舞臺效果的具體方法。

秋江居士（文鏡堂）原著、西神殘客（王蘊章）補訂的《蘇臺雪傳

奇》第十齣《殉丹》也寫道：「（臺上放煙火介）（生）這丹陽城中火起，果然賊兵進城，和大帥不知怎樣了。」孫寶鏡著《鬼磷寒》第一齣《城陷》開頭有云：「（內擂鼓放煙火吶喊介）【杏花天】（淨滿裝紅頂花翎，眾軍士奇形醜類引上）萬山深處狼豺群，腥風血雨迷魂陣。從來歷數全無憑，村中無犬狗稱尊。」這兩個使用煙火的例子，一為表現起火的場面，一為描繪戰爭場景，很好地烘托了舞臺氣氛。陳栩《桐花牋傳奇》第四齣《絡鵑》云：「（內焰火，兩童子捧雲燈上，雲童鐲鼓，又兩童子捧雲燈上，穿場介，又四童子捧雲燈上，共舞介，作一字介，作天字介，作雲字介，作氣字介，忽改作雲衢兩道，童子均蹲伏燈背）（二貼持簫捧笙引生旦攜手上）（八雲燈分擁前後）。」王增年著《暗香媒》第十二齣《山市》云：「（臺上放煙火，眾各跳舞介）（副淨外）妙嘎！」都是用煙火表現奢侈豪華、歡樂喜慶的場景。

傷時子《蒼鷹擊》第五齣《羨鄰》寫道：「（場上放煙火，做汽車抵埠介。生西裝乘汽車上，白）旃裘穢宸極，毒痛三百年。赤縣恣宰割，蒼生肆劉虔。火熱水益深，人怒天為鄰。一夫攘臂起，發難開其先。陳勝首亡聚，馬燧始謀燕。擬諸點將錄，晁蓋將毋然？」用放煙火製造出汽車到達時的煙塵，比較逼真。以煙火描摹汽車出現的效果，這種方法在進入近代社會以前，是不曾出現過的。陳尺山《麻瘋女傳奇》第十六齣《抵淮》則寫道：「（臺上作大磷火猛閃，末拂袖，旦羣幾跌介）（末虛下）（旦驚四顧介）噯呀，剛才青光一閃，爹爹那裏去呀？」在「大磷火猛閃」的情況下，一個人暗自下場，造成一人突然不見的情景，收到奇幻突兀的舞臺效果。

陳翠娜《焚琴記》第八齣《焚琴》中的煙火運用也比較特殊，劇本寫道：

（場上佈廟景，廟外有羊腸細徑，中隔牆一架）（內吶喊放火焰介）（小生跌仆上）哎嚇！

【南仙呂入雙調引子】【繞地遊】天旋地轉，人影如麻亂，火熾通明殿，釜底游魚，幕堂巢燕，活生生將人作鮓煎。（叩神介）

【步步嬌】望爾慈悲將人念。（放焰火介）（小生倒跌介）哎嚇，棟折梁先斷。（逃介）焦焰穿衣，火鴉迷眼，骨髓盡如煎，烈烘烘到處烽煙滿。（逃下，火焰追下）

隨著戲劇人物活動地點的變化，火焰也從臺後燃至臺前，當人物逃下舞臺時，火焰也追隨而去。煙火不僅很好地起到營造環境、烘托氣氛的作用，從煙火使用的技術性因素來看，也達到了相當高的水平。

另有兩個劇本中表現的舞臺效果比較特殊，在近代傳奇雜劇中相當罕見，有予以特別注意的必要。顧隨《飛將軍百戰不封侯》第一折有云：「（末作放箭科，臺上作火花四射科，末云）呀，（唱）【元和令】錚然鐵石鳴，忽地火花燦。（馬嘶科，末唱）這馬啊，長嘶大叫兩三番，幾曾經這樣的潑毛團，敢他真石樣堅。」這是表現飛將軍李廣騎馬射虎的情景。為展現將軍的膂力過人、勇猛無敵，將軍放出一箭之後，運用舞臺煙火，造成火花四射的效果，非常新穎貼切。另一劇本是吳興太瘦生的《防城血傳奇》，其第十五齣《完忠》寫道：「（丑將官擁生等，隊子擁正旦等上）（吶喊介）（放槍介）（場上煙薰不辨人面，外等暗下）（煙散副淨等統場介）」。為了逼真地表現戰爭中的場景，收到最佳的舞臺效果，作者設計了在開槍之後出現「場

上不辨人面」的煙火效果，戰爭氣氛極其濃烈。筆者所見近代傳奇雜劇中這樣的例子不多，但僅此兩例即已可見當時戲劇煙火效果的運用已經達到了相當高的水平。

近代前期的傳奇雜劇中，較難看出舞臺演出時燈光使用的情況，這大概與當時物質條件、演出環境等的限制有關。到了近代中後期，由於物質條件的大幅度提高，演出環境的日益完善，特別是電燈被愈來愈多的人們所使用，傳奇雜劇的燈光運用情況發生了重大的變化，實現了從前所沒有的舞臺效果。一部分近代傳奇雜劇劇本清楚地標出電燈使用於舞臺之上，而且就筆者見聞所及，可以認為近代傳奇雜劇中電燈燈光的使用相當成功。

姜繼襄在所作《漢江淚二本》中，為展示五十年後新武漢的興旺景象，運用了當時可以使用的一切現代化的舞臺手段，上文已經提到。由上文所引舞臺說明中可知，此劇中電燈的使用也相當突出。在這段並不算長的舞臺說明中，作者驅使了當時可以想像的一切現代化場景，其中兩次展示了電燈的作用。如果說《漢江淚二本》中電燈的使用還主要停留在一般水平上，只是電燈在舞臺上出現的話，那麼，烏台的《秣陵血傳奇》就使電燈的奇幻效果比較充分地發揮出來了。該劇第九齣《血書》中是這樣進行舞臺設計的：

> （場上設假山一座，電燈變色，摹寫田間夜景，旦抱小孩急上）噯，我奔馳一天，不曾歇氣，還在這荒郊曠野之中。你看這陰霾密佈，煙草迷離，瑟瑟秋風來，不寒而栗。嬌兒，這就是母子別離的所在也。

這裏出現的電燈在改變顏色，用以描摹田野景象，與其他舞臺藝術手段一道，營造了一個淒迷陰暗的荒郊曠野氣氛，可以收到預期的舞臺效果。

隨著時間的推移，電燈在傳奇雜劇舞臺上的運用愈來愈巧妙，愈來愈充分，戲劇演出的舞臺效果也會不斷提高。錢稻孫所著《但丁夢雜劇》就充分體現了這種進步。該劇第一齣《魂遊》中有這樣一個片段：

> 【仙呂點絳唇】我則當世路流邅，驀地裏半途迷眩，在幽林轉，端的是魄散魂飛，知甚時，把直道拋離遠。
>
> （場燈猝息，但丁暗下。藍幕起處，露見畫幕，上畫深山，極榛莽之致，惟右上一角，略見玄天。幕後備燈不燃，場左右列翼屏，均畫作高樹。場中椅案均撤，沿臺足燈半數放明。但丁加赤兜赤氅，由左翼屏間做科上唱）
>
> 【混江龍】兀被那驚惶縈胃，心湖（引者按此字當係潮字之誤）浪湧夜無眠，則使我肝腸裂遍，毛骨森然。（幕後燈明，沿臺足燈齊明，但丁帶云）哦，可是好了，看前方一山高聳，被著星光，兀的不是出了幽林，來到山麓了也。（唱）卻喜得候轉陽和初日馭，天生麗景眾星躔，他那裏分明是啓愚蒙，我這裏不由地興崇願。（帶云）念我辛苦終宵，方得脫卻憂患，如今不免有些困乏起來，且待我呵，（唱）稍蘇疲倦，步上層巔。

在但丁演唱完畢之後，原來場內點亮的電燈突然熄滅，但丁暗下。

然後藍幕漸起，轉入另外一個戲劇場景。此時場幕背後的電燈沒有燃亮，只有沿舞臺的足燈有一半亮著，燈光與深山佈景、高樹翼屏造成一種榛莽曠野的環境。此時但丁再次上場，在演唱第二支曲子過程中，燈光發生變化，先是幕後燈放明，然後是沿舞臺的足燈齊明，以此表現時間和空間的轉移，收到極好的劇場效果。

在這裏，劇場內燈光的使用已經達到了相當高的水平，燈光有多種變化形式，與戲劇情節、人物活動、環境氣氛密切結合。筆者所見的近代傳奇雜劇中僅此一例，可以說此劇在燈光運用方面代表了近代傳奇雜劇的最高成就。戲劇燈光的運用能達到如此成熟的水平，固然與該劇比較晚出有關，更與作者對西方戲劇的深入瞭解密不可分。

二、場幕和佈景

在中國傳統的戲曲演出中，舞臺基本上是一個空臺，並沒有設立場幕的習慣，在演出中也就當然沒有場幕發揮作用的可能性了。因此在清中葉以前的許多傳奇雜劇劇本中，幾乎看不到關於場幕的舞臺說明。這種情況，一直延續到近代前期的戲曲創作和演出中。今天在產生於近代前期半個世紀左右時間裏的傳奇雜劇劇本中，也幾乎看不到關於傳奇雜劇演出中場幕運用的標誌或說明。這種情況表明當時的戲曲演出仍然行進在以繼承傳統方式為主的道路上，也表明場幕出現於傳奇雜劇劇本並運用於舞臺演出，發生於傳奇雜劇受到外來戲劇文化影響，戲劇舞臺演出發生重大變革的過程之中。

進入二十世紀之後，中國戲曲許多方面發生著深刻的變化，傳奇雜劇的演出也出現了不少新的方式，舞臺效果方面同樣出現了新

的面貌，場幕比較經常地使用，就是其中的一個內容。

在近代中後期的傳奇雜劇劇本中，已經不難見到運用場幕的例子。陳栩《桐花牋傳奇》第四齣《絡鴇》寫道：「（小生撿視驚介）嚇，卻當眞的是雪花銀鍒！（生小旦旦齊趨視作驚異介）（場幕卷起，八雲燈擁蕭史弄玉登臺，下視笑介）。」這是運用場幕變換舞臺場景。吳子恒《星劍俠傳奇》第十二齣《說劍》有云：「（外扮術士上，臺左設布帷作城介）（外登城遠望介）（指介）那山中虹霓散彩，天地之淫氣，蘊天地之殺氣，散而爲天地祥和之氣。我望氣而知有奇女子必在此中，待我前去看來。（下城介）。」場幕在這裏構成了虛擬化的城牆。上引錢稻孫《但丁夢雜劇》第一齣《魂遊》中也形成了場幕與佈景、燈光相配合的效果，且有相當詳細的舞臺說明：「場燈猝息，但丁暗下。藍幕起處，露見畫幕，上畫深山，極榛莽之致，惟右上一角，略見玄天。幕後備燈不燃，場左右列翼屏，均畫作高樹。場中椅案均撤，沿臺足燈半數放明。但丁加赤兜赤氅，由左翼屏間做科上唱……幕後燈明，沿臺足燈齊明……。」場幕在此成爲重要的舞臺手段之一，與其他表現方法一起構成了戲劇人物和情節所需要的特定時空環境。

陳尺山在《麻瘋女傳奇》第十八齣《求醫》中，相當頻繁地使用了場幕：

（幕啓）（旦倚榻畔方几，支頤坐介）（生近旦耳語介）

（副末請淨就診介）（淨就診，細詢病狀畢，起立介）

（淨）此病原不累贅，只怕拖延太久，有些棘手罷咧。待咱出外寫方配藥者。（副末、生導淨下）（幕復閉）……（幕

啓，旦偎衾靠榻，半臥半坐呻吟介）（副末、生引丑
上）……（副末、生引丑下）（幕復閉）……（幕啓）（旦
倚枕呻吟，生坐在榻旁撫慰介）……（生輕輕撫摩介）（旦
閉目入睡介）（幕復閉）

這是在同一齣戲中多次出現幕啓幕閉的典型例子。場幕在這裏已經
成爲更換舞臺場景、推進戲劇情節的最重要手段。烏台所作《秣陵
血傳奇》第三齣結束時也寫道：「（正是）閱獄於今二十年，官夫都
是賊心肝。只餘此老天良在，不種人間三字冤。（下）（閉幕）」。
閉幕成爲完成一個情節段落、一齣戲結束時的重要標誌，這已經與
今天的戲曲演出非常接近了。

　　近代傳奇雜劇舞臺效果的另外一個重要內容是佈景的運用。與
場幕的情形相似，中國傳統的戲曲舞臺上沒有設置佈景的習慣，戲
曲演出中當然不會有人注意到佈景的作用。佈景在中國傳統戲曲中
很不發達的狀況由來已久，至少這種舞臺藝術形式在中國戲曲史進
入近代以前沒有得到充分的發展。在今天見到的近代前期的傳奇雜
劇劇本中，關於舞臺佈景的標誌、說明文字幾乎沒有。只是到了二
十世紀初期之後，由於受到外國戲劇表演方式的影響和啓發，傳統
的傳奇雜劇內部也有對於佈景的需要，在戲曲表演的諸多方面共同
發生變化的環境中，關於舞臺佈景的說明才出現於傳奇雜劇劇本
中。在演出這些劇目的時候，戲曲舞臺上也必須使用佈景了。

　　上文所述錢稻孫《但丁夢雜劇》中有使用佈景的清楚說明，該
劇第一齣《魂遊》中有云：「場燈猝息，但丁暗下。藍幕起處，露
見畫幕，上畫深山，極榛莽之致，惟右上一角，略見玄天。幕後備

燈不燃，場左右列翼屏，均畫作高樹。場中椅案均撤，沿臺足燈半
數放明。但丁加赤兜赤氅，由左翼屏間做科上唱……」不僅有對
佈景的清楚說明，而且詳細描述了佈景所畫的內容、顏色、氣勢
等。除佈景之外，舞臺左右兩側還排列著屏風，上畫高樹，起到與
佈景同樣的作用。而且，佈景上表現的深山的蒼莽景象與畫屏上的
高大樹木，兩種佈景遠近對比，錯落有致，相應成趣。可以想見，
這樣的佈景設計一定會收到極好的舞臺效果。

　　除此之外，運用佈景的近代傳奇雜劇劇本還有不少，再舉幾
例：陳翠娜《焚琴記》第八齣《焚琴》有云：「（場上佈廟景，廟外有
羊腸細徑，中隔牆一架）（內吶喊放火焰介）（小生跌仆上）哎嚇！【南仙呂
入雙調引子】【繞地遊】天旋地轉，人影如麻亂，火燄通明殿，釜
底游魚，幕堂巢燕，活生生將人作鮓煎。（叩神介）【步步嬌】望爾
慈悲將人念。（放焰火介）（小生倒跌介）哎嚇，棟折梁先斷。（逃介）
焦焰穿衣，火鴉迷眼，骨髓盡如煎，烈烘烘到處烽煙滿。（逃下，火
焰追下）。」比較詳細地描述出佈景的內容，可觀可感，通過佈景將
戲曲故事發生的場景逼真地傳達出來，收到理想的舞臺效果。

　　陳尺山大概是近代傳奇雜劇作家中最善於運用佈景藝術的一
位，在他的作品中佈景運用的頻率、範圍都是空前的，他戲曲劇本
中佈景設計的準確程度與傳神程度，也達到了當時的最高水準。他
的《孟諧傳奇》中有這樣一些關於佈景的舞臺說明：

　　（臺上佈野色，懸嚴晚照，平野疏林，景象蕭瑟）（淨武
　裝，扮馮婦，坐自拉繮雙輪車上）
　　【仙呂】【點絳唇】雁肅風高，疏林衰草秋光老，落日鞭

鞘，問何處停驂好？……（臺上佈危崖峭壁，叢樹陰林，丑扮斑斕猛虎，躍下打滾介）❾

（臺上佈小園晚景，短牆一帶，矮樹數株，縷縷炊煙，疏疏籬落，籬間豚柵雞塒，隨便位置）❿

（臺上佈圍場景，武旦獵裝背弓矢坐車中，武生擎鞭執彎跨車沿，緩緩上，繞場行介）（武生指點介）你瞧前面好野景也呵！……（舞臺再轉）……（舞臺三轉）（臺上現獵場前景，武生御武旦上）（繞場疾走介）（武旦）呀，阿良，你今天的御法，有點神出鬼沒了。（武生）呀，阿奚，你不要讚我御法，留心射獵罷。⓫

　　陳尺山的另一部戲曲作品《麻瘋女傳奇》也較好地運用了佈景。該劇第十六齣《抵淮》寫道：「（臺上佈野景，河流屈曲，野樹蕭疏）（末短衣背囊，旦亂頭破衣同上）【如夢令】（末）汗漫江湖如戲，（旦）冷飯殘羹風味。（末）零落已多時，（旦）屈指一年將至。（末）慚愧慚愧，（旦）今日權收眼淚。」

　　陳尺山的傳奇劇本中運用佈景相當多，而且對佈景的說明非常詳細，便於依照設計、付諸舞臺演出。由此可知陳尺山是一位十分重視戲曲舞臺演出效果的戲曲家。尤其獨特的是，他的戲劇佈景說明文字帶有濃厚的詩情畫意，從佈景的色彩、佈局、構圖到承載這

❾　《盂諧傳奇》第二齣《搏虎》開頭，上海：中華書局，民國五年刊本。
❿　《盂諧傳奇》第三齣《攘雞》，上海：中華書局，民國五年刊本。
⓫　《盂諧傳奇》第六齣《獲禽》，上海：中華書局，民國五年刊本。

些舞臺說明的文字，都非常講究，閱讀這些舞臺說明，也能獲得藝術美的享受，這在近代傳奇雜劇作家中是絕無僅有的。

三、旋轉舞臺

由於中國戲曲具有與市井文化關係極為密切的民間性品格，使得它的演出場所相當隨意，中國戲曲的演出長期以來就具有牽索為坪、隨地作場、勾欄演出的習慣。與此相聯繫，中國的戲曲舞臺基本上是一個一面為後臺、三面面臨觀眾的空臺，主要的特徵是臺上沒有任何背景與道具，沒有佈景，也沒有幕布。在長期的戲曲發展歷程中，中國的戲臺也在不斷地發展變化，也形成了不同的地方特色。隨著社會文化的發展，戲曲舞臺也漸趨完善，但是中國戲曲舞臺的「空臺」、「裸臺」特徵沒有實質性的改變。

進入近代之後，由於物質文化與精神文化的高速發展，中外文化交流的日益頻繁與加深，特別是外國戲劇文化的影響，大大促進了古老的中國戲曲在各個方面發生重大的變革。戲曲舞臺的變化就是這一系列重要變革中的一個方面。

周貽白曾經指出：「入民國後，海上戲園逐漸參合歐美劇場式樣，如馬蹄式舞臺，斜坡式客座，已極普遍。近年又有以門窗式舞臺演皮黃劇者，則電影場與劇場已無顯明差別了。」**⓬**這種變化在一些近代傳奇雜劇劇本中也有所表現。上文所述近代傳奇雜劇舞臺藝術多方面的變化，如服裝、道具、煙火、燈光、場幕、佈景等各個方面出現的重要變革和新的舞臺藝術手段的使用，都是與戲曲舞

⓬　《中國戲劇史》，上海：中華書局，1953 年，第 740 頁。

臺本身的變革和創新密切相關的，也就是說，許多新的舞臺藝術手段就是與新的演出場所相適應、相配合的。而新式劇場的出現，必然要求戲曲舞臺藝術的各個方面均與之配套。從以上所舉劇目的一些舞臺演出說明中可以看出，作者在進行創作時，心目中設想的演出場所已經不是中國舊式的戲園、戲臺，而是深受外國戲劇文化影響的新式劇場和舞臺；上述劇目中的不少舞臺藝術內容已經無法在中國傳統的戲園、戲臺演出完成了。

日本戲劇的旋轉舞臺是很有特色的，黃遵憲在《日本雜事詩》和《日本國志》中就曾相當詳細地記載描述了日本戲劇演出中旋轉舞臺、佈景、場幕等的使用情況。《日本雜事詩》定本第 160 首詠「芝居」云：「玉簫聲里錦屏舒，鐵板敲停上舞初。阿母含辛兒忍淚，歸來重對話芝居。」詩注有云：「俗喜觀優，場屋可容千餘人。每一齣止，張幕護之，綽板亂敲，撤幕復出。亦演古事，小大陳列之物，皆惟妙惟肖。場下施轉輪，裝束於內，輪轉則上場矣。」[13]《日本國志·禮俗志》記載得更加詳細：「演戲國語謂之芝居，因舊舞於興福寺門前生芝之地，故名。闢地為廣場，可容千餘人。場中為方罫形，每方鋪紅氈毹，坐容四人。場之正面為臺，場下施大轉輪，輪轉則前齣下場，後齣上場矣。場之階下為橋，亦有由階下上場者。場護以巨幕，綽板亂敲，撤幕戲作。每一齣止，幕復下垂。每日始卯終酉。鼓聲始震，例為三番叟舞，七福神舞，猩猩舞，次演古事。場中陳列之物，一一皆惟妙惟肖。即山林樓

[13] 《日本雜事詩（廣注）》，《走向世界叢書》合訂本，長沙：嶽麓書社，1985 年，第 751 頁。

閣，亦復架木插樹，以擬似之。……觀者多攜家室，婦女最多。每演至妙處，則拍掌喝采之聲，看棚殆若震陷；或演危苦幽怨之事，婦女皆揮涕飲泣，以助其哀。其鐵石心腸之人，每每含辛以爲淚，否則眾訾其無情。優人聲價之重，直與王公爭衡，婦女無不傾倒者。」❶值得特別指出的是，黃遵憲對日本戲劇演出場所、觀眾反應、演員地位等問題都作了全面而詳細的描述，對場幕使用、佈景設置、旋轉舞臺，劇目安排等的介紹，尤有新人耳目之感，代表著當時中國人對日本戲劇認識和了解的水平。

　　日本戲劇演出中使用的旋轉舞臺後來也傳入了中國，而且在民國初年流行一時。周貽白就曾說過：「民國初年，上海且曾風行所謂旋轉舞臺，其法蓋仿自日本，一時漢口、長沙，相率效法。近雖不復有此，亦舞臺建築上一種變遷。」❶關於旋轉舞臺引入中國並且流行一時的情形，徐半梅也曾回憶說：「日本的轉臺，本來用於迅速調換佈景，在臺上正反面都搭了佈景，譬如正面甲景，背面乙景，到正面的戲一完，舞臺就轉過來，甲景便變成乙景了，但是十六鋪新舞臺，雖然造了轉臺，並不作調換佈景之用，例如演《斗牛宮》，便由二十八宿站立在這圓形地板的邊上，由臺板轉動，把這二十八宿，宛如走馬燈似的，可以介紹給觀眾了。還有一齣叫《大少爺拉東洋車》的戲，在最後，這大少爺拉了東洋車，舞臺轉動，大少爺拉著車子，兩足疾走，人還是在原處，地板在那裏動。轉臺

❶　《日本國志》卷三十六，光緒二十四年上海圖書集成印書局刊本。

❶　《中國戲劇史》，上海：中華書局，1953年，第742頁。

的用處，賣野人頭而已。」⑯還有學者在此基礎上進一步指出：
「新式舞臺片面求新求異、對於國外劇場設備不顧本質強行為我所
用的情況也有。例如它的轉臺不是為換景服務的，而是用來製造演
出中的突發效果，已經失去了轉臺的本來意義。」⑰這些論述從不
同角度說明了旋轉舞臺的來歷、在中國的流行情況及其作用發生的
變化，也透露出中國戲曲舞臺藝術發生實質性變革過程中出現的一
些新情況、新問題。

　　需要進一步指出的是，這種從日本引進的旋轉舞臺也曾經出現
於近代傳奇雜劇劇本之中，而且，從劇本提供的情況來判斷，旋轉
舞臺的運用相當妥當，也相當成熟，與徐半梅回憶中所說「賣野人
頭」的現象大不相同，也並沒有像有的學者所說那樣失去了旋轉舞
臺的本來意義。由此推想，旋轉舞臺也很有可能曾經使用於傳奇雜
劇的舞臺演出之中，至少劇作家在創作過程中，心目中擬想的演出
場所當具備旋轉舞臺這種相當現代化的演出條件。

　　這在部分近代傳奇雜劇劇本中可以清楚地看到。陳尺山《麻瘋
女傳奇》第十七齣《重逢》寫道：「（舞臺三轉）（臺上飾庵堂，琉璃佛
火，馥鬱栴檀，貼扮老尼禮佛誦經，旦背倚堂側欄干，低頭若有所思介）（生上敲
門介）（貼停止誦經出問介）誰呀？（生白）老師父開門，俺陳綺呀。」
同劇第二十二齣《驚蟒》寫道：

⑯　《話劇創始期回憶錄》，北京：中國戲劇出版社，1957 年，第 20 頁。
⑰　廖奔《中國古代劇場史》，鄭州：中州古籍出版社，1997 年，第 163
　　頁。

（旦）（掩淚介）呀，儂家何不就在家中致祭，稍盡寸心也好，只惜這裏沒有預備祭品奈何？（停思介）呵，有了！古人潢汙行潦，蘊藻蘋繁，尚且可羞可薦，何況這裏後面套間，十數酒罋，都是滿滿的釀成好酒，我這裏香燭茶點都有了，難道不是現成的祭品？儂家何不就在那裏致祭呢？（作開門介）（舞臺旋轉）（臺上飾小套間，左壁牆邊，排列大酒罋十餘個，罋蓋上散置零星器具，縱橫無序）（旦在右邊案上，燃燭焚香，排設糕點畢，取杯到罋內把酒，向案前奠拜介）

非常清楚，作者在此劇中，較好地運用了旋轉舞臺，其功用主要是迅速而流暢地更換舞臺佈景，這樣使用旋轉舞臺與它的本來功用非常一致，與上引徐半梅所述轉臺使用過程中變形變味的情形大不相同。

　　同為陳尺山所著的《孟諧傳奇》不僅多次運用了旋轉舞臺，而且運用得非常圓熟，更加充分，很好地展現了旋轉舞臺的優點，實現了比較理想的戲劇效果。該劇第二齣《搏虎》寫道：「（舞臺旋轉）（臺上佈危崖峭壁，叢樹陰林，丑扮斑斕猛虎，躍下打滾介）」。第三齣《攘雞》寫道：「（舞臺旋轉）（臺上佈小圃晚景，短牆一帶，矮樹數林，縷縷炊煙，疏疏籬落，籬間豚柵雞塒，隨便位置）……（舞臺再轉）（外扮鄰翁扶杖上）」。第四齣《食鵝》有云：「（舞臺旋轉）（淨扮田戩上）……（舞臺再轉）（臺上設餐案，雜捧熟鵝飯菜上，陳列介）」。第六齣《獲禽》中，對旋轉舞臺的說明更加詳細而具體：

（舞臺旋轉）（臺上佈圍場景，武旦獵裝背弓矢坐車中，武
生擎鞭執彎跨車沿，緩緩上，繞場行介）（武生指點介）你
瞧前面好野景也呵！……（驅車徐下）（舞臺再轉）（武生
上）我王良無端給嬖奚拉一日車兒，惹得晦氣不少。昨日有
人告我說，這匹夫因爲不獲一禽，回報簡子，說我是天下第
一賤工。……（舞臺三轉）（臺上現獵場前景，武生御武旦
上）（繞場疾走介）（武旦）呀，阿良，你今天的御法，有
點神出鬼沒了。（武生）呀，阿奚，你不要讚我御法，留心
射獵罷。

舞臺從一轉、二轉再到三轉，每一次轉動，都是戲劇場景的一個變
化，舞臺空間的轉換、佈景的轉換都達到了妙合無痕的程度，代表
了近代傳奇雜劇運用旋轉舞臺的最高成就。

筆者所見的近代傳奇雜劇劇本中，留下關於旋轉舞臺資料的僅
有陳尺山一人創作的兩部作品，可以說是絕無僅有。這一方面說明
近代傳奇雜劇中有關旋轉舞臺資料的珍貴，可見這位戲曲家積極借
鑒外國戲劇之所長、大膽創新探索的可貴品質；另一方面，也表明
在傳奇雜劇中運用轉臺還是比較初步的嘗試，還沒有廣泛地運用到
傳奇雜劇的舞臺演出之中。但無論如何，旋轉舞臺在傳奇雜劇演出
中的運用，給中國傳統戲曲舞臺藝術帶來的革新是飛躍式的、革命
性的，它必將帶來中國戲曲其他方面的重大變革，爲傳統戲曲走向
現代戲劇做好必要的鋪墊與過渡，提供愈來愈多的契機。因此，旋
轉舞臺在傳奇雜劇劇本、舞臺演出中的出現，具有十分重要的戲曲
史意義。

以上僅就目前所掌握的資料，從幾個主要方面對近代傳奇雜劇的舞臺藝術變革與創新進行了初步的考察，從這一相當粗略而簡單的討論中可以取得這樣的基本認識：

(1)近代傳奇雜劇舞臺藝術的諸多方面在這並不算很長的時間裏，發生了非常深刻、空前全面的變革，這種種變革不僅在中國近代戲曲史、中國近代文學史上是令人矚目的，即使是將其置於整個中國戲曲和文學的發展歷程中去認識，這種變革也是非常巨大、非常深刻的。它的戲曲史意義和文學史意義都特別深遠，它表明中國戲曲的古典時代已經結束，一個綜合古今中外、創造戲劇新格局的新時代即將開始。

(2)近代傳奇雜劇舞臺藝術變革的過程，一方面是對中國戲曲舞臺藝術傳統的繼承與改造，這是一個在新的文化史背景與戲劇史背景下的自我更新過程；另一方面，也是對外國戲劇舞臺藝術的優長之處的積極學習、努力借鑒，這是一個在古今中外文化的交彙與衝突中，重新選擇戲曲發展道路、確立新的戲劇格局的過程。就近代傳奇雜劇的發展來說，兩者同樣必不可少，但是從戲曲舞臺藝術所發生的重大變革的角度來考察，外國戲劇、外來文化的影響對近代傳奇雜劇舞臺藝術革命性變革的作用或許更明顯一些。

(3)近代傳奇雜劇的其他方面也不同程度地留下了外國戲劇、外來文化影響的痕跡，這是中國近代戲曲區別於古代戲曲的重要特徵之一，也是中國近代戲曲時代性發展的必然結果。從與外國戲劇、外來文化的關聯上看，近代傳奇雜劇舞臺藝術方面接受的外來影響，顯得比近代傳奇雜劇的其他任何方面都要突出一些。近代傳奇雜劇舞臺藝術方面在外國戲劇影響之下最爲引人注目的變化，是傳

統的虛擬性、寫意性成分在舞臺演出中有所減少，而摹擬性、寫實性比重明顯增加。這種變化其實也透露出傳統戲曲觀念逐漸發生轉變、現代戲劇觀念開始建立的重要的戲曲史資訊。

(4)與近代傳奇雜劇其他方面的重要變革相一致，近代傳奇雜劇的舞臺藝術革新，是中國近代戲曲取得的一個方面的重要成果，也是中國傳統戲曲走向現代戲劇這一文化歷程中的重要組成部分。這些變革在戲劇史意義上構成了古典戲曲向現代戲劇演進過程中的一道津梁，打開了中國戲曲學習外國戲劇、走向世界戲劇體系的一扇窗口，在整個中國戲劇發展史上具有承前啓後、繼往開來的重要地位。

第九章　新見劇本介紹與
有關史實考辨

　　無論是就中國戲曲史研究而言，還是就中國文學史研究而言，近代傳奇雜劇都是一個異常冷清、極其荒蕪的領域，與其應有的戲曲史、文學史地位極不相稱。學科建設、學術研究中最基本、最重要的文獻資料、主要史實的調查、整理、釐定工作尚未充分進行。凡此種種，都不能不極大地限制研究工作的發展。筆者近年來曾在數家圖書館訪求有關資料，研讀近代傳奇雜劇作品及其他相關文獻，在此過程中，發現重要戲曲史料數種，對學術界尚未解決或存在分歧的若干問題亦有所探索。現就所掌握材料，對此作一初步考辨介紹。本章內容主要分為三部分：一為新見近代傳奇雜劇劇本的介紹說明；二為稀見近代傳奇雜劇的補充說明；三為目前尚未解決的若干近代戲曲作家作品問題的考證辨析。

第一節　關於新見近代傳奇雜劇十三種

　　到目前為止，已經出版了相當數量、具有較高學術水準的中國戲曲研究著作和工具書，也反映了近代戲曲研究領域的總體水平和

主要成就，如：阿英編《晚清戲曲小說目》（上海：上海文藝聯合出版社，1954 年 8 月）、梁淑安、姚柯夫編著《中國近代傳奇雜劇經眼錄》（北京：書目文獻出版社，1996 年 10 月）、張棣華著《善本劇曲經眼錄》（臺北：文史哲出版社，1976 年 6 月）、傅惜華著《清代雜劇全目》（北京：人民文學出版社，1981 年 2 月）、莊一拂編著《古典戲曲存目彙考》（上海：上海古籍出版社，1982 年 12 月）、曾永義著《清代雜劇概論》（載《中國古典戲劇論集》，臺北：聯經出版事業公司，1975 年 10 月）、《中國大百科全書·戲曲曲藝》（北京、上海：中國大百科全書出版社，1983 年 8 月）、郭英德編著《明清傳奇敘錄》（石家莊：河北教育出版社，1997 年 7 月）、李修生主編《古本戲曲劇目提要》（北京：文化藝術出版社，1997 年 12 月）、齊森華、陳多、葉長海主編《中國曲學大辭典》（杭州：浙江教育出版社，1997 年 12 月）等。一些重要的中國文學工具書，也包含一些關於近代戲曲的內容，如錢仲聯、傅璇琮、王運熙、章培恒、陳伯海、鮑克怡任總主編的《中國文學大辭典》（上海：上海辭書出版社，1997 年 7 月）、孫文光主編《中國近代文學大辭典》（合肥：黃山書社，1995 年 12 月）、《中國大百科全書·中國文學》（北京、上海：中國大百科全書出版社，1986 年 11 月）等。從近代傳奇雜劇研究的角度來看，也完全可以認為，這些著作基本上代表了目前學術研究進展的狀況和已有的文獻水平。

本節所述如下十三種近代傳奇雜劇劇本，均未見上述著作或工具書著錄，亦未見其他戲曲研究著作、文章予以專門論述，可以認為是新發現的近代傳奇雜劇劇本。下面作一簡單介紹。

一、《橫塘夢傳奇》

　　《橫塘夢傳奇》，作者署「古鹽官愚盦主人填詞」，載《集成報》（北京：中華書局，1991 年影印本）第二十四冊至第三十四冊，刊行時間爲光緒二十三年十二月初五日（1897 年 12 月 28 日）至光緒二十四年閏三月廿五日（1898 年 5 月 15 日）。據《集成報》第二十四冊所刊《橫塘夢傳奇目錄》可知，全劇分四卷，凡三十二齣，前有「卷首楔夢」，後有「卷尾結夢」，若將此二齣計入，全劇則有三十四齣。如卷首《楔夢》副末道白可信，則可知此劇已全部寫完，凡四萬餘言。然今見《集成報》僅至第三十四冊爲止，所見該報連載此劇亦至此期，僅刊至第十七齣，按齣目計算，恰好一半，未完，其後遂不復可見。從劇中所寫內容，如南海粵王進攻浙西、鄉紳舉辦團練、船家過鴉片癮、官員無才無德等來看，可以判斷此劇是以太平天國起義事件爲背景，因此《橫塘夢傳奇》產生於晚清時代無疑，具體一點說，此劇當作於十九世紀六十年代至九十年代之間。

　　《集成報》爲旬刊，光緒二十三年四月初五日（1897 年 5 月 6 日）開始在上海出版，「以採錄中外各報爲主」❶，是我國最早的文摘性刊物。此報刊出之《橫塘夢傳奇》，是與該報所載大部分文稿一樣，從其他報刊摘錄而來，抑或是首次刊載於此，筆者因未能遍查晚清報刊，特別是《集成報》所經常摘錄的各種報刊，目前尚不能知曉。然連載此劇之各期《集成報》版心題有「集成報館校

❶　見《集成報》首期所刊《集成報章程》。

印」或「集成報館校刊」字樣，而且僅是《橫塘夢傳奇》如此，該報所載其他文章版心均無題字，往往僅於所刊文章標題之下注明摘自某報刊。由此情況推斷，《橫塘夢傳奇》係由《集成報》首次刊出之可能性極大。

卷首《楔夢》副末開場唱曲兩支，前曲於瞭解全劇之作意幫助較大，後一曲乃是「檃括那《橫塘夢》大意」❷，現一併錄之如下：

〔南呂引子〕【滿江紅】未了塵緣，把往事模糊提起。問天下有情眷屬，稱心能幾。生不曾爲同命鳥，死猶願化枝連理，盡荒唐，幻夢賦高唐，君休矣。勘不破，情中味；説不盡，言中意。是狂奴故態，壯夫小技。駕塚青磷何處認，鸚簾紅豆當場記，一任他口孽墮犁泥，聊遊戲。

〔中呂慢詞〕【沁園春】才子佟文，佳人寫韻，謫下蓬瀛。值桃源避寇，同棲村舍。萱堂愛女，認作螟蛉。藥餌親調，瓊瑤暗贈。莫道無情卻有情，生和死最傷心，彼此一夢提醒。黃巾突起圍城，憤投筆荆襄乞救兵。幸舅甥共事，崔屛中選，文章有價，雁塔題名。還淚圖描，迎香路杳，未卜他生休此生。人間恨，待補圓天上，夜月三更。

作者「古鹽官愚盦主人」之眞實姓名、生平事跡等情況，尚有待於進一步查考。卷首《楔夢》之副末說白中，透露出作者身份及

❷ 見《楔夢》副末白。

此劇創作的一些情況，今摘錄有關文字，以便探究：

> 自家說夢癡人是也，從那處故紙堆，見這冊《橫塘夢》，卻愛他許多囈語，足消我無數閑情。列位，他這曲子不襲元人舊本，不摹樂部新詞。幾句隨口曲、自來腔，講究些偷聲減字；這副眞性情、假面目，裝點些道白插科。混充是種傳奇，看他無奇可傳；這節事平平說去，實在是場夢境。曉得無境非夢，這個人醒醒過來。……這人生長清門，遭逢盛世，質性非凡癡拙，行爲頗覺清狂。算是福人，頭上鬢絲今未白；雖非才子，案頭燈火昔曾青。走幾場矮屋風簷，僬倅煞也者之乎，居然吐氣；做一個閑曹冷官，纏繞煞咨呈題奏，苦也勞形。爲人盡有俠腸，處世絕無媚骨。……這樣居官，少拜客，懶參衙，冷清清儘多閑歲月，仍舊是幾卷破書，一枝禿筆，半甌清茗，數盆時花，供養著這個閑身，描寫出那樁故事。情節迷離，這場分合悲歡，任我橫說豎說；姓名捏造，那班生旦丑末，由他硬扯生牽。花好月圓難，兒女情緣無可奈；經文緯武易，英雄事業想當然。就有些嬉笑怒罵文章，不過信手拈來，毫無影射；若按那角徵宮商音律，只恐聱牙唱套，未必聲諧。並非仰屋著書，定要是考獻徵文，信今傳後；不過逢場作戲，借這個南腔北調，東抹西塗。合曲白成四萬餘言，除首尾分三十二齣。亂寫地名官制，不古不今；忘題何代那朝，非唐非宋。

據《集成報》第二十四冊所刊目錄可知，此劇凡四卷，每卷八

齣，計三十二齣，齣目爲：卷首：《楔夢》。卷一：第一齣《訂
社》、第二齣《訓閨》、第三齣《社謔》、第四齣《閨賞》、第五
齣《擾浙》、第六齣《訓團》、第七齣《舟覯》、第八齣《祠
綣》。卷二：第九齣《拜母》、第十齣《逗夢》、第十一齣《題
畫》、第十二齣《視藥》、第十三齣《貽佩》、第十四齣《併
圍》、第十五齣《商援》、第十六齣《碎佩》。卷三：第十七齣
《乞師》、第十八齣《聞捷》、第十九齣《餘掠》、第二十齣《訂
剿》、第二十一齣《庵宿》、第二十二齣《營訂》、第二十三齣
《殲渠》、第二十四齣《釋擄》。卷四：第二十五齣《訴夢》、第
二十六齣《鬧試》、第二十七齣《續圖》、第二十八齣《辭弟》、
第二十九齣《遣迎》、第三十齣《途夭》、第三十一齣《情慟》、
第三十二齣《夢圓》。卷尾：《結夢》。

　　《橫塘夢傳奇》之主要情節如下：浙西才子高絢，字伯素，志
在兼濟天下。御史周亮，上書陳事，極論時艱，受人排擠，解組歸
田，已經三載。周亮有兒周華，幼女秀餐，知書懂禮。時南海巨寇
粵王侵入浙江，周亮早有防犯，賊寇大敗而歸。周亮復主持辦鄉勇
團練以禦寇。浙西戰事日亟，周華奉父命帶母親與妹妹避寇於二百
餘里外之橫塘。恰高絢亦侍母親避亂於此，間壁居住。兩家人相
識，高太夫人極喜秀餐，秀餐亦甚愛高太夫人，遂爲義母義女。高
絢雖與秀餐兄妹相稱，二人卻互生愛慕之心，無法擺脫，復礙於禮
法，難以表白。高絢作畫題詩，以寄深情，竟相思致病，秀餐送湯
奉藥，照料備至。秀餐贈帶佩之雙玉魚兒，以明心跡。粵王攻浙西
不下，遂用圍城之策，城內危急。兩浙節度使潘史忠與團練大臣周
亮謀解圍之計，擬修書請援，因高絢爲將軍魯翰門生，擬派高絢前

往荊襄魯翰軍營中送信。得此消息，高絢驚訝之中，失手將秀餐所贈玉佩墮地打碎。高絢歷盡艱險，抵達魯營，將書信交與揚威大將軍魯翰。魯翰因諸將均已外出作戰，雖欲救援，卻頗覺為難。第十七齣未完，連載至此而止。以後情節，只能通過卷首《楔夢》之【沁園春】略知一二。

二、《聞雞軒雜劇》

劇名題《聞雞軒雜劇》，作者署「湖南善化王時潤」，僅發表《王粲登樓》一折，載《法政學交通社雜誌》第五號，光緒三十三年四月初一日（1907 年 5 月 12 日）出刊。

劇寫山陽王粲於天子童昏、中原無主、群藩坐大、不顧國事之時，旅食荊州，暫依劉表，深知此人乃庸才，非知天下大計之人，欲歸而未得。一日攜琴童登上當陽城樓，心念時局，極目遠眺，不禁悲感難抑，歎天下無人，難以拯救傾頹之勢，呼喊「長夜漫漫，何時復旦，使世界重有光明之一日？」

此劇無故事情節，重在抒發人生不遇、時局多艱之感慨。借歷史人物登場，寄託作者對清末時局的憂患。以【仙呂・點絳唇】開場：「孤負年華，未酬宿願，值亂離奔走東南，極目鄉關遠。」以《賀聖朝》詞為上場白：「知非吾土吾仍住，要呼群歸去。客中滋味最愁人，更連宵風雨。蕭條身世，閑愁幾許，縱傷心誰訴。荒煙殘日蔽浮雲，望長安何處。」下場詩云：「落拓塵寰幾許秋，庸庸孤負少年頭。神州西北雲如墨，回首中原一倚樓。」

作者「湖南善化王時潤」，生平事跡未詳，待考。

三、楊與齡傳奇三種

《武士道傳奇》、《烏江恨傳奇》、《岳家軍傳奇》三種，均刊《南洋兵事雜誌》，列入「軍事小說」欄目，同爲楊與齡撰。此三種傳奇不惟所有曲目著作、曲學工具書均不著錄，而且作者情況亦尚不爲人所知。茲首先對這三個劇本的基本情況作一簡單介紹，然後再略談作者楊與齡。

(一)《武士道傳奇》

載《南洋兵事雜誌》第三十期、第三十五期，宣統元年二月（1909 年 3 月）、宣統元年六月（1909 年 7 月）刊行，前期作者署「楊與齡來稿」，後期署「楊與齡」。筆者僅見刊於第三十期之第一齣《伏兵》。前有插圖一幅，題「武士道傳奇 梁夫人金山桴鼓 石源繪於金陵兵事書室」。

此齣寫金兀朮南侵，韓世忠與夫人梁紅玉定計，移師鎮江，以八千人屯焦山寺，復伏兵於金山龍王廟中，以待金兀朮到來。金兀朮果然中計，入金山龍王廟窺測宋軍虛實，伏兵起而殲之，金兵大敗。金兀朮卻在亂中逃走。以【戀芳春】開場：「誰是忠臣，幾個奸賊，斷送了好江山。無那烽煙萬里，北望漫漫。記否廣德戰勝，殺得他金人不返。莫等閒，試看這寶刀鞘上，血跡留斑。」

此齣之末有「作者注」五則，從中可見作者構思用意與創作宗旨之一斑，現全部錄出如下（標點爲筆者所加）：

> 傳奇體例，第一折乃正生家門，第二折乃正旦家門，實爲全齣領起。

前半齣寫伏兵之原起，後半齣寫伏兵之作用。

此齣全從《桃花扇》脫胎。

曲中如廣德、龍王廟、秀州、平江、鎮江、金焦兩山等地名，皆本諸當時實事，考之史鑑，並非假設。

聲音之道，感人深矣。曰《武士道》，實欲鼓吹我軍人，有忠君愛國之心，有百折不回之志，演古以勵今也。

㈡《烏江恨傳奇》

作者署「楊與齡」，載《南洋兵事雜誌》第四十五期、第四十七期，宣統二年四月（1910 年 5 月）、宣統二年六月（1910 年 7 月）出版。共二齣，第一齣並附插圖，未見。筆者僅見刊於第四十七期之第二齣《飲劍》。前有插圖一幅，題「烏江恨傳奇第二齣飲劍　十線伊」。

此齣寫項羽戰敗，與虞姬二人騎馬逃至烏江邊，烏江亭長已備好船隻，勸說項羽渡江，虞姬亦勸其先求活路，以圖東山再起。項羽不肯東渡，虞姬認爲此係自己所累，遂拔劍自刎。烏江亭長再三懇求，然項羽意已決，覺無面目見江東父老，將烏雛寶馬賜與亭長，即拔劍自刎。以【意不盡】作結：「烏江恨寫不盡意纏綿，這收場英雄難免，一霎時春花秋月付空煙。」結詩云：「蓋世英雄不苟生，江東人物空千古。」

㈢《岳家軍傳奇》

作者署「楊與齡」，載《南洋兵事雜誌》第五十七期，宣統三年四月(1911 年 5 月)刊行，僅發表第一齣《哀主》，未完，以下未見。該刊似亦出至此期爲止。前有插圖一幅，題「岳家軍傳奇　軍

事小說　辛亥初夏十原關伊」。由插圖署名來看，楊與齡這三種傳
奇插圖之作者當係同一人。

　　劇寫岳飛哀宋徽宗、宋欽宗被金人北擄而去，又得金國之主吳
乞買廢除二帝，分別封二帝爲昏德公、重昏侯之消息，益加悲憤，
思抗金以報國。適金兀朮渡長江，掠建康，自靜好鎮渡宣化而去，
岳飛統令三軍從側面突襲金兵，大敗之，金兀朮逃走。開場詩爲：
「鹿逐中原亂揭竿，男兒有志斬樓蘭。年來南北東西戰，馬蹄到處
賊膽寒。」結詩云：「大將旌旗月日高，笑他螻蟻豈能逃。三更刁
斗五更鼓，賸有思君魂夢勞。」

　　此齣之後有「編者注」四則，其中一則有助於瞭解此劇情況，
現錄出如下（標點爲筆者所加）：

　　　　此齣演武穆之忠，下齣演秦檜之奸，所以辨忠奸也。作者之
　　　　曲，視《西廂記》雖無甚軒輊，作者之文，實演忠臣孝子之
　　　　文，而鼓吹民氣，以糾正風氣於正大光明之地也。

　　此三種傳奇之作者楊與齡，生平事跡等情況不見各有關工具
書。現僅就筆者目前所知介紹如下：楊與齡，字號籍里及生卒時
間、主要經歷未詳。此人曾在出版於 1909 年至 1911 年間的多期
《南洋兵事雜誌》上發表多種著作，除上述傳奇三種外，尚有詩歌
《軍國民歌》、《歲暮從軍》、《戰場新詠四首》、《弔韓國烈士
歌》、《感時七律六首》等，「軍事小說」《中國戰爭未來記》、
《中國之哥侖布》，隨感語錄《精神講話》，學術文章與著作《中
國歷代兵制考》、《說空中飛行器及關於軍用之利害》、《中國馬

政之沿革》等。另外，在宣統二年十月（1910 年 11 月）出版之
《南洋兵事雜誌》第五十一期上，刊有「軍事小說」《中國戰爭未
來記之四》短篇一種，該期雜誌目錄下，這篇小說之作者署「黃村
楊與齡」五字。這是有關楊與齡籍里的一個重要線索，然筆者目前
尚未知曉此地究在何處。關於楊與齡之其他情況，尚待查考。

四、張丹斧之《雙鸞隱》

《雙鸞隱》傳奇，作者署「張丹斧」，載《神州叢報》第一卷
第一冊、第一卷第二冊，民國二年八月一日（1913 年 8 月 1 日）、
民國三年四月一日（1914 年 4 月 1 日）上海神州報社出版。第一卷
第一冊刊出第一齣《賢敘》，前有作者《自序》。第一卷第二冊刊
出第二齣《議征》。全劇似未完。

劇寫浙江嘉禾書生裘鳳（字丹山）與錢綺（字鳥衣）為好友，均懷
報國之志。武昌起義爆發，推翻清王朝，二人深受鼓舞，決定前往
武昌效力。十七歲少女王瑛娘，為錢綺表妹，富有才學，夙懷大
志。亦得武昌起義、滿清傾覆之消息，頗為激動。適此時錢綺、裘
鳳二人一同來訪王瑛娘，一致認為當「三人共往剿煙狼」，共同去
為鞏固勝利成果效力。首齣《賢敘》以【南畫眉序】開場：「建虜
主中華，三百載誰人天下？見市曹車馬，盜賊戴烏紗，乾坤一片黑
雲遮，讓狐兔暗嗚吒叱。義師風說興江夏，英雄心事如麻。」

作者張丹斧（約 1870－1937），初名晟，又名延禮，字丹斧，
又署丹甫、丹父，晚年自號後樂笑翁、無厄道人，在報刊發表詩文
常署丹翁。江蘇儀徵人。早年為《神州日報》成員，任編輯，後負
責《晶報》內務，並擔任撰述達十多年，嘗主編《大共和日報》。

南社社員，鴛鴦蝴蝶派作家。以性格古怪、多才多藝，被人稱為「文壇怪物」，又與李涵秋、貢少芹有「揚州三傑」之稱。抗日戰爭時期受驚悸而死。擅詩詞，頗具功力，能文章，多為遊戲之作，精書法，好金石、骨董，喜藏古錢，亦善治印。又著有社會小說《拆白黨》等。

五、《秣陵血傳奇》

此劇全稱《明末軼史秣陵血傳奇》，作者署「烏台」，載《崇德公報》第五號至第三十二號，民國四年六月二十七日（1915 年 6 月 27 日）至洪憲元年一月二十三日（1916 年 1 月 23 日）。筆者僅見過該刊第八號至第十四號、第十七號至第二十號、第廿三號至第廿八號、第卅二號，全劇齣數未詳。現將所見各齣列出如下：第三齣之末尾部分（齣目未詳）、第四齣《寄書》、第五齣《離家》、第六齣《墮網》、第七齣《私瘞》、第八齣後半部分（齣目未詳）、第九齣《血書》、第十齣《義養》之前半部分、第十一齣之後半部分（齣目未詳）、第十二齣《入宮》之前半部分。另有少數曲文未詳屬何齣。《崇德公報》最後一期即第三十二號刊出此劇之後，仍標明「未完」二字，可見此劇較長。

從筆者所見部分可以斷定，此劇係以明末清軍南下、南明王朝偏安一隅為時代背景，寫復社文人余醒初等人與奸黨馬士英、阮大鋮鬥爭故事，鼓吹抗敵保國的民族精神，弘揚寧為玉碎不為瓦全的氣節操守。於歷史故事的演繹之中，寄託對清末時局的憂患感慨。作者「烏台」之真實姓名、生平事跡等情況，未詳待考。

六、貢少芹與《哀川民》傳奇

《中國近代傳奇雜劇經眼錄》附錄之二《諸家曲目著錄而未及寓目之劇目》中，列有《蘇臺柳》傳奇一種，並作介紹云：「貢少芹著。宣統三年（1911）漢口《中西報》刊。共十二齣。」❸筆者亦未得見此劇，卻獲見貢少芹所著另外一種傳奇《哀川民》。作者署「江都貢璧少芹」，載「《南社叢刻》臨時增刊」《南社小說集》，上海文明書局中華民國六年四月（1917 年 4 月）初版。僅刊《兵掠》一齣。

劇寫辮子軍張師長率部克復瀘州、敘府兩地，護國革命軍敗退之後，軍官因功受賞，兵士對此不服，遂利用張師長於攻打瀘敘二地時對兵士所說「有奪還瀘州、敘府的，入城之後，准爾等自由行動」之言，結夥姦淫燒殺，擄掠求財，無惡不作。眾難民於戰亂中雖免一死，戰後卻慘遭搶劫蹂躪，哀苦無告，極爲淒涼。

貢少芹（1879－1939），名璧，字少芹，以字行，別號天懺生，亦署天懺。江蘇江都人。南社社員，鴛鴦蝴蝶派作家。與張丹斧、李涵秋有「揚州三傑」之稱。清末曾主編《中西日報》，撰有《蘇臺柳傳奇》、《刀環夢傳奇》在該報連載。辛亥革命後居湖北，與何海鳴（字一雁）合辦《新漢民報》。後到上海，1922 年任《小說新報》主編，因與倡辦人意見不合，次年辭去。又辦《風人報》，同兒子芹孫合作，有「貢家父子兵」之稱，後以經費緊張而

❸　梁淑安、姚柯夫著《中國近代傳奇雜劇經眼錄》，北京：書目文獻出版社，1996 年，第 194 頁。

輟。又曾任進步書局、國華書局編輯。與李涵秋爲異姓兄弟，1923
年涵秋卒，少芹輯《李涵秋傳略》一書，專紀李涵秋家世經歷及遺
聞佚事，甚爲詳贍。此後捨棄文字生涯入仕途，出宰某邑，不料該
地爲匪所陷，少芹亦被擄，身陷匪窟多時。脫險之後再赴上海，重
理筆墨，壯志銷沈，困頓而死。一生著述數量頗多，範圍廣泛，主
要有《亡國恨傳奇》、《天懺室稗乘》、《塵海燃犀錄》、《美人
劫》、《血淚》、《假面具》、《盜花》、《春夢》、《新社會現
形記》、《傻兒遊滬記》、《女學生之秘密記》、《秘密女子》、
《八十三日皇帝之趣談》、《近五十年見聞錄》、《復辟之黑
幕》、《洪憲宮闈秘史》等，復有《女傑麥尼華傳》、《牧羊
緣》、《秭歸聲》、《天界共和》（以上四種均與蔣景緘合作）、與許
指嚴、李定夷合編之《分類筆記小說大觀》、與石知恥合作《一粒
鑽》、與李定夷合作《黎黃陂佚事》等。

七、《針師記傳奇》

《針師記傳奇》，載《小說月報》第九卷第三號至第九卷第八
號，民國七年三月二十五日（1918 年 3 月 25 日）至民國七年八月
二十五日（1918 年 8 月 25 日）刊行。第三號至第五號作者署「北
疇造旨　癯安潤文」，第六號署「北疇原本　癯安潤文」，第七號
至第八號署「北疇原本　瞿安刪訂」。共七折：第一折《逼債》、
第二折《閨談》、第三折《氣姊》、第四折《歡拒》、第五折《針
目》、第六折《夢影》、第七折《才合》。

劇寫吳江秀士周良（字雪齋），父親去世，母親望其讀書成材。
周良心不在焉，與青樓女子水仙花交好，結交不良朋友聚賭酗酒打

架，無所不爲，不聽勸阻。母親爲使兒回心轉意，讀書向學，爲之娶吳江孝廉呂樸齋之女淑英爲妻。婚後兩夜，周良心念舊好水仙花，淑英亦不曾脫衣就枕，意在激夫就學。婆婆得知怒責兒媳，淑英悲憤欲死，又不忍撇下雙親，遂欲以針將自己花容刺毀。周良見此女子貞節守正如此，爲之感動，決心痛改前非，發憤讀書，以求通經致用。遂不入洞房，入書樓苦讀，足不出書樓者凡四載，於經史文學，綽有見知，成爲才子。母親再次爲兒子兒媳舉行合婚之禮。周良感於淑英啓發激勵之功，欲跪拜妻子，淑英堅辭不受。周良轉拜淑英欲以刺面之針，以之爲師。結詩爲：「那歲佳期眞個奇，今宵對語反迷離。閨中有也炎涼態，請問旁人那得知。」（筆者按：第三句「有也」原刊誤，當作「也有」）

　　《針師記傳奇》實係吳梅（字瞿安，又作癯安）據清代戲曲家王墅所作傳奇《拜針樓》潤飾刪訂而成。關於《拜針樓》，任二北《曲海揚波》卷五有云：

> 　　《拜針樓》，王墅北疇作，研露齋主人楊天祚評點，一題北疇塡詞。八折。演後客（生）、豐采蘋（旦）事。後放蕩不務正業，妻豐勸之，不從，憤激欲以針毀容，後始知悔發奮。一舉成名，感妻之德，欲拜謝之，妻遜讓不受。後乃拜昔日刺面之針，並題作樓額，以誌其事。故名。❹

❹　任中敏編《新曲苑》後附《曲海揚波》，上海：中華書局，1940 年。標點爲筆者所加。

王埜，清康熙時人，約康熙二十四年（1685 年）前後在世，字北疇。安徽蕪湖人。年二十成秀才。工詩，擅詞曲，下筆自抒胸臆。早卒。有傳奇二種，《拜針樓》今存，凡八折，《後牡丹亭記》已佚。《拜針樓》一劇，《曲考》、《曲海總目》、《今樂考證》、《曲錄》等均著錄，李修生主編《古本戲曲劇目提要》（北京：文化藝術出版社，1997 年）亦著錄，且有較詳細之內容提要。有清康熙二十四年（1685 年）貴德堂刊本，清光緒五年（1879 年）貴德堂重刻本。

《針師記傳奇》即吳梅根據康熙貴德堂刊本《拜針樓》潤飾刪訂而成，折數有變，由八折變爲七折，劇中主要角色生、旦等姓名亦多不同，劇情等也略有改動。筆者所以將《針師記傳奇》隸於此者，意在以之爲進一步考察之線索；更重要的是，此劇既經吳梅潤色加工，亦自然可見吳梅創作思想、尤其是他愛情婚姻觀念之某些重要方面，頗有價值。若能將王埜《拜針樓》原作與吳梅潤色加工之《針師記》對照研究，亦頗有意義。

八、錢稻孫《但丁夢雜劇》

《但丁夢雜劇》，載《學衡》第三十九期，民國十四年三月（1925 年 3 月）刊行。僅刊第一齣《魂遊》，未完。以【仙呂賞花時】開場：「聽寂寞鐘音遠寺傳，歎多少愚民沈醉眠，更悲神教絕眞詮，我只將半生騷怨，付與悼時篇。」但丁之上場詩爲：「人生七十古來稀，堪歎年華半已非。乍展經綸俄挫折，且將神學寄傳奇。」

此齣之後有「編者按」，於瞭解此劇創作情形多有幫助，中有

云：

> 錢君稻孫幼居意大利，喜讀但丁專集，《神曲》一篇，朝夕
> 諷誦，寢饋其中者殆十餘年。民國十年（1921 年）九月（13 或
> 14 日），爲但丁歿後六百年紀念。錢君曾譯《神曲・地獄》
> 之首三曲爲《離騷》體，並詳加注釋，登載《小說月
> 報》。……錢君於正譯而外，又用但丁《神曲》本事，譜爲
> 吾國雜劇。今所登其第一齣也，他日全劇譜成，不但文學因
> 緣，東西合美，而且於盛集雅會，按景奏樂，低徊演唱，其
> 銷魂益智，殆又可知。惟所亟待聲明者，即錢君此劇，實運
> 用但丁《神曲》全部，由原文脫化而出，故其中無一字一句
> 無來歷，語語均有所指，非與原作參證比較，不能知其妙
> 也。此出所詠，實爲《神曲・地獄》第一、第二兩曲 Canto I
> ─II 之本事。❺

關於錢稻孫之生平事跡，請參見本書第三章《近代傳奇雜劇代表作
家作品述略》第三節《近代後期作家作品》之有關介紹，爲免重
複，此處不再贅述。

九、蔡瑩《連理枝雜劇》

《連理枝雜劇》，筆者所見有三種版本：一爲民國年間鉛印單
行本，刊年未詳。復旦大學圖書館所藏之《連理枝雜劇》爲趙景深
先生舊藏，書前《序》頁鈐有陽文篆書「趙景深藏書」印一方，末

❺　《學衡》第三十九期，1925 年。標點爲筆者所加。

頁鈐有陰文篆書「趙景深藏書印」一方。二爲《南橋二種》本，
《連理枝雜劇》爲其第一種，其第二種爲獨幕劇《當票》，民國間
鉛印，刊年未詳。上述兩種版本內容、版式、字體等均無異。均署
「吳興蔡瑩撰」，凡四折。卷首均有黃孝紓作於「癸酉秋日」之
《序》。癸酉爲民國二十二年（1933 年），據此推斷，此劇完成時
間當距此時不遠。復旦大學圖書館所藏之《南橋二種》爲作者簽名
題贈本，內封有毛筆行書「侶琴先生正拍　弟振華敬貽　廿四年八
月」。所贈係何人待考。三爲《味逸遺稿》所收本，藍墨油印，
1955 年 5 月小安樂窩墨版刊行。作者署「吳興蔡瑩正華」。僅四折
劇本，無前兩種版本之黃孝紓序。

　　劇寫孫三娘父母早亡，依兄嫂長大，嫁山陰趙二官，夫妻感情
頗睦。然二官之母趙婆不容三娘，逐其歸兄嫂家。二官向母求情無
用，憤而出走至旅店中住下。三娘得二官書信，方知其夫下落，且
已在病中，即至旅店中照料二官，服侍湯藥。然二官病懷日篤，不
見起色。資用亦乏絕，拖欠房租，店主催討，二人極爲困苦。二十
五日之後，二官染沈疴而死。三娘悲不自勝，雖經哥哥孫大再三勸
說，三娘意難回轉，終竟自縊身亡於一樹之連理枝上，年僅十八，
嫁到趙家亦僅二載。孫大將二官、三娘合葬一處，以了卻這對恩愛
夫妻生前心願。

　　題目：趙二官私寄同心結。正名：孫三娘自挂連理枝。

　　作者蔡瑩，字正華，一作振華，號小安樂窩主人。浙江吳興
人。生於 1895 年（光緒二十一年乙未），卒於 1952 年。擅詩詞曲、古
文辭，爲吳梅著名弟子之一。除《連理枝雜劇》和獨幕劇《當票》
外，還著有《元劇聯套述例》（上海：商務印書館，1933 年 4 月出版），

又有《中國文藝思潮》（上海：世界書局，1935 年 12 月初版，爲劉麟生主編
《中國文學叢書》之一種，後輯入《中國文學八論》一書）。卒後其夫人、女
兒蔡雪並友人爲編印《味逸遺稿》一冊（1955 年 5 月小安樂窩油印
本）。據其女兒蔡雪所述，蔡瑩嘗有詩稿一冊和詞稿《畫虎集》，
後似均不存。蔡瑩還擅古文辭，存者無多。尚著有《謝宣城詩注》
若干卷，未完；又嘗與瞿兌之、劉麟生共同編輯《古今名詩選》六
編。（參見蔡雪爲《味逸遺稿》所作《跋》）

十、顧隨雜劇二種

㈠《陟山觀海遊春記》雜劇

《陟山觀海遊春記》，顧隨撰，雜劇，共二卷，前有作者長篇
序言，八折二楔子，上卷四折前加楔子，下卷亦四折前加楔子。民
國二十六年（1937 年）嘗鉛印刊行顧隨《苦水作劇三種》，共收雜
劇四種，即《垂老禪僧再出家》四折加楔子、《祝英臺身化蝶》四
折加楔子、《馬郎婦坐化金沙灘》四折加楔子，並附錄一種《飛將
軍百戰不封侯》四折。此書中不載《陟山觀海遊春記》雜劇。筆者
所見《陟山觀海遊春記》有兩種刊本：一爲《顧隨文集》本（上海：
上海古籍出版社，1986 年 1 月出版）。首有作者作於 1945 年 2 月 11 日
（甲申除夕）之長自序，據此可知此劇作於《苦水作劇三種》之後
（筆者按是集中所收雜劇四種均完成於 1936 年冬），約 1942 年 1 月間開始
著筆，至 1945 年 2 月中寫成。❻此劇之第二種版本爲葉嘉瑩輯

❻　參見葉嘉瑩《紀念我的老師清河顧隨羨季先生》，《顧隨文集》附錄，上
　　海：上海古籍出版社，1986 年，第 813－814 頁。

《苦水作劇》本（臺北：桂冠圖書股份有限公司，1992 年 10 月出版）。此一刊本與前述《顧隨文集》本基本相同。又據云《陟山觀海遊春記》嘗刊爲《苦水作劇第二集》，筆者未見。此劇係據《聊齋志異·連瑣》故事譜成。

　　此劇取材於《聊齋志異》中之《連瑣》故事，寫東海秀才楊于畏，上無父母，下無妻室，孑然一身，兩應鄉試不第。帶書僮離開城內，住雲臺山山齋之中。秋日一夜，楊于畏獨坐，忽聞女子吟詩之聲，此後念念難忘。一日往有女吟詩處尋覓，得一香囊，執於手中，忽被風吹化飄散，于畏異之。又一夜，楊于畏方在書齋中飲酒讀書，忽一女子到來，自言係隴西人，小字連瑣。此後連瑣夜夜與于畏書齋清話，宵來晨去，不覺冬去春來，時已半載。一次連瑣向于畏說明自己乃鬼魂，爲楊于畏癡情所化，白骨有復生之意，並告知使其復生之法。于畏遂以劍刺臂，將血滴入連瑣臍內。次日午時，楊于畏帶人往連瑣墳上掘墓，打開棺木，連瑣肉身復生。二人遂爲夫妻，十分相得。時屆清明，楊于畏帶娘子連瑣並馬遊春，登山觀海，甚爲歡暢。

　　題目：炎暑山齋自習文，嚴寒雪夜猶相訪。正名：楊生得意春鳥鳴，連瑣團圓秋墳唱。總關目：精魄橫成意外緣，秀才得遂平生志。惹草沾幃元夜詩，陟山觀海遊春記。

　　㈡《饞秀才》雜劇

　　《饞秀才》，初作於 1933 年冬，1941 年 10 月寫定。共二折，兩折之間有一楔子。第一折正末上場詩云：「東西南北任飄零，慚愧當年曾讀經。萬事不如身手好，百無一用是書生。」題目：老和尚熱心幫襯。正名：饞秀才執意拿喬。劇本之後有作者《跋》。葉

嘉瑩輯《苦水作劇》附錄本（臺北：桂冠圖書股份有限公司，1992 年 10 月出版）。另據有關材料記載，《饞秀才》雜劇曾於 1941 年公開發表於《辛巳文錄初集》，此本筆者未能獲見。

劇寫河南汴梁人趙伯興，自幼家境富裕，貪圖口腹之欲，學會烹調之能。然及成人之後，文不成武不就，坐吃山空，被人稱爲饞秀才。流落至西安府紫陽縣東鄉彌陀寺中，以教村學爲生。逢連日大雪，學童不來上學，趙伯興饞寒交迫，極爲狼狽。無聊之際，與寺中住持不空和尙一同飲酒閒談，知悉不空和尙得一鮮魚，趙伯興爲之烹調，味極鮮美，住持歡服。適縣令因廚師跑掉，吃飯無味，令皂隸張千、李萬外出另尋一烹調高手，遍尋不獲，被打得腿生棒瘡。不空和尙憫二人之苦，舉薦趙伯興，且帶二公差前往拜訪。不空和尙再三勸說，張千、李萬百般請求，竟至下跪哀告。趙伯興不爲所動，情願忍受饞寒困書囊，不願入廚房伺候他人。遂提出條件，除非縣令爲之下廚燒火，或者教縣令親自來請，並敬酒三杯以明誠意，才可以答應前去做廚師。二公差當然不敢應承，無法請動饞秀才。趙伯興以此明志，表明秀才的脾氣：也使不著哀求，也用不得強。

劇本之後有作者作於民國三十年十月（1941 年 10 月）短《跋》一篇，對瞭解此劇的寫作過程、認識顧隨的戲劇創作和戲劇史觀頗有價值，茲錄出如下：

> 右《饞秀才》雜劇，是二十二年冬間開始練習劇作時所寫。
> 當時只成曲詞兩折，便因事擱筆。其楔子及賓白，乃昨夕整
> 理謄清時所補也。明人爲雜劇，在曲文之自然本色上觀之，

自不如元代諸家。《盛明雜劇》中所收諸作，或只作一折，或延至四折以上，甚或用南曲填詞；又若四折，不限定同一角色唱，一折中歌者亦不限定只一角色，間或兩人或兩人以上合唱。余曩者頗不然之，以為破壞元人雜劇之成格。及今思之，則以上種種，在創作及搬演上皆可謂之進步。余之不然，可謂狃於成見而不思矣。又吾國戲劇即不為大團圓，亦必有結果。今余此作，雖曰偷懶，不為四折，既無所謂團圓，亦無所謂結果，而以不了了之，庶幾翻新之意云。❼

關於顧隨之生平事跡，請參見本書第三章《近代傳奇雜劇代表作家作品述略》第三節《近代後期作家作品》之有關介紹，此處不再詳述。

顧隨弟子葉嘉瑩嘗在《紀念我的老師清河顧隨羨季先生——談羨季先生對古典詩歌之教學與創作（〈顧隨文集〉代跋）》、《苦水作劇》之代序《顧羨季先生劇作中之象喻意味》兩篇文章中，詳細介紹了顧隨戲曲創作及刊行情況，提供了許多鮮為人知的資料和研究線索，極有參考價值。現選擇其重要部分錄出如下，以便深入考察：

故於《苦水詩存》刊出以後，先生之詩作又逐漸減少，乃轉

❼ 葉嘉瑩輯《苦水作劇》附錄，臺北：桂冠圖書股份有限公司，1992 年，第 149—150 頁。

而致力於戲曲，兩年後（1936）遂刊出《苦水作劇三種》，共
收《垂老禪僧再出家》、《祝英臺身化蝶》、《馬郎婦坐化
金沙灘》雜劇三種及附錄《飛將軍百戰不封侯》雜劇一種。
先生既素以詞名，故其劇作在當日並未引起廣大讀者之注
意。然而先生在雜劇方面之成就，則實不在其詞作之下。原
來先生在發表此一劇集之前，對雜劇之寫作亦曾有致力練習
之過程。蓋早在一九三三年間，先生即曾寫有《饞秀才》之
二折雜劇一種，其後於一九四一年始將此劇發表於《辛巳文
錄初集》之中，並附有跋文一篇，對寫作之經過曾經有所敘
述，自云此劇係一九三三年冬「開始練習劇作時所寫」。其
後自一九四二年開始，先生又致力於另一雜劇《遊春記》之
寫作，此劇共分二本，每本四折外更於開端之處各加《楔
子》，爲先生所寫之雜劇中最長之一種，迄一九四五年始正
式完稿，刊爲《苦水作劇第二集》。❽

第二節　關於五種稀見近代傳奇雜劇

　　本節所述近代傳奇雜劇作品，係指爲有關曲目著作或曲學、文
學工具書著錄，卻因流傳未廣，較難獲見者。這些劇本，雖已爲前
賢所注意，然大多未有進行過深入研究，同樣相當珍貴。現就筆者

❽　《紀念我的老師清河顧隨羨季先生》，《顧隨文集》附錄，上海：上海古
　　籍出版社，1986 年，第 786－787 頁。

所見，介紹如下。

一、《太守桑傳奇》

　　《太守桑傳奇》，《晚清戲曲小說目》未著錄。《中國近代傳奇雜劇經眼錄》於附錄之二《諸家曲目著錄而未及寓目之劇目》中，著錄《太守桑》二種，並分別介紹。其一爲：「吳寶鎔著。光緒鈔本。」其二爲：「吳寶鎔著。光緒間刊本。一名《勸桑》。」❾依此情況推斷，此二種《太守桑》當爲同一劇目之兩種不同版本。前者筆者未見，後者卻幸得一讀。

　　書名題《太守桑傳奇》，爲趙景深先生舊藏，書前鈐有陽文篆書印章「趙景深藏書」，末頁鈐有陰文篆書印章「趙景深藏書印」，今歸復旦大學圖書館。卷首標刊行時間、地點爲「光緒丙申季秋刊於澧陽」，作者署「錢塘吳寶鎔蔗農塡譜，長沙李瀚昌石貞校刊」。正文之前有「丙申重陽後三日舊治年家子吳正濂詩僑甫敬謹倚聲」之《題辭》【喜遷鶯】，僅一齣，標目「勸桑」。後有「光緒丙申秋日」李瀚昌跋，中有云：「右《太守桑》曲一卷，吳蔗農明府所以美觀察陳公守括時善政也。蔗農傲岸不可一世，獨於此加詳焉，其必實有可傳矣。……今天下多事矣，天下之人，皆師其實心以爲天下，庶於時有豸云。」由以上材料可知，此傳奇光緒二十二年（1896 年）刊行於湖南澧陽，作者吳寶鎔，字蔗農，浙江錢塘人。劇中內容，當係作者根據當時實事寫成。

❾　梁淑安、姚柯夫著《中國近代傳奇雜劇經眼錄》，北京：書目文獻出版社，1996 年，第 196 頁，第 197 頁。

　　劇寫廣西貴縣人陳璚，字鹿笙，任監司之職，為官勤勉，巡遊四處，教民以栽桑重要方法，並設立保護桑苗之條例，深受百姓愛戴。陳璚自述為政之旨道：「下官力求振頓，勉與扶持，為談五鹿之經，特腆雙雞之膳，惟是教於既富，儒素方真，織以繼耕，女紅並重，且力行乎勤儉，乃可保乎久長。今刻《栽桑摘要》一書，並捐廉俸數百緡，向嘉湖等處，購運桑秧，分植城鄉，勸民勤織。」由此既可見作品內容，又可見作者創作主旨。

　　《古典戲曲存目彙考》、《中國近代傳奇雜劇經眼錄》均指出《太守桑傳奇》「一名《勸桑》」。❿《中國曲學大辭典》也認為此劇「又名《勸桑》」，並說明其「未刊，有清光緒間抄本存世」⓫。由上文所述可知，此三書關於《太守桑傳奇》之說明有二處不確：其一，《勸桑》乃《太守桑傳奇》第一齣之名稱，非全劇之別稱。其二，此劇嘗於光緒二十二年（1896 年）刊行過，並非「未刊」。筆者所見即此種版本。

二、《巾幗魂傳奇》

　　《巾幗魂傳奇》，《晚清戲曲小說目》著錄，《中國近代傳奇雜劇經眼錄》列入「未及寓目之劇目」。《古典戲曲存目彙考》、

❿　見莊一拂編著《古典戲曲存目彙考》，上海：上海古籍出版社，1982
　　年，第 789 頁；梁淑安、姚柯夫著《中國近代傳奇雜劇經眼錄》，北京：
　　書目文獻出版社，1996 年，第 197 頁。

⓫　齊森華、陳多、葉長海主編《中國曲學大辭典》，杭州：浙江教育出版
　　社，1997 年，第 475 頁。

《中國曲學大辭典》、《中國文學大辭典》、《中國近代文學大辭典》等均未著錄。不署撰人，載《河南》第一期，光緒三十三年十一月十六日（1907 年 12 月 20 日）出版，僅刊《發端一齣·長歌》，未完。

劇寫中州女子吳茗姒（字琢媚），感於中國女界日就沈淪，暗無天日，光明難通，無保障人權之方，無造就人才之法，遂東渡日本求學。時過三載有餘，念事業未成，年華已去，頗覺惶恐，於是長歌寄慨，回顧中國女界之奴隸歷史，觀察歐美女子之自由權利，呼籲在人類競爭、適者生存之世界，中國女界當學習歐美女子，爭得獨立人格，再造乾坤。

三、《風月空雜劇》

《風月空雜劇》，作者署「白雲詞人」，《晚清戲曲小說目》著錄版本云「報紙本」，《中國近代傳奇雜劇經眼錄》列入「未及寓目之劇目」，《古典戲曲存目彙考》、《中國曲學大辭典》、《中國文學大辭典》、《中國近代文學大辭典》等均不著錄。阿英所云「報紙本」未見，筆者所見為陳無我（名輔相，字無我，別署老上海）《老上海三十年見聞錄》所錄本（上海：上海書店出版社，1997 年 1 月出版），僅一折。薛正興主編《李伯元全集》（南京：江蘇古籍出版社，1997 年 12 月出版）之第五冊中，有王學鈞所輯《李伯元詩文集》，根據《老上海三十年見聞錄》收入《風月空雜劇》，並指出此劇作者「白雲詞人」即為李伯元，姑存一說。此「白雲詞人」究係何人，此劇是否為李伯元所作等問題，尚有待進一步探討。

劇以丑、淨二人對話及丑所唱一套曲，描摹上海極度繁華之面

貌，感慨一切皆有假之現實，尤其道出妓院、煙館、賭場林立的狀
況，抒發鬱悶情懷。作劇意旨正如曲詞所唱：「打一幅滄桑圖稿，
謅了套風月空，出一出悶懷抱。」除唱詞外，說白全使用吳語。

以【北新水令】開場：「洋場十里盡逍遙，鬧昏沈乾坤不老。
車聲喧似水，人勢湧如潮。極樂滔滔，真不辨昏和曉。」結曲為
【清江引】：「賤富貴貧顛而倒，世事如何好？俺喉嚨要唱穿，鼓
板都丟掉，剩一雙空手兒回家去了。」

四、《防城血傳奇》

《中國近代傳奇雜劇經眼錄》於附錄之二《諸家曲目著錄而未
及寓目之劇目》中，列有《防城血》一種，並作介紹云：「吳興太
瘦生著，禺麓夢梅菴主評。光緒三十四年（1908）安雅報局本。分
上、下二卷，各十齣。卷首有作者自序。」⓬此說基本根據阿英編
《晚清戲曲小說目》。關於《防城血傳奇》，阿英嘗云：「吳興太
瘦生著，禺麓夢梅菴主評。光緒三十四年（1908）安雅報局本。分
上下二卷，各十齣，書前有自序。譜劉永福歸田後粵東防城縣令宋
漸元殉匪難事。」⓭此劇筆者亦幸得一閱，現簡介如下。

書名題《防城血傳奇》，為趙景深先生舊藏，書前鈐有陽文篆
書「趙景深藏書」印章，書末頁鈐有陰文篆書印章「趙景深藏書
印」，今歸復旦大學圖書館。光緒三十四年（1908 年）安雅報局鉛

⓬　梁淑安、姚柯夫著《中國近代傳奇雜劇經眼錄》，北京：書目文獻出版
社，1996 年，第 194 頁。

⓭　《晚清戲曲小說目》，上海：上海文藝聯合出版社，1954 年，第 6 頁。

印，版心題「安雅新小說」。作者署「吳興太瘦生倚聲，禺麓夢梅菴主贅評」。卷首有作者光緒三十四年元夕作於安雅報局之《自序》。首齣前有《提綱》云：「【西江月】倏爾鴟張肆毒，幾人驛筆曾籌，看看狐鼠竟同謀，難得上官袖手。全局蒼黃失著，當途清濁分流，疾風勁草有賢侯，甘向槍林授首。」凡二卷二十齣。齣目爲：上卷十齣：《嘯聚》、《紳稟》、《署談》、《閨誠》、《分援》、《句勇》、《乞援》、《慰娌》、《緩救》、《柬弟》。下卷十齣：《兵變》、《署焚》、《藏印》、《民護》、《完忠》、《民殮》、《稟歧》、《戮叛》、《詔雪》、《歸櫬》。

主要劇情爲：三那墟劉思裕，以官府苛捐，不堪忍受，聚眾起事，從三那墟攻打四處，直逼防城縣。縣令宋漸元，一邊備戰抵禦，一邊向欽州請援。然援兵不到，防城縣守兵亦有在官員帶領下投敵者。危急之際，誓不投降從敵之宋漸元及其家人爲叛軍劉永德所槍殺。後來「防匪通匪，本屬我輩恒情，護官害官，又是管帶爲首」❶❹的降敵者賴德飛等爲署欽州直隸州夏翊所滅，戰亂平定。宋漸元之英烈大昭於時，靈柩運歸湖南原籍，民眾遠迎。宋漸元之英勇，爲人稱道。

該劇於每齣之後，均有「禺麓夢梅菴主」評語，據評語內容可知，劇中所述係根據當時實事寫成。

作者「吳興太瘦生」，或即雲從龍，又名鶴鳴，別署太瘦生，其人在民國初年之《讜報》、《宗聖彙志》、《民權素》等報刊多

❶❹ 見第十八齣《戮叛》。

發表文章。聊存疑於此，《防城血傳奇》之作者「吳興太瘦生」之
眞實姓名、生平事跡等情況，尚待查考。

五、關於《玉鈎痕傳奇》及其作者

　　《玉鈎痕傳奇》，《晚清戲曲小説目》云：「龐樹柏惜秋生合
著。演林黛玉等四校書募建『花塚』事。全分十齣。『感義』、
『集宴』、『籌捐』、『裂冊』、『寫蘭』、『摧香』、『選
地』、『題碑』、『瘞玉』、『弔塚』。光緒《遊戲報》本。以
『山坡羊』開場云：『痛孽海雲鬟斷送，更何處投魂由誦！歷燕友
短劫忽忽，看今番一例兒喚醒情天夢。恨無窮，空留鸚鵡山前塚。
萬樹多青雲擁，一樣墜花抱痛。問抔土誰封？把素馨花補種。冥蒙
鬱金堂，慘霧空，朦朧，玉鈎斜，淡月籠！』」❶《中國近代傳奇
雜劇經眼錄》據此列入「未及寓目之劇目」。《古典戲曲存目彙
考》將此劇列於龐樹柏名下，並有說明云：「傳奇。光緒《遊戲
報》本。共十齣。演林黛玉等四校書募建花塚事。與惜秋生合撰。
惜秋生爲歐陽巨源。」❶《中國曲學大辭典》列此劇爲一詞條曰：
「龐樹柏、歐陽淦（原署惜秋生）合作。載清光緒間《遊戲報》。十
齣。敍海上名妓林黛玉等四人因見落花飄零而觸景生情，自傷身
世，遂發起募建『花塚』。選地葬花，題碑弔塚，借此抒發自己淪

❶　阿英著《晚清戲曲小説目》，上海：上海文藝聯合出版社，1954 年，第
　　22 頁。

❶　莊一拂編著《古典戲曲存目彙考》，上海：上海古籍出版社，1982 年，
　　第 1732 頁。

落風塵的傷感。」❼可見後人所述，均未出阿英《晚清戲曲小說目》之範圍。

此劇《遊戲報》本筆者亦能未獲見，所見爲陳無我《老上海三十年見聞錄》（上海：上海書店出版社，1997 年 1 月）所收本，僅《集宴》、《寫蘭》、《弔塚》三齣，前二齣署「惜秋生按拍」，後一齣署「病紅拍曲」。後附常熟歸宗酈作於光緒二十四年戊戌（1898年）冬之《〈玉鈎痕傳奇〉敘》。前有陳無我所作說明，於瞭解此劇創作過程與內容梗概十分重要，現全文錄出如下：

> 李君伯元，以花塚之舉，自創議以迄落成，其中情事，不乏可歌可泣、可觀可怨，復發起徵撰《玉鈎痕傳奇》，共分十齣。首《感義》，紀某名士暨林黛玉創議之始。次《集宴》，爲林、陸、金、張四校書集議於一品香。三《籌捐》，紀分派捐冊。四《裂冊》，紀高月鴻非特不肯書捐，且將捐冊毀裂，擲諸地下。五《寫蘭》，紀金小寶寫蘭助義事。六《摧香》，紀蘇妓陳黛玉被惡鴇凌虐致斃。七《選地》，紀購買義塚地址。八《題碑》，紀此事之終始及集捐各校書姓氏。九《瘞玉》，紀林校書等決議，首將陳黛玉葬入花塚。十《弔塚》，花塚告成，四校書前來弔奠，爲一部書結穴。經虞山病紅山人龐樹柏、茂苑惜秋生歐陽巨元兩君撰成書，文情悱惻，傳誦一時。惜稿已闕佚，茲僅搜得《集

❼ 齊森華、陳多、葉長海主編《中國曲學大辭典》，杭州：浙江教育出版社，1997 年，第 535 頁。

宴》、《寫蘭》、《弔塚》三齣，錄於左方，俾後來者觀覽
焉。⓲

　　據此可知，《玉鈎痕傳奇》乃由李伯元發起徵撰，據上海時事
寫成。此劇的作者是龐樹柏與歐陽淦（字巨源）。然據《老上海三十
年見聞錄》所收《弔塚》一齣，作者署「病紅拍曲」，又引出一個
值得深究的問題：「病紅」並非龐樹柏之別號，乃其兄樹松之別
署，如此齣戲之署名可信無誤，則此劇作者之一當為龐樹松，而非
向來所說的龐樹柏。陳無我此劇說明中所云「病紅山人龐樹柏」亦
有誤，「病紅山人」同為龐樹松別號，並非樹柏。由此情形來推
測，存在兩種可能：其一，此劇之作者為龐樹松與歐陽淦二人，陳
無我「病紅山人龐樹柏」之說，誤將兄長別號戴於弟弟頭上，致使
長期以來錯誤地認為龐樹柏為作者之一。其二，龐樹柏於創作此劇
之時，偶爾借其兄別號一用。陳無我「病紅山人龐樹柏」之說法雖
誤，但「龐樹柏」確係此劇作者，與事實相符。筆者以為，第一種
推測更合情理，可能性更大些。
　　再從陳無我活動時間與《老上海三十年見聞錄》成書情況來
看：陳無我生卒年不詳，但周瘦鵑（1894－1968）為此書所作序言
中云：「老友陳無我君，他比我早出世十多年，在報界吃飯也足足
有三十年了。……近來他在興頭上，特地編成了一部《老上海三十

⓲　《老上海三十年見聞錄》，上海：上海書店出版社，1997 年，第 119－
　　120 頁。

年見聞錄》。」⑲由此推斷，陳無我生年當在十九世紀七十年代末至八十年代初。周瘦鵑序文作於「戊辰四月」，即民國十七年（1928年）四月，此書於同年由上海大東書局初版，其完成時間當距此時不遠。而據歸宗鄗所作《〈玉鈎痕傳奇〉敍》成於光緒二十四年（1898年）冬來判斷，此劇亦當在此前後完成。即是說，《老上海三十年見聞錄》編著、出版時，距《玉鈎痕傳奇》創作時已達三十年之久。此劇創作之時正值陳無我初入報界之際，且已爲三十年前往事，因此在《老上海三十年見聞錄》中記此劇情況時，偶將龐樹松之別號「病紅」、「病紅山人」誤歸名氣較大之弟弟樹柏，極有可能。

　　根據以上情況，筆者現傾向於認爲一直流行的《玉鈎痕傳奇》作者爲龐樹柏與歐陽淦之說有誤，此劇當係由龐樹松與歐陽淦合作而成。

第三節　若干近代曲家曲目考辨

　　由於近代傳奇雜劇史料的整理、研究尚遠不全面系統，不少文獻仍處於無人問津的塵封狀態，有許多基本的戲曲史料、文學史實問題未能解決或存在誤解。筆者近幾年來在研讀有關文獻資料過程中，發現值得討論之問題若干，並對之進行了初步的考證辨析，雖所涉及範圍極爲有限，所討論問題也相當瑣細，然或可稍補目前研

⑲　見陳無我著《老上海三十年見聞錄》卷首，上海：上海書店出版社，1997年。

究之缺失。茲分別述之。

一、《軒亭冤傳奇》作者考

《軒亭冤傳奇》，全稱《中華第一女傑軒亭冤傳奇》，又題
《鑑湖女俠傳奇》、《繪圖秋瑾含冤傳奇》，爲近代戲曲名作之
一。此劇民國元年（1912 年）上海振新圖書社石印，作者原署「蕭
山湘靈子著」，顯係別號或筆名。有關「蕭山湘靈子」之眞實姓名
及其他情況等問題，學術界長期以來一直未能解決。阿英編《晚清
戲曲小說目》著錄此劇，後又將其選入《晚清文學叢鈔·傳奇雜劇
卷》（北京：中華書局，1962 年 9 月），均只能使用原署名「蕭山湘靈
子」，幾十年來後人亦只能沿用如此。

近年專治近代戲曲史的梁淑安先生經過研究，指出「蕭山湘靈
子」爲南社社員、浙江桐鄉人張長的筆名，見梁先生所著《近代曲
家考辨》❷⓿和《中國近代傳奇雜劇經眼錄》。是爲此劇自發表以來
關於其作者眞實姓名之首次揭示。中華書局 1997 年 2 月出版之
《中國文學家大辭典·近代卷》、浙江教育出版社 1997 年 12 月出
版之《中國曲學大辭典》均沿用是說，幾成定論，頗有影響。

《軒亭冤傳奇》作者「蕭山湘靈子」即爲浙江桐鄉張長之說，
看似解決了這一近代戲曲史、文學史上長期以來懸而未決的問題，
然細心者仍不能不存有疑惑：梁淑安先生在得出這一結論時，似未
提出直接而有力的證據並詳加論述，難以看出下此判斷的文獻根

❷⓿　載《作家報》1996 年 9 月 21 日。

據。退一步說，即便可以相信「湘靈子」即爲「張長」，但原籍爲
地處浙江北部「桐鄉」之張長，何以不在名號之前冠以自己籍貫
名，不署「桐鄉湘靈子」，卻在自己署名時，違背常理地冠以地處
浙江東南部、與桐鄉並不接近之蕭山，轉稱「蕭山湘靈子」？可
見，上述說法中，不僅「蕭山」二字無法落實，而且「湘靈子」究
係何人尚難確定。看來關於「蕭山湘靈子」之眞實姓名問題，尚未
眞正解決。

《軒亭冤傳奇》第八齣即最後一齣《哭墓》有一段文字提及蕭
山湘靈子，小旦扮吳競雄，副淨扮虯髯客，二人交談道：

> （小旦）你看前面這塊碑兒光滑滑的，字跡都沒有了，風雨
> 摧殘，星霜剝蝕，不知是何人立的。待儂題兩首詞於上，做
> 個紀念，豈不好麼？（向懷中取鉛筆介，題介）
> 【鬥黑麻】是我緣乖，是他命劣，歎申江數語，竟成永訣。
> 空中霧，水中月，待返芳魂，憐無絳雪。雖禁淚咽，教儂五
> 內裂。我待追到重泉，追到重泉，奈陰陽路別。（再題介）
> 【前調】跋涉長途，更加病怯。痛捐軀頃刻，含冤負屈。目
> 流淚，頸流血，未得生離，未得死別。鑑湖水竭，龍山一夜
> 裂。傷心黑獄釀成，把冤情細說。
> （自吟介，向副淨說介）這兩首詞你道好麼？待明日叫個石
> 工刻在上面。（副淨）好是好的，但愁風雨摧殘，星霜剝
> 蝕，不數年又化烏有了。照俺的意見，不若倩人做部傳奇，
> 如《桃花扇》的故事，昭示天下，流傳後世，這卻是好的。
> 只是沒有這熱心人兒，肯費這點心血，卻如何好呢？（小

旦）這卻不難。儂曉得蕭山有個人兒，叫做甚麼湘靈子，這
詞曲是他擅長的，明日去探望他，教他做這部傳奇如何？
（副淨）很好，很好。㉑

這是最為常見的有關蕭山湘靈子的介紹資料，雖是由劇中人道出，
但其可靠性當不必懷疑。由此可以知道：《軒亭冤傳奇》的作者確
是浙江蕭山人，叫做湘靈子，擅長詞曲。但這湘靈子顯然非真實姓
名，其人為誰，尚難索解。

　　筆者在閱讀近代文獻資料時，有幸發現關於此問題之重要材
料，獲得確鑿證據，可以認定「蕭山湘靈子」為浙江桐鄉人張長之
說不確，此人當係浙江蕭山人韓茂棠。

　　茲具體論說如下：由浙江杭州人陳栩（字栩園，號蝶仙，別署天虛我
生）主編、刊行於杭州的《著作林》雜誌第三期「詩家一覽表」欄
中，有關於湘靈子的情況介紹如下：

　　　（姓名）韓伯縐，（別號）湘靈子，（住處）蕭山縣城西河
　　　下金帶橋。（筆者按括弧內說明文字為筆者根據原表項目所加）

除此之外，《著作林》第十三期所載陳蝶仙著《栩園詩話》卷六復
有云：

㉑　阿英編《晚清文學叢鈔·傳奇雜劇卷》上冊，北京：中華書局，1962
　　年，第 141 頁。

> 蕭山韓茂棠（柏谿），別號湘靈子，錄寄詩殊多，如『一枕
> 蟲聲殘夢哀，半床花影獨吟中』，『愁逐野雲吹不散，情隨
> 春浪去難平』兩聯則甚佳。（標點為筆者所加）

陳蝶仙係杭州人，與當時江浙一帶文人多有聯繫交往。《著作林》
雜誌亦於 1907 年至 1908 年間在杭州編輯出版，該雜誌出版時間與
《軒亭冤傳奇》創作和發表的時間亦相合。從這些情況來判斷，
《著作林》雜誌提供的材料當可靠。關於蕭山湘靈子韓茂棠能詩之
事，除上引《栩園詩話》所錄詩二聯之外，《晚清文學叢鈔·傳奇
雜劇卷》所錄《軒亭冤》之後，有作者《丁未九月九日〈軒亭冤傳
奇〉告成因題七絕八首於後》詩，於眾人為此劇所作《題詞》中亦
有署「湘靈子」七律一首，同可為此人能詩之例證。據劇中人物所
言，蕭山湘靈子還兼擅詞曲，惜其詞曲作品尚不多見。

由以上材料可知：韓茂棠，字柏谿，一作伯谿，號湘靈子。能
詩，與《著作林》主編陳蝶仙聯繫頗多，當時住蕭山縣城西河下金
帶橋。此韓茂棠當即為《軒亭冤傳奇》之作者「蕭山湘靈子」無
疑。

筆者以上所述，僅是根據所見材料，澄清了長期以來未能真正
知曉的《軒亭冤傳奇》作者「蕭山湘靈子」的真實姓名問題。關於
韓茂棠生平事跡的其他具體情況，目前所知甚少，尚有待進一步查
考。

二、《亡國恨傳奇》作者考

阿英編《晚清文學叢鈔·傳奇雜劇卷》選錄傳奇《亡國恨》一

種，凡十二齣，作者署「無名氏」三字，於劇本出處僅標明「據原排印本」五字。《中國近代傳奇雜劇經眼錄》中亦提及該劇，同樣歸入「作者姓名不詳」之佚名作品中，並有說明云：「《晚清文學叢鈔・傳奇雜劇卷》收此劇，所據『原排印本』出版者及刊年均不詳。原刊本未見。《叢鈔》本曲白文字有刪節。」❷《中國曲學大辭典》此劇條目下有云：「無名氏作。原排印本出版者及刊年均不詳。阿英《晚清文學叢鈔・傳奇雜劇卷》收錄。十二齣。」❷ 顯然，後二書中關於此劇版本之介紹文字均係據阿英所述而來。阿英所說《亡國恨》之原排印本筆者亦未能獲見，然於其他文獻中得知有關此劇之情況若干，現就所見，對其作者問題作一考辨，並對其刊行情況略加介紹，以便於進一步研究。

鄭逸梅著《南社叢談》（上海：上海人民出版社，1981 年 2 月）在附錄之二《南社社友著述存目表》中，於「貢少芹」名下列有《亡國恨傳奇》一種。陳玉堂編著《中國近現代人物名號大辭典》（杭州：浙江古籍出版社，1993 年 5 月）中，於「貢少芹」條下，亦有其著《亡國恨傳奇》之說。梁淑安主編《中國文學家大辭典・近代卷》（北京：中華書局，1997 年 2 月）於「貢少芹」條目中，亦指出他曾撰《亡國恨傳奇》。由此判斷，此劇為貢少芹所著之可能性很大。然而僅以此為據即下結論尚欠穩妥，因為以上三則材料均係今人所提供，

❷　梁淑安、姚柯夫著《中國近代傳奇雜劇經眼錄》，北京：書目文獻出版社，1996 年，第 185 頁。

❷　齊森華、陳多、葉長海主編《中國曲學大辭典》，杭州：浙江教育出版社，1997 年，第 550 頁。

且與原作產生時間相隔較久，尚難以作爲此劇乃貢少芹所作之確鑿證據。

　關於《亡國恨傳奇》作者問題，另有一重要材料：宣統三年正月三十日（1911 年 2 月 28 日）出版之《廣益叢報》第二百五十七號、宣統三年三月初十日（1911 年 4 月 8 日）出版之《廣益叢報》第二百六十一號刊載《亡國恨傳奇（附〈三韓哀詞〉）》，作者署「江都貢少芹」。該報所刊《亡國恨傳奇》與阿英選入《晚清文學叢鈔·傳奇雜劇卷》之《亡國恨》乃同一作品。因此，這一材料足以作爲《亡國恨傳奇》作者問題之最確鑿證據。可以說，長期以來未能知曉的此劇作者「無名氏」究竟係何許人之問題，至此已獲解決。

　根據以上材料，可得出如下認識：第一，《亡國恨傳奇》之作者爲貢少芹。第二，如阿英《晚清文學叢鈔·傳奇雜劇卷》所據非《廣益叢報》本，則《亡國恨傳奇》除阿英所據之「原排印本」之外，尚有《廣益叢報》刊出本傳世。

三、《血海花傳奇》作者麥仲華生平

　梁淑安、姚柯夫《中國近代傳奇雜劇經眼錄》中，收錄《血海花傳奇》，對作者麥仲華之介紹極爲簡略：「麥仲華，筆名玉瑟齋主人。生平不詳。光緒間人。著有傳奇一種。」㉔茲就目前所知，將麥仲華生平情況介紹如下。

㉔　《中國近代傳奇雜劇經眼錄》，北京：書目文獻出版社，1996 年，第 147 頁。

麥仲華，生於 1876 年（咸豐六年丙辰），卒於 1956 年，字曼
宣，號曼殊室主人、曼殊庵主人、瑟齋、瑟庵、玉瑟齋、瑟齋主
人、玉瑟齋主人。廣東順德人。麥孟華之弟，康有爲受業弟子，並
爲康有爲長女同薇之夫婿。秀才出身。1894 年拜康有爲爲師，入萬
木草堂讀書。戊戌政變後流亡日本。1899 年 6 月，參加康門弟子
「十二人江之島結義」。同年與康同薇成婚。繼而留學日本陸軍士
官學校，後遊學英國。民國之初，歷任司法儲才館秘書，後任香港
電報局局長、廣州電政監督等職。著有《戊戌奏稿》、《皇朝經世
文新編》、《戊戌政變記》等。

四、關於孫寰鏡之生年

孫寰鏡，字靜庵，號寰鏡廬主人，或云筆名寰鏡廬主人。江蘇
無錫人。1904 年加入興中會，任《警鐘日報》主筆，與陳去病等共
同創辦《二十世紀大舞臺》雜誌，並任記者。著有《新水滸》、
《明遺民錄》等。還有《安樂窩》、《鬼磷寒》雜劇二種，均發表
於《二十世紀大舞臺》。目前所知關於孫寰鏡生平著述情況大致僅
限於此。《古典戲曲存目彙考》、《中國近代傳奇雜劇經眼錄》、
《中國文學家大辭典·近代卷》、陳玉堂《中國近現代人物名號大
辭典》等均未注明其生卒年。《中國曲學大辭典》「孫寰鏡」條目
下注其生年爲「約 1880」㉕，顯然亦只是推測。

筆者閱謝正光、范金民編《明遺民錄彙輯》（南京：南京大學出版

㉕　見齊森華、陳多、葉長海主編《中國曲學大辭典》，杭州：浙江教育出版
　　社，1997 年，第 191 頁。

社，1995 年 7 月），偶然發現關於孫寰鏡生年之重要線索，茲述之如下。此書將孫寰鏡所著《明遺民錄》納入其中，在全書附錄中，復收有《明遺民錄》序文五篇，其中錢基博作於民國元年（1912 年）正月之序，於瞭解孫寰鏡生平思想大有助益，尤其重要者，可由此推知孫寰鏡出生之確切年代。現引一節於此：

> 孫子年三十七矣，方其生也，在光緒二年，正當滿清盛日，削平洪楊，西闢玉關，士夫方歌舞昇平，於以讚揚清庭盛休，大夫《黍離》之什，久已不道人口，於是時也，蓋明亡二百三十七年，已甚久矣！孫子生當斯世，不休明盛朝，而追錄勝國遺老，其亦猶程氏（引者按：指《宋遺民錄》之作者、明代文學家程敏政）之意也夫！❷

由此可知，孫寰鏡生於光緒二年丙子（1876 年），至民國元年，按照中國傳統的計算年齡方法，此時虛歲恰好三十七。錢基博（1887－1957），字子泉、啞泉，號潛廬。江蘇無錫人。錢基博與孫寰鏡為同鄉，著名學問家，且學問著述向以淵博謹嚴著稱，提供的材料當可靠無誤。據此，長期以來未能確定的孫寰鏡生年問題，已經清楚。至其卒年，則尚待查考。

❷　《孫靜庵〈明遺民錄〉錢基博序》，謝正光、范金民編《明遺民錄彙輯》，南京：南京大學出版社，1995 年，第 1370 頁。

五、墨淚詞人眞實姓名考

王蘊章主編、上海商務印書館發行的《婦女雜誌》，第一卷第十號、第十一號、第十二號、第二卷第六號、第七號（1915 年 10 月 5 日至 1916 年 7 月 5 日）發表《花月痕傳奇》五齣一楔子，全劇未完，作者署「墨淚詞人」。《中國近代傳奇雜劇經眼錄》云：「墨淚詞人，姓名生平不詳。清末至民國間人。著有傳奇一種。」**❷❼**《中國曲學大辭典》亦云《花月痕傳奇》爲「墨淚詞人作」**❷❽**，二書顯然均未知曉此人眞實姓名。近代文學與戲曲研究者亦向未弄清「墨淚詞人」究係何人。

南社社員、江蘇常熟人龐樹柏（1884－1916），有一別號曰「墨淚龕」，著有《墨淚龕筆記》，發表於 1914 年之《七襄》旬刊。「墨淚龕」與「墨淚詞人」非常接近，而且龐樹柏擅詩能詞，若自稱「詞人」，名副其實，極有可能。「墨淚龕」與「墨淚詞人」爲同一人，於情於理均屬正常。然這仍屬推測，於文獻上未有直接證據，尚不能確定。

另有兩則材料，可以證明這種推測的合理性。其一，陳玉堂編著《中國近現代人物名號大辭典》（杭州：浙江古籍出版社，1993 年 5 月）除對龐樹柏生平著述作較詳細記載外，還明確指出《靈巖樵唱》、《清代女紀》、《花月痕傳奇》等均爲龐樹柏所作。其二，

❷❼　梁淑安、姚柯夫著《中國近代傳奇雜劇經眼錄》，北京：書目文獻出版社，1996 年，第 177 頁。

❷❽　齊森華、陳多、葉長海主編《中國曲學大辭典》，杭州：浙江教育出版社，1997 年，第 522 頁。

《婦女雜誌》第二卷第八號、第九號、第十號（分別出版於 1916 年 8 月 5 日、9 月 5 日、10 月 5 日）連載的《清代女紀》，作者署「常熟龐樹柏」。關於《清代女紀》之作者，《婦女雜誌》署名與《中國近現代人物名號大辭典》記載一致。由此可以判斷，陳玉堂所記有文獻依據，當可相信。而《婦女雜誌》第八號至第十號所標明的《清代女紀》為龐樹柏所作，當屬第一手資料，其可靠性似不必懷疑。

因此，綜合以上三方面情況，現基本可以認定，《花月痕傳奇》的作者「墨淚詞人」，即是近代著名文學家、南社成員、江蘇常熟人龐樹柏。

附錄：近代傳奇雜劇目錄

說明：

1. 本目錄收錄時限爲 1840 年至 1949 年；若屬不易考究準確出版時間者，則適當放寬，以存研究線索。劇作刊行時間，盡可能使用西元紀年，無法確定具體刊年者除外。

2. 本目錄以收錄現存傳奇雜劇爲主，肯定爲已佚作品者，一般不予收錄。

3. 凡可確定作者之劇目，均用作者本名；其他則用發表時署名，以便研究。

4. 爲簡潔起見，劇名一般省略「傳奇」或「雜劇」字樣。一劇有多種版本者，就筆者所知儘量列出，以見其流傳情況。

5. 爲查檢方便，劇目以劇名第一字之筆畫多少爲序排列；第一字相同者，則根據第二字筆畫數排列；餘依此類推。

6. 劇名前凡有「*」標誌者，爲筆者已獲見之劇目，以爲本書所列《主要參考文獻》之補充。

一至三畫

一家春　碩果　《復報》第一期，1906 年。

* 一線天　袁祖光　《瞿園雜劇續編》本，豐源印書局，1909 年刊。

一線春　景讓　舊鈔本。

七曇果　丁傳靖　《亦詩世界》版，中國印書局代印，1924 年刊。

七裏機　唐詠裳　似有刊本，未詳待考。

二十鞭　顧佛影　《四聲雷》所收本，成都中西書局排印本，1943 年刊。

* 人天恨　高增　《覺民》第八期，1904 年。又見《〈覺民〉月刊整理重排本》，北京：社會科學文獻出版社，1996 年。

刀環夢　貢少芹　漢口《中西日報》本。

十二金錢　謝堃　《春草堂集》本，1845 年刊。

十二紅　黃鈞宰　《比玉樓四種》本，1876 年刊。

* 十年記　莊一拂　石印本，1936 年刊。

* 三百少年　感惺　《中國白話報》第二十一期、第二十二期、第二十三期、第二十四期合刊本，1904 年。此劇之前二折又載《浙源彙報》第二期，1905 年。

三斛珠　曼陀居士　《春聲》第六集，1916 年。又有舊鈔本。

* 三割股　袁祖光　《瞿園雜劇續編》本，豐源印書局，1909 年刊。

三緣報　羅梅江　《紅雨綠雪樓三種》之三，稿本。

* 乞丐奇　劉咸榮　《娛園傳奇》之四，日新印刷工業社，民國間刊。

亡國奴　老談（談善吾）　鈔本。

* 亡國恨　貢少芹　阿英《晚清文學叢鈔·傳奇雜劇卷》據「原排
　　印本」收錄，北京：中華書局，1962 年。原排印本情況不
　　詳。《廣益叢報》第 257 號、第 261 號亦刊此劇，1911 年。
* 千秋淚　劉清韻　《小蓬萊仙館傳奇》本，上海藻文書局石印，
　　1900 年。又有《中國古典文學名著分類集成·戲曲卷》所收
　　本，天津：百花文藝出版社，1994 年。
* 大同　王季烈　《人獸鑑傳奇》之八，正俗曲社，1949 年刊。
　女中華　高增　《女子世界》第一年第五期，1904 年。
* 女英雄　高增　《覺民》第一期至第五期合訂本，1904 年再版。
　　阿英《晚清文學叢鈔·傳奇雜劇卷》收錄，北京：中華書
　　局，1962 年。《〈覺民〉月刊整理重排本》，北京：社會科
　　學文獻出版社，1996 年。
* 山人扇　宛君　《小說月報》第九卷第二號，1918 年。
* 巾幗魂　作者不詳 .《河南》第一期，1907 年。

四畫

* 中萃宮　葉楚傖　《婦女雜誌》第一卷第二號至第五號，1915
　　年。
* 丹青副　劉清韻　《小蓬萊仙館傳奇》本，上海藻文書局石印，
　　1900 年。
* 五代興隆傳　天中生　清河同博文書局石印巾箱本，1895 年刊。
* 仇宛娘　盧前　《飲虹五種》（又名《盧冀野丙寅所為五種
　　曲》）之一，1927 年排印巾箱本。又有《木棉集》（又名
　　《木棉甲集》、《盧冀野丙寅所為五種曲》）所收本，1928

年刊。又有《飲虹五種》所收本，渭南嚴氏孝義家塾叢書，
1931 年刊。又有《盧冀野五種曲》本，稿本。

* 六月霜　贏宗季女　改良小說社，1907 年刊。又有鈔本。阿英
《晚清文學叢鈔·傳奇雜劇卷》收錄，北京：中華書局，
1962 年。

* 午夢堂葉女歸魂　冒廣生　《小三吾亭外集》本《疚齋雜劇》第
二種，民國年間刊。

* 卞玉京死憶梅村　冒廣生　《小三吾亭外集》本《疚齋雜劇》第
四種，民國年間刊。

天人怨　牧奴子　鈔本。

天水碧　洪炳文　《甌海潮》第八期至第十一期，1917 年。

* 天妃廟　林紓　《小說海》第三卷第二號至第三號，1917 年。上
海：商務印書館單行本，1917 年初版刊行，1928 年再版。

* 天風引　劉清韻　《小蓬萊仙館傳奇》本，上海藻文書局石印，
1900 年。

天國恨　孫爲廷　《太平釁》三種之一，卷首有盧前作於癸未
（1943 年）十一月序文，三種均寫太平天國兵間之事。

* 太守桑　吳寶鎔　光緒年間鈔本。光緒年間刊本。

* 少年登場　作者不詳（一說黃藻作）《黃帝魂》刊本，1903 年。
阿英《晚清文學叢鈔·傳奇雜劇卷》收錄，北京：中華書
局，1962 年。最初發表於《少年中國報》。《中國近代文學
大系·戲劇集一》收入，上海：上海書店，1996 年。

* 幻緣記　由雲龍　鉛印本，1939 年刊。

* 廿五絃　冒廣生　《小三吾亭外集》本《疚齋雜劇》附錄第三

種，民國年間刊。又有民國間藍色油印初稿本。

心田記　漁莊釣徒　傳鈔同治年間稿本。

支機石　蔡榮蓮　刻本，1891 年刊。

木瓜道人五種　張懋畿　排印本，刊年不詳。

木鹿居　洪炳文　《甌海潮》第十三期，1917 年。

* 木樨香　鄭由熙　《暗香樓樂府》本，1890 年刊。

水嚴宮　洪炳文　油印本，1899 年。

五畫

* 仙人感　袁祖光　《瞿園雜劇》本，1908 年刊。

仙合曲譜　何青耜　刊本，年代不詳。

* 仙緣記　陳烺　又名《仙猿記》、《碧玉環》，《玉獅堂十種曲》本，1891 年刊。

* 去私　王季烈　《人獸鑑傳奇》之六，正俗曲社，1949 年刊。

* 可中亭　王蘊章　《婦女雜誌》第一卷第一號，1915 年。

古般鑑　洪炳文　《棟園樂府》，稿本。

四香緣　朱鏡江　光緒年間四川鈔本。

四禪天　盧前　又稱《南曲四種》，盧前《中國戲劇概論》提及，未見。

平濟　東仙詞人　《養怡草堂樂府》本，1874 年刊。

平颺母　張宗祥　油印本。

斥堠　劉鈺　《海天嘯傳奇》（又題《大和魂》，原名《日東新曲》）本，初刊《揚子江白話報》，後有小說林社刊本，1906 年。又有文盛堂書局第五版排印本，1936 年刊。

玉抱肚　王玉章　盧冀野刊《木棉集》末附錄本，1928 年刊。又
　　　有《盧冀野五種曲》後附本，稿本。

玉庵恨　李季偉　鉛印本，1938 年刊。又有 1939 年再版本。

* 玉魚緣　王蘊章　《小說月報》第九卷第一期，1918 年。

玉臺秋　黃燮清　1880 年刊。

* 玉鈎痕　龐樹松（或云龐樹柏）、歐陽淦　光緒《遊戲報》本。
　　　又陳無我《老上海三十年見聞錄》錄其三齣，上海：上海書
　　　店出版社，1997 年。

* 生佛碑　陳學震　同治年間刊本。

白桃花　洪炳文　《甌海潮》創刊號至第七期，1916 年至 1917
　　　年。

白衲幢　徐家禮　《螯園五種曲》本，藍格鈔本，約成於光緒年
　　　間。

* 白團扇　袁龍　《女子世界》第三期至第六期，1915 年。

* 白頭新　徐鄂　《誦荻齋曲》本，大同書局石印，1887 年。又有
　　　上海煥文書局石印袖珍本，1906 年刊，與《梨花雪》合爲一
　　　函。

六畫

* 再出家　顧隨　全名《垂老禪僧再出家》，《苦水作劇三種》之
　　　一，鉛印本，1937 年刊。又有葉嘉瑩輯《苦水作劇》本，臺
　　　北：桂冠圖書股份有限公司，1992 年。

* 再來人　楊恩壽　《坦園叢稿》本，光緒年間刊。

* 同亭宴　陳烺　《玉獅堂十種曲》本，1891 年刊。

　同情夢　陳伯平　《女子世界》第八期，1904 年。

　名場債　唐詠裳　似有刊本，未詳待考。

* 合浦珠　林紓　《婦女雜誌》第三卷第四號至第七號，1917 年。
　　　上海：商務印書館單行本，1917 年初版，1928 年再版。
　　　《中國近代文學大系·戲劇集一》收入，上海：上海書店，
　　　1996 年。

* 回流記　陳烺　《玉獅堂十種曲》本，1891 年刊。

　如夢緣　陸和鈞　同治年間鈔本。

* 安市　張聲玠　《玉田春水軒雜齣》本，道光年間初刻。又有鄭
　　　振鐸《清人雜劇二集》本，1934 年刊。

* 安樂窩　孫寰鏡　《二十世紀大舞臺》第一期，1904 年。

　戍邊　楊子元　《女界天》第三種，蒲江連珊書屋刻本，1916 年
　　　刊。

　江南燕　安義華　莊一拂主編之《大成曲刊》本。

* 老圜　俞樾　光緒年間作者手寫稿本。又有《德清俞蔭甫所著
　　　書》本，1902 年刊。又有鄭振鐸《清人雜劇二集》本，1934
　　　年刊。

* 自由花　陳栩　《著作林》第一期至第五期，約 1907 年。

* 自由花　陳翠娜　《栩園嬌女集》本，1927 年刊。

* 舟觀　李慈銘　《桃花聖解庵樂府》本，崇實齋校刻，刊年不
　　　詳。又題《蓬萊驛》，刊《小說林》第二期，1907 年。阿英
　　　編《晚清文學叢鈔·傳奇雜劇卷》據《越縵生樂府外集》收
　　　錄，北京：中華書局，1962 年。

* 血手印　陸恩煦　《小說月報》第二年第四期，1911 年。

* 血海花　麥仲華　《新民叢報》第二十五號，1903 年。阿英《晚
　　清文學叢鈔·傳奇雜劇卷》收錄，北京：中華書局，1962
　　年。

血海恨　高增　《復報》第六期，1906 年。

血梅記　謝堃　《春草堂集》本，1845 年刊。

血淚痕　王鍾麒　報紙剪帖本。

* 西子捧心　許善長　《靈媧石》雜劇附錄之一，《碧聲吟館叢
　　書》本，1885 年刊。

西浦夢　王季烈　曬藍印本，有曲譜，作者朱筆手校。

七畫

* 佛門緣　楊組榮　又名《鸚鵡媒》，上海寶文書局石印本，1894
　　年刊。

* 但丁夢　錢稻孫　《學衡》第三十九期，1925 年。

* 伯嬴持刀　許善長　《靈媧石》雜劇之一，《碧聲吟館叢書》
　　本，1885 年刊。

* 別離廟蕊仙入道　冒廣生　《小三吾亭外集》本《疚齋雜劇》第
　　一種，民國年間刊。

* 劫灰夢　梁啓超　《新民叢報》第一年第一號，1902 年。林志鈞
　　編《飲冰室合集》收錄，上海：中華書局，1936 年至 1937
　　年初版；北京：中華書局，1989 年重印。阿英《晚清文學叢
　　鈔·傳奇雜劇卷》收錄，北京：中華書局，1962 年。又題
　　《獨嘯》，署飲冰子，《天花亂墜》所收本，杭州實文齋木
　　活字印本，1903 年刊。又有《中國古典文學名著分類集成·

　　戲曲卷》所收本，天津：百花文藝出版社，1994 年。

　　孝廉坊　洪炳文　《甌海潮》第十五期至第十七期，1917 年。

＊李範晉殉國　陸恩煦　全名《朝鮮李範晉殉國傳奇》，《東方雜誌》第八卷第二號，1911 年。又有鈔本。

＊沈家園　姚錫鈞　《小說叢報》第十期至第十三期，1915 年。

＊汨羅沙　胡盍朋　《古僮文獻攟遺》本，1916 年刊。

＊沖冠怒　章鴻賓　書名原題《沖冠怒傳奇殘稿》，1920 年鉛印本。

　　芋佛　東仙詞人　《養怡草堂樂府》本，1874 年刊。

＊防城血　吳興太瘦生　安雅報局本，1908 年刊。

八畫

　　函髻記　高梧　民國間惜陰堂仿宋排印本。

　　呼夢么　黃鈞宰　一名《旌節記》，《比玉樓四種》本，1876 年刊。

　　和議　楊子元　《女界天》第八種，蒲江連珊書屋刻本，1916 年刊。

　　宗孔　楊子元　《女界天》第五種，蒲江連珊書屋刻本，1916 年刊。

＊居官鑑　黃燮清　《倚晴樓集》本，1881 年重刻。《中國近代文學大系·戲劇集一》收錄，上海：上海書店，1996 年。

＊岳家軍　楊與齡　《南洋兵事雜誌》第五十七期，1911 年。

＊忠妾覆酒　許善長　《靈媧石》雜劇之二，《碧聲吟館叢書》本，1885 年刊。

* 拒友　劉鈺　《海天嘯傳奇》（又題《大和魂》，原名《日東新曲》）本，初刊《揚子江白話報》，後有小說林社刊本，1906年。又有文盛堂書局第五版排印本，1936年刊。

* 招隱居　鍾祖芬　四川綦邑吳氏刊本，1894年。阿英編《鴉片戰爭文學集》收錄，北京：中華書局，1957年。《中國近代文學大系·戲劇集一》收錄，上海：上海書店，1996年。

* 東家顰　袁祖光　《著作林》第十八期、第十九期，1908年。又有《瞿園雜劇續編》本，豐源印書局，1909年刊。

　東海記　吳梅　《春聲》第二期、第四期，1916年。

　東艷禍　夏劍丞　民國間刊本。

* 松坡樓　姜繼襄　《勁草堂曲稿》（又名《勁草堂傳奇三種》）所收本，武昌石印，1924年刊。

* 松陵新女兒　柳亞子　《女子世界》第一年第二期，1904年。後收入《磨劍室文錄》，上海：上海人民出版社，1993年。《中國近代文學大系·戲劇集一》收錄，上海：上海書店，1996年。

* 武士道　楊與齡　《南洋兵事雜誌》第三十期、第三十五期，1909年。

* 武陵春　陳時泌　1901年鈔本。又有光緒年間湖南排印本。阿英《庚子事變文學集》收錄，北京：中華書局，1959年。

* 炎涼券　劉清韻　《小蓬萊仙館傳奇》本，上海藻文書局石印，1900年。

* 空山夢　范元亨　《問園遺集》附，1891年刊。《中國近代文學大系·戲劇集一》收錄，上海：上海書店，1996年。又有

《中國古典文學名著分類集成·戲曲卷》所收本，天津：百
花文藝出版社，1994 年。

* 芙蓉碣　張雲驤　1878 年刻本。

芙蓉孽　洪炳文　永嘉梅氏勁風閣鈔藏本。

* 花月痕　墨淚詞人（龐樹柏）　《婦女雜誌》第一卷第十號、第
十一號、第十二號、第二卷第六號、第七號，1915 年至
1916 年。

* 花木蘭　陳栩　《著作林》第十三期至第十六期，約 1907 年至
1908 年出版。又有《新神州雜誌》本，刊年未詳。

* 花茵俠　吳子恒　《小說新報》第六年第一期至第十二期，1920
年。

花裏鐘　劉伯友　清刻本，刊年未詳。

* 返魂香　宣鼎　上海申報館刊本，1877 年刊。

邯鄲女兒　心悸　《春聲》第五集，1916 年。

* 邯鄲夢　陳家鼎　《覺民》第九期、第十期合本，1904 年。
《〈覺民〉月刊整理重排本》，北京：社會科學文獻出版
社，1996 年。

金陵恨　浮槎仙客　稿本。

* 金陵淚　姜繼襄　《勁草堂曲稿》（又名《勁草堂傳奇三種》）
所收本，武昌石印，1924 年刊。

* 金鳳釵　瀨江濁物　《小說新報》第一年第一期、第二期、第三
期、第五期、第七期、第九期、第十一期、第十二期，1915
年至 1916 年。

金鋼石　李新琪　1912 年刊。

　　阿芙蓉　楊子元　成都探源印刷局排印本，1915 年刊。

* 青燈淚　蔣恩瀙　1870 年初刻本。又有光緒年間刊《竹林老屋外
　　集本》。

* 青霞夢　胡薇元　《壺庵五種曲》本，1919 年刊。

* 非熊夢　陳時泌　湖南裕湘機器局刊本，1904 年。

九畫

　　信香秋夢　洪炳文　油印本。

　　俠女記　味蘭簃主人　同治年間刊本。又有《味蘭簃傳奇》本，
　　1881 年刊。北平青梅書店本，1933 年。

* 俠女魂　蔣景緘　《揚子江小說報》第一期，1909 年。阿英《晚
　　清文學叢鈔·傳奇雜劇卷》收錄，北京：中華書局，1962
　　年。又有《中國古典文學名著分類集成·戲曲卷》所收本，
　　天津：百花文藝出版社，1994 年。

* 俠客　高增　《覺民》第一期至第五期合訂本，1904 年再版。
　　《〈覺民〉月刊整理重排本》，北京：社會科學文獻出版
　　社，1996 年。

* 俠情記　梁啓超　《新小說》第一號，1902 年。林志鈞編《飲冰
　　室合集》收錄，上海：中華書局，1936 年至 1937 年初版；
　　北京：中華書局，1989 年重印。

　　俊魔緣　徐家禮　《蟄園五種曲》本，藍格鈔本，約成於光緒年
　　間。

　　南冠血　夏劍丞　民國間刊本。

　　南唐雜劇　管庭芬　鈔本。

* 南海神　冒廣生　《小三吾亭外集》本《疚齋雜劇》附錄第一種，民國年間刊。又名《海神廟》、《屈翁山》，民國間藍色油印初稿本。

* 哀川民　貢少芹　《南社小說集》本，上海文明書局，1917 年。

* 帝女花　黃燮清　《倚晴樓集》本，1881 年重刻。又有小說七日報社刊本。

* 後南柯　洪炳文　《小說月報》第三年第一期至第六期，1912年。阿英《晚清文學叢鈔·傳奇雜劇卷》收錄，北京：中華書局，1962 年。

* 後緹縈　汪宗沂　1885 年刊。

　後懷沙　洪炳文　《楝園樂府》，稿本。

* 思子軒　高樹　鉛印本，1922 年刊。

* 指南公　虞名　《河南》第二期，1908 年。

* 指南夢　孤　阿英《晚清文學叢鈔·傳奇雜劇卷》「據剪報本」收錄，北京：中華書局，1962 年。

　春坡夢　支碧湖　1906 年刊。

* 星劍俠　吳子恒　《小說新報》第一年第一、二、四、六、八、十、十二期，第二年第一期至第十二期，第三年第一期至第十二期，第五年第八期至第十二期，1915 年至 1920 年。

* 枯井淚　趙祥璦　《學衡》第三十三期，1924 年。阿英《庚子事變文學集》收錄，北京：中華書局，1959 年。

　活地獄　高增　《中國白話報》第二十一期至第二十四期合本，1904 年。

* 看眞　張聲玠　《玉田春水軒雜齣》本，道光年間初刻。又有鄭

振鐸《清人雜劇二集》本，1934 年刊。

* 秋海棠　洪炳文　《小說月報》第二年第十一期至第十二期，1912 年。《中華婦女界》第一卷第四期，1915 年。又有石印本，1911 年刊。

* 秋夢　李慈銘　《桃花聖解庵樂府》本，崇實齋校刻，刊年不詳。又題《星秋夢》，刊《小說林》第三期，1907 年。阿英《晚清文學叢鈔·傳奇雜劇卷》據《越縵生樂府外集》收錄，北京：中華書局，1962 年。又有《中國古典文學名著分類集成·戲曲卷》所收本，天津：百花文藝出版社，1994 年。

* 紅羊劫　朱紹頤　舊鈔本。又有影印手鈔本，民國年間刊。

* 紅樓眞夢　郭則澐　石印本，1942 年刊。

* 紅薇記　姚錫鈞　《小說世界》第二卷第一期，1923 年。

* 茂陵絃　黃燮清　《倚晴樓集》本，1881 年重刻。又有《玉生香傳奇四種曲》本，1919 年求古齋碑帖社石印。

* 英雄記　劉清韻　《小蓬萊仙館傳奇》本，上海藻文書局石印，1900 年。

衍波箋　十萬護花鈴謌者　一名《璿宮夢》，《新世界小說社報》本，1906 年刊。

* 負薪記　陳烺　《玉獅堂十種曲》本，1891 年刊。

降雕　褚龍祥　咸豐年間希葛齋稿本。

* 革命軍　浴血生　《江蘇》第六期，1903 年。

* 風月空　白雲詞人　報紙本。又有陳無我《老上海三十年見聞錄》本，上海：上海書店出版社，1997 年。薛正興主編《李

伯元全集》收入，以爲李伯元作，南京：江蘇古籍出版社，
1997 年。

* 風洞山　吳梅　小說林社排印本，1906 年刊。部分初稿曾發表於
《中國白話報》第四期、第六期，1904 年。《廣益叢報》第
三十四號亦曾部分發表，1904 年。上海文盛堂書局本，1936
年刊。上海風雨書屋本，1938 年刊。阿英《晚清文學叢鈔·
傳奇雜劇卷》收錄，北京：中華書局，1962 年。《中國近代
文學大系·戲劇集一》收錄，上海：上海書店，1996 年。
《近代戲曲選》收錄，上海：華東師範大學出版社，1995
年。王衛民等編著《吳梅》收錄，北京：中國文史出版社，
1998 年。又有《中國古典文學名著分類集成·戲曲卷》所收
本，天津：百花文藝出版社，1994 年。

　風雪錢唐　宗志黃　盧前《中國戲劇概論》提及，未見。

* 風雲會　許善長　《碧聲吟館叢書》本，1887 年刊。

* 飛虹嘯　劉清韻　《小蓬萊仙館傳奇》本，上海藻文書局石印，
1900 年。

* 飛將軍　顧隨　全名《飛將軍百戰不封侯》，《苦水作劇三種》
附錄，鉛印本，1937 年刊。又有葉嘉瑩輯《苦水作劇》本，
臺北：桂冠圖書股份有限公司，1992 年。

* 食鵝　陳尺山　《孟諧傳奇》本，上海：中華書局，1916 年刊。

* 香桃骨　王蘊章　鈔本。又刊《中華小說界》第六期，1914 年。

十畫

* 娀爐封　楊恩壽　《楊氏三種曲》本，1870 年刊。又有《坦園叢

　　稿》本，光緒年間刊。又有上海藜光社影印手鈔本，與《桂
　　枝香傳奇》合刊，1912 年。

* 乘龍佳話　何墉　《點石齋畫報》本，1891 年刊。又有光緒年間
　　石印本，附於《風箏誤》之後，民國年間石印單行本。阿英
　　《晚清文學叢鈔·傳奇雜劇卷》收錄，北京：中華書局，
　　1962 年。

* 冥鬧　蔣鹿山　《新小說》第一號，1902 年。《萃新報》第四
　　期，1904 年。又與《歎老》同附於《警黃鐘傳奇》後之合訂
　　單行本，新小說社出版，1906 年。

* 原人　王季烈　《人獸鑑傳奇》之一，正俗曲社，1949 年刊。

* 奚妻鼓琴　許善長　《靈媧石》雜劇之六，《碧聲吟館叢書》
　　本，1885 年刊。

* 徐吾會燭　許善長　《靈媧石》雜劇之七，《碧聲吟館叢書》
　　本，1885 年刊。又有《中國古典文學名著分類集成·戲曲
　　卷》所收本，天津：百花文藝出版社，1994 年。

* 桂枝香　楊恩壽　《楊氏三種曲》本，1870 年刊。又有《坦園叢
　　稿》本，光緒年間刊。又有上海藜光社影印手鈔本，與《媱
　　嬲封》合刊，1912 年。《中國近代文學大系·戲劇集一》收
　　錄，上海：上海書店，1996 年。

　　桂香雲影　秋綠詞人　道光間刊本。

* 桐花箋　陳栩　《著作林》第二期至第九期，第十一期又載《傳
　　概》一出，約 1907 年。

* 桃花源　楊恩壽　《坦園叢稿》本，光緒年間刊。

　　桃花源　劉龍眗　光緒年間刻本。又有與《懶閑天籟》合訂刊

本。

桃花源記　李崇恕　寓形齋刻本，1879 年刊。

* 桃花夢　陳栩　杭州《大觀報》本，1900 年刊。

* 桃溪雪　黃燮清　《倚晴樓集》本，1881 年重刻。

* 氤氳釧　劉清韻　《小蓬萊仙館傳奇》本，上海藻文書局石印，
　　1900 年。

* 海虬記　陳烺　《玉獅堂十種曲》本，1891 年刊。

* 海國英雄記　浴日生　《民報》第九期、第十三期，1906 年至
　　1907 年。阿英《晚清文學叢鈔·傳奇雜劇卷》收錄，北京：
　　中華書局，1962 年。

* 海雪吟　陳烺　《玉獅堂十種曲》本，1891 年刊。

海僑春　賀良樸　上海廣智書局排印本，刊年未詳。

* 海濱夢　胡盍朋　《古僮文獻攟遺》本，1916 年刊。

浣紗記　張宗祥　油印本。據梁辰魚《浣紗記》改編。

烈女記　味蘭簃主人　《味蘭簃傳奇》本，1881 年刊。

* 烏江恨　楊與齡　《南洋兵事雜誌》第四十五期、第四十七期，
　　1910 年。

珠鞋記　夏仁虎　鉛印本，民國年間刊。

* 病玉緣　陳尺山　《小說世界日報》刊載過一部分，後有上海中
　　華書局單行本，1917 年刊。又名《麻瘋女傳奇》，載《中華
　　婦女界》第一卷第十期至第十二期、第二卷第一期至第六
　　期，1915 年至 1916 年。

* 真總統　劉咸榮　《娛園傳奇》之二，日新印刷工業社，民國間
　　刊。

* 神山引　許善長　《碧聲吟館叢書》本，1885 年刊。
* 祝英臺　顧隨　全名《祝英臺身化蝶》，《苦水作劇三種》之
　　二，鉛印本，1937 年刊。又有葉嘉瑩輯《苦水作劇》本，臺
　　北：桂冠圖書股份有限公司，1992 年。
* 秣陵血　烏台　全名《明末軼史秣陵血傳奇》，《崇德公報》第
　　八號至第三十二號，1915 年至 1916 年。
* 胭脂烏　李文翰　1842 年刊。
* 胭脂獄　許善長　《碧聲吟館叢書》本，1884 年刊。又有改良小
　　說社石印本，題《新西廂傳奇》，1910 年刊。
　荊州記　張宗祥　油印本。
* 茱萸會　盧前　《飲虹五種》（又名《盧冀野丙寅所爲五種
　　曲》）之一，1927 年排印巾箱本。又有《木棉集》（又名
　　《木棉甲集》、《盧冀野丙寅所爲五種曲》）所收本，1928
　　年刊。又有《飲虹五種》所收本，渭南嚴氏孝義家塾叢書，
　　1931 年刊。又有《盧冀野五種曲》本，稿本。
* 茯苓仙　許善長　《碧聲吟館叢書》本，1883 年刊。
　袁浦花　張懋畿　成都福昌公司鉛印本，刊年未詳。
* 訊紛　張聲玠　《玉田春水軒雜齣》本，道光年間初刻。又有鄭
　　振鐸《清人雜劇二集》本，1934 年刊。
　訓子　劉鈺　《海天嘯傳奇》（又題《大和魂》，原名《日東新
　　曲》）本，初刊《揚子江白話報》，後有小說林社刊本，
　　1906 年。又有文盛堂書局第五版排印本，1936 年刊。
* 軒亭血　陳嘯廬　《小說林》第十二期，1908 年。另有小萬柳堂
　　刊本。

* 軒亭秋　吳梅　《小說林》第六期，1907 年。又有《中國古典文
　學名著分類集成·戲曲卷》所收本，天津：百花文藝出版
　社，1994 年。
* 軒亭冤　蕭山湘靈子（韓茂棠）　又題《鑑湖女俠傳奇》、《繪
　圖秋瑾含冤傳奇》、《中華第一女傑軒亭冤傳奇》，上海振
　新圖書社石印本，1912 年刊。阿英《晚清文學叢鈔·傳奇雜
　劇卷》收錄，北京：中華書局，1962 年。《中國近代文學大
　系·戲劇集一》收入，上海：上海書店，1996 年。
* 迷魂陣　吳魂　《覺民》第七期，1904 年。《〈覺民〉月刊整理
　重排本》，北京：社會科學文獻出版社，1996 年。
* 追父　劉鈺　《海天嘯傳奇》（又題《大和魂》，原名《日東新
　曲》）本，初刊《揚子江白話報》，後有小說林社刊本，
　1906 年。又有文盛堂書局第五版排印本，1936 年刊。
* 針師記　王墅原作、吳梅潤文　《小說月報》第九卷第三號至第
　八號，1918 年。
* 陝西夢　吳宓　《吳宓詩集》本，上海：中華書局，1935 年。
* 陟山觀海遊春記　顧隨　《顧隨文集》本，上海：上海古籍出版
　社，1986 年。又有葉嘉瑩輯《苦水作劇》本，臺北：桂冠圖
　書股份有限公司，1992 年。又有《苦水作劇二集》本，未
　見。
* 馬郎婦　顧隨　全名《馬郎婦坐化金沙灘》，《苦水作劇三種》
　之三，鉛印本，1937 年刊。又有葉嘉瑩輯《苦水作劇》本，
　臺北：桂冠圖書股份有限公司，1992 年。
* 馬湘蘭生壽百穀　冒廣生　《小三吾亭外集》本《疚齋雜劇》第

三種，民國年間刊。

* 鬼磷寒　孫寰鏡　《二十世紀大舞臺》第一期，1904 年。

十一畫

* 國香曲　吳梅　全名《高子勉題情國香曲》，《惆悵爨》之三，
　　　　《霜厓三劇》本，1932 年刊。王衛民等編著《吳梅》收錄，
　　　　北京：中國文史出版社，1998 年。

* 授徒　劉鈺　《海天嘯傳奇》（又題《大和魂》，原名《日東新
　　　　曲》）本，初刊《揚子江白話報》，後有小說林社刊本，
　　　　1906 年。又有文盛堂書局第五版排印本，1936 年刊。

　授書　楊子元　《女界天》第一種，蒲江連珊書屋刻本，1916 年
　　　　刊。

　救世　王季烈　《人獸鑑傳奇》之五，正俗曲社，1949 年刊。

* 救俠　劉鈺　《海天嘯傳奇》（又題《大和魂》，原名《日東新
　　　　曲》）本，初刊《揚子江白話報》，後有小說林社刊本，
　　　　1906 年。又有文盛堂書局第五版排印本，1936 年刊。

　救國　楊子元　《女界天》第七種，蒲江連珊書屋刻本，1916 年
　　　　刊。

　救種　楊子元　《女界天》第四種，蒲江連珊書屋刻本，1916 年
　　　　刊。

* 望夫石　袁祖光　《國學粹編》第一期至第五期，1908 年至
　　　　1909 年。又有《瞿園雜劇續編》本，豐源印書局，1909 年
　　　　刊。

* 梓潼傳　俞樾　《春在堂傳奇》本，1899 年刊。又有《德清俞蔭

甫所著書》本，1902 年刊。

梅花夢　汪敘疇　1884 年刊。

* 梅花夢　張道　1894 年刊。

* 梅花嶺　劉咸榮　《娛園傳奇》之一，日新印刷工業社，民國間
　　刊。

* 梅喜緣　陳烺　《玉獅堂十種曲》本，1891 年刊。

* 梨花雪　徐鄂　《誦荻齋曲》本，大同書局石印，1886 年。又有
　　上海煥文書局石印袖珍本，1906 年刊，與《白頭新》合為一
　　函。《中國近代文學大系·戲劇集一》收錄，上海：上海書
　　店，1996 年。

梨花夢　何佩珠　作者詩集《津雲小草》後所附本，道光間刊。

柈鼓記　李季偉、雲查民　重慶石印本，1939 年刊。

* 清明夢　周實　《無盡庵遺集》本，上海國光印刷所，1912 年
　　刊。

淄川夢　唐詠裳　似有刊本，未詳待考。

* 凌波影　黃燮清　一名《洛神賦》，又名《宓妃影》，《倚晴樓
　　集》本，1881 年重刻。又有《玉生香傳奇四種曲》本，1919
　　年求古齋碑帖社石印。

* 烹魚　陳尺山　《孟諧傳奇》本，上海：中華書局，1916 年刊。

* 牽牛　陳尺山　《孟諧傳奇》本，上海：中華書局，1916 年刊。

* 理靈坡　楊恩壽　《坦園叢稿》本，光緒年間刊。

* 莊姪伏轂　許善長　《靈媧石》雜劇之五，《碧聲吟館叢書》
　　本，1885 年刊。

* 訣兒　劉鈺　《海天嘯傳奇》（又題《大和魂》，原名《日東新

曲》）本，初刊《揚子江白話報》，後有小說林社刊本，
1906 年。又有文盛堂書局第五版排印本，1936 年刊。

逍遙亭　羅梅江　《紅雨綠雪樓三種》之一，稿本。

* 連理枝　蔡瑩　民國年間鉛印單行本。又有《南橋二種》本，民
國年間鉛印，與單行本無異。又有《味逸遺稿》本，1955 年
小安樂窩墨版油印。

* 釵鳳詞　吳梅　全名《陸務觀寄怨釵鳳詞》，《惆悵爨》之四，
《霜厓三劇》本，1932 年刊。王衛民等編著《吳梅》收錄，
北京：中國文史出版社，1998 年。

* 陸沈痛　作者不詳　《漢聲》第七期、第八期，1903 年。阿英
《晚清文學叢鈔·傳奇雜劇卷》收錄，北京：中華書局，
1962 年。

雪曇夢　曾樸　上海眞美善書店本，1931 年刊。

章臺柳　胡無悶　《大共和日報》，1914 年 3 月 1 日至 6 月 2 日
刊載。又有繪圖石印單行本，1914 年刊。

* 麻灘驛　楊恩壽　《坦園叢稿》本，光緒年間刊。

十二畫

喚國魂　雪　報紙剪帖本。

* 媚紅樓　陳栩　《月月小說》第十六號（第二年第四期），1908
年。

尋閙　褚龍祥　咸豐年間希葛齋稿本，1852 年。

* 揚州夢　作者不詳　《漢聲》第六期，1903 年。阿英《晚清文學
叢鈔·傳奇雜劇卷》收錄，北京：中華書局，1962 年。《近

代戲曲選》收錄，上海：華東師範大學出版社，1995 年。

普天慶　洪炳文　《棟園樂府》，稿本。

* 曾芳四　吳沃堯　《月月小說》第八號、第九號，1907 年。《我佛山人文集》第八卷收錄，廣州：花城出版社，1989 年。

渡江楫　竺崖　《第一晉話報》刊本，1906 年。

* 湘眞閣　吳梅　《霜厓三劇》本，1932 年刊。王衛民等編著《吳梅》收錄，北京：中國文史出版社，1998 年。

* 湖州守　吳梅　全名《湖州守乾作風月司》，《惆悵爨》之二，《霜厓三劇》本，1932 年刊。王衛民等編著《吳梅》收錄，北京：中國文史出版社，1998 年。

* 焚琴記　陳翠娜　《栩園嬌女集》本，1927 年刊。

無非是戲　石泉山人　咸豐年間鈔本。

* 無爲州　盧前　《飲虹五種》（又名《盧冀野丙寅所爲五種曲》）之一，1927 年排印巾箱本。又有《木棉集》（又名《木棉甲集》、《盧冀野丙寅所爲五種曲》）所收本，1928 年刊。又有《飲虹五種》所收本，渭南嚴氏孝義家塾叢書，1931 年刊。又有《盧冀野五種曲》本，稿本。

* 無價寶　吳梅　《小說月報》第八卷第七號、第八號，1917 年。《學衡》第三十二期，1924 年。又有《霜厓三劇》本，1932 年刊。

* 無鹽拊膝　許善長　《靈媧石》雜劇之三，《碧聲吟館叢書》本，1885 年刊。

* 琵琶賺　盧前　《飲虹五種》（又名《盧冀野丙寅所爲五種曲》）之一，1927 年排印巾箱本。又有《木棉集》（又名

《木棉甲集》、《盧冀野丙寅所爲五種曲》）所收本，1928
年刊。又有《飲虹五種》所收本，渭南嚴氏孝義家塾叢書，
1931 年刊。又有《盧冀野五種曲》本，稿本。

* 琴別　張聲玠　《玉田春水軒雜齣》本，道光年間初刻。又有鄭
　　　振鐸《清人雜劇二集》本，1934 年刊。

* 畫隱　張聲玠　《玉田春水軒雜齣》本，道光年間初刻。又有鄭
　　　振鐸《清人雜劇二集》本，1934 年刊。

* 皖江血　孫雨林　《申報》本，1912 年。又有鈔本，阿英《晚清
　　　文學叢鈔·傳奇雜劇卷》據以排印，北京：中華書局，1962
　　　年。

* 童子軍　邌廬　《繡像小說》第二十九期至五十四期，1904 年至
　　　1905 年。阿英《晚清文學叢鈔·傳奇雜劇卷》收錄，北京：
　　　中華書局，1962 年。

* 紫荊花　李文翰　1842 年刊。

* 絳綃記　黃燮清　作者原稿本。又有《聊齋志異戲曲集》本，上
　　　海：上海古籍出版社，1983 年。又有《中國古典文學名著分
　　　類集成·戲曲卷》所收本，天津：百花文藝出版社，1994
　　　年。

　著書　王季烈　《人獸鑑傳奇》之二，正俗曲社，1949 年刊。

* 菊影記　姚錫鈞　《小說叢報》第四期至第七期，1914 年至
　　　1915 年。

* 鈞天樂　袁祖光　《瞿園雜劇續編》本，豐源印書局，1909 年
　　　刊。

* 開國奇冤　華偉生　尚古山房石印本，1912 年刊。阿英《晚清文

學叢鈔‧傳奇雜劇卷》收錄，北京：中華書局，1962 年。

* 雁鳴霜　鄭由熙　《暗香樓樂府》本，1890 年刊。

* 雲萍影　玉橋　《繡像小說》第四十期，1904 年。

* 雲鬟娘　冒廣生　《小三吾亭外集》本《疚齋雜劇》附錄第二
　　種，民國年間刊。又有民國間藍色油印初稿本。

　飯韓　楊子元　《女界天》第二種，蒲江連珊書屋刻本，1916 年
　　刊。

　黃河遠　謝堃　《春草堂集》本，1845 年刊。

* 黃花岡　逋隱　《小說叢報》第二期，1914 年。

　黃金世界　楊子元　蒲江連珊書屋刻本，民國間刊。

* 黃帝魂　陳天華　《民報》第二號，1906 年。

* 黃碧簽　劉清韻　《小蓬萊仙館傳奇》本，上海藻文書局石印，
　　1900 年。

* 黃龍府　幽並子　《二十世紀大舞臺》第二期，1904 年。

十三畫

* 愛國女兒　東學界之一軍國民　《新民叢報》第一年第十四號，
　　1902 年。

* 愛國魂　筱波山人　《新小說》第十九號至第二十四號（第二年
　　第七號至第十二號），1905 年。阿英《晚清文學叢鈔‧傳奇
　　雜劇卷》收錄，北京：中華書局，1962 年。《中國近代文學
　　大系‧戲劇集一》收錄，上海：上海書店，1996 年。

* 搏虎　陳尺山　《孟諧傳奇》本，上海：中華書局，1916 年刊。

　敬壽碑　羅梅江　《紅雨綠雪樓三種》之二，稿本。

* 新上海　歐陽淦　《二十世紀大舞臺》第一期，1904 年。
* 新中國　橫江健鶴　《江蘇》第四期，1903 年。
　新牛女　顧佛影　《四聲雷》所收本，成都中西書局排印本，
　　　1943 年刊。
　新西廂　浙江西湖長（許善長）　改良小說社石印本，1910 年
　　　刊。又名《胭脂獄》，《碧聲吟館叢書》本，1884 年刊。
　新西藏　楊子元　成都探源印刷局排印本，1919 年刊。
　新桃花扇　作者不詳　石印本，1909 年刊。
* 新羅馬　梁啓超　《新民叢報》第十號至第十三號、第十五號、
　　　第二十號、第五十六號，1902 年至 1904 年。林志鈞編《飲
　　　冰室合集》收錄，上海：中華書局，1936 年至 1937 年初
　　　版；北京：中華書局，1989 年重印。阿英《晚清文學叢鈔·
　　　傳奇雜劇卷》收錄，北京：中華書局，1962 年。《中國近代
　　　文學大系·戲劇集一》收錄，上海：上海書店，1996 年。又
　　　有《中國古典文學名著分類集成·戲曲卷》所收本，天津：
　　　百花文藝出版社，1994 年。
* 暗香媒　王增年　咸豐年間稿本，成於 1851 年。《小說月報》
　　　第四卷第十號至第十二號，1914 年刊。
* 暗藏鶯　袁祖光　《瞿園雜劇》本，1908 年刊。
* 暖香樓　吳梅　《奢摩他室曲叢》本，1906 年刊。
* 楚鳳烈　盧前　樸園鉛印本，民國年間刊。又有漢口獨立出版社
　　　本，1937 年。
　楊白花　鄒銓　初刊《天鐸報》，後輯入《流霞書屋遺集》，上
　　　海國光書局代印，1913 年刊。

＊ 滄桑豔　丁傳靖　《豹隱廬雜著》本，1908 年刊。

＊ 滄桑豔　吳宓　《益智雜誌》第一卷第三期至第二卷第四期，1913 年至 1914 年。又有《吳宓詩集》本，上海：中華書局，1935 年。

　　當壚豔　李季偉、雲查民　昆明排印本，1938 年刊。

＊ 碎胡琴　張聲玠　《玉田春水軒雜齣》本，道光年間初刻。又有鄭振鐸《清人雜劇二集》本，1934 年刊。

　　義民跡　李璿樞　《東莞旬報》第一期，1908 年。

　　落花夢　陳栩　《女子世界》第一期至第二期，1915 年至 1916 年。

＊ 落花夢　葉楚傖　《小說月報》第六卷第四期、第五期，1915 年。

＊ 落茵記　吳梅　《小說月報》第四卷第一號，1913 年。

　　落溷記　吳梅　敬蒼水館校刊本。即吳梅《落茵記》之改定本。

　　葬詩記　葬詩人　杭州實文齋木活字印《天花亂墜》卷七《曲類》所收本，1903 年刊。

＊ 蜀錦袍　陳烺　《玉獅堂十種曲》本，1891 年刊。

＊ 蜀鵑啼　林紓　《小說月報》第八卷第四期至第五期，1917 年。上海：商務印書館單行本，1917 年刊。阿英《庚子事變文學集》收錄，北京：中華書局，1959 年。

　　解慍　王季烈　《人獸鑑傳奇》之三，正俗曲社，1949 年刊。

　　詩帕記　織花吟客　鈔本。

＊ 遊山　張聲玠　《玉田春水軒雜齣》本，道光年間初刻。又有鄭振鐸《清人雜劇二集》本，1934 年刊。

　　逼月　東仙詞人　《養怡草堂樂府》本，1874 年刊。

　　電球遊　洪炳文　又名《電氣球遊》、《信香重夢》。《棟園樂
　　　　府》本，稿本。

十四畫

* 壽甫　張聲玠　《玉田春水軒雜齣》本，道光年間初刻。又有鄭
　　　振鐸《清人雜劇二集》本，1934 年刊。

　　夢中緣　邯鄲夢醒人　1885 年刊。

* 夢桃新劇　阮式　《阮烈士遺集》本，1913 年刊。

　　夢雲樓　王士鈖　稿本。

* 歌楊柳　吳梅　全名《白樂天出妓歌楊柳》，《惆悵爨》之一，
　　　《小說月報》第八卷第九號、第十號，1917 年。又有《霜厓
　　　三劇》本，1932 年刊。王衛民等編著《吳梅》收錄，北京：
　　　中國文史出版社，1998 年。

* 漢江淚　姜繼襄　《勁草堂曲稿》（又名《勁草堂傳奇三種》）
　　　所收本，武昌石印，1924 年刊。又有《中國古典文學名著分
　　　類集成·戲曲卷》所收本，天津：百花文藝出版社，1994
　　　年。

* 碧山樓　夏仁虎　鉛印本，1926 年刊。

* 碧血花　王蘊章　《小說月報》臨時增刊本，1911 年。阿英《晚
　　　清文學叢鈔·傳奇雜劇卷》收錄，北京：中華書局，1962
　　　年。《近代戲曲選》收錄，上海：華東師範大學出版社，
　　　1995 年。又有《中國古典文學名著分類集成·戲曲卷》所收
　　　本，天津：百花文藝出版社，1994 年。

* 碧血碑　龐樹柏　《小說林》第十一期，1908 年。阿英《晚清文學叢鈔・傳奇雜劇卷》收錄，北京：中華書局，1962 年。又有《中國古典文學名著分類集成・戲曲卷》所收本，天津：百花文藝出版社，1994 年。

　綠窗怨記　吳梅　《遊戲雜誌》第十期至第十三期、第十五期至第十八期，1914 年至 1915 年。

* 綠綺琴　吳子恒　《遊戲雜誌》第一期至第九期，1913 年至 1914 年。

* 綠綺臺　王蘊章　《小說叢報》第四期至第十期，1914 年至 1915 年。

* 維新夢　作者不詳　《大陸報》第二年第九號，1904 年。

* 維新夢　歐陽淦等　《繡像小說》第一期至第六期、第九期、第十九期至第二十五期、第二十七期至第二十八期，1903 年至 1904 年。阿英《晚清文學叢鈔・傳奇雜劇卷》收錄，北京：中華書局，1962 年。《中國近代文學大系・戲劇集一》收錄，上海：上海書店，1996 年。

* 聞雞軒雜劇（王粲登樓）　王時潤　《法政學交通社雜誌》第五號，1907 年。

* 蒼鷹擊　傷時子　上海改良小說公社排印本，刊年不詳。阿英《晚清文學叢鈔・傳奇雜劇卷》據以收錄，北京：中華書局，1962 年。《中國近代文學大系・戲劇集一》收錄，上海：上海書店，1996 年。

　說法　王季烈　《人獸鑑傳奇》之四，正俗曲社，1949 年刊。

* 銀漢槎　李文翰　1845 年刊。

閨塾議　徐家禮　《蟄園五種曲》本，藍格鈔本，約成於光緒年間。

* 鳳飛樓　李文翰　1847 年刊。

* 齊婧投身　許善長　《靈媧石》雜劇之四，《碧聲吟館叢書》本，1885 年刊。

十五畫

* 廣東新女兒　玉橋　《大陸報》第三號，1903 年。

慧鏡智珠錄　吳子恒　1923 年刊。

* 樊川夢　胡薇元　《壺庵五種曲》本，1919 年刊。

* 歎老　賀良樸　《新小說》第三號，1903 年。又有與《警黃鐘》、《冥鬧》合訂單行本，1906 年刊。又有《天花亂墜》所收本，杭州實文齋木活字印本，1903 年刊。阿英《晚清文學叢鈔·傳奇雜劇卷》收錄，北京：中華書局，1962 年。又有《中國古典文學名著分類集成·戲曲卷》所收本，天津：百花文藝出版社，1994 年。

翩鴻記　無著　《七襄》第四期至第八期，1914 年至 1915 年。

賦棋　東仙詞人　《養怡草堂樂府》本，1874 年刊。

* 賣詹郎　袁祖光　一名《長人賺》，《瞿園雜劇》本，1908 年刊。又載《著作林》第十七期，1908 年。

* 鄭妥娘　冒廣生　《小三吾亭外集》本《疚齋雜劇》附錄第四種，民國年間刊。又有民國間藍色油印初稿本。

* 鄭袖教鼻　許善長　《靈媧石》雜劇附錄之二，《碧聲吟館叢書》本，1885 年刊。

鵁忠記　顧佛影　《四聲雷》所收本，成都中西書局排印本，
　　　1943 年刊。

* 瘞雲巖　許善長　《碧聲吟館叢書》本，1887 年刊。

十六畫

* 儒酸福　魏熙元　1884 年刊。

* 學海潮　周祥駿　《新民叢報》第四十六號、第四十七號、第四
　　　十八號合本、第四十九號（第三年第一號），1904 年。

學潮記　冰冷外史　1931 年刊。

撻秦鞭　洪炳文　溫州日新印書館排印本，1911 年。

* 橫塘夢　古鹽官愚盦主人　《集成報》第二十四冊至第三十四
　　　冊，1897 年至 1898 年刊行，北京：中華書局，1991 年影
　　　印。

* 燕子僧　盧前　《飲虹五種》（又名《盧冀野丙寅所爲五種
　　　曲》）之一，1927 年排印巾箱本。又有《木棉集》（又名
　　　《木棉甲集》、《盧冀野丙寅所爲五種曲》）所收本，1928
　　　年刊。又有《飲虹五種》所收本，渭南嚴氏孝義家塾叢書，
　　　1931 年刊。又有《盧冀野五種曲》本，稿本。

* 燕子樓　陳烺　碧梧山莊石印本，1885 年刊。又有《玉獅堂十種
　　　曲》本，1891 年刊。

燕園夢　程曦　著者自刊本，1947 年刊。

* 窺簾　盧前　一名《女惆悵爨》，石印本，1942 年刊。

* 蕙蘭芳　曾傳鈞　僅見《坦園叢稿》本《詞餘叢話》數齣曲文，
　　　光緒年間刊。又見《重訂曲苑》、《增補曲苑》，並輯入

　　《中國古典戲曲論著集成》第九冊，北京：中國戲劇出版
　　社，1959 年。

* 錯姻緣　陳烺　《玉獅堂十種曲》本，1891 年刊。

* 錦樹林　王蘊章　《國學雜誌》第一期，1915 年。

* 霓裳豔　許之衡　1922 年刊。

　鴛湖塚　莊一拂　莊一拂主編《大成曲刊》本。

　鴛鴦印　黃鈞宰　《比玉樓四種》本，1876 年刊。

* 鴛鴦夢　劉清韻　《小蓬萊仙館傳奇》本，上海藻文書局石印，
　　1900 年。

* 鴛鴦鏡　黃燮清　《倚晴樓集》本，1881 年重刻。

* 賴綃恨　墨香詞客　《小說月報》第五卷第十號，1915 年。

十七畫

　戲中戲　常任俠　盧前《中國戲劇概論》提及，未見。

* 獲禽　陳尺山　《孟諧傳奇》本，上海：中華書局，1916 年刊。

* 繁女救夫　許善長　《靈媧石》雜劇之十，《碧聲吟館叢書》
　　本，1885 年刊。

　襄陽獄　褚龍祥　咸豐年間希葛齋稿本。

　謝庭雪　顧佛影　上海彩文鶴記書局鉛印本，1924 年刊。

　賽秦坑　徐家禮　《蟄園五種曲》本，藍格鈔本，約成於光緒年
　　間。

* 蹈海　劉鈺　《海天嘯傳奇》（又題《大和魂》，原名《日東新
　　曲》）本，初刊《揚子江白話報》，後有小說林社刊本，
　　1906 年。又有文盛堂書局第五版排印本，1936 年刊。

還朝別　顧佛影　《四聲雷》所收本，成都中西書局排印本，
　　　　1943 年刊。

* 霜天碧　丁傳靖　《闇公雜著》本，清末民初刊。

* 霜花影　王蘊章　《小說月報》第五卷第一號、第二號，1914
　　　　年。

點鬼薄　張戀畿　成都昌福公司刊。

十八畫

彝陵夢　高步雲　民國年間鈔本。

斷指生　孫爲廷　《太平釁》三種之一，卷首有盧前作於癸未
　　　　（1943 年）十一月序文，三種均寫太平天國兵間之事。

* 斷頭臺　感惺　《中國白話報》第十三期、第十四期、第十六
　　　　期、第十八期，1904 年。阿英《晚清文學叢鈔·傳奇雜劇
　　　　卷》收錄，北京：中華書局，1962 年。《中國近代文學大
　　　　系·戲劇集一》收錄，上海：上海書店，1996 年。又有《中
　　　　國古典文學名著分類集成·戲曲卷》所收本，天津：百花文
　　　　藝出版社，1994 年。

* 斷臂雄　劉咸榮　《娛園傳奇》之三，日新印刷工業社，民國間
　　　　刊。

甕中天　陳祖昭　鈔本。

繡帕記　謝塈　《春草堂集》本，1845 年刊。

* 轟姊哭弟　許善長　《靈媧石》雜劇之九，《碧聲吟館叢書》
　　　　本，1885 年刊。

醫院　楊子元　《女界天》第六種，蒲江連珊書屋刻本，1916 年

刊。

雙星會　束世征　《栩園兒女集》本，1927 年刊。

雙烈祠　黃鈞宰　《比玉樓四種》本，1876 年刊。

* 雙旌記　陳學震　同治年間刊本。全名《雙旌忠節記》，又名
　　《忠烈記》。

* 雙清影　楊恩壽　《楊氏三種曲》本，1870 年刊。又有《坦園叢
　　稿》本，光緒年間刊。

* 雙淚碑　吳梅　《小說月報》第七卷第四號、第五號，1916 年。

雙犔師　金席庭、金長瑛　盧前《中國戲劇概論》提及，未見。

雙蓮瓣　徐家禮　《蟄園五種曲》本，藍格鈔本，約成於光緒年
　　間。

* 雙鶯隱　張丹斧　《神州叢報》第一卷第一冊至第二冊，1913 年
　　至 1914 年。

* 題肆　張聲玠　《玉田春水軒雜齣》本，道光年間初刻。又有鄭
　　振鐸《清人雜劇二集》本，1934 年刊。

* 魏負上書　許善長　《靈媧石》雜劇之八，《碧聲吟館叢書》
　　本，1885 年刊。

十九畫

瀛臺夢　蔡寄鷗　《寄鷗叢書》本，漢口震旦民報社，1932 年。

* 藤花秋夢　袁祖光　《瞿園雜劇》本，1908 年刊。

* 鏡中圓　劉清韻　《小蓬萊仙館傳奇》本，上海藻文書局石印，
　　1900 年。

鏡因記　吳梅　《民國新聞》連載，1912 年 7 月 25 日至 9 月 10

日（逐日連載，其中 8 月 14 日至 17 日中斷四天）。

鏡重圓　陳祖昭　稿本。

* 霧中人　鄭由熙　《暗香樓樂府》本，1890 年刊。

* 鵑華秋　胡薇元　《壺庵五種曲》本，1919 年刊。

二十畫以上

勸善　王季烈　《人獸鑑傳奇》之七，正俗曲社，1949 年刊。

* 孽海花　袁祖光　一名《金華夢》，《瞿園雜劇》本，1908 年
　　刊。

* 寶帶緣　作者不詳　全名《維多利亞寶帶緣》，《月月小說》第
　　一號、第五號、第六號，1906 年至 1907 年。又有鈔本。

* 懸蠹猿　洪炳文　《月月小說》第一號至第四號，1906 年。阿英
　　《晚清文學叢鈔·傳奇雜劇卷》收錄，北京：中華書局，
　　1962 年。《中國近代文學大系·戲劇集一》收錄，上海：上
　　海書店，1996 年。

* 攘雞　陳尺山　《孟諧傳奇》本，上海：中華書局，1916 年刊。

* 蘇臺柳　貢少芹　漢口《中西日報》刊本，1911 年。

* 蘇臺雪　文鏡堂　初載《娛閑日報》，1905 年刊。經王蘊章補
　　訂，又刊《小說新報》第二期至第十二期，1915 年至 1916
　　年。

* 警黃鐘　洪炳文　《新小說》第九號至第十七號，1904 年至
　　1905 年。又有新小說社排印本，1906 年刊。阿英《晚清文
　　學叢鈔·傳奇雜劇卷》收錄，北京：中華書局，1962 年。
　　《近代戲曲選》收錄，上海：華東師範大學出版社，1995

　　年。

　續西廂　吳國榛　甓勤齋稿本。

　蘭陵女　孫爲廷　《太平釁》三種之一，卷首有盧前作於癸未
　　　　（1943 年）十一月序文，三種均寫太平天國兵間之事。

* 護花幡　陳翠娜　《栩園嬌女集》本，1927 年刊。

　鐵雲山　王蘊章　《七襄》第一期，1914 年。

　麝塵香　作者不詳　《新世界小說社報》本，1906 年刊。

* 鵝鴒原　黃燮清　《倚晴樓集》本，1881 年重刻。

　鑑花亭　愛新覺羅・佑善　漪蘭室朱墨稿本，1849 年。

* 靈鶼影　陳小蝶　《栩園兒女集》本，1927 年刊。

* 饒秀才　顧隨　葉嘉瑩輯《苦水作劇》附錄本，臺北：桂冠圖書
　　　　股份有限公司，1992 年。又有《辛巳文錄初集》所收本，
　　　　1941 年刊，未見。

　豔禪　王復　姚燮編《今樂府選》稿本第三十八冊所收本。

* 驪山傳　俞樾　《春在堂傳奇》本，1899 年刊。又有《德清俞蔭
　　　　甫所著書》本，1902 年刊。

主要參考文獻

作品類：

（本書寫作過程中閱讀參考的近代傳奇雜劇作品及版本，參見附錄《近代傳奇雜劇目錄》，爲免重複，此處不再一一列出。）

阿英編《晚清文學叢鈔·傳奇雜劇卷》，北京：中華書局，1962年。

阿英編《晚清文學叢鈔·說唱文學卷》，北京：中華書局，1960年。

阿英編《鴉片戰爭文學集》，北京：中華書局，1957年。

阿英編《庚子事變文學集》，北京：中華書局，1959年。

鄭振鐸編《清人雜劇二集》，長樂鄭氏刊行，1934年。

關德棟、車錫倫編《聊齋志異戲曲集》，上海：上海古籍出版社，1983年。

張庚、黃菊盛主編《中國近代文學大系·戲劇集》（一、二），上海：上海書店，1995－1996年。

黃希堅、俞爲民選注《近代戲曲選》，上海：華東師範大學出版社，1995年。

楊家駱主編《霜厓三劇及歌譜》，臺北：鼎文書局，1972年。

高銛、谷文娟整理《〈覺民〉月刊整理重排本》，北京：社會科學
　　文獻出版社，1996 年。

顧隨著《顧隨文集》，上海：上海古籍出版社，1986 年。

顧隨著、葉嘉瑩輯《苦水作劇》，臺北：桂冠圖書股份有限公司，
　　1992 年。

阮式著《阮烈士遺集》，1913 年。

吳宓著《吳宓詩集》，上海：中華書局，1935 年。

陳無我著《老上海三十年見聞錄》，上海：上海書店出版社，1997
　　年。

盧叔度主編《我佛山人文集》，廣州：花城出版社，1989 年。

薛正興主編《李伯元全集》，南京：江蘇古籍出版社，1997 年。

柳亞子著《磨劍室文錄》，上海：上海人民出版社，1993 年。

梁啓超著《飲冰室合集》，北京：中華書局，1989 年。

王衛民、王琳編著《吳梅》，北京：中國文史出版社，1998 年。

王衛民編《中國早期話劇選》，北京：中國戲劇出版社，1989 年。

《中國古典文學名著分類集成·戲曲卷五》，天津：百花文藝出版
　　社，1994 年。

《南社小說集》，上海：上海文明書局，1917 年。

雜誌類：

《集成報》（1897－1898 年）

《新小說》（1902－1906 年）

《新民叢報》（1902－1907 年）

《江蘇》（1903 年）

《漢聲》（1903 年）

《大陸報》（1903－1904 年）

《覺民》（1903－1904 年）

《繡像小說》（1903－1906 年）

《二十世紀大舞臺》（1904 年）

《東方雜誌》（1904－1948 年）

《浙源彙報》（1905 年）

《民報》（1905－1910 年）

《月月小說》（1906－1908 年）

《法政學交通社雜誌》（1907 年）

《小說林》（1907－1908 年）

《河南》（1907－1908 年）

《著作林》（約 1907－1908 年）

《南洋兵事雜誌》（1909－1911 年）

《小說月報》（1910－1919 年）

《神州叢報》（1913－1914 年）

《中華婦女界》（1915－1916 年）

《崇德公報》（1915－1916 年）

《婦女雜誌》（1915－1917 年）

《小說新報》（1915－1920 年）

《小說海》（1916－1917 年）

《小說世界》（1923 年）

《學衡》（1924－1925 年）

論著類：

王國維著《宋元戲曲史》，上海：商務印書館，1930 年。上海：上
　　海古籍出版社，1998 年。

王國維著《王國維戲曲論文集》，北京：中國戲劇出版社，1984
　　年。臺北：里仁書局，1993 年。

吳梅著《詞餘講義》，北京：北京大學出版部，1919 年初版。臺
　　北：蘭臺書局，1971 年。

王衛民編《吳梅戲曲論文集》，北京：中國戲劇出版社，1983 年。

吳梅編著《南北詞簡譜》，臺北：學海出版社，1997 年。

周妙中著《清代戲曲史》，鄭州：中州古籍出版社，1987 年。

周貽白著《中國戲劇史長編》，北京：人民文學出版社，1960 年。

周貽白編著《中國戲劇史》（上中下），上海：中華書局，1953
　　年。

周貽白著《中國戲曲發展史綱要》，上海：上海古籍出版社，1979
　　年。

周貽白著《周貽白戲劇論文選》，長沙：湖南人民出版社，1982
　　年。

錢南揚著《戲文概論》，上海：上海古籍出版社，1981 年。

盧前（冀野）著《明清戲曲史》，臺北：臺灣商務印書館，1994
　　年。

盧冀野（前）著《中國戲劇概論》，香港：南國出版社。（未署出
　　版時間）

青木正兒著、王古魯譯《中國近世戲曲史》（上下），北京：中華

書局，1954 年。北京：作家出版社，1958 年。臺北：臺灣商務印書館，1965 年。

王季思著《王季思學術論著自選集》，北京：北京師範學院出版社，1991 年。

王季思著《玉輪軒曲論三編》，北京：中國戲劇出版社，1988 年。

吳國欽著《中國戲曲史漫話》，上海：上海文藝出版社，1980 年。

徐慕雲編著《中國戲劇史》，臺北：世界書局，1977 年。

魏子雲著《中國戲劇史》，臺北：臺灣學生書局，1992 年。

唐文標著《中國古代戲劇史》，北京：中國戲劇出版社，1985 年。

陳芳著《晚清古典戲劇的歷史意義》，臺北：臺灣學生書局，1988 年。

陳芳著《清初雜劇研究》，臺北：學海出版社，1991 年。

曾影靖著、黃兆漢校訂《清人雜劇論略》，臺北：臺灣學生書局，1995 年。

蔡孟珍著《近代曲學二家研究——吳梅、王季烈》，臺北：臺灣學生書局，1992 年。

張敬著《明清傳奇導論》，臺北：華正書局，1986 年。

鄧長風著《明清戲曲家考略》，上海：上海古籍出版社，1994 年。

鄧長風著《明清戲曲家考略續編》，上海：上海古籍出版社，1997 年。

鄧長風著《明清戲曲家考略三編》，上海：上海古籍出版社，1999 年。

趙景深著《中國戲曲初考》，鄭州：中州書畫社，1983 年。

陸萼庭著《清代戲曲家叢考》，上海：學林出版社，1995 年。

嚴敦易著《元明清戲曲論集》，鄭州：中州書畫社，1982年。

蘇國榮著《中國劇詩美學風格》，上海：上海文藝出版社，1986年。

蘇國榮著《戲曲美學》，北京：文化藝術出版社，1999年。

康保成著《中國近代戲劇形式論》，桂林：灕江出版社，1991年。

王衛民著《吳梅評傳》，北京：社會科學文獻出版社，1995年。

王衛民著《吳梅研究》，臺北：學海出版社，1996年。

中國戲曲研究院編《中國古典戲曲論著集成》（共十冊），北京：中國戲劇出版社，1959年。

李漁著、單錦珩校點《閑情偶寄》，杭州：浙江古籍出版社，1985年。

趙景深、張增元編《方志著錄元明清曲家傳略》，北京：中華書局，1987年。

葉長海著《中國戲劇學史稿》，上海：上海文藝出版社，1986年。

張庚、郭漢城主編《中國戲曲通史》（上中下），北京：中國戲劇出版社，1980－1981年；1992年修訂第二版合訂本。

張庚、郭漢城主編《中國戲曲通論》，上海：上海文藝出版社，1989年。

趙山林著《中國戲劇學通論》，合肥：安徽教育出版社，1995年。

徐振貴著《中國古代戲劇統論》，濟南：山東教育出版社，1997年。

郭英德著《明清文人傳奇研究》，北京：北京師範大學出版社，1992年。

郭英德著《明清傳奇史》，南京：江蘇古籍出版社，1999年。

張炯、鄧紹基、樊駿主編《中華文學通史》第五卷近現代文學編之近代文學部分，北京：華藝出版社，1997 年。

胡忌、劉致中著《崑劇發展史》，北京：中國戲劇出版社，1989 年。

北京市藝術研究所、上海藝術研究所編著《中國京劇史》（三卷四冊），北京：中國戲劇出版社，1999 年。

廖奔著《中國古代劇場史》，鄭州：中州古籍出版社，1997 年。

高琦華著《中國戲臺》，杭州：浙江人民出版社，1996 年。

蔡毅編著《中國古典戲曲序跋彙編》（共四冊），濟南：齊魯書社，1989 年。

張次溪編纂《清代燕都梨園史料》（上下），北京：中國戲劇出版社，1988 年。

周明泰編《五十年來北平戲劇史料》，臺北：廣文書局，1977 年。

鄭振鐸撰、吳曉鈴整理《西諦書跋》（上下），北京：文物出版社，1998 年。

梅蘭芳著《舞臺生活四十年》，北京：中國戲劇出版社，1987 年。

徐半梅著《話劇創始期回憶錄》，北京：中國戲劇出版社，1957 年。

齊如山著《齊如山回憶錄》，北京：中國戲劇出版社，1998 年。

福建省戲曲研究所編、林慶熙、鄭清水、劉湘如編注《福建戲史錄》，福州：福建人民出版社，1983 年。

田本相主編《中國現代比較戲劇史》，北京：文化藝術出版社，1993 年。

陳白塵、董健主編《中國現代戲劇史稿》，北京：中國戲劇出版

社，1989年。

葛一虹主編《中國話劇通史》，北京：文化藝術出版社，1997年。

馬森著《西潮下的中國現代戲劇》，臺北：書林出版有限公司，1994年。

鄭振鐸著《鄭振鐸古典文學論文集》，上海：上海古籍出版社，1984年。

鄭振鐸著《中國文學論集》（上下），香港：港青出版社，1979年。

冒懷蘇編著《冒鶴亭先生年譜》，上海：學林出版社，1998年。

梁啓超著、舒蕪校點《飲冰室詩話》，北京：人民文學出版社，1959年。

梁啓超著《飲冰室詩話》（五卷），臺北：廣文書局，1997年。

梁啓超著《清代學術概論》，朱維錚校注《梁啓超論清學史二種》本，上海：復旦大學出版社，1985年。

梁啓超著、朱維錚導讀《清代學術概論》，上海：上海古籍出版社，1998年。

楊世驥撰《文苑談往》，臺北：華世出版社，1978年。臺北：廣文書局，1981年。

夏仁虎著《枝巢四述·舊京瑣記》，瀋陽：遼寧教育出版社，1998年。

曾永義著《中國古典戲劇論集》，臺北：聯經出版事業公司，1975年。

曾永義著《中國古典戲劇的認識與欣賞》，臺北：正中書局，1991年。

陳多著《劇史新說》，臺北：學海出版社，1994 年。

錢基博著《現代中國文學史》，長沙：嶽麓書社，1986 年。

黃霖著《近代文學批評史》，上海：上海古籍出版社，1993 年。

王運熙、顧易生主編《中國文學批評史》（上中下），上海：上海
　　古籍出版社，1979 年，1981 年，1985 年。

郭延禮著《中國近代文學發展史》（三卷），濟南：山東教育出版
　　社，1990 年，1991 年，1993 年。

劉納著《嬗變——辛亥革命時期至五四時期的中國文學》，北京：
　　中國社會科學出版社，1998 年。

魯迅著《中國小說史略》，北京：人民文學出版社，1973 年。上
　　海：上海古籍出版社，1998 年。

陳平原著《二十世紀中國小說史》第一卷，北京：北京大學出版
　　社，1989 年。

袁進著《中國文學觀念的近代變革》，上海：上海社會科學院出版
　　社，1996 年。

李澤厚著《中國近代思想史論》，北京：人民出版社，1979 年。

鍾叔河著《走向世界——近代中國知識份子考察西方的歷史》，北
　　京：中華書局，1985 年。

王瑤主編《中國文學研究現代化進程》，北京：北京大學出版社，
　　1996 年。

阿英著《小說閒談四種》，上海：上海古籍出版社，1985 年。

阿英著《阿英文集》（二冊），香港：生活・讀書・新知三聯書店
　　香港分店，1979 年。

鄭逸梅編著《南社叢談》，上海：上海人民出版社，1981 年。

鄭逸梅著《鄭逸梅選集》（三卷），哈爾濱：黑龍江人民出版社，
　　1995 年。

阿英編《晚清文學叢鈔·小說戲曲研究卷》，北京：中華書局，
　　1960 年。臺北：新文豐出版公司，1989 年。

舒蕪、陳邇冬、周紹良、王利器編選《中國近代文論選》（上
　　下），北京：人民文學出版社，1959 年。

郭紹虞主編《中國歷代文論選》（共四冊），上海：上海古籍出版
　　社，1979－1980 年。

徐中玉主編《中國近代文學大系·文學理論集》（二冊），上海：
　　上海書店，1994－1995 年。

戈公振著《中國報學史》，臺北：臺灣學生書局，1982 年。

北京師範大學中文系文藝理論教研室編《文學理論學習參考資料》
　　（上下），瀋陽：春風文藝出版社，1981－1982 年。

〔美〕費正清編、中國社會科學院歷史研究所編譯室譯《劍橋中國
　　晚清史》（上下），北京：中國社會科學出版社，1985 年。

〔美〕費正清編，楊品泉、張言、孫開遠等譯《劍橋中華民國史》
　　（上），〔美〕費正清、費維愷編，劉敬坤、葉宗敉、曾景忠
　　等譯《劍橋中華民國史》（下），北京：中國社會科學出版
　　社，1994 年。

論文類：

梁淑安編《中國近代文學論文集（1919－1949）·戲劇卷》，北
　　京：中國社會科學出版社，1988 年 3 月。

中國社會科學院文學研究所近代文學研究組編《中國近代文學論文

集（1949－1979）·戲劇、民間文學卷》，北京：中國社會科
　　學出版社，1982 年 7 月。

周妙中《江南訪曲錄要》，《文史》第二輯，北京：中華書局，
　　1963 年 4 月。

周妙中《江南訪曲錄要（二）》，《文史》第十二輯，北京：中華
　　書局，1981 年 9 月。

梁淑安《辛亥革命時期傳奇雜劇的改良》，《社會科學戰線》1982
　　年第 2 期。

梁淑安《近代傳奇雜劇的嬗變》，《中國社會科學》1983 年第 3
　　期。

梁淑安《近代傳奇雜劇藝術談》，《中國近代文學研究》第二輯，
　　廣州：廣東人民出版社，1985 年 9 月。

梁淑安《近代意識的最初閃光——李文翰的生活道路與創作道路初
　　探》，《南京大學學報》1992 年第 1 期。

華瑋《析論劉清韻〈小蓬萊仙館傳奇〉之內容思想》，《中國文哲
　　研究集刊》第七期，臺北：中央研究院中國文哲研究所，1995
　　年 9 月。

蔣星煜《黃燮清及其〈倚晴樓傳奇〉》，趙景深主編《中國古典小
　　說戲曲論集》，上海：上海古籍出版社，1985 年 6 月。

蔣星煜《近代戲劇文學也是一個寶庫——讀〈中國近代文學大系·
　　戲劇集〉有感》，《中華戲曲》第二十二輯，太原：山西古籍
　　出版社，1999 年 3 月。

康保成《近代傳奇雜劇對傳統戲曲形式的維護與背離》，《文學遺
　　產》1991 年第 2 期。

謝伯陽《晚清戲劇家陳烺繫年考略》，《學林漫錄》第十集，北京：中華書局，1985 年 5 月。

管桂銓《〈病玉緣〉、〈孟諧〉作者考》，《文獻》1986 年第 3 期。

曲目、工具書類：

梁淑安、姚柯夫著《中國近代傳奇雜劇經眼錄》，北京：書目文獻出版社，1996 年。

阿英編《晚清戲曲小說目》，上海：上海文藝聯合出版社，1954年。

傅惜華著《清代雜劇全目》，北京：人民文學出版社，1981 年。

莊一拂編著《古典戲曲存目彙考》（上中下），上海：上海古籍出版社，1982 年。

李修生主編《古本戲曲劇目提要》，北京：文化藝術出版社，1997年。

郭英德編著《明清傳奇綜錄》（上下），石家莊：河北教育出版社，1997 年。

張棣華著《善本劇曲經眼錄》，臺北：文史哲出版社，1976 年。

中國藝術研究院戲曲研究所資料室編著《中國戲曲研究書目提要》，北京：中國戲劇出版社，1992 年。

傅曉航、張秀蓮主編《中國近代戲曲論著總目》，北京：文化藝術出版社，1994 年。

齊森華、陳多、葉長海主編《中國曲學大辭典》，杭州：浙江教育出版社，1997 年。

孫文光主編《中國近代文學大辭典》，合肥：黃山書社，1995年。

梁淑安主編《中國文學家大辭典‧近代卷》，北京：中華書局，1997年。

《中國大百科全書‧戲曲　曲藝》，北京、上海：中國大百科全書出版社，1983年。

《中國大百科全書‧中國文學》（兩冊），北京、上海：中國大百科全書出版社，1986年。

《中國大百科全書‧戲劇》，北京、上海：中國大百科全書出版社，1989年。

錢仲聯、傅璇琮、王運熙、章培恒、陳伯海、鮑克怡總主編《中國文學大辭典》，上海：上海辭書出版社，1997年。

陳玉堂編著《中國近現代人物名號大辭典》，杭州：浙江古籍出版社，1993年。

喬默主編《中國二十世紀文學研究論著提要》，北京：北京大學出版社，1994年。

陳鳴樹主編《二十世紀中國文學大典（1897－1929）》，上海：上海教育出版社，1994年。

陶君起編著《京劇劇目初探》，北京：中國戲劇出版社，1963年。

上海圖書館編《中國近代期刊篇目彙錄》（共六冊），上海：上海人民出版社，1980－1984年。

北京圖書館編《民國時期總書目（1911－1949）‧文學理論‧世界文學‧中國文學》（上下），北京：書目文獻出版社，1992年。

北京圖書館編《民國時期總書目（1911－1949）‧外國文學》，北京：書目文獻出版社，1987年。

清末小說研究會編《清末民初小說目錄》，（日本）中國文藝研究
　　會，1988 年。

樽本照雄編《新編清末民初小說目錄》，（日本）清末小說研究
　　會，1997 年。

唐沅、韓之友等編《中國現代文學期刊目錄彙編》（上下），天
　　津：天津人民出版社，1988 年。

後 記

　　端詳著寫成的文稿，初下筆時那股自信仿佛已離我很遠，縈繞於心的，是惶惑和不安。近來我常常想起杜甫《偶題》中的詩句：「文章千古事，得失寸心知。」我知道，以我的年齡，文章本來不該再如此稚嫩，可是它竟只能是這般模樣。所以，文章的「千古」我斷然不敢奢望，就是眞正做到於心有「知」，於我，也並不容易。

　　我攻讀碩士學位期間的主要研究方向是中國近代文學。從那時起就清楚地知道，在相當冷落的近代文學研究中，近代戲曲研究又是最蕭條的。開始博士生階段的學習之後，又從另一個角度認識到，在中國戲曲史研究中，近代戲曲研究最爲薄弱。從第一次知道近代戲曲研究亟待加強，到博士學位論文選題，時間過去了差不多十年，可是這個領域蕭條依舊，寂寞依然。業師吳國欽先生在我入學後不久就對我提出了研究近代戲曲的要求，這正與我久存心中的想法相合。先生的督促和勉勵，使我爲近代戲曲研究盡綿薄之力的朦朧願望漸漸明晰起來。於是，我選擇了近代傳奇雜劇作爲博士學位論文的選題。這只是近代戲劇三足鼎立格局中的一個部分，至於另外兩部分：京劇與地方戲、早期話劇，目前不能多涉及，不敢把題目定得再大，其實現在這個題目已經很不小了。

　　確定題目之初我就知道自己選擇了一個難題，現在對這一點有

了更深切的體會。對我來說，這一論題的難處可以說隨處都是：近代傳奇雜劇劇本數量眾多，超出原來的估計，閱讀量大大增加；許多劇本難以尋求，往往歷經周折、飽嘗辛勞，卻一無所獲，每生無米爲炊之歎；學術界相關課題研究薄弱，可資借鑒的東西很少；自己學術研究的抽象與概括能力不強，知識結構、學術思路也有待進一步調整和完善……。特別不甘心的是，有些已掌握線索的劇本還沒能見到，讀完所有現存近代傳奇雜劇劇本的願望遠未實現，一些重要的戲曲家也沒能來得及進行比較深入的專門研究。真希望在不遠的將來，能夠彌補這些遺憾。在呈上這份答卷的時候，我的心中攪動著希冀與忐忑混合成的複雜情感。

唯一聊可自慰的是，我在寫作過程中還算用心，也比以往更多地品嘗到了一些做學問的甘苦。由於本課題的某些特殊性，爲了搜集資料，用去的人力物力大大超出我的預想。我曾多次躺在中山大學圖書館門外的水泥地上午睡，等著下午開館繼續看書；我曾經在廣州、北京、上海的古舊書店裏細心尋找有關的資料，希望有幸運的發現和意外的驚喜；我在北京、上海的圖書館裏，閱讀了曾經苦苦尋求的珍貴劇本，那份激動令我至今難忘；我也曾在復旦大學的招待所裏，向服務員和同住的蘇州朋友請教劇本中出現的蘇州、上海方言。爲了書稿的寫作，我採用了手抄、複印、拍照、借閱和購買等方式，盡力解決第一手資料匱乏的問題，每當多看到一個劇本，心中就多了一分踏實。這一切，當時絲毫沒有苦和累的感覺，只有收穫的喜悅。現在想起來，心中依然洋溢著充實與溫馨。當我在京、滬、穗的圖書館裏見到馬彥祥先生、趙景深先生、汪國垣先生的藏書，端詳著他們鈐於書上的藏書印，撫摸著前輩們的舊藏之

物，我的心頭突然昇起了一種深深的震撼與感動，久久難以平靜。那時我想起的是：「高山仰止，景行行止。雖不能至，心向往之。」

本書是在業師吳國欽先生精心指導下完成的，從確定選題到實施過程，從整體結構到文字標點，先生都不厭其煩地權衡斟酌，悉心指教。跟隨先生學習的這三年多，我獲得的啓發不僅僅是學術上的，先生的言傳身教，令我在爲學與爲人方面都受益良多。黃天驥先生非常關心我的學習和本書的寫作，並多次予以具體指導，讓我深受啓發；吳承學先生審閱了初稿的部分章節並提出重要意見，使我深受教益；康保成先生、羅斯甯先生、董上德先生等也曾對本選題提出寶貴意見或建議。我攻讀碩士學位時的導師管林先生、鍾賢培先生、陳永標先生都一直關心著我的學習，並經常給予指導和幫助。羅東昇先生、曹礎基先生也常給予研究方法、治學態度等方面的指導。

我還必須深深感謝中國社會科學院文學研究所研究員梁淑安先生。專攻近代戲曲史且有突出成就的梁先生不僅將她的著作和論文賜贈，這些論著爲我的研究提供了極大的方便，成爲寫作本書的津梁，而且在我入京訪學期間，熱情地代爲借書，後來又爲我複印資料，有求必應。梁先生對後學的慈愛提攜令我深受感動。中國社會科學院文學研究所研究員王衛民先生也曾予以熱情指導並將新著題贈。復旦大學中國語言文學研究所教授黃霖先生對我的學習非常關心，在我訪滬期間，黃先生還對本選題提出了指導意見，提供了重要的資料線索，並給予熱情鼓勵。曾經給予我各種幫助的師友還有許多，恕不能在此一一列出他們的名字。師長們的珍貴情誼讓我心

存感激，終生難忘。

在搜集資料、寫作本書過程中，我利用過多家圖書館的收藏，
並受到了熱情接待。諸家圖書館的老師們，有的與我只是一面之
緣，更多的是素昧平生，甚至連他們的名字我也不知道，可是他們
卻像對待一個熟識的老讀者那樣為我提供各種方便，讓我在查閱資
料的時候心中非常溫暖。在本書寫作完成的時候，我再一次記起那
些並不相識卻非常值得尊敬的人們，我對他們也滿懷感激之情。曾
經為我的寫作提供資料服務的圖書館主要有：中山大學圖書館古籍
部、期刊部，華南師範大學圖書館古籍部，廣東省中山圖書館廣東
地方文獻館、古籍部，中國社會科學院文學研究所圖書館，首都圖
書館古籍部，復旦大學圖書館古籍部，上海圖書館近代文獻部，北
京師範大學圖書館期刊部等。

人到中年的我，已不再年輕，連我的女兒都過了孩提時代，但
我深知自己在學術之路上仍然是一個呀呀學語、蹣跚學步的小孩
子。前面的路還很長，我知道自己的天資在中人以下，基礎也非常
一般，但有一點還是自信的，就是我能夠做到比較凝神靜氣地堅持
自己的選擇，繼續在這條艱難而神聖的學術道路上走下去，不負初
心。這本稚嫩的小書決不意味著什麼結束，而應當是一個真正的開
端。我必須加倍努力，爭取把以後的學術之路和人生之路都走得好
些，來報答所有關心我、愛護我的老師、親人和朋友。

上面的文字，是我在這篇博士學位論文已經定稿、即將交付列
印時寫下的，那是 1999 年 10 月。時間又過去了幾個月，我的心情
與那時有許多相同，也有許多不同。不論如何，那份藏於心底的對
所有關心我、愛護我、幫助我的人們的感激之情，永遠都不會改

變。現在這部書稿承蒙臺灣學生書局出版，還是有些話想要在這裏說。

　　論文列印之後，曾呈請有關專家審查，前輩們都給予肯定的評價和熱情的鼓勵。通過博士學位論文答辯之後我才完全知道，為審閱本文付出辛勞的是以下七位教授，我從心底裏感謝他們：南京大學中文系吳新雷先生、北京師範大學古籍研究所李修生先生、武漢大學文學院陳文新先生、暨南大學文學院魏中林先生、華南師範大學中文系羅東昇先生、中山大學中文系吳承學先生和歐陽光先生。在博士學位論文答辯會上，七位答辯委員同樣對本文予以充分肯定，並且作出高度評價，同時也提出了一些足令我深思的意見和建議，我對諸位老師的寬厚仁愛心存感激。在本書即將出版的時候，我必須再一次向他們表示我的敬意：暨南大學教授蔣述卓先生、中山大學教授黃天驥先生、吳國欽先生、吳承學先生、康保成先生、華南師範大學教授羅東昇先生、廣州師範學院教授沈金浩先生。

　　由於一個偶然的機緣，我把本書送呈臺灣學生書局審閱。審稿過程中，在得到學生書局編輯部的慎加研議並充分肯定之後，又由學生書局委請臺灣清華大學的戲曲研究專家審閱，同樣得到充分肯定和高度評價，並提出了修改意見。我對學生書局的編輯先生們和臺灣清華大學那位我尚不知曉姓名的教授表示由衷的謝意。

　　在得到博士學位論文答辯委員、學生書局編輯部、臺灣清華大學中文研究教授幾方面的意見和建議之後，我對有關問題進行了認真的思考和研究，並就目前之所能，對本書進行了一些修改和補充。主要是補充了論文列印之後又獲得的若干新材料，調整了書中的個別段落，對全書的字句又潤色一過。我深知書中還有一些缺

憾，個別地方連我自己也還不十分滿意，希望我能在未來不太長的時間內，更好地解決這些問題，更盼望此書出版之後，能得到諸位方家和各地同道的指教。

我要再次感謝業師吳國欽先生。自從進入師門以來，先生一直關心著我的學習、工作和生活，不論是讀書期間還是畢業之後都如此。這次先生得知本書即將出版，答應了我的請求，欣然爲本書作序，多有勉勵獎掖，使這本小書生色不少。我還要深深感謝臺灣學生書局楊雲龍先生和游均晶小姐。沒有他們二位的熱情關心、鼎力支援和慷慨幫助，本書就不會有在學生書局出版的榮幸。近兩三年來，楊雲龍先生及時準確又不厭其煩地給予我多次的幫助，使我獲得了許多重要而且難得的文獻資料。游均晶小姐是本書稿的第一位審讀者，有了她的熱情推薦和精心工作，本書才可能獲得並通過學生書局出版委員會和臺灣清華大學中文研究教授的審稿。在本書即將出版的時候，我對楊雲龍先生、游均晶小姐表示最誠摯的謝意；更讓我感動不已並且銘記於心的，是從他們的工作和爲人風格上，我懂得了什麼叫做敬業樂業、古道熱腸。

請原諒我在書稿之後說了這麼多題外話。每當回憶起自己的成長路程，我就會不由自主地想起所有關心我、愛護我、幫助我的人，我的心中就會充滿了深深的感恩之情。也是在這樣的情感和心境之中，我才寫下了這些文字。

左鵬軍

2000 年 4 月 19 日，廣州

國家圖書館出版品預行編目資料

近代傳奇雜劇史論

左鵬軍著. – 初版. – 臺北市：臺灣學生，
2001[民 90]
面；公分；

ISBN 957-15-1097-1 (精裝)
ISBN 957-15-1098-X(平裝)

1. 戲劇 – 中國 – 晚清（1840－1911）
2. 戲劇 – 中國 – 民國 1–38 年（1912－1949）

982.77 90014439

近代傳奇雜劇史論(全一冊)

著　作　者：左　　　　鵬　　　　軍
出　版　者：臺　灣　學　生　書　局
發　行　人：孫　　　　善　　　　治
發　行　所：臺　灣　學　生　書　局
臺北市和平東路一段一九八號
郵政劃撥帳號：00024668
電　話：(02)23634156
傳　眞：(02)23636334
本書局登
記證字號：行政院新聞局局版北市業字第玖捌壹號

印　刷　所：宏　輝　彩　色　印　刷　公　司
中和市永和路三六三巷四二號
電　話：(02)22268853

定價：{精裝新臺幣五二〇元
平裝新臺幣四五〇元}

西元二〇〇一年九月初版